Spätkoloniale Moderne

Regina Göckede

SPÄTKOLONIALE MODERNE

Le Corbusier, Ernst May, Frank Lloyd Wright,
The Architects Collaborative und
die Globalisierung der Architekturmoderne

Birkhäuser · Basel

Gedruckt mit Mitteln der Deutschen Forschungsgemeinschaft.

Lektorat: Marie Anderson
Einbandabbildung: TAC, Entwurf Universität Bagdad, Wohnheimgasse. Zeichnung Helmut Jacoby im Auftrag von TAC, 1959. © Walter Gropius/TAC
Layout und Covergestaltung: Kerstin Protz
Satz: hawemannundmosch, GbR, Berlin
Druck: Hubert & Co. GmbH Co. KG, Göttingen

Library of Congress Cataloging-in-Publication Data
A CIP catalog record for this book has been applied for at the Library of Congress.

Bibliografische Information der Deutschen Nationalbibliothek
Die Deutsche Nationalbibliothek verzeichnet diese Publikation in der Deutschen Nationalbibliografie; detaillierte bibliografische Daten sind im Internet über http://dnb.dnb.de abrufbar.

Dieses Werk ist urheberrechtlich geschützt. Die dadurch begründeten Rechte, insbesondere die der Übersetzung, des Nachdrucks, des Vortrags, der Entnahme von Abbildungen und Tabellen, der Funksendung, der Mikroverfilmung oder der Vervielfältigung auf anderen Wegen und der Speicherung in Datenverarbeitungsanlagen, bleiben, auch bei nur auszugsweiser Verwertung, vorbehalten. Eine Vervielfältigung dieses Werkes oder von Teilen dieses Werkes ist auch im Einzelfall nur in den Grenzen der gesetzlichen Bestimmungen des Urheberrechtsgesetzes in der jeweils geltenden Fassung zulässig. Sie ist grundsätzlich vergütungspflichtig. Zuwiderhandlungen unterliegen den Strafbestimmungen des Urheberrechts.

© 2016 Birkhäuser Verlag GmbH, Basel
Postfach 44, 4009 Basel, Schweiz
Ein Unternehmen der Walter de Gruyter GmbH, Berlin/Boston

Gedruckt auf säurefreiem Papier, hergestellt aus chlorfrei gebleichtem Zellstoff. TCF ∞

Printed in Germany

ISBN 978-3-03821-123-5

9 8 7 6 5 4 3 2 1 www.birkhauser.com

Für Markus

INHALTSVERZEICHNIS

I. SCHRECKLICH FASZINIERENDE MODERNE ODER: WIE KAM DIE MODERNE ARCHITEKTUR IN DIE WELT? 11

Forschungsstand und dominante Geschichtsentwürfe **15**

Motive, Anknüpfungspunkte und Fragestellungen **20**

Ausblick und Leseangebote **24**

Zur transdisziplinären Verortung und epistemologischen Haltung **26**

II. LE CORBUSIERS ALGIER – ALGIERS LE CORBUSIER (1931–1942): EIN URBANISTISCHES PROJEKT DER MODERNE IN KONTRAPUNKTISCHER LESART 29

Projekte und Projektionsflächen – Sechs Entwürfe und ihre stadträumlichen Bezugsgrößen **30**

 Französisch-Algier: Koloniale Interventionen von 1830 bis 1930 **30**

 Hauptstadt eines französischen Afrikas: Die Modernisierungspläne von René Danger und Henri Prost **35**

 Von Obus A zum Plan Directeur: Le Corbusiers Algier **40**

Ein ortloses urbanistisches Ready-made? Kritik der Rezeption **55**

 Der Architekt als syndikalistischer Technokrat und Vichy-Kollaborateur **61**

 Albert Camus, Le Corbusier und die kulturelle Integrität des Imperialismus **65**

Algiers Le Corbusier **74**

 Die Vorhut des modernen Avantgardisten **76**

 Obus: Ein urbanistisches Bombardement **83**

Die Modernisierung der kolonialen Ordnung 85
Die koloniale Gartenstadt und die Politik der Vertikalität 97
Die Frauen von Algier und das Raum-Begehren des Planers 102

Nur eine folgenlose urbanistische Imagination? 109

III. DER ARCHITEKT ALS KOLONIALER TECHNOKRAT DEPENDENTER MODERNISIERUNG – ERNST MAYS KAMPALA-PLANUNG (1945–1948) 123

Vorgeschichten: Von Schlesien in das Neue Frankfurt
und über die Sowjetunion nach Ostafrika 124

Der patriotische Siedlungsbauer:
Binnenkolonialer Heimatschutz in Oberschlesien 124

Der Frankfurter Chefplaner:
Die neue Ordnung des sozialen Wohnungsbaus 127

Der Brigadist: Sowjetische Modernisierung
als repressive russisch-hegemoniale Urbanisierung 129

Ernst Mays »Platz an der Sonne«: Als kolonialer Farmer in Tanganjika 138

Der spätkoloniale May 143

Bauten und Projekte in Ostafrika – Ein Überblick 144

Euphemistische Selbstdarstellungen und selektive Rezeptionen 163

Die spätkoloniale afrikanische Moderne als Transfer guter Intention –
Zur Notwendigkeit einer anderen Lesart 170

Stadterweiterung zwischen historischer Kontiguität
und planerischer Innovation: Das Kampala-Projekt 178

Vollmacht und Selbstermächtigung – Auftragsvolumen und Planungsräume 178
Die duale Stadt und die koloniale Negation indigener Urbanität 187
*Hierarchisierende zivilisatorische Grenzziehungen,
(soziale) Hygiene und urbane Apartheit* 196
*Die spätkoloniale Stadt, der Weltmarkt und die
Planungspolitik der (Unter-)Entwicklung* 206
*Stadtplanung als Instrument unterschwelliger
Erziehung und ökonomischer Assimilation* 209
*Rasse als Stilkategorie oder:
Wie tropisch ist Mays afrikanische Architektur?* 213

Architektur, Rassismus und die Ambivalenz dependenter Urbanisierung 226

IV. ÖL, ARCHITEKTUR UND NATIONALE IDENTITÄT – WESTLICHE MODERNISTEN IM BAGDAD DER 1950ER UND 1960ER JAHRE 237

Mehr als Architekturgeschichte: Bagdad zwischen früh-islamischer Souveränität und konkurrierenden spätkolonialen Interessensphären 240

 Von der abbasidischen Reichshauptstadt zum osmanischen Außenposten 240

 Das Mandat und die kolonial-britische Modernisierung der Stadt 247

 Das Public Works Department – Akteure und Projekte 254

 Versuche deutscher Einflussnahmen auf das Bagdader Baugeschehen 265

 Die Arbeit des Iraqi Development Board und ihre unmittelbaren Konsequenzen für die Entwicklung Bagdads 272

Fremdexpertise im Zweistromland: Modernes Bauen und Nation Building zwischen (Un-)Abhängigkeit und (Fremd-)Repräsentation 282

 Gigantische Aufgaben: Die Großaufträge des Jahres 1957 282

 Arabische Architektur-Nächte: Frank Lloyd Wrights Halbmondoper (1957) 297

 Angefragte Entwürfe und ungefragte Projektionen 297

 Wrights Bagdad: Respektvoller architektonischer Kontextualismus in demokratischer Absicht? 311

 Architektonische Orientalisierung als anti-moderne Allegorie und autokratische Machtäußerung 322

 Hybride Anleihen und imaginierte Authentizitäten 327

 Visuelle Vorstellungswelten und materialisierte Bildprogramme 331

 Filmische Handlungsräume und die architektonische Verdoppelung der Kulisse 337

 Post-Wright: Selbstorientalisierende Architektur-szenographien und ihr Anderes 346

 Die Campus-Planung von The Architects Collaborative (TAC) und die Ambivalenz nationaler Modernisierung (1957–1967) 351

 Situatives Planen und Entwerfen in Transition: Wechselnde Auftragssituationen, konzeptionelle Grundideen und formale Merkmale 351

 Der Vorentwurf 354

 Der finale Entwurf 361

 Bauausführungen und Aufschübe 378

 TACs totale Universität: Mittelmäßiger tropischer Funktionalismus oder Manifest universeller Bauhausideen? 381

 (Trans-)nationale Aspirationen und symbolische Aneignungen: Akteure – Diskurse – Netzwerke 387

 Gleichberechtigte Kooperation als kreatives Programm: TAC 389

 Die kulturelle Avantgarde Bagdads und die Fallstricke der haschemitischen Modernisierung 395

Ideologische Präfigurationen und konkurrierende architektonische Referenzen **406**
Der Autokrat als Co-Architekt: Postrevolutionäre Klientelinterventionen **414**
Kollektive Emanzipation und modernistische Expansion **422**
Konzeptionelle Rigorosität und symbolische Authentizität **426**
Der ›Offene Geist‹ als offenes Kunstwerk –
Die Bagdader Universität als gemischt-diskursiver Effekt **432**
Architekturideen, akademische Programme, soziopolitische Modelle
und ideologische Eindämmungen: TACs Bogenmonument **436**
Revolutionäre Aufbrüche, außenpolitische Neutralität, verlorene Integrität
und neue nationale Idiome: Bagdads Bogenmonument **441**
Die lokale Assimilation der TAC-Moderne **449**

V. SPÄTKOLONIALE MODERNE: VON DER KRITIK INTERPRETATORISCHER DEKONTEXTUALISIERUNG ZUR POSTKOLONIALEN AUFPFROPFUNG HISTORISCHER DISKURSANALYSEN **455**

ANHANG **469**

Archivalien **471**
Literaturverzeichnis **474**
Abkürzungen **491**
Bildnachweis **493**
Register **495**

I. SCHRECKLICH FASZINIERENDE MODERNE ODER: WIE KAM DIE MODERNE ARCHITEKTUR IN DIE WELT?

> *In 1914, it made sense to talk about a ›Chinese‹ architecture, a ›Swiss‹ architecture, an ›Indian‹ architecture. One hundred years later, under the influence of wars, diverse political regimes, different states of development, national and international architectural movements, individual talents, friendships, random personal trajectories and technological developments, architectures that were once specific and local have become interchangeable and global. National identity has seemingly been sacrificed to modernity.*[1]

Absorbing Modernity 1914–2014 lautet eines der drei Leitthemen der am 7. Juni 2014 eröffneten 14. Architekturbiennale von Venedig. Anders als in vorangegangenen Jahren verzichtet der künstlerische Leiter Rem Koolhaas auf jeden zeitgenössischen Fokus. Anstatt wie üblich eine Bühne für die Repräsentation aktueller internationaler Architekturtrends zu bieten, entschließt er sich für einen beinahe akademischen architekturhistoriographischen Zugang. Dabei fungiert der Erste Weltkrieg als relativ willkürliches Epochendatum für den Beginn der zu rekapitulierenden architektonischen Globalisierung. Jedes der 65 eingeladenen Länder ist aufgefordert, jenen Prozess zu thematisieren, der im Verlauf der letzten einhundert Jahre zum vermeintlichen Verschwinden nationaler Architekturen und in der Konsequenz zur aktuellen Ununterscheidbarkeit des globalen Architekturgeschehens geführt hat. Eben diesen binären Gegensatz von ehemals authentischen nationalen Architekturen und der gegenwärtigen weltumspannenden Einheitsarchitektur suggerieren die beiden Ausstellungsplakate auf gezielt polemische Weise (Abb. 1–2).

Jenseits des naheliegenden Sentiments für die innerhalb einer einzigen modernistischen Ästhetik verlorengegangene Vielfalt sollen die nationalen Pavillons die Besonderheiten der lokalen Effekte internationaler Austauschprozesse offenlegen. Die Länderkuratoren wurden aufgefordert, vor allem solche Momente ihrer nationalen Architekturgeschichte auszuwählen, in denen die lokalen Modernisierungsanstrengungen besonders konfliktiv auf-

1 Rem Koolhaas und Stephan Petermann, »Absorbing Modernity 1914–2014,« *Fundamentals, 14th International Architecture Exihibition* (Venedig: Marsilio, 2014) 22.

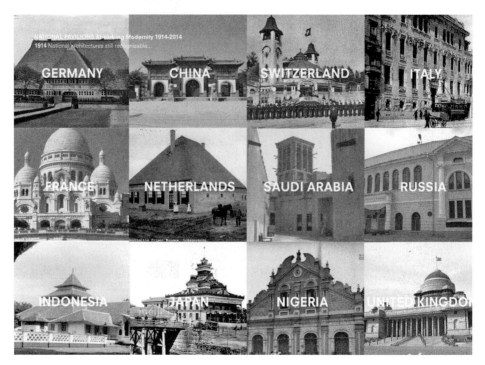

1 14. Architektur-Biennale in Venedig, 2014. Ausstellungsplakat der Länderpavillons *Absorbing Modernity 1914–2014*. Unten rechts: Viceroy's House in Neu-Delhi, links daneben das nigerianische Architekturbeispiel.

geladen sind. In der Summe verspricht der künstlerisch forschende Architekt-Kurator Koolhaas den Biennale-Besuchern eine kritische Genealogie der globalen Modernisierungsgeschichte, die genauso die fortschreitende Verbreitung des modernen Bauens, die lokale Aufnahme und Verarbeitung des modernen Ideen- und Formenrepertoires wie lokale Widerstände gegen die unilineare Dissemination der Architekturmoderne offenlegt. Erst diese rückblickende Vergewisserung der eigenen architektonischen Gegenwart, so Koolhaas, schaffe die notwendige Voraussetzung für neue kreative Visionen.[2]

Es ist signifikant, dass diese Biennale nicht von einem Architekturhistoriker, sondern einem führenden Global Player auf dem Markt architektonischer Prestigeprojekte konzipiert wird. Nicht nur, weil es sich bei diesem gleichzeitig um den wohl erfolgreichsten zeitgenössischen Beschwörer und ironischen Fundamentalisten der Moderne handelt, erhält das mit *Fundamentals* betitelte Gesamtmotto der Ausstellung eine ähnlich vieldeutige Kon-

2 Siehe Rem Koolhaas, »Fundamentals, Architecture not Architects,« *Fundamentals, 14th International Architecture Exihibition* (Venedig: Marsilio, 2014) 17.

I. Schrecklich faszinierende Moderne oder: Wie kam die moderne Architektur in die Welt? | 13

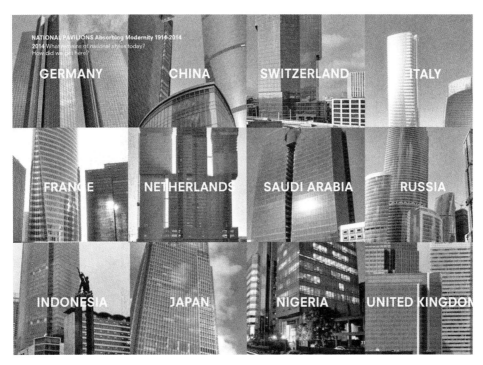

2 Ausstellungsplakat *Absorbing Modernity 1914–2014*.

notation wie der Themenschwerpunkt *Absorbing Modernity*.³ Koolhaas fasziniert die Architekturmoderne offenbar besonders aufgrund ihrer ambivalenten Wirkungsgeschichte. Nicht nur neutralisiert die moderne Bewegung im Zuge ihrer weltweiten Verbreitung nationale Differenzen, sondern wird sie umgekehrt auch von nationalen Architekturen einverleibt, abgedämpft und zu multiplen lokalen Modernen transformiert. Wollen wir die Globalisierung der Moderne wirklich verkraften (*to absorb*), anstatt lediglich geschichtsvergessen über die Effekte dieses anhaltenden Prozesses zu lamentieren – so evoziert das Konzept der Biennale – , dann muss die kritische Rekapitulation zurückliegender Modernisierungsdynamiken das Grundwissen (*fundamentals*) zukünftiger Unternehmungen generieren. Der beinahe historisch-materialistische Impetus dieses Konzepts ist unübersehbar. Angesichts der beteiligten Akteure und des vorgegebenen Darstellungsmodus kann es jedoch nicht verwundern, dass viele Ausstellungssektionen eher den Charakter von

3 In seiner verbalen Form meint das englische *to absorb something* ›etwas in sich aufnehmen oder einverleiben‹, aber auch ›etwas abdämpfen‹ oder ›neutralisieren‹ sowie ›etwas verkraften‹. Als Adjektiv lässt sich *absorbing* zudem mit ›faszinierend‹ oder ›fesselnd‹ übertragen.

Artistic Research denn herkömmlicher wissenschaftlicher Präsentationen erhalten. Nichtsdestoweniger erlaubt der (selbst-)ironische Umgang mit dem Thema, die inneren Widersprüche und lokalen Bruchstellen des modernistischen Siegeszuges mitunter deutlicher herauszuarbeiten als streng dokumentarische Ausstellungen dies zu leisten vermögen. Während etwa die nationalen Sektionen Mexikos, Irans oder Costa Ricas das Ringen zwischen lokalen Traditionen und internationalistischen Neuerungen mit akademischen Schautafeln illustrieren und die lediglich aus einem Buch bestehende Architekturbibliothek des Bahrain-Pavillons unter dem Titel *Fundamentalists and Other Arab Modernisms* gezielt die im Rahmenthema der Biennale angelegte Doppeldeutigkeit erwidert,[4] präsentieren der polnische und chilenische Pavillon ausgesprochen freie Assoziationen und Interpretationen des Absorbierungsparadigmas. So platzieren Pedro Alonso und Hugo Palmarola ein im Jahre 1972 von dem Diktator Pinochet signiertes Betonfertigteil in den Mittelpunkt des chilenischen Pavillons, um die Geschichte der modernen Architektur mit der soziopolitischen Geschichte des Landes zu verbinden,[5] und zeigt die polnische Sektion das fiktive, von einer Marmornachbildung des Pekinger CCTV-Towers gekrönte Grab Koolhaas' neben den Gräbern der arche-modernistischen Trinität Mies van der Rohe, Adolf Loos und Le Corbusier, um den Zusammenhang von personengeschichtlichen Architekturnarrativen und modernistischer Kanonbildung zu problematisieren.[6]

Ob es Rem Koolhaas und den Sektionskuratoren in Venedig wirklich gelingt, die allzu oft auf einen unilinearen Prozess reduzierte Erzählung der sich globalisierenden Architekturmoderne mit Blick auf die tatsächliche Vielfalt disparater Ereignisgeschichten nachhaltig zu korrigieren, bleibt abzuwarten. Es ist anscheinend der institutionellen Natur einer auf möglichst große Besucherzahlen ausgerichteten Architekturbiennale geschuldet, dass sie trotz aller ambitionierten Performanz, dokumentarischen Akribie, kritischen Insistenz und spielerischen Ironie implizit riskiert, den universalistischen Mythos der unilinearen Transnationalisierung modernen Bauens eher zu bestärken als historiographisch differenziert zu dekonstruieren. Nichtsdestoweniger adressiert das Projekt *Absorbing Modernity* aufgrund seines besonderen konzeptionellen Fokus auf wechselnde geschichtliche Konfigurationen und Narrationen anstatt auf individuelle Werke eine Reihe kontextueller Perspektiven und Fragestellungen, die nicht nur von unmittelbarer Relevanz für die Zukunft der Architektur als globales Praxisfeld, sondern auch für den mit dem architekturhistorischen Topos befassten akademischen Fachdiskurs ungebrochen virulent und längst nicht befriedigend beantwortet sind: »The transition to what seems like a universal architectural language is a more complex process than we typically recognize, involving significant encounters between cultures, technical inventions and imperceptible ways of remaining

4 »Fundamentalists and other Arab Modernities,« *Fundamentals, 14th International Architecture Exhibition* (Venedig: Marsilio, 2014) 34–35.
5 »Chile: Monolith Controversies,« *Fundamentals, 14th International Architecture Exihibition* (Venedig: Marsilio, 2014) 42–43.
6 »Poland: Impossible Objects,« *Fundamentals, 14th International Architecture Exihibition* (Venedig: Marsilio, 2014) 126–127.

›national‹. In a time of ubiquitous google research and the flattening of cultural memory, it is crucial for the future of architecture to resurrect and expose these narratives.«[7]

Die vorliegende Studie greift das hier benannte Forschungsdesiderat auf, ohne dabei die Blindstellen der Biennale-Konzeption zu übersehen. Denn obwohl Koolhaas durchaus andeutet, dass es sich bei der Globalisierung der Architekturmoderne keineswegs ausschließlich um eine von Freiwilligkeit gekennzeichnete Austauschbeziehung handelt,[8] wird die Frage nach den historischen Machtrelationen und hegemonialen Geltungsansprüchen in Venedig nicht explizit gestellt. Derweil nivelliert die Behauptung authentischer Nationalarchitekturen für das Jahr 1914 nur vordergründig die lange Vorgeschichte und Komplexität architektonischer Globalisierungsprozesse. Tatsächlich präsentiert das aus Einzelbildern arrangierte Sektionsplakat mit dem von Edwin Lutyens zwischen 1912–1929 in Neu-Delhi projektierten Viceroy's House ausgerechnet einen der bekanntesten britischen Kolonialbauten als Beispiel authentischer Nationalarchitektur des Vereinigten Königreiches und unterminiert weiterhin zumindest im Falle des nigerianischen Beispiels der kolonial-britische Kontext der lokalen Architekturentwicklung gezielt die von Koolhaas gesetzte binäre Matrix einer erst durch die Globalisierung erodierten ursprünglichen Stilreinheit. Dass es sich bei dem abgebildeten nigerianischen Moscheebau zudem um ein Beispiel für die in stilistischer Hinsicht ausgesprochen hybride, maßgeblich von Yoruba-Remigranten aus Bahia beeinflusste afro-brasilianisch-portugiesische *Metize*-Architektur handelt,[9] lässt das Postulat verlorengegangener Eindeutigkeiten und Authentizitäten umso zweifelhafter erscheinen. Angesichts dieser von Koolhaas offenbar bewusst hervorgehobenen Ambivalenzen muss es überraschen, dass allein der von den libanesischen Architekten Bernard Khoury und George Arbid entworfene nationale Pavillon Bahrains die arabische Erfahrung architektonischer Modernisierung explizit in die koloniale Geschichte der Region platziert.

Forschungsstand und dominante Geschichtsentwürfe

Wenn ich im Folgenden nach der Genese der globalisierten Architekturgegenwart fahnde, dann vollziehe ich eine wesentliche Akzentverschiebung zugunsten der Analyse ihrer kolonialen Möglichkeitsbedingungen. Zwar diskutieren seit geraumer Zeit Wissenschaftlerinnen und Wissenschaftler verschiedener fachlicher Herkunft die Korrelationen zwischen

7 Rem Koolhaas zit. nach »14th International Architecture Exhibition/Fundamentals,« *La Biennale: Architecture* 25.01.2013, 1.07.2014 <http://www.labiennale.org/en/architecture/news/25-01.html>.
8 Rem Koolhaas und Stephan Petermann, »Absorbing Modernity 1914–2014,« 22.
9 Für diesen Hinweis danke ich Ola Uduku (ESALA/University of Edinburgh), die am 20.06.2014 in der Session »European Architecture and the Tropics« auf der EAHN Konferenz 2014 in Turin einen Vortrag zu den komplexen Hintergründen ebendieser besonderen lokalen Stilkonfiguration gehalten und mir ihr Manuskript freundlicherweise zur Verfügung gestellt hat (Ola Uduku, »The Afro Brazilian Portuguese Style in Lagos,« Manuskript der Vortragenden, 2014).

der weltweiten Homogenisierung der Bau- und Planungskultur sowie den soziopolitischen und materiellen Kulturen des modernen Imperialismus und entstehen im Zuge dieser interdisziplinären Forschungsbemühungen neue Perspektiven auf kanonisierte und bislang weniger bekannte Projekte der Architekturgeschichte. Aber den Historiographen der Architekturmoderne fällt es unübersehbar schwerer als anderen Geschichtswissenschaftlern, ihren Gegenstand und damit ihre eigene Forschungspraxis einer machtkritischen Revision zu unterziehen.

Während bereits die westliche Architektur und die Urbanistik des 20. und 21. Jahrhunderts hierzulande inzwischen kaum mehr als Randthemen einer ohnehin ausgesprochen eurozentrisch ausgerichteten, kunsthistorisch fundierten Architekturforschung darstellen, gilt das erst recht für das Thema dieser Studie: Die spätkoloniale Globalisierung der Architekturmoderne. Viel zu lange begreifen sich führende Historiker der Architekturmoderne als Apologeten der von ihnen untersuchten Akteure und Werke. Ihre idealistischen Legitimierungsdiskurse identifizieren sich weitgehend unhinterfragt mit dem Postulat eines von Europa ausgehenden unvollendeten zivilisatorischen Projektes fortschreitender Emanzipation. Wenn die häufig personengeschichtlich organisierten Darstellungen die Konvergenz von technologischem, ästhetischem und ethischem Modernismus affirmieren, dann bleiben die mit dem weltweiten Transfer der Bewegung einhergehenden Hegemonie- und Totalitätsaspirationen immer wieder unbenannt. Die nach wie vor äußerst wirkungsmächtige Vorstellung einer sich notwendigerweise universalisierenden Rationalität auf dem Sektor von Architektur, Städtebau und Stadtplanung erfasst die dieser Teleologie widersprechenden repressiven Momente bestenfalls als vorübergehende Unterbrechungen oder unbeabsichtigte Irrwege. Gelingt es nicht, die offensichtliche Inkompatibilität von allgemeinem Geschichtsbild und konkreten historischen Ereignissen durch selektive Akte autonom-stilgeschichtlicher Interpretationen aufzulösen, bleiben die als störend empfundenen Abweichungsphänomene und Kontexte immer wieder unerwähnt.

Insofern kann es kaum verwundern, dass die dominante Erzählung der Moderne bis heute genauso das keineswegs nur heimliche Zweckbündnis zwischen den ethnologischen Primitivismusdiskursen der Modernisten und ihrem ästhetischen Anspruch eines rigorosen Traditionsbruches um 1900[10] ausspart, wie die globalen ökonomischen Voraussetzungen für die europäische Industrialisierung und die von dieser ausgelösten kulturellen Modernisierungsdynamiken. Dass sich die europäische Architekturavantgarde in ebenjener historischen Periode formiert, die hinsichtlich der sie determinierenden Wechselwirkung von kultureller Produktion und ökonomischer Praxis als Phase des imperialistischen Kapitalismus beschrieben wird,[11] erhält innerhalb der meisten Untersuchungen schlicht

10 Hilde Heynen, »The Intertwinement of Modernism and Colonialism, a Theoretical Perspective,« *Proceedings: Conference Modern Architecture in East Africa around Independence, 27th–29th July 2005, Dar es Salaam, Tanzania*, Hg. Architects Association of Tanzania (Utrecht: ArchiAfrika, 2005) 93f.
11 Fredric Jameson, »Architecture and the Critique of Ideology,« Fredric Jameson, *The Ideologies of Theory: Essays 1971–1986*. Bd. 2: The Syntax of History (London: Routledge, 1988) 53.

keine Bedeutung. Ebenfalls bleibt unerwähnt, dass, obschon etwa für namhafte Weimarer Vertreter des Neuen Bauens kein unmittelbares Mitwirken in der deutschen Kolonialbewegung nachgewiesen ist, dieselben Planer und Architekten genauso wenig mit kolonialismuskritischen oder gar explizit antikolonialen Stellungnahmen in Erscheinung treten. Zwar entstammt die deutliche Mehrzahl der Weimarer Avantgardisten einem international orientierten, sozialistischen oder sozialdemokratischen Umfeld. Aber ihr emanzipatorisches Selbstverständnis als kulturelle Arbeiter für eine gerechtere Welt ist zuvorderst auf den geographischen Raum Europas gerichtet. *Befreites Wohnen* – so der Titel einer vielbeachteten Publikation Sigfried Giedeons aus dem Jahre 1929[12] – formuliert trotz des universalistischen Geltungsanspruchs eine dezidiert eurozentristische Utopie. Die neuen Menschen, für die die moderne Architektur Wohnraum zu schaffen verspricht, sind offenbar die souveränen Bürger westlicher Demokratien, nicht die kolonialisierte Mehrheit der Menschheit. Die Gesellschaften und Kulturen des Südens repräsentieren für die Architekturavantgarde der 1920er und 1930er Jahre vielfach jenes von mangelnder Rationalität und Säkularität gekennzeichnete traditionelle Gemeinwesen, von dem die eigenen Konzepte rationaler Planung, Urbanität und Bürgerschaft abgegrenzt werden. Schließlich ist es keineswegs so – wie häufig evoziert wird –, dass sich die verbreitete eurozentristische und bisweilen chauvinistisch-paternalistische Grundhaltung spätestens mit der Erfahrung von Flucht und Exil zu einem kritischen Kosmopolitismus wandelt.

Die Frage kolonialer Kontingenzen wird in herkömmlichen autonom-stilgeschichtlichen Historiographien der Architekturmoderne nicht gestellt und mithin ihr Gegenstand kategorisch von dem Imperialismusverdikt freigesprochen. Dieser methodisch verengte und wissenschaftsideologisch prädeterminierte Zugang verhindert allzu lange eine angemessene Auseinandersetzung mit der kolonialen Involvierung moderner Architekten und Planer. Obwohl etwa Mark Crinson bereits im Jahre 2003 aus dezidiert britischer Perspektive nachweist, dass die Vorstellung einer politisch unschuldigen oder neutralen Globalisierung der westlichen Architekturmoderne nach dem formalen Ende europäischer Fremdherrschaft nicht der tatsächlichen Ereignisgeschichte standhält,[13] sucht man in der deutschsprachigen Historiographie der Moderne bis heute vergeblich nach dezidiert kolonialismuskritischen Perspektiven. Aber auch das Gros der mit dem Topos der Kolonialarchitektur befassten internationalen Forscher richtet sein primäres Erkenntnisinteresse eher auf die architektonischen und planerischen Interventionen des hochkolonialen 19. und frühen 20. Jahrhunderts als auf die jüngere koloniale Involvierung der modernen Bewegung. Während immerhin für die urbanen Zentren der großen britischen und französischen Kolonien, Mandate und Protektorate um die Jahrhundertwende ein gewisser internationaler Konsens hinsichtlich der zentralen repräsentativen und raumordnenden Bedeutung von Architektur, Städtebau und Stadtplanung vorausgesetzt werden kann, blei-

12 Sigfried Giedion, *Befreites Wohnen* (Zürich et al.: Orell Füssli, 1929).
13 Mark Crinson, *Modern Architecture and the End of Empire* (Aldershot: Ashgate, 2003) XII.

ben deren fortwirkende Effekte meist unerwähnt. Die institutionellen und konzeptionellen Kontinuitäten zwischen klassizistisch-eklektizistischen wie bisweilen neobarocken kolonialen Bauten einerseits und explizit modernistischen spät- oder gar nachkolonialen Projekten andererseits werden nicht herausgearbeitet. Obschon die anhaltende Debatte über das sich stetig wechselnde Verhältnis von Globalem und Lokalem auch hierzulande die Kunstgeschichte verändert und postkoloniale Perspektiven sukzessiv Eingang in die innerfachliche Forschungspraxis finden, wird die Architektur nicht zum Gegenstand eigenständiger Studien gewählt.[14]

Insgesamt steht eine umfassende machtkritische Historisierung der globalisierten Architekturmoderne nach wie vor aus. Hier handelt es sich unübersehbar um eines jener »Postcolonial Remains«,[15] also um eines der riesigen Forschungsdesiderate auf dem interdisziplinären Feld der postkolonialen Studien, die Robert Young innerhalb einer 2012 von der Zeitschrift *New Literary History* lancierten Diskussion anführt, um vehement all denen zu widersprechen, die vorschnell das Ende der Postkolonialen Theorie verkünden und ihre Fragestellungen und Verfahren für längst überholt halten. Obwohl das Studium der kolonialen Architektur inzwischen zu den dynamischsten Subdisziplinen der internationalen Architekturgeschichte avanciert, gibt es wohl kaum einen Gegenstand der materiellen und visuellen Kultur des 20. Jahrhunderts, dessen koloniale Interferenzen so lückenhaft erforscht sind wie die der Architekturmoderne. So konstatiert Kathleen James-Chakraborty in einem Beitrag zur aktuellen Forschungslage die ungebrochene Aktualität des Topos: »[N]ew scholarship focused on colonial and postcolonial architecture and urbanism and on nonwestern modernism has made a significant contribution to our understanding of the history of architecture. Much more, however, remains to be done.«[16]

Bis heute liegt für die Architekturgeschichte keine Studie vor, welche die inneren Debatten und offiziellen Positionen der CIAM mit Blick auf die planerische und architektonische Implementierung des europäischen Kolonialismus untersucht.[17] Selbst die sogenannte Tropical Architecture beziehungsweise Tropische Moderne wird immer noch zuvorderst als das ideologisch neutrale und lediglich sachlich bedingte Ergebnis einer die besonderen Anforderungen des konkreten geographischen Raumes erwidernden klimatechnologischen Entwicklung begriffen. Dabei werden weder ihre von kulturellen Essentialismen und biologistischen Hygienediskursen gekennzeichnete koloniale Genese und

14 Alexandra Karentzos, »Postkoloniale Kunstgeschichte. Revisionen von Musealisierungen, Kanonisierungen, Repräsentationen,« *Schlüsselwerke der Postcolonial Studies*, Hg. Julia Reuter und Alexandra Karentzos (Heidelberg: VS Verlag für Sozialwissenschaften, 2012) 249–266. Hier findet die Architektur ebenso wenig Berücksichtigung wie bei Viktoria Schmidt-Linsenhoff, *Ästhetik der Differenz. Postkoloniale Perspektiven vom 16. bis 21. Jahrhundert*, 2. Bd. (Marburg: Jonas, 2010).
15 Robert J. C. Young, »Postcolonial Remains,« *New Literary History* 43.1 (2012): 19–42.
16 Kathleen James-Chakraborty, »Beyond Postcolonialism: New Directions for the History of Nonwestern Architecture,« *Frontiers of Architectural Research* 3.1 (2014): 1.
17 In der bis dato einzigen umfassenden Darstellung zur Geschichte der CIAM von Eric P. Mumford ist das Thema kolonialer Kontingenzen schlicht abwesend, siehe: Eric Paul Mumford, *The CIAM Discourse on Urbanism, 1928–1960* (Cambridge/MA et al.: MIT Press, 2000).

akademische Institutionalisierung rekonstruiert, noch die fortgesetzte Bedingtheit der Tropischen Moderne in den soziopolitischen Diskursen von (Unter-)Entwicklung und Entwicklungshilfe thematisiert.[18] Ähnlich verhält es sich mit den unmittelbar benachbarten und sich zum Teil überlappenden Debatten des sogenannten Regional Modernism und Critical Regionalism. Indem die Suche nach einer die regionalen Bedingungen erwidernden Architektur zuvorderst als transhistorisches, bis auf die Vitruvsche Architekturlehre zurückzuführendes Phänomen behandelt wird, erscheinen die spätkoloniale Kodifizierung des modernen Regionalismuskonzepts sowie dessen spätere Modifizierung lediglich als folgerichtige Variationen des allgemeinen operativen Verfahrens. Wenn dabei etwa die regionalistischen Positionen Lewis Mumfords oder Sigfried Giedions[19] mit der Kritik des International Style gleichgesetzt werden, dann versieht man den Diskurs vorschnell mit einer globalisierungskritischen Aura, die das implizite Fortschreiben alt-regionalistischer Essentialismen verbirgt.[20] Fraglos werden dank der Arbeit von Nichtregierungsorganisationen wie ICOMOS, Docomomo oder ArchiAfrika im Zuge der etwa seit Ende der 1980er Jahre geographisch, zeitlich und thematisch deutlich ausgeweiteten Anstrengungen zur Sicherstellung und zum Schutz des architektonischen Welterbes immer häufiger solche Bauten westlicher Urheberschaft dokumentiert und geschützt, die der modernen Bewegung zuzurechnen und seit den 1920er Jahren in den Ländern des kolonialen Trikonts entstanden sind. Aber bei dem Zusammentragen von zentralen Architekten- und Projektdaten sowie von Entwurfs- und Bildmaterial bleibt eine detaillierte Rekonstruktion und Kontextualisierung oder gar kolonialismuskritische Analyse bedauerlicherweise allzu oft aus. Die innerhalb dieser Organisationen kontrovers geführte und längst nicht abgeschlossene Debatte über die angemessene Klassifizierung des geteilten kolonialen Architekturerbes zeugt nicht zuletzt von der Notwendigkeit, die herkömmliche Konzeptualisierung der

18 Siehe etwa Alexander Tzonis, Liane Lefaivre und Bruno Stagno, Hg., *Tropical Architecture: Critical Regionalism in the Age of Globalization* (Chichester: Wiley-Academy, 2001). Kritische Überschreitungen der beschriebenen Lesart finden sich bei: Rhodri Windsor Liscombe, »Modernism in Late Imperial British West Africa. The Work of Maxwell Fry and Jane Drew, 1946–56,« *The Journal of the Society of Architectural Historians* 65.2 (2006): 188–215 sowie Hannah le Roux, »Building on the Boundary – Modern Architecture in the Tropics,« *Social Identities* 10.4 (2004): 439–453.
19 Siehe z. B. Lewis Mumford, *The South in Architecture* [1941] (New York: Da Capo Press, 1967) sowie Sigfried Giedion, »The New Regionalism« (1954), *Architecture You and Me: The Diary of a Development* (Cambridge/MA: Harvard Univ. Press, 1958) 138–151.
20 So geschehen bei: Liane Lefaivre und Alexander Tzonis, »Chapter 1, Tropical Critical Regionalism: Introductory Comments,« *Tropical Architecture: Critical Regionalism in the Age of Globalization* (2001), 1–13 sowie »Chapter 2, The Suppression and Rethinking of Regionalism and Tropicalism after 1945,« ebd. 14–58. Siehe außerdem: Liane Lefaivre und Alexander Tzonis, *Architecture of Regionalism in the Age of Globalization: Peaks and Valleys in the Flat World* (London, New York: Routledge, 2012); insb. Kapitel 9 (»International Style versus Regionalism«) und Kapitel 10 (»Regionalism Rising«). Für eine kritische Position siehe: Alan Colquhoun, »The Concept of Regionalism,« *Postcolonial Space(s)*, Hg. Gülsüm Baydar Nalbantoğlu, und Wong Chong Thai (New York: Princeton Architectural Press, 1997) 13–23 sowie Vikramaditya Prakash, »Epilogue: Third World Modernism, or Just Modernism: Towards a Cosmopolitan Reading of Modernism,« *Third World Modernism: Architecture, Development and Identify*, Hg. Duanfang Lu (London, New York: Routledge, 2011) 265.

Architekturmoderne als eine homogene europäische Bewegung progressiver Ausdehnung mit den heterogenen Erfahrungen ihrer tatsächlichen außereuropäischen Manifestation zu konfrontieren.[21]

Bereits lange vor der formalen Dekolonisation kommt es zur Expansion, Adaption und Revision des modernen Bauens von enormem geographischen Ausmaß. Die Frage nach dem *Wie* dieses keineswegs gleichgerichteten Prozesses liegt aber allzu oft im Dunkeln. Wie genau, das heißt unter welchen diskursiven und materiellen Bedingungen sowie unter Beteiligung welcher Architekten, Akteure, Netzwerke, institutionellen Träger oder staatlichen und nicht-staatlichen Organisationen sich die spätkoloniale Globalisierung des modernen Architekturidioms an verschiedenen Orten und im konkreten Einzelfall hat vollziehen oder nicht vollziehen können, wurde bis dato nicht hinreichend erklärt und erst recht nicht konzeptionell gebündelt dargestellt.

Motive, Anknüpfungspunkte und Fragestellungen

Die vorliegende Arbeit demonstriert anhand von drei ausgewählten Fallstudien den interdisziplinären Mehrwert einer rezeptionskritisch fundierten, hinsichtlich des jeweiligen soziohistorischen Bedingungsrahmens umfassend rekontextualisierten und machtkritisch sensibilisierten Analyse der spätkolonialen Moderne. Sie begreift sich zuvorderst als Beitrag zu der mit dem Topos der Architekturmoderne insgesamt befassten nationalen und internationalen Forschung. Damit ein solches Projekt nicht bei allgemeinen Gesten und lediglich symbolischen Ankündigungen verharrt, muss die vorangegangene Kritik in eine differenzierte Erweiterung bestehender Geschichtserzählungen überführt werden. Es versteht sich von selbst, dass dies unmöglich in ausschließlich negativer Abgrenzung zu den Vorgehensweisen und Bewertungen Anderer geschehen kann. Das eigene Verfahren wird vielmehr notwendigerweise im Rückgriff auf und im Dialog mit vorbildhaften und weiterführenden vorangegangenen Arbeiten von Fachkollegen und fachfremden Wissenschaftlern entwickelt.

Spätestens seit Mitte der 1990er Jahre entstehen an der disziplinären Schnittstelle von Architekturgeschichte, postmoderner Geographie und postkolonialer Theorie solche Arbeiten, welche die architektonische und städtebauliche Regulierung von kolonialen Raum- und Machtverhältnissen untersuchen oder aber die kolonialanalogen Mechanismen und ideologischen Kontinuitäten nachkolonialer Planungspraktiken beschreiben. Sie stammen aus der postkolonialen Kulturgeographie,[22] der transnationalen Planungsge-

21 Siehe zu diesem Themenkomplex: Christoph Rausch, *Rescuing Modernity: Global Heritage Assemblages & Modern Architecture in Africa* (Maastricht: Universitaire Pers, 2013) 37–65.
22 Alison Blunt und Cheryl McEwan, *Postcolonial Geographies* (New York: Continuum, 2002) sowie Kay Anderson, Mona Domosh, Steve Pile und Nigel Thrift, *Handbook of Cultural Geography* (London et al.: Sage, 2003).

schichte,[23] aus einer materialistischen Weltsystemtheorie des Urbanen,[24] der sogenannten Global Cities- oder World Cities-Forschung,[25] oder formieren sich unter dem Sammelbegriff der Postcolonial Urban and Architectural Studies.[26] Was die meisten dieser Forschungsanstrengungen mit der vorliegenden Studie verbindet, ist die Kritik einer epistemologischen Praxis und eines architekturhistorischen Wissens, welche die Involvierung der Architekturmoderne in die Geschichte des Kolonialismus verbirgt. Weitere Anregungen werden aus solchen Beiträgen gewonnen, die bereits seit Ende der 1980er Jahre unter dem Schlagwort *spatial turn* zusammengefasst werden. Diese entscheidend von den frühen raumtheoretischen Arbeiten Henri Lefebvres[27] inspirierte und besonders in den angloamerikanischen Kulturwissenschaften vollzogene epistemologische Wende führt inzwischen nicht nur zu einer grundlegenden Rekonzeptualisierung von Raum als performativer Äußerungsraum im Spannungsfeld von Macht und Geltung, Identität und Differenz sowie von Inklusion und Exklusion, sondern eröffnet auch neue Perspektiven auf die historischen Bedingungen und Effekte der kolonialen und nachkolonialen Globalisierung für die Konstruktion und Transformation architekturräumlicher Identitäten.[28]

Obwohl in der vorliegenden Untersuchung eine differenzierte Rezeptionskritik sowie die daraus entwickelte Methodendiskussion jeweils erst dort, wo sie thematisch indiziert sind, also im Rahmen der einzelnen Fallstudien erfolgen, dürfen manche Beiträge bereits an dieser Stelle nicht unerwähnt bleiben. Neben Mark Crinsons *Modern Architecture and the End of Empire* zählen hierzu genauso die für das Spezialfeld formativen, stadtsoziologischen und weltsystemtheoretischen Studien von Janet Abu-Lughod und Anthony King[29] wie die breiter kulturwissenschaftlich ausgerichteten und stärker diskursanalytisch fundierten Arbeiten Zeynep Çeliks, Paul Rabinows und Gwendolyn Wrights sowie Patricia Mortons.[30] Als besonders hilfreich für meine eigene Arbeit erwies sich die postkoloniale

23 Anthony D. King, »Writing Transnational Planning Histories,« *Urbanism: Imported or Exported. Native Aspirations and Foreign Plans*, Hg. Joe Nasr und Mercedes Volait (London: Wiley, 2003) 1–14.
24 Anthony D. King, *Urbanism, Colonialism and the World-Economy: Cultural and Spatial Foundations of the World Urban System* (London et al.: Routledge, 1990).
25 Siehe Neil Brenner und Roger Keil, *The Global Cities Reader* (London et al.: Routledge, 2005).
26 Gülsüm Baydar Nalbantoglu und Wong Chong Thai, Hg., *Postcolonial Space(s)* (New York: Princeton Architectural Press, 1997) oder Jane M. Jacobs, *Edge of Empire: Postcolonialism and the City* (London et al.: Routledge, 1996).
27 Allen voran: Henri Lefebvre, *La production de l'espace* (Paris: Ed. Anthropos, 1974).
28 Siehe hierzu: Marga Munkelt, Markus Schmitz, Mark Stein und Silke Stroh, Hg., »Introduction: Directions of Translocation – Towards a Critical Spatial Thinking in Postcolonial Studies,« *Postcolonial Translocations: Cultural Representation and Critical Spatial Thinking* (Amsterdam: Rodopi, 2013) xliv–lviii.
29 Janet L. Abu-Lughod, *Rabat. Urban Apartheid in Morocco* (Princeton: Princeton Univ. Press, 1980) sowie Janet L. Abu-Lughod, *Changing Cities: Urban Sociology* (New York: Harper Collins, 1991); Anthony D. King, *The Bungalow: The Production of a Global Culture* (London: Routledge & Kegan Paul, 1984), Anthony D. King, *Culture, Globalization and the World-System: Contemporary Conditions for the Representation of Identity* (Minneapolis: Univ. of Minnesota Press 1991); Anthony D. King, *Spaces of Global Culture: Architecture, Urbanism, Identity* (London, New York: Routledge, 2004).
30 Paul Rabinow, *French Modern. Norms and Forms of the Social Environment* (Cambridge/MA et al.: MIT Press, 1989); Gwendolyn Wright, *The Politics of Urban Design in French Colonial Urbanism* (Chicago:

Historiographie Chandigarhs des Architekturhistorikers Vikramaditya Prakash.[31] Seine kritische Rekapitulation der lokalen (Wieder-)Aneignung von Le Corbusiers Planung und Bauten haben die der vorliegenden Studie zugrundeliegenden methodologischen Überlegungen entscheidend geschärft. Prakashs Konzeption postkolonialer Architekturgeschichtsschreibung als gezielte Relokalisierung des der dominanten westlichen Narration der Moderne inhärenten Universalitätsanspruchs adaptiert die zuerst von den Historikern der indischen Subaltern Studies Group entwickelte Idee der umgekehrten Provinzialisierung,[32] um jene die Globalisierung der Architekturmoderne betreffenden hegemonialen Geschichtserzählungen zu korrigieren, welche die modernen Bauten und Projekte in den Ländern des Südens lediglich als unilineare Importe oder sekundäre Derivate eines intrinsisch westlichen Kulturgutes begreifen. Seine kosmopolitische Interpretation der sich globalisierenden Architekturmoderne als polyzentrischer Prozess kolonialer Expansionen und durchaus selbstbewusster lokaler Transformationen[33] wird von mir als unmittelbare Handlungsaufforderung begriffen. Es geht also nicht nur, aber auch darum, jene historiographischen Asymmetrien aufzuheben, welche die vorherrschende Darstellung des gewählten Gegenstandes determinieren.

Eine in diesem Sinne dezentrierte Beschreibung architektonischer und urbanistischer Modernisierungsdiskurse verlangt unweigerlich die epistemologische Integration und Aufwertung nicht-westlicher Erfahrungen und Repräsentationen. Insofern begreife ich meine Studie gleichsam als Beitrag zu der seit einigen Jahren ungebrochen virulenten Debatte um die Konturen einer zukünftigen globalen Kunstgeschichte.[34] Im Anschluss an Edward Saids einflussreichen Entwurf einer vergleichenden Kritik des Imperialismus aus dem Jahre 1993[35] zielt das gewählte Verfahren eher auf die kontrapunktische Komplettierung des die Globalisierungsgeschichte der modernen Architektur betreffenden metropolischen Kanons als auf dessen vollständige Ersetzung.

Ich gehe davon aus, dass sich die Globalisierung der Architekturmoderne über den formal-politischen Bruch von kolonialer Architektur und nachkolonialer globaler Architektur hinweg vollzogen hat. Die koloniale Situation und nicht erst die Unabhängigkeit vormals kolonialisierter Gesellschaften oder die Dynamiken nachkolonialer Nationenbildungen schaffen die entscheidenden Voraussetzungen für die weltweite Verbreitung und Transformation der modernen Architekturbewegung. Letztere – dies ist die meiner Gesamtstudie

 Univ. of Chicago Press 1991); Zeynep Çelik, *Urban Forms and Colonial Confrontations: Algiers under French Rule* (Berkeley et al.: Univ. of California Press, 1997); Patricia A. Morton, *Hybrid Modernities: Architecture and Representation at the 1931 Colonial Exposition, Paris* (Cambridge/MA: MIT Press, 2000).

31 Vikramaditya Prakash, *Chandigarh's Le Corbusier. The Struggle for Modernity in Postcolonial India* (Seattle et al.: Univ. of Washington Press, 2002).
32 Dipesh Chakrabarty, *Provincializing Europe: Postcolonial Thought and Historical Difference* (Princeton: Princeton Univ. Press, 2000).
33 Prakash, »Epilogue: Third World Modernism, or Just Modernism: Towards a Cosmopolitan Reading of Modernism,« 255–270.
34 James Elkins, Hg., *Is Art History Global?* (New York: Routledge, 2007).
35 Edward W. Said, *Culture and Imperialism* (1993; London, New York: Vintage, 1994).

zugrundeliegende Grundannahme – erweist sich bereits unter spätkolonialen Bedingungen entgegen ihrer eigenen idealistischen Programmatik nicht primär als ein Mittel zur sozialen und politischen Emanzipation, sondern dient allzu oft als Instrument zur Konsolidierung kolonialer Raumhierarchien sowie zur Modernisierung der kolonialen sozioökonomischen Ordnung. Die kolonialen Architekturprogramme des 19. Jahrhunderts und die modernistischen Interventionen am Vorabend der Dekolonisation verbinden weit mehr als nur strukturelle Kontinuitäten.

Die seit langem von Theoretikern des Postkolonialismus formulierte Einsicht, dass es sich beim Kolonialismus nicht nur um die verborgene Seite der westlichen Moderne, sondern auch um deren maßgebliche Möglichkeitsbedingung handelt – »Coloniality [...] is the hidden face of modernity and its very condition of possibility«[36] –, muss auch auf die Globalisierungsgeschichte der modernen Architektur angewandt werden. Anstatt die historische Identität einer universell gültigen euroamerikanischen Architekturmoderne tautologisch im Verweis auf das globale Ausmaß ihres Einflusses und die weltweite Konsolidierung euroamerikanischer Planungsmodelle und Formensprachen als notwendige Folge ihrer intrinsischen Überlegenheit und Fortschrittlichkeit zu deuten, frage ich, wie genau sich diese Hegemonisierung beziehungsweise Internationalisierung hat vollziehen können: Unter welchen Voraussetzungen ist es europäischen und US-amerikanischen Architekten und Planern gelungen, über nationale, kontinentale und kulturelle Grenzen hinweg einheitliche Parameter der modernen Weltzivilisation zu etablieren? Unter welchen Umständen ist ebendieses Projekt gescheitert? Wie sind andere Transfer-, Adaptions- und Transformationsprozesse zu erklären, die mit dem allgemeinen Geschichtsbild eines unilinearen emanzipatorischen Transfers kollidieren? Wieso werden die am Rande des euroamerikanischen Geschichtsfokus entstandenen Projekte westlicher Architekten – vor allem solche, die offenbar mit den idealistischen Postulaten einer genuin emanzipatorischen Architekturmoderne kollidieren – regelmäßig losgelöst von ihrem unmittelbaren Entstehungshintergrund rezipiert und auf diese Weise depolitisiert? Wie lassen sich im konkreten Einzelfall die diskursiven und materiellen Formationen der zur Disposition stehenden Globalisierungsdynamik spezifizieren? Welche symbolischen Funktionen erhalten moderne Architektur- und Stadtplanungskonzepte für die Konstruktion und Repräsentation kollektiver Identitäten? Wo sind Kontinuitäten zu älteren kolonialen Architekturdiskursen nachzuweisen und wo kommt es zu signifikanten diskursiven Unterbrechungen? Bringen die spätkolonialen Projekte moderner Architekten völlig neue Totalitäts- und Kontrollaspirationen zum Ausdruck oder wird in ihnen lediglich ein ehedem latent vorhandenes megalomanes Moment explizit? Welchen Anteil haben individuelle Akteure, nationale und transnationale Netzwerke sowie institutionelle Träger oder staatliche und nicht-staatliche Organisationen an konkreten Projektgenesen? Welche Rolle erhalten die etablierten Protagonisten und Institutionen der euroamerikanischen Moderne? Wie spiegelt sich in den Projekten das

36 Walter D. Mignolo, »The Many Faces of Cosmo-polis: Border Thinking and Critical Cosmopolitanism,« *Public Culture* 12.3 (2000): 722.

Verhältnis von individueller Kreativität sowie äußeren lokalen und globalen Einflüssen? Wie lassen sich im Einzelnen Ereignis- und Rezeptionsgeschichten voneinander unterscheiden? Welche Rückschlüsse erlaubt schließlich die kritische Analyse der globalisierten Architekturmoderne hinsichtlich ihrer Vorgeschichte und unabgeschlossenen Nachgeschichte?

Ausblick und Leseangebote

Es liegt auf der Hand, dass sich die hier aufgeworfenen Fragen zu den diskursiven Formationen, personellen oder institutionellen Relationen und identitären Effekten der sich globalisierenden Architekturmoderne nicht allgemein, das heißt ohne klare Bezugspunkte beantworten lassen. Zur Spezifizierung des Untersuchungsgegenstandes werden daher solche Beispiele aus der Architekturgeschichte der 1930er bis 1960er Jahre ausgewählt, bei denen ausgesprochen prominente Architekten der Moderne zu spätkolonialen Akteuren und frühen Global Players des internationalen Architekturgeschehens avancieren und bei denen die oben genannten Diskurse und Relationen sowie Kontinuitäten und Brüche besonders gedrängt auftreten: Die hier untersuchten Arbeiten des Schweizer-Franzosen Le Corbusier, des deutschen Afrika-Emigranten Ernst May, des US-Amerikaners Frank Lloyd Wright sowie des von dem Deutsch-Amerikaner Walter Gropius gegründeten Gemeinschaftsbüros The Architects Collaborative (TAC) erstrecken sich über einen Zeitraum von knapp vierzig Jahren. Die diskutierten Architekturen, Planungen und Entwürfe entstehen zwischen Anfang der 1930er bis in die 1960er Jahre für das französisch besetzte Algier, das kolonial-britische Kampala sowie für Bagdad, die Hauptstadt des lediglich in formaler Hinsicht von der ehemaligen britischen Mandatsmacht unabhängigen haschemitischen Königreichs Irak und die junge irakische Republik.[37]

Ohne ein synoptisches Bild der verschiedenen Epochen kolonialer Architektur und Planung zugrunde zu legen, richte ich mit dieser Auswahl mein Hauptaugenmerk auf jenen Zeitraum, der allgemein als Übergang von der hochkolonialen zur nachkolonialen Phase identifiziert wird. Exemplarisch wird ein historischer Raum erschlossen, der den seit Mitte des 18. Jahrhunderts vornehmlich von England und Frankreich eingeleiteten, aber auch von Deutschland mitgetragenen Prozess der imperialen Expansionen nach Afrika und Asien beendet und etwa seit Ende des Zweiten Weltkriegs fortschreitend mit der welt-

[37] Die beiden ersten Fallstudien stellen thematisch und kontextuell umfassend erweiterte sowie in konzeptioneller und methodologischer Hinsicht elaborierte Analysen der bereits in folgenden Publikationen entwickelten Zugänge dar: Regina Göckede, »Der koloniale Le Corbusier. Die Algier-Projekte in postkolonialer Lesart,« *Wolkenkuckucksheim. Internationale Zeitschrift für Theorie und Wissenschaft der Architektur:* From Outer Space: Architekturtheorie außerhalb der Disziplin 10.2 (2006) <http://www.cloud-cuckoo.net/openarchive/wolke/deu/Themen/052/Goeckede/goeckede.htm> sowie »Der Architekt als kolonialer Technokrat dependenter Modernisierung – Ernst Mays Planung für Kampala,« *Afropolis. Stadt, Medien, Kunst*, Hg. Kerstin Pinther, Larissa Förster und Christian Hanussek (Köln: Walther König, 2010) 52–63.

weiten Dekolonisation einhergeht, obschon auch die jüngere Transnationalisierung von Architektur- und Planungsmustern durch koloniale beziehungsweise neokoloniale Kontinuitäten charakterisiert ist. Zwar werden dabei die bereits seit Anfang des 16. Jahrhunderts zuvorderst von Spanien und Portugal determinierte frühkoloniale Phase und die Stadtgründungen in den Amerikas nicht einbezogen. Aber dennoch eröffnet die Wahl der Fallstudien zahlreiche vergleichende Perspektiven jenseits der üblichen zeitlichen und geographischen Schwerpunktsetzungen meist individualgeschichtlich oder nationalhistoriographisch motivierter Darstellungen. Zugleich führt jede einzelne Fallstudie mittels werkimmanenter Rekurse, kontextueller Exkurse und wirkungsgeschichtlicher Ausblicke aus dem primären Ereignisraum hinaus. So durchqueren die primär in Nordafrika, Ostafrika und im Nahen Osten angesiedelten Einzeluntersuchungen immer wieder die europäische wie die US-amerikanische Architekturgeschichte und beziehen auch westafrikanische oder indische Positionen mit ein.

Die drei Fallstudien können als eigenständige Texte gelesen werden. Sie verfügen jeweils über eine Einführung in die relevanten soziopolitischen, stadträumlichen und architekturhistorischen Hintergründe, rekapitulieren die das konkrete Projekt betreffende Forschungssituation und entwickeln von dort aus konkrete Fragestellungen und Verfahren zu deren Beantwortung. Abhängig von der Spezifität des konkreten Gegenstandes kommen durchaus divergierende konzeptionelle und interpretatorische Zugänge zum Tragen. Jede Fallstudie resümiert ihre Untersuchungsergebnisse mittels fortschreitender theoretischer Rückbindungen und stellt Querbezüge zu allgemeineren Fragestellungen her. In der Zusammenschau erlauben sie, zentrale Facetten und Transformationen spätkolonialer Globalisierungsdiskurse zu illustrieren, um einen möglichst umfassenden Blick auf das große Spektrum architektonischer Interventionen westlicher Modernisten in den 1930er, 1940er, 1950er und frühen 1960er Jahren zu eröffnen. Bei dieser Zeitspanne handelt es sich um eine ausgesprochen vielschichtige Phase innerhalb der Globalisierung der Architekturmoderne. Sie ist genauso durch die Aktualisierungen kolonial-rassistischer Orientalismen und hegemonialpolitischer Interessen westlicher Entwicklungsplanung wie durch die konkurrierenden Modernitätsentwürfe und Repräsentationsansprüche lokaler Akteure gekennzeichnet.

Le Corbusiers Algier-Planungen der Jahre 1931 bis 1942 werden vor dem Hintergrund kolonial-funktionalistischer Herrschaftspraktiken behandelt. Die Analyse umfasst genauso die darin zum Ausdruck gebrachten symbolischen Hierarchisierungen, die Effekte optischer Überwachungen und grenzziehender Raumnahmen wie die den Entwürfen zugrundeliegende fetischistische Inszenierung geschlechtlich kodifizierter Differenz. Die Frage nach dem Maß von Le Corbusiers Identifikation mit der rassistischen Ideologie der französischen Kolonialurbanistik geschieht unter besonderer Berücksichtigung seiner Kollaboration mit dem Vichy-Regime. Abschließend erfolgt ein Ausblick auf die fortwirkenden Effekte der algerischen Erfahrung in Werk und Werkwirkung des Architekten.

Die kolonialen Dimensionen im ostafrikanischen Werk Ernst Mays werden im Rückblick auf die frühe Karriere des Leiters des Frankfurter Hochbauamtes sowie besonders in Hinblick auf seine Planungsarbeiten für neue Siedlungen in Schlesien und die Projekte der

sogenannten Brigade May in der Sowjetunion der frühen 1930er Jahre erschlossen. Indem daraufhin die Bedingungen und Ursachen für Mays Migration in das kolonial-britische Tanganjika sowie sein kurzes landwirtschaftliches Intermezzo rekonstruiert werden, erfolgt noch vor der Hauptanalyse der im Jahre 1945 aufgenommenen Erweiterungsplanung für das expandierende Wirtschaftszentrum Kampala in Uganda ein Überblick zu seinen Bauten und Projekten in Ostafrika. Die daraufhin präsentierte Lesart widerspricht genauso den strategischen Selbstdarstellungen Mays wie der selektiven Rezeption seiner bisherigen Interpreten. Die Rekonstruktion der das spezifische Werkfragment determinierenden spätkolonialen Möglichkeitsbedingungen und die davon abgeleiteten Deutungsbemühungen zielen also nicht auf eine umfassende Re-Rezeption, sondern repräsentieren den Versuch einer selektiven Neu-Rezeption. Mays Segregationsplanung wird besonders vor dem Hintergrund ungleicher sozioökonomischer Partizipation sowie der planungsdidaktischen Konzeptionalisierung der spätkolonialen Idee nachholender Entwicklung diskutiert.

Die dritte Fallstudie findet ihre geographische Verortung im Bagdad der späten 1950er und 1960er Jahre. Sie rekonstruiert am Beispiel des Opernhausentwurfs von Frank Lloyd Wright von 1957 und der zwischen 1957 und 1962 erarbeiteten Universitätsplanung von TAC die unmittelbaren sozioökonomischen, politisch-ideologischen, technologischen und künstlerischen (Un-)Möglichkeitsbedingungen der Arbeiten westlicher Architekten im Zuge der irakischen Dekolonisation. Beide Projekte werden als ausgesprochen widersprüchliche Ausdrucksformen einer zwischen funktionalem Modernismus und exotisierendem Orientalismus pendelnden Architekturpraxis behandelt, die genauso von den Dynamiken lokaler Selbstidentifikation wie von internationalem entwicklungspolitischen und kulturpolitischen Hegemoniestreben durchquert wird. Noch stärker als in den vorangegangenen Fallstudien kann hier gezeigt werden, dass die koloniale Praxis architektonischer Globalisierung keineswegs unmittelbar mit der formalen politischen Dekolonisation in einen hegemoniefreien globalen Markt internationalen Planens und Bauens überführt wird.

Das Schlusskapitel bündelt die disparaten Untersuchungsergebnisse zu einer thematisch ausgeweiteten theoretischen und methodologischen Reflexion und benennt das von den präsentierten Fallstudien eröffnete Spektrum zukünftiger Untersuchungen.

Zur transdisziplinären Verortung und epistemologischen Haltung

Es versteht sich von selbst, dass die anschließenden Detailanalysen häufig die etablierten Verfahren des eigenen Faches überschreiten. Wenn ich in diachroner Weise eine Vielzahl architekturhistorisch und planungsgeschichtlich relevanter Diskurse durchquere, dann finden sich darunter auch regelmäßig solche, die auf den ersten Blick nicht von zwingender Relevanz für die Erklärung der behandelten Projekte erscheinen. Neben den architekturhistoriographischen Materialien werden ergänzend Archivalien wie Korrespondenzen und Vorträge aus den Nachlässen der Architekten sowie Darstellungen der allgemeinen Geschichtswissenschaft, der Anthropologie und der politischen Theorie, darüber hinaus

aber auch Positionen der Literatur- und Filmwissenschaften oder Werke der Literatur einbezogen. Diese interdisziplinäre Öffnung zielt in topologischer, theoretischer und methodischer Hinsicht auf eine möglichst weitreichende epistemologische Dezentrierung der westlichen Architekturgeschichtsschreibung. Obwohl hierzu die außereuropäischen Stimmen ehemals Kolonisierter herangezogen werden, handelt es sich bei meiner Studie über weite Strecken um ein deutlich in der westlichen Academia verortetes Unternehmen.

In theoretischer Hinsicht wird nicht streng zwischen der formalen Semantik von Architektur und Urbanistik sowie ihrer soziopolitischen Semantik unterschieden. Vielmehr deutet das gewählte gegenarchivische Verfahren im Anschluss an Michel Foucault und Edward Said architektonische und planerische Praktiken in ihrer Beziehung zur allgemeinen Kultur des Spätkolonialismus, anstatt sie auf ortlose Dokumente schöpferischen Kunstwollens zu reduzieren. Die historische Diskursanalyse in architekturwissenschaftlicher Absicht befragt also ihre primären Untersuchungsgegenstände nicht vorrangig mit Blick auf ihre innere Folgerichtigkeit oder inhärente Schönheit. Die Herangehensweise ist analytisch, nicht wertend. Nichtsdestoweniger fahnde ich in den individuellen Entwürfen, Projekten und Bauten stets auch nach der Dialektik von kreativer Formgebung und sozialräumlicher Wirkung. Die Räume der Architektur und des Urbanen werden gleichzeitig als Produkte soziopolitischer Prozesse und Produzenten derselben interpretiert. Sie lassen sich also gewissermaßen sowohl als symbolische Artikulationen äußerer Diskursformationen als auch als tatsächliche oder geplante Handlungsorte lokaler Alltagspraktiken fassen.

Architekturgeschichte wird hier nicht als kunsthistorische Stilgeschichte geschrieben, sondern als diskursanalytische Archäologie, historische Architektursoziologie und politische Ikonographie praktiziert.[38] Soll die politisch-ideologische Signifikanz von Architektur bewertet werden, sind auch solche Projekte in die Analyse einzubeziehen, die lediglich in der Selbstrepräsentation und Rezeption des planenden Architekten oder erst nach maßgeblichen Revisionen wirkungsmächtig werden.

Tatsächlich wird keine der untersuchten Arbeiten im vollen Umfang realisiert. Die vorliegende Studie handelt also genauso von architektonischen Produktionen wie Repräsentationen.[39] Für die globale Wirkung oder die Rückwirkung auf die westliche Architekturdiskussion sind Letztere häufig weitaus maßgeblicher als tatsächlich entstandene Bauten.

Mich interessiert nicht nur die (spät)koloniale Vorgeschichte unserer nachkolonialen globalen Architekturgegenwart, sondern vor allem die Frage nach historischen Kontinuitäten und nach den fortwirkenden Effekten kolonialer Architektur- und Planungsmuster. Erst diese Frage charakterisiert die vorliegende Studie, die über weite Strecken spätkoloniale Diskursanalyse ist, als postkolonial. Das Präfix ›post‹ ist hier also nicht als chronologi-

38 Martin Warnke, Hg. *Politische Architektur in Europa vom Mittelalter bis heute – Repräsentation und Gemeinschaft* (Köln: DuMont, 1984) sowie Mark Gottdiener und Alexandros Ph. Lagopoulos, Hg. *The City and the Sign: An Introduction to Urban Semiotics* (New York: Columbia Univ. Press, 1986).
39 Beatriz Colomina, Hg., *Architectureproduction* (New York: Princeton Architectural Press, 1988) sowie Kester Rattenbury, Hg., *This Is Not Architecture: Media Constructions* (London et al.: Routledge, 2002).

scher Hinweis auf eine formal abgeschlossene Kolonialgeschichte zu verstehen, sondern markiert eine kritische Perspektive hinsichtlich der fortwährenden Effekte von Kolonialismus und Dependenzbeziehungen auf die globale architektonische Praxis. Meine von dieser Perspektive angeleitete Studie fahndet nach historischen Kontingenzen nicht um ihrer selbst willen, sondern aus Interesse an der Gegenwart der kolonialen Vergangenheit sowie an den Entwürfen alternativer Zukunftsgestaltungen.

II. LE CORBUSIERS ALGIER – ALGIERS LE CORBUSIER (1931–1942): EIN URBANISTISCHES PROJEKT DER MODERNE IN KONTRAPUNKTISCHER LESART

Urbanisme partout.
Urbanisme général.
Urbanisme total.[1]

Folgt man den dominanten Meistererzählungen der als geschichtliches Telos entworfenen Architekturmoderne, dann hat kaum eine Individualgestalt so entscheidend und nachhaltig zu deren Internationalisierung beigetragen wie der schweizerisch-französische Architekt Le Corbusier. Vor allem auf dem Sektor der Urbanistik ist es in dieser Hinsicht dem prominenten Mitglied der CIAM gelungen, die rationalen Planungsmuster bis in die zivilisatorischen Randgebiete der sogenannten Dritten Welt zu verbreiten. In diesem eurozentristischen Entwurf eines eingleisigen Transfers werden die vermeintliche Überlegenheit, Fortschrittlichkeit und universelle Gültigkeit der architektonischen Moderne meist tautologisch im Verweis auf das geographische Ausmaß ihres Einflusses behauptet. Nur selten fragt man hingegen konkret danach, unter welchen spezifischen soziohistorischen Bedingungen es den europäischen Planern gelungen ist, diese kulturellen und räumlichen Grenzen zu überwinden. Dieselbe Abwesenheit von kontextuellen Fragestellungen zeichnet lange auch besonders die architekturhistorische Behandlung der in den Jahren 1931 bis 1942 entstandenen Entwürfe Le Corbusiers für Algier aus. Diese bilden nicht den primären und ausschließlichen, sondern lediglich den initialen, die folgende Untersuchung auslösenden Gegenstand. Die vorliegende Fallstudie betritt also jenseits der Befragung von Architektur und Städtebau als technisch-ästhetische Objekte einen hinsichtlich ihres Erkenntnisinteresses ausgesprochen weit gestreuten Referenzraum. Anstatt den Fokus auf die formale Beschreibung und individual-stilgeschichtliche Verortung dieser Entwürfe zu richten, wird im Folgenden gezielt ein interpretatorischer Zugang entwickelt, der Le Corbusiers Entwürfe für die algerische Hafenstadt in ihrem Verhältnis zur außerkünstlerischen Wirklichkeit darstellt. Indem die komplexe historische Beziehung zwischen dem konkreten Planungs-

1 Le Corbusier, *La Ville Radieuse. Éléments d'une doctrine d'urbanisme pour l'équipement de la civilisation machiniste* (1935; Paris: Vincent, Féal & Cie., 1964) 197.

akt und der ebendiesen Akt umgebenden diskursiven und materiellen Kultur des Kolonialismus sichtbar gemacht wird, erscheinen Le Corbusiers Algier-Projekte als die einer spätkolonialen Figur. Davon ausgehend wird es schließlich möglich, auch die nachkolonialen Arbeiten und die immense Werkwirkung des Weltarchitekten nach ihren kolonialanalogen Kontingenzen sowie nach ihren totalitären Gesten zu befragen. Zu diesem Zweck wird zunächst im ersten Teil der Studie ein Überblick zu Le Corbusiers Engagement in und für Algier gegeben. Die hier präsentierten Eckdaten, primären Kontexte und die zusammenfassende Darstellung der Entwürfe sollen dem Leser erlauben, die anschließende Rezeptionskritik vor dem Hintergrund der konkreten architekturhistorischen Ereignisse zu reflektieren. Ausgehend von der Kritik der vorherrschenden Rezeptions- und Deutungsmuster sowie im Anschluss an die Bemühungen um eine postkoloniale Analyse ebendieses ereignisgeschichtlichen Raumes wird daraufhin im zweiten Teil eine alternative Lesart der Planungen Le Corbusiers für Algier präsentiert.

Projekte und Projektionsflächen – Sechs Entwürfe und ihre stadträumlichen Bezugsgrößen

Ohne jemals über einen vertraglich fixierten Auftrag zu verfügen, arbeitet Le Corbusier seit 1931 über mehr als zehn Jahre lang regelmäßig an städtebaulichen Entwürfen für die algerische Hafenstadt Algier. In diesem Zeitraum entstehen insgesamt sechs Planungskonzepte unterschiedlichen Umfangs und variierender Ausdifferenzierung. Sie alle zielen ab auf die grundlegende sozioökonomische Neuorganisation und ästhetische Transformation des Stadtkörpers. Gleichzeitig bemüht sich der prominente Architekt auf den verschiedenen administrativen Ebenen lange Zeit erfolglos um die Erteilung eines offiziellen Auftrags für die von ihm so kontinuierlich und engagiert propagierte stadträumliche Intervention.

Als Le Corbusier im Frühjahr 1931 erstmals Algier besucht, ist die nordafrikanische Hafenstadt bereits schwer von den Folgen der inzwischen ein Jahrhundert währenden französischen Besatzung sowie von den damit einhergehenden städtebaulichen Eingriffen gezeichnet. Hier, wo die Ausläufer des Atlasgebirges bis nahe an den schmalen Küstenstreifen reichen und die steilen Hänge von Tälern durchzogen sind, entsteht mit der konföderativen Einbindung Algiers in das Osmanische Reich seit Anfang des 16. Jahrhunderts eine befestigte Anlage, die sich vom Hafenviertel auf das höher gelegene Areal ausdehnt und deren höchster Punkt die osmanische Zitadelle bildet (Abb. 3).

Französisch-Algier: Koloniale Interventionen von 1830 bis 1930

Mit der Eroberung Algiers durch die Franzosen im Jahre 1830 setzt sich das Militär in der als Casbah bezeichneten und an steilen Hängen gelegenen arabischen Altstadt fest. Da zunächst keineswegs feststeht, welche Rolle Algier innerhalb des französischen Kolonial-

3 Stadtansicht Algiers mit Darstellung der Flotte Lord Exmouth vor der Bombardierung im Jahre 1816, undatiert.

reichs einnehmen soll, konzentrieren sich die frühen Eingriffe der französischen Besatzer in das bestehende urbane Gefüge auf unmittelbar von militärisch-strategischen Überlegungen angeleitete Maßnahmen. Mit der Verbreiterung von Hauptverkehrswegen und der Anlage des Place du Gouvernement sollen zuvorderst soldatische Aufmarschflächen und Zugriffswege geschaffen werden. Dies gelingt freilich nur durch den Abriss des dortigen Baubestandes.

Die neue Nutzungswirklichkeit der besetzten Stadt schreibt sich auf zerstörerische Weise in die bestehende Struktur ein und implementiert unübersehbar den bedingungslosen Vorrang französischer Interessen (Abb. 4). Am stärksten von dieser sich einfräsenden Militärurbanistik (Abb. 5) betroffen ist der untere Teil der Casbah. Dieser wird bereits in den ersten fünfzehn Jahren der französischen Besatzung durch Abrissmaßnahmen von der oberen Casbah abgetrennt. Hier, wo einst die Wohnhäuser der Adeligen und Kaufleute

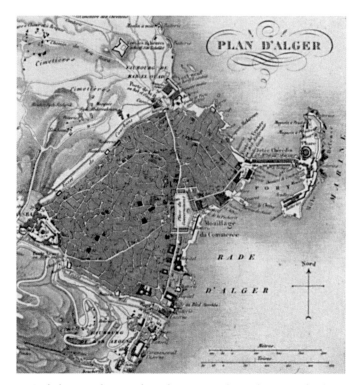

4 Stadtplan von Algier aus dem Jahre 1832 mit den geplanten Straßendurchbrüchen und der Anlage des an der Grenze zur oberen Casbah gelegenen Place du Gouvernement.

sowie Moscheen und Verwaltungsbauten standen, entsteht mit dem anwachsenden Zuzug französischer Zivilisten schrittweise das europäische Quartier de la Marine.[2]

Gleichzeitig wächst die Stadt über ihre bisherigen Grenzen; zwischen 1841 und 1848 werden endgültig die alten Festungsanlagen entfernt und neue, nun ein dreifaches Gebiet einfassende Mauern errichtet (Abb. 6). Sehr bald wird sich der Stadtkörper Algiers auch über diese Grenze hinaus ausdehnen. Bereits seit Mitte des 19. Jahrhunderts entstehen entlang des flachen Küstenstreifens neue, für europäische Siedler geplante Stadtteile. Wenige versprengte europäische Siedlungen werden an den steilen Hängen und auf den höher gelegenen Plateaus projektiert. In den folgenden Jahrzehnten verlagert sich die koloniale Siedlungsaktivität fortschreitend vom alten arabischen Algier hin zu Neugründungen an der südlichen Küste.[3]

2 Siehe Zeynep Çelik, *Urban Forms and Colonial Confrontations: Algiers and French Rule* (Berkeley et al.: Univ. of California Press, 1997) 11–58.
3 Ebd. 59ff.

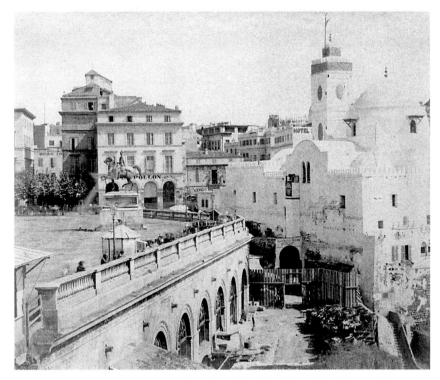

5 Beispiel für die sich in die existierende Stadt einfräsende Urbanistik der französischen Besatzer: Links der Abschluss des Place du Gouvernement, rechts die angrenzende Moschee de la Pêcherie im Jahre 1857. Foto: Jean-Baptiste Alary.

Mit der französischen Besatzung nimmt die Zahl der Einwohner Algiers kontinuierlich zu: Leben Mitte des 19. Jahrhunderts etwa 48.000 Menschen in der Hafenstadt und bilden Algerier noch 1838 die deutliche Bevölkerungsmehrheit,[4] so steigt die Einwohnerzahl bereits zwischen 1881 und 1931 von rund 78.000 auf 257.000 Menschen.[5] Als Le Corbusier erstmals für die Stadt plant, bildet die Gruppe der Europäer mit 55 Prozent die Bevölkerungsmehrheit. Fünfzig Jahre zuvor stellt sich das Verhältnis noch deutlicher zugunsten der Kolonisten dar: 1881 leben in Algier 75 Prozent eingewanderte Europäer gegenüber 25 Prozent Arabern und Berbern. Der überproportionale Zuwachs der indigenen Stadtbevölkerung seit Ende des 19. Jahrhunderts ist primär der Siedlungspolitik der französischen Besatzer geschuldet. Die Zahl der Siedler ist bereits zwischen 1848 und 1871 auf 200.000

4 Ebd. 60.
5 Mit den umliegenden Vorstädten sind es annähernd 320.000 Einwohner. Jean-Pierre Giordani, »Le Corbusier et les projets pour la ville d'Alger,« Diss. Institut d'Urbanisme, Université de Paris VIII, Saint Denis, 1987: 39f.

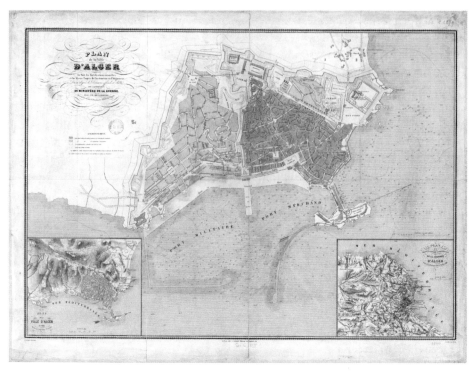

6 Algier in den Grenzen von 1848. Im Norden ist die arabische Altstadt mit ihrem stark veränderten unteren Abschnitt zu erkennen und im südlichen Teil die angrenzende französische Neustadt.

angewachsen. Mit dem Sturz Napoleons III. im Jahre 1871 verfestigt sich nicht nur die Entscheidung, Algerien zur wichtigsten französischen Siedlerkolonie zu machen, sondern wird das von nun an in drei Départements (Algier, Oran, Constantine) unterteilte Land gleichsam formalrechtlich in die französische Republik integriert. Seit Anfang der 1870er Jahre intensiviert sich im gesamten Land die systematische Enteignung und Vertreibung lokaler Bauern. Ihre fruchtbaren landwirtschaftlichen Nutzflächen werden an europäische Siedler vergeben.[6] Primär infolge dieser militärisch durchgesetzten Vertreibungspolitik strömt die gewaltsam enteignete und nunmehr ihrer Überlebensgrundlage beraubte Landbevölkerung in die großen Städte des Landes, vor allem in die Hauptstadt. Die anhaltende Migration in Hoffnung auf Arbeit lässt an den Rändern Algiers zahlreiche neue arabische und berberische Bidonvilles entstehen. Die Casbah ist besonders stark von dieser Landflucht betroffen. Mit fast 58.000 Menschen ist das altstädtische Restkonglomerat der Casbah im Jahre 1931 heillos überbevölkert. Inzwischen komplett seines ehemaligen unteren Teils beraubt ist der obere Teil der Altstadt zudem von allen Seiten von europäischen Sied-

6 Christoph Marx, *Geschichte Afrikas: Von 1800 bis zur Gegenwart* (Paderborn et al.: Schöningh, 2004) 105.

lungen umschlossen, so dass keine weitere räumliche Ausdehnung mehr möglich ist (vgl. Abb. 8, S. 40). In dieser beengten quasi-ghettoisierten Situation leben die meisten Algerier unter äußerst schwierigen sozioökonomischen und mangelnden hygienischen Bedingungen. Die nach zeitgenössischen Standards errichteten europäischen Wohnviertel okkupieren hingegen eine deutlich überproportional große Fläche des Stadtgebietes. Im ehemaligen unteren Teil der Casbah, der seit Anfang der 1930er Jahre offiziell als ›Quartier de la Marine‹ bezeichnet wird, wohnen weniger privilegierte Franzosen mit geringem Einkommen neben Neapolitanern, Maltesern, Spaniern und Juden sowie Arabern und Berbern. Das Viertel gilt als verwahrlost und heruntergekommen. Der bauliche Bestand aus vorkolonialen Zeiten verfällt zusehends. Innerhalb der Verwaltung ist man sich sehr bald darüber einig, dass dieser historische Bestand nicht erhaltenswert sei. Derweil erhält das unmittelbar am größten Hafen Algeriens gelegene Viertel als Einfallstor nicht nur für die Stadt Algier, sondern für das gesamte Land eine besonders große wirtschaftliche Bedeutung.[7]

Zu Beginn der 1930er Jahre steht die Stadt demnach vor einer Reihe von Herausforderungen: Neben dem Ausbau des Verkehrsnetzes sowie der Anbindung der höher gelegenen Stadtteile an das Stadtzentrum rückt zusehend die Frage nach geeigneten Lösungen für die vollständige Neuorganisation des Quartier de la Marine in den Fokus der Planungsdebatten. Nicht minder drängend erscheint angesichts der ungebremsten Zuwanderung die Schaffung von Wohnraum sowohl für arabische und berberische Algerier als auch für europäische Einwanderer.

Hauptstadt eines französischen Afrikas:
Die Modernisierungspläne von René Danger und Henri Prost

Bis 1930 muss die kolonial-französische Einflussnahme mit Blick auf die Entwicklung des Gesamtstadtkörpers als sehr einseitig bezeichnet werden. Das auf die Veränderung des städtischen Raumes gerichtete Vorgehen der Militäringenieure und der städtischen Verwaltung reagiert anscheinend eher auf akute besatzungspolitische Krisen und zielt ausschließlich auf die Durchsetzung und Aufrechterhaltung der französischen Vorherrschaft, als dass es sich dabei um eine vorhersehende Stadtplanung in Sorge um die soziale, politische und ökonomische Koexistenz aller Bewohner handelt.

Das Jahr 1930 markiert in dieser Hinsicht einen besonderen Einschnitt für die Planungsgeschichte Algiers. Die Franzosen feiern den hundertsten Jahrestag der Eroberung. Bereits im Vorfeld dieses Jubiläums regt die Stadtverwaltung eine öffentliche Debatte an, in deren Mittelpunkt die Modernisierung und Umgestaltung der expandierenden Hafenstadt zur Hauptstadt eines französischen Afrikas steht. Dabei wird zum einen die herausragende geopolitische Lage der Stadt gegenüber dem wichtigen französischen Mittelmeerhafen Marseille als Anlaufpunkt auf halbem Wege zwischen den europäischen Häfen und

7 Çelik, *Urban Forms and Colonial Confrontations* 50.

Port Said am Suezkanal hervorgehoben. Zum anderen antizipiert man für Algier mit seinem Flughafen nicht nur eine neue verkehrstechnische Brückenkopffunktion an der afrikanischen Mittelmeerküste für die Luftfahrtlinie von Frankreich in den französischen Kongo, sondern hebt allgemein die geopolitische Bedeutung der Stadt für die langfristige Präsenz Frankreichs auf dem afrikanischen Kontinent hervor.[8] Ebendieser exponierten Schlüsselstellung innerhalb des französischen Kolonialreiches soll nun auch durch ein angemessenes Stadtbild entsprochen werden. Mit der rigorosen Neugestaltung der Stadt sollen gleichsam die allerorts sichtbaren Planungssünden der Vergangenheit beseitigt werden. Eine entsprechende rechtliche Grundlage liegt im Jahre 1919 in Frankreich mit dem ersten Gesetz zur Stadtplanung vor. Dieses war aus dem Kreis der Reformer des 1894 in Paris gegründeten Musée Social hervorgegangen. Nicht zuletzt die Zerstörungen des Ersten Weltkrieges hatten das Bewusstsein für die Notwendigkeit einer gesetzlichen Regelung zur Rekonstruktion von Gebäuden sowie zum Städtebau allgemein geschärft. Das am 14. März 1919 verabschiedete und nach dem Schriftführer der gesetzgebenden Kammer benannte Cornudet-Gesetz verlangt für jede französische Stadt mit mehr als 10.000 Einwohnern ein Planungskonzept, das die Städte verschönern und deren zukünftiges Wachstum in geordnete Bahnen lenken soll. Darüber hinaus reguliert es die Breite und Lage von Straßen sowie die Schaffung und Verteilung von Grünflächen mit Parks und Stadtgärten. Bereits 1920 hat die Stadt Algier auf der Basis des Cornudet-Gesetzes ein Richtungspapier vorgelegt, das eine städtebauliche Rahmenplanung zur Verschönerung, Gestaltung und Entwicklung der Stadt in Aussicht stellt.[9] Die bevorstehenden Hundertjahrfeierlichkeiten vergrößern nun abermals den Druck, endlich die notwendigen Entscheidungen zur städtebaulichen Zukunft Algiers zu treffen. Im Oktober 1929 wird daher der Planer und Musée Social-Experte für ländliche und städtische Hygiene René Danger beauftragt, den sogenannten *Plan d'aménagement, d'embellissement et d'extension* (PAEE) vorzubereiten.[10] Danger, der bereits für die kemalistische Türkei tätig war und später auch in Beirut und Aleppo arbeitet,[11] legt seinen Entwurf einer städtischen Rahmenplanung 1930 vor (Abb. 7). Ein Jahr später, im August 1931, tritt diese per Erlass durch den Generalgouverneur Algeriens in Kraft. Allerdings wird es noch weitere drei Jahre dauern, bis alle als notwendig erachteten Modifikationen eingearbeitet sind.

Neben der allgemeinen Verschönerung des Stadtbildes sowie dem Ausbau des Verkehrsnetzes mit Straßen, Promenaden und Plätzen sieht der Danger-Plan eine Reihe von Maßnahmen vor, welche die Lebensqualität für die europäischen Bewohner verbessern sollen. So werden stadtnahe Waldgebiete unter Schutz gestellt sowie Parks und Stadtgärten

8 Giordani, »Le Corbusier et les projets pour la ville d'Alger,« 55.
9 Zohra Hakimi, »René Danger, Henri Prost et les débuts de la planification urbaine à Alger,« *Alger: Paysage urbain et architectures, 1800–2000*, Hg. Cohen, Jean-Louis, Youcef Kanoun und Nabila Oulebsir (Paris: Imprimeur, 2003) 140.
10 Ebd. 144.
11 Jean-Louis Cohen und Monique Eleb, *Casablanca: Colonial Myths and Architectural Ventures* (New York: Monacelli Press, 2002) 13.

in neu zu schaffenden Grün- und Freiflächen angedacht. Festgelegte Aussichtspunkte entlang der zu einem Boulevard umfunktionierten alten Festungsmauern von 1840 sollen darüber hinaus den Erholungs- und Freizeitwert der Stadt erhöhen.

Den innovativen konzeptionellen Kern der Planung von Danger bildet die Aufteilung des Stadtgebietes in funktionale Zonen (vgl. Abb. 7). Mit ›A‹ sind die für Handel und Gewerbe ausgewiesenen Zonen gekennzeichnet. Waren diese bis dato vornehmlich im Quartier de la Marine angesiedelt, so sind nun im Norden entlang der Küste von Bab el-Qued sowie im Süden in Agha neue städtische Handels- und Gewerbeareale vorgesehen. Sie liegen innerhalb exklusiv europäischer Stadtviertel. Für das Quartier de la Marine wird derweil eine völlige Neuorganisation entlang eines Systems breiter Straßen empfohlen. Die auf einen zentralen Verwaltungsbau ausgerichteten Straßendurchbrüche verlangen unweigerlich, auch die letzten Reste der alten Bausubstanz zu zerstören. Lediglich zwei Moscheen, die aus dem 11. Jahrhundert stammende Große Moschee sowie die 1659/60 erbaute Moschee de la Pêcherie, sollen als Relikte des alten arabischen Baubestandes erhalten bleiben.[12] Die Entscheidung für die weitgehende Zerstörung des Quartier de la Marine wird schließlich durch den im Jahre 1936 von Henri Prost vorgelegten Regionalplan bestätigt.

Die im Danger-Plan mit ›B‹ und ›C‹ ausgewiesenen Zonen liegen in den Anfang der 1930er Jahre nur dünn besiedelten Stadtgebieten in den oberen städtischen Randlagen. Diese Zonen sind ausschließlich dem Wohnen vorbehalten. Während die Zone B als verdichtetes Konglomerat kleiner Einfamilienhäuser ausgewiesen ist, avanciert die als »habitations de plaisance« bezeichnete Zone C zum privilegierten Wohngebiet in klimatisch besonders begünstigten Höhenlagen. Die industrielle Zukunft Algiers platziert der Danger-Plan in die südliche Zone D, ein großes zusammenhängendes Küstengebiet nahe des europäischen Viertels Hussein Bey.

In diesen planerischen Differenzierungen erhält die arabische Casbah zunächst keine ihrer zeitgenössischen Nutzungswirklichkeit entsprechende funktionale Zuordnung. Eine in nordsüdlicher Richtung durch die Altstadt geführte Traverse behandelt das altstädtische Wohngebiet lediglich als Verkehrsfläche und impliziert die weitere Abschnürung der oberen Casbah.[13] Eine gesonderte Qualifikation als Teilgebiet der Wohnzonen B und C erfolgt nicht. Stattdessen wird die traditionelle Wohnstadt der Einheimischen in der Modifikation des Danger-Planes vom Oktober 1934 als Zone E bezeichnet. Diese Zone erhält einen deutlichen Sonderstatus. Hier ist nicht die tatsächliche sozioökonomische Funktion des spezifischen Viertels für den Bereich der industriellen Produktion, des Handels, des Wohnens oder der Erholung das entscheidende Kriterium der Zonenzuordnung, sondern die von den Franzosen antizipierte museale Qualität der Casbah. Ohne die diesem Viertel eigene komplexe soziale Dynamik als Ort des Wohnens, des Handwerks und des informellen Handels zu berücksichtigen, soll gemäß des modifizierten Plans die pittoreske Schönheit

12 Hakimi, »René Danger, Henri Prost et les débuts de la planification urbaine à Alger,« 147.
13 Ebd.

7 René Danger, Entwicklungsplan für Algier, 1930.

des altstädtischen Konglomerats mit Blick auf seine künftige touristische Bedeutung bewahrt werden.[14]

Diese Modifikation Dangers reagiert auf die nahezu parallel durchgeführten Arbeiten der ebenfalls von der Stadt beauftragten Planer Henri Prost und Maurice Rotival. Deren Empfehlungen folgen wiederum den bereits in Marokko praktizierten Maßnahmen zum Schutz und Erhalt von indigenen Zentren, so wie sie auch auf dem internationalen Kongress für koloniale Urbanistik des Jahres 1931 diskutiert wurden.[15]

Prost und Rotival arbeiten seit Anfang der 1930er Jahre an einem Regionalplan für Algier. Da sich die Arbeiten Dangers angesichts wiederholter Modifikationen hinziehen und der Stadtverwaltung das schließlich vorgelegte Konzept nicht weit genug geht, mehren sich die Forderungen nach einer stärker das regionale Umfeld berücksichtigenden Planung. Bereits 1930 wird daher das *Projet d'aménagement de la région d'Alger* unter Leitung des renommierten Kolonialurbanisten Henri Prost aufgenommen.[16] Prost gilt aufgrund seiner Erfahrungen als Chefplaner in Marokko und der dort bewiesenen Durchsetzungskraft als nahezu ideale Besetzung, um alte Fehler zu korrigieren und die schleppende Planung voranzutreiben. Ihm wird mit Maurice Rotival ein aufstrebender Planer zur Seite gestellt.[17] Ihr im Jahre 1936 gemeinsam vorgelegter Regionalplan adaptiert zwar auf der konzeptionellen Ebene die bereits von Danger vorgeschlagene Zonenplanung. Indem außerdem die Bautätigkeit in den Kommunen des Großraums Algier geregelt und gleichzeitig die Planung neuer Vorstädte vorgeschlagen wird, weist der sogenannte Prost-Plan deutlich über Dangers Konzept hinaus. Aber auch die innerstädtischen Kerngebiete sind in Prosts Regionalplan unmittelbar erfasst. Um die Anbindung des neugestalteten Hafens an die städtischen Wohn-, Handels- und Industriegebiete der Europäer zu verbessern, soll etwa das Quartier de la Marine mit großzügigen Zufahrtsstraßen versehen werden (Abb. 8). Wenn gemäß dieser Planung die Fläche des Hafenviertels zuvorderst für den Ausbau des Verkehrsnetzes nutzbar gemacht werden sollte, würde dieses endgültig seine bisherige Funktion als gemischtes Wohn- und Geschäftsviertel einbüßen.[18] Prosts planerische Vorgaben inkorporieren zahlreiche Vorarbeiten Dangers, um diese abermals in Richtung einer ausschließlich französischen Interessen dienenden segregierten Stadt zu radikalisieren.[19]

14 Ebd. 149.
15 Giordani, »Le Corbusier et les projets pour la ville d'Alger,« 61.
16 Zu Prost siehe *L'œuvre de Henri Prost: architecture et urbanisme* (Paris: Académie d'architecture, 1960). Zu Prosts enger Kooperation mit dem Militärgouverneur Marokkos, Marschall Lyautey, siehe: Janet L. Abu-Lughod, *Rabat: Urban Apartheid in Morocco* (Princeton: Princeton Univ. Press, 1980) 145–146.
17 Zu Rotival siehe: Carola Hein, »Maurice Rotival: French Planning on a Word-Scale (Part I u. II),« *Planning Perspectives* 17 (2002): 247–265 u. 325–344.
18 Hakimi, »René Danger, Henri Prost et les débuts de la planification urbaine à Alger,« 151.
19 Ebd. 153.

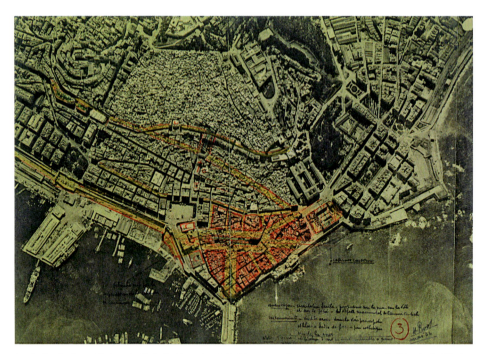

8 Luftaufnahme Algier mit Casbah, Quartier de la Marine und angrenzender Neustadt. Handschriftliche Notizen und Markierungen von Henri Prost zur Umgestaltung des Quartier de la Marine, 1932.

Von Obus A zum Plan Directeur: Le Corbusiers Algier

Le Corbusier besucht Algier erstmals im März 1931 und beteiligt sich umgehend an der beschriebenen Debatte über eine geeignete Vision für das französische Algier der Zukunft. Der Stararchitekt folgt der Einladung der *Les Amis d'Alger*, einem Freundeskreis von einflussreichen Persönlichkeiten, der sich 1929 gegründet hat, um mit Konferenzen, Ausstellungen und Publikationen zur drängenden Frage nach dem künftigen Erscheinungsbild der Stadt Stellung zu beziehen.[20] Der Architekt hält im überfüllten Auditorium des Casinos zwei mehrstündige Vorträge, die mit »La révolution architecturale accomplie par les techniques modernes« und »La Ville Radieuse« übertitelt sind.[21] Die Veranstaltungen sind

20 Giordani, »Le Corbusier et les projets pour la ville d'Alger,« 85.
21 Ebd. 85f, siehe auch Alex Gerber, »L'Algérie de Le Corbusier: Les voyages de 1931,« Diss. École Polytechnique Fédéral de Lausanne, 1992: 105. Gerber bestätigt den Titel des zweiten Vortrages, vgl. demgegenüber die Angabe bei Le Corbusier, *La Ville Radieuse* 228. Hier nennt er abweichend »La révolution architecturale apportant. La solution au problème de l'urbanisme des grand villes« als Titel seines zweiten Vortrages. Zu den beiden Vorträgen vom 17. und 20. März 1931 siehe außerdem: Tim Benton, »La rhétorique de la vérité: Le Corbusier à Alger,« *Le Corbusier, visions d'Alger*, Hg. Fondation Le Corbusier (Paris: Editions de la Villette, 2012) 174–183.

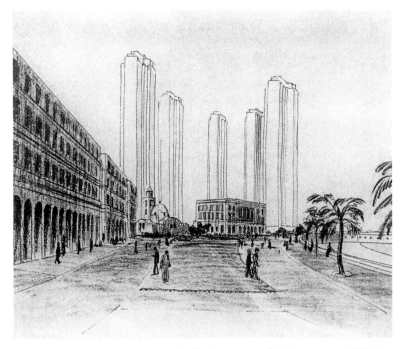

9 Maurice Rotival, Bebauungsvorschlag für das Quartier de la Marine mit fünf Hochhaustürmen, 1930/31.

Teil jener Feierlichkeiten, mit denen die französisch-europäische Bevölkerungsmehrheit die zivilisatorischen Errungenschaften der Kolonisation seit der Okkupation Algiers durch französische Militärs im Jahre 1830 bilanziert und zukünftige Entwicklungsszenarien aufzeigt. Unter direktem Verweis auf virulente lokale Debatten will Le Corbusier den Bewohnern der rapide wachsenden Hafenstadt erklären, wie die jüngsten technischen und konzeptionellen Neuerungen im Bereich der modernen Architektur und des internationalen Städtebaus zur Lösung der beklagten sozialen und infrastrukturellen Probleme Algiers beitragen könnten.[22] Um seine Kenntnis der lokalen Situation zu demonstrieren und gleichzeitig seine globale Erfahrung hervorzuheben, vergleicht er einen städtebaulichen Entwurf, den Maurice Rotival 1930/31 für das Quartier de la Marine erarbeitet hat (Abb. 9), mit seinen eigenen für Rio de Janeiro entwickelten städtebaulichen Visionen (Abb. 10).

Le Corbusier lehnt die von Rotival vorgeschlagene Hochhausbebauung ab und schlägt stattdessen jene weit ausgreifende und langgestreckte Bebauung mit aufgeständerten Wohnviadukten vor, die er erstmals im Jahre 1929 in seinen für Rio de Janeiro erstellten Entwürfen entwickelt hat. Damit will er einen signifikanten waagerechten Kontrapunkt zu der von Bergen dominierten Stadttopographie etablieren.

22 Le Corbusier, *La Ville Radieuse* 193.

10 Le Corbusier, Skizze mit Bebauungsvorschlag für Rio de Janeiro, 1929.

Der Gastredner kündigt noch in Algier an, die vorgestellten provisorischen Überlegungen in seinem Pariser Büro weiterentwickeln zu wollen. Ermutigt durch die positiven Reaktionen seiner Zuhörer – wenn auch ohne über einen offiziellen Auftrag zu verfügen – greift er die für die Vorträge angefertigten Skizzen auf und entwickelt bereits während der Überfahrt von Algier nach Marseille erste Ideen.[23] Ende des Jahres 1931 konkretisiert Le Corbusier seine Vorstudien und arbeitet gemeinsam mit Pierre Jeanneret einen ersten großen Entwurf für Algier aus. Dieser wird im Juni 1932 als ›Projet Obus A‹ dem Bürgermeister Charles Brunel im Pariser Atelier präsentiert.[24]

Der utopisch anmutende Entwurf raumgreifender Strukturen behandelt den Stadtraum nicht primär als soziohistorische Formation, sondern als topographische Szene. Das Obus-Schema besteht aus vier Grundelementen (Abb. 11, 12): Eine überdimensionierte doppelte rechteckige Hochhausscheibe markiert die äußerste Spitze des Quartier de la Marine. Dieser Gebäudekomplex bildet die sogenannte Cité d'Affaires – einen Bürokomplex, der sowohl für die administrative als auch für die kommerzielle Nutzung vorgesehen ist. Im Unterschied zu Danger und Prost weist Le Corbusier das Quartier de la Marine damit weiterhin als zentralen Ort für Verwaltung, Handel und Gewerbe aus. In 150 bis 200 Metern

23 Giordani, »Le Corbusier et les projets pour la ville d'Alger,« 105–123. Zu den zur Illustration der Vorträge präsentierten Skizzen siehe ebd. 87–91.
24 Ebd. 218f.

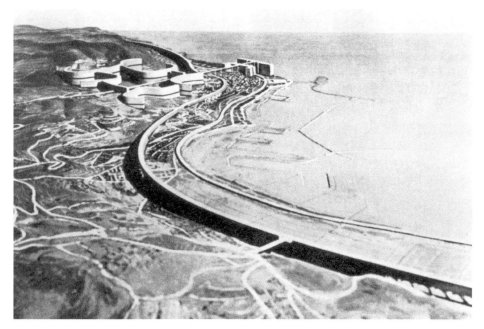

11 Le Corbusier, Projet Obus A für Algier, 1931. Modelfotografie mit Blick aus Südwesten.

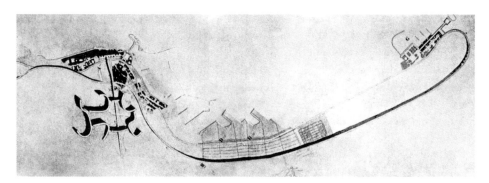

12 Le Corbusier, Planungskonzept Projet Obus A für Algier, 1931.

Höhe soll hingegen auf dem zum Zeitpunkt der Planung weitestgehend für eine zivile Nutzung unerschlossenen Gelände des Fort-l'Empereur eine gigantische Wohnanlage die Stadtlandschaft bekrönen.[25] Hier sollen künftig bis zu 220.000 Menschen in den sich aus zahlreichen Immeubles-villas zusammensetzenden Wohnkomplexen residieren. Von den

25 Le Corbusier und Pierre Jeanneret, *Œuvre Complète de 1929–1934*, Hg. Willy Boesiger, 4. Aufl. (Zürich: Les Editions d'Architecture, 1947) 140 sowie Le Corbusier, *La Ville Radieuse* 246f.

13 Le Corbusier, Projet Obus A, Perspektivzeichnung der auf dem Dach des Wohnviaduktes vorgesehenen Schnellstraße mit Blick auf die Redents 1931/32.

insgesamt sieben mehrgeschossigen, von Le Corbusier als ›Redents‹ bezeichneten Baukörpern sind fünf in gebogener Formation angelegt. Sie sind so zueinander platziert, dass sich ihre gewölbten Seiten nach außen öffnen und sie nach innen eine überdimensionierte Hoffläche umschließen. Etwa auf mittlerer Geschossebene ist eine umlaufend geführte Autostraße mit Fußgängerpromenade vorgesehen.

Ein drittes Element der Planung verbindet die Cité d'Affaires mit den Redents exakt in der Mittelachse: Die vom Dach des Cité-Hochhauses ausgehende Hochstraße verläuft über die Casbah hinweg durch die Wohnstadt hindurch und erschließt zugleich den innenliegenden Boulevard. Während dieses Verbindungselement schnurgerade angelegt ist, erwidert das vierte Element der Planung den gekurvten Verlauf der Küstenlinie: Der über mehrere Kilometer mäandrierend entlang der Küste geführte Kombinationsbau von Hochstraße und Apartmenthaus beherbergt aufs Äußerste minimierte, modernste Wohneinheiten (14 Quadratmeter pro Person)[26] für insgesamt 180.000 Menschen und verbindet gleichzeitig als Autostraße die beiden äußersten Viertel des projektierten Stadtraumes – St-Eugène im Nordwesten und Hussein-Dey im Südosten.

Parallel zu diesem – offenbar durch die 1923 in Turin fertiggestellten Fiatwerke (Abb. 14) inspirierten – Wohnviadukt,[27] verläuft unmittelbar an der Küste eine weitere deutlich

26 Siehe hierzu Le Corbusier, *La Ville Radieuse* 246 und 143–145, dort »L'élément biologique : La cellule de 14 m² par habitant«.

27 Le Corbusier bildet in *La Ville Radieuse* 241 unter der Perspektivzeichnung (hier Abb. 13) eine kleinformatige Fotografie der befahrenen Rennstrecke ab. William Curtis nennt als wichtiges Vorbild dieser speziellen Wohnbebauung mit auf dem Dach verlaufenden Autostraßen den aus dem Jahre 1910 stammen-

14 Giacomo Mattè Trucco, Teststrecke auf dem Dach der Fiatwerke in Turin, 1923.

erhöhte Schnellstraße, die sich an ihren Enden jeweils mit dem Wohnviadukt verbindet. Auf diese Weise, so Le Corbusier, würden gleichzeitig zwei der drängendsten Probleme der Stadt gelöst; der Ausbau des Verkehrsnetzes und die Schaffung von Wohnraum in größerem Umfang.[28] Obschon Bürgermeister Brunel bereits während seines Besuchs in Paris unmissverständlich zu verstehen gibt, dass er dem Obus-Plan wenig Chancen auf Umsetzung einräumt – »Vos idées sont pour dans cent ans!«[29] –, erarbeitet Le Corbusier vom Herbst 1932 bis zum Frühjahr 1933 eine Variante, die er als ›Projet B‹ bezeichnet (Abb. 15).[30]

In dieser Version ist der dem Hafenviertel vorgelagerte Gebäudekomplex in seinen Ausmaßen deutlich abgemildert. Während Le Corbusier nun ersatzlos auf das entlang der Küste geführte raumgreifende Wohnviadukt verzichtet, sieht auch dieser Entwurf eine die arabische Casbah passierende Hochstraße zwischen Cité-Hochhaus und den Redents auf Fort-l'Empereur vor. Trotz aller um die Zurückerlangung von Proportionen bemühten Modifikationen werden von offiziellen Vertretern und potenziellen Finanziers weiterhin die enormen Ausmaße des Projektes kritisiert.[31]

den Entwurf *Roadtown* von Edgar Chambless; siehe William J. R. Curtis, *Le Corbusier: Ideas and Forms* (1986; New York: Phaidon, 2010) 120, 125.
28 Ebd. 242.
29 Auszug aus einem Schreiben von Le Corbusier an Edmund Brua, 25.06.1932, zit. nach Giordani, »Le Corbusier et les projets pour la ville d'Alger,« 218.
30 Ebd. 215f.
31 Briefauszug Charles Brunel vom 27.12.1932, abgedruckt ebd. 234f.

15 Le Corbusier, Projet B, 1932/33. Blick auf den modifizierten Entwurf eines Hochhausbaus im Quartier de la Marine mit Verbindungsviadukt zu den Redents.

Im Dezember 1932 muss Le Corbusier aus der algerischen Presse erfahren, dass Prost und Rotival nun offiziell beauftragt werden, einen Masterplan für die Region Algier zu erarbeiten und Henri Prost überdies auch die Neuplanung des Quartier de la Marine vorbereiten soll. Insbesondere in Prost erkennt Le Corbusier einen paradigmatischen Vertreter des von ihm als konservativ abgelehnten Städtebaus.[32] Dennoch lässt sich der Pariser Planer mit internationalem Ruf nicht von seinem ambitionierten Vorhaben, Algier zu modernisieren, abbringen. Nur zwei Monate später, im Februar 1933, präsentiert Le Corbusier seine bisherigen Entwürfe für Algier zusammen mit zwei weiteren Wohnhausprojekten im Rahmen einer im Maison de l'Agriculture der Stadt gezeigten Ausstellung. Um auch bei dieser Gelegenheit seinen ungebrochenen Anspruch zu untermauern, künftig als Kenner der lokalen Verhältnisse in die Planungsprozesse Algiers einbezogen zu werden, hält er erneut zwei Vorträge. Darin formuliert Le Corbusier erstmals die Idee einer regionalen nordafrikanischen Architektur. Zur Illustration dieser regionalistischen Vision maghrebinischer Provenienz dienen ihm seine eigenen, in der Ausstellung gezeigten Wohnhausprojekte, die er über seine Algier-Planungen hinaus für lokale Auftraggeber entworfen hat (Abb. 16).[33]

32 Siehe Schreiben Le Corbusier an Edmond Brua vom 22.12.1932, Auszug abgedruckt bei Giordani, »Le Corbusier et les projets pour la ville d'Alger,« 236–238.
33 Entwürfe für die Siedlung Durand, Oued Ouchaia, Algier (1933) sowie für das Mietshaus Ponsik in der Rue Laurent Pichat (1933), Giordani, »Le Corbusier et les projets pour la ville d'Alger,« 251f.

16 Le Corbusier, Architekturmodell des Projektes Ponsik in Algier, 1933.

Während der Architekt Le Corbusier die vielfältigen Möglichkeiten der Standardisierung sowie die Vorteile des Mehrfamilienhauses hervorhebt, kritisiert der Stadtplaner Le Corbusier das Modell der Gartenstadt als längst widerlegte romantische Illusion. Im zweiten Vortrag präsentiert er der prominent besetzten Zuhörerschaft seine erste Entwurfsvariante, das Projekt Obus A (Abb. 11–13), als Vision für eine zukünftige »Alger Ville Radieuse«[34] und platziert damit seine gewagte urbanistische Utopie für die algerische Hafenstadt in die Kontinuitätslinie jener Konzeption ausstrahlender Großstädte, an der er seit nunmehr drei Jahren arbeitet.[35] Trotz dieses Engagements zeigt sich die städtische Honoratiorenschaft angesichts der kaum gemilderten Gigantomanie beider Entwürfe weiterhin wenig überzeugt.[36] Nachdem Le Corbusier abermals keinen Auftrag akquirieren kann, bemüht er sich in den folgenden Jahren mit den Planungsvariationen ›C‹ bis ›E‹ um eine überschaubare Dimensionierung seiner Entwürfe. Die Arbeit an der Planungsvariante ›C‹ beginnt im Sommer 1933 und reicht bis in den Winter 1934.[37] In dieser konzentriert er sich auf die gestalterische Ausarbeitung eines Bürohochhauses für das Quartier de la Marine (Abb. 17). Es ist inmitten einer Gesamtanlage platziert und soll später von weiteren Bauten

34 Ebd. 254.
35 *La Ville Radieuse* entsteht zwischen 1931 und 1933 und wird 1935 erstpubliziert.
36 Giordani, »Le Corbusier et les projets pour la ville d'Alger,« 254f.
37 Datierung ebd. 276.

17 Le Corbusier, Projet C, Quartier de la Marine/Algier, 1933/34.

wie dem Handelsgericht, der nordafrikanischen Handelskammer und von einem Verwaltungsbau für muslimische Institutionen umgeben werden. Le Corbusier entwickelt seinen Hochhausbau auf nahezu quadratischem Grundriss, der auf einer 350 × 60 Meter[38] großen Esplanade zu stehen kommt. Der H-förmige, zweihüftige Hauptbau erhebt sich von einer als Basis fungierenden dreigeschossigen Eingangshalle. Das dem Entwurf für die Rentenanstalt in Zürich aus demselben Jahr ähnelnde Hochhaus ist mit seiner angeschrägten Längsseite zum Hafen gedreht.[39] Die beiden Hüften des Baukörpers werden jeweils durch einen Mittelgang zugänglich gemacht. Von hier aus werden sowohl Großraumbüros als auch kleinere Arbeitszellen erschlossen. Auch dieser Entwurf, der nach wie vor das Hafenviertel als Geschäftszentrum ausweist, wird schließlich vom Stadtrat zurückgewiesen. In zwei Schreiben von April 1934 teilt der Bürgermeister Le Corbusier unmissverständlich mit, dass in dieser Angelegenheit bereits eine Entscheidung getroffen sei und mit Henri Prost ein erfahrener und angesehener Planer beauftragt wurde.[40]

Bald darauf verändert sich mit der Wahl eines neuen Bürgermeisters abermals die kulturpolitische Gemengelage. Der dem konservativen Lager zugehörige Augustin Rozis steht

38 Ebd. 286.
39 Zur Rentenanstalt Zürich, 1933 siehe *Œuvre Complète de 1929–1934*, 178–185.
40 Giordani, »Le Corbusier et les projets pour la ville d'Alger,« 300f. Siehe auch Mary McLeod, »Le Corbusier and Algiers,« *Oppositions Reader: Selected Readings from a Journal for Ideas and Criticism in Architecture 1973–1984*, Hg. Michael Hays (New York: Princeton Architectural Press, 1998) 505.

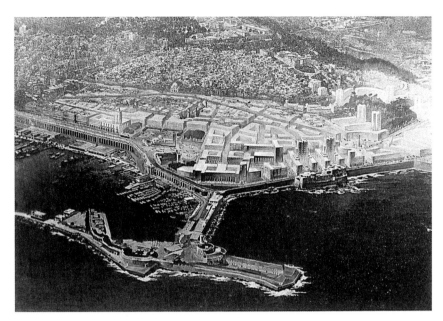

18 Henri Prost und Tony Socard, Bebauungsvorschlag für das Quartier de la Marine, 1934.
Im Bildhintergrund ist die vom Quartier de la Marine abgetrennte arabische Altstadt zu erkennen.

den Planungen des prominenten Modernisten aus Paris explizit ablehnend gegenüber. Dennoch wirbt Le Corbusier in der Öffentlichkeit auf beiden Seiten des Mittelmeeres unablässig für seinen jüngsten Entwurf.[41] Nachdem er im Februar 1938 zum Mitglied einer Kommission berufen wird, deren Aufgabe darin besteht, den Plan Régional d'Alger abermals zu überarbeiten,[42] legt er nun aus gestärkter Position im Innern des kolonialen Planungsnetzwerkes neue Entwürfe für Algier vor. Nach mehrjährigem Stillstand seiner auf Algier bezogenen Planungsaktivitäten entstehen seit April 1938 jene neuen Ideen, die schließlich 1942 in den Plan Directeur, einen umfassenden Masterplan für die Stadt und die Region Algier münden.[43] Den verbindlichen Rahmen für diese späten Algier-Arbeiten Le Corbusiers bilden nach wie vor die von Prost und Rotival vorgelegten allgemeinen Planungsrichtlinien von 1936.[44] Ein zudem von Prost gemeinsam mit seinem Schüler Tony Socard erstellter Entwurf für das Quartier de la Marine (Abb. 18) ist von der Stadt jedoch bislang nicht genehmigt worden.[45]

41 Ebd. 505.
42 Giordani, »Le Corbusier et les projets pour la ville d'Alger,« 331–335.
43 Ebd. 343.
44 Ebd. 335.
45 Ebd. 313–314.

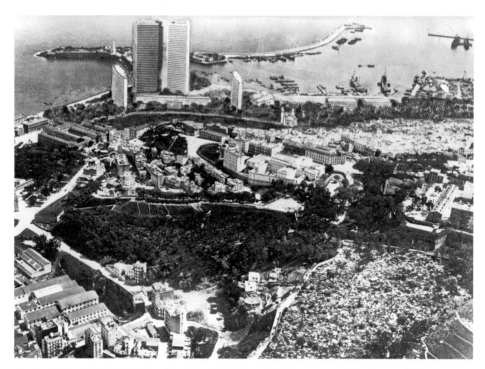

19 Le Corbusier, Projet D für das Quartier de la Marine, 1938. Fotomontage Hochhaus auf Y-förmigem Grundriss, flankiert von zwei Scheibenhochhäusern und einem vorgelagerten langgezogenen Gebäuderiegel, 1938.

Unterstützt von Pierre Renaud,[46] der als Chefingenieur für Brücken und Straßenbau ebenfalls Mitglied der neuen Planungskommission ist, erarbeitet Le Corbusier daher zeitnah das Projet D (Abb. 19). Im Mittelpunkt dieses im Sommer 1938 veröffentlichten Konzepts für die Umgestaltung des Quartier de la Marine steht der Entwurf für einen auf Y-förmigem Grundriss errichteten zentralen Hochhausbau. Ein Jahr später, im Sommer 1939,[47] stellt Le Corbusier dann erstmals in seinem Plan E jenen Brise-Soleil-Hochhausentwurf vor, den er schließlich in den darauffolgenden Plan Directeur integrieren wird. Die Entwurfsvariante E (Abb. 20, 21) platziert das markante Hochhaus auf dem Gelände des Quartier de la Marine inmitten einer Grünanlage direkt ans Meer.

Flankiert von weiteren kleineren Hochhausbauten bildet es das dominierende Element des neu gestalteten Hafenviertels. Der Baukörper erhebt sich oberhalb der als Sockel ausgebildeten Eingangshalle auf spindelförmigem, sechseckigem Grundriss (87 × 37 Metern). Das 44-geschossige Hochhaus mit abschließender Bekrönung und Antennenmast hat eine

46 Zu Le Corbusiers besonderer Beziehung zu Renaud siehe ebd. 333f.
47 Datierung 10.06.1939, siehe Giordani, »Le Corbusier et les projets pour la ville d'Alger,« 370.

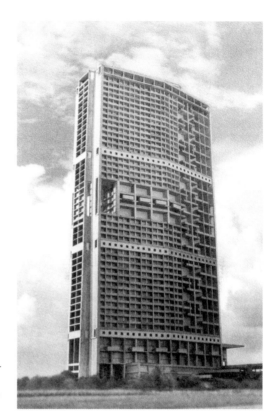

20 Le Corbusier, Modellfotografie des Brise-Soleil-Hochhauses für das Projet E (1938/39) und den späteren Plan Directeur (1942), 1938. Fotograf Albin Salaün.

Gesamthöhe von rund 180 Metern. Seine Fassadengestaltung folgt einer strengen metrischen Ordnung; sie ist aber zugleich variantengleich gegliedert. Seine skulpturale Gesamtwirkung erhält dieser Baukörper durch die Gestaltung des Fensterwerkes mittels als Sonnenschutz fungierender Betonlamellen.

Das Grundmodul dieser Brise-Soleil-Rasterung wird durch die Größe eines umrahmten Fensters definiert. Der Schaft des Hochhauses ist durch horizontal umlaufende Gurtbänder in drei gleich große Abschnitte untergliedert. Diese wiederum teilen sich vertikal im Verhältnis 2:3. Dabei sind die jeweils größeren Felder in einer sehr engmaschigen, meist bis auf das Grundmodul zurückgeführten Rasterstruktur organisiert. In dem schmaleren Vertikalstreifen der Fassade werden jeweils gleich vier oder noch mehr Fenster mit einer Brise-Soleil-Rahmung zu einer optischen Einheit zusammengefasst. Auf diese Weise entsteht der gestalterische Kontrapunkt eines weniger verdichteten Fassadensegments. In der mittleren Horizontalachse des aufgehenden Schaftes wird das strenge Gestaltungsmuster des verdichteten Fassadenteils variiert, ohne dabei die der gesamten Gestaltung innewohnende kartesianische Logik der von einem Fenster abgeleiteten Maßverhältnisse aufzugeben. Hier ist die Fassade auf einer Höhenstrecke von neun Fenstermodulen ähnlich

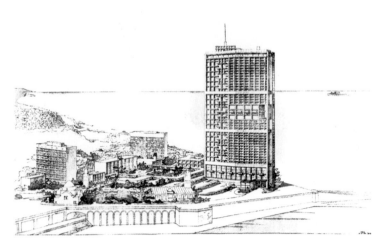

21 Le Corbusier, Perspektivzeichnung Projet E, 1938/39 mit Brise-Soleil Hochhaus und flankierenden Bauten.

einem Strick- oder Häkelmuster aufgelockert, bevor am äußeren Segment der Längsseite ein vollständiger Durchbruch von 18 Fenstereinheiten erfolgt.[48]

Unterstützt durch hochrangige Vichy-Funktionäre legt Le Corbusier schließlich im April 1942 dem Stadtrat seine letzte große Gesamtplanung für Algier vor (Abb. 22). Wie bei seinem inzwischen elf Jahre alten Projet Obus A handelt es sich beim Plan Directeur um einen Generalplan, der nun über die eigentlichen Stadtgrenzen hinaus grundlegende Entwicklungsperspektiven für die Region Algier formuliert.[49] Mit seinen drei Realisierungsstufen (1942, 1955 und 1980) nimmt Le Corbusier eine äußerst langfristige Planungsperspektive ein. Das in allen früheren Entwürfen für das Quartier de la Marine angedachte Geschäftszentrum ist in ein exklusiv europäisches Viertel im Süden der Stadt verschoben. Den neuen Standort wählt Le Corbusier offenbar mit Bedacht. Er sieht genau jene künstliche Landzunge vor, welche die Verlängerung der Grenze zwischen alter und neuer, zwischen arabischer und europäischer Stadt markiert. Hier, wo noch bis in die vierziger Jahre des 19. Jahrhunderts die alten Festungsmauern verlaufen und René Danger einen umlaufenden Boulevard vorsieht, platziert Le Corbusier sein Brise-Soleil-Hochhaus mit der kurzen Seite dem Meer zugewandt.

48 Umfangreiche Dokumentation mit Aufrissen, Grundrissen, Schnitten, Modellfotografien und Perspektivdarstellungen in: Le Corbusier, *Œuvre complète de 1938–1946*, Hg. Willy Boesiger (Zürich: Les Editions d'Architecture, 1946) 48–65.
49 Der Plan Directeur entsteht von Sommer 1941 an bis in das Frühjahr 1942.

Projekte und Projektionsflächen – Sechs Entwürfe und ihre stadträumlichen Bezugsgrößen | 53

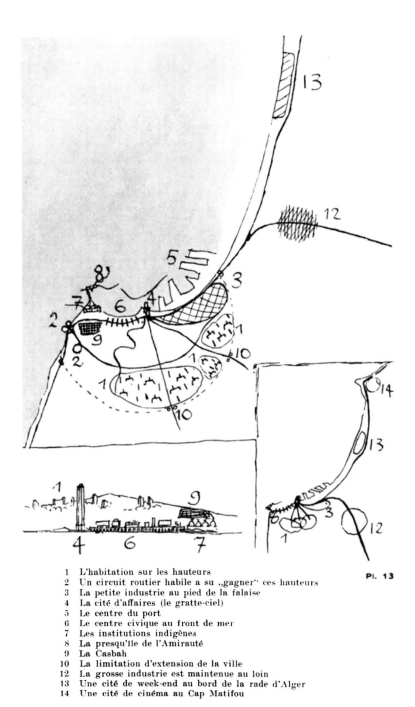

1 L'habitation sur les hauteurs
2 Un circuit routier habile a su „gagner" ces hauteurs
3 La petite industrie au pied de la falaise
4 La cité d'affaires (le gratte-ciel)
5 Le centre du port
6 Le centre civique au front de mer
7 Les institutions indigènes
8 La presqu'île de l'Amirauté
9 La Casbah
10 La limitation d'extension de la ville
12 La grosse industrie est maintenue au loin
13 Une cité de week-end au bord de la rade d'Alger
14 Une cité de cinéma au Cap Matifou

Pl. 13

22 Le Corbusier, Plan Directeur für Algier, 1942.

Im Quartier de la Marine selbst sollen nun neben der Admiralität lediglich solche Institutionen angesiedelt werden, die Le Corbusier abwechselnd als ›indigen‹ oder ›muslimisch‹ bezeichnet. Eine entlang der Küstenlinie geführte Bebauung verbindet das ehemalige Hafenviertel mit der neuen Cité d'Affaires. Das südwestlich hinter dem Hafen anschließende Wohngebiet weist Le Corbusier als Zone für Kleinindustrie und Kunsthandwerk aus. Größere Industriestandorte sollen außerhalb des Stadtgebietes entstehen. Die höher gelegenen Areale der Stadt sind ausschließlich als Wohngebiete ausgewiesen. Sie werden von größeren, auf Y-förmigen Grundrissen angelegten Wohnblöcken beherrscht, die freistehend in die Landschaft platziert sind. Während er für die aus der überbevölkerten Casbah umzusiedelnden Algerier Wohngebiete oberhalb von Bab el Oud im Norden sowie im äußersten Süden der Stadt nahe des Industriegebietes vorsieht,[50] residieren die Europäer in privilegierter Lage oberhalb der Kernstadt an den Hängen von Mustapha.[51] Das großzügig erweiterte Verkehrsnetz soll die neuen Wohn- und Industriezonen an die Stadt anbinden. Das noch im Projekt Obus A entlang der Küste geführte befahrbare Wohnviadukt ist durch ein Schnellstraßensystem und Untertunnelungen ersetzt. Dennoch bleibt für Le Corbusier die Idee des Wohnviadukts auch weiterhin eine denkmögliche Alternative, die sich aufgrund der besonderen topographischen Gegebenheiten der Stadt anbietet.[52]

Neben den im Plan Directeur ausgewiesenen Funktionszonen für Arbeiten, Wohnen und Verkehr erhält auch der Sektor Erholung eine stadträumliche Zuweisung: Östlich von Algier soll an der Küste hierzu eine »cité de week-end« entstehen. Kurios mutet vor dem zeitgeschichtlichen Hintergrund des eskalierenden Zweiten Weltkrieges allerdings Le Corbusiers Idee an, am östlichen Ende der Bucht von Algier bei Cap Matifou einen Produktionsstandort der Filmindustrie, eine »cité de cinéma«, anzulegen. Die von Le Corbusier als prosperierend eingeschätzte Branche solle vor allem solche Formate produzieren, die anthropologisch-historische Darstellungen von Kultur und Natur aufgreifen. Ob sich diese Filme ausschließlich auf Algerien konzentrieren oder den gesamten politischen Einflussbereich Frankreichs einbeziehen sollen, geht aus Le Corbusiers Stellungnahme nicht hervor.[53]

Jean-Louis Cohen deutet den Plan Directeur als Le Corbusiers erste Implementierung der in der Charta von Athen formulierten Prinzipien. Der französische Architekturhistoriker benennt außerdem eine fünfte funktionale Komponente, die in die Zonenplanung Eingang gefunden habe; der Schutz des historischen Viertels – der Casbah.[54] Tatsächlich erwi-

50 Le Corbusier greift hier jene Areale als Wohngebiete für die algerische Bevölkerung auf, die bereits in einer überarbeiteten Version des existierenden Regionalplanes als »cité indigènes« ausgewiesen werden, siehe Giordani, »Le Corbusier et les projets pour la ville d'Alger,« 396.
51 Auf diese Verteilung verweist McLeod, »Le Corbusier and Algiers,« 508. Siehe auch Giordani, »Le Corbusier et les projets pour la ville d'Alger,« 396.
52 Ebd. 405.
53 Le Corbusier »A Monsieur le Préfet d'Alger Proposition d'un Plan Directeur d'Alger et de sa Région pour aider aux travaux de la commission du Plan de la Région d'Alger et suite à la séance du 16 juin 1941 : Alger 23 avril 1942«. Abgedruckt bei Giordani, »Le Corbusier et les projets pour la ville d'Alger,« 404.
54 Jean-Louis Cohen, »Le Corbusier, Perret et les figures d'un Alger moderne,« *Alger: Paysage urbain et architectures, 1800–2000* (Paris: Imprimeur, 2003) 182–184.

dert Le Corbusier hier wie auch in einem früheren Memorandum aus dem Jahre 1938[55] jene Bestimmungen zum Erhalt und zur Konservierung indigener Architekturen, die vor ihm von Danger, Prost und Rotival etabliert wurden.

Zu Le Corbusiers großer Enttäuschung wird im Juni 1942 schließlich auch der Plan Directeur vom Rat der Stadt zurückgewiesen. In der offiziellen Begründung wird auf die begrenzten finanziellen Mittel verwiesen, die der Verwaltung zur Beginn der 40er Jahre zur Verfügung stehen. Das großangelegte Projekt hätte diesen Rahmen bereits in seiner ersten Ausführungsstufe gesprengt.[56]

Ein ortloses urbanistisches Ready-made? Kritik der Rezeption

»Unvermittelt, im Jahre 1939, erscheint eine neue Hieroglyphe«.[57] Mit diesen Worten leitet Julius Posener in seiner *Vorlesung zur Geschichte der neuen Architektur* einen kurzen Exkurs zu dem im Rahmen des Projekts E erstmals präsentierten Brise-Soleil-Hochhausentwurf ein. Es ist die letzte von insgesamt drei Sitzungen, die der einflussreiche Architekturkritiker dem Werk Le Corbusiers widmet. Keine andere Individualgestalt, Gruppe oder Schule wird in der im Sommersemester 1978 an der Technischen Universität Berlin gehaltenen Vorlesungsreihe so ausführlich diskutiert wie jener Einzelgänger, »der von einem anderen Ausgangspunkt kommend einer der ersten Meister der neuen Schule [...] war.«[58] Der hier mit den nur schwer entzifferbaren Schriften des Altertums verglichene architektonische Entwurf fungiert in Poseners monographischer Erzählung als zeichenhafte Einleitung jener letzten Werkphase, deren erstes realisiertes Projekt die Unité d'Habitation (1945–1952) in Marseille darstellt. Der konkrete Planungskontext des Hochhausentwurfes bleibt unkommentiert, genauso wie seine konstruktiven Details oder Grundrisslösungen. Was den Architekturhistoriker interessiert, ist ausschließlich die symbolische Form des geplanten Baukörpers, vor allem seine von einem unregelmäßigen Sonnenschutzgitter aus Beton gegliederte Fassade. Posener konstatiert im Vergleich zu den glatten weißen Fassaden älterer Arbeiten Le Corbusiers eine signifikante »Re-Materialisierung« des sich nun zu seiner Masse bekennenden Baus. Die Gitterkomposition in béton brut wird als »zweiter Augenblick der Kristallbildung«,[59] als Vorwegnahme einer quasi-expressionistischen Renaissance im Nachkriegswerk des modernen Meisters erklärt. Während sein Frühwerk in der Villa Savoye (1928–1931) kulminiert, artikuliere sich hier erstmals eine neue Architektursprache mit skulpturalen Tendenzen.

55 Siehe zum Erhalt und Wiederaufbau der Casbah: Giordani, »Le Corbusier et les projets pour la ville d'Alger,« 396–399.
56 Ebd. 417 und McLeod, »Le Corbusier and Algiers,« 513.
57 Julius Posener, »Vorlesungen zur Geschichte der neuen Architektur: Le Corbusier III,« *Arch+* 12.48 (1979): 58.
58 Ebd. 44.
59 Ebd.

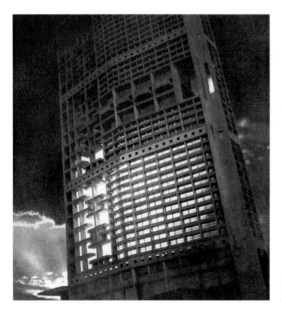

23 Le Corbusier, Modellfotografie des Brise-Soleil-Hochhauses für Algier, 1938/39.

Angesichts der diesem Entwurf zugeschriebenen zentralen Stellung im Lebenswerk Le Corbusiers und mit Blick auf seine herausragende Bedeutung für die Transformation der Architekturmoderne überrascht es umso mehr, dass der Hochhausentwurf in Poseners Vorlesung aus einem von diffusem Zwielicht erleuchteten Wolkenhimmel auf die Erde herabgesandt erscheint, ohne dass ein konkreter diesseitiger Entstehungshintergrund zu erkennen ist (Abb. 23).

Nur in einem Nebensatz werden die Anfänge für die schrittweise Wiedergewinnung des Skulpturalen im Werk Le Corbusiers auf das Jahr 1931 datiert.[60] Und tatsächlich zeigt Posener in derselben Vorlesung den auf ebendieses Jahr datierten städtebaulichen Entwurf des Projet Obus A.[61] Doch weder werden der Hochhausentwurf und das ältere urbanistische Großprojekt direkt miteinander in Verbindung gebracht, noch interessieren offensichtlich die spezifischen historischen Hintergründe und ökonomischen Rahmenbedingungen des Entwurfs oder dessen soziopolitische Implikationen. Poseners Augenmerk richtet sich auf die Ergebnisse einer von ihrem experimentellen Charakter geprägten mittleren Werkphase. Die Bemühungen des Historiographen zielen auf die Hervorhebung des innovativen Gehalts einzelner Architekturexperimente »im Sinne des Weiterschreitens – über sich selbst hinaus.«[62] Was für Poseners historiographisches Vorhaben zählt, ist der Nachweis einer zukunftsträchtigen Idee und nicht der Ort und Kontext ihrer experimentellen Gene-

60 Ebd. 59.
61 Ebd. 57. Posener datiert den Entwurf fälschlicherweise auf das Jahr 1930.
62 Ebd. 58.

se. Poseners Erkenntnisinteresse ist zunächst auf die individuelle Werkgenese gerichtet. Er folgt aber in seinem stilgeschichtlichen Verfahren gleichzeitig jenem übergeordneten Modell einer immanenten Entwicklung des Bauens, das die Gesamtheit der Architekturmoderne zum autonomen, im Grunde historisch handelnden Organismus transzendiert. Le Corbusiers Hochhausentwurf für das Geschäftszentrum von Algier soll dabei belegen, dass die Moderne der »Papparchitektur der zwanziger Jahre den Rücken gekehrt« und sich nichtsdestoweniger endgültig »von den Fesseln des Historismus befreit«[63] habe.

Man muss keine marxistische Materialistin sein, um eine solche historiographische Metaphysik als unbefriedigend zu empfinden. Zwar wird wiederholt hervorgehoben, dass Le Corbusiers Architektur dem 20. Jahrhundert angehöre. Worin aber jenseits ihrer Funktion als reiner Kristallisationspunkt des modernen Geistes ihre kontextuelle Historizität (im Sinne einer Zurückführung zu ihren konkreten Entstehungsbedingungen) besteht, ist mit Blick auf die Algier-Projekte nicht zu erfahren. Insofern zeugt es nicht nur vom Verlust der Proportionswahrnehmung, wenn Posener zu dem im Projet Obus A vorgesehenen, mehrere Kilometer langen Wohnviadukt wenig mehr zu sagen hat, als dass die urbane Megastruktur von 1931 die skulpturale Wirkung der zwei Jahre später in Le Corbusiers Pariser Penthouse modulierten Wendeltreppe antizipiere.[64] Enttäuscht werden aber auch diejenigen sein, die sich bei der Suche nach dem geschichtlichen Gehalt der Algier-Projekte an ausgewiesene Le Corbusier Experten wenden, weil sie dort mehr über deren spezifischen soziopolitischen Bedingungsrahmen jenseits ästhetischer Konfigurationen zu erfahren hoffen. Befragt man Kenneth Frampton nach der Spezifität der nordafrikanischen Erfahrungen im Werk des schweizerisch-französischen Baukünstlers, findet man sich mit dem Weltarchitekten Le Corbusier konfrontiert – so lautet der Titel jenes Kapitels, in dem Frampton ausgewählte Projekte für Osteuropa, die Sowjetunion, Süd- und Nordamerika sowie eben Algerien vorstellt.[65] Neben dem publizistischen Engagement Le Corbusiers haben seit Ende der 1920er Jahre seine unablässigen professionellen Reiseaktivitäten dazu beigetragen, ihn als globalen Akteur zu etablieren, erklärt Frampton. Besonders die Südamerika-Reise von 1929 müsse rückblickend als persönliche Epiphanie bewertet werden. Vergleichbar mit einer spirituellen Erscheinung habe sich ihm in Brasilien die gemeinsame Kurvenform von außereuropäischen Küstenlandschaften und weiblichen Körpern offenbart. Er kehrt mit einem Entwurf für die städtebauliche Erweiterung Rio de Janeiros sowie mit unzähligen erotischen Zeichnungen zurück. Darunter Aktdarstellungen der berühmten afroamerikanischen Tänzerin Josephine Baker. Die Topographie der brasilianischen Küste, die Begegnung mit der schwarzen Frau und Flugreisen in Südamerika – all das verursacht demnach eine ungeahnte Expansion des planerischen Blicks und ermög-

63 Ebd. 61.
64 Ebd. 58.
65 Kenneth Frampton, *Le Corbusier* (London: Thames & Hudson, 2001) 88–115. Die Kapitelüberschrift lautet: »World Architect: Czechoslovakia, Russia, Brazil, North Africa, North America, France and Switzerland 1928–1936«.

licht in der Folge die Stadtimagination von ausgedehnten kurvenförmigen Hochhausstrukturen, auf deren Dächern Straßen verlaufen: Der Weltarchitekt ist geboren.

Kurze Zeit später überträgt Le Corbusier dann kurzerhand die für Rio de Janeiro entwickelte Idee der Hochstraßenstadt auf Algier, die er explizit mit dem Projekt Obus A visualisiert. Anstatt aber diese städtebaulichen Variationen genauer zu analysieren, werden die urbanistischen Pläne auf zeitgleiche strukturelle Veränderungen in der Aktmalerei Le Corbusiers bezogen. In beiden Kunstformen vollziehe sich ein Wandel von abstrakten zu eher figurativen Kompositionen, konstatiert der Architekturhistoriker.[66] Die Küste von Algier und die Leinwand des Malers geraten in Kenneth Framptons Darstellung zu beliebig austauschbaren Projektionsflächen, zu deren Verständnis offensichtlich keine weiteren Erklärungen nötig sind. Von der städtebaulichen Folie im Norden Afrikas erfahren wir lediglich, dass es hier eine arabische Altstadt, nämlich die Casbah, gibt, in der Le Corbusier ähnlich wie hundert Jahre vor ihm Eugène Delacroix die Essenz des Weiblichen entdeckt habe, dass sein Entwurf für die hoch gelegene Bergwohnstadt arabesque Formen maghrebinischer Kalligraphien erwidere und gleichzeitig Ähnlichkeiten zu seinen Zeichnungen von nackten algerischen Frauenkörpern aufweise.[67] Der Monograph identifiziert sich hier mit Le Corbusiers analoger Konstruktion von Geschlechts- und Kulturfremdheit, ohne diese kritisch auf die historischen Muster kolonial-rassistischer Exotismen zu beziehen. Die materielle Existenz des außereuropäischen Planungsraums, seine Geschichte und Gegenwart sind nur als jenes Exotische präsent, dessen Imagination den kreativen Geist beflügelt, eine letzte große Planung »of overwhelming grandeur«[68] hervorzubringen. Deren erhabenes Pathos resultiere aus der besonderen Spannung zwischen dem dezentrierten Charakter moderner Technologien und der fest verwurzelten Harmonie einer vorindustriellen Kultur. Frampton bezieht sich in seiner Argumentation[69] auf einen Beitrag von Manfredo Tafuri,[70] der die Funktion der arabischen Altstadt im Projekt Obus als Antithese zu Le Corbusiers Entwurf einer modernen Stadt erklärt. Erst ihre Integration gibt demnach der urbanistischen Komposition ihren spezifischen und – mit Blick auf das Gesamtwerk – singulären Charakter eines Monuments der Differenz. Auch Tafuri beschreibt das Algier-Projekt als metaphorische Reflexion des Verhältnisses von Technologie und Poesie, die sich später in Le Corbusiers urbanistischer Theorie niederschlagen sollte. Dennoch können Tafuris Beobachtungen zugleich als versteckte oder unbewusste Hinweise auf jene hierarchischen Machtrelationen und sozialökonomischen Konfrontationslinien gelesen werden, die spezifisch für die koloniale Situation sind. Erst die Konservierung eines zum Stillstand gekommenen kulturellen Reliktes, eines anthropologischen Restes sowie dessen Identifizie-

66 Ebd. 109.
67 Ebd. Frampton bezieht sich dabei auf die Ausführungen von Mary McLeod, »Le Corbusier and Algiers,« *Oppositions* 19–20 (1980): 63.
68 Frampton, *Le Corbusier* 110.
69 Ebd.
70 Manfredo Tafuri, »Machine et mémoire: The City in the Work of Le Corbusier,« *Le Corbusier,* Hg. H. Allen Brooks (Princeton: Princeton Univ. Press, 1987) 203–218.

rung mit einem passiven Repräsentanten des so bezeichneten traditionellen Orients legitimiert hier die modernistische Überschreibung des fremden Raumes.⁷¹

Ich werde zu einem späteren Zeitpunkt ausführlicher auf die konstitutive Funktion des gleichzeitig eingeschlossenen und dennoch segregierten Anderen für die Identität der kolonialen Stadt eingehen. Zunächst geht es darum zu überprüfen, auf welche Weise führende Architekturhistoriker die Algier-Projekte in ihren historischen Erzählungen platzieren. In Tafuris Rekonstruktion der Le Corbusierschen Urbanistik erhalten diese die Rolle eines poetischen Korrektivs, das dazu beiträgt, die totalitären Aspirationen des Planes zu mildern. Wenn er den Obus-Plan gleichzeitig als Akt extremer Gewalt gegen die Natur und als kosmische Refundierung des Städtebau beschreibt,⁷² kommen die Menschen Algiers nicht vor; es sei denn, man degradiert sie ihrerseits zu einem Teil der Natur, also zu einem wesentlich kulturlosen Gegenpol zur europäischen Zivilisation. Und auch diese Dehumanisierung außereuropäischer Gesellschaften mittels ihrer Repräsentation in biologistisch-zoologischen Ordnungssystemen verfügt über eine lange koloniale Tradition.

Obwohl die algerische Hafenstadt für mehr als zehn Jahre im Fokus von Le Corbusiers Engagement steht, behandelt die Mehrzahl der Architekturhistoriker die hierfür erstellten Pläne und Detailentwürfe als kontextfreie städtebauliche Übungen, als Raison d'être für eine neue universelle Formensprache modernen Bauens, »[…] designed for imaginary sites […] operating on a tabula rasa«, wie es bei Alan Colquhoun heißt.⁷³ Dabei unterscheiden die Historiker kaum zwischen der urbanistischen Gesamtkonzeption und den individuellen Einzelbauten. Beide werden als isolierte symbolische Formen behandelt, die sich beliebig rekonstruieren lassen. Es sind immer wieder dieselben Arbeiten, die ausgewählt werden: Das Projet Obus A und jener Hochhausentwurf aus dem Jahre 1939, dem auch Posener seine größte Aufmerksamkeit schenkt. Bereits zu Lebzeiten Le Corbusiers bewertet Peter Blake ebendiesen rauten- oder schindelförmigen Turmbau als Andeutung einer »machtvolle[n] neue[n] Richtung in seinem Werk«,⁷⁴ die seine »frühere Vernarrtheit in die Maschine«⁷⁵ ablöse. Auch Peter Serenyi beschreibt den Entwurf als Ausgangspunkt für eine neue Konzeption von Hochhausarchitektur.⁷⁶ Das Projekt wird überdies von zahlreichen Autoren als Versuch bewertet, durch die Monumentalisierung und symbolische Aufwertung des Einzelbaus die moderne Wohnmaschine zu humanisieren. Es geht in dieser Lesart zuvorderst um die Revision der Wohnmaschinen-Idee an sich, nicht um den konkreten Hochhausbau für Algier.⁷⁷

71 Frampton, *Le Corbusier* 109ff.
72 Tafuri, »Machine et mémoire: The City in the Work of Le Corbusier,« 209–212.
73 Alan Colquhoun, »The Significance of Le Corbusier,« *Le Corbusier,* Hg. H. Allen Brooks (Princeton: Princeton Univ. Press,1987) 21.
74 Peter Blake, *Drei Meisterarchitekten*, Übers. Hermann Stiehl (München: Piper, 1962) 110.
75 Ebd. 112.
76 Peter Serenyi, »Timeless but of its Time: Le Corbusier's Architecture in India,« *Le Corbusier,* Hg. H. Allen Brooks (Princeton: Princeton Univ. Press, 1987) 163–196.
77 Colquhoun, »The Significance of Le Corbusier,« 24f.

Was Le Corbusiers Einzelbauten genauso wie seine städtebaulichen Konzepte offensichtlich zu transitorischen Schlüsselwerken der internationalen Moderne erhebt, ist ausgerechnet ihre explizite Distanzierung von der unmittelbaren Umgebung, die quasi-kosmische Außenperspektive, von der aus nicht nur der singuläre Bau, sondern auch die Stadt als Ganzes wie eine Skulptur geformt wird: Der Meisterarchitekt als urbanistischer Bildhauer auf der Suche nach neuen figurativen Ausdrucksformen.

Eine besonders signifikante Metapher für dieses jeden soziohistorischen Hintergrund ausblendende Deutungsmuster findet sich bei Stanislaus von Moos. Hier avanciert die Obus-Planung zum Beispiel einer städtebaulichen Praxis, die dem avantgardistischen Prinzip eines technologischen Ready-mades folgt.[78] Von Moos fahndet nach den transkulturellen Dimensionen der Urbanistik Le Corbusiers. Während er hierzu differenziert den Einfluss zeitgenössischer deutscher und russischer Positionen analysiert oder an Le Corbusiers ambivalentes Verhältnis zum US-amerikanischen Städtebau erinnert, werden die Wirkung der Südamerika-Reise und die Bedeutung des nordafrikanischen Engagements geradezu spiegelverkehrt interpretiert. Nicht die lokalen städtebaulichen oder architektonischen Errungenschaften inspirieren laut von Moos den Architekten, sondern die natürliche Ursprünglichkeit und epische Qualität der Berg- und Küstenlandschaften. Wenn lokale Bautraditionen überhaupt wahrgenommen werden, dann als Erinnerung an die Vorgeschichte der eigenen Architekturgegenwart. Rio de Janeiro oder Algier fungieren bestenfalls als natürliche Lokalitäten vorkultureller Schönheit, als Gegenentwürfe zum euroamerikanischen Universum der kulturellen Moderne. Schlechtestenfalls dienen sie als zum Unort geratener De-Kontext, als subjektloses globales Atelier, in dem die aus dem europäischen Alltag gelösten industriellen (Architektur-)Produkte ihr vernachlässigtes ästhetisches Potenzial, ihren verborgenen skulpturalen Charme offenbaren können:

> »If seen in the context of the traditional discipline of urban design, Le Corbusier's method once again recalls the principle by which Marcel Duchamp declared a bottle rack or a toilet bowl as a work of art.«[79]

Der komplexe algerische Entstehungskontext sowie dessen Interrelation mit internationalen beziehungsweise französischen Konfigurationen werden in diesen Darstellungen nahezu ausschließlich als Abwesendes zum Aspekt der Geschichte von Le Corbusiers Algier-Planungen. Irgendetwas an ihnen widerspricht offensichtlich der historischen Identität der Moderne. Die etablierten historiographischen Operationen von Schließung und Selbstorganisation sowie der selektive Umgang mit dem Quellenmaterial degradieren Algier, seine

78 Stanislaus von Moos, »Urbanism and Transcultural Exchanges, 1910–1935: A Survey,« *Le Corbusier*, Hg. H.A. Brooks (Princeton: Princeton Univ. Press, 1987) 219–240. Von Moos übernimmt die Ready-made-Metapher von Manfredo Tafuri, der die Elemente der Obus-Planung erstmals 1973 als »ready-made objects on a gigantic scale« bezeichnet. Siehe Manfredo Tafuri, *Architecture and Utopia: Design and Capitalist Development*, Übers. Barbara Luigia La Penta (Cambridge/MA: MIT Press, 1979) 127. Erstausgabe: *Progetto e utopia: architettura e sviluppo capitalistico* (Rom et al.: Laterza, 1973).

79 von Moos, »Urbanism and Transcultural Exchanges, 1910–1935: A Survey,« 227.

Geschichte und seine Menschen zu einer schattenhaften Kulisse für die auf das kreative Künstlersubjekt ausgerichtete Genieästhetik. Die Architekturhistoriographen identifizieren sich so stark mit der Perspektive des Architekten, dass sie nur das als relevant gelten lassen, was mit Blick auf die immanente Entwicklung seiner Architektur als Kunst für bedeutsam erachtet wird. Ihr Verfahren will mit der Rekonstruktion der durch eine individuelle Innovationsleistung geprägte Werkgenese gleichsam die Einheit der modernen Architekturbewegung nachweisen. Ein solches Nachzeichnen von Entwicklungslinien und Kausalitäten gelingt am besten, indem diese an zum Teil willkürlich isolierten formalen Details der Algier-Projekte sichtbar gemacht werden. Die konstatierte Überbetonung der Form gegenüber den darin abgebildeten Inhalten erlaubt die Behauptung eines vom Gesamtsystem der Gesellschaft unabhängigen Architekturschaffens und macht zugleich den diesem Schaffen zugrundeliegenden gesellschaftspolitischen Austausch unsichtbar. Dies geschieht offenbar in Rücksicht auf das Paradigma eines übergeordneten Geschichtskontinuums der Architekturmoderne, deren idealistische Postulate mit dem kolonialgeschichtlichen Hintergrund der Algier-Projekte kollidieren.

Der Architekt als syndikalistischer Technokrat und Vichy-Kollaborateur

Obwohl seit etwa Mitte der 1970er Jahre immer häufiger solche Stimmen vernehmbar sind, die das traditionelle kunstgeschichtliche Interesse an den Stilgesetzlichkeiten von Architektur um die Analyse ihrer Sozialgeschichte zu erweitern versuchen, folgen die Begriffe, Kategorien und Formalisierungstechniken, mit denen Le Corbusiers Algier-Projekte interpretiert werden, nahezu ausnahmslos einem formalästhetischen Paradigma. Nicht selten argumentieren die Autoren als moralische Apologeten des modernen Projektes. Mit Blick auf die historische Figur und das Werk Le Corbusiers verfügen ihre Darstellungen über einen nicht zu übersehenden Bekenntnischarakter. Bei der historischen Analyse wird auch jenem kategorischen Diktum des Meisters gehorcht, das er seiner doktrinären Sammlung urbanistischer Aphorismen *La Ville Radieuse* von 1935 voranstellt: »Les plans ne sont pas de la politique.«[80]

Eine der ersten Architekturhistorikerinnen, die bewusst diese Leseanleitung missachtet, um nach dem politisch-ideologischen Hintergrund von Le Corbusiers Entwürfen für Algier zu fragen, ist die US-Amerikanerin Mary McLeod. Die Ergebnisse ihrer Forschung (und die Essenz ihrer unveröffentlichten Dissertationsschrift) erscheinen 1980 unter dem Titel *Le Corbusier and Algiers* in der Zeitschrift *Oppositions*.[81] McLeod zeigt, dass die allzu

80 Le Corbusier, *La Ville Radieuse* 1.
81 Mary McLeod, »Le Corbusier and Algiers,« *Oppositions Reader: Selected Readings from a Journal for Ideas and Criticism in Architecture 1973–1984*, Hg. Michael Hays (New York: Princeton Architectural Press, 1998) 489–519. Erscheint erstmals in: *Oppositions* 19–20 (1980): 54–85. Unveröffentlicht: Mary C. McLeod, »Urbanism and Utopia: Le Corbusier from Regional Syndicalism to Vichy,« (Thesis (Ph.D) Princeton University, 1985).

oft vorschnell reproduzierte Behauptung von Le Corbusiers unpolitischem Professionalismus für die Zeit seit Ende der 1920er Jahre keineswegs aufrechterhalten werden kann. Die vereinfachende Dichotomisierung zwischen einer kartesianischen Frühphase rational funktionaler Wohnmaschinen und einer zweiten, eher emotional-poetischen Werkphase plastisch-figurativer Architektur reduziere nicht nur seine urbanistischen Projekte der 1930er und beginnenden 1940er Jahre auf eine lediglich vermittelnde Übergangsphase, sondern übersehe dadurch außerdem deren kontextuelle Besonderheiten. McLeod analysiert stattdessen Le Corbusiers langjährige Auseinandersetzung mit der algerischen Hafenstadt vor dem Hintergrund seiner Involvierung in die syndikalistische Gewerkschaftsbewegung Frankreichs sowie im Kontext seiner späteren Kollaboration mit dem Vichy-Regime. Indem sie die sich wandelnden institutionellen bürokratischen und publizistischen Verflechtungen des Architekten einbezieht, gelingt es ihr nachzuweisen, dass dessen intensiviertes Engagement in vielfältiger Weise von den zeitgenössischen Diskursen des französischen Syndikalismus beeinflusst ist. Obwohl diese besondere Strömung innerhalb der Arbeiterbewegung in den 1930er Jahren bereits viel von ihrer anarchistischen Radikalität eingebüßt hat und sich trotz ihrer revolutionären Rhetorik immer stärker an bürgerlich-reformerische Positionen annähert, bleiben die Visionen von einer neuen gesellschaftlichen Ordnung in bestimmten intellektuellen und künstlerischen Kreisen bis zum Ausbruch des Zweiten Weltkriegs durchaus virulent.[82]

Le Corbusier ist in dem hier relevanten Zeitraum als Herausgeber und Autor für verschiedene syndikalistische Zeitschriften wie *Plans*, *Prélude* oder *L'Homme réel* tätig.[83] Seine Beiträge weisen ihn als Vertreter des regionalen Syndikalismus aus, der die Diskrepanz zwischen den technischen Formen der Moderne und der sozioökonomischen Wirklichkeit im Rekurs auf sogenannte natürliche Hierarchien und unter Berücksichtigung von vermeintlich ebenso natürlichen geographischen Grenzen überwinden will. Algier erhält in dieser Vorstellung einer ontologischen Gesetzmäßigkeiten gehorchenden interventionistischen Neuordnung der Welt eine besondere Stellung als südlichster Punkt der mediterran-lateinischen Region.[84] Gemäß ihrer Losung *Action Directe* privilegieren die Syndikalisten zur Erlangung ihrer Ziele die unmittelbare Intervention in die gesellschaftliche Wirklichkeit, ohne den Umweg über parlamentarische Anstrengungen. Die tendenziell anti-demokratische Ideologie lehnt das Modell des vom politischen Wettbewerb konkurrierender Parteien getragenen Staates ab.

McLeod deutet das Projekt Obus A und seine Folgeprojekte als Le Corbusiers erfolglosen Versuch direkter urbanistischer Interventionen an der mediterranen Schnittstelle zwischen einer europäischen und einer muslimischen Kulturachse. Seinem Entwurf attestiert

82 Siehe Marcel von der Linden und Wayne Thorpe, »Aufstieg und Niedergang des revolutionären Syndikalismus,« *Zeitschrift für Sozialgeschichte des 20. und 21. Jahrhunderts* 5.3 (1990): 9–38 sowie Frederick F. Ridley, *Revolutionary Syndicalism in France: The Direct Action of its Time* (Cambridge: Cambridge Univ. Press, 1970).
83 McLeod, »Le Corbusier and Algiers,« 490.
84 Ebd. 491.

sie einen biologischen Symbolismus, der die regionalen Besonderheiten in Harmonie mit dem Land zum Ausdruck bringe, anstatt der Stadt ein internationales Idiom aufzuzwängen.[85] Wie eingangs ausgeführt, gelingt es dem Planer trotz jahrelanger intensiver Bemühungen nicht, das ambitionierte Projekt oder zumindest Teile seiner Planungen tatsächlich umzusetzen. Seit Anfang der 1940er Jahre sucht er daher die Nähe zu den Repräsentanten der von dem nationalsozialistischen Deutschland geduldeten Vichy-Regierung. Erst Mark Antliffs Studie aus dem Jahre 2007 zum Avantgarde-Faschismus in der französischen Kultur der Vorkriegsjahrzehnte wird Le Corbusier zu jenen Modernisten zählen, deren Ästhetik lange vor Etablierung des Vichy-Regimes die faschistischen Ideologien erwidern.[86]

Le Corbusier ist seit 1941 Mitglied eines neuen Komitees für koloniale Planungen und damit ein »minor official in Vichy«.[87] Sein Plan Directeur wird direkt von dem nationalistischen Kabinettschef Henry du Moulin de Labarthète unterstützt.[88] McLeod weist nach, wie der veränderte politische Kontext Le Corbusier nicht nur ideologische Kompromisse abverlangt, sondern auch direkt auf seine Planungspraxis wirkt. Im Unterschied zu den vorangegangenen Entwürfen verlagere sich nun – so die Autorin – die Plastizität der Gesamtkomposition auf die plastisch gestalteten Fassaden einzelner, unverbundener Objekte. Die veränderte Platzierung des Hochhauses im Plan Directeur in Richtung des europäischen Algiers unterstreiche jetzt erstmals die französische Vorherrschaft, urteilt die Architekturhistorikerin.[89]

Wenn McLeod an dieser Stelle Le Corbusiers Algier-Projekte als Dokumente einer gescheiterten Vision syndikalistischer Synkretismen von Natur und Technik, Orient und Okzident oder von Emotionalität und Vernunft präsentiert,[90] dann erkennt sie zwar die fatalen Folgen einer urbanistischen Utopie, in der die Architektur selbst die Rolle einer sozialen Erlöserin beansprucht und der Planer zum technokratischen Vollstrecker der angestrebten Ordnung gerät. Dagegen beurteilt sie das frühe Projekt Obus A nahezu ausnahmslos positiv. Bevor Le Corbusier Anfang der 1940er Jahre sich selbst und seinen ehrgeizigen Plan korrumpiert habe, versuche er in seiner Arbeit Kunst und Politik zu versöhnen. Zwar verharre dieser Traum in einer metaphorischen Geste. Nichtsdestoweniger verbinde sich hier auf beeindruckende Weise das syndikalistische Motiv gesellschaftlicher Regeneration mit der künstlerischen Ambition kultureller Erneuerung.[91] Es ist kaum zu übersehen, dass – indem Mary McLeod den Obus-Plan als ästhetische Metapher eines gescheiterten Aktionsplans sozialer Erneuerung deutet – sie das Soziale entweder auf einen abstrakten Theoriebegriff universeller Gültigkeit bezieht oder aber direkt mit der europä-

85 Ebd.
86 Mark Antliff, *Avant-Garde Fascism: The Mobilization of Myth, Art, and Culture in France, 1909–1939* (Durham: Duke Univ. Press, 2007) 111–153.
87 McLeod, »Le Corbusier and Algiers,« 505.
88 Ebd. 507. Ebenso bei Giordani, »Le Corbusier et les projets pour la ville d'Alger,« 382.
89 Siehe McLeod, »Le Corbusier and Algiers,« 505ff.
90 Ebd. 514.
91 Ebd. 504f.

isch-westlichen beziehungsweise französischen Gesellschaft identifiziert. Ausgehend von den zeitgenössischen politisch-ideologischen Debatten im Frankreich der 1930er und frühen 1940er Jahre werden Le Corbusiers Projekte analysiert, und nicht aus der historischen Zeitgenossenschaft Algiers.

Dabei bleibt eine frappierende und mit Blick auf die zur Disposition stehenden Planungen weitaus wirkungsmächtigere ideologische Kontinuität zwischen regionalem Syndikalismus und Vichy-Nationalismus weitgehend unkommentiert. Der koloniale Diskurs sowie seine Korrelationen zum Orientalismus und Rassismus bilden in McLeods eurozentristischer Darstellung eine nicht weiter kontextualisierte, geschweige denn kritisch in die Interpretation einbezogene Konstante. Obwohl die französische Präsenz in Nordafrika und der metropolische Kolonialdiskurs die zentralen Möglichkeitsbedingungen für das partikulare Werkfragment bilden, werden diese Präzedenzien nicht selbst zum Objekt der Untersuchung erhoben. Das Gleiche gilt für die lokalen Voraussetzungen. Das Algier McLeods unterscheidet sich in diesem Punkt kaum von den Geschichtserzählungen anderer Interpreten. Die Stadt wird nahezu ohne politische Vergangenheit oder eigene Baugeschichte präsentiert.

Nichtsdestoweniger verfügt ihre Darstellung über zahlreiche Hinweise auf die kolonial-rassistischen Kontingenzen der Entwürfe für Algier. So ist etwa zu erfahren, dass Le Corbusier sehr früh versucht, Siedlerorganisationen sowie zivile Kolonialbeamte und Militärangehörige für sein Vorhaben zu gewinnen.[92] In einem Nebensatz ist weiterhin erwähnt, dass er zur Effizienzsteigerung seiner Stadt-Raumordnung nicht nur geographisch-klimatische Hierarchien, sondern auch nationale und von ihm als ›rassisch‹ bezeichnete Grenzen berücksichtigt.[93] Ebenfalls nur am Rande finden antikolonialer Widerstand und nationale Unabhängigkeitsbewegungen Erwähnung. Die zivilisatorische Assimilation Algeriens in die große französische Mutternation, so McLeod, sei auch von Einheimischen akzeptiert worden.[94] Die Idee eines französischen Algeriens sowie der mögliche Einfluss dieser Idee auf die Genese von Le Corbusiers Plänen werden von ihr auch deshalb nicht weiter problematisiert, weil Letztere zunächst der syndikalistischen Doktrin folgend Algier nicht als koloniale Stadt, sondern als urbanen Kopf des afrikanischen Kontinents behandeln. Ob es sich hierbei freilich um die Planung eines strategischen Brückenkopfes für die Konsolidierung der kolonialen Einflusssphären Frankreichs handeln könnte, wird aber nicht hinterfragt.[95] Lediglich für den Plan Directeur von 1942 konstatiert McLeod, dass dieser die Hauptstadt eines französischen Afrikas entwerfe und in seinen Details die europäische Dominanz unterstreiche.[96] Zwar wird in diesem Zusammenhang die ungleiche Verteilung politischer und ökonomischer Macht zwischen Kolonialisten und Kolonialisierten benannt und auf eine ohnehin schon existente räumliche Trennung beider Gruppen hingewiesen,

92 Ebd. 493.
93 Ebd. 491.
94 Ebd. 501.
95 Ebd. 491f.
96 Ebd. 508.

die Le Corbusiers Planung von 1942 verstärkt habe. Angesichts der Schwerpunktsetzung bei der Analyse des Projet Obus A entsteht freilich der Eindruck, für die Autorin seien die sozialen Unterschiede innerhalb der europäischen Dominanzgesellschaft von weitaus größerem Interesse als die kolonialen Ausbeutungs- und Machtrelationen oder ihre räumlichen Einschreibungen.[97] Mary McLeod räumt ein, dass Le Corbusier die arabische Präsenz marginalisiert, indem er sie lediglich als ein poetisches Phänomen behandelt, anstatt sie als einen wichtigen autonomen Faktor für die brisante und von konkreten Interessenskonflikten geprägte soziopolitische Gemengegelage Algeriens zu erkennen. Sie weist auch darauf hin, dass er sich in dieser Haltung nicht von einem durchschnittlichen französischen Kolonialisten unterscheidet. Dennoch bewertet sie den Obus-Plan als utopisches Postulat einer friedlichen ästhetischen Integration, die erst unter den veränderten politischen Rahmenbedingungen der nationalistischen Vichy-Regierung ihre naiven Vereinfachungen und totalitären Anmaßungen offenbart:

> The plans would be so alluring, so positive, that man would voluntarily give up his past institutions. The Obus and Plan Directeur were expected to take a similar role. Instead of critically examining the existing class structure and economic conditions, Le Corbusier offered poésie to bring about ›the revolt of human consciousness.‹ […] Action directe had become utopianism – a utopianism of potentially tragic implication.[98]

Albert Camus, Le Corbusier und die kulturelle Integrität des Imperialismus

Obschon Mary McLeod den Einfluss syndikalistischer und nationalistischer Ideologien ins Zentrum ihrer Untersuchung stellt, behandelt auch sie Le Corbusiers Planungen für Algier als Repräsentanten einer spezifischen Übergangsphase der europäischen Architekturmoderne. Nicht der konkrete, für den urbanistischen Eingriff vorgesehene geographische Ort samt seiner besonderen Geschichtlichkeit wird zum Ausgangspunkt für die Interpretation gewählt, sondern das quasi-transzendentale Bewusstsein des Architekten. Le Corbusiers Ringen um das universelle Ethos seiner Stadtbaukunst, um die globale Humanität der Moderne insgesamt gerät in eine künstlich hergestellte Distanz zur urbanistischen Kultur des Kolonialismus sowie zu ihren komplexen soziopolitischen Räumen, Raumbeziehungen und Techniken der Raumkontrolle.

Diese Tendenz, Le Corbusiers Algier-Pläne als europäische Parabeln einer allgemeinen menschlichen Situation zu lesen, wird besonders deutlich, wenn McLeod ihn mit seinem 26 Jahre jüngeren, aber mindestens ebenso berühmten Zeitgenossen Albert Camus vergleicht, ohne daran zu erinnern, dass auch das Werk des französischen Existentialisten aufs Engste mit der Geschichte des französischen Kolonialismus verknüpft ist. Beide Männer

97 Ebd. 501–504.
98 Ebd. 514.

halten den Mittelmeerraum für eine natürliche kulturelle und politische Einheit, heißt es. Ihre Kunst transportiere in Harmonie mit dem Land keine Zeichen europäischer Vorherrschaft, sondern »a kind of nationalism of the sun«, nutzt McLeod eine von Camus stammende Phrase, um ihren Analogieschluss zu untermauern.[99]

Es geht an dieser Stelle nicht darum zu überprüfen, inwieweit sich die internationale Baukunst des in der Westschweiz geborenen Meisterarchitekten und die weltweit gerühmte Literatur des im algerischen Bône aufgewachsenen Kolonistensohnes auf eine gemeinsame humanistische Ästhetik zurückführen lassen. Ebenso wenig soll gezeigt werden, dass Le Corbusiers Algier-Werk auf einem von Camus und anderen französischen Intellektuellen bereiteten Boden fußt. Vielmehr soll McLeods beiläufiger Hinweis auf die gemeinsame politisch-ideologische Grundhaltung der beiden Franzosen genutzt werden,[100] um ausgehend von der postkolonialen Literaturkritik traditioneller Camus-Rezeptionen eine alternative Lesart der Algier-Projekte Le Corbusiers zu entwickeln. Auf diese Weise wird die künstlich hergestellte Distanz zwischen Werken der Architektur und des Städtebaus zu der sie umgebenden politisch-ökonomischen Kultur des Kolonialismus gezielt aufgehoben, damit die komplexe historische Beziehung zwischen beiden beschreibbar wird.

Es ist einer der Vordenker der sogenannten Postcolonial Studies, der 1993 in seinem Entwurf einer transkulturellen Komparatistik des Imperialismus das literarische Werk Albert Camus' als das einer spätkolonialen Figur interpretiert.[101] Der vergleichende Literaturwissenschaftler Edward Said hat bereits 1978 mit seiner Orientalismus-Studie das Thema des Eurozentrismus und Rassismus sowie seine Relation zum Kolonialismus in den Diskurs der Literaturtheorie eingeführt und auf diese Weise einen Schlüsseltext für die transdisziplinäre Formation kolonialer Diskursanalysen geschaffen.[102] Mit *Culture and Imperialism* entwickelt er ein kulturkritisches Verfahren, das die historischen Erfahrungen von Kolonisierenden und Kolonialisierten als sich überlappende und interagierende Sphären begreift, anstatt in der Analyse eines europäischen Repräsentationssystems zu verharren. Saids geographische Emphase weist darauf hin, dass ein wesentliches Moment kolonialer Praxis in dem Ringen um die Kontrolle außereuropäischer Territorien sowie um die globale und lokale Implementierung von Raumhierarchien liegt. Gleichzeitig hebt Said hervor, dass die kulturelle Produktion der Moderne nicht losgelöst von dieser Praxis betrachtet werden kann, sondern dass sie vielmehr als konstitutiver Bestandteil derselben zu begreifen ist. In Anlehnung an das viel zitierte Diktum William Blakes »The foundation of empire is art and science«[103] werden die militärische Unterwerfung und die ökonomische Ausbeutung fremder geographischer Räume direkt mit dem Sektor der Repräsentation und Imagination, mit der Herstellung von Wissen sowie mit der Schaffung von literarisch-

99 Ebd. 499.
100 McLeod erwähnt ein gemeinsames Publikationsprojekt, das beinahe zu Stande gekommen wäre (Siehe »Le Corbusier and Algiers,« 517, Anm. 25, 517).
101 Edward W. Said, *Culture and Imperialism* (1993; New York: Vintage, 1994).
102 Edward W. Said, *Orientalism* (1978; London et al.: Penguin, 2003).
103 William Blake, *Selected Poetry and Prose*, Hg. Northrop Frye (New York: Modern Library, 1953) 447.

künstlerischen (Erzähl-)Formen und musikalisch-bildnerischen Kompositionen in Verbindung gebracht: »What I want to examine is how the processes of imperialism occurred beyond the level of economic laws and political decisions, and – by predisposition, by the authority of recognizable cultural formations, by continuing consolidation within education, literature, and the visual and musical arts – […].«[104]

Saids These einer Interdependenz von kulturellen und politisch-ökonomischen Praktiken des Imperialismus ist für den wenig kulturwissenschaftlich geschulten Leser nicht immer unmittelbar nachvollziehbar; etwa wenn zur Verdeutlichung dieser Interdependenz Jane Austens berühmter Roman *Mansfield Park* (1814) als eine durch den englischen Landsitz repräsentierte Metonymie überseeischer Kolonialordnungen und literarische Affirmation des Sklavenhandels auf den Zuckerplantagen Antiguas gedeutet wird.[105] Oder, wenn der koloniale Kontext für die Entstehung von Verdis Oper *Aida* (1869–71) rekonstruiert wird und in diesem Zusammenhang der Bau des Opernhauses von Kairo im Jahre 1869 als Zeichen europäischer Autorität an der Grenze zwischen der alten islamischen Stadt und dem neuen, nach europäischen Vorbildern geplanten Stadtzentrum gedeutet wird.[106] Saids Interpretation der berühmten italienischen Oper als kolonialanaloges Herrschaftsinstrument zur Exotisierung und Orientalisierung Ägyptens zählt zu den wenigen Sektionen des Buches, die sich auch nicht-textuellen Ausformungen kultureller Imperialismen zuwenden. Seine Deutung des musikalischen Werkes und des Opernbaus als kulturelle Verstärkung der physischen Trennung zwischen Einheimischen und Europäern – »Aida is an aesthetic of separation«[107] – verweist auf die Funktion von Architektur und Städtebau im Konsolidierungsprozess kolonialer Herrschaftsverhältnisse. Während die im Auftrag des Khediven Ismail geschriebene Oper die zeitgenössische Rivalität zwischen den konkurrierenden europäischen Kolonialmächten England, Frankreich und Italien um die Kontrolle des Roten Meeres sowie des kurz zuvor eröffneten Suezkanals in die ägyptisch-äthiopische Antike verlegt und damit Ägypten als welthistorische Bühne inszeniert, habe der Bau der Oper entscheidend zur physischen Dualität Kairos beigetragen. So unterschiedlich die kulturellen Äußerungsformen auf den ersten Blick auch erscheinen mögen: die Rekonstruktion ihres geteilten Entstehungshintergrunds von kolonialer Macht und Geltung entlarvt, wie sehr beide ästhetischen Formen europäischen Repräsentationsansprüchen und der Implementierung europäischer Ordnungsvorstellungen dienen. Besonders in der Wirkung des gebauten architektonischen Symbols europäischer Hochkultur treten die raumdisziplinierenden Effekte offen hervor: Die Oper wird direkt auf jene urbane Nord-Süd-Achse platziert, welche die arabisch-islamische Stadt im Osten Kairos von der neuen imperialen Stadt europäischer Investoren im Westen trennt. Die Fassade des imposanten Baus ist aus-

104 Said, *Culture and Imperialism* 12.
105 Siehe ebd. 80–97 sowie Markus Schmitz, *Kulturkritik ohne Zentrum: Edward W. Said und die Kontrapunkte kritischer Dekolonisation* (Bielefeld: Transcript, 2008) 287f.
106 Said, *Culture and Imperialism* 111–132, hier besonders 126ff. Aida wird zwar 1871 im Kairiner Opernhaus uraufgeführt, der Bau selbst wird freilich zwei Jahre zuvor mit Verdis *Rigoletto* eingeweiht.
107 Said, *Culture and Imperialism* 129.

schließlich nach Westen ausgerichtet. Indem dieser sich rigoros von den älteren muslimischen Vierteln im Osten abwendet – so argumentiert Said –, diskreditiere der Opernbau die urbane Präsenz der Einheimischen als das Außen der imperialen Moderne.[108]

Darüber hinaus finden in Saids Studie aber visuelle Kunstformen im Allgemeinen sowie das Planen und Bauen im Besonderen keine gesonderte Berücksichtigung. Obwohl die Architektur mehr noch als die Literatur und andere freie Künste von den Daten abhängt, die ihr die soziopolitische Entwicklung setzt und sie als öffentlichste aller Kunstformen nicht nur eine Symbolisierungsform sozialen Austausches darstellt, sondern auch direkt die materiellen Raum-Koordinaten gesellschaftlichen Lebens determiniert, privilegiert der Literaturwissenschaftler für seine Studie Untersuchungsmaterialien wie anthropologische Aufzeichnungen, historiographische Schriften, administrative Dokumente, wissenschaftliche Prosa und besonders literarische Erzählungen.

Im Kontext der vorliegenden Fragestellung ist Saids Lektüre von Camus' Novelle *L'Étranger* (1942) gleich in zweierlei Hinsicht weiterführend: Zum einen bezieht das Teilkapitel *Camus and the French Imperial Experience*[109] zur Kontextualisierung des literarischen Schaffens eines Zeitgenossen und – laut McLeod – Seelenverwandten Le Corbusiers jene kolonialen Konfigurationen mit ein, die in den hier diskutierten architekturhistorischen Darstellungen der Algerien-Projekte systematisch ausgeblendet werden, zum anderen demonstriert Said am Beispiel Camus' ein postkoloniales Analyseverfahren gegenarchivischer Komplementierung,[110] das sich ebenfalls für das kritische Studium der kolonialen Korrelationen in Architektur, Planung und im Städtebau empfiehlt.

Wie lässt sich also von hieraus eine individuelle literarische oder architektonische Arbeit, die zum Kanon herausragender kreativer Werke der Moderne gezählt wird, in ihrer Beziehung zur Kultur des Imperialismus darstellen? *L'Étranger*, so konstatiert Said, werde nahezu ausnahmslos als ortloses Dokument eines tragischen Krisenmoments des europäischen Bewusstseins interpretiert; als ein individuelles moralisches Postulat in einer amoralischen, von faschistischer Herrschaft bedrohten Weltsituation. Die Geschichte des französischen Kolonialismus und die gewaltsame Zerstörung des algerischen Staatswesens würden dabei genauso ausgeblendet wie der anhaltende nationale Widerstand, der später die algerische Unabhängigkeit erzielt: »There remains today a readily decipherable (and persistent) Eurocentric tradition of interpretatively blocking off what Camus (and Mitterrand) blocked off about Algeria, what he and his fictional characters blocked off.«[111]

Nicht nur dem Autor des literarischen Textes selbst, sondern auch seinen Interpreten wird von Said vorgeworfen, die Sicht auf die koloniale Wirklichkeit zu versperren. Ich werde auf diesen Gedanken des *Abblockens* auch in seiner räumlich-urbanistischen Tragweite zurückkommen.

108 Ebd.
109 Ebd. 169–185.
110 Ich adaptiere für meine Analyse eine Lesart Saids von Camus, wie sie Schmitz in *Kulturkritik ohne Zentrum* 286f vorgestellt hat.
111 Said, *Culture and Imperialism* 178.

Zunächst interessiert hier aber jene Methode, die der Autor von *Culture and Imperialism* vorschlägt, um die einseitigen Vergangenheitsmuster bei der dominanten Interpretation moderner Narrationen zu *entblocken*. Said nennt dieses Verfahren unter Verwendung einer musikalischen Metapher »contrapuntal reading«.[112] Einen Text wie *L'Étranger* im Sinne Edward Saids kontrapunktisch zu lesen, bedeute insofern nicht zu ignorieren,

> […] dass die Handlung dieses Schlüsselwerkes der existentialistischen Philosophie in Algerien spielt, wo Camus bis 1940 lebt, […] und dass der gesichtslose Ich-Erzähler Meursault […] wie der Autor selbst ein französischer colon [ist], der in völliger Ignoranz gegenüber seiner unmittelbaren Umwelt lebt und einen namenlosen Araber erschießt, bevor er sich erneut der Gleichgültigkeit der Welt öffnet, um schließlich vor Gericht zu erklären, ›daß es wegen der Sonne gewesen wäre.‹[113]

Die Analogie zwischen Le Corbusiers und Camus' Nationalismus der Sonne, von dem Mary McLeod zu berichten weiß, ist dabei unverkennbar. Said überschreitet die reduktionistisch-eurozentristische Lesart des existenzialistischen Romans als eine absurde Sonnentragödie mit philosophischen Implikationen, indem er zunächst zeigt, wie *L'Étranger* die koloniale Ideologie französischer Algerien-Repräsentationen erwidert, um den Text daraufhin mit postkolonialen algerischen Geschichtsversionen und Erzählungen zu konfrontieren: »[…] it would be correct to regard Camus's work as affiliated historically both with the French colonial venture itself (since he assumes it to be immutable) and with outright opposition to aspects hidden, taken for granted, or denied by Camus.«[114]

Said nutzt sehr unterschiedliche Quellen, um Camus' Schreibakt in die metropolischen Strategien der diskursiven Transfiguration eines kolonialen Konfliktes einzubetten und damit den Roman »als funktionales Element der französischen Konstruktion der politischen Geographie Algeriens«[115] zu erklären. Viele der herangezogenen Schriften sind ebenso geeignet, Le Corbusiers Algier-Projekte zu jenen Bedingungen zurückzuführen, die das diskursive Archiv dessen regulieren, was über Algerien gedacht, für Algerien entworfen oder in Algerien gebaut werden konnte. Dies gilt etwa für jene Erlasse und offiziellen Erklärungen von Marschall Thomas Robert Bugeaud, der seit 1836 Befehlshaber der französischen Besatzungstruppen und maßgeblich für genozide Vertreibungspraktiken sowie für massive Landenteignungen verantwortlich ist,[116] oder aber für die spirituellen Schriften seines algerischen Widersachers Emir Abd al-Qadir, Führer der einheimischen Guerilla-Truppen.[117] Unerlässlich für eine kontrapunktische Korrektur eurozentristischer Entwürfe der modernen Geschichte Algeriens sind zuvorderst die Arbeiten algerischer Historiker, so zum Beispiel Mostefa Lacherafs Rekonstruktion der Kolonialzeit in *L'Algérie: Nation et*

112 Ebd. 66.
113 Schmitz, *Kulturkritik ohne Zentrum* 286.
114 Said, *Culture and Imperialism* 175.
115 Schmitz, *Kulturkritik ohne Zentrum* 286.
116 *Lettres inédites du Maréchal Bugeaud, Duc d'Isly (1808–1849)* (Paris: Émile-Paul, 1922).
117 Siehe Abd el-Kader, *Écrits spirituels*, Hg. und Übers. Michel Chodkiewicz (Paris: Éd du Seuil, 1982).

société[118] sowie die Publikationen führender nordafrikanischer Kritiker und Historiker, etwa Abdelkebir Khatibis Studie *Maghreb pluriel*[119] oder aber Abdallah Larouis Klassiker *L'histoire du Maghreb*.[120] Das Gleiche gilt für kritische Studien zur Geschichte französischer Algerien-Repräsentationen, sei es anhand populärer Medien wie Postkarten,[121] am Beispiel französischer Schulbücher[122] oder in Auseinandersetzung mit der akademischen Anthropologie.[123]

Für die vorliegende Untersuchung erweisen sich vor allem solche Studien als vorbildhaft und weiterführend, welche die Fragestellungen und Verfahren der kolonialen Diskursanalyse und postkolonialen Theorie unmittelbar für ein kritisches Gegenlesen der urbanistischen Interventionen Frankreichs in Nordafrika fruchtbar machen; etwa Janet Abu-Lughods Klassiker aus dem Jahre 1980 *Rabat – Urban Apartheid in Morocco*,[124] der die kolonialrassistischen Dimensionen der französischen Stadtplanung in Rabat offenlegt, oder David Prochaskas Fallstudie zur kolonialen Geschichte der Stadt Bône (heute Annaba) *Making Algeria French*, die den konkreten kulturgeographischen Raum Algeriens in den Blick nimmt.[125] In theoretischer Hinsicht besonders wichtige Impulse stammen aus einer Publikation des US-amerikanischen Anthropologen und Foucault-Interpreten Paul Rabinow: *French Modern*[126] ist eine diskursanalytische Archäologie der Verwissenschaftlichung und Institutionalisierung modernen urbanistischen Wissens. Rabinow analysiert Städte gleichzeitig als soziale Laboratorien sowie materielle Produkte diskursiver Normierungen und architektonischer Formgebungen. Indem seine Darstellung ebenfalls die koloniale Genese des französischen Städtebaus als soziale Kontrolltechnik einbezieht,[127] schafft sie ein Korrektiv zu der künstlichen binären Trennung zwischen europäischer Metropole und außereuropäischer Peripherie und ermöglicht auf diese Weise, die komplexen Wechselwirkungen zwischen beiden Sphären zu beschreiben.[128]

118 Mostefa Lacheraf, *L'Algérie: Nation et société* (Paris: Maspero, 1965).
119 Abdelkebir Khatibi, *Maghreb pluriel* (Paris: Denoël; Rabat: Société marocaine des éditeurs réunis, 1983).
120 Abdallah Laroui, *L'histoire du Maghreb. Un essai de synthèse* (Paris: Maspero, 1970).
121 Malek Alloula, *The Colonial Harem* (Minneapolis et al.: Univ. of Minnesota Press, 1986). Die franz. Originalausgabe erscheint 1981.
122 Manuela Semidei, *De l'Empire à la décolonisation à travers les manuels scolaires français* (Paris: Fondation nationale des sciences politiques, 1966).
123 Fanny Colonna und Claude Haim Brahimi, »Du bon usage de la science coloniale,« *Le mal de voir: Ethnologie et Orientalisme: Politique et épistémologie, critique et autocritique,* Hg. Henri Moniot (Paris: Union générale d'éditions, 1976) 221–241.
124 Janet L. Abu-Lughod, *Rabat: Urban Apartheid in Morocco* (Princeton: Princeton Univ. Press, 1980).
125 David Prochaska, *Making Algeria French: Colonialism in Bône, 1870–1920* (Cambridge: Cambridge Univ. Press, 1990).
126 Paul Rabinow, *French Modern: Norms and Forms of the Social Environment* (Cambridge/MA.: MIT Press, 1989).
127 Ebd. 151ff, 277ff.
128 Zur Kritik einer auf die strikte Binarität von Metropole und Kolonie fußenden Forschungsagenda siehe Ann Laura Stoler und Frederick Cooper, »Between Metropole and Colony: Rethinking a Research Agenda,« *Tensions of Empire: Colonial Cultures in a Bourgeois World,* Hg. Frederick Cooper und Ann Laura Stoler (Berkeley et al.: Univ. of California Press, 1997) 1–58.

Von unmittelbarer Relevanz für eine postkoloniale Kritik der Algier-Projekte Le Corbusiers sind fraglos Zeynep Çeliks Untersuchung zur Stadtgeschichte Algiers unter französischer Besatzung, *Urban Forms and Colonial Confrontations*,[129] sowie insbesondere ihr in der Zeitschrift *Assemblage* erschienener Artikel *Le Corbusier, Orientalism, Colonialism*.[130] Obschon meine Argumentation keineswegs allen theoretisch-methodologischen Vorgaben Çeliks folgt und meine Analyse nicht nur aufgrund divergierender inhaltlicher Schwerpunktsetzung zu neuen Erkenntnissen gelangt, bilden Çeliks Studien eine zentrale Referenz. Die Architekturhistorikerin integriert erstmals die postkoloniale Kritik von Orientalismus und Kolonialismus in die Analyse der Algier-Projekte Le Corbusiers. Auf diese Weise gelingt es ihr, den Fokus auf die politische Geographie Algeriens und die ideologische Funktion der untersuchten Entwürfe als Äußerungsformen und Protoinstrumente kolonialer Machtrelationen zu interpretieren. Von unschätzbarem Wert erweist sich zudem die von Çelik eingeführte genderkritische Perspektive auf Le Corbusiers exotisierende Feminisierung des algerischen Orients vor dem Hintergrund des orientalistischen Diskurses seit dem 19. Jahrhundert. Trotz dieser diskursanalytisch angeleiteten Perspektiverweiterung fahndet der knapp gefasste und manchmal in Andeutungen verbleibende Essay zuvorderst in der individuellen Geschichte Le Corbusiers nach dessen ambivalenter Faszination für die islamische Kultur als das Andere seiner modernistischen Entwürfe.

Seit Çeliks Studien wählten eine Reihe von Aufsätzen und monographischen Beiträgen Le Corbusiers Engagement in Algier zu ihrem Gegenstand. Sie verharren aber weitgehend in der individual-stilgeschichtlichen Rekonstruktion architektonischer Ereignisgeschichte, so dass Çeliks kritischer Impuls nicht aufgenommen wird.[131] Dies gilt auch für den 2012 von der Fondation Le Corbusier herausgegebenen Band *Le Corbusier, visions d'Alger*.[132] Die hier versammelten Beiträge knüpfen durchweg an Vorarbeiten der französischen Academia an. In den Diskussionen von Werk und Werkkontext finden genauso wenig die für meine Analyse maßgeblichen anglophonen Ansätze und Ergebnisse einer politisch kritischen (McLeod) oder postkolonialen (Çelik) Deutung Anwendung, noch werden ältere französischsprachige Studien kolonialismuskritischer nordafrikanischer Autoren berücksichtigt. Besonders signifikant ist in diesem Zusammenhang die Abwesenheit der Positio-

129 Zeynep Çelik, *Urban Forms and Colonial Confrontations: Algiers und French Rule* (Berkeley et al.: Univ. of California Press, 1997).
130 Zeynep Çelik, »Le Corbusier, Orientalism, Colonialism,« *Assemblage* 17 (1992): 58–77.
131 So z. B. bei Jean-Louis Cohen, »Le Corbusier, Perret et les figures d'un Alger moderne,« *Alger: Paysage urbain et architectures, 1800–2000* (Paris: Imprimeur, 2003) 160–185. Die zehn Jahre vor Çeliks Studie (1997) vorgelegte Dissertationsschrift von Jean-Pierre Giordani, »Le Corbusier et les projets pour la ville d'Alger,« Saint Denis: Diss. Institut d'Urbanisme, Université de Paris VIII, 1987, besticht vor allem mittels ihrer Dokumentation der unterschiedlichen Projekte. Auf Basis der Auswertung des Archivmaterials gelingt dem Autor nicht nur eine präzise Datierung und Differenzierung, darüber hinaus liefert Giordani wertvolle Hinweise zur Kontextualisierung der Entwürfe. Trotz dieses Erkenntnisgewinns wird Giordanis Studie von Çelik nicht berücksichtigt. Zu Le Corbusiers Reisen nach Algier siehe die Dissertationsschrift von Alex Gerber, »L'Algérie de Le Corbusier les voyages de 1931,« Diss. Ecole Polytechnique Fédéral de Lausanne, 1992.
132 *Le Corbusier, visions d'Alger*, Hg. Fondation Le Corbusier (Paris: Editions de la Villette, 2012).

nen des Kolonialismustheoretikers Frantz Fanon, der bis 1961 das Informationszentrum der algerischen Front de libération nationale (FLN) leitet und dessen 1961 erschienene und mit einem ausgesprochen affirmativen Vorwort Jean-Paul Sartres versehene Streitschrift *Les damnés de la terre* zu einem der postkolonialen Schlüsseltexte *avant la lettre* zählt.[133]

Inzwischen existiert dank zahlreicher Beiträge aus der Raumtheorie, der postkolonialen Geographie und benachbarten Disziplinen ein weiter ausdifferenziertes interdisziplinäres Instrumentarium zur machtkritischen Analyse von Architektur, Städtebau und Stadtplanung in kolonialen wie kolonialanalogen Kontexten.[134] Ein besonders anschauliches Beispiel für die immer häufiger jenseits der im Westen institutionalisierten Architekturgeschichtsschreibung artikulierten subalternen Genealogien der urbanistischen Moderne bildet Vikramaditya Prakashs Studie *Chandigarh's Le Corbusier*.[135] Anstatt das umfangreichste der realisierten städtebaulichen Projekte Le Corbusiers sehr eindimensional als Erweiterung seines europäisch-internationalen Œuvre zu interpretieren, um auf diese Weise die ebenso überzeitliche wie überräumliche Relevanz seiner formalen Abstraktionsleistungen nachzuweisen, erzählt Prakashs kritische Architekturgeschichte von Le Corbusiers Auftrag für die neue Hauptstadt des Punjabs aus der Perspektive Indiens: Seine Definition einer postkolonialen Gegengeschichtsschreibung und vor allem seine Strategie einer gezielten Subjekt-Objekt-Vertauschung kann genauso bei der kontrapunktischen Analyse der Le Corbusierschen Algier-Projekte Anwendung finden:

> Critical architectural historiography shifts the emphasis away from the intentions of the architect or the patron to a focus on the mechanics of the design. It concentrates on objects, rather than subjects, less on intention and more on meaning. […] Such a textual staging of contingent human practices, differentially inflected by political interest, I would argue, constitutes an ethical casting of historiography as postcolonial work. This opens possibilities of other narratives of the world, others than the one cohered in univalent ideograms such as abstraction.[136]

Den Ausgangspunkt für die im anschließenden zweiten Teil der vorliegenden Studie entwickelte Analyse in historiographiekritischer Absicht bildet der zeitgenössische metropolische Diskurs über die Ordnung/Unordnung außereuropäischer Stadträume, so wie ihn Le Corbusier anlässlich seines Besuches der Pariser Kolonialausstellung von 1931 erlebt haben muss. Um die vorherrschenden Positionen französischer Kolonialplaner hinsichtlich ihrer konkreten Genese zu erklären, wird zunächst die Wechselwirkung zwischen der militärischen Eroberung Algiers und der fortgesetzten Zerstörung der algerischen Hafenstadt durch die Militärs rekonstruiert. Vor dem Hintergrund der kolonialen Siedlungspolitik

133 Frantz Fanon, *Les damnés de la terre*. Mit einem Vorwort von Jean-Paul Sartre (Paris: Maspéro, 1961).
134 Dabei sind vor allem Beiträge folgender Autoren gemeint: Eyal Weizman, Edward W. Soja, Paul Rabinow, Anthony D. King, Gülsüm Baydar Nalbantoglu & Wong Chong Thai.
135 Vikramaditya Prakash, *Chandigarh's Le Corbusier: The Struggle for Modernity in Postcolonial India* (Seattle et al.: Univ. of Washington Press, 2002).
136 Ebd. 26.

und des anhaltenden lokalen Widerstands erscheint die frühe Transformation des besetzten städtischen Raumes gemäß rassistischer Segregationsprinzipien als Ergebnis einer nur schrittweise kodifizierten Reorganisation von Raumbeziehungen, die zuvorderst Überwachungs- und Kontrollinteressen gehorcht. In ebendiesem Zusammenhang wird dann Le Corbusiers Entwurf für das multiethnische Quartier de la Marine als Versuch interpretiert, ältere koloniale Planungskonzepte der strikten Trennung von Kolonisierten und Kolonisten funktional zu optimieren. Im Anschluss an diese Umdeutung der Le Corbusierschen Modernisierungsleistung werden entgegen des verbreiteten rein metaphorischen Verständnisses des Begriffs ›Obus‹ die tatsächlichen zerstörerischen Implikationen des gleichnamigen Entwurfes herausgearbeitet. Erst auf dieser Grundlage können Le Corbusiers Ordnungsvorstellungen mit Blick auf die diesen Vorstellungen zugrundeliegende ideologische Affirmation internationaler Hierarchiebeziehungen untersucht werden. Dass Letztere gleichzeitig mit der Inszenierung von kulturellen Differenzbeziehungen einhergehen, demonstriert die anschließende Analyse jener Funktion, die der französische Planer der zu einer konservierten Repräsentantin traditioneller indigener Kultur degradierten Rest-Altstadt zudenkt. Dabei wird ein besonderes Augenmerk auf die Ambivalenz des rigorosen Demarkierungswillens gerichtet. Im Anschluss wendet sich die vorliegende Untersuchung jenem eingangs erwähnten Entwurf des zentralen Brise-Soleil-Hochhausbaus für die Cité d'Affaires zu, der bereits das Interesse Julius Poseners weckte und der im Zentrum zahlreicher Rezeptionen steht. Aber anders als in Poseners Lesart des Hochhausbaus als Antizipation der späteren Hinwendung zum Skulpturalen im Werk Le Corbusiers wird hier die Analyse der kolonialen Zeichenhaftigkeit nicht von der Frage nach ihren raumordnenden Effekten getrennt. Demnach symbolisiert der Geschäfts- und Verwaltungsbau nicht nur jene Brückenkopffunktion, die Algier für die Französische Republik erhält, sondern leistet das Gebäude einen unmittelbaren Beitrag zur lokalen Implementierung französischer Kontroll- und Machtinteressen. Während beim Brise-Soleil-Bau dessen panoptische Qualitäten herausgearbeitet werden, richtet sich bei der Interpretation des im ersten Entwurf vorgesehenen Wohnviaduktes der Fokus auf die landnehmende und abriegelnde Wirkung. Beide Entwürfe werden – wie auch die mittels eines über die arabische Casbah hinweggeführten Viaduktes erschlossene Bergwohnanlage – als Ausdruck der zunehmenden Vertikalisierung der kolonialen Planungspraxis beschrieben.

Nachdem gezeigt wird, dass es sich bei Le Corbusiers modernistischer Algier-Planung um eine kolonial-funktionalistische Herrschaftspraxis handelt, die sowohl symbolische Hierarchisierungen beinhaltet als auch optische Überwachungen und grenzziehende Raumnahmen ermöglicht, werden die Entwürfe abschließend aus einer dezidiert genderkritischen Perspektive untersucht. Dabei geht es zum einen darum, Le Corbusiers Feminisierung des islamischen Anderen als Hinweis auf die seine Algier-Projekte insgesamt kennzeichnenden kolonialrassistischen Kontinuitäten herauszuarbeiten. Zum anderen wird die fetischistische Inszenierung geschlechtlich kodifizierter Differenz als eine diesen Planungen inhärente Technik urbanistischer Penetration gedeutet. Nachdem die späte Transformation der Algier-Planungen Le Corbusiers und besonders seine offene Identifikation mit

der rassistischen Ideologie der französischen Kolonialurbanistik vor dem Hintergrund seiner Kollaboration mit dem Vichy-Regime ausgewertet wird, schließt die vorliegende Fallstudie mit einem Ausblick auf die fortwirkenden Effekte der algerischen Erfahrung in Werk und Werkwirkung des einflussreichen Architekten sowie mit der Frage nach den historiographischen Implikationen und Konsequenzen der präsentierten Lesart.

Algiers Le Corbusier

> *Sortant du musée permanent de l'Exposition Coloniale où sont les plans de ville emportés de France sur les voiliers par les découvreurs de nouvelles terres, j'avais noté : l'histoire, c'est la leçon de mouvement, le bilan de l'action, le panorama de l'aventure.*[137]

Dieses Zitat ist der erstmals 1935 erscheinenden Publikation *La Ville Radieuse* entnommen. Le Corbusier datiert den unmittelbaren Anlass seiner Notiz auf den Besuch der Kolonialausstellung im Jahre 1931. In ebendiesem Jahr findet in Paris eine Konferenz zum Städtebau in den Kolonien statt. Als Teilveranstaltung der *L'Exposition Coloniale Internationale de Paris* bekräftigt diese die zivilisatorische Mission französischer Architekten in den überseeischen Territorien.[138] Gleichzeitig handelt es sich um eine bombastische Demonstration der kolonialen Weltordnung samt ihrer evolutionären Hierarchisierung zwischen moderner Metropole und den zu modernisierenden Kolonien. Architektur und Städtebau erhalten in diesem Zusammenhang eine zentrale Funktion, weil sie als Gegenstände der materiellen Kultur Zeugnis vom jeweiligen Entwicklungsstand einer Gesellschaft ablegen sollen. In den zeitgenössischen Diskursen der Anthropologie, Geographie oder Soziologie zählen divergierende Bau- und Siedlungsformen neben den äußeren Merkmalen menschlicher Körper zu den wichtigsten Indikatoren für den ›wissenschaftlichen‹ Nachweis der unterstellten Primitivität fremder Gesellschaften. Entsprechend gelten Architektur und Urbanistik als Schlüsseltechniken für die Assimilation der Kolonien in die westliche Zivilisation der Moderne.[139]

Insofern erscheint es nur konsequent, das um Wissenschaftlichkeit bemühte Ausstellungsprogramm mit einer prominent besetzten Konferenz zur kolonialen Urbanistik zu ergänzen. Bei dem Gesamtleiter der *Exposition coloniale* handelt es sich um Maréchal Hubert Lyautey, jenen an der École polytechnique ausgebildeten ehemaligen Militärgouverneur Marokkos, der sich selbst für einen Amateururbanisten hält und der eng mit Architekten wie dem einflussreichen Kolonialbeamten Henri Prost zusammenarbeitet, um

137 Le Corbusier, *La Ville Radieuse* 155.
138 Siehe Henri Prost, »Rapport général,« *L'Urbanisme aux colonies et dans le pays tropicaux. Vol. 1*, Hg. Jean Royer (La Charité-sur-Loire: Delayance, 1932) 21f.
139 Siehe Patricia A. Morton, *Hybrid Modernities: Architecture and Representation at the 1931 Colonial Exposition, Paris* (Cambridge/MA et al.: MIT Press, 2000) 176ff.

die Raumordnung seines Protektorats als Mittel sozialer Kontrolle zu verfeinern.[140] Ihn, der während seiner Zeit in Marokko (1907–1925) das Bauen als eigentliches Ziel jedes kolonialen Krieges postuliert,[141] loben die Kongressteilnehmer als größten Urbanisten der Moderne.[142] Le Corbusier nimmt anscheinend nicht an den Treffen kolonialer Urbanisten teil, ebenso wenig wie an den antikolonialen Protesten oder an der Gegenausstellung der Surrealisten.[143] Dennoch werden die von ihm in Algier vorgefundenen Rahmenbedingungen maßgeblich von den beiden Kolonialbeamten präfiguriert sein; im Falle Prosts unmittelbar aufgrund seiner dortigen Planungstätigkeit seit Anfang der 1930er Jahre und im Falle Lyauteys mittelbar aufgrund seiner Schlüsselstellung als Generalresident des Protektorats Marokkos, dessen Ideen zur Raumordnung in den nordafrikanischen Kolonien nicht zuletzt aufgrund seiner Publikationen weit über sein primäres Tätigkeitsfeld hinausweisen. Es ist nicht überprüfbar, ob Le Corbusier die klassizistisch variierten Art Deco Bauten der Section Métropolitaine oder die vermeintlich in authentisch traditionellen Designs errichteten Themenpavillons der Kolonien besichtigt. Fest steht aber, dass er im November 1931 das auf dem Ausstellungsgelände errichtete Musée de Colonies besucht, um sich im Inneren dieses nationalen Monuments französischer Kolonialgeschichte von den Entwürfen früherer Kolonialplaner inspirieren zu lassen.

Das Versprechen, an nur einem einzigen Tag eine Weltreise erleben zu können, mit dem die Ausstellung wirbt (»le tour du monde en un jour«), dürfte Le Corbusier indes nicht sonderlich beeindruckt haben. Hinter ihm liegt eine Phase ausgedehnter Reisen unter anderem nach Nord- und Südamerika. Bereits im Frühjahr 1931 reist er erstmals nach Algerien. In Algier nimmt er dann an jener Vortragsreihe teil, die seit den Hundertjahrfeierlichkeiten der nordafrikanischen Kolonie organisiert wird. Zwar spricht der Architekt in Algier vor den französischen Kolonisten über die städtebauliche Zukunft der Stadt, aber die feierlichen Umstände seiner mehrstündigen Vorträge verweisen auf eine Vorgeschichte, ohne deren Kenntnis seine späteren Projekte kaum differenziert beurteilt werden können. Ein kurzer Rückblick soll daher helfen, in Le Corbusiers Plänen für das Algier der 1930er und frühen 1940er Jahre die fortwirkenden Effekte der kolonialen Vergangenheit zu erkennen.

140 Gwendolyn Wright, *The Politics of Design in French Colonial Urbanism* (Chicago et al.: The Univ. of Chicago Press, 1991) 75ff.
141 Siehe Berthe Georges-Gaulis, *La France au Maroc: L'œuvre du Général Lyautey* (Paris: Armand Colin, 1919).
142 Rabinow, *French Modern* 318.
143 Morton, *Hybrid Modernities* 96ff. Mit Flugblättern protestieren die Surrealisten gegen die Kolonialausstellung und organisieren gemeinsam mit der französischen kommunistischen Partei (PCF) als direkte Reaktion eine antikoloniale Gegenausstellung unter dem Titel *La vérité sur les colonies*. Hierzu siehe neben Morton: Adam Jolles, »›Visitez l'exposition anti-coloniale!‹ Nouveaux éléments sur l'exposition protestataire de 1931,« *Pleine Marge* 35 (2002): 106–116 sowie Raymond Spiteri und Donald LaCoss, *Surrealism, Politics and Culture* (Aldershot et al.: Ashgate, 2003) 116–119.

Die Vorhut des modernen Avantgardisten

Die moderne Kolonialgeschichte Algeriens beginnt im Juli 1830. Obwohl die europäischen Historiographen bis in die 1930er Jahre hinein als Apologeten der französischen Präsenz immer wieder auf die lange Geschichte von phönizischen, römischen, arabischen und türkischen Fremdherrschaften hinweisen, um nahezulegen, dass vor Ankunft der Franzosen keine algerische Nation existiert habe,[144] bildet sich seit Ende des 17. Jahrhunderts ein dynastisches arabisch-berberisches Staatswesen heraus, das bei Ankunft der französischen Militärexpedition weitgehend unabhängig vom Osmanischen Reich existiert. Es ist dieser algerische Staat, den die Besatzer systematisch mit diplomatischen, ökonomischen und vor allem militärischen Mitteln zerstören, um an seiner Stelle ein Algérie française zu errichten. Über die enorme Kluft zwischen dem hehren zivilisatorischen Anspruch und der brutalen kolonialen Wirklichkeit in der ersten Phase französischer Herrschaft schreibt Abdallah Laroui:

> L'histoire de l'Algérie de 1830 à 1871 est une suite de faux-semblants : les colons qui, nous dit-on, voulaient faire des Algériens des hommes comme eux, alors qu'ils voulaient surtout faire de la terre algérienne une terre française ; les militaires qui respectaient traditions et modes de vie locaux alors qu'ils essayaient de gouverner à moindres frais ; Napoléon III, qui prétendait instituer un royaume arabe, alors que son idée était surtout d'« américaniser » l'économie et donc la colonisation française.[145]

Die beiden Schlüsselfiguren des Konfliktes zwischen Widerstandsbewegung und Besatzungsmacht in den 1830er und 1840er Jahren sind Abd al-Qadir (auch Abd el-Kader), der spirituelle Führer des lokalen Widerstands, und Marschall Bugeaud, der nach Algerien gesandt wird, um ebendiesen Widerstand zu brechen. Bugeaud entwickelt die Strategie der Razzia,[146] militärische Bestrafungsaktionen gegen sogenannte Aufständische, ihre Familien und ihre Häuser. Diese Besatzungspraxis kulminiert Mitte der 1840er Jahre in einer systematischen Politik massiver Zerstörungen und gewaltsamer Vertreibungen, der manche Autoren gar genozide Ausmaße attestieren.[147]

Bereits in den ersten Tagen der Besatzung avancieren die Militärs zu städtebaulichen Akteuren. Architektonische und urbane Formen werden zu Instrumenten der Kriegsführung: »When the French captured Algiers in 1830, the destruction of the existing city – its streets, its monuments, and its population – seemed to be the primary goal«,[148] konstatiert Gwendolyn Wright. Aber dieses vermeintlich urbizide Design der Destruktion schafft

144 Siehe Wright, *The Politics of Design in French Colonial Urbanism* 2.
145 Laroui, *L'histoire du Maghreb* 284.
146 Aus dem algerisch-arabischen ghazw/ghaziya = Überfall.
147 Siehe David C. Gordon, *The Passing of French Algeria* (London et al.: Oxford Univ. Press, 1966) 185 sowie Said, *Culture and Imperialism* 182.
148 Wright, *The Politics of Design in French Colonial Urbanism* 78.

zahlreiche funktionale Veränderungen im Gesicht der algerischen Hafenstadt, die unmittelbar den Kontrollinteressen der Besatzungsmacht dienen. Die Zerstörung ganzer Viertel, die großzügige Verbreitung von Straßen sowie die rücksichtslose Schaffung von Aufmarschplätzen dienen vor allem der militärischen Bewegung im Kampf gegen den lokalen Widerstand.[149]

Bugeaud gelingt es 1847, Abd al-Qadir gefangen zu nehmen und den Widerstand zu brechen. Nach seiner Rückkehr veröffentlicht der französische Marschall in Paris seine Abhandlung *La guerre des rues et des maisons*,[150] in der er empfiehlt, die im kolonialen Kontext entwickelten Raumstrategien nun auch zur Reorganisation der metropolischen Städte anzuwenden. Der Architekt und Architekturkritiker Eyal Weizman geht davon aus, dass die militärischen Operationen und physischen Eingriffe in den kolonialen Stadtraum eine wechselseitig konstitutive Beziehung zur innereuropäischen Entstehung der modernen Urbanistik als eigenständige Disziplin unterhalten. Insofern stehe auch Georges-Eugène Haussmanns wegweisendes städtebauliches Modernisierungsprojekt im Paris der frühen 1870er Jahre direkt unter dem Einfluss von Bugeauds Forderungen: »[…] the experiment of Algiers led, ironically, to one of the most influential and admired urban projects of the modern era. Haussmann created wide boulevards down which the cavalry could charge against rioting crowds and artillery would have a straight lines of fire to break barricades, while leveling many labyrinthine slums. Military control was exercised on the drawing board […].«[151]

Gemäß dieser zweifellos von Walter Benjamins Haussmann-Fragment aus dem *Passagen-Werk* inspirierten Lesart folgt das urbanistische Ideal der Schaffung perspektivischer Durchblicke durch lange Straßenfluchten nur vordergründig rein künstlerischen Zielsetzungen. Benjamin erklärt die »Haussmannisierung«[152] von Paris als strategisches »Zerstörungswerk«[153] im Interesse des Finanzkapitals, dessen »[w]ahrer Zweck […] die Sicherung der Stadt gegen den Bürgerkrieg«[154] war. Dagegen vermutet Weizman einen kausalen Nexus zwischen der kolonialen Raumpolitik urbizider Besatzung und der Kontrolle der proletarischen Großstadtbevölkerung in den metropolischen Arbeiten ebenjenes berühmten Pariser Planers, der »sich selbst den Namen ›artiste démolisseur‹ gegeben«[155] hat. Ähnlich demonstriert Paul Rabinow in seiner poststrukturalistischen Untersuchung zur Geburt der französischen Moderne weit über dieses frühe Beispiel hinaus, wie wichtig die Kolonien als

149 Gwendolyn Wright demonstriert dies anhand der Stadtkarte von Algier aus dem Jahre 1832, ebd. 80f.
150 Thomas Robert Bugeaud de la Piconnerie, *La guerre des rues et des maisons,* Hg. Maïté Bouyssy (Paris: Rocher, 1997).
151 Interview Philipp Misselwitz mit Eyal Weizman, »Military Operations as Urban Planning,« *Territories: Islands, Camps and Other States of Utopia,* Hg. Anselm Franke und Eyal Weizman (Köln: Walther König, 2003) 273.
152 Walter Benjamin, »VI Haussmann oder die Barrikaden,« *Illuminationen. Ausgewählte Schriften 1* (Frankfurt/Main: Suhrkamp, 1977) 182.
153 Ebd. 183.
154 Ebd. 182.
155 Ebd.

Laboratorien urbanistischer Experimente sind. Besonders eindrucksvoll gelingt ihm das anhand der Karrieren solcher Figuren wie Henri Prost, der nicht nur als einflussreicher kolonialer Planer tätig ist, sondern zudem als Technokrat maßgeblich am Reformprozess des französischen Städtebaus seit dem ausgehenden 19. Jahrhundert beteiligt ist.[156] Prost wird 1913 von Lyautey nach Marokko geholt, um dort die modernen Prinzipien des Städtebaus anzuwenden. Nachdem etwa Tunesien bereits seit 1881 französisches Protektorat ist, legitimiert sich die französische Intervention in Marokko erst 1912 durch den Status einer Schutzmacht. Für Lyautey repräsentiert die Siedlerkolonie Algerien vor allem auf dem Sektor der Stadtplanung und des Städtebaus das Ergebnis einer verfehlten Politik. Er fordert daher für Marokko die gezielte Reorganisation der Macht- und Raumbeziehungen zwischen divergierenden sozialen und ethnischen Gruppen. Die von Lyautey und Prost für Marokko erarbeiteten urbanistischen Dekrete des Jahres 1914 antizipieren in vielerlei Hinsicht das 1919 in Paris verabschiedete sogenannte Cornudet-Gesetz.[157] Die zuerst in Casablanca erprobten Modelle von funktionaler Zonenplanung und sozialer Separation werden später in Algerien übernommen. In den Masterplänen für Algier von René Danger und Henri Prost wird diese Planungsidee zum entscheidenden raumordnenden Vorbild.[158]

Im kolonialen Kontext erwidert die Untergliederung des städtischen Raums freilich nicht nur baugeschichtliche Differenzen und Klassenunterschiede, sondern folgt unmittelbar rassistischen Grenzziehungen. Die rigorose und durch sogenannte Cordons sanitaires verstärkte Trennung von einheimischer und europäischer Stadt führt, wie Janet Abu-Lughod am Beispiel Rabats darstellt, zu einer Situation urbaner Apartheid.[159] Obwohl die urbanistische Doktrin rassistischer Separation erst 1919 offiziell kodifiziert wird, bildet sie ein konstantes Grundmuster französischer Planungspraxis im kolonialen Kontext. Noch auf der Pariser Kolonialkonferenz von 1931 wird Prost diese Praxis mit den kulturellen Unterschieden zwischen Muslimen und Europäern sowie mit dem touristisch-ökonomischen Mehrwert einer authentisch erhaltenen arabischen Altstadt rechtfertigen.[160]

In der kolonialen Genese der urbanistischen Moderne erhält Algerien und besonders die Stadt Algier eine Sonderrolle. Sie fungiert gewissermaßen als Ort der Grundlagenforschung für die verfeinerten Experimente in Rabat, Tunis oder schließlich Paris.[161] Zu Beginn der 1930er Jahre ist Algier von diesem Prozess gewaltsamer Versuche und Irrtümer bereits schwer gezeichnet. Wie einleitend beschrieben, wird der untere Teil der Altstadt bereits in den ersten fünfzehn Jahren französischer Besatzung zerstört. An seiner Stelle entsteht das europäisch dominierte Quartier de la Marine. Eines der wenigen bereits vom Meer aus deutlich sichtbaren architektonischen Zeichen der kolonialen Herrschaft entsteht anlässlich des Besuchs des französischen Kaiserpaares im Jahre 1866: Nach Plänen des

156 Rabinow, *French Modern* 232ff, 288ff.
157 Ebd. 293.
158 Siehe Rabinow, *French Modern* 288.
159 Abu-Lughod, *Rabat: Urban Apartheid in Morocco*.
160 Rabinow, *French Modern* 301.
161 Çelik, *Urban Forms and Colonial Confrontations* 71.

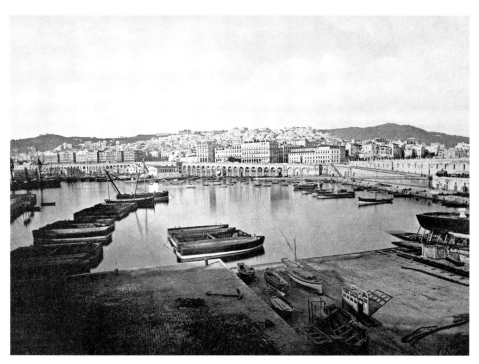

24 Blick über den Hafen von Algier auf das Quartier de la Marine mit dem Boulevard de l'Impératrice und der von Arkaden gestützten Hochstraße nach Plänen Charles-Frédéric Chassériaus sowie der Casbah, um 1880.

Architekten Charles-Frédéric Chassériau wird eine parallel zur Küste verlaufende, massiv befestigte Militärstraße, der Boulevard de L'Impératrice, angelegt, der Algier vom Meer aus betrachtet seine neue prägnante architektonische Gestaltung verleiht. Gleichzeitig aber habe dieser Eingriff – so stellt Çelik fest – die aktuellen Machtrelationen der kolonialen Ordnung in das Stadtbild eingeschrieben (Abb. 24): »[T]he casbah was locked behind the solid rows of French structures.«[162]

Der Besuch Napoleons III. markiert gleichzeitig das vorläufige Ende der frühen Kolonialpolitik urbaner Zerstörung. Erstmals entsteht gestützt auf eine Vielzahl militärisch-wissenschaftlicher Untersuchungen zum traditionellen Bauen der Araber und zur islamischen Stadt die Idee der Konservierung einheimischer architektonischer Monumente.[163] Nun rücken auch die mangelhaften Verhältnisse in den als chaotisch und unhygienisch beschriebenen Wohnvierteln der Colons ins Zentrum des behördlichen Interesses. Im Verlauf der 1880er Jahre entsteht erstmals jene Vision einer vollständigen Neuorganisation des Quartier de la Marine, die später den Ausgangspunkt für die Planungen der 1930er Jahre bildet.

162 Ebd. 35.
163 Rabinow, *French Modern* 311.

Die unmittelbar mit der französischen Besatzung einsetzenden Eingriffe in die sozioräumliche Syntax der Stadt (und darüber hinaus des gesamten Landes) vollziehen sich nicht ohne die Widerstände jener alteingesessenen Bewohner, die von ihren angestammten Positionen vertrieben werden. Nachdem Abd al-Qadir im Jahre 1871 den Franzosen in Algerien offiziell den Krieg erklärt hat, kommt es im Verlauf der 1870er und 1880er Jahre immer wieder zu Revolten, die mit militärischem Aufwand niedergeschlagen werden. Gleichzeitig setzt Frankreich seine Politik der Einwanderung und Landenteignung fort. Ende der 1920er Jahre leben in Algerien nahezu eine Million Kolonisten. In manchen Städten, wie Algier, bilden sie bald die deutliche Bevölkerungsmehrheit. Seit Anfang des 20. Jahrhunderts formieren sich sowohl in Algerien als auch in Frankreich politische Gruppierungen, die für die Unabhängigkeit des Landes kämpfen. Während die Jung-Algerier seit 1908 die rechtliche Gleichstellung mit den Franzosen und die Integration Algeriens als Provinz Frankreichs fordern, radikalisiert sich 1924 von Paris aus die muslimische Arbeiterbewegung Étoile nord-africaine (ENA) unter der Führung von Messali Hadj zu einer militanten nationalen Befreiungsbewegung. Beeinflusst von den antikolonialen, panarabischen und muslimischen Reformbewegungen in Ägypten, Syrien und dem Irak gründet sich 1931 die algerische Ulama, die ebenfalls für die vollständige Unabhängigkeit des Landes kämpft.[164]

Von all dem zeigt sich Le Corbusier wenig beeindruckt. Während das koloniale Projekt im Verlauf der 1930er Jahre auf einen immer deutlicher artikulierten und sich in politischen Gruppen formierenden Widerstand stößt, knüpft er mit seinen Entwürfen für Algier an solche franko-zentristischen zivilisatorischen Diskurse und urbanistischen Praktiken an, die seit der ersten Hälfte des 19. Jahrhunderts Frankreichs Aneignung von Algerien begleiten.

Anstatt also Le Corbusiers Entwürfe für die Stadt euphemistisch als avantgardistischen Versuch einer ästhetischen Transfiguration des kolonialen Dilemmas zu interpretieren, erscheint es angemessener, sie als beinahe anachronistische Projekte eines spätkolonialen Modernisten zu analysieren, dessen Arbeiten zahlreiche Kontinuitätsbeziehungen zu ihren hochkolonialen Vorgängerinnen aufweisen. Selbst wenn die moderne Kunst- und Architekturkritik die Idee der künstlerischen Avantgarde aus einer jetztzeitlichen Perspektive bemüht, um die geschichtliche Antizipation unserer eigenen Architekturgegenwart zu rekonstruieren, ist es im konkreten Fall wichtig daran zu erinnern, dass der Begriff ›avantgarde‹ zuerst in militärischen Kontexten verwendet wurde, um die Vorhut (den Spähtrupp) einer Armee zu bezeichnen. Erst Mitte des 19. Jahrhunderts wird zuerst in Frankreich die Idee des soldatischen Vorkämpfertums auf die Spannung zwischen radikaler künstlerischer Freiheit und pragmatisch politischen Ideologien bezogen. Die Idee der Avantgarde impliziert, dass die autonome Praxis des europäischen Künstlers dem Modell des Krieges und

164 Siehe Hassan Sayed Suliman, *The Nationalist Movements in the Maghrib: A Comparative Approach* (Uppsala: The Scandinavian Institute of African Studies, 1987) 23ff.

der Zerstörung folgt. Der räumlichen Bedeutung von ›avant‹ wird dabei eine zeitliche Dimension hinzugefügt, um die auf die Zukunft gerichtete künstlerische Innovationsleistung hervorzuheben.[165]

Bei den militärischen Kontingenzen der Algier-Projekte handelt es sich um deutlich mehr als nur um ein etymologisches Phänomen. Die Möglichkeitsbedingungen von Le Corbusiers Planungen sind keineswegs ausschließlich, aber auch in den kolonial-urbanistischen Vorarbeiten französischer Militärs bedingt. Der Architekt ist sich seiner Vorgänger offensichtlich bewusst. Besonders positiv hebt er die planerische Leistung der ersten französischen Besatzer hervor, denen Algeriens Städte eine solide Grundordnung verdanken: »Les militaires de la Conquête (1831) traçaient de beaux plans de ville. Ils savaient urbaniser. L'Algérie (ville et villages) vaut par les tracés militaires.«[166]

Es ist die von den frühen Militärurbanisten etablierte Raumkonfiguration Algiers, an die Le Corbusiers Entwürfe anknüpfen, um jene als chaotisch empfundene Unordnung zu resorbieren, die im Verlauf des späten 19. und frühen 20. Jahrhunderts aufgrund eines zunehmenden planerischen »laissé faire«[167] entstanden sei. Als besonders bedrohlich wird die ungeregelte Mischung von einheimischen und europäischen Bevölkerungsgruppen beurteilt. Vor allem die unkontrollierbare Überlappung und Interaktion ethnischer Sphären im Quartier de la Marine beunruhigt die Sozialhygieniker der kolonialen Behörden bereits seit Ende des 19. Jahrhunderts. Hier, wo Franzosen, verarmte Italiener, Spanier und andere europäische Einwanderer sowie Araber, Juden und Berber aufeinandertreffen, drohen jene Grenzen verloren zu gehen, die eine hierarchische Artikulation kolonialer Differenz ermöglichen und das sozioökonomische Gefüge von Kolonisten und Kolonialisierten garantieren. Sehr früh werden daher Massenumsiedlungen und großflächige Neuordnungen angedacht, aber nicht realisiert.[168] Le Corbusier findet Anfang der 1930er Jahre eine durch den anhaltenden Zuzug abermals unübersichtlicher geratene Situation vor: »Un mélange insolite et désordonné fait de cités indigènes et de cités européennes, compromettant l'économie générale de l'urbanisme«,[169] konstatiert er.

Wenn hier von einer ungeordneten Mischung die Rede ist, welche die soziale Ökonomie des Städtebaus und der Stadtplanung gefährde, dann ist das in zweierlei Hinsicht signifikant: Zum einen erkennt der französische Urbanist, dass im kolonialen Kontext »der ökonomische Unterbau zugleich ein Überbau«[170] ist, dass sich also rassistische Grenzziehungen, wirtschaftliche Machtrelationen und soziale Raumäußerungen wechselseitig bedingen. Zum anderen bringt er mit der Wahl des Attributs ›désordonné‹ zum Ausdruck,

165 Siehe Renate Berger, »Avantgarde: Abschied vom 20. Jahrhundert,« *Da-da-zwischen-Reden zu Hannah Höch*, Hg. Jula Dech und Ellen Maurer (Berlin: Orlanda, 1991) 198–218.
166 Le Corbusier, *La Ville Radieuse* 233.
167 Ebd.
168 Çelik, Urban *Forms and Colonial Confrontations* 35f.
169 Le Corbusier, *La Ville Radieuse* 234.
170 Frantz Fanon, *Die Verdammten dieser Erde*, Übers. Traugott König, 6. Aufl. (Frankfurt/Main: Suhrkamp, 1994) 33.

dass die Überlappung von europäischer und muslimischer Stadt nicht nur ungewöhnlich und unüberschaubar ist, sondern gleichsam das Risiko des Aufruhrs erhöht und damit rechtswidrig ist. Le Corbusiers Planungen folgen in dieser Hinsicht unmittelbar der Petition des kolonialurbanistischen Kongresses von 1931 in Paris, dessen zentrale Forderung die eindeutige Segregation von Rassen ist.[171] Le Corbusier hält das Vorhaben der städtischen Behörden, das Hafenviertel komplett abzureißen, für richtig und wegweisend. Dort platziert er seine Cité d'Affaires, das gesamtstädtische Zentrum für Verwaltung und Kommerz, von wo aus der Austausch zwischen den verschiedenen Bevölkerungsgruppen reguliert und kontrolliert werden kann. Diese Überlegung bildet das planerische Raison d'être für Le Corbusiers Algier.[172]

Insbesondere sein Projekt Obus A führt die Stadt Algier – trotz allen Insistierens auf Einzigartigkeit, Progressivität und Modernität – sowohl in struktureller als auch in formaler Hinsicht zu jener Disziplinarordnung zurück, die von den ersten französischen Besatzern Mitte des 19. Jahrhunderts für die Stadt vorgesehen wurde, um darauf basierend effizientere Instrumente für eine umfassende Regulierung des besetzten Raumes zu entwickeln. Le Corbusier schwärmt von der Noblesse militärischer Schutzwälle.[173] Er lobt die entlang des Hafens verlaufende und von ihm als »Arcades des Anglaises« bezeichnete, von Arkaden gesäumte Gestaltung des Architekten Chassériau als einzigartigen Beleg für die architektonischen Leistungen der Militäringenieure[174] und als Vorbild für seine eigene Konzeption eines monumentalen Wohnviadukts (vgl. Abb. 24, S. 79).[175] Mit Hilfe neuer konstruktiver Verfahren überträgt Le Corbusier den konzeptionellen Grundgedanken von Schutzwall und Viadukt auf eine urbanistische Superstruktur, die das leisten soll, was den Soldaten der französischen Armee nicht möglich war: die direkte bauliche Erschließung der unmittelbar an die Stadt grenzenden Berge des Fort-l'Empereur. Insofern ist es bemerkenswert, dass einhundert Jahre nach der französischen Invasion im Anschluss an die genannten Vorträge Le Corbusiers im März 1931 jene Zeichnungen entstehen, die das imperiale Projekt sozusagen mit den Mitteln des modernen Städtebaus vollenden sollen. Vom Hochhaus des Geschäftszentrums aus erschließt eine Hochstraße die höher gelegenen exklusiven europäischen Wohnquartiere. Hier in den Redents der neuen Bergwohnstadt sollen die Colons in einem Ensemble untergebracht werden, das Le Corbusier als »royalement«[176] charakterisiert. So monarchistisch die Wortwahl an dieser Stelle erscheint, so offen militant fällt sie bei der Benennung seines Gesamtzieles aus: »La conquête des terrains de Fort-l'Empereur«.[177]

171 Rabinow, *French Modern* 318f.
172 Siehe Le Corbusier, *La Ville Radieuse* 252.
173 Ebd. 243.
174 Ebd. 244.
175 Ebd. 241.
176 Ebd. 247.
177 Ebd. 235.

Der in Marokko tätige Marschall Lyautey hatte sich selbst bereits 1931 im Verweis auf die gemeinsame, von der islamischen Baukunst inspirierte Vorliebe für einfach verputzte, weiße Wände als Vorgänger Le Corbusiers bezeichnet.[178] Er kann zu diesem Zeitpunkt noch nicht wissen, wie wichtig sein eigenes Vorbild tatsächlich für Le Corbusiers Bemühen um die Substituierung und Verfeinerung militärischer Herrschaftstechniken mit den Mitteln der modernen Urbanistik in Algier sein würde.[179]

Obus: Ein urbanistisches Bombardement

Als Le Corbusier im Jahre 1931 als Vortragender den französischen Bewohnern der rapide wachsenden Hafenstadt erklärt, wie die neuesten technischen Errungenschaften der modernen Architektur dazu beitragen können, die urbanistischen Probleme ihres Gemeinwesens zu lösen, dann datiert er den Beginn der Maschinenzeit-Revolution auf 1830 und damit auf das Jahr der Okkupation Algiers durch das französische Militär.[180] Der Architekt ist derart begeistert von der Stadt, dass er seinen Aufenthalt gleich um zwei Wochen verlängert und im Sommer nochmals zurückkehrt, um nun auch Zentral-Algerien, insbesondere die Oasenregion von M'zab kennen zu lernen.[181] Zunächst aber fasziniert ihn die von den städtischen Behörden geplante vollständige Zerstörung des Hafenviertels: »Il allait donc exister quelque part dans le monde un terrain net (entier) au cœur d'une ville intense, un terrain disponible à toutes les initiatives des temps modernes?«,[182] schreibt Le Corbusier an den Bürgermeister Algiers. Eine riesige, völlig unbebaute Fläche im Zentrum einer expandierenden Großstadt; der moderne Planer erkennt die einmalige Chance, einen urbanistischen Präzedenzfall zu schaffen, der den Weg für die aus seiner Sicht unabdingbare weltweite Transformation von Großstädten weist.[183] Er nennt seinen ersten Entwurf für Algier »Projet-Obus«,[184] um – wie es heißt – die generelle Richtung vorzugeben, in die zu schießen sei: »Un travail comme celui-là est du domaine de l'attaque. On fonce en avant, à la recherche de quelque chose. Ce qu'on recherche, c'est la direction du tir. La direction vraie. Le réglage du tir interviendra ensuite. […] Mon projet (première étape d'une prise de contact avec un si vaste problème) était un projet-obus. Son but était de fixer la direction.«[185]

Le Corbusier wird in kaum einer architekturhistorischen oder architekturtheoretischen Lesart beim Wort genommen. McLeod etwa deutet den Begriff ›Obus‹, der im Deutschen

178 Çelik, »Le Corbusier, Orientalism, Colonialism,« 66.
179 Zu dieser These ebd. 68.
180 Le Corbusier, *La Ville Radieuse* 193.
181 Siehe zu dieser Reise: Gerber, »L'Algérie de Le Corbusier les voyages de 1931,« 149–188.
182 Le Corbusier, *La Ville Radieuse* 228.
183 So wirbt er für sein Projekt beim Minister für Volksgesundheit in Paris, siehe Schreiben vom 14.12.1932 in: Le Corbusier, *La Ville Radieuse* 248f.
184 Ebd. 226.
185 Ebd. 228.

als Projektil oder Granate zu übersetzen ist, rein metaphorisch: Der Urbanist wolle hiermit den explosiven Charakter seiner alles bisher Bekannte nivellierenden Ideen zum Ausdruck bringen.[186] Kenneth Frampton nimmt an, dass sich der Projektname auf die gekurvten Figurationen der lang gestreckten Baukörper bezieht, deren parabolische Formen der Flugbahn einer Granate ähneln.[187] Lediglich Çelik erweitert diese metaphorischen Lesarten, in denen die städtebauliche Form als alleinige Referenz fungiert, indem sie den Begriff ›Obus‹ mit der spezifischen Kolonialgeschichte militärischer Konfrontationen in Beziehung setzt: »This is not a simple, light-hearted metaphor and should not be dissociated from its political context, from the violent confrontations between the French army and the local resistance forces during the one hundred years of occupation.«[188]

Allerdings unterlässt auch sie es, Le Corbusiers Projektbezeichnung jenseits dieser politisch symbolischen Rekontextualisierung (im Sinne einer politischen Ikonologie des Bauens) direkt auf die funktionale Analogie von militärischer Zerstörung und städtebaulicher Modernisierung bei der Etablierung kolonialer Dominanz zu beziehen. Genauso wenig fragt sie danach, wie und von wem die für die Realisierung seines Entwurfes notwendigen Abrissarbeiten hätten durchgeführt beziehungsweise durchgesetzt werden können. Es wären Militärs, die im Zweifel auch gegen den Widerstand der lokalen Bevölkerung Raum für Le Corbusiers Megastrukturen geschaffen hätten, so wie sie es rund um den Globus getan haben.

Lediglich ein ehemaliger Mitstreiter Le Corbusiers, der Journalist Edmond Brua, ist nach dem Tod des Architekten gewillt, diese militärisch-urbiziden Implikationen des Obus-Projektes beim Namen zu nennen. Sein 1973 in der Zeitschrift *L'Architecture d'Aujourd'hui* erscheinender Essay trägt den Titel: »Quand Le Corbusier bombardait Alger de ›Projets-Obus‹«.[189]

Le Corbusiers Entwürfe werden niemals umgesetzt. In ihrer Blindheit gegenüber dem nahenden Zusammenbruch des Kolonialsystems und in ihrer spätkolonialen Totalitätsaspiration antizipieren sie jedoch jene massiven Bomben- und Granatenangriffe der französischen Marine und Luftwaffe vom Mai 1945, mit denen die lokalen antifranzösischen Erhebungen niedergeschlagen werden.[190]

186 McLeod, »Le Corbusier and Algiers,« 493.
187 Frampton, *Le Corbusier* 109.
188 Çelik, »Le Corbusier, Orientalism, Colonialism,« 71.
189 Edmond Brua, »Quand Le Corbusier bombardait Alger de ›Projets-Obus‹,« *L'Architecture d'Aujourd'hui* 167 (1973): 72–77.
190 Suliman, *The Nationalist Movements in the Maghrib* 52f.

Die Modernisierung der kolonialen Ordnung

Le Corbusier präsentiert seine Arbeitsergebnisse erstmals im Juni 1932 den Verantwortlichen der Stadt.[191] Im Februar 1933 werden sein Projet Obus A und seine als Projet B bezeichnete Überarbeitung im Rahmen einer Ausstellung begleitet von einer breit angelegten Pressekampagne der Öffentlichkeit von Algier vorgestellt.[192]

Die Phase des triumphalen Kolonialismus, wie Abdullah Laroui die Zeit zwischen 1880 und 1929 nennt, ist unübersehbar vorüber.[193] Offene Revolten und politisch organisierter Widerstand verstärken sich auch in Algerien. In der Metropole Algier verschaffen sich zunehmend antikoloniale Stimmen Gehör. Besonders kommunistische Gruppen wie die Ligue anti-impérialiste unterstützen die Unabhängigkeitsbestrebungen der Algerier.[194] Anlässlich der Pariser Kolonialausstellung von 1931 schreibt der Sozialist Léon Blum in der Zeitschrift *Populaire*, dass die unterworfenen Völker zu Recht ihre Freiheit einfordern, weil sie lediglich das grundsätzlichste, von Frankreich postulierte zivilisatorische Prinzip anwenden: Das des Rechtes auf Selbstbestimmung.[195]

Insofern kann es nicht überraschen, dass der Syndikalist Le Corbusier vorgibt, nicht für eine koloniale Stadt, sondern für die zukünftige Hauptstadt des französischen Afrikas zu planen.[196] Die seine Entwürfe der frühen 1930er Jahre erläuternden Texte werden etwa von McLeod als Hinweis auf die kolonialismuskritische Vision einer transnationalen mediterranistischen Synthese von Orient und Okzident bewertet. Ihr gilt vor allem die Platzierung des Geschäftszentrums im Quartier de la Marine an der sozio-räumlichen Schnittstelle von europäischen Wohnvierteln und einer konservierten muslimischen Altstadt sowie Le Corbusiers Bewunderung für die traditionelle arabische Baukunst als Nachweis für die integrative Absicht des modernen Urbanisten.[197]

Doch in welches Weltbild soll das arabisch-berberisch-muslimische Algier integriert werden? Unterscheidet sich Le Corbusiers Version der Vereinigung zweier disparater kultureller Sphären tatsächlich entscheidend von dem französischen Konzept der kolonialen Assimilation, also von der deutlich untergeordneten Anbindung der Kolonien an die Mutternation? Wie verfährt der Architekt und Planer mit den Überwachungs- und Kontrollinteressen der Besatzungsmacht und wie mit den im kolonialen Prozess etablierten und rechtlich sanktionierten ökonomischen Hierarchien? Beabsichtigt er tatsächlich einen Bruch mit den historisch generierten Raummustern der kolonialen Stadt? Was würden schließlich diese urbanistischen Modernisierungsleistungen jenseits technologischer und

191 Der Bürgermeister Brunel und zwei Beigeordnete suchen Le Corbusier in dessen Büro auf, um Projet Obus A zu begutachten, Giordani, »Le Corbusier et les projets pour la ville d'Alger,« 218f.
192 Ebd. 251–254.
193 Laroui, *L'Histoire du Maghreb* 304–322.
194 Morton, *Hybrid Modernities* 122.
195 Siehe Léon Blum, »Moins de fêtes et de discours, plus d'intelligence humaine,« *Le Populaire* (7. Mai 1931): 1.
196 Le Corbusier, *La Ville Radieuse* 228.
197 McLeod, »Le Corbusier and Algiers,« 499.

poetisch-figurativer Innovationen in ihrer soziopolitischen und materiellen Tragweite für die Bewohner Algiers bedeuten?

Le Corbusiers (Ideal-)Welt entspricht jener »in Abteile getrennte[n] Welt«,[198] die Frantz Fanon in seiner Analyse der dualen Ordnungsmuster des kolonialen Raums herausgestellt hat. Die von Le Corbusier angestrebte Raumordnung, so erklärt er selbst 1931 in einem Beitrag für die syndikalistische Zeitschrift *Prélude*, gehorche zuvorderst jenen ebenso natürlichen wie absoluten Hierarchien, die von topographisch-geographischen, klimatischen und rassischen Parametern determiniert seien.[199] So, wie der Vater der Familie vorstehe oder der Stamm von einem Stammesführer geleitet würde, verlange auch die Administration der Region eine zentrifugale Ordnung: »[…] les ordres vont du centre à la périphérie.«[200]

Vom Zentrum, da ist sich der Architekt offenbar sicher, muss sich die Ordnung hin zu den Peripherien entwickeln. Dabei bestehe die Aufgabe der Verwaltung im Wesentlichen darin, nicht naturgegebene, beliebige oder diffuse Grenzverläufe auf ihre natürliche Lage zurückzuführen. Erst die eindeutige räumliche Fixierung und Überwachung dieser organischen Einheiten ermögliche die zielgerichtete und ökonomisch effiziente Ausübung von politischer Autorität: »Une gestion implique la notion fatale des frontières. On ne peut administrer un territoire indéterminé. La détermination du territoire est une fonction directe des moyens techniques de surveillance.«[201]

Auch wenn sich Le Corbusiers theoretischer Entwurf einer vermeintlich harmonisch geordneten Welt bisweilen in solchen kosmologischen Dimensionen vollzieht, in denen die Sonne als wichtigste Ordnungs- und Kontrollinstanz fungiert,[202] postuliert er mit seinen empirizistisch aufbereiteten Diagrammen durchaus konkrete politische Handlungsaufforderungen für ökonomische, soziale und städteplanerische Reformen jenseits poetischer Imaginationen und biologistischer Symbolismen.[203] Diese Seite seiner Sonnen-Ideologie, die weltlich materiellen Dimensionen seiner kulturpessimistischen Idee einer spirituellen ästhetischen Regeneration, vor allem deren koloniale Kontingenzen, treten in den Entwürfen für Algier offen hervor.

Wie bereits beschrieben, verfügt das Projekt Obus A über vier Grundelemente: Die Cité d'Affaires, die an Stelle der engen und unübersichtlichen Korridorstraßen des Hafenviertels entstehen soll, eine auf den Bergen gelegene Wohnstadt, die sogenannten Redents auf dem Fort-l'Empereur sowie zwei Erschließungsachsen, von denen eine die zentralen Hochhausbauten der Verwaltungs- und Geschäftsstadt mit dem Fort-l'Empereur verbindet und eine andere als Apartment-Hochstraßen-Hybrid entlang der Küste verläuft (Abb. 25).

198 Fanon, *Die Verdammten dieser Erde* 31.
199 Le Corbusier gibt *Prélude* gemeinsam mit Hubert Lagardelle, Pierre Winter und François de Pierrefeu heraus. Der genannte Beitrag ist als »Les Graphiques Expriment« in *La Ville Radieuse*, 190–195, hier 193, abgedruckt.
200 »Le Graphiques Expriment,« *La Ville Radieuse* 193.
201 Ebd.
202 Ebd. 194.
203 McLeod, »Le Corbusier and Algiers,« 493.

25 Le Corbusier, Blick von Nordosten auf Algier. Modellfotografie des Projet Obus A, 1931.

Le Corbusiers Cité ist zugleich Ausgangs- und Knotenpunkt der projektierten Expansionsachsen. Sie folge, so erklärt er dem Bürgermeister der Stadt, strukturell dem Prinzip des Militärlagers.[204] Alle weiteren städtebaulichen Eroberungen würden sich von hier aus quasi organisch wie von selbst ergeben, wirbt der urbane Biologe für sein Projekt. Er konzentriert die wichtigsten Einrichtungen der Politik, Verwaltung und Wirtschaft in einer gigantischen Hochhausscheibe. Dort, wo Anfang der 1930er Jahre die eindeutigen Grenzen von Ethnizität und religiöser Affiliation zusehends verloren zu gehen drohen, wo die gleichzeitige Anwesenheit von verarmten Colons und europäisierten muslimischen Händlern nicht nur die räumliche Definition von Identität und Differenz in Frage stellt, sieht Le Corbusier eine klar gegliederte und überschaubare Stadtlandschaft vor, die mit Ausnahme des 150 Meter hohen Verwaltungsbaus und eines zentralen Busbahnhofs hauptsächlich von großflächigen Parkanlagen demarkiert wird. Zwar beklagen die Behörden primär die mangelnden hygienischen Verhältnisse in den überbevölkerten Slums des Quartier de la

204 Le Corbusier verwendet den Begriff *compound*. Brief an den Bürgermeister von Algier, Charles Brunel, Dezember 1933, in: *La Ville Radieuse* 229.

Marine.²⁰⁵ Aber Le Corbusier geht es offenbar um deutlich mehr als nur um die gesundheitspolitisch motivierte Sanierung eines Wohn- und Geschäftsviertels im Übergangsbereich zwischen muslimischer Casbah und europäischer Stadt. Der französische Stadtplaner strebt die rigorose funktionale Umwidmung des Ortes zum Zentrum einer in homogene Einheiten gegliederten Stadt an. Die besondere Überlappung disparater Raumidentitäten, die das Hafenviertel in den Augen der Ordnungsmacht als chaotisch erscheinen lässt, entlarvt die Ambivalenz der kolonialen Situation und droht damit, die koloniale Autorität aufzubrechen. Das Quartier ist ein solcher »Raum dazwischen«,²⁰⁶ von dem der postkoloniale Theoretiker Homi K. Bhabha sagt, dass in ihm »die zivilisatorische Mission durch den deplatzierenden Blick ihres disziplinären Doppels bedroht wird.«²⁰⁷ Dieses Doppel, das sind hier die Tür an Tür mit den Franzosen und anderen Europäern lebenden Algerier, die den ihnen zugewiesenen Ort und Objektstatus verlassen haben. Ihre Präsenz macht das Hafenviertel zu einem hybriden Ort, der belegt, dass die koloniale Behauptung der ontologischen Reinheit kultureller oder ethnischer Identitäten unhaltbar ist; dass kulturelle Grenzen und räumliche Hierarchisierungen vielmehr das Ergebnis performativ inszenierter Bedeutungen sind.²⁰⁸ Beim Hafenviertel handelt es sich demnach um »die Artikulation des ambivalenten Raumes«,²⁰⁹ den zu verbergen das Ziel der kolonialen Macht ist.

Die kolonialen Urbanisten wissen um die Gefahr, die von Räumen unkontrollierter Koexistenz ausgeht. Sie wissen, dass die koloniale Macht auf der radikalen Differenz zu den Kolonialisierten basiert und dass bei der Verwaltung kolonialer Gesellschaften, Strategien der Hierarchisierung und Marginalisierung angewendet werden müssen.²¹⁰ Die besondere Aufmerksamkeit des Pariser Kongresses kolonialer Urbanisten von 1931 gilt nicht zufällig den Kontaktzonen von Einheimischen und Franzosen. Einerseits bekräftigt man das Konzept städtebaulicher Segregation, andererseits soll der kaum zu vermeidende Austausch zwischen beiden Sphären in geordnete, das heißt vorausgeplante Bahnen gelenkt werden.²¹¹

Auch Le Corbusiers Raumregulierung zielt direkt auf die Äußerungsgegenwart der sozialen Räume Algiers. Das binäre Muster von französischer Stadt und islamischer Medina wird dabei eher verfeinert als in Frage gestellt. Seine Cité d'Affaires modernisiert das von Lyautey und Prost für Rabat entwickelte Separationskonzept des Cordon sanitaire – der Trennung und Hierarchisierung des städtischen Raumes mittels unbebauter Grünflächen –, indem sie verhindert, dass der für die Inszenierung absoluter Grenzen vorgesehene Ort zur Bühne unerwünschter sozialer Akteure werden kann. Genau das ist in Marokko

205 Le Corbusier, *La Ville Radieuse* 228.
206 Homi Bhabha, *Die Verortung der Kultur*, Übers. Michael Schiffmann und Jürgen Freudl (Tübingen: Stauffenburg, 2000) 8.
207 Ebd. 127.
208 Ebd. 165f.
209 Ebd. 165.
210 Ebd. 122f.
211 Rabinow, *French Modern* 318f.

26 Luftbild der städtischen Struktur Algiers aus *La Ville Radieuse*. Im linken Bildabschnitt ist die arabische Altstadt zu erkennen, im oberen Teil angrenzend das Quartier de la Marine und rechts die europäische Stadt.

geschehen.[212] Hier avancieren die Grünstreifen entgegen der ihnen zugedachten Funktion zu Orten des Zusammentreffens und informellen Handels zwischen Einheimischen und Europäern.[213] Zwar ist Algier zu Beginn der 1930er Jahre keine strikt in europäische und indigene Wohnviertel gegliederte Stadt. Aber von den offiziell rund 115.650 algerischen Einwohnern lebt die Hälfte in der Casbah. Etwa 141.000 Europäer bilden die Mehrheit der zivilen Gesamtbevölkerung.[214] Ihre überwiegend seit dem ausgehenden 19. Jahrhundert entstandenen Wohnviertel umschließen gemeinsam mit den Kasernen, Aufmarschplätzen und anderen militärischen Zonen die von der Zerstörung verschonten Überbleibsel der Altstadt. Für den auf diese Weise strangulierten arabisch-muslimischen Stadtteil ist damit jede Expansion unmöglich.[215] Die nach zeitgenössischen Standards errichteten europäischen Wohnviertel okkupieren eine deutlich überproportional große Fläche des Stadtgebietes. Algier ist 1931 eine duale Stadt (Abb. 26).

Die überbevölkerte und gezielt von infrastrukturellen Verbesserungen ausgeschlossene Casbah erhält in dieser kolonialen Syntax die Funktion eines antagonistischen Supplements. Das Konservieren und Ausstellen ihrer irrationalen Traditionalität und bautechnologischen Rückständigkeit soll die Rationalität und Fortschrittlichkeit der französi-

212 Abu-Lughod, *Rabat: Urban Apartheid in Morocco* 145ff.
213 Ebd. sowie Rabinow, *French Modern* 298f.
214 Ich übernehme hier die Zahlenangaben von Giordani, »Le Corbusier et les projets pour la ville d'Alger,« 39. Çelik, *Urban Forms and Colonial Confrontations* 44 liefert abweichende Angaben.
215 Ebd. 58ff.

27 Blick in eine Gasse der Casbah von Algier, 1930.

Stadt affirmieren und auf diese Weise immer wieder aufs Neue das zivilisatorische Projekt der französischen Besatzung rechtfertigen. David Prochaska zitiert hierzu aus den Memoiren eines französischen Kolonisten: »›It is not because the ›old city‹ is dirty‹ that it should be kept intact, but because ›it alone permits the visitor…to understand better the grandeur and beauty of the task accomplished by the French in this country after a century in this place previously deserted, barren and virtually without natural resources‹.«[216]

Damit die Casbah von Algier diese Funktion erfüllen kann, muss die Trennung zwischen den beiden Zonen sichtbar und räumlich erlebbar sein. Le Corbusiers Entwurf leistet genau das. Die Casbah wird in eine neu gestaltete und erkennbare Totalität eingebunden und räumlich fixiert. Als territoriales Objekt avanciert sie im Projekt Obus A gewissermaßen zu einer passiven fünften Komponente des Gesamtkonzeptes: zentral gelegen, vollständig objektiviert und dennoch ausgeschlossen. In ebendieser Eigenart ist sie konstitutiv für die manichäische Ordnung der kolonialen Welt. Eine höhere Einheit ist nicht gewünscht. Die Zonen der Kolonialisierten und die der Kolonisten sind zueinander nicht komplementär, sondern stehen in einem städtebaulich gezielt hervorgehobenen Gegensatz zueinander.[217] Die Grenze zur Casbah, so könnte man in Anlehnung an Martin Heideggers berühmten Vortrag *Bauen Wohnen Denken* aus dem Jahre 1951 sagen, ist jenes, von woher die europäische Stadt ihr modernes Wesen beginnt.[218]

216 Prochaska, *Making Algeria French* 254.
217 Zum räumlichen Manichäismus der kolonialen Situation siehe Fanon, *Die Verdammten dieser Erde* 31ff.
218 Martin Heidegger, »Bauen Wohnen Denken,« *Bauen Wohnen Denken. Martin Heidegger inspiriert Künstler*, Hg. Hans Wielens (Münster: Coppenrath, 1994) 26.

In diesem Zusammenhang ist Le Corbusiers wiederholtes Hervorheben der organischen Schönheit und der architektonisch-urbanistischen Qualitäten der Casbah mehr als widersprüchlich.[219] Einerseits reproduziert er ein statisches Modell des arabischen Bauens, das französische Orientalisten, Ethnographen und Kolonialoffiziere wie William Marçais seit den 1920er Jahren aus ihrer nordafrikanischen Anschauung entwickeln.[220] Le Corbusier partizipiert damit an jener generalisierenden Konstruktion eines unveränderlichen Islams, die bis heute den ahistorischen Mythos einer von religiösen Parametern determinierten wesentlich irrationalen Essenz der islamischen Stadt nähren.[221] Andererseits fungiert die arabische Altstadt in Le Corbusiers Polemiken nicht nur als Repräsentantin einer zum Stillstand gekommenen materiellen orientalischen Kultur, sondern ebenfalls als positiver Maßstab für die kulturpessimistische Kritik der jüngeren französischen Stadterweiterungen sowie der traditionellen europäischen Stadtplanung überhaupt.[222] Doch trotz allen Lobes für die effiziente Raumnutzung der Casbah, für die Wohlproportioniertheit ihrer Häuser-Arrangements oder für ihre Naturverbundenheit kann das kategorisch Andere offenbar nicht als Vorbild für das urbanistische Selbst des modernen französischen Algiers dienen.

Le Corbusier sieht daher entscheidende Eingriffe in die räumliche Organisation und sozioökonomische Wirklichkeit des Altstadtviertels vor. Das betrifft vor allem die Vertreibung oder Zwangsumsiedlung tausender Einwohner, also die Reduzierung ihrer Bevölkerungszahl. Der Architekt will den so frei werdenden Wohnraum für die Ansiedlung von traditionellem Handwerk und von Museen für einheimische Kunst nutzen. Sein Plan reduziert die ökonomische Bedeutung der Casbah auf die eines touristisch erschlossenen Freilichtmuseums.[223] Das eigentliche Zentrum politischer und wirtschaftlicher Macht bildet die Cité d'Affaires. Sie dient ausschließlich französischen Institutionen. Während die öffentlichen Einrichtungen der Muslime nur vage und in architektonischer Hinsicht völlig unspezifiziert für eine erweiterte Straße am unteren Rand der Casbah vorgesehen sind,[224] soll hier ein weithin sichtbares und unverwechselbares architektonisches Monument entstehen, das Le Corbusier in mehreren Entwurfsvarianten entwickelt und das der kolonialen Macht symbolische Autorität verleiht. Der Verwaltungs- und Geschäftskomplex besteht im Projekt Obus – wie bereits angeführt – im Wesentlichen aus einem 150 Meter hohen und mehrere hundert Meter breiten Doppelscheiben-Hochhausbau mit einer Grundfläche von 22.000 Quadratmetern, die in späteren Planungsvarianten deutlich modifiziert wird.

219 Çelik, »Le Corbusier, Orientalism, Colonialism,« 61f.
220 William Marçais, »L'Islamisme et la vie urbaine,« *Comptes rendus des séances de L'Académie des Inscriptions et Belles-Lettres* 72.1 (1928): 86–100, 5.05.2016
 <http://www.persee.fr/doc/crai_0065-0536_1928_num_72_1_75567>.
221 Siehe hierzu Janet Abu-Lughod, »The Islamic City – Historic Myth, Islamic Essence, and Contemporary Relevance,« *International Journal of Middle East Studies* 19 (1987): 155ff.
222 Le Corbusier, *La Ville Radieuse* 230ff.
223 Siehe zu dieser Einschätzung: Çelik, »Le Corbusier, Orientalism, Colonialism,« 69.
224 Le Corbusier, *La Ville Radieuse* 252.

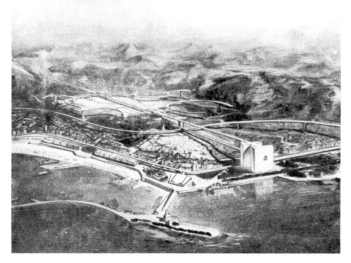

28 Le Corbusier, Projet B mit Hochhausbau im Quartier de la Marine, 1933. Diese Perspektivdarstellung dient Le Corbusier vor allem zur Visualisierung des Verkehrssystems.

Die massive Betonwand der Bürohausscheibe schiebt sich wie eine riesige Barriere zwischen Casbah und Meer, so dass ihren Bewohnern jener weite Blick genommen wird, den Le Corbusier selbst als so inspirierend erlebt hat (vgl. Abb. 25, S. 87).[225] Das aus militärischer und wirtschaftlicher Sicht strategisch besonders bedeutsame Hafengebiet wird unmissverständlich der französischen Hoheit unterstellt. Den Bewohnern der Casbah ist der Zugang zum Meer nun endgültig versperrt. In dieser Hinsicht erinnert Le Corbusiers Verfahren an die urbanistischen Strategien jener anderen großen kolonialen Seemacht, die die Hafenstädte ihres Empires mit symbolischen Toren versieht. In der zweiten Entwurfsvariante, dem Projet B (Abb. 28) aus dem Jahre 1933, ist dieses semiotische Moment besonders hervorgehoben. Indem Le Corbusier hier die horizontale Erstreckung des gestaffelten Baukörpers deutlich reduziert und die zum Meer gelegene Fassade auf einer Fläche von rund 900 Quadratmetern öffnet, entsteht das architektursprachliche Signifikat (Hafen-)Tor. In dieser Lesart avanciert der Hochhausturm zu einem funktionalen Äquivalent des *Gateway of India* in Bombay (Abb. 29).

Der primäre Referenzpunkt dieses symbolischen *Gateway of Algeria* ist selbstverständlich Frankreich. Die unterworfene Stadt wird direkt an *La plus grande France* angeschlossen. Le Corbusiers zukünftige Hauptstadt Afrikas wird als Hauptstadt von Französisch-

225 Ebd. 236.

29 Gateway of India in Bombay. Militärparade anlässlich des Besuches von König George V. und Königin Mary in Indien, Dezember 1911. Das Tor wird eigens für den königlichen Empfang errichtet, allerdings erst im Jahre 1924 fertiggestellt. Bei dem hier fotografierten Tor handelt es sich um eine Attrappe aus Pappe.

Afrika markiert (Abb. 30). Das Hochhaus soll als symbolischer Kopf jener Achse fungieren, die von Paris bis an die Küste Nordafrikas und von dort aus weiter ins Innere des Kontinents verläuft.

Le Corbusier wird bei seinem Brise-Soleil-Hochhaus der Planungsvariante E von 1939 und dem drei Jahre später vorgelegten Plan Directeur diesem Postulat in noch nachhaltigerer Zeichenhaftigkeit Ausdruck verleihen. In diesem Entwurf greift er zudem die sechseckige Symbolform der Republik, die der französische Volksmund bis heute als Hexagon bezeichnet, in der Konzeption des Grundrisses auf (Abb. 31).

Die städtebauliche Raumkonzeption des Geschäfts- und Verwaltungszentrums kollaboriert nicht nur in symbolischer Hinsicht mit dem ideologischen Raum des kolonialen Diskurses. Neben der Funktion der Machtrepräsentation stellen die Entwürfe auch unmittelbar eine »Form der Regierungstätigkeit«[226] dar: »Le plan devient dictateur«, schreibt Le Corbusier im Jahre 1932 unmissverständlich an Lyautey, um ihn für sein Projekt zu gewinnen, »il clame des réalités indiscutables.«[227]

Zu der hier versprochenen Schaffung von unanfechtbaren Ordnungswirklichkeiten zählt nicht nur das räumliche Platzieren und Abblocken der Casbah, das die Einheimi-

226 Bhabha, *Die Verortung der Kultur* 123.
227 Brief Le Corbusier an Marschall Lyautey vom 10.12.1932, *La Ville Radieuse* 248.

30 Schematische Darstellung Le Corbusiers aus *Œuvre complète de 1938-1946*, um 1942.

schen zu Fremden in ihrer eigenen Stadt degradiert, sondern auch eine urbane Ökonomie, die den Stadtraum zum Ort nahezu panoptischer Überwachung transformiert. Das in allen Entwurfsvarianten beibehaltene Hochhaus der Cité d'Affaires ist ein für die optische Disziplinierung entwickeltes, technisches Hilfsmittel, das im Zusammenwirken mit anderen Instrumenten unmittelbare Machteffekte herbeiführt. Obschon dieses kein Rundbau ist, zwingt es den Bewohnern des Hafenviertels und der angrenzenden Casbah eine nahezu radiale Sichtbarkeit auf. Die Umgebung kann lückenlos überwacht und sämtliche Ereignisse, jede Bewegung, jede veränderte Verteilung der Individuen im Stadtraum registriert werden. Bei Gefahr – bei widerständigen Menschenversammlungen oder anderen Formen drohender Unordnung – kann von hieraus der polizeiliche oder militärische Eingriff koordiniert werden. Das Hafenhochhaus verfügt also nicht nur mit Blick auf seine administrative Funktion als Ort der systematischen Datenerfassung, sondern besonders hinsichtlich seiner architektonischen Gestalt über zahlreiche jener Qualitäten, die Michel Foucault idealtypisch im kompakten Disziplinierungsmodell des Panopticons repräsentiert findet.[228]

[228] Zur hierarchischen Überwachung und zum Panoptismus als Herrschaftsmodus der modernen Disziplinargesellschaft siehe Michel Foucault, *Überwachen und Strafen: Die Geburt des Gefängnisses*, Übers. Walter Seitter (Frankfurt/Main: Suhrkamp, 1994) 221ff, 251ff.

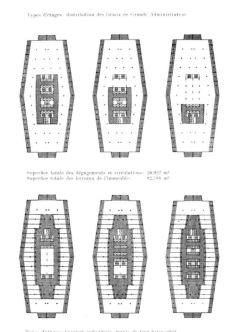

31 Le Corbusier, Schindelförmige bzw. sechseckige Grundrisse der Etagen des Brise-Soleil-Hochhauses für Algier, 1938/39.

Der utopische Gefängnisentwurf des britischen Sozialphilosophen Jeremy Bentham organisiert Ende des 18. Jahrhunderts die transparenten Zelleneinheiten um einen hohen Überwachungsturm »von Wissen und Macht«[229] und formuliert damit die Idee eines vollkommen durchdringenden Netzwerkes der objektivierenden Überwachung. Ähnlich wird auch in Le Corbusiers Entwürfen das koloniale Disziplinarmuster des von dicken Mauern umgebenen Militärlagers durch das »Kalkül der Öffnung [...] und Durchblicke«[230] ersetzt. Eine zeichnerische Darstellung von 1934 – sie gehört zu dem auf die Reorganisation des Quartier de la Marine begrenzten Projet C – zeigt den Blick aus der allseitig verglasten Eingangshalle des Gebäudes auf eine riesige betonierte Freifläche zwischen Hafen und Casbah (Abb. 32).[231]

Dass der Cité-Bau die kolonialen Techniken des Sehens optimieren kann, liegt besonders an seiner enormen Höhe. Er ist in allen Planungsvarianten in Relation zu der übrigen Bebauung der Stadt ein Überwachungsturm, der zu den historischen Schlüsselelementen

229 Ebd. 268.
230 Ebd. 222.
231 Le Corbusier, *La Ville Radieuse* 251.

32 Le Corbusier, Projet C. Blick aus der verglasten Eingangshalle des Hochhausgebäudes, 1934.

der kolonialen Landnahme zählt.[232] Das über 15 Kilometer parallel zur Küste geführte 15stöckige Wohnviadukt des Projet Obus A verbindet diese Qualität mit den Eigenschaften des anderen archetypischen Baus kolonialer Raumregulierung: der Mauer. Gemeinsam mit der in zehn Metern Höhe angelegten, nahezu parallel verlaufenden Küstenautobahn entsteht eine riesige Wehranlage, die zahlreiche kleine Ansiedlungen einschließt. Die gekurvte Mauer avanciert in Le Corbusiers Entwürfen zu einem zentralen Gestaltungselement. Es muss in diesem Zusammenhang überraschen, dass gerade seine für die Wohnmauern der gigantomanen Bergwohnstadt des Projet Obus A (vgl. Abb. 25, S. 87) gewählte Bezeichnung in der Architekturhistoriographie durchweg unkommentiert bleibt: Die sogenannten Redents erhalten ihren Namen von dem französischen Begriff ›redent‹ beziehungsweise ›redan‹, der mit Auszahnung, (Mauer-)Vorsprung oder Stufenfolge übersetzt werden kann und in historischen Architekturdiskursen im Kontext von Mauerhandwerk und Mauerbau nachzuweisen ist. Im Kontext des Festungsbaus meint ›redent‹ die meist V-förmige Auskragung der umgebenden Schutzmauer, auf der militärische Wachen positioniert werden können.

Obschon Le Corbusier selbst seine Redents schlicht als gekurvte Baukörper verstanden wissen will, die Abstufungen aufweisen, um sie an das abschüssige Gelände anpassen und so die bergige Landschaft mit geschwungener Geschmeidigkeit krönen zu können,[233] ver-

232 Siehe Sharon Rotbard, »Wall and Tower: The Mold of Israeli Adrikhalut,« *Territories: Islands, Camps and Other States of Utopia*, Hg. Anselm Franke und Eyal Weizman (Köln: Walther König, 2003) 166f.
233 Le Corbusier, *La Ville Radieuse* 246.

fügt auch seine jede Stufenfolge ausgleichende Redent-Bebauung über solche überdimensionierten Mauervorsprünge, die sie hinsichtlich ihrer Zeichensprache als militärische Wehranlage ausweisen.

Die koloniale Gartenstadt und die Politik der Vertikalität

> *The process that split a single territory into a series of territories is the ›Politics of Verticality‹.*[234]

Le Corbusier bezeichnet seine Vision für Algier – trotz der enormen linearen Ausdehnung – als die einer vertikalen Gartenstadt.[235] Dass die Idee der Gartenstadt sowohl in ihrer Genese als auch in ihrer Anwendung auf vielfältige Weise mit den historischen Erfahrungen des Kolonialismus verbunden ist und die koloniale Stadt selbst häufig als Vorstadt der europäischen Metropole begriffen wird, beweisen zahlreiche Beispiele urbanistischer Imperialismen, zuvorderst jene britischer Provenienz. In den Karrieren solcher Protagonisten wie der des schottischen Botanikers, Soziologen und Stadtbautheoretikers Patrick Geddes kulminieren beide Aspekte: die der kolonialen Planungspraxis und die des metropolischen Theoriediskurses.[236]

Bei Le Corbusier gibt die koloniale Gartenstadt ihren horizontalen Zustand auf und geht in einen vertikalen über. Die im Projet Obus A vorgesehene Autobahn des Wohnviadukts transformiert sich im Quartier de la Marine zu jenem Bautypen, den Paul Virilio metaphorisch »die vertikale Autobahn«[237] nennt, der sich aber in Le Corbusiers Entwurf tatsächlich als ein Hochhaus mit PKW-Aufzügen präsentiert. Von dessen Dach aus wiederum führt eine Hochstraße bis zu der in den Bergen gelegenen Wohnstadt des Fort-l'Empereur. Le Corbusier entwickelt eine dreidimensionale Matrix von Hochstraßen (später auch von Tunneln)[238] für die Trennung solcher Räume, die eigentlich nicht zu trennen sind. Die Hochstraße verläuft direkt über die Casbah hinweg; sie fungiert als vertikaler Cordon sanitaire. Hier handelt es sich aber freilich um mehr als nur eine Höhendifferenz zum Zwecke der Erschließung. Le Corbusiers Innovation perfektioniert die urbanistische Technik der vertikalen Separation und Hierarchisierung auf völlig neue Art.[239] Seine totale Mobilmachung in drei Dimensionen schafft zudem alle Voraussetzungen für die effektive militärische Überwachung[240] der schwer einsehbaren Casbah. Erst der Einsatz von Hub-

234 Eyal Weizman, »The Politics of Verticality: The West Bank as an Architectural Construction,« *Territories. Islands, Camps and Other States of Utopia.* Hg. Anselm Franke und Eyal Weizman (Köln: Walther König, 2003) 65.
235 Le Corbusier, *La Ville Radieuse* 240, 247.
236 Siehe Volker M. Welter, *Biopolis: Patrick Geddes and the City of Life* (Cambridge/MA: MIT Press, 2002).
237 Paul Virilio, *Dialektische Lektionen. Vier Gespräche mit Marianne Brausch* (Ostfildern-Ruit: Hatje, 1996) 84.
238 Siehe Projet C, Le Corbusier, *La Ville Radieuse* 258.
239 Eyal Weizman, *Hollow Land: Israel's Architecture of Occupation.* (London: Verso, 2007) 180f.
240 Auf diese Möglichkeit verweist bereits Çelik, *Urban Forms and Colonial Confrontations* 43.

33 Filmstill aus *La Bataille d'Alger*, 1966. Militäreinsatz mit Hubschrauber in der Casbah.

schraubern seit Ende der 1950er Jahre wird den französischen Militärs eine noch beweglichere Observation der arabischen Altstadt aus der Luft erlauben.

Das Flugzeug und militärische Luftbilder tragen seit Anfang des 20. Jahrhunderts entscheidend zur Transformation und Expansion des urbanistischen Denkens sowie der Planungspraxis bei.[241] Wie stark auch Le Corbusiers planerische Perspektive mit der eines Vogels übereinstimmt, zeigen viele seiner Entwurfszeichnungen. Dies gilt nicht zuletzt für die Figuration seiner krähenfußartig angelegten Redent-Bergwohnstadt (vgl. Abb. 36, S. 103). Bereits Mary McLeod hebt hervor, wie wichtig in Le Corbusiers Planungspraxis seit seiner Südamerika-Reise das Mittel des Überlandfluges sei. Diese Perspektivverschiebung habe seine Wahrnehmung von dem zu planenden Raum entscheidend geschärft und in Algier solche formalen Ordnungslösungen ermöglicht, die einen über den Dingen schwebenden Betrachter voraussetzen.[242] Zahlreiche Autoren haben auf Le Corbusiers Faszination für fliegende Maschinen hingewiesen.[243] Schon vor dem Ersten Weltkrieg pilgert der junge Perret-Schüler zu den frühen Flugdemonstrationen ins Umland von Paris.[244] Im Jahre 1933 überfliegt er erstmals mit dem befreundeten Piloten Louis Durafour von Algier aus das Atlasgebirge und die südlichen Städte der nordafrikanischen M'zab-Region.[245]

241 Siehe Mitchell Schwarzer, »CIAM. City at the End of History,« *Autonomy and Ideology: Positioning an Avant-Garde in America*, Hg. Robert E. Somol (New York: The Monacelli Press, 1997) 238f.
242 McLeod, »Le Corbusier and Algiers,« 497.
243 Zuletzt Jean-Louis Cohen, »Erhaben, zweifellos erhaben: Vom fesselnden Wesen der technischen Objekte,« *Le Corbusier: The Art of Architecture* (Weil am Rhein: Vitra Design Museum, 2007) hier insb. 223–227.
244 Le Corbusier, *Aircraft* (1935; New York: Universe, 1988) 6f. Erscheint in erster Auflage 1935 bei The Studio Publications in London.
245 Ebd. 12. Siehe hierzu auch Gerber, »L'Algérie de Le Corbusier les voyages de 1931,« 165 u. 179ff.

Spätestens seit seinem Besuch der Luftfahrtaustellung in Mailand 1934[246] erkennt Le Corbusier in der Luftfahrt nicht nur das paradigmatische Symbol der neuen (Flug-)Maschinenzeit, sondern gleichsam einen wichtigen Stimulus und eine Chance für Stadtplanung und Städtebau. Das Flugzeug avanciert nun, wie zuvor auch das Schiff oder das Automobil, zum Instrument der veränderten Wahrnehmung von Städten und Landschaften. Die aus erhöhter Distanz blickende Flugmaschine dient dem Baukünstler in der Folge als Analysegerät in architektur- und planungskritischer Absicht.[247] Nachdem der Krieg maßgeblich zur Fortentwicklung und Perfektionierung der neuen Technologie beigetragen habe, ginge es nun darum, die zivilen Nutzungspotenziale der Vogelperspektive zu erkennen, schreibt Le Corbusier 1935 in der Einleitung zu seinem kurzen, zunächst auf Englisch erscheinenden Text-Bild-Band *Aircraft*. Die abgebildeten Luftaufnahmen und Zeichnungen von Städten wie »London, Paris, Berlin, Barcelona, Algier, Buenos Aires, Sañ Paulo«[248] illustrieren nicht nur die traurige Bilanz des aktuellen Elends der Städte, sondern dienen gleichzeitig als handfester Beleg für die Richtigkeit eigener Architektur- und Planungsvisionen:

> The airplane itself scrutinizes acts quickly, sees quickly, does not get tired; and more, it gets to the heart of the cruel reality – with its eagle eye it penetrates the misery of towns, and there are photographs for those who have not the courage to go and see things from above for themselves.
> Such are the great cities of the world, those of the nineteenth century, bustling, cruel, heartless, and money-grubbing.
> The airplane instills, above all, a new conscience, the modern conscience. Cities, with their misery, must be torn down. They must be largely destroyed and fresh cities built.[249]

Dieser Argumentation folgend legitimiert die mit dem neuen Fortbewegungsmittel gewonnene Vogelperspektive – als quasi neue Instanz des modernen Gewissens –, die alten Städte abzureißen und neuartig (wieder)aufzubauen. Viele Interpreten des Obus-Projektes identifizieren sich so stark mit diesem für das alltägliche Leben in der Stadt relativ irrelevanten Blickpunkt, dass sie bei ihren vom sozial-historischen Stadtraum weitgehend losgelösten Analysen der in die Landschaft eingeschriebenen urbanistischen Zeichen die konkreten Machtrelationen des von der Vogelperspektive angeleiteten Kartographierens als ersten Schritt der modernen Raumorganisation und Raumkontrolle völlig unberücksichtigt lassen.

Der Planer selbst erklärt die gekurvte Formation der riesigen Wohnkonglomerate gleichzeitig funktional und organisch-symbolisch mit der spezifischen topographischen Situation. Sie sei das sachliche architektonische Ergebnis eines lyrischen Dialoges mit den natürlichen Bedingungen. In technologischer Hinsicht ließe sich nur auf diese Weise das

246 Le Corbusier, *Aircraft* 8.
247 Cohen, »Erhaben, zweifellos erhaben: Vom fesselnden Wesen der technischen Objekte,« 228–230.
248 Le Corbusier, *Aircraft* 11.
249 Ebd. 12.

34 Le Corbusier, Projet Obus A, Blick auf die Redents des Fort-l'Empereur mit variabel gestaltbaren Wohneinheiten und der mittig verlaufenden Promenade, 1932.

Baugelände so nutzen, dass bei maximalem Gesamtvolumen des Baukörpers der gesamte Horizont erfassbar sei. Dennoch handele es sich bei den Redents gleichermaßen um den architektonischen Ausdruck dynamisierter Macht.[250] Das von der Bergwohnstadt umschlossene Gebiet umfasst 960.000 Quadratmeter. Es bildet für Le Corbusier gleichzeitig den Höhepunkt eines rationalen Planungsprozesses und die bauliche Krönung der neuen Stadtlandschaft.[251]

Während das dem Küstenverlauf folgende Wohnviadukt minimierte Wohnzellen mit 14 Quadratmetern pro Person vorsieht und Platz für circa 180.000 Arbeiter bietet, sollen in den Redents wohlhabende Investoren trotz der einheitlichen Gesamtanlage ein Höchstmaß an Individualität und Vielfalt vorfinden. Le Corbusier stellt lediglich die Infrastruktur für das frei variierbare Modulsystem bereit. Darüber hinaus sollen Architekten individuelle Lösungen für die innere Organisation und Fassadengestaltung der dem Prinzip der Immeubles-villas folgenden Wohneinheiten entwickeln (Abb. 34, 35). Selbst ein sogenannter maurischer Stil ist neben italienischer Renaissance oder Louis-seize nicht nur erlaubt, sondern explizit gewünscht. Die kontrastreiche Staffelung von Villen variierender Ausmaße mit Patio und hängenden Gärten sowie dem freien Blick auf das Meer erklärt Le Corbusier als besonders geistreiche regionalistische Referenz auf die arabische Umgebung.[252] Dass sich die Anlage jedoch ausgerechnet durch jene ungehinderte Sicht auf das Meer auszeichnet, um welche die Casbah wiederum durch den Hochhausblock der Cité d'Affaires beraubt wird, gehört zu der tragischen Ironie des kolonialen Regionalismus Le Corbusiers. Die Wohnstadt auf Fort-l'Empereur macht ihrem Namen alle Ehre. Vor allem aus der Perspektive der arabischen Altstadt muss die Wohnsiedlung wie eine riesige Festung wirken, deren drohende monumentale Mauern nicht nur die dortigen Schutzwälle der frühen französischen Besatzer, sondern auch die ältere osmanische Zitadelle im wahrsten Sinne des Wor-

250 Le Corbusier, *Ville Radieuse* 237, 246.
251 Ebd.
252 Ebd. 247.

35 Le Corbusier, Projet Obus A, Organisation der Wohneinheiten im Innern der Redents.

tes in den Schatten stellen. Die mehrteilige Bergwohnstadt vereinigt die Effektivität des kontrollierenden militärischen Rundumblickes mit den Annehmlichkeiten modernen Wohnens. Le Corbusiers neuer Algier-Franzose ist nicht mehr der Soldat des 19. Jahrhunderts. Er ist eher ein elitärer Dandy-Kolonist, der tagsüber in der Cité d'Affaires seinen Geschäften nachgeht und sich abends auf der Terrasse seiner Wohnfestung erholt. Im (Vor-)Überfahren kontrolliert er die zwischen beiden Polen gefangenen Einheimischen, ohne mit ihnen in unmittelbaren Kontakt treten zu müssen.

Der Plan entwirft eine spätkoloniale algerische Variante jener Laboratorien der urbanistischen Moderne, die Paul Rabinow für das Beispiel des französischen Protektorats Marokko als Techno-Metropolitanismus beschreibt.[253] Hier fallen die urbanistische Praxis sowie die Ausübung von Herrschaft direkt zusammen. Gerade weil diese Experimente häufig ebenso brutal und anmaßend wie naiv und unrealisierbar sind, können sie Konzepte und Methoden generieren, die weit über ihren unmittelbaren Entstehungskontext hinaus

253 Siehe Rabinow, *French Modern* 277.

wirken. Le Corbusiers Entwurf repräsentiert aus kolonial-funktionalistischer Perspektive einen deutlichen Fortschritt gegenüber den Konzepten früherer Technokraten des französisch-algerischen Städtebaus.[254]

Die Frauen von Algier und das Raum-Begehren des Planers

Es muss schon verwundern, dass die Interpreten von Le Corbusiers Projet Obus den Festungscharakter der Bergwohnstadt auf Fort-l'Empereur nicht benennen. So wie bei der entlang der Küste geführten Hochstraßenstadt die naheliegende Deutung als überdimensionierte Mauer des Ein- und Abschließens ausbleibt, verhindert auch hier die kartographische Imagination eines zweidimensionalen Objektes, das formalistische Spektrum möglicher Deutungsmuster zu überschreiten. Obwohl die enormen Ausmaße nicht geleugnet werden, interpretieren die Architekturhistorikerinnen und -historiker die Wohnanlage als symbolisches Ergebnis einer künstlerischen Formsuche, die den gesamten Stadtkörper als figuratives Objekt behandelt. Sie erklären sie als eine quasi-lyrische Vision, hervorgebracht in Auseinandersetzung mit der fremden Kultur und losgelöst von den standardisierten Idiomen der internationalen Moderne. Die wirkungsmächtigste dieser Lesarten stammt von Mary McLeod; ihr werkimmanenter Hinweis auf die Ähnlichkeit zu Le Corbusiers Aktzeichnungen algerischer Frauen[255] wird in zahlreichen Publikationen wiederholt, ohne dabei die formale Analogie auf den konkreten Planungskontext zu beziehen. Lediglich Zeynep Çelik platziert Le Corbusiers zeichnerische Darstellungen nackter algerischer Frauenkörper in die Geschichte der orientalistischen Malerei und stellt sie damit in die Tradition kolonialer Repräsentationen. Allerdings fahndet auch sie nicht danach, inwieweit Le Corbusiers persönliche Beziehung zu den Frauen Algiers und die diskursive Synonymisierung von kolonialem Territorium und weiblichem Körper direkt Eingang in dessen Entwürfe finden. Eine umfassende Rückbindung der genderkritischen Kontextualisierung des planenden Individuums an die konkreten Pläne bleibt also aus.[256] Zu ebendiesem Zweck soll im Folgenden ausgehend von und in Abgrenzung zu McLeods Lesart der Bauten der Berg-Wohnstadt Le Corbusiers städtebauliche Raumäußerung insgesamt als Artikulation kolonialen Begehrens erklärt werden. Hierzu ist es notwendig, nicht nur die allgemeinen Interrelationen von Sexismus und Orientalismus im Prozess kultureller Repräsentationen, sondern auch deren spezifische Wirkung auf die phallogozentristische Codierung der urbanistischen Moderne zu berücksichtigen. Nur so wird es möglich, die städtebauliche Selbstvergewisserung am Ort des Anderen nach ihrer Geschlechtsidentität zu befragen.

McLeod beschreibt die Redents wie folgt: »Enormous objects grouped in a kind of frozen dance to the Kabylie Hills, they evoke the forms of his [Le Corbusiers; Anm. d. Verf.]

254 Çelik, »Le Corbusier, Orientalism, Colonialism,« 69.
255 McLeod, »Le Corbusier and Algiers,« 497.
256 Çelik, »Le Corbusier, Orientalism, Colonialism,« 71ff.

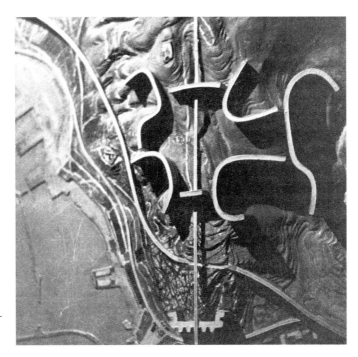

36 Le Corbusier, Modellfotografie des Projet Obus A, 1931.

robust Algerian women.«²⁵⁷ Dass Le Corbusier seine seit Ende der 1920er Jahre in zahlreichen Zeichnungen und Gemälden bekundete Faszination für die gekurvten Formen menschlicher Körper nun in Algier auf den Stadtkörper übertrage, erschließe sich am besten aus der Vogelperspektive, erklärt sie (Abb. 36).

Die Architekturhistorikerin illustriert ihre These anhand einer Aktskizze aus dem Jahre 1931.²⁵⁸ Diese entsteht – wie eine Vielzahl anderer (Abb. 37) – offensichtlich während oder unmittelbar nach Le Corbusiers erstem Algerien-Aufenthalt. Einen Großteil der Zeit verbringt er gemeinsam mit der französischen Autorin Lucienne Favre in der Casbah. Favre wird 1933 in ihrem Buch *Tout l'inconnu de la casbah d'Alger* von dem weiblichen Charme und dem »sex appeal« der Altstadt schwärmen.²⁵⁹ Diesen erlebt anscheinend auch der moderne Architekt. Seine Projektbeschreibung in *La Ville Radieuse* ist mit Fotografien verschleierter algerischer Frauen illustriert.²⁶⁰ Diese zeigen die traditionell gekleideten Bewohnerinnen in den engen Gassen der Casbah, aber auch im Inneren ihrer Häuser. Die Verschlossenheit und Anonymität der großen, von der Straße abgewandten Altstadtgebäude beflügelt die Phantasie des Touristen in städtebaulicher Mission: »Rue-couloir, corridor

257 McLeod, »Le Corbusier and Algiers,« 497.
258 McLeod, »Le Corbusier and Algiers,« 500.
259 Çelik, »Le Corbusier, Orientalism, Colonialism,« 77, Anm. 85.
260 Le Corbusier, *La Ville Radieuse* 230.

37 Le Corbusier, Aktzeichnung einer algerischen Frau, undatiert [nach 1931].

anonyme et murailles muettes. Silence! Se passe-t-il donc quelque chose de bien et de beau derrière ces rudesses?«[261] Es gelingt Le Corbusier offenbar problemlos, bis in das private Innere der fremden Wohnwelten vorzudringen. Er ist Franzose, wohlhabend und männlich; dieser Umstand erlaubt es ihm vor dem kolonialen Hintergrund, die in die Prostitution gezwungenen Einheimischen physisch in Besitz zu nehmen und sie in seinen Zeichnungen zu repräsentieren.[262]

Die Darstellungen von Begegnungen mit muslimischen Frauen haben in der Literatur und Kunst sowie in der Populärkultur Frankreichs eine lange Tradition. Diese reicht von Gustave Flauberts literarischen Figurationen orientalistischer Weiblichkeit[263] bis hin zu jenen Postkarten, die zur Zeit Le Corbusiers besondere Verbreitung erfahren und von denen sich einige Abbildungen in Le Corbusiers *Ville Radieuse*[264] finden sowie weitere mit halbbekleideten Frauen und Mädchen in seiner Privatsammlung.[265] Auf diese Weise etab-

261 Ebd. 231.
262 Siehe Çelik, »Le Corbusier, Orientalism, Colonialism,« 77, Anm. 86. Im Algier der frühen 1930er Jahre, besonders in der Casbah, existierten zahlreiche Bordelle.
263 Siehe Gustave Flaubert, *Voyage en Orient (1849–1851)* (Paris: Libraire de France, 1925).
264 Le Corbusier, *La Ville Radieuse* 230.
265 Siehe Alexander von Vegesack et al., *Le Corbusier: The Art of Architecture* (Weil am Rhein: Vitra Design Museum, 2007) 198. Zu Le Corbusiers Postkartensammlung, insbesondere zu den Postkarten mit Algier-Motiven bzw. Wohnhäusern und Frauen der Casbah siehe Arnaud François, »La matière des cartes postales,« *Le Corbusier, visions d'Alger*, Hg. Fondation Le Corbusier (Paris: Editions de la Villette, 2012) 202–210.

liert sich im Laufe des 19. und frühen 20. Jahrhunderts ein austauschbares Muster islamischer Weiblichkeit. Darin avanciert die zur Kurtisane gewandelte Einheimische zum umfassenden kulturellen Symbol eines der männlichen Penetration freigegebenen Harems. Es ist dieses Motiv westlicher Omnipotenz, das eine nahezu uniforme Assoziation von Orient und Sex etabliert und das dazu beiträgt, im dichotomen Konstrukt von Orient und Okzident die Alinationsform Mann/Frau zu resümieren.[266] Der Zeichner und Maler Le Corbusier stellt sich deutlich in diese Genealogie europäischer Fremddarstellung, bei der die Konstruktion geschlechtlicher und kultureller Differenz ein »strukturelle[s] Zweckbündnis«[267] eingeht. Er bezieht sich in seinen Studien explizit auf Eugène Delacroix' Gemälde *Femmes d'Alger dans leur appartement* von 1834, einen Klassiker der orientalistischen Malerei und ein Symbol der französischen Eroberung Algeriens.[268]

Es sind die Ergebnisse von Le Corbusiers über mehrere Jahre betriebenen Aktstudien, die McLeod in formaler Hinsicht am ehesten an die gekurvten Einzelbauten der Wohnstadt von Fort-l'Empereur erinnern. Der fraglos abstrakte äußerliche Vergleich allein trägt jedoch nicht sonderlich zum besseren Verständnis des urbanistischen Projektes bei. Es ist also zu überprüfen, inwieweit die beschriebenen, geschlechtlich kodifizierten Muster kolonialer Fremdrepräsentation in Le Corbusiers Inszenierung Anwendung finden. Es muss danach gefragt werden, ob nicht auch hier erst die Feminisierung und Pathologisierung der arabisch-islamischen Präsenz ermöglicht, die universalistische Konzeption einer modernen Stadt zu postulieren, die sich den Orient einverleibt. Dass Le Corbusier die Casbah als Ort verborgener Weiblichkeit behandelt, zeigt eine schematische Skizze, welche – wie bereits Çelik herausstellt – die arabische Altstadt als verschleierten Kopf darstellt (Abb. 38).[269] Hier wird deutlich, dass die geschlechtliche Codierung des kolonialen Raumes mehr als nur Quelle malerischer Inspiration ist, dass vielmehr dessen Repräsentation als diffuses, verhülltes Objekt zugleich die rationale Klarheit und Transparenz des eigenen modernistischen Planungsgedankens hervorheben soll.

Das moderne Projekt präsentiert sich im kolonialen Kontext als monolithisch männliche Leistung. In nahezu allen bedeutsamen architekturhistorischen Darstellungen erscheint der europäische Mann als alleiniger Träger jener fundamental neuen Ideen, die sich im 20. Jahrhundert weltweit verbreiten. Das normative Paradigma metropolischer Modernität bedarf im Inneren wie im Äußeren der Inszenierung seiner schattenhaften Antithese.

266 Said, *Orientalism* 186–190. Siehe auch Meyda Yeğenoğlu, *Colonial Fantasies: Towards a Feminist Reading of Orientalism* (Cambridge et al.: Cambridge Univ. Press, 1998).
267 Markus Schmitz, »Orientalismus, Gender und die binäre Matrix kultureller Repräsentationen,« *Der Orient, die Fremde: Positionen zeitgenössischer Kunst und Literatur*, Hg. Regina Göckede und Alexandra Karentzos (Bielefeld: Transcript, 2006) 45.
268 Für eine kritische Gegen-Lesart des Gemäldes siehe Assia Djebar, *Femmes d'Alger dans leur appartement: nouvelles* (1980; Paris: Albin Michel, 2010) 237ff. Vgl auch Mechtild Gilzmer, »Femmes d'Alger dans leur appartement zwischen Projektion und Realität,« *Entdeckung, Eroberung, Inszenierung: Filmische Versionen der Kolonialgeschichte Lateinamerikas und Afrikas*, Hg. Ute Fendler, Monika Wehrheim (München: Martin Meidenbauer, 2007) 203–222.
269 Çelik, »Le Corbusier, Orientalism, Colonialism,« 72.

38 Le Corbusier, Blatt aus *Poésie sur Alger*, 1950. Illustration des Plan Directeur mit Darstellung der Casbah als verschleierter Kopf.

Das Weibliche und das Außereuropäische sollen in ihrer negativen Natur als Beweis für die positiven kulturellen Leistungen der maskulinen Moderne herhalten.[270] Dies ist zweifellos einer der Hauptgründe für die urbanistische Politik der segregierten Konservierung der einheimischen Stadt – nicht nur in Le Corbusiers Projekt, sondern im kolonialen Städtebau überhaupt.

Im konkreten Kontext der Algier-Planung verfügt die Trope des Schleiers, der Verschleierung und Entschleierung aber über eine besondere Konnotation. Das Thema der Entschleierung steht seit den 1920er Jahren im Zentrum der zivilisatorischen Rhetorik der französischen Besatzer und dient als rechtfertigende Metapher für die Assimilation der einheimischen Kultur. Umgekehrt gilt die verschleierte Frau in der sich formierenden nati-

270 Siehe Regina Göckede, »Der Transgress des Exils und die Grenzen der Geschichtsschreibung: Prätention und Selektion in der Historiografie des ArchitektInnen-Exils,« *FrauenKunstWissenschaft, Heimat-Räume: Beiträge zu einem kulturellen Topos*, Hg. Christiane Keim und Christina Threuter, 37 (2004): 15ff.

39 Postkartenmotiv einer algerischen Frau im städtischen Kostüm, um 1900.

onalen Befreiungsbewegung als Symbol des Widerstandes gegen die französische Hegemonie. Wie Frantz Fanon in seinem Essay *Algeria Unveiled* beschreibt,[271] ist die Kolonialverwaltung Algeriens seit den 1930er Jahren geradezu vom Ablegen des Schleiers besessen, weil sie glaubt, mit der kulturellen Konvertierung der muslimischen Frauen die koloniale Ordnung durchsetzen zu können. Die verschleierte Frau fungiert demnach nicht nur als Objekt der Begierde, sondern stellt zugleich eine destabilisierende Bedrohung dar. Dieselbe Ambivalenz von Herrschaftsbegehren und Vereinnahmung sowie paranoider Abwehr und Segregation findet sich auch in Le Corbusiers Algier-Planung. Auch er artikuliert einen städtischen Raum, in dem die das Fremde ausschließende Macht am Ort des Begehrens inszeniert wird. Dabei stehen die Diskurse von Sexualität und Ethnizität in einem sich

271 Franz Fanon, »Algeria Unveiled,« *Studies in a Dying Colonialism* (London: Earthscan, 1989) 35–67.

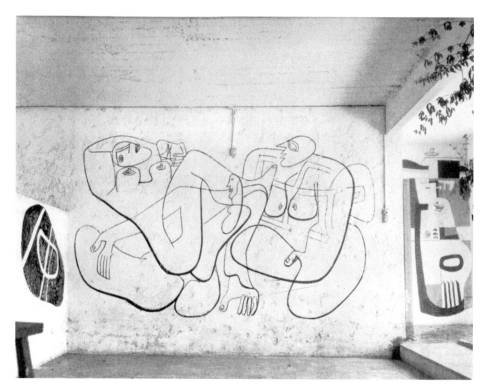

40 Le Corbusier, *Graffite à Cap-Martin*, 1938. Wandbemalung im Außenbereich des Wohnhauses E.1027 der Architektin Eileen Gray.

wechselseitig überdeterminierenden Verhältnis. Einerseits wird die Casbah als Objekt kultureller Differenz ausgestellt, andererseits wird ihre Aktualität abgeblockt.[272] Der postkoloniale Theoretiker Homi Bhabha stellt in einem anderen Zusammenhang dar, wie dieses Begehren einer verleugneten Präsenz die negative Transparenz des kolonialen Objektes behauptet.[273] Insofern wäre es, wenn wir die Redents als Zeichen der algerischen Frau interpretieren, nur konsequent, hierin eine »arretierte, fetischistische Repräsentationsform«[274] zu erkennen, welche die Widersprüche der kolonial-rassistischen Planung zum Ausdruck bringt. In dieser Lesart signifiziert Le Corbusier mit seinen urbanistischen Figurationen nicht nur die Frauen von Algier als Metapher der arabischen Stadt, sondern auch

272 Zu den raumtheoretischen und planungsgeschichtlichen Implikationen von Fanons Reflexionen über den Zusammenhang von Verschleierungsmetaphorik, Urbanisierung und Befreiung im kolonialen wie im nachkolonialen Kontext siehe ausführlich Stefan Kipfer, »Fanon and Space: Colonization, Urbanization, and Liberation from the Colonial to the Global City,« *Environment and Planning, D: Society and Space* 25 (2007): 701–726.
273 Bhabha, *Verortung der Kultur* 165f.
274 Ebd. 113.

deren koloniale Penetration mit dem aus Hafenhochhaus und Viadukt geformten Phallus (vgl. Abb. 36, S. 103). Es ist in diesem Zusammenhang interessant, dass Le Corbusier dieselbe Zeichensprache, die hier für die städtebauliche Einschreibung kolonialer Macht in einem außereuropäischen Raum entwickelt wird, wenige Jahre später bei der Überschreibung eines weiblichen Architekturraumes verwendet. Im Jahre 1938 versieht er auf der anderen Seite des Mittelmeers in Cap Martin ungefragt das Haus der Architektin Eileen Gray mit mehreren Wandgraffitis (Abb. 40), darunter eine Variation einer seiner zahlreichen Studien algerischer Frauen.[275] Das sogenannte *Graffite à Cap-Martin* repräsentiert den vandalistischen Akt der symbolischen Besetzung eines fremden Hauses. Es handelt sich um eine Einschreibung und Überschreibung mit den Mitteln der Kunst. Eine Handlung, die Le Corbusier als Urbanist in Algier in großem Maßstab durchzuführen noch verwehrt bleibt.[276]

Nur eine folgenlose urbanistische Imagination?

On a fermé les portes.
Je pars et je sens profondément ceci:
J'ai raison, j'ai raison, j'ai raison...[277]

Le Corbusiers gleichermaßen enttäuschtes wie selbstbewusstes Insistieren auf der Richtigkeit seiner Ideen zur Neuorganisation der Stadt deutet bereits an, dass das verärgerte »Adieu à Alger…«,[278] mit dem er am 12. Juli 1934 die nordafrikanische Hafenstadt verlässt, nicht von Dauer sein würde. Als er Ende 1937 die Chance sieht, als Mitglied der ständigen regionalen Planungskommission tätig zu werden und aus dieser gestärkten Position heraus endlich seine Ideen durchzusetzen, entstehen 1938 und 1939 die Planungen D (Abb. 19, S. 50) und E für die Cité d'Affaires (Abb. 21, S. 52).

Le Corbusiers Erwartungshaltung erweist sich allerdings sehr bald als zu optimistisch. Die Realisierung seiner Ideen scheitert am Widerstand der Stadtverwaltung. Daraufhin entscheidet sich der verschmähte Visionär einer universellen humanistischen Urbanistik für die Zusammenarbeit mit den nationalistischen Technokraten des Vichy-Regimes. Deren politischer Führer, Marschall Pétain, beruft Le Corbusier 1941 in ein neu gegründetes Planungskomitee, das eine nationale Städtebaupolitik für die Weltmacht Frankreich entwickeln soll. Eine von den Mitgliedern des Comité d'Études du Bâtiment erstellte Liste mit Einzelstudien wird von Le Corbusiers Plan Directeur für Algier angeführt (vgl. Abb. 22, S. 53 u. Abb. 41). 1942 stellt er diesen dem neuen Bürgermeister der Stadt vor. Der vom

275 Siehe Abbildung Le Corbusier, *Hockende Frau (nach Delacroix' Femmes d'Alger)*, Aquarell, undatiert, bei Beatriz Colomina, *Privacy and Publicity: Modern Architecture as Mass Media* (Cambridge/MA et al.: MIT Press, 1994) 86.
276 Ebd. 83ff.
277 Le Corbusier, *La Ville Radieuse* 260.
278 Ebd.

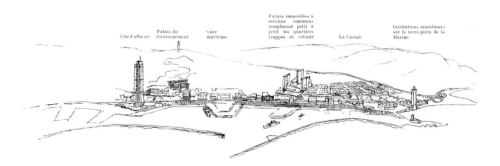

41 Le Corbusier, Plan Directeur 1941/42. Die Cité d'Affaires mit dem Brise-Soleil-Hochhaus wird in den europäischen Teil der Stadt verlagert (hier links abgebildet). Ein mit Hochhäusern bebauter Grünstreifen markiert die Grenze der europäischen Stadt zur Casbah (Bildmitte).

nationalen Kabinettschef Henry du Moulin de Labarthète unterstützte dreistufige Entwicklungsplan ist für einen Zeitraum von vierzig Jahren angelegt.[279]

Anders als noch in seinen Entwürfen der 1930er Jahre platziert Le Corbusier nun sein Geschäfts- und Verwaltungsviertel in deutlicher Distanz zum Quartier de la Marine. Hier, in dem jüngeren europäischen Viertel, ist seit den 1920er Jahren ein neues Handelszentrum entstanden. Außerdem legen angesichts der eskalierenden gewaltsamen Auseinandersetzungen zwischen Besatzern und widerständigen Einheimischen auch sicherheitspolitische Gründe die räumliche Verlegung nahe. Le Corbusier bekennt sich jetzt offen zur rassistischen Geographie des Kolonialismus. Sie fungiert als empirische Fundierung seines Entwurfes zweier explizit getrennter Lebensräume (Abb. 42).

Die Grenze zur abermals verkleinerten Casbah markiert nun eine in den früheren, in der ersten Hälfte der 1930er Jahre vorgelegten Planungen noch als anachronistisch abgelehnte breite Grünfläche, auf der drei weitere Hochhaustürme entstehen sollen. Letztere wirken wie Wehr- und Überwachungsanlagen.

Auch diese letzte Planung wird sehr bald von der Stadtverwaltung Algiers als zu aufwändig und kostspielig zurückgewiesen. Der mit der Ablehnung vorgebrachte politisch-ideologische Verdacht kommunistischer Aspirationen[280] muss bei genauerer Betrachtung überraschen. Tatsächlich schreckt der Planer Le Corbusier in seinen polemischen Erläuterungen des Projektes nicht davor zurück, die aus der faschistischen Ideologie stammende Trinität von Familie-Arbeit-Vaterland zu bemühen, um die Vichy-Regierung für die Durchsetzung seiner Ideen gegen den Willen der lokalen Verwaltung zu gewinnen.[281] Es ist

279 McLeod, »Le Corbusier and Algiers,« 505ff. Zu Le Corbusiers Unterstützern aus den Reihen des Vichy-Regimes siehe auch Giordani, »Le Corbusier et les projets pour la ville d'Alger,« 380.
280 McLeod, »Le Corbusier and Algiers,« 513.

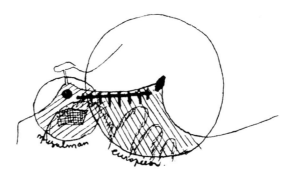

À droite, la cité d'affaires, en proue de la ville européenne. A gauche, le point noir situe les futures institutions indigènes placées au pied de la Casbah (épurée). Entre les deux centres, indigène et européen, se situera le centre civique d'Alger (sur le terre-plein lorsque les constructions actuelles seront frappées de vétusté).

42 Le Corbusier, Erläuternde Darstellung zum Plan Directeur. Der linke, kleinere Kreis markiert die muslimische Zone, der größere die europäische Zone der Stadt.

also eher ein offenes ideologisches Zweckbündnis mit dem Vichy-Regime zu konstatieren als eine Affiliation zu kommunistischen oder gar antikolonialen Organisationen. In diesem Zusammenhang ist es wichtig darauf hinzuweisen, dass die Stadt Algier bereits im November 1942 mit der Landung von britischen und US-amerikanischen alliierten Truppen endgültig zum Handlungsort des Zweiten Weltkrieges wird.

Nach dieser abermaligen Ablehnung wird Le Corbusier keine weitere Überarbeitung seiner Algier-Entwürfe vorlegen. Erst 1950 resümiert er mit der Publikation *Poésie sur Alger*[282] ein letztes Mal sein langjähriges Engagement für die nordafrikanische Hafenstadt. Darin fungiert der Plan Directeur gleichzeitig als Raison d'Être und Quintessenz seiner langjährigen Entwurfstätigkeit. Auf diesen großen und von den maßgeblichen Personen zu Unrecht verfemten Gesamtentwurf hätten demnach von Anfang an all seine Bemühungen gezielt. In einem imaginierten Rundflug durch und über die Stadt überwindet das poetische Ich nun scheinbar mühelos die unterschiedlichen Höhenstufen und Quartiere der Stadt.

Ähnlich dem auf der Titelzeichnung (Abb. 43) dargestellten, von sicherer Schöpferhand geführten Flügelwesen[283] kann der dichtende Flaneur in städtebautheoretischer Absicht für

281 Ebd.
282 Le Corbusier, *Poésie sur Alger* (1950; Paris: Falaize, 1989).
283 Dieses Wesen kann ikonographisch als Amalthea-Pegasus-Frau-Hybrid gedeutet werden. Es vereinigt somit die Fähigkeit, etwas zur rechten Zeit anzustoßen, mit der poetischen Kreativität und der weiblichen Gebärfähigkeit.

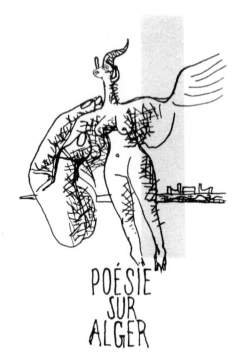

43 Le Corbusier, Umschlagsgestaltung *Poésie sur Alger*, 1950.

seine rückblickende Bestandsaufnahme stetig wechselnde Perspektiven einnehmen, die von leicht erhöhten Blicken in Häuserfluchten bis hin zu klassischen Vogel- und Flugzeugperspektiven oder gar transkontinentalen Satellitenbildern reichen.

Der schmale illustrierte Band präsentiert sich als späte Abrechnung mit den Verantwortlichen der Stadt. Die poetische und zeichnerische Überschreibung der zuvor pathologisierten Realstadt Algier stattet Le Corbusier endlich mit jener quasi-transzendentalen Allmacht aus, die ihm in den 1930er und frühen 1940er Jahren verwehrt bleibt. Inwieweit die symbolische Geste der Überschreibung hier tatsächlich mit retrospektiver Genugtuung einhergeht, ist unklar. Damit die Flügel der Titelfigur von *Poésie sur Alger* nicht zum Symbol des für seine Hybris bestraften Ikarus geraten, wird diese von starker (Architekten-) Hand geführt. Der mit ebendieser kontrollierenden Geste postulierte Anspruch – das unnachgiebige Insistieren auf der Richtigkeit und universellen Gültigkeit der eigenen Planungsideen – charakterisiert ebenso wie das Symbol der richtungsweisenden Hand spätestens seit *La Ville Radieuse* die Selbstdarstellung Le Corbusiers (Abb. 44–46).[284]

284 Prakash, *Chandigarh's Le Corbusier* 125–135. Zu den gestalterischen und verlegerischen Aspekten von *Poésie sur Alger* im Allgemeinen siehe Catherine de Smet, »Réparation poético-plastique. À propos de ›Poésie sur Alger‹,« *Le Corbusier, visions d'Alger*, Hg. Fondation Le Corbusier (Paris: Editions de la Villette, 2012) 188–197.

44 Le Corbusier, Funktionsweise der Unité, abgebildet in *Œuvre Complète de 1938–1946*.

45 Le Corbusier, Fotografie des Modells zum Plan Voisin, abgebildet in *La Ville Radieuse*.

Nur ein einziges Mal noch wird Le Corbusier unmittelbar als Architekt an der kulturellen Repräsentation von Frankreichs überseeischen Territorien teilhaben. Im Jahre 1940 gewinnt ihn die Kuratorin Marie Cuttoli für die Gestaltung eines ethnologischen Schauraumes im Pariser Grand Palais (Abb. 47).[285]

In der Ausstellung *La France d'outre-mer* werden den Besuchern auf 60 × 12 Metern Grundfläche in strenger geometrischer Ordnung die unterworfenen Völker und Kulturen Großfrankreichs präsentiert. Die beinahe anachronistisch klassische Modernität der metropolischen Ausstellungsräume etabliert eine überlegene Distanz zu der evozierten Traditionalität der mittels Fotografien und folkloristischer Objekte exponierten außereuropäischen Gesellschaften. Die organischen Kurven und symbolischen Synkretismen der

285 Le Corbusier, *Œuvre complète de 1938–1946* 91.

46 Le Corbusier, Frontispiz *La Ville Radieuse*. Gemälde (ohne Titel), 1930.

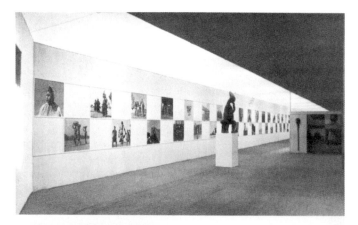

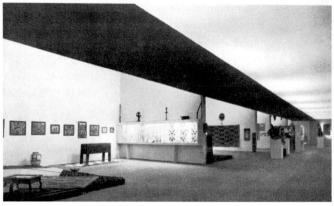

47 Le Corbusier, Ausstellungsgestaltung *La France d'outre-mer*, 1940.

Algier-Projekte sucht man hier vergeblich. Sie weichen einer kartesianisch sachlichen Rasterung als rationalistisches Zeichen westlicher Dominanz.

Wenn es aber nicht mehr als das war, was sich von den kolonialen Entwurfseskapaden Le Corbusiers tatsächlich materialisieren konnte; ein Graffiti irgendwo an der französischen Mittelmeerküste, ein schmaler Band mit einigen wenigen Illustrationen sowie das innenarchitektonische Framing einer nur mäßig bedeutsamen Ausstellung, die sich in ihren Gesten kaum von der Präsentationspraxis heutiger ethnologischer Sammlungen unterscheidet – wozu dann all die Aufregung? Wozu das Aufsehen um eine lose Reihe städtebaulicher Entwürfe für die Schublade? Welche Relevanz hat diese Randgeschichte für die große Geschichte der internationalen urbanistischen Moderne, für die Städte unserer globalisierten Gegenwart?

Eine Antwort auf diese Frage müsste aus mindestens zwei Teilen bestehen: Zum einen kann das Beispiel Le Corbusiers dazu beitragen, die Historiographie der modernen Architektur und Urbanistik aus ihrer einseitigen Fokussierung auf den europäisch-nordamerikanischen Ereignisraum herauszuführen. Denn nach wie vor gilt der Westen als exklusiver Ursprungsort der modernen Prinzipien in Stadtplanung und Städtebau. Die Geschichte der internationalen Moderne wird nahezu ausschließlich im Verweis auf die euroamerikanische Transformation der sozialen, politischen und ökonomischen Verhältnisse erklärt. Dabei bleiben das koloniale Moment, das aus der kolonialen Ordnungserfahrung formulierte Raumwissen und die in diesem Kontext generierten Techniken der Regulierung und Kontrolle von Raumverhältnissen regelmäßig ausgeblendet. Meine Analyse der Algier-Projekte zeigt hingegen, dass die Theorie und Methodik der modernen Stadtplanung und des modernen Städtebaus nicht losgelöst von ihrem kolonialen Entstehungshintergrund von Macht und Geltung zu analysieren sind. Sie legt eine grundsätzliche Revision urbanistischer Identitätskonstruktionen hin zu einer transnationalen Planungsgeschichte nahe. Eine solche Planungsgegengeschichte würde demonstrieren, dass Le Corbusiers Algier-Projekte über eine lange Vorgeschichte urbanistischer Subjektivierungen und Objektbildungen in den kolonialen Laboratorien des europäischen Raumwissens verfügen.

Gleichzeitig weist Le Corbusiers obsessives Engagement am Vorabend der Dekolonisation aber auch in eine Zukunft, die sich bei genauerer Betrachtung nicht selten als unabgeschlossene Geschichte kolonialer und kolonialanaloger Planungspraktiken einer postkolonialen Gegenwart erweist. Schließlich handelt es sich hier nicht um irgendeinen Planer, sondern um eine Schlüsselfigur der Architektur des 20. Jahrhunderts und zugleich um einen der ersten Global Player seines Faches: »[…] long before the advent of jet travel and instant telecommunications, his influence would spread across entire continents virtually overnight.«[286]

Le Corbusier ist entscheidend verantwortlich für die Propagierung eines weltweit einheitlichen Konzeptes moderner Stadtplanung auf der Grundlage der Entmischung der

286 Kenneth Frampton, *Le Corbusier: Architect of the Twentieth Century* (New York: Abrams, 2002) 12.

Funktionen. Spätestens seit dem vierten CIAM-Kongress von 1933 propagiert er als einer der führenden Theoretiker die strikte Differenzierung und Hierarchisierung urbaner Zweckeinheiten. Der maßgeblich von ihm geprägte CIAM-Diskurs der 1930er und 1940er Jahre kann, wie der Architekturhistoriker Mitchell Schwarzer darstellt, durchaus als frühe urbanistische Globalisierungsideologie bewertet werden.[287] Durch die wirkungsvolle Inszenierung seiner eigenen Person und seiner Projekte etabliert er sehr früh den Mythos des international erfolgreich agierenden Experten; ein seltsames Mischwesen aus Architekt und baupolitischem Berater. Dabei geht es weniger um die Summe und Qualität der tatsächlich realisierten Projekte als vielmehr um den anmaßenden Anspruch, für jeden Ort der Welt die geeignete Raumlösung entwickeln zu können. Die CIAM-Publikationen allgemein und die Le Corbusiers im Besonderen sind voll mit Studien, die aus keinem konkreten Auftrag hervorgegangen sind. Le Corbusiers Planungsvariationen für beziehungsweise über Algier fallen in ebendiese Kategorie, genauso wie seine etwa zeitgleichen Interventionen in das Planungsgeschehen von Buenos Aires. Alicia Novick beschreibt den Planer und Architekten mit Blick auf sein Engagement in Südamerika als Prototyp des global agierenden, europäischen Experten, der stets auf der Suche nach Möglichkeiten zur Erschließung neuer Märkte ist: »The figure of Le Corbusier, selling ideas and selling himself, delivering lectures at all latitudes, and always alert to potential contracts, may very well be the ›paradigmatic figure‹ […].«[288]

In den neuen unabhängigen Staaten auf den Territorien der ehemaligen Kolonien gilt es einen riesigen Markt zu erschließen, der nun unter dem Begriff der Dritten Welt subsumiert wird. Dort, so fordert Le Corbusier 1949 auf dem CIAM-Kongress in Bergamo, müsse nun die Charta von Athen Anwendung finden.[289] Dass er selbst mit seinen eigenen Entwurfsarbeiten für Algier einige der zuerst 1933 als *Constatations* publizierten rationalistischen Planungspostulate für die funktionale Stadt – wie etwa die strikte Trennung monofunktionaler Einheiten – gezielt missachtet, bleibt derweil unerwähnt.

Le Corbusiers Algier ist nicht irgendein Anwendungsergebnis seines als universell gültig behaupteten Ville-Radieuse-Konzeptes, so wie es der prominente Planer in seinem gleichnamigen Gastvortrag vor Vertretern der nordafrikanischen Hafenstadt im Jahre 1933 evoziert.[290] Vielmehr handelt es sich bei Algier, wenn nicht um das privilegierte urbanistische Ideenlabor, so zumindest um einen der kontinuierlichsten Projektions- und Reflexionsräume für die auf zahlreichen CIAM-Kongressen der 1930er und 1940er Jahre propagierte Ideologie der funktionalen Stadt. Die vorgelegte Analyse der Algier-Planungen legt nahe, gleichsam den heute allzu häufig aus seinem unmittelbaren zeitgeschichtlichen

287 Schwarzer, »CIAM. City at the End of History,« 235ff.
288 Alicia Novick, »Foreign Hires: French Experts and the Urbanism of Buenos Aires, 1907–32,« *Urbanism: Imported or Exported. Native Aspirations and Foreign Plans*, Hg. Joe Nasr und Mercedes Volait (London: Wiley, 2003) 283.
289 Eric Paul Mumford: *The CIAM Discourse on Urbanism, 1928–1960* (Cambridge/MA et al.: MIT P, 2000) 179ff.
290 Giordani, »Le Corbusier et les projets pour la ville d'Alger,« 254.

Zusammenhang gelösten und auf fest kodifizierte Regelsätze reduzierten CIAM-Diskurs dieser für die Internationalisierung der Architekturmoderne so maßgeblichen Phase an seinen komplexen und keineswegs machtfreien spätkolonialen Bedingungsrahmen zurückzubinden. Obschon die internationale Architektenvereinigung seit Anfang der 1930er Jahre bemüht ist, sich als eine transpolitische Bewegung zu präsentieren, deren Konzepte prinzipiell von jeder staatlichen Autorität anwendbar sind, verlaufen die kontrovers geführten inneren Debatten über die geeignete Lösung für die als chaotisch empfundenen Zustände der Städte[291] häufig entlang hoch ideologisierter Gräben. Dabei repräsentiert Le Corbusier jene von Eric Paul Mumford als idealistisch-utopisch bezeichnete Richtung, die sich sukzessiv gegen die kapitalismuskritischen Positionen der utopischen Linken durchsetzt.[292] Mit der Verabschiedung des später als Charta von Athen bekannt gewordenen Programms schafft sich die gleichermaßen von deutschen Nationalsozialisten wie von sowjetischen Stalinisten abgelehnte Bewegung nicht nur eine technokratische Basis für ihre zusehends international orientierte Öffentlichkeitsarbeit, sondern bekennt sie sich gleichzeitig eindeutig zu den Positionen Le Corbusiers. Noch Anfang 1934 gelten dessen Vorstellungen von einer modernen Stadt manchen jüngeren CIAM-Mitgliedern als undemokratisch und reaktionär. André Lurçat assoziiert Le Corbusiers Urbanistik offen mit den syndikalistisch-faschistischen Haltungen der Prélude-Gruppe.[293] In ebendieser Phase sichert sich dieser vor allem durch die intensive Publikation und Ausstellung seiner eigenen weitgehend nicht realisierten städtebaulichen Entwürfe eine Führungsrolle innerhalb der Organisation. Während die *Constatations*[294] ohne Illustrationen erscheinen, bestimmen Le Corbusiers Entwürfe für Algier, für Nemours in Marokko, für Moskau oder für Paris die Außendarstellung der CIAM.[295]

Le Corbusier steht in engem Kontakt zur von dem französisch-schweizerischen Architekten Pierre-André Emery geführten kolonial-algerischen CIAM-Gruppe. Auf dem für die nächste Dekade wegweisenden vierten CIAM-Kongress berichtet er anstelle Emerys über die algerische Situation.[296] Auch wenn dieser Kongress im Sommer 1933 auf dem Mittelmeerkreuzfahrtschiff SS Patris II und nicht wie zunächst geplant in Moskau stattfindet und obschon auch der 1934 für Algier angedachte Kongress nicht zustande kommt,[297] bilden die für die nordafrikanische Hafenstadt imaginierten Projekte Le Corbusiers wichtige Anschauungsobjekte und Referenzen für die schließlich in die Athener Prinzipienerklä-

291 Mumford, *The CIAM Discourse on Urbanism* 90.
292 Ebd. 75ff.
293 Ebd. 92–93.
294 Abgedruckt als »Statements of the Athens Congress, 1933,« *Het Nieuwe Bouwen Internationaal/International. CIAM: Volkshuisvesting, Stedebouw; Housing, Town Planning*, (Delft: Delft Univ. Press, 1983) 163–167.
295 Mumford, *The CIAM Discourse on Urbanism* 91.
296 Ebd. 78. Siehe auch Zeynep Çelik, »Bidonvilles, CIAM et grandes ensembles,« *Alger: Paysage urbain et architectures, 1800–2000* (Paris: Imprimeur, 2003) 189; hier berichtet Çelik, 1951 habe sich eine Gruppe »CIAM-Alger,« darunter die eng mit Le Corbusier verbundenen Akteure Jean-André Emery, Louis Miquel und Jean de Maisonseul gegründet.
297 Mumford, *The CIAM Discourse on Urbanism* 75.

rung kulminierenden Diskussionen über die rationalistische Harmonisierung des globalen Städtebaus. Mit keinem anderen städtischen Raum ist der selbsternannte Kreuzritter der Architekturmoderne[298] in dieser für die normative Kodifizierung und strategische Internationalisierung der CIAM-Ideologie maßgeblichen Phase so kontinuierlich befasst wie mit der Hauptstadt des kolonial-französischen Algeriens. Dort findet er mit der arabischen Casbah ebenso wie im Quartier de la Marine offenbar paradigmatische stadträumliche Beispiele für das von Überbevölkerung, mangelnder Hygiene und nicht ausreichenden Fortbewegungsmöglichkeiten gekennzeichnete Chaos traditioneller Stadtzentren, das zu beheben die CIAM angetreten sind. Vor der dortigen Matrix experimentiert Le Corbusier mit der von der internationalen Organisation bald allgemein als probates Mittel propagierten Möglichkeit der Zerstörung besonders verdichteter Wohnviertel. In Algier generiert er einen ebenso rigoros unsentimentalen Umgang mit dem historischen Baubestand, dessen selektiver Erhalt deutlich der Schaffung von Verkehrswegen untergeordnet wird. Es sind Le Corbusiers Algier-Entwürfe, in denen die funktionale Organisation der Fortbewegung die Gestaltung des gesamten Stadtkörpers entscheidend determiniert und in denen die von den CIAM empfohlene räumliche Trennung der vier städtischen Hauptfunktionen Wohnen, Arbeiten, Freizeit und Verkehr lediglich im Konzept der Wohnviadukte missachtet wird. In diesen Plänen elaboriert er anscheinend besonders jenes Element der Höhendifferenz beziehungsweise der Vertikalität als Mittel der Hierarchisierung und verkehrstechnischen Erschließung disparater stadträumlicher Einheiten, das spätestens mit der Definition von Urbanistik als dreidimensionale Kunst in den *Constatations* der CIAM 4 zum fundamentalen städtebaulichen Prinzip avanciert.[299] Wenn schließlich in diesem wichtigen Dokument der internationalen Architektenvereinigung von zeitlosen biologischen Voraussetzungen und psychologischen Bedürfnissen die Rede ist, welche die Ordnung der modernen Stadt quasi-organisch vorgeben, dann erinnert das an Le Corbusiers biologistische Rechtfertigung der für die ausstrahlende Stadt Algier projektierten Expansionsachsen im Verweis auf das strukturelle Prinzip des Militärlagers.[300] Die koloniale Geschichte Algiers sowie das im Verlauf dieser Geschichte generierte Raumwissen wird so vermittelt über die Person Le Corbusiers direkt in den CIAM-Diskurs der 1930er und 1940er Jahre hineingetragen.

Entgegen Le Corbusiers eigenen publizistischen Bemühungen um den Eindruck selbstdeterminierter Folgerichtigkeit und Werkgeschlossenheit untermauert das Wissen von den konkreten Entstehungsbedingungen der Entwürfe für Algier außerdem die Unhaltbarkeit jedes genieästhetischen Autonomiemythos auf dem Feld der Architektur- und Planungsgeschichte. Die direkte Eingebundenheit der Projekte in die kolonialen Rahmenbedingun-

298 Le Corbusier, *Croisade: Ou le crépuscule des académies* (Paris: Crés, 1933). Le Corbusier publiziert diesen Text in Reaktion auf seine Kritiker aus den Kreisen der École des Beaux-Arts. Diese bewerten im Mai 1932 seine ersten Entwürfe für Algier als Kreuzzug gegen die staatliche Kunstakademie, siehe Mumford, *The CIAM Discourse on Urbanism* 74 und 83.
299 Ebd. 77–91.
300 Le Corbusier, *La Ville Radieuse* 229.

gen und die kontextuelle Determiniertheit dieser Arbeiten zeigt sich in formaler Hinsicht am stärksten in der Adaption der von René Danger und Henri Prost entwickelten Zonenplanung, die bereits in Marokko zum Einsatz gekommen ist. Sie zeigt sich genauso in der Übernahme der maßgeblich von Prost propagierten kolonialurbanistischen Praxis, den Baubestand einheimischer Viertel zu schützen und zu erhalten. Die diskursive Bedingtheit dieser Entwurfsarbeiten Le Corbusiers kommt aber nicht zuletzt in dem ungebrochenen Bemühen um die technokratisch-funktionale Umsetzung der offiziellen französischen Raumpolitik rassistischer Segregation zum Ausdruck.

Ende 1950 erhält der inzwischen 63-jährige, international renommierte Architekt endlich die Möglichkeit, im indischen Bundesstaat Punjab den Masterplan sowie den kompletten Regierungskomplex der Stadt Chandigarh zu entwerfen. Hier wird er bis zu seinem Tod im Jahre 1965 das größte und einzige außereuropäische städtebauliche Projekt seines Gesamtwerkes betonieren. Obschon dieses Großprojekt im seit 1947 von britischer Herrschaft befreiten Indien allgemein als nach-imperialer Wendepunkt hin zu einer neuen, auf den selbstlosen Transfer von Wissen und Technik fußenden Partnerschaft westlicher Planer mit den neuen unabhängigen Staaten des Trikonts bewertet wird,[301] sind die impliziten und expliziten Kontinuitätsbeziehungen zu Le Corbusiers kolonialen Planungen sowie zur kolonialen Planungsgeschichte überhaupt unübersehbar: In Chandigarh findet nicht nur die in Algier entwickelte Herrschaftssymbolik der Verwaltungsbauten samt ihrer Brise-Soleil-Technik Anwendung. Ebenso adaptiert Le Corbusier die Idee der rigorosen räumlichen Trennung des modernen Regierungskomplexes von den Wohnvierteln der einheimischen Mehrheitsbevölkerung. Dabei wird die rassistische Praxis der kolonialen Segregation in eine städtische Struktur der Kasten- und Klassentrennung überführt. Außerdem lässt sich der französische Architekt von der monumentalen Hauptstadtplanung des kolonialen Neu-Delhi inspirieren, die Sir Edwin Lutyens Anfang des 20. Jahrhunderts als symbolisches Implementieren britischer Herrschaft und als urbanistischen Grundstein für die räumliche Reorganisation der Kronkolonie entwickelt.[302] Le Corbusiers Chandigarh leistet keinen Beitrag zur soziopolitischen, städtebaulichen oder symbolischen Dekolonisation Indiens. Die amerikanisch-indische Kulturkritikerin Gayatri C. Spivak betont anlässlich einer Konferenz, die 1995 unter dem Titel *Theatres of Decolonization: [Architecture] Agency [Urbanism]* an der Universität von Chandigarh stattfindet, die kolonialen Kontingenzen des nachkolonialen urbanistischen Projektes auf die ihr eigene dekonstruktivistische Weise: »Nehru invited Le Corbusier to build Chandigarh as a staging of decolonization, but the gesture itself was part of the script: the West on tap rather than on top. […] For Chandigarh was spoilt in the fault line of guruvada [Gurutum oder Meister-Schüler-Verhältnis; Anm. d. Verf.] […]. But the ›responsibility‹ of the master-disciple relationship – the critical embrace – did not come off when called upon to put decolonization on stage.«[303]

301 Mark Crinson, *Modern Architecture and the End of Empire* 14.
302 Prakash, *Chandigarh's Le Corbusier* 45.
303 Gayatri Chakravorty Spivak zit. nach Prakash, *Chandigarh's Le Corbusier* 152.

Das Werk Le Corbusiers kann nicht zuletzt deshalb als historiographisches Vehikel für eine postkoloniale Revision der architektonischen und urbanistischen Moderne herangezogen werden, weil es gleichzeitig über sehr verschiedene, häufig fälschlicherweise als sich einander ausschließend verstandene Eigenschaften verfügt. Es ist das Werk eines Avantgardisten der sich emanzipatorisch behauptenden Architekturmoderne, aber auch das eines kolonialen Planers sowie das eines metropolischen CIAM-Funktionärs und Stadtbautheoretikers.

Bei Le Corbusier handelt es sich um einen der ersten international tätigen Akteure der nachkolonialen Epoche. Anhand der in seinem Werk kulminierenden biographischen Verflechtungen ließe sich eine Kontinuitätslinie zwischen so entlegenen Figuren wie Henri Prost und Oscar Niemeyer darstellen. Über die Individualgestalt Le Corbusier hinaus antizipieren die Algier-Projekte zudem die seit Ende des Zweiten Weltkrieges fortschreitend expandierenden Planungsaktivitäten international agierender europäischer wie US-amerikanischer Büros. Ihre Rekapitulation versieht damit die anhaltende Hegemonisierung westlicher Planungsakteure und -methoden mit einer repressiven Vorgeschichte, die in den marktliberalen Lesarten aktueller Globalisierungsdynamiken allzu leicht übersehen wird. So lässt etwa das Wissen um den kolonialen Hintergrund für die Entwürfe der Cité d'Affaires die Konzernarchitektur der heutigen Business-Center in den globalisierten Metropolen des Nordens wie des Südens in einem veränderten Licht erscheinen. Es legt nahe, die heutige Architektur multinational agierender Konzerne und Banken mit Blick auf die in ihrer Herrschaftssymbolik bezeichneten historisch generierten Machtkonfigurationen zu deuten, anstatt sie lediglich als globale Äußerungsformen eines allgemeinen technologisch-ästhetischen Fortschreitens zu depolitisieren.[304]

Schließlich verfügt die Werkwirkung Le Corbusiers über eine koloniale Kontingenz ganz anderer Art. Diese reicht bis in die aktuellen Debatten über die Zukunft einer multikulturell-integrativen europäischen Urbanistik als Gegenentwurf zu den allseits skandalisierten ethnischen Kolonien postkolonialer Immigranten. Die 1952 fertiggestellte Unité d'Habitation in Marseille gilt nicht nur als wegweisende Synthese von Le Corbusiers vorangegangenen Studien zum Wohnungsbau, sondern wird gleichsam auf seine mit den Algier-Projekten eingeleitete, quasi-expressionistische Rematerialisierung einer sich zu ihrer Betonmasse bekennenden Architektur mit skulpturalen Tendenzen zurückgeführt. Mit diesem Projekt wird das Ideal eines universell anwendbaren Standards des modernen Massenwohnungsbaus umfassend inszeniert. In den Vorstädten Europas wie in den Staaten des dekolonisierten Trikonts entstehen in der Folgezeit unzählige Versionen dieser Idee. Ein frühes Experimentierfeld bilden wiederum die Kolonien. In Algerien entsteht bereits Mitte der 1950er Jahre eine regelrechte Le Corbusier-Schule. Planer und Architekten wie Roland Simounet oder nicht zuletzt der eng mit Le Corbusier kooperierende Pierre-André Emery versuchen, die ökonomisch marginalisierten Einheimischen, die

304 Siehe hierzu Mark Crinsons Ausführungen zu Norman Fosters HSBC-Hochhausbau in Hong Kong aus dem Jahre 1986: Crinson, *Modern Architecture and the End of Empire* 19–25.

überwiegend an den Rändern der Großstädte in Bidonvilles (Wellblechslums) leben, in separierten Wohnkonglomeraten abseits der kolonial-französischen Stadt anzusiedeln. Die von Le Corbusiers Ideen inspirierten sogenannten ›Cités indigènes‹ bilden formal autonome Wohnkomplexe mit Klein- und Kleinstwohnungen. Sie garantieren aber gleichzeitig eine nahezu optimale Kontrolle ihrer Bewohner.[305] In Marokko ist seit 1946 ein anderer Bewunderer Le Corbusiers bemüht, dessen städtebauliche Techniken zur Förderung ökonomischer Entwicklung, zur Kontrolle der demographischen Verteilung sowie zur Garantie politischer Stabilität anzuwenden: Die Projekte des Architekten und Planers Michel Ecochard tragen weiterhin zur räumlichen und sozialen Segregation von Europäern, Juden und arabisch-berberischen Marokkanern bei.[306] Die Erfahrungen der kolonialen Planer mit der Schaffung semi-autonomer Grandes Ensembles werden positiv affirmiert und finden schließlich direkt Eingang in den 1950 vom französischen Bauminister verabschiedeten *Plan National d'Aménagement du Territoire*. Dieser legt die wichtigsten Parameter für die planungspolitische Erneuerung und Expansion im Frankreich der 1960er und 1970er Jahre fest, vor allem für die Gründung von sogenannten Ville Nouvelles an den Peripherien von Paris und anderen Städten.[307] Das sind jene proletarischen Départements, in welche etwa gleichzeitig die überwiegende Zahl der Einwanderer geleitet wird. Viele von ihnen stammen aus Nordafrika. Es sind dieselben, vom Leben der französischen Dominanzgesellschaft nahezu vollständig segregierten Banlieues, die sich mit zunehmender Arbeitslosigkeit und bei gleichzeitigem Abbau des Sozialstaates im Verlauf der 1980er und 1990er Jahre zu regelrechten Armutsghettos entwickeln. Die euphemistische Namensgebung der Vorstädte – wie die der im Quartier von Aulnay-sous-Bois gelegenen Cité de l'Europe – können derweil kaum über die ihnen zugrunde liegende Strukturlogik der ethnischen Ausgrenzung und der ausgestellten Differenz hinwegtäuschen. Die Bilder von Straßenschlachten zwischen jugendlichen Migranten und der französischen Polizei in den brennenden Banlieues vom Herbst 2005 erfordern, die koloniale Involvierung der modernen urbanistischen Identität europäischer Großstädte schonungslos zu erkennen und zu benennen. Diese Bilder schaffen gemeinsam mit der im Vorangegangenen präsentierten Analyse der Algier-Projekte Le Corbusiers einen Kontrapunkt zu der selbstgefälligen Imagination einer ausschließlich selbstbezüglichen Geschichte europäischen Städtebaus. Sie erinnern daran, dass die verdrängten exterritorialen Projektions- und Laborräume unseres urbanistischen Wissens – die verleugnete koloniale Geschichte der europäischen Stadt – längst heimgekommen sind.

305 Çelik, *Urban Forms and Colonial Confrontations* 130ff.
306 Zu Ecochard siehe: Tom Avermaete, »Framing the Afropolis: Michel Ecochard and the African City for the Greatest Number, *Oase Nr. 82, L'afrique, C'est Chique: Architectuur En Planning in Afrika, 1950–1970 = Architecture and Planning in Africa, 1950–1970*, Hg. Tom Avermaete und Johan Lagae (Rotterdam: Nai Uitgevers, 2010) 77–100 sowie Jean-Louis Cohen und Monique Eleb, *Casablanca: Colonial Myths and Architectural Ventures* 301ff.
307 Rabinow, *French Modern* 4–7 u. 288f.

Dass aber keineswegs nur die Werke von britischen und französischen Planern und Architekten über vielfältige Verflechtungen mit der Geschichte des Kolonialismus verfügen, wird die anschließende Fallstudie zum afrikanischen Werk des Weimarer Architekten Ernst May demonstrieren. Obschon dabei zahlreiche kritische Fragestellungen, theoretische Einsichten und Verfahren zur Anwendung kommen, die aus der vorangegangenen Analyse der Algier-Projekte gewonnen werden, betritt das folgende Kapitel einen sehr verschiedenen geographischen wie zeitlichen Handlungsraum. Mit Blick auf die komplexe Internationalisierungsgeschichte westlicher Planungspraktiken antizipieren die untersuchten Projekte auf vielfältige Weise die (Unter-)Entwicklungsdiskurse der Dekolonisations- und Unabhängigkeitsphase. Das Beispiel Mays macht zudem deutlich, dass entgegen der nach wie vor weit verbreiteten Annahme einer ausgebliebenen kolonialen Involvierung der deutschen Architekturmoderne auch die Lebenswege und Projekte solcher Personen von den politisch-ökonomischen und ideologischen Parametern der transnationalen (neo)kolonialen Moderne determiniert sein können, die nicht qua Staatsangehörigkeit zu Repräsentanten einer der führenden europäischen Kolonialmächte avancieren. Die anschließende Analyse dieses ausgewählten ostafrikanischen Werkfragmentes lässt schließlich erahnen, wie sehr die Erfahrung der spätkolonialen Globalisierung der alten Architekturmoderne letztendlich auch das Planungsgeschehen in der *Neuen Heimat* Nachkriegsdeutschland mitbestimmt haben könnte.

III. DER ARCHITEKT ALS KOLONIALER TECHNOKRAT DEPENDENTER MODERNISIERUNG – ERNST MAYS KAMPALA-PLANUNG (1945–1948)

»Ernst May kämpfte um die menschenwürdige Stadt«,[1] fasst das *Hamburger Abendblatt* am 15. September 1970 das Lebenswerk des wenige Tage zuvor verstorbenen prominenten deutschen Architekten zusammen. Der mit zahlreichen Preisen, Doktorwürden und dem großen Bundesverdienstkreuz ausgezeichnete Ehrenprofessor der Technischen Universität Darmstadt gilt in der Bundesrepublik der 1950er und 1960er Jahre als »Begründer des sozialen Städtebaus.«[2] Der Leiter der Planungsabteilung der Neuen Heimat in Hamburg, Herausgeber der gleichnamigen Zeitschrift und Präsident des Deutschen Verbandes für Wohnungswesen, Städtebau und Raumplanung nimmt maßgeblich Einfluss auf das westdeutsche Planungsgeschehen der Nachkriegszeit. Während der Nachruf zum Tode des »weltbekannten Architekten«[3] sehr ausführlich an die Weimarer Karriere jenes Avantgardisten der deutschen Architekturmoderne erinnert, der bereits in den 1920er Jahren als Baudezernent der Stadt Frankfurt internationalen Ruhm erlangt und dessen Verdienste um den Wiederaufbau Hamburgs, Bremens oder Mainz' genauso hervorgehoben werden, ist der bei weitem längste Zeitraum seines professionellen Tuns mit nur einer einzigen – weder inhaltlich spezifizierten noch geographisch differenzierten – Aussage repräsentiert: »In der Hitler-Zeit ging May nach Afrika. Nach dem Kriege wurde er […] nach Hamburg berufen.«[4] Die zwei Jahrzehnte während Tätigkeit im kolonial-britischen Ostafrika wird auf diese Weise in eine als Zwischenzeit getarnte Unzeit verdrängt.

Die vorliegende Fallstudie wählt ebendiesen Verdrängungsraum der modernen Architekturgeschichtsschreibung zu ihrem zentralen Gegenstand. Bereits der kurze einführende Rückblick auf die frühe Karriere des Architekten und Planers fahndet nach den kolonial-ana-

1 »Ernst May kämpfte um die menschenwürdige Stadt. Zum Tode eines weltbekannten Architekten,« *Hamburger Abendblatt* 15.09.1970: 13.
2 Werner Hebebrand, »Ein Begründer des sozialen Städtebaues,« *Die Zeit* 46 (November 1961): 34.
3 »Ernst May kämpfte um die menschenwürdige Stadt. Zum Tode eines weltbekannten Architekten,« *Hamburger Abendblatt* 15.09.1970: 13.
4 Eine vergleichbare Exklusion erfährt das afrikanische Werk Mays bei Anna Teut, »Vom Zeitgeist verraten. Zum Tode des Architekten Ernst May,« *Die Welt* 15.09.1970.

logen Dimensionen im Werk Ernst Mays. Daher wird an dieser Stelle der Fokus jenseits seiner Tätigkeit als Leiter des Frankfurter Hochbauamtes zunächst auf Mays Planungsarbeiten für neue Siedlungen in Schlesien sowie vor allem auf die Projekte der sogenannten Brigade May in der Sowjetunion der frühen 1930er Jahre gerichtet. Nachdem daraufhin die Bedingungen und Ursachen für die Migration in das kolonial-britische Tanganjika sowie Mays kurzes landwirtschaftliches Projekt rekonstruiert werden, wird noch vor der Analyse der Kampala-Planung ein kurzer Überblick zu seinen Bauten und Projekten in Ostafrika gegeben. Danach wendet sich die Untersuchung zunächst der strategischen Selbstdarstellung Mays sowie der selektiven Rezeption seines afrikanischen Werks zu. Erst von hier aus wird ein alternativer Analyseweg erschlossen. Dieser hebt im Anschluss an Chinua Achebes Kritik der literarischen Manifestationen westlicher Rassismen sowohl die spätkolonialen Möglichkeitsbedingungen des spezifischen Werkfragments als auch die Gründe für das historiographische Übersehen und gezielte Übergehen ebendieser Hintergründe hervor. Die folgenden Recherche- und Deutungsbemühungen zielen also nicht auf eine umfassende Re-Rezeption im strengen Sinne, sondern begreifen sich als Versuch einer selektiven Neu-Rezeption.

Vorgeschichten: Von Schlesien in das Neue Frankfurt und über die Sowjetunion nach Ostafrika

Als Ernst May am 20. Februar 1934 mit dem Schiff die kenianische Hafenstadt Mombasa erreicht, kann er kaum vorhersehen, dass er für die nächsten zwanzig Jahre in der ostafrikanischen Trias Tanganjika, Kenia und Uganda seinen Lebens- und Arbeitsmittelpunkt finden wird. May arbeitet die zurückliegenden Jahre zunächst in Schlesien, dann in Frankfurt am Main und schließlich in der Sowjetunion unter häufig schwierigen und sich stetig verändernden politisch-ideologischen und ökonomischen Rahmenbedingungen. Nach dieser ausgesprochen wechselvollen und aufreibenden Phase bricht er nun auf, um im Nordosten Tanganjikas an der Grenze zu Kenia als Viehzüchter und Ackerbauer neu anzufangen. Auf welche Erfahrungen, auf welche Erfahrungsräume blickt May zu diesem Zeitpunkt zurück? Welche Kontinuitäten und Unterbrechungen kennzeichnen bis dahin seine persönliche und professionelle Geschichte? Und was waren die konkreten Umstände, die den prominenten Vertreter der deutschen Architekturmoderne, die Gallionsfigur des Neuen Frankfurts und das Gründungsmitglied der CIAM in die unter britisch-kolonialer Kontrolle stehende Region führten?

Der patriotische Siedlungsbauer: Binnenkolonialer Heimatschutz in Oberschlesien

Als Ernst May 1925 den Posten in seiner Heimatstadt Frankfurt antritt, um unterstützt vom linksliberalen Bürgermeister Ludwig Landsmann ein Wohnungsbauprogramm in Gang zu setzen, das Modellcharakter für den gesamten sozialen Wohnungsbau in der Wei-

marer Republik erhalten soll, blickt er bereits auf umfassende Planungserfahrungen in den sogenannten deutschen Ostgebieten zurück. Seit Februar 1919 leitet der bei den Reformern Theodor Fischer und Raymond Unwin ausgebildete junge Architekt in Breslau die Bauabteilung des Schlesischen Heims sowie der Schlesischen Landgesellschaft. Die im Juni desselben Jahres zur Schlesischen Heimstädte umbenannte Gesellschaft wird noch vor dem Ersten Weltkrieg gegründet, um als Dachorganisation die preußische »Binnenkolonisation«[5] der Grenzprovinz zu fördern. Mays schlesische Arbeiten auf dem Feld des Wohnungs-, Siedlungs- und Städtebaus folgen in formaler Hinsicht dem Ideal eines typisierten Heimatstils. Sie entstehen aber vor einem weitaus stärker bevölkerungspolitisch und nationalistisch determinierten Hintergrund als der gelegentliche Hinweis auf ihre Nähe zu konservativ-völkischen Diskursen der Weimarer Republik[6] oder auf die mit ihnen zum Ausdruck gebrachte »patriotische Gesinnung«[7] ahnen lässt. Mays schlesische Siedlungen für Landarbeiter, Bergleute und sogenannte Schutzpolizisten rationalisieren die lokalen Handwerkstraditionen nicht nur in baupraktischer Absicht. Vor dem Hintergrund des deutsch-polnischen Ringens um Oberschlesien[8] dienen die gemäß vorgefundener Klassen- und Berufsgrenzen typisierten und von Serialität gekennzeichneten Bauten zum einen der symbolischen Herstellung deutsch-nationaler Kollektivität und Loyalität in einer ethnisch und kulturell äußerst heterogenen Umgebung. Sie partizipieren zum anderen planerisch direkt an der Etablierung demographischer Fakten zugunsten deutscher Hegemonieansprüche. Die im Auftrag der föderal organisierten Republik durchgeführten Projekte kennzeichnet außerdem eine Kontinuitätsbeziehung, die bis zur imperialistischen Siedlungs- und Germanisierungspolitik Friedrich II. zurückreicht. Als May seine Arbeit in Breslau aufnimmt, ist die politische Zukunft Oberschlesiens noch völlig offen. Die Mehrheit der polnisch-stämmigen Bevölkerung fordert die Eingliederung möglichst großer Gebiete in den wiedergeborenen polnischen Staat. Deutschland hingegen besteht auf der uneingeschränkten politisch-ökonomischen und administrativen Kontrolle Schlesiens. Seit Ende des Ersten Weltkrieges kommt es besonders in den montanpolitisch bedeutsamen Kohlebergbau- und Industriegebieten Beuthen/Bytom, Gleiwitz/Gliwice und Kattowitz/Katowice wiederholt zu Generalstreiks polnischer Arbeiter und zu gewaltsamen Zusammenstößen mit deutschen Polizeikräften. Der Anfang 1920 in Kraft tretende Versailler Vertrag sieht für das bis dahin unter deutscher Verwaltungshoheit stehende Gebiet eine Volksabstimmung über den nationalen Verbleib Oberschlesiens vor. Bis zu deren Durchführung im März 1921 kämpfen nicht nur Politiker und Diplomaten, sondern auch Bürokraten, Propagandisten und Technokraten der beiden konkurrierenden nationalen Lager um die Loya-

5 Siehe hierzu Beate Störtkuhl, »Ernst May und die Schlesische Heimstätte,« *Ernst May 1886–1970*. Ausst.-Kat. DAM, Hg. Claudia Quiring et al. (München et al.: Prestel, 2011) 33.
6 Susan R. Henderson, »Ernst May and the Campaign to Resettle the Countryside: Rural Housing in Silesia, 1919–1925,« *Journal of the Society of Architectural Historians* 61.2 (2002): 206f.
7 Störtkuhl, »Ernst May und die Schlesische Heimstätte,« 34.
8 Siehe Gregory F. Campbell, »The Struggle for Upper Silesia, 1919–1922,« *The Journal of Modern History* 42.3 (1970): 361–385.

lität der Wählerinnen und Wähler in dem von französischen, britischen und italienischen Alliierten besetzten und völkerrechtlich neutralen Gebieten.[9]

May gehört ebendieser professionellen Sphäre an. Als Planer von Neu- und Erweiterungssiedlungen begreift er auch nach dem Teilungsbeschluss[10] seine Arbeit als patriotischen Beitrag für das durch die Niederlage des Ersten Weltkrieges geschwächte Reich. Die endgültige Aufteilung Oberschlesiens in einen deutschen und einen polnischen Teil im Mai 1922 verschafft ihm nicht nur eine neue Klientel, sondern stattet Ernst May gleichsam mit weitaus größeren Freiheiten und Entscheidungskompetenzen aus. Hatte er bis dahin vorwiegend in der Umgebung von Breslau Wohnraum für Bauern und Industriearbeiter geplant und hierzu eine national-romantische Syntax entwickelt, die in ihrem expliziten Rekurs zu David Gillys schlesischen Regionalstudien des 18. Jahrhunderts und anderen friderizianischen Vorbildern (binnen-)kolonialer Heimatstile eine hohe symbolische Identifikationskraft gemäß der staatlichen Germanisierungsbestrebungen versprach,[11] muss er seit Oktober 1922 als Leiter der Zentralstelle für die schlesische Flüchtlingsfürsorge in kürzester Zeit (Not-)Unterkünfte für 20.000 aus den nun polnischen Gebieten immigrierte beziehungsweise geflohene Deutsche bereitstellen. Die Mehrzahl der von ihm geplanten Flüchtlingssiedlungen entsteht bis Ende 1923 entlang der neuen Staatengrenze zwischen Ratibor im Süden und Beuthen im Norden.

Während May in dieser Zeit für die Schlesische Heimstätte in Neustadt nahe der tschechoslowakischen Grenze Doppelhäuser für die Offiziere und Familien der von der polnisch-stämmigen Bevölkerung gefürchteten Schutzpolizei in freier Interpretation schlesischer lokalen Bautraditionen realisiert (Abb. 48), um die Zugehörigkeit der meist aus Berlin entsandten paramilitärischen Berufsgruppe zur lokalen Gemeinschaft zu demonstrieren,[12] gelten für die Flüchtlingssiedlungsprojekte gänzlich andere, eher durch die unmittelbaren Umstände determinierte Prioritäten. So entstehen etwa in Gleiwitz aus großen Betondachplatten eines vor Ort demontierten militärischen Flugzeughangars 220 neue Wohneinheiten in Form einer schlichten zweigeschossigen Reihenbebauung.[13] Neben wenigen Studien und Musterhäusern sind es zuvorderst diese und vergleichbare, häufig improvisierte Experimente mit (vorgefundenen) Fertigteilen, neuen standardisierten Konstruktionsverfahren und kaum für die Region spezifischen Formen, die das innovative Potenzial von Mays späterer Karriere antizipieren. Die Mehrzahl seiner zwischen 1919 und 1925 entstandenen Arbeiten folgt dagegen unübersehbar den ideologischen Vorgaben eines nationalistisch verklärten organischen Regionalismus, dessen vorrangiges siedlungspolitisches Ziel in der hegemonialen Germanisierung Schlesiens besteht.

9 Ebd. 362–371.
10 Zu den Details des Teilungsbeschlusses ebd. 372–385.
11 Henderson, »Ernst May and the Campaign to Resettle the Countryside: Rural Housing in Silesia, 1919–1925,« 191–195. Vgl. im Gegensatz dazu Störtkuhl, »Ernst May und die Schlesische Heimstätte,« 43.
12 Henderson, »Ernst May and the Campaign to Resettle the Countryside: Rural Housing in Silesia, 1919–1925,« 197–198.
13 Ebd. 203–204.

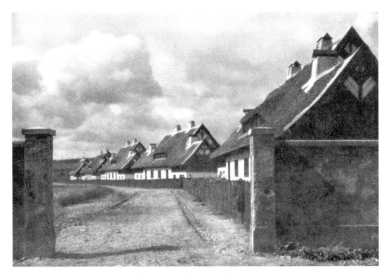

48 Ernst May, »Schupo-Siedlung« in Gleiwitz/Gliwice, 1923.

Es wäre eine gesonderte Studie notwendig, um zu überprüfen, inwieweit May diese spezifischen Rahmenbedingungen lediglich nutzt, um seine im Kern sozialreformerischen Ideen umzusetzen,[14] oder aber als Technokrat mit großen Vollmachten gleichsam aktiv an der Ausformulierung und Durchsetzung der nationalistischen Planungspolitik im Osten einer Weimarer Republik partizipiert, die laut ihrer Verfassung immer noch ein Reich ist.[15] An dieser Stelle soll lediglich betont werden, dass bereits Mays schlesisches Frühwerk keineswegs ausschließlich mit den Begriffen und Kategorien einer genuin emanzipatorisch-demokratischen Moderne zu fassen ist.

Der Frankfurter Chefplaner: Die neue Ordnung des sozialen Wohnungsbaus

In der zweiten Hälfte der 1920er Jahre erlebt Ernst May hinsichtlich des de facto zu verantwortenden Bauvolumens den Höhepunkt seiner beruflichen Karriere als Architekt und Stadtplaner. In dieser Zeit avanciert er zumindest in quantitativer Hinsicht – also gemessen an den tatsächlich gebauten Wohneinheiten – zu einem der erfolgreichsten Architekten des Neuen Bauens. Den wichtigsten Handlungsort dieser enormen professionellen Produktivität bildet jene Metropole der Weimarer Republik, die von der zeitgenössischen

14 So lautet die These von Henderson, ebd. 206.
15 Zum deutschen Imperialismus der Zwischenkriegszeit siehe Shelley Baranowski, *Nazi Empire: German Colonialism and Imperialism from Bismarck to Hitler* (Cambridge: Cambridge Univ. Press, 2010) 116–171.

Fachwelt nicht ohne Grund sehr bald mit dem archemodernistischen Fortschrittsattribut ›neu‹ versehen wird: Innerhalb von nur fünf Jahren kann der Leiter des Frankfurter Hochbauamtes mit weitgehend unbeschränkter Entscheidungsvollmacht[16] und Chefherausgeber des hauseigenen Mitteilungsorgans mit dem programmatischen Titel *Das Neue Frankfurt* dort und in der unmittelbaren Umgebung der expandierenden hessischen Stadt insgesamt 26 Siedlungsprojekte und Großwohnanlagen mit etwa 10.000 Wohneinheiten realisieren. Gleichzeitig entsteht ein ambitionierter Regionalplan für viele weitere Siedlungen. Die meisten dieser regelmäßig überregional und bisweilen international rezipierten Projekte greifen die lokalen historischen Siedlungsformen und Bautraditionen auf, ohne deren soziale Funktionen und stilistische Merkmale zu imitieren. Sie folgen einem aus der Idee der Gartenstadt entwickelten modernen Konzept urbaner Dezentralisierung. Die größten Neuansiedlungen wie Römerstadt oder Praunheim entstehen dementsprechend als Satelliten beziehungsweise Trabanten zwei- bis vierstöckiger Reihenhauskonglomerate mit eigenen Gemeinschaftseinrichtungen außerhalb der von einem Grünflächenring umgebenen historischen Kernstadt. Sie bleiben aber in verkehrstechnischer Hinsicht über breite Boulevards mit der alten Stadt verbunden. Ihre sozialreformerische Bedeutung und formale avantgardistische Qualität erhalten Mays Frankfurter Großprojekte in erster Linie von der inneren Organisation ihrer auf das Existenziellste minimierten Wohneinheiten, ihrer abstrakten, weitgehend auf repräsentative oder dekorative Gesten verzichtenden Geometrie asymmetrischer Ausgewogenheit sowie dem strukturierenden Einsatz kontrastierender Farben. Dass die unter der Ägide Mays realisierten Siedlungen als relativ homogene Manifestationen eines neuen »Wohnbegriffes« und einer neuen »Baugesinnung«[17] wahrgenommen werden, liegt fraglos an der das ambitionierte Bauprogramm begleitenden und von ihm selbst maßgeblich bestimmten intensiven Öffentlichkeitsarbeit. Die formale Einheitlichkeit des *Neuen Frankfurt* wird aber primär durch die Vorgaben der Abteilung Typisierung und die städtischen Normen für Kleinwohnungsbauten garantiert. Die Ausformulierung beider für die architektonischen Detailplanungen bindenden Regularien unterliegt direkt dem Leiter des Hochbauamtes.[18] Dieser wird bei den Mitarbeiterinnen und Mitarbeitern nicht nur für seinen hartnäckigen, auf sachliche Effizienz gerichteten Idealismus geachtet,[19] sondern wird von manchen Zeitgenossen auch für seinen dominanten, »autoritären Führungsstil«[20] kritisiert. Während der Architekt Martin Elsaesser im Rückblick auf Streitigkeiten anlässlich der eigenen äußerst eingeschränkten Befugnisse von Mays »dikta-

16 Barbara Miller Lane, »Architects in Power: Politics and Ideology in the Work of Ernst May and Albert Speer,« *Journal of Interdisciplinary History* 17.1 (1986): 284 u. 295 sowie Christoph Mohr, »Das Neue Frankfurt – Wohnungsbau und Großstadt 1925–1930,« *Ernst May 1886–1970*, Ausst.-Kat. DAM, Hg. Claudia Quiring et al. (München et al.: Prestel, 2011) 53.
17 Beide Begrifflichkeiten stammen aus: Ernst May, »Grundlagen der Frankfurter Wohnungsbaupolitik,« *Das Neue Frankfurt* 2.7–8 (1928): 124.
18 Mohr, »Das Neue Frankfurt – Wohnungsbau und Großstadt 1925–1930,« 61.
19 Ebd. 60.
20 Ebd. 62.

torische[r] Natur«²¹ spricht, benennt Barbara Miller Lane weitaus ausführlicher das paternalistische Sendungsbewusstsein und die Totalitätsansprüche des Frankfurter Chefplaners. May habe es als selbstverständlich erachtet, als planerischer Alleinherrscher den Massen in ihrem eigenen Interesse seine städtebaulichen Ordnungsvorstellungen einer neuen modernen Gesellschaft aufzuzwingen: »He believed that architecture shapes human beings, their beliefs, and their society, and he saw no difficulty in the notion of imposing the forms of a new society on people for their own good. He was content to be a dictator.«²²

Obschon Mays Errungenschaften in der zeitgenössischen nationalen wie internationalen Fachpresse zunächst durchaus positiv bewertet werden, avanciert seine Person sehr bald zu einem bevorzugten Ziel der Angriffe jener baupolitischen Fundamentalisten, die sich aus nationalistisch orientierten Kreisen rekrutieren.²³ Diesen konservativen bis rechtsnationalistischen Kräften innerhalb der kulturellen Landschaft der Weimarer Republik dienen neben dem *Neuen Frankfurt* vor allem die Werkbundausstellung *Die Wohnung* in Stuttgart-Weißenhof und das Dessauer Bauhaus als willkommene Projektionsflächen für ihre Kritik an der als ›undeutsch‹ diffamierten Architekturmoderne.²⁴

Der Brigadist: Sowjetische Modernisierung als repressive russisch-hegemoniale Urbanisierung

Angesichts des wachsenden öffentlichen Widerstandes gegen die von May und anderen Vertretern des Neuen Bauens zu verantwortenden Bauprogramme, aber auch wegen der erschwerten haushaltspolitischen Rahmenbedingungen nach dem großen Börsencrash vom Oktober 1929 und der damit einsetzenden Weltwirtschaftskrise kommt eine Anfrage aus Moskau keineswegs ungelegen: May soll im Auftrag der staatlichen Cekombank (Zentralbank für Kommunalwirtschaft und Wohnungsbau) Industriestädte für die wirtschaftlich erstarkende und räumlich expandierende Sowjetunion planen. Die professionelle Offerte stellt nicht nur hinsichtlich des zu erwartenden Planungsumfanges und der in Aussicht gestellten Vollmacht, sondern auch in finanzieller Hinsicht eine besonders reizvolle Herausforderung dar. May unterschreibt entsprechend zeitnah den lukrativen Arbeitsvertrag, der ihm von Oktober 1930 an bis Anfang 1934 eine hoch dotierte und sichere Beschäftigung garantiert.²⁵ Zwar hebt der in die aufstrebende sozialistische Großmacht abgewor-

21 Thomas Elsaesser, »Bausteine einer Biographie,« *Martin Elsaesser und das Neue Frankfurt / Martin Elsaesser and the New Frankfurt*, Hg. Thomas Elsaesser (Tübingen et al.: Wasmuth, 2009) 25.
22 Miller Lane, »Architects in Power: Politics and Ideology in the Work of Ernst May and Albert Speer,« 295–296.
23 Joachim Petsch, *Baukunst und Stadtplanung im Dritten Reich: Herleitung, Bestandsaufnahme, Entwicklung, Nachfolge* (München, Wien: Hanser, 1976) 68–74.
24 Kirsten Baumann, *Wortgefechte: Völkische und nationalsozialistische Kunstkritik 1927–1939* (Weimar: VDG, 2000) 351ff.
25 Brief Ernst und Ilse May an Luise Hartmann, 26.03.1933, DAM Ernst-May-Nachlass, Inv.-Nr. 160-902-015. In Mays Arbeitsvertrag vom 15.07.1930 sind Vergütungen von monatlich 1.750 US-Dollar im ersten

bene prominente Modernist in zeitgenössischen Publikationen zuvorderst die großen planerischen Freiheiten hervor, welche die von den Restriktionen des privaten Kapitals entbundene sozialistische Stadtplanung eröffne,[26] und betont May, dass er Deutschland nicht aus politischen Gründen verlassen habe.[27] Darüber hinaus darf in diesem Zusammenhang nicht übersehen werden, dass das sowjetische Engagement dem aus den Frankfurter Jahren durch den Bau des eigenen Hauses verschuldeten Architekten auch erlaubt, sich finanziell nachhaltig zu sanieren.[28]

May wird von zahlreichen ehemaligen Mitarbeitern des Frankfurter Hochbauamts in die Sowjetunion begleitet, die von nun an die sogenannte Gruppe May bilden.[29] Als Chefingenieur der Cekombank ist er maßgeblich verantwortlich für den Städte- und Siedlungsbau im Land. Mit der grundlegenden Neuorganisation des sowjetischen Bau- und Planungswesen seit Anfang April 1931 im sogenannten Sojuzstandartžilstroj avanciert May nach heutigem Stand der Forschung zum Chefingenieur im Vorstand und damit zu einer der maßgeblichen Führungsfiguren im Rahmen dieser Organisationsstruktur, dem bis zu 800 lokale Mitarbeiter und ausländische Spezialisten unterstehen.[30] Von Moskau aus beginnt die bereits in Deutschland zusammengestellte Kerngruppe, der neben Grete Schütte-Lihotzky, Mart Stam, Gustav Hassenpflug und Werner Hebebrand ab 1932 auch Fred Forbat angehört, mit der Erarbeitung des Generalplans für eine Industriestadt im südlichen Ural. Magnitogorsk – so lautet der industriefunktionalistische Name der nahe der kasachischen Grenze direkt am Uralfluss gelegenen Neugründung – ist für den kurzen Zeitraum seiner Expertentätigkeit in der stalinistischen Sowjetunion gemäß der Selbstrepräsentation Ernst Mays und der dominanten Werkrezeption fraglos das umfassendste und wichtigste Projekt dieser Phase.[31] Zudem handelt es sich bei der Stadt am magnetischen Berg auch aus sowjetischer Perspektive um die prestigeträchtigste Stadtneugründung des ersten stalinistischen Fünfjahresplans.[32]

Jahr, bis zu 2.250 US-Dollar im fünften Arbeitsjahr zuzüglich 2.000 Rubel genannt. Siehe »Arbeitsvertrag mit der Cekombank vom 15. Juli 1930,« abgedruckt in: Thomas Flierl, Hg., *Standardstädte: Ernst May in der Sowjetunion 1930–1933. Texte und Dokumente* (Berlin: Suhrkamp, 2012) 418.

26 Siehe z. B. Ernst May, »Warum ich Frankfurt verlasse,« *Frankfurter Zeitung* 1.08.1930 (abgedruckt in: Flierl, *Standardstädte: Ernst May in der Sowjetunion 1930–1933* 191–196); Ernst May, »Vom Neuen Frankfurt nach dem Neuen Russland,« *Frankfurter Zeitung* 30.11.1930 (Flierl, *Standardstädte* 208–213) oder Ernst May, »Der Bau neuer Städte in der U.d.S.S.R.,« *Das Neue Frankfurt* 5.7 (1931): 117–134.
27 May, »Warum ich Frankfurt verlasse,« 191f.
28 Brief Ernst und Ilse May an Luise Hartmann, 26.03.1933, DAM Ernst-May-Nachlass, Inv.-Nr. 160-902-015.
29 Zu den Mitarbeitern in der Sowjetunion siehe Justus Buekschmitt, *Ernst May* (Stuttgart: Koch, 1963) 158f; Bruno Taut, *Moskauer Briefe 1932–1933: Schönheit, Sachlichkeit und Sozialismus*, Hg. Barbara Kreis (Berlin: Gebr. Mann, 2006) 84, und Claudia Quiring, »Vom ›Karpfenteich‹ zur ›Kaviargewöhnkur‹: Einblick in das Leben von Mays Mitarbeitern in Schlesien, Frankfurt und der Sowjetunion,« *Ernst May 1886–1970*. Ausst.-Kat. DAM, Hg. Claudia Quiring et al. (München et al.: Prestel, 2011) 139.
30 Flierl, *Standardstädte: Ernst May in der Sowjetunion 1930–1933* 44.
31 So im Lebenslauf Ernst May, 13.08.1952, DKA Nachlass Ernst May, Sonderordner 50 sowie Buekschmitt, *Ernst May* 6 u. 64–65.
32 Anatole Kopp, *Town and Revolution. Soviet Architecture and City Planning 1917–1935*, Übers. Thomas E. Burton (London: Thames & Hudson, 1970) 182.

Die Entdeckung hochwertiger Erzvorkommen und anderer seltener Erden, die es gilt, industriell auszubeuten, hat 1929 mit der Errichtung eines Erzbergwerkes und eines Stahlwerkes die Neugründung einer Stadt zur Unterbringung der vielen Arbeiter samt ihrer Familien erforderlich gemacht. Als May 1930 den Auftrag erhält, die lokale Situation sowie die bereits vorliegenden Planungen zu begutachten, wohnen dort mehr als 100.000 Menschen in meist behelfsmäßig errichteten Unterkünften; in Zelten, Erdhütten und Holzbaracken.[33] Magnitogorsk ist zu dieser Zeit eher ein Zelt- und Arbeitslager als eine Stadt.

Anstatt – wie zunächst vorgesehen – die laufende Planungsarbeit zu evaluieren, erhält der enthusiastische deutsche Vertragsexperte während eines Aufenthalts in Magnitogorsk zwischen Ende Oktober und Anfang November den Auftrag, ein vollständig neues Gegenprojekt für die Stadt vorzulegen.[34] Angesichts der stetig anwachsenden Rohstoffförderung sowie des damit notwendig werdenden Zuzugs von Menschen arbeitet die deutsche Planungsbrigade unter Hochdruck. May kann mit seiner Gruppe bereits im Ende November 1930 seinen Entwurf eines Generalplanes für eine Stadt mit vorerst 100.000 Einwohnern vorlegen, der bedarfsweise erweitert werden kann und dann Wohnraum für 200.000 Menschen vorsieht.[35]

Entsprechend der offiziellen Vorgaben zur Minimierung der Personentransportwege platziert Ernst May die neue Wohnstadt an das östliche Flussufer in nur wenige Kilometer Entfernung zu den Industrieanlagen und Hochöfen (Abb. 49). Ein in ostwestlicher Richtung verlaufendes, streng orthogonal gerastertes Band ist für eine Bebauung mit in Zeilenbauweise arrangierten drei- bis viergeschossigen Häuserreihen vorgesehen. In durch Grünstreifen voneinander getrennten Nachbarschaftseinheiten sollen jeweils 10.000 Menschen wohnen. Jedes der auf diese Weise definierten Viertel verfügt über eigene Versorgungseinrichtungen wie Kindergärten, Schulen und Geschäfte. Im Zentrum der nach Zonen organisierten Stadtneugründung befinden sich die Festhalle, das Theater, Kinos sowie ein Warenhaus. Obschon eine in Moskau eigens einberufene Regierungskommission Mays Entwürfe in planerischer, städtebaulicher und architektonischer Hinsicht umfassend kritisiert,[36] setzt sich dieser zunächst mit seinen Vorschlägen durch.[37]

Es ist heute nur schwer zu rekonstruieren, welche (Teil-)Aspekte der ersten Pläne oder ihrer zahlreichen Überarbeitungen tatsächlich implementiert werden. Als ähnlich proviso-

33 Stephen Kotkin, *Magnetic Mountain: Stalinism as a Civilization* (Berkley et al.: Univ. of California Press, 1995) 94; Christian Borngräber, »Die Mitarbeit antifaschistischer Architekten am sozialistischen Aufbau während der ersten beiden Fünfjahrpläne,« *Kunst und Literatur im antifaschistischen Exil 1933–1945. Bd. 1, Exil in der UdSSR* (Leipzig: Reclam, 1979) 327. Flierl nennt demgegenüber die Zahl von etwa 40.000 Arbeitern: Flierl, *Standardstädte: Ernst May in der Sowjetunion 1930–1933* 58.
34 Ebd. 56–58.
35 Ebd. 58f; Bueckschmitt, *Ernst May* 64. Siehe ausführlich: Evgenija Konyševa und Mark Meerovič, *Linkes Ufer, rechtes Ufer: Ernst May und die Planungsgeschichte von Magnitogorsk (1930–1933)*, Hg. Thomas Flierl, Übers. Elena Vogman, Anatasia Rother und Thomas Flierl (Berlin: Theater der Zeit, 2014).
36 Konyševa & Meerovič, *Linkes Ufer, rechtes Ufer: Ernst May und die Planungsgeschichte von Magnitogorsk (1930–1933)* 87–90.
37 Ebd. 91f.

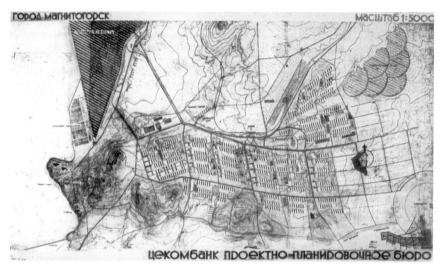

49 Generalplan Magnitogorsk der Gruppe May vom November 1930. Die östlich des Flusses Ural vorgesehene Stadtneugründung liegt in unmittelbarer Näher der von den Amerikanern geplanten Industrieanlagen (gekennzeichnet als schraffierte Fläche).

risch muss der Forschungsstand der mehr als zwanzig weiteren sowjetischen Projekte Mays bewertet werden.[38] Offenbar kollidieren dessen ambitionierte funktionalistische Visionen der sozialistischen Stadt nicht nur sehr früh mit den von lokalen Gewerkschaftlern und kommunistischen Parteifunktionären formulierten Repräsentationsanforderungen, sondern auch mit der ungeheuren demographisch-sozialen Dynamik und häufig improvisierten informellen Siedlungspraxis an den realen Orten sozialistischer Stadtneugründungen. In Magnitogorsk hatte der ungebrochene Zustrom von Arbeitern bereits Ende 1931 die Einwohnerzahl der Stadt auf 200.000 verdoppelt.[39] Schon ein Jahr später leben dort eine Viertelmillionen Menschen.[40] Als May seine Arbeit aufnimmt, muss er sehr schnell feststellen, dass die zu planende Stadt längst als bewohntes Provisorium existiert und ungeachtet der anhaltenden Diskussionen um den geeigneten Standort der Neuplanung (rechtes oder linkes Ufer) fortschreitend ausgebaut wird.[41] Die von ihm in den Jahren 1931 bis 1933 betriebene Planung und Bebauung der am linken Ufer des zu einem künstlichen See angestauten Urals wird von offizieller Seite her erst im Februar 1934 aufgegeben.[42] Die bis dahin

38 Siehe zu ausgewählten Planungen: Flierl, *Standardstädte: Ernst May in der Sowjetunion 1930–1933* 53–80, 88–104, 121–136.
39 Kotkin, *Magnetic Mountain* 94.
40 Ebd. 73f.
41 Zur jahrelangen Diskussion, ob die Stadt auf der linken oder rechten Uferseite entstehen soll, siehe: Konyševa & Meerovič, *Linkes Ufer, rechtes Ufer: Ernst May und die Planungsgeschichte von Magnitogorsk (1930–1933)* 94–115.
42 Ebd. 115.

Vorgeschichten: Von Schlesien in das Neue Frankfurt und über die Sowjetunion nach Ostafrika | 133

50 Blick von Osten auf die ersten Wohnblöcke in Magnitogorsk, 1931/32.

für die linke (östliche) Uferseite entstandenen Pläne und Bauten werden allenfalls fragmentarisch umgesetzt. Jene Planungsfreiheiten, die May mit dem Wechsel ins Ausland verbunden hatte, erfüllen sich nicht. Auch das Magnitogorsk-Projekt repräsentiert rückblickend nur eines seiner zahlreichen sowjetischen Projekte, die »letzten Endes nichts anderes […] blieben als theoretische Sandkastenspiele.«[43] Doch auch die aufgenommenen Bauarbeiten am linken Ufer erwidern nur selten die auf kollektive Vergesellschaftungsformen egalitären Wohnens abzielenden Entwürfe des ehemaligen Leiters des Frankfurter Hochbauamtes. Vorrang erhält die Sicherstellung der industriellen Produktion des zu dieser Zeit weltgrößten Stahlwerkes. Die Baustellen der Wohnstadt werden in der Folge regelmäßig zu Ersatzteillagern der Industrieanlagen degradiert. Aufgrund der ständigen Materialknappheit müssen die meisten Bauten als zweigeschossige Holzhäuser realisiert werden. Angesichts der wenigen umgesetzten und zudem von den ausführenden Ingenieuren regelmäßig veränderten Projekte lässt sich kaum von einem konzeptionell geschlossenen Generalplan Mayscher Urheberschaft sprechen.[44]

 Es kann an dieser Stelle nicht darum gehen, die Details dieser Planungen zu analysieren; sie erwidern in ihrer seriellen städtebaulichen Ästhetik primär die abstrakten Ideale sozialer Gleichheit und folgen hinsichtlich ihrer raumordnenden disziplinierenden Dimension zuvorderst den funktionalen Vorgaben möglichst effizienter sozialistischer Wohn- und Produktionsverhältnisse. Ihre schematische Modernität ist so rigoros rationalistisch

43 Buekschmitt, *Ernst May* 67.
44 Kotkin, *Magnetic Mountain* 117–120.

determiniert, dass zeitgenössische sowjetische Kritiker sie mit der Architektur von Kasernen und Gefängnissen vergleichen.[45] Ebenso wenig soll im Rahmen der vorliegenden Untersuchung die Geschichte der kulturpolitisch motivierten, gezielten Sabotage und des ideologischen Verschmähens der Arbeit Mays oder die ihrer verspäteten Rezeption rekonstruiert werden.[46]

Von weitaus größerem Interesse mit Blick auf den primären Untersuchungsgegenstand meiner Fallstudie sind die binnenkolonialen und kolonialanalogen Entstehungskontexte dieser Neu- oder Erweiterungsplanungen – neben Magnitogorsk zählen hierzu etwa das armenische Leninakan, die Städte Karaganda und Balchas in Kasachstan sowie Novosibirsk in Sibirien, Kusnezki und Leninsk im Kusnezker Becken.[47] Er stehe vor der »vielleicht größte[n] Aufgabe, die je einem Architekten gestellt wurde«,[48] erklärt May 1930 in der *Frankfurter Zeitung* den Entschluss, von nun an für die Sowjetunion zu arbeiten. Seine dortigen Projekte entstehen »aus dem Nichts«,[49] wie er gegenüber der deutschen Öffentlichkeit hervorhebt. Mays Faszination für die stalinistische Fortschrittsideologie resultiert nicht zuletzt aus der Erwartung einer mit weitreichenden Vollmachten ausgestatteten Schlüsselrolle bei den expansiven Planungen der sowjetischen Binnenkolonisation. Diese bildet den politisch-ökonomischen Hintergrund für das hier zur Disposition stehende Werkfragment. Und nur von hier aus erschließen sich dessen antidemokratische und totalitäre Kontingenzen.

Die systematische Sowjetisierung Zentralasiens durch Industrialisierung und Urbanisierung muss aus einer global ausgerichteten postkolonialen Perspektive als russisch-hegemoniales Projekt bewertet werden, das nicht zuvörderst auf die Emanzipation der bereits vom russisch-orthodoxen Zarenreich kolonisierten Völker an der Peripherie des Imperiums, sondern auf die Konsolidierung russischer Vorherrschaft und Rohstoffausbeutung abzielt.[50] Zweifelsohne unterscheidet sich die russisch-sowjetische Kontrolle des Süd-Urals und anderer zentralasiatischer Republiken in zahlreichen Details von der anglo-französischen Kolonialpraxis,[51] dennoch – so betont etwa die Moskauer Geschichtsphilosophin Madina Tlostanova – dürfen bei der Beurteilung des sowjetischen Modernisierungsprojek-

45 Ebd. 119.
46 Siehe hierzu Thomas Flierl, »›Vielleicht die größte Aufgabe, die je einem Architekten gestellt wurde‹ – Ernst May in der Sowjetunion (1930–1933),« *Ernst May 1886–1970,* Hg. Claudia Quiring et al. (München et al.: Prestel, 2011) 157, 176–179, 185.
47 Für die einzelnen Beauftragungen siehe Werkverzeichnis in Quiring et al., *Ernst May 1886–1970* 276–283. Siehe Übersicht bei Flierl, »›Vielleicht die größte Aufgabe, die je einem Architekten gestellt wurde‹ – Ernst May in der Sowjetunion (1930–1933),« 158.
48 May, »Warum ich Frankfurt verlasse,« *Frankfurter Zeitung* 1.08.1930 (abgedruckt in: Flierl, *Standardstädte: Ernst May in der Sowjetunion 1930–1933* 191–195), hier 194.
49 Ebd.
50 Kotkin, *Magnetic Mountain* 33–35.
51 David Chioni Moore, »Is the Post- in Postcolonial the Post- in Post-Soviet? Toward a Global Postcolonial Critique,« *Globalizing Literary Studies,* Themenheft *Publications of the Modern Language Association* 116.1 (2001): 119–123.

tes weder die interne rassistische Hierarchisierung zwischen den Völkern der Sowjetunion[52] noch die kolonial-orientalistischen Kontinuitäten zum russisch-zaristischen Imperialismus übersehen werden: »The Soviet empire in its subaltern imperial nature was not essentially different from the Czarist one, though it reformulated the main developmentalist slogan in a more radical way, attempting to build a socialist modernity [...].«[53]

Diese aus dem jungen und nach wie vor emergenten akademischen Feld der Post-Soviet Studies[54] stammende kritische Perspektive bleibt in der May-Forschung wie in der mit der sowjetischen Moderne befassten Architekturgeschichtsschreibung insgesamt bislang unberücksichtigt. Die neuere Sowjetunionforschung zeigt jedoch, dass die sozioökonomische Modernisierung der sowjetischen Peripherie seit Ende der 1920er Jahre nicht nur mit dem allgemeinen zivilisatorischen Fortschrittspostulat der Europäisierung und Überwindung sogenannter orientalischer – sprich nomadisch-agrarischer – Traditionen einhergeht, sondern dass sich dieser Prozess unter dem Leitmotiv der Urbanisierung vollzieht.[55] Mit der Transformation Russlands zur Sowjetunion geht eine massive Expansion in Richtung Süden einher, die laut des Geographen und zeitgenössischen Beobachters Nikolaj N. Michajlow der Entdeckung und Kolonialisierung einer neuen Welt gleichkommt.[56] So wird auch von der Brigade May berichtet, dass aufgrund des fehlenden oder mangelhaften Kartenmaterials langwierige und häufig beschwerliche Exkursionen notwendig waren, um ähnlich wie die europäischen Eroberer des als Terra Nullius imaginierten Amerikas erst nach Begehungen und Kartographierung des Planungsraumes die eigentliche Arbeit auf-

52 Madina Tlostanova, »The Janus-faced Empire Distorting Orientalist Discourses: Gender, Race and Religion in the Russian/(post)Soviet constructions of the ›Orient‹,« *Worlds & Knowledges Otherwise: On the Decolonial (II) – Gender and Decoloniality* 2.2 (2008): 6f, 22.06.2009.
 <https://globalstudies.trinity.duke.edu/wko-v2d2>.
53 Madina Tlostanova, »Towards a Decolonization of Thinking and Knowledge: A few Reflections from the World of Imperial Difference,« (2009): 2, 20.06.2011
 <http://antville.org/static/m1/files/madina_tlostanova_decolonia_thinking.pdf>.
 Vocabulary of Decoloniality ist ein von Marina Grzinic und Ivana Marjanovic 2010 an der Akademie der Bildenden Künste in Wien initiiertes Projekt auf dem Blog *m1.Antville.org*. Dieser Blog versteht sich als Plattform für theoretische, politische und kulturelle Debatten sowie praktische Interventionen post-konzeptioneller Künstlerinnen und Kritikerinnen.
54 Zu dem interdisziplinären akademischen Feld der postsowjetischen Studien siehe Chioni Moore, »Is the Post- in Postcolonial the Post- in Post-Soviet? Toward a Global Postcolonial Critique,« 111–128.
 Eine Schlüsselfigur der neuesten postsowjetischen Forschung ist Madina Tlostanova. Sie publiziert auf Russisch u.a. zur post-sowjetischen Literatur und Ästhetik der Transkulturalität (2004), zur Philosophie des Multikulturalismus (2008) und zu dekolonialen Gender-Epistemologien (2009). In englischer Sprache liegen vor: *The Sublime of Globalization? Sketches on Transcultural Subjectivity and Aesthetics* (Moskau: Ed. URSS, 2005), *Gender Epistemologies and Eurasian Borderlands* (New York: Palgrave Macmillan, 2010) sowie gemeinsam mit Walter D. Mignolo, *Learning to Unlearn: Decolonial Reflections from Eurasia and the Americas* (Columbus: Ohio State Univ. Press, 2012).
55 Siehe etwa die Fallstudie von Paul Stronski, *Tashkent: Forging a Soviet City, 1930–1966* (Pittsburgh: Univ. of Pittsburgh Press, 2010) sowie William G. Rosenberg und Lewis H. Siegelbaum, Hg., *Social Dimensions of Soviet Industrialization* (Bloomington/IN: Indiana Univ. Press, 1993).
56 Kotkin, *Magnetic Mountain* 34.

zunehmen.⁵⁷ Justus Buekschmitt spricht in diesem Zusammenhang von einer »Stadtplanung im leeren Raum«.⁵⁸

May ist als Planer auf einem Schlüsselsektor für die Ausgestaltung der neuen sowjetischen Gesellschaftsordnung tätig. In Magnitogorsk arbeitet er an dem zukünftigen Zentrum der Sowjetisierung des Süd-Urals. Die prototypische sozialistische Stadt ist nicht einfach nur der Standort einer riesigen Stahlfabrik, sondern gleichzeitig eine urbane Fabrik, die Bauern in Proletarier verwandeln soll.⁵⁹ Abgesehen von den ausländischen Spezialisten handelt es sich bei der Mehrzahl der in den zentralasiatischen Stadtneugründungen wie Magnitogorsk tätigen Menschen keineswegs um freiwillig zugezogene beziehungsweise regulär angeworbene Vertragsarbeiter. Angesichts des akuten Arbeitermangels erfolgt die Mobilisierung von Produktionskräften zuvorderst qua Regierungs-, Partei- oder Gewerkschaftsbeschlüssen; demobilisierte Soldaten, Arbeiter aus anderen Industriestädten und verbannte bürgerliche Ingenieure werden schlicht in die südlichen Provinzen abgeordnet.⁶⁰ Seit Anfang 1930 kommen zudem die im Zuge der stalinistischen Entkulakisierung gewaltsam enteigneten, ehemals selbständigen Bauern (Kulak) aus den entlegenen Provinzen Kasachstans, Kirgisiens oder der Ukraine in die industriellen Stadtneugründungen.⁶¹ Diese Deportierten bilden etwa im Fall Magnitogorsk gemeinsam mit den Saison- und Wanderarbeitern der Region den Humanpool agrarischer Herkunft für ein »real-life laboratory«⁶² moderner Urbanität.

Fred Forbat, selbst Mitglied der Brigade May, attestiert seinem Chef hinsichtlich dessen Verhältnisses zu den russischen Planungsbehörden eine wenig angebrachte »Kolonialgesinnung.«⁶³ Es wäre an dieser Stelle wiederum eine gesonderte Untersuchung notwendig, um genauer zu überprüfen, inwieweit May nicht nur gegenüber seinen russisch-sowjetischen Auftraggebern mit kolonialanalogem Chauvinismus auftritt, sondern darüber hinaus in der Hoffnung auf Planungsaufträge enormen Ausmaßes gezielt mit einer (neo-)imperialistischen sowjetischen Diktatur kollaboriert. In Magnitogorsk jedenfalls – so viel ist offensichtlich – plant er strenggenommen für ein stalinistisches Arbeitslager, das sich als Labor nachholender Entwicklung seiner als vormodern konzeptionalisierten Bewohner präsentiert. Mays Planungsarbeiten für Kampala werden – wenn auch unter gänzlich verschiedenen geopolitischen Vorzeichen – strukturelle Kontinuitäten zu ebendiesen repressiv-developmentalistischen Dimensionen des sowjetischen Werkes aufweisen.

Spätestens seit Ende 1931 werden die baupolitischen und baubürokratischen Rahmenbedingungen für die Arbeit des deutschen Modernisten in der Sowjetunion abermals

57 Flierl, »›Vielleicht die größte Aufgabe, die je einem Architekten gestellt wurde‹ – Ernst May in der Sowjetunion (1930–1933),« 163 und Buekschmitt, *Ernst May* 63.
58 Ebd. 66.
59 Kotkin, *Magnetic Mountain* 34 u. 72.
60 Ebd. 73–79.
61 Ebd. 80f.
62 Ebd. 107.
63 Brief Fred Forbat an Walter Gropius, Moskau, 25.02.1932, Arkitekturmuseet Stockholm, Nachlass Fred Forbat, Korrespondenz Russland/Walter Gropius: AM 1970-18-103.

erschwert. Nachdem sein Gesuch um eine Audienz beim Generalsekretär der Kommunistischen Partei Stalin abgelehnt wurde,[64] ist von dem frühen Elan, mit dem May den sozialistischen Aufbau der UdSSR vorantreiben will, nur noch wenig zu verspüren. Entgegen der erhofften Schlüsselrolle bei der großen »einheitliche[n] Planung von Industrie, Verkehr, Wohnsiedlungen und Grünflächen« wird May allmählich zu einer Randfigur »vielfach zersplitterte[r] Projektierung[en]«[65] degradiert. Mit der signifikanten Kürzung der monatlichen Bezüge von 2.000 auf 500 US-Dollar verliert May im Februar 1932 zudem seine leitende Funktion als Chefingenieur des Standard-Stadt-Projektes.[66] Fred Forbat, der zu diesem Zeitpunkt zur Gruppe stößt,[67] beschreibt die Arbeitssituation im August 1932 gegenüber Walter Gropius wie folgt: »may hat nur noch die leitung des städtebausektors im trust, die hochbauabteilung nicht mehr. [...] über das gewicht und die art der berufung von may haben wir uns in berlin grundlegend falsche vorstellungen gemacht, die er selbst genährt hat. wenn möglichkeiten vorhanden waren sich dieses gewicht zu verschaffen, hat er alles in dieser richtung versäumt.«[68]

Besonders seit Beginn des zweiten Fünfjahresplanes setzen die führenden Funktionäre der UdSSR verstärkt auf die Expertise eigener, überwiegend russischer Planungsexperten und Architekten. Diese treten nun eher für einen repräsentativen Klassizismus sozialistischer Provenienz sowie für traditionelle radial-konzentrische Achsenplanungen als für die Ideen der modernen Bewegung ein. Die Architekten und Stadtplaner des Neuen Bauens werden fortschreitend überflüssig. Entsprechend findet auch Mays Entwurf für den Generalplan Moskaus keine Befürworter.[69] Nachdem die für die Ausländer besonders reizvolle Bezahlung in internationalen Devisen eingestellt wird, kehren viele Experten in ihre Herkunftsländer zurück. Bruno Taut etwa, der erst im April 1932 unabhängig von Mays Gruppe ins Land gekommen war, verlässt die Sowjetunion bereits wieder Anfang 1933. Vielen deutschen Gastarbeitern ist jedoch inzwischen eine Rückkehr in die alte Heimat unmöglich.[70]

64 Flierl, »›Vielleicht die größte Aufgabe, die je einem Architekten gestellt wurde‹ – Ernst May in der Sowjetunion (1930–1933),« 170f.
65 Brief Ernst May an Stalin, 07.09.1931, reproduziert in Flierl, ›Vielleicht die größte Aufgabe, die je einem Architekten gestellt wurde‹ – Ernst May in der Sowjetunion *(1930–1933)* 170 sowie in Flierl, *Standardstädte: Ernst May in der Sowjetunion 1930–1933* 424.
66 Flierl, ›Vielleicht die größte Aufgabe, die je einem Architekten gestellt wurde‹ – Ernst May in der Sowjetunion *(1930–1933)* 176.
67 Fred Forbat, »Erinnerungen eines Architekten aus vier Ländern,« unpubliziertes Manuskript, Arkitekturmuseet Stockholm, Nachlass Fred Forbat, AM 1970-18-01.
68 Brief Fred Forbat an Walter Gropius, Moskau, 25.02.1932, Arkitekturmuseet Stockholm, Nachlass Fred Forbat, Korrespondenz Russland/Walter Gropius, AM 1970-18-103.
69 Flierl, »›Vielleicht die größte Aufgabe, die je einem Architekten gestellt wurde‹ – Ernst May in der Sowjetunion (1930–1933),« 182–187.
70 Es kehren vor allem solche Architekten nach Deutschland zurück, die nicht aus jüdischen Familien stammen oder jüdische Angehörige haben. Aus der Gruppe May sind dies z. B. Gustav Hassenpflug, Walter Schwagenscheidt oder Werner Hebebrand.

Ernst Mays »Platz an der Sonne«: Als kolonialer Farmer in Tanganjika

Im nationalsozialistischen Deutschland nehmen derweil die öffentlichen Diffamierungen gegen Ernst May abermals zu. Inzwischen wird dieser nicht nur als Repräsentant des Neuen Frankfurts, sondern gleichsam für sein Engagement in der Sowjetunion angegriffen. Bruno Taut berichtet im April 1932, dass May »[…] nicht wiederzuerkennen ist; traurig, welche Atmosphäre von Haß, Bitterkeit, Vorwurf, Spott und Mißtrauen sich hier ebenso bei den Deutschen wie bei den Russen, und zwar wie es scheint, ausnahmslos um ihn lagert.«[71]

Zwar habe May schon lange vor 1933 erkannt, dass ein Machtwechsel zugunsten der Nationalsozialisten bevorstehe.[72] Der endgültige Entschluss jedoch, nicht nach Deutschland zurückzukehren, fällt erst im Verlauf des Jahres 1933. Noch im März glauben er und seine Frau, dass das deutsche Volk »gänzlich unreif für den Parlamentarismus«[73] sei und daher »für das heutige Deutschland eine Diktatur die wahrscheinlich zweckmäßigste Staatsform darstellt.«[74] Das vergleichende Studium von Hitlers Regierungserklärungen und des italienischen Faschismus' habe sie davon überzeugt, »dass die Schafherde vielleicht nur durch einen energischen Hirten nicht zuletzt durch seine scharfen Hunde zusammen gehalten« und allein auf diese Weise »die Volkskraft zum Produktivaufbau mobil gemacht«[75] werden kann. Während sich das Ehepaar May mit der »restlosen Unterdrückung des Kommunismus in Deutschland« durchaus einverstanden zeigt und lediglich die »feige Gemeinheit«[76] kritisiert wird, mit der die Regierung Hitler ihre politischen Gegner aus dem bürgerlichen Spektrum bekämpft, bleiben die offen antisemitischen Kampagnen des deutschen Nazi-Regimes unkommentiert. Mit Unterstützung eines früheren Frankfurter Mitarbeiters und NSDAP-Mitgliedes lässt May »nichts unversucht«,[77] um ein letztes Mal auszuloten, inwieweit die politischen Verhältnisse eine »weitere Mitarbeit in Deutschland«[78] zulassen. Der Weg zurück in eine verantwortliche Planungsposition ist aber inzwischen endgültig verschlossen.

Im März 1933 während eines Urlaubs mit der Familie am Gardasee nimmt die alternative Idee Gestalt an, sich im Osten Afrikas niederzulassen und dort eine eigene Farm zu bewirtschaften. May reist von Italien nach London, um sich über die Möglichkeiten einer landwirtschaftlich-kolonisatorischen Ansiedlung in dem seit dem Ersten Weltkrieg unter britischem Mandat stehenden Tanganjika zu informieren. Begeistert berichtet er nach seiner Rückkehr der Schwiegermutter Luise Hartmann, dass seinen Plänen »formell […] kei-

71 Taut, *Moskauer Briefe 1932–1933* 106.
72 Brief Ernst May an Ilse May, 23.03.1942, DAM Ernst-May-Nachlass, Inv.-Nr. 160-902-24.
73 Brief Ernst und Ilse May an Luise Hartmann, 26.03.1933, DAM Ernst-May-Nachlass, Inv.-Nr. 160-902-15.
74 Ebd.
75 Ebd.
76 Ebd.
77 Brief Ernst May an Luise Hartmann, 14.04.1933, DAM Ernst-May-Nachlass, Inv.-Nr. 160-902-15.
78 Ebd.

nerlei Hindernisse im Wege stehen«.[79] Zwar seien die dortigen wirtschaftlichen Eckdaten nicht eben günstig, dennoch zeigt sich May zuversichtlich,

> [...] dass [...] in dem landschaftlich schönen und gesunden Lande so billig zu leben ist, dass wir mit der Investierung der Ersparnisse solange abwarten können, bis eine Klärung der Verhältnisse eingetreten ist. Im allerschlimmsten Fall würden wir also nach 1 bis 2 Jahren mit einem um 10 bis 15000 Mark verringerten Vermögen wieder in Europa landen. Ich habe den festen Eindruck, dass es nicht dazu kommen wird, sondern dass die Kolonialverhältnisse mit ihren unbegrenzten Möglichkeiten zu schöpferischer Betätigung uns alle vielleicht nach einigen anfänglichen Schwierigkeiten wahrhaft glücklich machen werden.[80]

Gleichzeitig fragt May rückblickend betrachtet erfolglos bei dem international agierenden Bauunternehmen Philipp Holzmann nach einem leitenden Posten in Ostafrika an.

Ernst May kennt England von zwei längeren Studienaufenthalten in den Jahren 1911 und 1912 zunächst als Student am University College in London und dann als Praktikant im Büro Raymond Unwins.[81] Sein Vertrauen in die Legitimität, die Macht sowie den Fortbestand des britischen Kolonialreichs ist groß. England – so schreibt er – sei »der ruhende Pol in der Welt. Mit fabelhafter politischer Klugheit und Toleranz hat das britische Reich seinen Weltruhm und seine Weltmacht begründet und wird sie über alle Rückfälle europäischer Länder in die Barbarei festhalten.«[82] Auch wenn May noch einmal über Wien nach Moskau zurückkehrt, steht sein Entschluss, nach Afrika zu emigrieren, anscheinend spätestens Anfang Mai 1933 fest. Als er am ersten Weihnachtstag desselben Jahres, noch vor Ablauf seines Vertrages, die Sowjetunion mit dem Zug in Richtung Wien verlässt, um die architektonische und planerische Arbeit für immer hinter sich zu lassen und künftig in Ostafrika eine Farm zu betreiben, dürften nicht wenige Personen aus seinem Umfeld überrascht gewesen sein. Für ihn selbst verfügt der erneute Orts- und Berufswechsel aber durchaus über Kontinuitäten zu seinem bisherigen professionellen Leben. Er begreift das anvisierte Projekt als »grosse aufbauende Tätigkeit«,[83] die Parallelen zu vorangegangenen Planungsarbeiten aufweise.

Derweil sind Mays landwirtschaftliche Ambitionen nicht notwendigerweise an den geografischen Raum Ostafrikas gebunden. Ein vergleichbares Projekt – so heißt es in einem Brief an Luise Hartmann – sei unter anderen politischen Rahmenbedingungen durchaus auch in der alten Heimat vorstellbar: »Es würde mich schon reizen, in Deutsch-

79 Hier und im Folgenden: Brief Ernst May an Luise Hartmann, 14.04.1933, DAM Ernst-May-Nachlass, Inv.-Nr. 160-902-15.
80 Ebd.
81 Zu Mays Aufenthalten in England siehe Ernst May, »Material für die Schriftleitung von F.A. Brockhaus« [undatiert, ca. 1931 bis 1933, da ständiger Wohnsitz mit »z. Z. Moskau« angegeben wird], DKA Nachlass Ernst May, Sonderordner 50.
82 Brief Ernst May an Luise Hartmann, 14.04.1933, DAM Ernst-May-Nachlass, Inv.-Nr. 160-902-15.
83 Hier und im Folgenden: Brief Ernst May an Luise Hartmann, 14.04.1933, DAM Ernst-May-Nachlass, Inv.-Nr. 160-902-15.

land als Bauer vielleicht mit Anlage einiger Spezialkulturen zu arbeiten. Aber nicht in dem Deutschland Hitlers.« Ein anderes westeuropäisches Land, Frankreich, schließt May als Migrationsziel hingegen kategorisch aus. Ihm sei das Land »trotz seiner natürlichen Schönheit innerlich fremd und unsympathisch« geblieben. »Der französische Nationalcharakter« – so erklärt May sein Urteil – »erscheint mir verlogen und unwahrhaftig.« Mit Blick auf seine tatsächlich erfolgte Emigration nach Ostafrika muss insofern die Aussage überraschen, dass er sich und seine Familie nicht »zwischen Menschen ansiedeln [will, Hinzuf. d. V.], die mir von vornherein fremd sind.« May geht also entweder davon aus, dass er die Menschen Ostafrikas bereits hinreichend kenne, oder er impliziert an dieser Stelle, dass es unter kolonialen Bedingungen für den europäischer Einwanderer schlicht nicht notwendig ist, die national-kulturelle Identität der Unterworfenen und primär in ihrer vormodernen Ethnizität identifizierten Einheimischen zu kennen. Tatsächlich erwerben Ernst und Ilse May im Februar 1934 im gebirgigen Nordosten des ehemaligen sogenannten Schutzgebietes Deutsch-Ostafrika, das seit 1919 unter britischem Mandat steht, rund 172 Hektar Land. »Hier habe ich unentwegt geschafft und mir […] ›mein drittes Reich‹ geschaffen«,[84] berichtet Ernst May im Jahre 1935 in einem Brief an den in die Türkei migrierten ehemaligen Berliner Stadtbaurat Martin Wagner von seinen Erfahrungen in Tanganjika. Als Farmer sei es ihm in kürzester Zeit gelungen, »aus dem Nichts pulsierendes Leben zu stampfen.«[85]

Obschon hier das Bild eines allein von May geschaffenen autarken landwirtschaftlichen Organismus entworfen wird, findet die betonte Unabhängigkeit des kolonialen Siedlers ihre wichtigste Voraussetzung in den rechtlich kodifizierten Ausbeutungsverhältnissen der Mandatsordnung, die von Arbeitsverpflichtungen und unterbezahlten Vertragsvereinbarungen geprägt ist. Die Materialien für den Bau des eigenen Farmhauses – der West Meru Alp – lässt der deutsche Siedler von einem nahe liegenden Steinbruch herbeischaffen.[86] Für ihn arbeiten bis zu siebzig »eingeborene Kräfte […] für geringes Entgelt«.[87]

Seit 1925 erlaubt die britische Mandatsmacht ehemaligen deutschen Kolonialisten wieder, in das Land zurückzukehren. May kommt mit jenen Kolonialrevisionisten nach Tanganjika, deren erklärtes Ziel es ist, die ehemaligen Schutzgebiete zurückzugewinnen.[88] Inwieweit die Debatten der politisch organisierten Kolonialbewegung in der Weimarer Republik oder die äußerst populäre Kolonialbelletristik[89] seinen eigenen Entschluss und

84 Ernst May in einem Schreiben an Martin Wagner, 20.10.1935, Abschrift (höchstwahrscheinlich auf Veranlassung von Wagner angefertigt) befindet sich in: BHA Berlin, Gropius Nachlass, Gropius Papers II Wagner, 208.2 (766) 7/512.
85 Ernst May, *Sonnenschein und Finsternis in Ost Afrika. Mit Besonderer Berücksichtigung des Mau-Mau-Aufstandes*, 1953, unveröffentlichtes Manuskript, DAM Ernst-May-Nachlass, Inv.-Nr. 160-903-010.
86 Ebd.
87 Ernst May, *Afrika nach 20 Jahren*, 1968, unveröffentlichtes Manuskript, Vortrag gehalten an der TH Darmstadt, DAM Ernst-May-Nachlass, Inv.-Nr. 160-903-012.
88 Winfried Speitkamp, *Deutsche Kolonialgeschichte* (Stuttgart: Reclam, 2005) 159 u. 160–166.
89 Kai K. Gutschow, »Das Neue Afrika: Ernst May's 1947 Kampala Plan as Cultural Programme,« *Colonial Architecture and Urbanism in Africa*, Hg. Fassil Demissie (Farnham et al.: Ashgate, 2012) 385 verweist auf

Vorgeschichten: Von Schlesien in das Neue Frankfurt und über die Sowjetunion nach Ostafrika | **141**

51 Ernst May auf dem Gelände der West Meru Alp bei Arusha, heutiges Tansania, um 1935.

die persönliche Erwartungshaltung tatsächlich beeinflusst haben, ist kaum zu rekonstruieren. Fraglos fungieren Anfang der 1930er Jahre die Kolonien im deutschen Alltagsbewusstsein nicht nur als idealisierte Erinnerungslandschaften.[90] Über die Grenzen der politischen Lager hinweg bleibt die Überzeugung verankert, dass auch die Deutschen einen legitimen Anspruch auf einen »Platz an der Sonne«[91] haben.

Die von Bernhard von Bülow als Staatssekretär des Auswärtigen Amtes bereits Ende des 19. Jahrhunderts eingeführte Metapher findet sich auch bei May. Er »lernte diese Sonne in Ostafrika zuerst als Farmer in Tanganjika kennen«, heißt es in seinem Vortragsmanuskript »Sonnenschein und Finsternis in Ost Afrika«.[92] »[P]hysisch und psychisch« habe er

das Buch *Fremde Vögel über Afrika* (1932) des Fliegerveteranen Ernst Udet, das May durch einen gemeinsamen Freund empfohlen worden sei.
90 Speitkamp, *Deutsche Kolonialgeschichte* 168.
91 Ebd. 36.
92 Hier und im Folgenden: Ernst May, *Sonnenschein und Finsternis in Ost Afrika. Mit Besonderer Berücksichtigung des Mau-Mau-Aufstandes*, 1953, unveröffentlichtes Manuskript, DAM Ernst-May-Nachlass, Inv.-Nr. 160-903-010.

diese Sonne gefühlt, wenn er »nach getaner Arbeit auf der Veranda meines Farmhauses, die Glieder streckend, den Blick hundert km weit ueber das Farmland im Vordergrunde und die ferne Massaisteppe mit ihren z.T. noch aktiven Vulkanen schweifen liess.« Mays rückblickende Schilderungen folgen jenem idyllisch verklärten Erzählmuster, das die koloniale Siedlungspraxis als ebenso schwere wie harmonisch schöpferische und zivilisatorische Aufbauleistung in einem wilden kulturlosen Raum schildert. Für europäische Siedler, wie den einflussreichen, in Kenia ansässigen Baron Delamere, repräsentiert Tanganjika jenen »weak link in the chain of white settlement,«[93] den es durch eine aktive Siedlungspolitik zu stärken gilt.

May ist einer von insgesamt etwa 9.000 europäischen Siedlern.[94] Als der Anteil der Deutschen Mitte der 1930er Jahre auf rund 3.000 ansteigt, unterstützt die Mandatsregierung besonders britische Plantagenbesitzer mit günstigen Krediten und ermöglicht ihnen, ihren Landbesitz zu vergrößern.[95] Dennoch dürfte sich Mays frühe koloniale Sozialisation kaum von der eines Angehörigen der britischen Kolonialklasse unterschieden haben. Er lebt und arbeitet mit seiner Familie auf einer isolierten Farm. Seine egalitären Kontakte beschränken sich weitgehend auf den gelegentlichen Austausch mit anderen Siedlern, kolonialen Verwaltungsbeamten und Militärs. Mit Blick auf die einheimische Bevölkerung muss von einer ähnlichen Beziehung ausgegangen werden, wie sie der Politikwissenschaftler und Wirtschaftshistoriker E. A. Brett für einen typischen Angehörigen der britischen Kolonialelite beschreibt: »His other world, which he came out to direct and control, consisted of peoples which, if they were not actually considered inferior, were necessarily considered immature […], but not to be treated as equals and allowed a decisive say in determining the long-term future of their country.«[96]

Anders als in der Kronkolonie Kenia wird die Landwirtschaft Tanganjikas nicht von Großfarmen in europäischem Besitz dominiert. Der größte Teil der Produktion wird von einheimischen Kleinbauern erbracht.[97] Kaffee-, Tee-, Sisal- und Baumwoll-Anbau bilden das Rückgrat der auf die Rohstoffbedürfnisse und Profite des kolonialen Mutterlandes ausgerichteten Exportökonomie. Allein aus diesem Grund – und nicht aufgrund philanthropischer Erwägungen – beschränkt die britische Administration die Möglichkeiten der weißen Farmer zur direkten oder indirekten Verpflichtung von Zwangsarbeitern. Da zudem das Steuersystem und das Landrecht weniger repressiv als im benachbarten Kenia ausgelegt werden, lassen sich einheimische Lohnarbeiter nur für begrenzte Zeit und meist aus großer Distanz für die Arbeit auf den Siedlerfarmen rekrutieren. Diese spezifischen

93 Zit. nach E. A. Brett, *Colonialism and Underdevelopment in East Africa: The Politics of Economic Change, 1919–1939* (New York: NOK, 1973) 221.
94 Ebd. 225.
95 Ebd. 226ff.
96 Ebd. 39.
97 Ebd. 222.

Rahmenbedingungen erschweren es vor allem kapitalschwachen europäischen Kleinbauern, an der gewinnbringenden kolonialen Ausbeutung Tanganjikas teilzuhaben.[98]

Auch wenn May in späteren Jahren immer wieder betonen wird, wie vorbildhaft und erfolgreich er seine Farm im Schatten des Mount Meru geführt habe,[99] rentiert sich die Unternehmung in ökonomischer Hinsicht nicht. Bereits zu dieser Zeit bemüht er sich um die Akquise architektonischer Aufträge. Bald nachdem das *Chesham Settlement Scheme* in Kraft tritt, mit dem das Colonial Office in London endgültig die Entscheidung gegen die weitere Kolonisierung Tanganjikas nach kenianischem Vorbild trifft, gibt May das koloniale Agrarexperiment auf. Im Sommer 1937 geht er mit seiner vierköpfigen Familie in die kenianische Metropole Nairobi. Erst im darauffolgenden Jahr gelingt es, das West Meru Anwesen zu verkaufen.

Der spätkoloniale May

Als May 1937 in die Hauptstadt der britischen Kronkolonie kommt, um erneut seinen eigentlich gelernten Beruf aufzunehmen, blickt er auf eine äußerst wechselvolle berufliche Karriere zurück. Diese hatte ihn von den deutsch-nationalen Heimstätten der schlesischen Binnenkolonisation in den paternalistischen sozialen Wohnungsbau der Stadt Frankfurt und daraufhin vom sozialistischen Städtebau der russisch-stalinistischen Modernisierungsdiktatur in die ostafrikanische Plantagenwelt europäischer Siedlerkolonisten geführt. Die vom Architekten selbst hervorgehobenen Kontinuitäten zwischen diesen auf den ersten Blick disparaten Lebens- und Arbeitsstationen betreffen keineswegs nur das fortgesetzte Engagement für den planmäßigen Aufbau moderner Wohn- und Arbeitsformen. Kontinuitäten sind vielmehr ebenso in jenen repressiven soziopolitischen Bedingungen zu suchen, die den Planer und Farmer mit der notwendigen Macht ausstatten, seine Ideen zu verwirklichen.[100]

Wie in diesem Teilkapitel gezeigt wird, lässt sich diese Kontinuitätslinie auch und im besonderen Maße bis hinein in das ostafrikanische Werk der 1930er, 40er und 50er Jahre verfolgen. In ebendieser Absicht richtet die folgende Analyse daher ihren Fokus auf Ernst Mays Erweiterungsplanungen für das expandierende Wirtschaftszentrum Kampala in Uganda. Die zwischen 1945 und 1947 entstandenen Vorschläge zur urbanen Expansion Kampalas erscheinen gleich in mehrfacher Hinsicht paradigmatisch für die kolonial-technokratische Selbstkorrumpierung beziehungsweise Selbstentlarvung der modernen Bewegung. Sie repräsentieren nicht einfach einen gelungen Export oder erfolgreichen Transfer technologisch-sozialer Errungenschaften; mit der Kampala-Planung liegt genauso wenig

98 Ebd. 227f.
99 May zitiert nach Buekschmitt, *Ernst May* 80.
100 Siehe Miller Lane, »Architects in Power: Politics and Ideology in the Work of Ernst May and Albert Speer,« 296.

nur ein eindrückliches Beispiel für die funktionalistische Adaption der unter kontinentaleuropäischen Bedingungen formulierten Avantgardekonzepte von Architektur, Urbanität, Bürgerschaft und rationaler Planung vor. Vielmehr erlaubt die Analyse dieses Projektes gleichzeitig, die Globalisierung moderner Planungs- und Architekturmodelle als einen spätkolonial-funktionalistischen Transformationsprozess zu beschreiben, der genauso von ökonomisch-materiellen Hegemoniebeziehungen und politisch-militärischen Machtrelationen wie von den kulturessentialistischen Ideologien zivilisatorischer Ungleichheit und anderen strategischen Erwägungen zur Sicherstellung europäischer Vorherrschaft determiniert ist. Mays Segregationsplanung illustriert besonders die spätkolonialen Diskurse ungleicher sozioökonomischer und politischer Partizipation. In ihrer expliziten planungsdidaktischen Konzeptionalisierung der Idee nachholender Entwicklung kolonialisierter Menschen antizipieren sie darüber hinaus die noch heute wirksame entwicklungspolitische Argumentation nachkolonialer Planungsparadigmen westlicher Akteure in den Ländern des Südens.

Bevor diese externen Präfigurationen und inneren Eigenschaften des Kampala-Projektes in ihren verschiedenen Facetten herausgearbeitet werden, soll zunächst jener größere ostafrikanische Werkzusammenhang dargestellt werden, in dem sich die Stadterweiterungsplanung platziert.

Bauten und Projekte in Ostafrika – Ein Überblick

Erst mit seinem im Jahre 1937 erfolgten Umzug in die 56.000 Einwohner zählende und stetig wachsende Stadt Nairobi gelingt es May vollends, in das berufliche Feld der Architektur zurückzukehren. In der Hauptstadt der Kronkolonie befinden sich die wichtigsten kolonialen Verwaltungseinrichtungen des Kontinents. Von hier aus, wo Ende der 1930er Jahre etwa 6.000 Europäer leben,[101] wird May, den die *Kenya Gazette* vom 6. Dezember 1938 in der Liste der registrierten Architekten als »Stadtbaurat A.D.« führt,[102] an verschiedenen Orten der Region und wechselnden, häufig nicht zweifelsfrei rekonstruierbaren Zuständigkeiten tätig werden, bevor er ab Ende der 1940er Jahre zu einem nachweislich autonom agierenden überregionalen Akteur avanciert.

In Karen, einer ehemaligen Kaffeeplantage, die etwa 20 Kilometer südwestlich von Nairobi liegt, baut der deutsche Architekt von 1937 bis 1946 in drei Etappen sein eigenes Wohnhaus (Abb. 52, 53). Platziert auf einem 9.000 Quadratmeter großen Grundstück soll es nicht zuletzt den zurückgewonnenen professionellen Status repräsentieren. Als Visitenkarte des Architekten[103] folgt das Wohnhaus in seiner inneren wie äußeren Gesamtkon-

101 Zu den Einwohnerzahlen siehe Anja Kervanto Nevanlinna, *Interpreting Nairobi. The Cultural Study of Built Forms* (Helsinki: Suomen Historiallinen Seura, 1996) 147f.
102 *The Official Gazette of the Colony and Protectorate of Kenya*, 6.12.1938: 1708.
103 Als solches bezeichnet Ilse May das eigene, neuerbaute Wohnhaus in einem Brief an ihre Familie in Deutschland, 17.06.1938, DAM Nachlass May, 160-902-020.

52 Ernst May, Wohnhaus May in Karen/Nairobi. Blick von Süden auf das Haupthaus, 1937–46. Foto: Ernst May.

zeption ganz den formalen Gestaltungsprinzipien des Neuen Bauens. Die additiv aneinandergesetzten, ein- und zweigeschossigen Kuben verzichten vollständig auf historisierende Anleihen in der Formensprache. Glatte helle Wandoberflächen werden von asymmetrisch gegeneinander versetzt angeordneten Fenstern und Fensterbändern geöffnet. Im Zusammenspiel mit Details wie Verdachungen, Terrassen, Höfen und niedrigen bis halbhohen Begrenzungsmauern werden die Baukörper so variiert, dass eine Bewegung um den gesamten Komplex vorgegeben wird. Im Inneren präsentiert sich das Raumprogramm mit zusammenhängendem Wohn-/Essbereich und mehreren Schlafzimmern auf rund 140 Quadratmetern sowie einem im Innenhof gelegenen Pool als ein an gehobenen euroamerikanischen Wohnstandards orientierter Wohnbau, ohne dabei jedoch das differenzierte Raumprogramm einer bürgerlichen Villa des beginnenden 20. Jahrhunderts zu erwidern. Das private Anwesen verfügt seit 1946 zudem über einen Bürotrakt von rund 80 Quadratmetern.[104]

Das Haus May in Karen interessiert im Kontext dieser Fallstudie weniger wegen seines architektonischen Programms oder seiner modernen Zeichensprache, die das private Bauvorhaben deutlich von der überwiegenden Zahl der für Engländer mit formalen Anleihen an den britischen Landhausstil realisierten Villen unterscheidet, als vielmehr aufgrund der

104 Sämtliche Quadratmeterangaben wurden auf Basis der eigenen Rekonstruktionen errechnet.

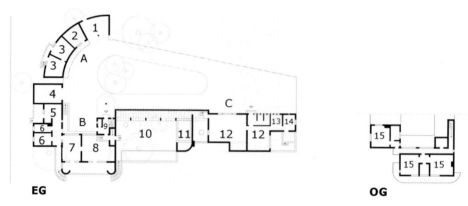

53 Grundriss Erd- und Obergeschoss Wohnhaus May in Karen/Nairobi
Legende **A** 1937, Gästeflügel, **B** 1938, Haupt- bzw. Wohnhaus, **C** 1946, Bürotrakt
1 Werkplatz, **2** Webraum, **3** Gäste, **4** Garage, **5** Küche (12,5 m²), **6** Vorräte (5 m² + 8,3 m²), **7** Esszimmer (18 m²), **8** Wohnraum (27,5 m²), **9** Eingang, **10** Innenhof, **11** Schwimmbecken, **12** Büro (38 m² + 20 m²), **13** Sekretariat, **14** Lichtpauserei, **15** Schlafzimmer (im OG).

dem Wohnhauskomplex zugrundeliegenden sozialräumlichen Binarität. Hier spiegelt sich bereits im Kleinen jene rassistische Segregation, die auch die urbanistischen Konzepte des kolonialen Planers May in Kampala kennzeichnen werden: Der sich zum Hang hin viertelkreisförmig öffnende Komplex verfügt über keinen Angestelltentrakt. Die Schlafstätten der »7 house-boys«[105] (Abb. 54), mit deren Hilfe das Anwesen bewirtschaftet wird, platziert May abseits des Hauses in der Grünanlage.

Für diese Männer, deren »menschliche Behandlung« ihm laut eigener Aussage stets »selbstverständlich« sei, lässt May zwei einfache, mit Stroh bedeckte Rundhütten aus Lehm errichten. Diese bilden in ihrer Traditionalität das konstitutive afrikanische Außen für den zivilisatorischen Führungsanspruch des eigenen europäisch-modernen Wohnbaus.

Ernst May ist seit Sommer 1937 bis zu seiner Rückkehr nach Deutschland im Januar 1954 zunächst als angestellter Architekt und zuletzt als Seniorchef eines großen überregional agierenden Büros tätig. Als solcher ist er in sehr verschiedene ostafrikanische Bau- und Planungsvorhaben involviert.[106] Der Ausbruch des Zweiten Weltkriegs bleibt nicht ohne

105 Hier und im Folgenden: Vortrag Ernst May, *Afrika nach 20 Jahren*, 1968, unveröffentlichtes Manuskript, Vortrag gehalten an der TH Darmstadt, DAM Ernst-May-Nachlass, Inv.-Nr. 160-903-012.
106 Der Überblick rekurriert zuvorderst auf das von Eckhard Herrel gemeinsam mit dem Deutschen Architekturmuseum Frankfurt erarbeitete Werkverzeichnis: Eckhard Herrel, *Ernst May: Architekt und Stadtplaner in Afrika 1934–1953*. Schriftenreihe zur Plan- und Modellsammlung des Deutschen Architektur-Museums in Frankfurt am Main, Bd. 5 (Tübingen et al.: Wasmuth, 2001) 170–172, dem Werkverzeichnis in Claudia Quiring et al., Hg., *Ernst May 1886–1970* (München et al.: Prestel, 2011) 284–294 sowie auf der Monographie Justus Buekschmitts.

54 Ernst May Schlafstätten der
»7 house-boys« im Garten des Wohn-
hauses May. Foto: Ernst May.

Folgen für die gerade wieder aufgenommene professionelle Karriere des deutschen Emigranten. Zwischen April 1940 und August 1942 wird diese von einer mehr als zwei Jahre andauernden Internierung als sogenannter feindlicher Ausländer unterbrochen. May wird im Frühjahr 1940 zunächst zusammen mit seinem inzwischen volljährigen Sohn Klaus festgesetzt, wenige Monate später werden auch Ilse May sowie der jüngere Sohn Thomas verhaftet. Der britische Geheimdienst verdächtigt den ehemaligen Frankfurter Stadtbaurat des Antisemitismus sowie der Spionage für die Nazis.[107] May wird in verschiedenen ost- und südafrikanischen Lagern festgehalten und damit nicht nur der Freiheit, sondern auch seiner Arbeitsmöglichkeiten beraubt. Nachdem eine baldige Rückkehr nach Deutschland zusehends aussichtslos erscheint und auch die zunächst im brieflichen Austausch mit dem einflussreichen US-amerikanischen Stadtbautheoretiker Lewis Mumford angedachte Weiterwanderung in die USA ausbleibt,[108] bereitet sich May mittels ausgedehnter Fachlektüren

107 Brief Ernst May an Ilse May, 23.03.1942, DAM Ernst-May-Nachlass, Inv.-Nr. 160-902-24. May erfährt Anfang 1942 von den Anschuldigungen.
108 Brief Ernst May an Lewis Mumford, 28.09.1940 und 4.03.1941, Univ. of Pennsylvania, Annenberg Rare Books & Manuscript Library, Lewis Mumford Papers, Ms Coll 2, Folder 3194 May. Eine mögliche Übersiedlung in die USA, die Abwägung dieses Planes sowie seine Korrespondenz in dieser Angelegenheit mit Wagner und Mumford reflektiert Ernst May in mehreren, aus dem Internierungslager an seine Frau gesandten Briefen. Siehe z. B. Brief Ernst May an Ilse May, 10.03.1941, des Weiteren Briefe vom 18.03. 1941 u. 23.03.1941, alle in DAM Ernst-May-Nachlass, Inv.-Nr. 160-902-23. Nachdem ihm Mumford aber abrät, in die USA zu gehen (Ernst May an Ilse May vom 25.05.1941), verwirft er diese Option wohl endgültig. Siehe diesbezüglich etwa: Ernst May an Ilse May, Brief vom 21.09.1941, DAM Ernst-May-Nachlass, Inv.-Nr. 160-902-23.

auf seine Nachkriegskarriere vor. Er ist davon überzeugt, »nach dem Kriege an ganz grossen Aufgaben mitwirken« zu dürfen. »Von der Einstellung der Englaender uns gegenueber wird es abhaengen, ob diese Taetigkeit, wie wir immer glaubten, irgendwo im britischen Weltreich, oder in einem von den Nazis befreiten Deutschland Raum finden wird.«[109] Wo immer sein zukünftiges Tätigkeitsfeld auch geographisch liegen mag, er erkennt erstmals – so schreibt er Anfang 1942 an seine Ehefrau –, dass Architektur und Städtebau mit all den komplexen Fragen ohne eine klare politische Linie nicht zu lösen seien.[110] Diese Einsicht in die soziopolitische Basis jeder gezielten Ordnungsintervention in den städtischen Raum gewinnt der inhaftierte Planer nicht zuletzt aus der Lektüre von Mumfords *The Culture of Cities* aus dem Jahre 1938.[111] May äußert sich wiederholt begeistert über die darin entwickelten Ideen demokratischer Planungsgrundsätze.[112] Dass der deutsche Stadtplaner im britischen Empire jedoch ein äußerst selektives Verständnis von Gemeinschaft, Gerechtigkeit und demokratischer Ordnung hat und dabei Mumfords explizite Imperialismuskritik übergeht,[113] wird vor allem in seinen Erweiterungsplänen für die wirtschaftliche Metropole des britischen Protektorats Uganda, Kampala, deutlich.

In beinahe zwei Jahrzehnten in Ostafrika entstehen vorwiegend Entwürfe für Villen und Landhäuser. Aufträge für Geschäftshäuser, kulturelle und touristische Einrichtungen oder Industriebauten bilden die Ausnahme. Die von May geplanten Wohnhäuser werden wie sein erstes afrikanisches Wohnhaus in West Meru häufig nicht nur in den Städten der Region gebaut, sondern entstehen auch als Farmhäuser auf dem Land. Auftraggeber sind überwiegend Angehörige der britischen Kolonialelite: Geschäftsleute, Farmer sowie Beamte und Militärs. Sie alle sind eng mit dem kolonialen System verbunden. Das trifft genauso für Projekte zu, die jenseits des privaten Wohnungsbaus entstehen. Auch diese Aufträge stammen durchweg von privaten Trägern europäischer Herkunft. Eine Ausnahme bildet ein ausschließlich mit Mitteln der lokalen Bauern finanziertes Kulturzentrum in Moshi, Tanganjika, das zwischen 1949 und 1952 entsteht. Seit Ende des Zweiten Weltkriegs avanciert für May zudem das religiöse Oberhaupt der Ismaeliten, der dritte Aga Khan, zu einem der wichtigsten regional agierenden Auftraggeber nicht-europäischer Herkunft.

Die ebenso wechselhafte wie heterogene Auftragslage und das breite Spektrum von Nutzungsanforderungen spiegeln sich auch in der großen Stilbreite und den divergierenden Raumprogrammen der Entwürfe und realisierten Bauten des Architekten May. Zu Beginn seiner ostafrikanischen Tätigkeit gestalten sich die Akquise und noch mehr die selbstbestimmte Umsetzung von Projektaufträgen offenbar als äußerst schwierig. Dies unterschlägt

109 Brief Ernst May an Ilse May, 23.12.1941, DAM Ernst-May-Nachlass, Inv.-Nr. 160-902-23.
110 Brief Ernst May an Ilse May, 11.01.1942, DAM Ernst-May-Nachlass, Inv.-Nr. 160-902-24.
111 Lewis Mumford, *The Culture of Cities* (New York: Harcourt Brace, 1938).
112 Siehe etwa Brief Ernst May an Ilse May, 12.02.1941, DAM, Inv.-Nr. 160-902-23 oder Brief Ernst May an Ilse May, 25.02.1941, DAM, Inv.-Nr. 160-902-23.
113 Explizit etwa Mumford, *The Culture of Cities* 371: »[…] while imperialism is the bastard effort to create an international framework for modern production on the basis of conquest, robbery, and class exploitation«.

55 Ernst May, Haus Captain Murray, Usa River, bei Arusha, Tanganjika, 1936/37.

May in einem 1938 an Walter Gropius gerichteten Schreiben. Zwar erwarte er, dass etwa angesichts seines eigenen in moderner Formensprache entworfenen Wohnhauses, »[…] die konservativen Engländer wohl einiges Kopfschütteln erheben werden,« grundsätzlich aber könne er »bei vielen Aufträgen absolut kompromisslos arbeiten, weniger deshalb, weil die Leute hier etwa begeisterte Anhänger der Moderne sind, als weil sie, solange ihr Raumprogramm erfüllt wird, sich aus Mangel an Verständnis für irgendwelche architektonische Tendenz damit zufrieden geben, wenn der Architekt macht, was er will.«[114]

Die relativ geringe Anzahl der in dieser frühen Phase durchgeführten Bauvorhaben lässt diese Darstellung indes als wenig glaubwürdig erscheinen.

Tatsächlich konkurrieren zunächst ländliche Anwesen, die britischen Landsitzen des 19. Jahrhunderts nachempfunden sind, mit solchen Wohnhäusern, die bemüht sind, Raumprogramm und modernes Formenrepertoire euroamerikanischer Provenienz an die regionalen klimatischen Bedingungen anzupassen. Das Spektrum von Mays frühen, auf diesen Bautypen gerichteten Arbeiten reicht von dem bereits 1936/37 in Tanganjika fertiggestellten Haus Murray (Abb. 55), setzt sich in dem von japanisch anmutenden Dachgestaltungen inspirierten Landhaus Dorman[115] aus den Jahren 1938/39 fort und führt bis zu dem im selben Jahr im beinahe romantisierenden englischen Cottage-Stil entworfenen Wohnhaus für die befreundete Familie Gould.[116]

114 Brief Ernst May an Walter Gropius, 18.07.1938, Bauhaus-Archiv Berlin (BHA) Nachlass Gropius GS 19.
115 Identische Abbildung bei Quiring et al., *Ernst May 1886–1970* 285 und Herrel 49.
116 Zum Haus Gould siehe Herrel 47, 125 und Quiring et al., *Ernst May 1886–1970* 200.

56 Ernst May, Wohnhaus Gladwell in Karen/Nairobi, 1947/48. Foto: Ernst May.

Nach der Entlassung aus der britischen Internierung, von 1942 bis etwa in das Jahr 1946, experimentiert May gemeinsam mit einem in Nairobi tätigen britischen Bauunternehmer mit preisgünstigen, einfach zu errichtenden Lehmbauten und Betonfertighäusern, die vor allem in ihrer der einheimischen afrikanischen Bevölkerung zugedachten Version ausgesprochen primitivistische Referenzen zu den vermeintlich authentischen lokalen Wohnformen aufweisen (Abb. 88, S. 224).

Auch nach dem Zweiten Weltkrieg zeigen Mays Landhaus- und Villenprojekte keineswegs eine lineare Entwicklung in Richtung eines fortschreitenden Anschlusses an die Tendenzen der zeitgenössischen internationalen Architektur. Noch in den Jahren 1947/48 baut May für den Engländer Norman Gladwell eine von hohen Mauern umgebene Villa aus Naturstein, die in ihrem zentralen Rundbau und ihrem auf den ersten Blick fortifikatorischen Erscheinungsbild kaum auf ein modernes Wohnhaus der späten 1940er Jahre schließen lässt (Abb. 56).

Das nur ein Jahr später entworfene Haus Kaplan verfügt dagegen über Merkmale der kalifornischen Villenarchitektur der 1920er und 1930er Jahre. Eine wiederum andere stilistische Referenzialität zeigt der aus dem Jahr 1951 stammende Entwurf einer Küstenresidenz für den Aga Khan in Daressalam, der westlich-futuristische Tendenzen ihrer Zeit mit einigen funktionalen Details der neuen tropischen Architektur zu verbinden weiß (Abb. 86, S. 221). Ebenso präsentiert sich das zeitgleich im kenianischen Hochland entstehende koloniale Farmhaus Samuel mit Innenhof und Terrassen in seiner Grundrisslösung und kubischen Außengestaltung weniger ›klassisch‹ als vielmehr ›tropisch‹ modern (Abb. 84–5, S. 220). Demgegenüber rekurrieren die jüngsten von May in Ostafrika entworfenen Wohnhäuser der Jahre 1952 und 1953 mit ihren den Bau giebelseitig flankierenden großen Kaminen erneut auf die ländliche Architektur des englischen 19. Jahrhunderts (Abb. 57, 58).

57 Ernst May, Wohnhaus Nubiggin bei Gilgil (Nakuru Distrikt), Kenia, 1952/53. Foto: Ernst May.

58 Ernst May, Wohnhaus eines Farmers in Limuru, Kenia, 1952. Foto: Ernst May.

Was diese privaten Wohnhausprojekte seit den ausgehenden 1940er und beginnenden 1950er Jahre unabhängig von ihren divergierenden stilistischen Merkmalen gemein haben, ist die verstärkte Tendenz hin zu einer wehranlagenartigen Massivität, die insbesondere durch die haptischen und optischen Qualitäten des Bruchstein- oder Polygonalmauerwerks und die wenigen, überwiegend kleinformatigen Fensteröffnungen erzeugt wird.

Ernst Mays Entwürfe für öffentliche Einrichtungen wie Schulen und Krankenhäuser ebenso wie Hotels oder gewerblich genutzte Bauten entstehen seltener und wenn, dann in

152 | III. Der Architekt als kolonialer Technokrat dependenter Modernisierung

59 Ernst May, Katholische Kirche in Arusha, Tanganjika, 1936/37. Foto: Ernst May.

den Jahren nach Ende des Zweiten Weltkrieges. Auch diese Projekte lassen kaum eindeutige Rückschlüsse auf eine fortschreitende professionelle Profilbildung und Netzwerkausbildung in Ostafrika zu. Sie sind in stilistischer Hinsicht weitaus homogener als die beschriebenen privaten Wohnhausprojekte. Noch von seiner West Meru Farm aus entwirft Ernst May den Neubau einer katholischen Kirche im benachbarten Arusha. Die einfache, gemäß einer streng geometrischen Grundordnung durchfensterte Kirchenhalle mit einem im Westen an die Längsseite seitlich angefügten Eingangsturm wird im Jahre 1937 in Naturstein fertiggestellt (Abb. 59). Sie antizipiert in ihrer funktionalen Schlichtheit und Materialität jene Bauvorhaben, die Otto Bartning nach dem Zweiten Weltkrieg im Rahmen seines gemeinsam mit der evangelischen Kirche für Deutschland entwickelten Notkirchenprogramms entwirft.

Unmittelbar nach seiner Ankunft in Nairobi arbeitet May zunächst als angestellter Architekt für den Architekten S. L. Blackburne[117] an dem Entwurf eines innerstädtischen

117 *The Official Gazette of the Colony and Protectorate of Kenya*, 6.12.1938: 1708. Hier wird ein Architekt namens S. L. Blackburne im Verzeichnis der registrierten Architekten geführt. Obwohl Herrel, *Ernst May: Architekt und Stadtplaner in Afrika* 35–37 von einem Architekten namens »Blackburn« spricht, kann angesichts der Überschaubarkeit der 27 Architekten umfassenden Liste davon ausgegangen werden, dass es sich um ein und dieselbe Person gehandelt hat. Im May-Katalog des DAM wird dann gar eine Bürogemeinschaft namens »Blackburn & Narburn« angeführt (284). Tatsächlich kann aber erst für die Jahre nach dem Krieg eine Bürogemeinschaft »Backburne, Norburn & Partners« nachgewiesen werden, *The Official Gazette of the Colony and Protectorate of Kenya*, 17.04.1956: 325.

Wohn und- Geschäftshauses.[118] Die Verbindung bleibt allerdings eine kurze, zweimonatige Episode. Bis zu seiner Internierung im Jahre 1939 habe May – so Eckhard Herrel – daraufhin mit dem Architekten Leslie Geoffrey Jackson eine Bürogemeinschaft innegehabt.[119] Ob es sich dabei im juristischen Sinne um eine Partnerschaft gehandelt hat, darf bezweifelt werden. Eine offizielle Partnerschaft Jackson & May ist in dem staatlichen Anzeigenblatt *Kenya Gazette* zwar nicht dokumentiert, gleichwohl findet sich der Hinweis, dass May im Jahre 1938 als Architekt offiziell unter derselben Adresse wie Jackson registriert ist.[120] May selbst führt diese – folgen wir den Ausführungen von Herrel – erfolgreiche geschäftliche Verbindung mit Hauptsitz in Nairobi und Zweigstellen in Daressalam und Kampala[121] später nicht mehr explizit an, und auch in Buekschmitts Publikation findet diese keinen signifikanten Niederschlag. Lediglich im dort angehängten und von May mit einer kurzen Einleitung versehenen Mitarbeiterverzeichnis wird unter »IV. Afrika-Periode, 1934–1954« ein »Jackson, A.R.I.B.A.« geführt, an dessen Vornamen May sich aber offensichtlich nicht mehr erinnern kann.[122]

L. G. Jackson schlicht als Mitarbeiter zu bezeichnen, der sich in den Dienst der Mayschen Mission gestellt hat und für diesen – wie May dies in den an seine ehemaligen Mitarbeiter gerichteten »persönliche[n] Worte[n]« formuliert – »an wichtigen Aufgaben, Planungen und Wettbewerben oft bis tief in die Nächte«[123] arbeitet, entspricht kaum den tatsächlichen Abhängigkeiten. Im Gegenteil ist davon auszugehen, dass May vor allem von Jacksons Kontakten und dessen Netzwerk profitiert hat. Dafür sprechen einige Rahmendaten: L. G. Jackson führt spätestens seit 1932 in Nairobi eine Büropartnerschaft mit dem in Johannesburg geborenen Architekten J. A. Hoogterp.[124] Diese Partnerschaft ist deshalb bemerkenswert, da Hoogterp engste Verbindungen zur Architekten-Elite des Empires unterhält. Bereits vor dem Ersten Weltkrieg arbeitet dieser in dem südafrikanischen Büro des Architekten Herbert Baker, in das er auch nach dem Krieg wieder zurückkehren wird. Baker seinerseits erlangt neben seinen Projekten für Südafrika vor allem über die Zusammenarbeit mit Edwin Lutyens an den Regierungsbauten für das 1929 fertiggestellte Kapitol in Neu-Delhi eine über das britische Empire hinausreichende Bekanntheit. Als Bakers

118 Vgl. Herrel, *Ernst May: Architekt und Stadtplaner in Afrika* 36–40. Das sogenannte Kenwood Haus entsteht zwischen 1937/38. In welchem Maße May an dessen Entwurf beteiligt ist oder aber, wie Herrel argumentiert, diesen sogar federführend betreut hat, konnte bislang nicht überzeugend geklärt werden. Die auffällige, sehr bewegt anmutende Fassadengestaltung (siehe Herrel 36, 38, 39) ist trotz aller Stilpluralität des afrikanischen Werkes sehr untypisch für May.
119 Vgl. Herrel, *Ernst May: Architekt und Stadtplaner in Afrika* 40.
120 *The Official Gazette of the Colony and Protectorate of Kenya*, 6.12.1938: 1708. Hier wird May als »Stadtbaurat A D« unter der Anschrift »Box 677, Nairobi« genannt. Die *Kenya Gazette* ist bis heute das offizielle Publikationsorgan der kenianischen Regierung.
121 Herrel, *Ernst May: Architekt und Stadtplaner in Afrika* 40.
122 Siehe Buekschmitt, *Ernst May* 157–160, hier 159.
123 Ebd. 157.
124 Siehe Datenbank Einträge zu John Albert Hoogterp: *Artefacts.co.za: The South African Built Environment*, The South African Institute of Architects, Univ. of Pretoria et al., 20.02.2012, <http://www.artefacts.co.za/main/Buildings/archframes.php?archid=2219>.

Bevollmächtigter ist Hoogterp seit Mitte der 1920er Jahre in Nairobi maßgeblich an prestigeträchtigen Regierungs- und Verwaltungsbauten ebenso wie an zahlreichen Schulbauten beteiligt. Aufgrund seiner Verbindung zu dem prominenten Baker gelingt es ihm, sich erfolgreich als Architekt zu etablieren: »becoming something of a society architect.«[125] Obschon er ab 1938 wieder schwerpunktmäßig in Johannesburg tätig ist, bleibt die in Nairobi ansässige Bürogemeinschaft mit L. G. Jackson weiterhin bestehen.[126] Die Tatsache, dass diese Gemeinschaft offizielle Ausschreibungen der Krone für Kenia koordiniert,[127] belegt nicht allein deren hohe administrative und funktionale Bedeutung, sondern vor allem auch die jenes Architekten, mit dem May die Bürogemeinschaft »Jackson & May« mit mehreren Filialen in den wichtigen Städten der Region geführt haben soll.

Fraglos ist es für Deutsche im britisch verwalteten Ostafrika in der zweiten Hälfte der 1930er Jahre nicht in jedem Fall möglich, die gleichen auch geschäftlichen Rechte wie (Staats-)Angehörige des Vereinigten Königreichs zu erlangen – und da Ernst May kein britischer Staatsbürger ist, dürfte dieser Umstand nicht unerheblich für seine professionellen Möglichkeiten sein. Will er künftig die Chance auf staatliche oder offizielle Aufträge wahren, ist es nachvollziehbar, dass er die Zusammenarbeit mit einem etablierten Büro sucht. Ob es sich dabei um ein freies Mitarbeiten, um gleichberechtigte Partnerschaften oder gar Scheinpartnerschaften bei tatsächlich unabhängiger und führender Entwurfsarbeit handelt, lässt sich – wie in Mays Fall – selten rückblickend rekonstruieren.

In der Summe ergibt sich ein Bild, als habe May in diesem Zeitraum bei den Aufträgen für Wohnhausbauten unabhängig agiert, jedoch bei darüber hinausgehenden Aufträgen nominell mit Jackson kooperiert. Dies betrifft einen Schulerweiterungsbau im tansanischen Arusha aus dem Jahre 1937/38 ebenso wie eine Zigarettenfabrik für die koloniale East African Tobacco Company in Kampala aus dem Jahre 1938 sowie ein zeitgleich ebenfalls in Kampala entstehendes, aufgrund eines gekurvten Bauteiles mit durchlaufender Durchfensterung entfernt an den Kopfbau in der Hadrianstraße der Frankfurter Römerstadt erinnerndes Wohn-, Büro- und Geschäftsgebäude. Die zugehörigen Planunterlagen der beiden letztgenannten Bauten sind mit den Namen von Jackson und May, zusätzlich aber mit dem Hinweis auf die amtlich zugelassenen und in Kampala ansässigen Architekten (»chartered architects«) »Cobb, Jackson & Partners«[128] versehen. Robert Stanley Cobb arbeitet als junger Architekt für das Colonial Office in London und kommt als Armeeangehöriger während des Ersten Weltkrieges nach Kenia. Dort unterhält er mit seinem Partner H. D. Archer ein seit den 1920er Jahren in Nairobi etabliertes Büro. Diese Büroge-

125 Ebd.
126 Diese lässt sich bis Anfang der 1950er Jahre nachweisen. Siehe *The Official Gazette of the Colony and Protectorate of Kenya*, 18.11.1952: 1188.
127 Siehe *The Official Gazette of the Colony and Protectorate of Kenya*, 27.04.1937: 525, »General Notice No. 588: ›Erection of a Cottage Hospital‹,« Bekanntmachung des Trans Nzoia District Councils und ebd., 16.12.1947: 685 »General Notice No. 2248,« öffentliche Ausschreibung der East Africa High Commission.
128 Herrel, *Ernst May: Architekt und Stadtplaner in Afrika* 161, Anm. 153, 154. Vgl. auch Aussage bei Herrel, 161 Anm. 152.

meinschaft verfügt über jene Filialen in diversen Metropolen Ostafrikas,[129] die immer wieder und offensichtlich fälschlicherweise Ernst May zugeschrieben werden. Für die Aufträge in Kampala, Uganda hat L. G. Jackson wiederum seinerseits eine formelle Kooperation mit R. S. Cobb eingehen müssen, um von dessen lokaler Kompetenz und Kontakten profitieren zu können. Angesichts dieser vielfältigen und nicht immer leicht zu rekonstruierenden Allianzen kann keine abschließende Aussage über den tatsächlichen Anteil Mays an diesen Ende der 1930er Jahre übernommenen Aufträgen getroffen werden. Gleichwohl ist es naheliegend, dass Ernst May Ende der 1930er Jahre im Zuge dieser Aufträge erstmals in Kontakt mit einflussreichen Kreisen der Stadt Kampala, darunter sowohl Repräsentanten der britischen Verwaltung als auch des Geschäftslebens, tritt.

In den Jahren nach der Internierung, vor allem aber nach Ende des Zweiten Weltkrieges ändert sich diese in wechselnden Kooperationen ausgeübte berufliche Praxis; zeitweilig ist May bei dem (Bau-)Unternehmer George Blowers angestellt,[130] parallel dazu verfolgt er eigene Projekte. Zu diesem Zweck wird ein Bürotrakt, der im Jahre 1946 bezugsfertig ist, an das eigene Wohnhaus angebaut. Nun ändert sich auch die Auftragslage signifikant: Seit Ende der 1940er Jahre projektiert May mehrere Projekte für den Aga Khan beziehungsweise für ismaelitische oder Aga Khan-nahe Einrichtungen, darunter die im Jahre 1951 eingeweihte Mädchenschule in Kisumu, Kenia am Viktoriasee (Abb. 60, 61) sowie die dort im selben Jahr in unmittelbarer Nähe fertiggestellte kleine Geburtenklinik (Abb. 62). Die beiden Flachdachbauten sind zum Teil aufgeständert, so dass schattenspendende Wandelhallen entstehen. Offenes Betongitterwerk vor den Wandöffnungen sowie feststehende waagerecht-senkrechte Betonblenden, die an jene Brise Soleil-Fassaden erinnern, die Le Corbusier in den 1930er Jahren für Algier vorgestellt hat,[131] sollen die Bauten zudem gegen die Sonne schützen und eine ausreichend Querventilation garantieren.

Die verbesserte Auftragslage erlaubt schließlich Ende 1951 die Gründung der Bürogemeinschaft Dr. E. May & Partners, in der erstmals der Name Mays prioritär geführt wird. Von nun an kooperiert der deutsche Architekt eng mit den beiden jüngeren britischen Kollegen Ernest William Miles und Bertram William Harold Bousted.[132] In dieser Zeit entsteht unter anderem in Moshi, Tanganjika ein zweigeschossiger Hotel-, Ausbildungs- und Verwaltungskomplex für die Kilimanjaro Native Cooperative Union (KNCU), die Zentralgenossenschaft der einheimischen Kaffeebauern. Der im Frühjahr 1952 fertiggestellte erste Bauabschnitt beherbergt Ladenlokale, eine Bibliothek sowie Büro- und Hotelräume und verfügt über eine Dachterrasse. Das Gebäude wird erst nach Mays Rückkehr nach Deutschland in deutlicher Abweichung von den Originalplänen erweitert.[133]

129 Zu R. S. Cobb siehe »Obituary,« *The Builder* 194 (10.04.1959).
130 Herrel, *Ernst May: Architekt und Stadtplaner in Afrika* 63.
131 Vgl. Abb. 20–1 der vorliegenden Studie.
132 Herrel, *Ernst May: Architekt und Stadtplaner in Afrika* 87f. Vgl. im Gegensatz dazu Angaben im Werkverzeichnis des 2011er DAM-Katalogs (317). Demnach steigt May 1942 in das Büro Miles & Bousted ein. Laut Herrel (87) kommt der damals 29-jährige Miles aber erst im Oktober 1950 nach Kenia.
133 Abbildungen zu diesem Projekt bei: Bueckschmitt, *Ernst May* 106–107 u. Herrel, *Ernst May: Architekt und Stadtplaner in Afrika* 95–99 u. 132–133.

60 Ernst May, Aga-Khan-Mädchenschule in Kisumu, Kenia, 1949–51. Perspektivische Ansicht aus nordöstlicher Richtung.

61 Ernst May, Aga-Khan-Mädchenschule in Kisumu, Kenia, 1949–51. Blick von Südosten auf das Gitterwerk der Korridorfront.

62 Ernst May, Aga-Khan-Geburtenklinik, Kisumu, Kenia, 1949–51. Blick von Nordwesten.

Die Entwürfe für zwei siebenstöckige Luxushotels in Kampala und Nairobi aus dem Jahre 1951 gelangen dagegen nicht zur Umsetzung. Im selben Jahr erhält May jedoch den Zuschlag für ein Hotel in der kenianischen Hafenstadt Mombasa. Obschon dieses erst in den Jahren 1956 bis 1958, also nach seiner Rückkehr nach Deutschland, fertiggestellt wird, handelt es sich bei dem Oceanic Hotel um das einzige realisierte touristische Projekt seines afrikanischen Werkes. Der außerhalb des Stadtzentrums und nahe der Hafeneinfahrt mit Blick auf das Meer gelegene sechsgeschossige langgestreckte Hotelbau erhält seine signifikante Bogenform erst durch die Intervention eines hochrangigen britischen Planungsoffiziers, dessen Vorschlag May aber positiv aufgegriffen habe.[134] Insgesamt weicht der tatsächlich ausgeführte Bau (Abb. 63) insbesondere mit Blick auf die Gestaltung der Eingangs- beziehungsweise Nordfassade deutlich von dem im Jahre 1950/51 entstandenen Entwurf ab (Abb. 65). Hier ist die Nordfassade in ihrer Grundstruktur als regelmäßige, auf Basis der Geschossebenen entwickelte Rasterstruktur ausgebildet, die sich aus rechteckigen, mit Betongitterwerk ausgefachten Feldern zusammensetzt. Eine ähnliche Fassadengestaltung sieht May für die zeitgleich in Kisumu am Victoriasee entstehende Aga-Khan-Mädchenschule vor (vgl. Abb. 60, 61). Wie im Falle der Schule verläuft auch im Hotel hinter dem Gitterwerk ein vor direkter Sonneneinstrahlung geschützter Laubengang, der die sich zum Ozean mittels Balkonen und Fenstern öffnenden Gästezimmer erschließt. Im Unterschied dazu präsentiert sich schließlich die tatsächlich gebaute Nordfassade als in

134 Herrel, *Ernst May: Architekt und Stadtplaner in Afrika* 106.

63 Ernst May & Partner, Nord- bzw. Eingangsseite des 1958 fertiggestellten Oceanic Hotels in Mombasa, Kenia.

64 Ernst May & Partner, Grundriss Normalgeschoss Oceanic Hotel, Mombasa.

braun-beiger Farbgebung gestaltete, gegeneinander versetzte Platten, die zudem durch auffällige Lüftungslöcher und seitliche lamellenähnliche Streifen flankiert werden. Auch wenn das Hotelgebäude mit Blick auf seine innere Organisation stark auf den Ausgangsentwurf bezogen bleibt und die dem Ozean zugewandte Südfassade in ihrer groben Struktur diesem ähnelt, zieht es Ernst May für die 1963 erscheinende Publikation von Buekschmitt vor, dieses Projekt mit den Modellfotografien und einer zeichnerischen Perspektive des frühen Entwurfsstadiums repräsentieren zu lassen.[135]

Ernst Mays in der Summe deutlich von seiner ehemals weitgehend städteplanerisch determinierten Praxis abweichende berufliche Schwerpunktbildung ist zweifelsohne der spezifischen Auftragssituation geschuldet, mit der er sich als deutscher Migrant im britisch

135 Siehe Abb. bei Buekschmitt, *Ernst May* 93–95.

65 Ernst May & Partner, Modellfotografie Oceanic Hotel, früheres Entwurfsstadium mit Blick auf die Nordfassade, 1950/51.

verwalteten Ostafrika konfrontiert sieht. Umfangreiche planerische Aufträge und große Wohnungsbauprojekte, wie May sie noch in Frankfurt am Main oder in der Sowjetunion durchführen konnte, fallen in Ostafrika nahezu exklusiv den britischen Militäringenieuren des Public Works Departments und anderen Akteuren kolonialer Planungsausschüsse zu. Eine bereits Ende der 1930er Jahre geplante, aber erst nach dem Krieg zwischen 1947 und 1951 realisierte Wohnanlage bildet insofern eine signifikante Ausnahme. Der nach dem britischen Siedlerkolonisten Lord Delamere benannte Komplex in Nairobi wird von Derek Erskine in Auftrag gegeben. Dieser lässt sich 1927 in Kenia nieder, um zunächst eine Kaffeeplantage zu betreiben. Als das Unternehmen scheitert, gründet Erskine eine Handelsgesellschaft mit Sitz in Nairobi. May hat bereits Erskines großzügige Privatresidenz entworfen.[136] Etwa zur selben Zeit erhält er den Auftrag für die Wohnanlage. Sie ist als Investmentprojekt für Europäer der Mittelschicht ohne Hausangestellte angedacht und soll auf Basis eines Mietkauf-Modells finanziert werden.[137] Der Komplex entsteht an einer zentralen Verkehrsachse Nairobis. May bebaut das nach Norden ansteigende Gelände mit mehreren unterschiedlich langen, parallel positionierten dreigeschossigen Wohnriegeln, die in ostwestlicher Ausrichtung angeordnet werden (Abb. 66, 67). Einige der Wohnblöcke sind aufgeständert, so dass der unterhalb des Baukörpers frei werdende Raum für parkende PKWs genutzt werden kann, ein anderer Block wiederum ist als Laubenganghaus konzipiert. Für die künftigen Bewohner sieht der Architekt insgesamt vier verschiedene Wohngrundrisse vor.[138] Diese erinnern sowohl in ihrer räumlichen Organisation als auch mit

136 Herrel, *Ernst May: Architekt und Stadtplaner* 51.
137 Ebd. 79.
138 Buekschmitt, *Ernst May* 84f; Abb. d. Grundrisse bei Herrel, 81f sowie Denes Holder, »Neue Bauten von Ernst May in Ostafrika,« *Architektur und Wohnform* 61.1 (1952): 5.

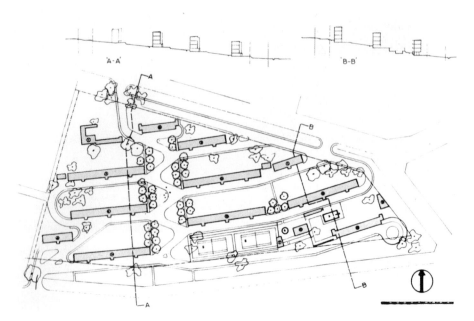

66 Ernst May, Lageplan Delamere Flats in Nairobi, Planung 1938/39, Bauausführung 1947–51.

Blick auf die funktionale Ausstattung mit Einbauküche und anderen technischen Hilfsmitteln wie etwa einem Müllschlucker unübersehbar an die im Neuen Frankfurt entstandenen Wohnungsbauprojekte. Letztere liegen zum Zeitpunkt der Delamere-Planung nicht in allzu großer zeitlicher Distanz. Offenbar auch aufgrund dieser Analogien zu dem in architekturhistoriographischer Hinsicht so bedeutenden Frankfurter Werkabschnitt bewertet Bueckschmitt die Anlage als »Hauptwerk«[139] Mays aus der Zeit vor dem Krieg.

Während sich das Delamere-Projekt exklusiv an eine europäische Klientel wendet, wird May erstmals 1953 eine als nachbarschaftliche Einheit geplante Wohnhaussiedlung für die einheimische afrikanische Bevölkerung in Mombasa bauen. Der Auftrag erfolgt weniger als ein Jahr vor seiner Rückkehr in die Bundesrepublik. Bei der Arbeiter-Wohnsiedlung für rund 5.000 Menschen handelt es sich um ein Investmentprojekt des bereits seit 1900 im Land aktiven Ölkonzerns Shell (Abb. 68).[140] Die in Zeilen- und Reihenhausbauweise geplante Anlage soll in unmittelbarer Nähe der Raffinerien des Ölhafens von Mombasa entstehen. Der Entwurf zur sogenannten Port Tudor Siedlung verfügt über drei Grundtypen: dreigeschossige Wohnbauten mit je 30 Kleinwohnungen und gemeinschaftlichen sanitären Einrichtungen, für kleine Familien oder jeweils vier Junggesellen; zweigeschossige Reihenhäuser, die für größere Familien vorgesehen sind, sowie einen dritten Typ, der bedarfsweise zu

139 Ebd. 84.
140 Herrel, *Ernst May: Architekt und Stadtplaner* 117.

67 Delamere Flats, Blick auf eine Häuserzeile der Wohnanlage im Jahre 2010.
Foto: Christian Hanussek.

erweiternde Einzelhäuser vorsieht. Letzterer wird im Rahmen der erst 1956 abgeschlossenen Ausführung nicht gebaut.[141] Ebenso entstehen lediglich sechs Mehrfamilienhäuser sowie einige Reihenhäuser der einstmals für mehrere tausend Menschen geplanten Siedlung.[142] In architekturhistorisch-stilgeschichtlicher Hinsicht markiert dieses Projekt nicht zuletzt Mays Bemühen um Anschluss an jene architektonischen Tendenzen, die bald mit dem Attribut »tropical« versehen werden sollen.[143] Die Anpassung moderner Wohnungsbaukonzepte an das lokale Klima wird hier etwa mittels Verdachungen und seitlich verblendete Fensteröffnungen erzielt. Die Fenster selbst bestehen nicht aus Glas, sondern aus einer gemauerten Gitterstruktur, so dass zwar die Luftzirkulation garantiert wird, aber gleichzeitig sämtliche Geräusche aus den Wohnungen nach außen dringen können. Die von May ursprünglich vorgesehenen Gemeinschaftseinrichtungen wie eine nachbarschaft-

141 So die Datierung von Herrel, 116–124. Demgegenüber Werkverzeichnis, Ausst.-Kat. DAM, 293, »1952/53«.
142 Herrel, 124.
143 Der Begriff ›tropical architecture‹ erhält in diesen Jahren eine besondere Konnotation mit dem Text-Bildband der Architekten Maxwell Fry und Jane Drew, *Tropical Architecture in the Humid Zone* (London: B.T. Batsford, 1956). Eine zweite Ausgabe erscheint unter dem erweiterten Titel *Tropical Architecture in the Dry and Humid Zones* (London: Batsford, 1964). In der 1956er-Ausgabe werden zwei Abbildungen der zwischen 1949 und 1951 geplanten Aga Khan-Geburtsklinik gezeigt (S. 244, Abb. 306 u. 307). In der acht Jahre später erscheinenden Ausgabe sind demgegenüber keine Projekte mehr von May vertreten.

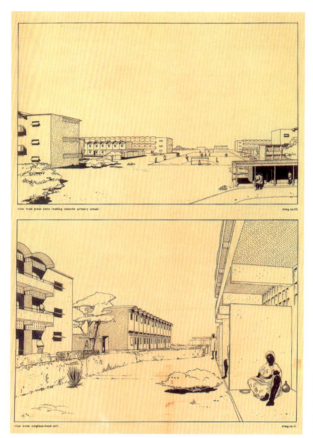

68 Ernst May, Municipal African Housing in Port Tudor/Mombasa, Kenia. Perspektivische Zeichnung, Entwurf 1952/53, Ausführung bis 1956.

liche Begegnungsstätte, eine Arztpraxis, eine Schule, Geschäfte und ein Fußballplatz gelangen ebenfalls nicht zur Ausführung.

Es sind nicht zuletzt diese über die unmittelbaren Wohnfunktionen hinausweisenden Planungsdetails, die das Shell-Projekt im Vergleich zu den Delamere Flats kennzeichnen. Die ausschließlich afrikanischen Industriearbeitern zugedachte Siedlung bildet mit Blick auf die segregierte Welt des britischen Ostafrikas nicht nur das funktionale Gegenstück zu der europäischen Wohnanlage in Nairobi, sondern repräsentiert im urbanen Gefüge Mombasas einen signifikanten Kontrapunkt zu dem touristischen Luxushotel Oceanic, das auf der dem Indischen Ozean zugewandten südlichen Spitze der Stadt entsteht.

Die diesen wie den meisten der im Vorangegangenen dargestellten Bauten und Projekten eigene affirmative Adaption und modernistische Weiterführung kolonialer Sozial- und Raumparadigmen kommt wohl in keiner ostafrikanischen Arbeit Ernst Mays so gebündelt und konzeptionell begründet zum Ausdruck wie in dem zwischen 1945 und 1947 entstehenden Erweiterungsplan für das expandierende Wirtschaftszentrum Kampala. Ich werde

daher im Verlauf dieser Fallstudie diachron und in interpretatorischer Hinsicht selektiv auf die genannten Werkfragmente zurückverweisen.

Bei dem im Folgenden ausführlich zu analysierenden, einzigen im strengen Sinne stadtplanerischen Projekt handelt es sich außerdem um das mit Blick auf die Selbstdarstellung und Rezeption wirkungsmächtigste seiner afrikanischen Projekte. Nur hier arbeitet er in ebenjenem Tätigkeitsfeld, das er in seinen Frankfurter Jahren maßgeblich mitprägt und an das er in der Bundesrepublik der 1950er und 1960er Jahre anknüpfen kann. Obschon das Kampala-Projekt als planerische Arbeit eine singuläre Ausnahme innerhalb der Auftragswirklichkeit Ernst Mays darstellt, gelingt es ihm und seinen Interpreten besonders im Verweis auf diese Erweiterungsplanung, jenen massiven professionellen Bruch zu nivellieren, den die über zwanzigjährige Tätigkeit in Tanganjika, Kenia und Uganda tatsächlich bedeutet. Im Anschluss werden daher zunächst für das hier zur Disposition stehende Werkfragment sowohl die strategischen Blindstellen in der Selbstdarstellung Mays als auch die apologetische Auslassung seiner Rezipienten diskutiert.

Euphemistische Selbstdarstellungen und selektive Rezeptionen

Bereits seit 1950 begibt sich Ernst May wiederholt nach Westeuropa, um auf ausgedehnten Vortragsreisen für seine Person und seine Arbeit zu werben. Im Sommer desselben Jahres ist der inzwischen 64-jährige erstmals nach beinahe zwei Jahrzehnten wieder in Deutschland zu Besuch. In Hannover wird ihm von der Technischen Hochschule die Ehrendoktorwürde verliehen. May bemüht sich spätestens seit diesem Zeitpunkt gezielt um einflussreiche lokale Fürsprecher hinsichtlich eines beruflichen Angebots, das einen Neuanfang in Westdeutschland ermöglicht. Die intensiven Bemühungen, nochmals »dort, wo meine Wurzeln liegen fuer die Ziele zeitgemaesser Gestaltung zu kämpfen«[144] bleiben aber zunächst erfolglos. Sie scheitern – wie May glaubt – zuvorderst »an meinem Alter«. Umso mehr betont er seine ungebrochene Tatkraft; so heißt es etwa in einem an den Hannoveraner Stadtbaurat Rudolf Hillebrecht gerichteten Bittschreiben vom Juli 1951: »[...] ich habe mich auch mit 30 Jahren nicht ruestiger gefühlt und arbeite auch heute noch spielend meine 12 Stunden.«

In der alten Heimat versucht May sich mittels Lichtbildvorträgen und Publikationen einer möglichst großen Öffentlichkeit in Erinnerung zu rufen. Nach so langer Abwesenheit ist seine Person offenbar keineswegs allseits bekannt. Es sind daher nicht ausschließlich Vertreter der Fachwelt, die er adressiert. May spricht auch gezielt vor Vertretern politischer, wirtschaftlicher und kultureller Verbände. Auf diesen verschiedenen Foren präsentiert er nicht nur seine spezifische Sicht auf die soziopolitischen und wirtschaftlichen Verhältnisse in Ostafrika, sondern hebt immer auch und besonders seine eigenen in Afrika erworbenen

144 Hier und im Folgenden: Brief Ernst May an Rudolf Hillebrecht, 21.07.1951, DKA Nachlass Ernst May, Sonderordner 50.

professionellen Erfahrungen hervor. Selbst wenn er etwa im Jahre 1953 vor Vertretern der deutschen Wirtschaft über den Stand der Industrialisierung und die ökonomischen Entwicklungsperspektiven Britisch-Ostafrikas spricht, stellt sich May zuvorderst als »Architekt und Staedtebauer« vor, der neben den wirtschafts- und finanzpolitischen Auswirkungen lokaler Widerstandsbewegungen besonders von der »Entwurzelung der Eingeborenen, die in die Städte ziehen« und den mangelhaften »Wohnverhältnisse[n]« zu berichten weiß.[145] Dabei fungiert in seinen Publikationen und Vorträgen wie kaum eine andere, seit 1934 entstandene Arbeit das Kampala-Projekt als privilegierter Nachweis für Mays ungebrochene Expertise auf dem Sektor der modernen Stadtplanung und des sozialen Wohnungsbaus.[146] Dass er ausgerechnet dieses Projekt so exponiert präsentiert, hat zweifelsohne mit Blick auf seine konkreten Rückkehraspirationen strategische Gründe. May kann bei seinem geplanten beruflichen Neustart nach so vielen Jahren der Abwesenheit eben keineswegs selbstverständlich an jenen guten Ruf anknüpfen, der noch von der inzwischen recht weit zurückliegenden Frankfurter Stellung als städtebaulicher Generalplaner herrührt. Dagegen stellen die sowjetischen Berufserfahrungen angesichts der hoch ideologisierten Polarisierung im Deutschland der Nachkriegsjahre zumindest im Westen des Landes keine ausgesprochen hilfreiche Referenz dar.

Mays frühe Bemühungen um berufliche Reintegration in die Bundesrepublik scheitern zudem vorerst an den generellen Vorbehalten jener Architekten, Stadtplaner, Baubeamten und Politiker, die während des Krieges für das nationalsozialistische Deutschland arbeiteten und nun das Planungs- und Wiederaufbaugeschehen in Deutschland dominieren. Die wenigsten Akteure dieser komplexen und nun nicht selten von großer interner Konkurrenz geprägten Interessenskonfiguration haben ein ernsthaftes Interesse an der Rückkehr der ehemals als Vaterlandsverräter und Baubolschewisten Diffamierten.[147] Wohl nicht zuletzt aus diesem Grund betont May immer wieder seine große Heimatliebe und patriotische Gesinnung als maßgebliche Motivation für die eigenen Rückkehrpläne.[148]

145 Vortrag Ernst May, *Wirtschaftliche und politische Gegenwartsfragen Britisch Ostafrikas, insbesondere Kenyas*, handschriftlich hinzugefügt »gehalten vor Vertretern d. dt. Wirtschaft, 1953 in DH«. Unveröffentlichtes und unvollständiges Manuskript, DAM Ernst-May-Nachlass, Inv.-Nr. 160-903-009.
146 Siehe etwa Mays Beitrag in dem zweiten Band des von Jane Drew in London herausgegebenen *Year-Book*: Ernst May, »Kampala Town Planning,« *Architect's Year-Book* 2 (1947): 59–63 sowie Ernst May, »Städtebau in Ostafrika,« *Plan: Zeitschrift für Umweltschutz, Planen u. Bauen* 6.5 (1949): 164–168. Derselbe Text findet sich zudem in *Die neue Stadt* 4 (1950): 60–64 – im Folgenden wird hieraus zitiert. Darüber hinaus erscheint unter dem Namen des zu dieser Zeit an der ETH Zürich studierenden Sohnes Klaus May der Beitrag »Städteplanung in Uganda (Ost-Afrika),« *Werk* 36 (1949): 8–9. Außerdem ohne Angabe des Autors am 31.01.1950 in der *Frankfurter Neuen Presse* »Die Stadt auf neun Hügeln: Ernst May baut in Afrika«. Zu einem Lichtbildervortrag, den May im Sommer 1950 in Frankfurt hält, erscheint am 05.07.1950 in der *Frankfurter Allgemeinen Zeitung* ein von Franz Meunier verfasster Beitrag: »Was Ernst May in Afrika plante und baute«.
147 Vergleiche zu dieser besonderen diskursiven Formation der späten 1940er und 1950er Jahre meine Ausführungen in *Adolf Rading (1888–1957): Exodus des Neuen Bauens und Überschreitungen des Exils* (Berlin: Gebr. Mann, 2005) 61 und 416–423.
148 Siehe etwa Mays Schreiben an Rudolf Hillebrecht, 21.07.1951, DKA Nachlass Ernst May, Sonderordner 50.

Um sich wirklich glaubwürdig für eine einflussreiche Position im bundesrepublikanischen Baugeschehen empfehlen zu können, bedarf es unbedingt des Nachweises einer fortgesetzten und erfolgreichen Planungsarbeit während der Jahre in Afrika. Schon im Januar 1953, also etwa ein Jahr vor seiner endgültigen Rückkehr nach Deutschland, schreibt May in ebendiesem Sinne an das langjährige Vorstandsmitglied des Deutschen Werkbundes und den amtierenden Bundespräsidenten, Theodor Heuss:

> Ich arbeite seit 1934 hier in Ostafrika als Privatarchitekt und habe mich sowohl staedtebaulich wie auch auf architektonischem Gebiete in umfangreicher Weise betaetigt. […] Trotz nahezu 20jaehrigen Aufenthaltes in Ostafrika haben wir uns nicht seelisch zu akklimatisieren vermocht, sondern fuehlen unsere Wurzeln noch fest in Deutschland verankert. Ich habe daher den festen Willen, nach der Heimat zurueckzukehren, wenn man mich in Deutschland braucht. […] Mein Herz ist in der Organisation von Wohnungsbau fuer die Massen, obwohl mich auch jede andere staedtebauliche oder architektonische Arbeit groesseren Stiles interessiert.[149]

Letztlich ist es nicht Heuss, sondern ein ehemaliger Mitarbeiter Mays im Frankfurter Hochbauamt und somit ein Angehöriger des engsten Weimarer Netzwerkes, der dazu beiträgt, dass sein früherer Chef nach Hamburg kommen kann. Nach mehrjährigen zähen Verhandlungen mit verschiedensten Planungsstäben in westdeutschen Städten gelingt es dem Ex-Brigadisten Werner Hebebrand, der während des Krieges für den Chefarchitekten der Reichswerke Hermann Göring, Herbert Rimpl, sowie für Albert Speers Wiederaufbaustab arbeitet und der seit 1952 Oberbaudirektor der Hansestadt ist, offenbar nicht ohne maßgebliches Zutun Rudolf Hillebrechts, die Wohnungsbaugesellschaft Neue Heimat davon zu überzeugen, May endlich ein Angebot zu machen, das anscheinend dessen Wunsch nach einer verantwortlich planenden Tätigkeit größeren Stils idealtypisch erwidert.[150] Der neu berufene Planungsleiter der Neuen Heimat berichtet unmittelbar nach Arbeitsaufnahme in einem Schreiben vom Januar 1954 euphorisch:

> Wir haben eine herrliche Zeit in Afrika verlebt, sind aber noch in Deutschland verwurzelt, und vor allem fehlte es mir dort immer an Aufgaben, die mir die liebsten sind, nämlich Städtebau und sozialer Wohnungsbau in großem Umfang. Hier in

149 Schreiben Ernst May an Theodor Heuss, 18.01.1953, DKA Nachlass Ernst May, Sonderordner 50.
150 Siehe hierzu Korrespondenz zwischen Ernst May und Werner Hebebrand im DKA Nachlass Ernst May, Sonderordner 50. Hebebrand arbeitet von 1925–1929 als Mitarbeiter Mays und Abteilungsleiter im Städtischen Hochbauamt Frankfurt. 1930 geht er mit der Gruppe May in die Sowjetunion und arbeitet nach seiner Rückkehr seit 1938 bis 1941 bei der Wohnungs-AG der Reichswerke Hermann Göring. Siehe Werner Durth, *Deutsche Architekten. Biographische Verflechtungen 1900–1970* (München: DTV, 1992) 251, 509. Zu Mays Rückkehraspirationen seit Ende des Krieges siehe ausführlicher Florian Seidel, *Ernst May: Städtebau und Architektur in den Jahren 1954–1970*, Diss. Ing. TU München, 2008: 9–11, 05.03.2010 <www.http://mediatum2.ub.tum.de/doc/635614/635614.pdf>. Siehe zur Rolle Hillebrechts: Florian Seidel, »›… aus seiner Situation das Bestmögliche zu machen‹ – Ernst Mays Architektur und Städtebau nach 1954,« *Ernst May 1886–1970*. Ausst.-Kat. DAM, Hg. Claudia Quiring et al. (München et al.: Prestel, 2011) 215f.

Hamburg habe ich das nun gefunden, und meine Frau und ich fühlen uns hier außerordentlich wohl. Es ist doch eine ganz andere Sache, wieder einmal für die eigenen Leute zu bauen, statt für Neger, Inder oder Engländer […].[151]

Obschon damit die Wiedereingliederung in die architektonische und baupolitische Landschaft der alten Heimat formal gelungen ist, erlebt der Rückkehrer May das Verhältnis zu seinem neuen Arbeitgeber sehr bald als unbefriedigend. Besonders aufgrund des Ausbleibens der erhofften umfassenden Kompetenzzuweisung tritt er bereits zum Jahreswechsel 1955/56 von seinem Amt als Leiter der Planungsabteilung zurück. Der *Neuen Heimat* bleibt May aber weiterhin auf Honorarbasis verbunden.[152] In den darauffolgenden Jahren wird er zudem größere Planungsaufträge für die Städte Mainz, Bremerhaven, Darmstadt und Wiesbaden übernehmen. Daneben arbeitet May gemeinsam mit Johannes Göderitz an einer umfangreichen Stadterweiterungsplanung für Braunschweig und ist in Hagen und Bremen beschäftigt. Folgt man der Dissertationsschrift Florian Seidels, kann May sehr bald kaum noch alle an ihn herangetragenen Anfragen positiv beantworten.[153] Als er im April 1958 zum Vorsitzenden des Deutschen Verbandes für Wohnungswesen, Städtebau und Raumplanung[154] gewählt wird, begrenzt sich demnach sein Tätigkeitsfeld nicht länger allein auf die Projektierung einzelner Wohnsiedlungen, sondern zielen seine professionellen Aktivitäten auf die umfassende Begutachtung und leitende Durchführung der Re- und Neuorganisation großer westdeutscher urbaner Konglomerate.

Inwiefern der so zum Epigonen des bundesrepublikanischen sozialen Wohnungsbaus stilisierte Rückkehrer zum Ende seines professionellen Lebens direkt von der zunehmenden Kritik an den rationalistischen (Fehl-)Planungen der 1950er und 1960er Jahren betroffen ist, lässt sich heute nur schwer rekonstruieren. Der 1955 von der Zeitschrift *Der Spiegel* aufgrund seiner ungebrochenen Tatkraft und Rigorosität mit einer Titel-Story bedachte »Plan-Athlet«[155] May ist dafür bekannt, in seinen Sanierungsempfehlungen eher »unsentimental«[156] mit der vorhandenen Altbausubstanz umzugehen und Fragen zum Denkmalschutz keine oder nur geringe Aufmerksamkeit zu schenken. Zudem entsprechen etwa seine Großsiedlungen in Hamburg-Neu-Altona (Abb. 69), Bremen oder die besonders uniforme und steril erscheinende Trabantenstadt Darmstadt-Kranichstein in vielerlei Hinsicht dem negativen Stereotyp der bald von vielen Menschen als monoton empfundenen und als unwirtlich abgelehnten modernen Großwohnstädte.[157] »Großzügig rasierte May mit seinem

151 Brief Ernst May an Emmy Eckslei-Borbet, 30.01.1954, DKA Nachlass Ernst May, Ordner 1.
152 Florian Seidel, »Ernst May: Städtebau und Architektur in den Jahren 1954-1970,« Diss. Ing. TU München, 2008: 16f, 33, 05.03.2010
 <www.http://mediatum2.ub.tum.de/doc/635614/635614.pdf>.
153 Ebd. 46ff.
154 Quiring et al., *Ernst May 1886–1970,* Ausst.-Kat. DAM, 318.
155 »Der Plan-Athlet,« *Der Spiegel* 04.05.1955: 30–37.
156 Seidel, »Ernst May: Städtebau und Architektur in den Jahren 1954–1970,« 56.
157 Göckede, *Adolf Rading (1888–1957)* 16–18.

69 Ernst May, Wohnhochhäuser für die städtebauliche Planung Neu-Altonas, 1954–60.

Zeichenstift die Hinterhöfe weg, riß die Straßenbahnschienen heraus und wühlte Untergrundbahnen durch den Elbhang«[158] – berichtet *Der Spiegel* im Jahre 1955 von den radikalen Visionen des »Spätheimkehrers vom Kilimandscharo.«[159] May lässt für sein Neu-Altona-Projekt 3.600 Alt-Wohnungen zerstören: »Er radierte ein Drittel der schmalen, oft verwinkelten Straßen aus und verbreiterte die übrigen so, daß die künftigen Bewohner auch in einem Jahrzehnt den Autoverkehr nicht zu fürchten brauchen. Nur mit Bedauern ließ er die seit dem Kriege hier und da plan- und zusammenhanglos entstandenen Neubauten stehen«,[160] heißt es in dem Hamburger Nachrichtenmagazin.

Alexander Mitscherlichs polemische »Anstiftung zum [urbanistischen; Hinzuf. d. Verf.] Unfrieden« erscheint 1965.[161] May lernt den prominenten Sozialpsychologen in städtebaukritischer Absicht bereits kurz nach Erscheinen der vielbeachteten Streitschrift persönlich kennen und begegnet der darin vorgebrachten Kritik überwiegend zustimmend.[162]

Mitscherlichs fundamentaler, an die Vertreter des zeitgenössischen Großsiedlungsbaus gerichteter Vorwurf, die technokratischen Siedlungsprojekte übergehen aufgrund der ihnen eigenen autoritär-repressiven Machtanmaßung die individuellen und sozialen Grundbedürfnisse der zukünftigen Bewohnerinnen und Bewohner, bezieht der zu diesem Zeitpunkt mit den Planungen für Kranichstein befasste May anscheinend keineswegs auf sein

158 »Der Plan-Athlet,« 30.
159 Ebd. 31.
160 Ebd. 30f.
161 Alexander Mitscherlich, *Die Unwirtlichkeit unserer Städte: Anstiftung zum Unfrieden* (Frankfurt/Main: Suhrkamp, 1965).
162 Gerd de Bruyn, »Ernst May und Alexander Mitscherlich – Geschichte einer Begegnung,« *Festschrift AIV 125 Jahre*, Hg. Architekten- und Ingenieurverein Frankfurt am Main (Frankfurt/Main: Eigenverlag AIV, 1992) 20–27.

eigenes Trabantenstadtkonzept.[163] Anna Teut wird ihn nach seinem Tod in ebendiesem Sinne gar zu einem lediglich vom Zeitgeist verratenen Vorreiter der Mitscherlichen Funktionalismuskritik erklären.[164] Obschon Seidel an anderer Stelle dem späten Nachkriegswerk Ernst Mays ein von stetig zunehmenden öffentlichen Widerständen, zahlreichen nicht realisierten Projekten und wiederholt unerfüllten Erwartungen gekennzeichnetes partielles »Scheitern«[165] attestiert, kommt er insgesamt zu einem ausgesprochen positiven Resümee: Diese letzte Werkphase sei demnach überwiegend »sehr erfolgreich, sowohl was den Umfang seiner Aufträge angeht, als auch bezüglich seiner öffentlichen Präsenz«.[166]

Ein völlig anderes Bild entwirft dagegen Barbara Miller Lane. Sie führt im Rahmen der Recherchen zu ihrer 1968 erscheinenden Studie *Architecture and Politics in Germany, 1918–1945*[167] zahlreiche Interviews mit May und unterhält mit ihm auch danach eine regelmäßige Korrespondenz. May habe in den letzten Jahren seines Lebens nie mehr einen wirklich prominenten Posten besetzten können, urteilt die Harvard-Architekturhistorikerin Mitte der 1980er Jahre: »He died in 1970, an embittered man.«[168]

Folgt man der polemischen Darstellung des *Spiegel* des Jahres 1955, so entsteht ein ausgesprochen ambivalentes und mitunter widersprüchliches Bild des »1,91 Meter große[n] Koloß mit dem Schädel eines römischen Feldherrn, der Frisur eines Dandys, den Händen eines Athleten und dem naiven Eigensinn eines Kindes [, der aber; Hinzf. d. Ver.] als menschlicher Bulldozer unschätzbare Dienste geleistet hat.«[169] Demnach verfügt May, der schon bei seinem ersten Nachkriegsbesuch in Deutschland die Wiederaufbau-Arbeit seiner Kollegen kritisiert, in der westdeutschen Öffentlichkeit sowohl über Freunde als auch über »zahlreiche[n] Feinde[n].«[170] Während der Bundespräsident persönlich den Rückkehrer 1954 mit dem großen Verdienstkreuz auszeichnet, »weil er die deutsche Architektur würdig und erfolgreich im Ausland vertreten«[171] habe, fühlen sich manche Vertreter der planenden Zunft von seinem schroffen Vorgehen provoziert. Insgesamt waren aber anscheinend »[d]ie meisten Architekten und Städteplaner […] der gleichen Meinung«[172] wie May, mutmaßt *Der Spiegel*. Eine dezidierte rezeptionskritische Studie zur Rolle Ernst Mays innerhalb der westdeutschen Fachdebatte, Planungspolitik und stadtplanerischen Praxis steht bis heute aus.

163 Ebd. 20–21.
164 Anna Teut, »Vom Zeitgeist verraten. Zum Tode des Architekten Ernst May,« *Die Welt* 15.09.1970.
165 Seidel, »›… aus seiner Situation das Bestmögliche zu machen‹ – Ernst Mays Architektur und Städtebau nach 1954,« 227.
166 Seidel, »Ernst May: Städtebau und Architektur in den Jahren 1954–1970,« 66.
167 Barbara Miller Lane, *Architecture and Politics in Germany, 1918–1945* (Cambridge/MA: Harvard Univ. Press, 1968).
168 Barbara Miller Lane, »Architects in Power: Politics and Ideology in the Work of Ernst May and Albert Speer,« *Journal of Interdisciplinary History* 17.1 (1986): 285.
169 »Der Plan-Athlet,« 31.
170 Ebd.
171 Ebd.
172 Ebd.

Obwohl noch zu seinen Lebzeiten ein Überblick zum Gesamtwerk des Planers, Städtebauers und Architekten erscheint, verengt sich die fachwissenschaftliche Werkrezeption in den ersten Jahrzehnten nach Mays Tod im Jahre 1970 zunehmend auf seine mutmaßlich erfolgreichste Zeit als Chefplaner des Neuen Frankfurts in den Jahren 1925 bis 1930. Die bereits 1963 in enger Zusammenarbeit[173] mit May selbst entstandene Werkmonographie Justus Buekschmitts *Ernst May. Bauten und Planungen* vermittelt wohl auch vor dem Hintergrund der dargestellten Reintegrationsbemühungen ein immerhin noch relativ differenziertes und alle geographischen Stationen umfassendes Bild des heterogenen Gesamtwerkes samt der afrikanischen Bauten und Projekte.[174] Von dieser singulären (Selbst-)Darstellung abgesehen gerät aber spätestens seit Mitte der 1960er Jahre mit den sowjetischen Arbeiten und den noch weiter zurückliegenden schlesischen Projekten auch und besonders das sogenannte ostafrikanische Werk aus dem Gesichtsfeld architekturhistorischer Forschungsbemühungen. Gleichsam bleibt im Zuge der ausgesprochen einseitigen fachlichen Interessenfokussierung auf die Weimarer Zeit das bundesrepublikanische Nachkriegswerk von einer ernsthaften Rezeption lange ausgeschlossen. Die Ursachen für diese fortschreitend einseitige Rezeption beziehungsweise nachhaltige Exklusion sind eher in einem allgemeinen architekturhistorischen Paradigmenwechsel im Zuge der Funktionalismusdebatte sowie der damit einhergehenden historiographischen Rückwendung an die vermeintlich »unverdorbenen Quellen der Moderne«[175] und die als zeitlos verstandenen Qualitäten des Neuen Bauens zu suchen als in der Spezifität der nicht-beachteten Arbeiten Ernst Mays. Seitdem Kritiker wie Jürgen Joedicke den naiven Bauwirtschaftsfunktionalismus der bundesdeutschen Nachkriegsarchitektur als Ausdruck einer sich selbst korrumpierenden Moderne deuten[176] und zusehends die »vulgärfunktionalistischen Entgleisungen«[177] reiner Zweckplanungen offen attackiert werden, verengt sich das architekturgeschichtliche Interesse der May-Forscher fortschreitend auf den avantgardistischen Heroen des Neuen Frankfurts.[178]

Obschon inzwischen verschiedene Anstrengungen unternommen wurden, auch andere, lange vernachlässigte Werkfragmente Mays zum Gegenstand der architekturhistoriographischen Fachdiskussion zu erheben, erweist sich gerade die auf das afrikanische Werk bezogene Debatte bis heute als ausgesprochen selektiv. Dies betrifft, wie in der folgenden

173 Selbst das von Gropius verfasste Vorwort diktiert May diesem in die Feder. Siehe Brief Ernst May an Walter Gropius, 3.08.1962, Bauhaus-Archiv Berlin (BHA) Nachlass Gropius GS 19.
174 Dieser Werkabschnitt wird auf immerhin 28 Seiten repräsentiert, siehe Buekschmitt, *Ernst May* 79–107.
175 Heinrich Klotz, »Postmoderne Architektur – ein Resümee,« *Merkur. Deutsche Zeitschrift für europäisches Denken* 52.9-10 (1998): 781.
176 Jürgen Joedicke, »Anmerkungen zur Theorie des Funktionalismus in der modernen Architektur,« *Jahrbuch für Ästhetik und allgemeine Kunstwissenschaft* 10 (1965): 12–24.
177 Klotz, »Postmoderne Architektur – ein Resümee,« 781.
178 Erste Beispiele dieser auf Weimar fokussierten Rezeption sind: Ruth Diehl, »Die Tätigkeit Ernst Mays in Frankfurt am Main in den Jahren 1925–30 unter besonderer Berücksichtigung des Siedlungsbaus,« Diss. Phil. Univ. Frankfurt/Main, 1976 sowie Christoph Mohr und Michael Müller, *Funktionalität und Moderne: Das Neue Frankfurt und seine Bauten, 1925-1933* (Köln: Fricke, 1984).

Rezeptionsanalyse für die Kampala-Planung demonstriert wird, zuvorderst die meist apologetische Ausblendung der soziohistorischen, planungspolitischen und ideologischen Kontexte.

Die spätkoloniale afrikanische Moderne als Transfer guter Intention – Zur Notwendigkeit einer anderen Lesart

May habe bei seinem Planungskonzept für Kampala zuallererst an jene »Neger« gedacht, »die als Industriearbeiter, Haus- und Büroangestellte in den Städten zwar ihr Auskommen, aber keine menschenwürdige Unterkunft finden konnten«, berichtet *Der Spiegel* 1955.[179] Insofern sei er in Uganda wie bereits zuvor in Frankfurt und in der Sowjetunion schlicht dem ihm eigenen »soziale[n] Instinkt« gefolgt, der nun – Mitte der 1950er Jahre – zum Leitmotiv seiner deutschen Wiederaufbauarbeit avanciere. Die demnach im Kern »guten Absichten« für den Bau »tropengerechter Nissenhütten« seien jedoch unerwarteterweise von einem »Komitee von Stehkragen-Negern« abgelehnt worden. Das hier ebenso diskriminierend wie politisch respektlos mit dem Begriff des ›Stehkragens‹ angedeutete neue »Selbstbewußtsein« und »Repräsentationsbedürfnis« der auf politische Gleichheit und soziale Gerechtigkeit insistierenden lokalen Eliten sei für »May eine unbekannte Größe« gewesen, erklärt das Nachrichtenmagazin gleichsam als kritischen Seitenhieb auf dessen geringe Sensibilität für die Bedürfnisse seiner aktuellen Klientel im Nachkriegsdeutschland.

Er »wurde dann im Kriege zum Stadtplaner von Kampala, der neuen Hauptstadt des britischen Protektorats Uganda berufen«, heißt es 1956 ebenso lapidar wie in der Sache falsch anlässlich des siebzigsten Geburtstages Mays in der *Frankfurter Allgemeinen Zeitung*.[180] Dem telegrammartigen Überblick zum Lebenslauf des Jubilars ist ferner zu entnehmen, dass dieser nach 1942 »mit einem großen Stab zwischen dem Sudan und Mozambique« gearbeitet habe und in dieser Zeit »Pläne für Negerhäuser in Fertigbau« entwickelte. »[D]ie Neger verlangten jedoch Häuser im Stile der Häuser von Weißen,«[181] fügt die gratulierende Zeitung ohne jeden weiteren Kommentar hinzu.

Während Werner Hebebrand fünf Jahre später in seinem für *Die Zeit* verfassten Beitrag den Fokus deutlich auf den Weimarer Hintergrund Mays als »Begründer des sozialen Städtebaues« richtet und in nur einem einzigen Satz an »das erste afrikanische Kulturzentrum für Farbige in Mochi [sic!], die Planung für die Industriestadt Jinja am oberen Nil, Wohnsiedlungen und eine Residenz für Aga Khan«[182] erinnert, wird in Justus Buekschmitts

179 Hier u. im Folg. »Der Plan-Athlet,« *Der Spiegel* 04.05.1955: 36.
180 Weder wurde May von der Protektoratsverwaltung berufen (er war lediglich beratend tätig), noch handelt es sich bei Kampala um die Hauptstadt des Landes. Siehe »Ernst May siebzig Jahre alt,« *Frankfurter Allgemeine Zeitung* 27.07.1956.
181 Ebd.
182 Werner Hebebrand, »Ein Begründer des sozialen Städtebaues,« *ZEIT* 10.11.1961: 34.

Publikation von 1963 die Kampala-Planung relativ exponiert präsentiert. Der dem Text-Bild-Band vorangestellt Lebenslauf listet für Mays ostafrikanische Jahre als erstes die Erweiterungsplanung.[183] Buekschmitt stellt das Kampala-Projekt auf immerhin fünf Seiten mit zahlreichen Abbildungen von Plänen und Modellfotografien vor[184] und widmet dessen Darstellung damit mehr Raum als zum Beispiel der Frankfurter Siedlung Praunheim aus den späten 1920er Jahren, die als wegweisend für die Entwicklung des deutschen sozialen Wohnungsbaus im 20. Jahrhundert gilt.[185] Seine weitgehend dekontextualisierte Darstellung unterzieht die Kampala-Planung einer gezielten Depolitisierung. Das Projekt erscheint primär als ideologisch-neutrale Erwiderung unhinterfragbarer topographischer, klimatischer und entwicklungsanthropologischer Determinanten. Hier wird jene thematische, formale und stilistische Heterogenität benannt, welche die Bauten und Projekte Mays in Afrika insgesamt kennzeichnet und darüber gemutmaßt, inwieweit es die neue Situation als freier Architekt oder »die ungeschichtliche Landschaft«[186] war, die ihn von den Fesseln »strenger Enthaltsamkeit« und jener »sozialen Verpflichtung« entband, die so charakteristisch für seine früheren und späteren Projekte sind. Die kategorische Diagnose eines defizitären Entwicklungsstandes der lokalen afrikanischen Stadtbewohner als Legitimation für die davon abgeleitete planerische Konzeptionalisierung unterschwellig-nachholender Erziehungsmaßnahmen wird nicht weiter begründet.[187] In der Summe konstatiert Buekschmitt die Kontinuität eines »funktionellen Stil[s]«,[188] bei dem es nicht nur gilt, »den örtlichen klimatischen Bedingungen gerecht zu werden, sondern vor allem auch dem Entwicklungsstand der eingeborenen Bevölkerung.«[189]

Ebenfalls im Jahre 1963 erscheint Udo Kultermanns Überblicksdarstellung zum *Neuen Bauen in Afrika*.[190] Darin werden Mays ostafrikanische Arbeiten primär mit Blick auf die von Europäern ausgehenden zivilisatorischen Impulse als besonders frühe Beispiele eines gelungenen Modernetransfers interpretiert: »In diesen Werken« – so Kultermann – »wird die revolutionäre Tradition eines bedeutenden Architekten, der vorher in Frankfurt und Rußland neue soziale Imaginationen in Architektur verwirklichen wollte, auf ostafrikanische Gegebenheiten übertragen.«[191] Die von Kultermann formulierte Transferthese soll sich als richtungsweisend für spätere Deutungen der planerischen und architektonischen Interventionen westlicher Modernisten auf dem afrikanischen Kontinent erweisen. Dabei

183 Buekschmitt, *Ernst May* 6. Vgl. auch Lebenslauf Ernst May, 13.8.1952, DKA Nachlass Ernst May, Sonderordner 50.
184 Buekschmitt, *Ernst May* 87–92. Zur Jinja-Planung wird erstmals im Werkverzeichnis des 2011er DAM-Katalogs (290) eine Skizze veröffentlicht. Es hat den Anschein, als seien insgesamt nur wenige Planungsunterlagen erhalten. Demgegenüber ist Mays Kampala-Projekt relativ umfassend dokumentiert.
185 Buekschmitt, *Ernst May* 38–41, 43.
186 Ebd. 82.
187 Ebd. 88.
188 Ebd. 84.
189 Ebd. 88.
190 Udo Kultermann, *Neues Bauen in Afrika* (Tübingen: Wasmuth, 1963).
191 Ebd. 28.

wird das Neue Bauen als ein kohärentes sozialreformerisch-emanzipatorisches Traditionsganzes imaginiert, während die kulturell sehr disparaten afrikanischen Transferziele als nicht mehr als von Klima und Topographie charakterisierte geographische Räume ohne Sozial- und Baugeschichte erscheinen.

An ebendieses simplifizierende lineare Deutungsmuster knüpft Anfang der 1980er Jahre auch Dennis Sharp mit seinem kurzen Aufsatz zur Etablierung der modernen Architektur der 1930er Jahre in Ostafrika an.[192] Demnach entfaltet sich erst mit der Ankunft Ernst Mays in Tanganjika die bis dahin auf Kontinentaleuropa beschränkte moderne Bewegung zu einem konsistenten internationalen Stil afrikanischer Ausprägung. Folgt man der Darstellung Sharps, dann hat May mit seinen Arbeiten die vorbildhafte Grundlage für spätere Transformationen der lokalen Architekturlandschaft geschaffen.[193]

Im Zuge des gestiegenen Interesses an der Transformation des Neuen Bauens außerhalb des Weimarer Kontextes unter den Bedingungen von Emigration und Akkulturation[194] erscheint 15 Jahre nach der Frankfurter Ausstellung *Ernst May und das Neue Frankfurt 1925-1930*[195] die erste Darstellung der sogenannten »Ostafrikanische[n] Periode«.[196] Eckhard Herrels Katalogtext *Ernst May. Architekt und Stadtplaner in Afrika 1934-1953* wird 2001 anlässlich der gleichnamigen Ausstellung des Deutschen Architektur Museums publiziert. Das aus seiner Dissertationsschrift hervorgegangene Buch findet seinen Schwerpunkt in Biographie und Werkverzeichnis. Dabei lässt die dekontextualisierte und ausschließlich individualhistoriographisch motivierte Darstellung aus der Perspektive einer kritischen Architekturgeschichtsschreibung viele Fragen offen. Herrel fahndet primär nach dem »gemeinsame[n] Nenner im afrikanischen Werk«[197] und findet diesen schließlich in den architektursprachlichen und planungskonzeptionellen Mitteln, mit denen May die Errungenschaften der Moderne für »die jeweiligen Besonderheiten der Lage und klimatischen Bedingungen«[198] fruchtbar gemacht habe. Die soziopolitischen und ideologischen Voraussetzungen seines Wirkens werden zwar gelegentlich gestreift, sie bleiben aber weitestgehend unkommentiert.[199] So merkt Herrel etwa zu den gemäß der kolonialen Segregationspolitik ausdifferenzierten Haustypen der Kampala-Planung lediglich affirmierend an, diese seien »auf die unterschiedlichen Wohnbedürfnisse und Einkommensverhältnisse der drei anzusiedelnden Bevölkerungsgruppen – Afrikaner, Asiaten, Europäer – abgestimmt.«[200] Als Nachweis einer positiven Resonanz seitens der Protektoratsbehörden sowie der lokalen »interessierten Öffentlichkeit«[201] gilt dem deutlich um das Schreiben einer

192 Dennis Sharp, »The Modern Movement in East Africa,« *Habitat International* 52.5-6 (1983): 311–326.
193 Ebd. 311–316.
194 Siehe hierzu ausführlich Göckede, *Adolf Rading (1888-1957)* 47ff.
195 Die Ausstellung wurde 1986 im Deutschen Architektur Museum Frankfurt gezeigt.
196 Herrel, *Ernst May: Architekt und Stadtplaner in Afrika* 153.
197 Ebd. 7.
198 Ebd. 156.
199 Göckede, *Adolf Rading (1888-1957)* 58ff.
200 Herrel, *Ernst May: Architekt und Stadtplaner in Afrika* 74.
201 Ebd.

Erfolgsgeschichte bemühten Autoren ein im Nachlass erhaltener undatierter Artikel des englischsprachigen *East African Standard* sowie ein Brief aus dem Jahre 1947, in dem Mays Ehefrau von einem die »fortschrittlichen Afrikaner Ugandas« adressierenden und »auf großen Widerhall« stoßenden Vortrag ihres Mannes berichtet.[202] Besondere Aufmerksamkeit der auf die Einheit des Gesamtwerkes insistierenden Deutungsbemühungen gilt dagegen der Integration von topographischen Gegebenheiten in die von May vorgesehene Hangbebauung; in dieser Hinsicht ähnle die Kampala-Planung der Frankfurter Römerstadt.[203]

Selbst wenn in späteren Rezeptionen die koloniale Dimension des Mayschen Moderne-Transfers benannt wird, sind deren Autoren nicht bereit, von dem interpretatorischen Paradigma einer auf Freiheit und Demokratisierung zielenden linearen Geschichte der Architekturmoderne abzuweichen. Diese übergeordnete Perzeption führt bisweilen zu recht widersprüchlichen Aussagen; etwa wenn Bernd Nicolai von kolonialer Architektur grundsätzlich als »Ausdruck kolonialistischer Ideologie«, »Instrument von Unterdrückung«[204] und als »Resultat der Wirtschaftskolonialisierung«[205] spricht, aber gleichzeitig in Mays »Beitrag zur Formung einer europäisch begründeten Architektur in den ostafrikanischen Ländern [...] eine ernst gemeinte, emanzipatorische Seite«[206] entdecken will. Während bei Nicolai der formale Rückbezug auf das Neue Frankfurt, die Adaption moderner Hygienevorstellungen sowie der organische Leitgedanke »Harmonie des Straßenraumes«[207] als Nachweis der auf »reale Verbesserungen gerichteten Intention«[208] des Planers fungiert, ist auch Kai K. Gutschow in seiner im Jahre 2012 veröffentlichten Analyse des für Kampala entwickelten Erweiterungsplans nicht gewillt, das dominante architekturhistoriographische Deutungsmuster kontinuierlichen Fortschreitens – im individuellen Werk wie der modernen Bewegung insgesamt – angesichts der eigentlich unübersehbaren repressiven Kontingenzen der von May für Kampala empfohlenen Modernisierungsmaßnahmen aufzugeben.[209] Obschon Gutschow bereits 2009 den erst Jahre später publizierten Artikel auf seiner privaten Webseite frei zugänglich macht, ist diese Studie der bis dato zuletzt veröffentlichte Beitrag zu dem hier relevanten Gegenstand. Bereits der Titel des vorgelegten Aufsatzes, »Das Neue Afrika: Ernst May's Kampala Plan as Cultural Programme«, signalisiert mit seiner Referenz auf das Neue Frankfurt der 1920er Jahre die Argumentation von Gutschows

202 Ebd. 162, Anm. 223.
203 Ebd. 74.
204 Bernd Nicolai, »The docile body: Überlegungen zu Akkulturation und Kulturtransfer durch exilierte Architekten nach Ostafrika und in die Türkei,« *Kunst und Politik. Jahrbuch der Guernica-Gesellschaft,* Hg. Viktoria Schmidt-Linsenhoff (Osnabrück: V&R Unipress, 2002) 66.
205 Ebd. 70.
206 Ebd. 71.
207 Ebd.
208 Ebd.
209 Kai K. Gutschow, »Das Neue Afrika: Ernst May's 1947 Kampala Plan as Cultural Programme,« *Colonial Architecture and Urbanism in Africa*, Hg. Fassil Demissie (Farnham et al.: Ashgate, 2012) 373–406. Da die endgültige Drucklegung des Bandes von Demissie über Jahre auf sich warten ließ, veröffentlichte Gutschow seinen Beitrag als Vorabversion schon 2009 auf der eigenen Website, 15.12.2010 <http://www.andrew.cmu.edu/user/gutschow/materials/03e%20May.pdf>.

tragender Kontinuitäts- und Transferthese.[210] Zwar wird das kulturelle Programm der Kampala-Planung als Ausdruck eines von Europäern angeführten hierarchischen Entwicklungsentwurfes erkannt,[211] Gutschows vorrangiges Interesse gilt jedoch den progressiven Elementen bei der Transformation des in die kolonialen Tropen emigrierten kanonischen Modernismus und nicht den repressiven soziopolitischen Möglichkeitsbedingungen des auf diese Weise thematisierten Modernetransfers. Hier soll May als früher deutscher Vertreter jener »International Style aesthetic«[212] in Erscheinung treten, die erst nach dem Zweiten Weltkrieg in den Ländern des Südens als »›tropical architecture«[213] Verbreitung findet. Die kolonialgeschichtlichen Hintergründe und architekturideologischen Implikationen dieser Verbreitung bleiben weitgehend unberücksichtigt. Die rassistischen Kontingenzen und segregierenden Konsequenzen einer Gartenstadtplanung, die behauptet, kulturelle und ökonomische Unterschiede qua strikter sozial-räumlicher Trennung auszugleichen, werden allenfalls als nicht intendiert relativiert[214] oder schlicht als »naively«[215] verharmlost. So avanciert schließlich die symbolische Gliederung und stadträumliche Diversifizierung der vorgefundenen sozialen Situation zu einem über das koloniale Moment hinausweisenden Beitrag zu einer »new hybrid African urban culture«[216] und wird die manichäische Trennung nach ethnischer Zugehörigkeit zur notwendigen Anerkennung von kultureller Differenz und indigener Individualität umgedeutet. Gutschows Schlussfolgerung präsentiert sich – obschon sie für das untersuchte Kampala-Projekt die Bekräftigung existierender kolonialer Segregationsmuster einbekennt – als ungebrochenes Bekenntnis zu Person und Gesamtwerk Ernst Mays als Repräsentanten des universellen Projektes einer Architekturmoderne eigentlich guter emanzipatorischer Intentionen: »[..] he intended his plans to be a mechanism for the gradual integration and even equalization of the groups. […] Urban planning, as it had been throughout May's career and in the project of modern architecture more generally, was seen as a political, social and, above all, cultural tool to benefit all levels of society.«[217]

Gutschows Aufsatz findet sich in gekürzter Form ebenfalls in dem anlässlich der jüngsten Ausstellung des Deutschen Architektur Museums in Frankfurt zum Lebenswerk des Architekten und Planers im Jahre 2011 herausgegebenen Katalog *Ernst May (1886–1970)*. Auch darin wird die afrikanische Werkphase gemäß der These einer kategorisch und rigoros emanzipatorischen Planungsintention repräsentiert.[218]

210 Gutschow, »Das Neue Afrika: Ernst May's 1947 Kampala Plan as Cultural Programme,« 379, dehnt die Kontinuitätsthese im Verlauf seiner Argumentation außerdem auf das aus, was er Mays »neues Russland« nennt.
211 Ebd. 377f.
212 Ebd. 376.
213 Ebd.
214 Ebd. 400f.
215 Ebd. 395.
216 Ebd. 394.
217 Ebd. 406.
218 Kai K. Gutschow, »Das ›Neue Afrika‹,« *Ernst May 1886–1970*. Ausst.-Kat. DAM, Hg. Claudia Quiring et al. (München et al.: Prestel, 2011) 197–213.

Um den inhärenten Eurozentrismus einer ausschließlich auf die westliche akademische Fachdebatte beschränkten Rezeptionskritik zu überschreiten wäre es an dieser Stelle naheliegend und folgerichtig, nach inner-ugandischen Positionen zu fahnden. Allerdings sucht man für den hier relevanten historischen Gegenstand bislang vergeblich nach einer dezidiert lokalen Schreibposition. Die jüngst online publizierte Dissertationsschrift Fredrick Omolo-Okalebos bildet in diesem Zusammenhang eine nur bedingte Ausnahme: *The Evolution of Town Planning Ideas, Plans and their Implementation in Kampala City 1903–2004* wurde 2011 an der School of Built Environment der Makerere Universität in Kampala und der School of Architecture and the Built Environment am Royal Institute of Technology, Stockholm eingereicht.[219] Das bi-national betreute und in den (Sub-)Disziplinen Infrastructure, Planning and Implementation angesiedelte Projekt verspricht »to bring together and set down in a popular form some facts of historical development of planning and planning ideas in both colonial and postcolonial times.«[220] Mit Blick auf eine postkoloniale Gegenhistoriographie der Kampala-Planung Ernst Mays bietet Omolo-Okalebos Studie keine weiterführenden Ansatzpunkte. Die historisch-teleologisch angeleitete Analyse will die Geschichte der Planungsentwicklung Kampalas erzählen. Zunächst angedachte lokale Interviews scheitern wegen der wenigen überlebenden Zeitzeugen und an signifikant konkurrierenden Erinnerungsinhalten. Angesichts nichtvorhandener spezialisierter Archive in Kampala und Entebbe oder der mangelnden Ausstattung und Zugänglichkeit entsprechender öffentlicher Einrichtungen ist auch Omolo-Okalebo auf die von westlichen Einrichtungen und Publikationen bereitgestellten Daten angewiesen.[221] Diese quellenbezogene Dependenz führt gleichsam zur Adaption der dominanten westlichen Interpretationsmuster. Zwar mutmaßt der Verfasser in dem knapp einseitigen Unterkapitel »Race and Power,«[222] dass gewisse koloniale Planungsideen wie das der Rassen-Segregation von jener Überlegenheitsideologie herrühren, die bereits in den fiktionalen europäischen Literaturen des späten 19. Jahrhunderts zu finden seien. Das wesentliche Problem dieser historischen Kontinuitäten des westlichen Überlegenheits- und Allmachtanspruchs liegt für Omolo-Okalebo aber in einem nicht weiter differenzierten Eklektizismus sowie in dem Übersehen indigener Entwicklungsfähigkeit. Hier wird trotz der kritischen Geste implizit das Axiom afrikanischer Unterentwicklung affirmiert und die davon abgeleitete Planungsidee nachholender Entwicklung adaptiert.[223] Während die kurze Darstellung der vorkolonialen Stadtgeschichte auf kolonial-britischen Veröffentlichungen und Publikationen westlicher Anthropologen fußt,[224] stützt sich der nicht einmal siebenseitigen Abschnitt zur Kampa-

219 Frederick Omolo-Okalebo, »Evolution of Town Planning Ideas, Plans and their Implementation in Kampala City 1903–2004,« Diss. School of Built Environment, CEDAT Makerere Univ. Kampala & School of Architecture and the Built Environment Royal Institute of Technology Stockholm, 2011.
220 Ebd. viii.
221 Ebd. 10–11 u. 17–18.
222 Ebd. 27–28.
223 Ebd. 28.
224 Ebd. 36ff.

la-Planung Ernst Mays ausschließlich auf Kai Gutschows Studie.[225] Insofern kann es nicht überraschen, dass auch Omolo-Okalebo wie dieser die innovativen sozial-integrativen Momente der Mayschen Planung hervorhebt: »His plan stands out for the progressive element of being among the first in East Africa to include large settlements for low and middle-income Africans and Asians, especially those who had been displaced in the expansion process and now lived on the periphery – both socially and physically.«[226]

Wie lässt sich nun dieses Insistieren auf einer von der politisch-ökonomischen Kultur des Kolonialismus losgelösten Humanität der Mayschen Architekturmoderne erklären? Woher stammt die vehemente Verweigerung der May-Interpreten, den Gegenstand ihrer Betrachtung als integralen Bestandteil und zugleich Ausdrucksform eines umfassenden kulturellen Imperialismus zu deuten? Und – noch wichtiger: Wo finden sich Anknüpfungspunkte für einen grundlegenden Perspektivwechsel, für eine rigorose Re-Kontextualisierung der ostafrikanischen Projekte Ernst Mays – für eine aufrichtige (Selbst-)Kritik der spätkolonialen Architekturmoderne?

Obwohl die koloniale Architekturpraxis noch mehr als die freien Künste im Zeitalter des europäischen Kolonialismus von den materiellen Daten abhängt, die ihr die jeweiligen soziopolitischen Hegemonialverhältnisse setzen und obwohl beide kulturellen Praktiken in den Kolonien die materiellen Raumkoordinaten lokalen gesellschaftlichen Lebens determinieren und lokale Symbolisierungsformen globaler Hierarchien und Dependenzbeziehungen schaffen, etablieren die westlichen Historiker ein völlig selbstbezügliches Repräsentationsnetz. In diesem Entwurf einer sich globalisierenden Architekturmoderne verfügt Europa anscheinend als einzig maßgeblicher kultureller Referenzraum über das Monopol des souveränen Subjektes. Anders als in den Literaturwissenschaften sind Rassismus und Kolonialismus in der Architekturhistoriographie sehr lange nicht von Bedeutung gewesen.

Die Frage nach dem Anderen, seinem Ort und seiner Repräsentation wurde von der bisherigen May-Forschung schlicht nicht gestellt. Insofern darf es kaum überraschen, dass einem mit Blick auf den kolonialen Kontext signifikanten Titel in der Bibliothek des deutschen Architekten bislang keine Aufmerksamkeit geschenkt wurde: Im Nachlass findet sich Joseph Conrads *The Mirror of the Sea* von 1906.[227] Bei dem Buch handelt es sich um eine Sammlung autobiographischer Essays. Conrads koloniale Abenteuer- und Reise-Erzählungen gehören inzwischen zu den klassischen Gegenständen der kolonialen Diskursanalyse.[228] Noch bevor Edward Said im Jahre 1978 mit seiner Orientalismus-Studie[229] das Thema des Eurozentrismus sowie seine Relationen zum Kolonialismus in die westliche Literaturtheorie einführt und noch lange bevor Said ausgerechnet anhand der Literatur Conrads ein komparatistisches Verfahren entwickelt, das die kulturellen Produktionen der

225 Ebd. 82–89.
226 Ebd. 83.
227 DAM Ernst-May-Nachlass, Inv.-Nr. 160-900-285.
228 Als eine der ersten Studien: Benita Parry, *Conrad and Imperialism: Ideological Boundaries and Visionary Frontiers* (London: Macmillan Press, 1983).
229 Edward W. Said, *Orientalism* (1978; London et al.: Penguin, 2003).

Moderne als konstitutives Moment für das koloniale Ringen um territoriale Kontrolle und ökonomische Ausbeutung analysiert,[230] kritisiert der nigerianische Schriftsteller und Literaturkritiker Chinua Achebe Joseph Conrads wohl bekannteste Erzählung *The Heart of Darkness* aus dem Jahre 1899 als paradigmatisches Beispiel für die rassistische Stereotypisierung von Afrikanern und Afrikas als Antithese des europäischen Zivilisationsmodells: »The point of my observations should be quite clear [...] Conrad was a bloody racist.«[231] Diese einfache Wahrheit – so Achebes Argumentation von 1977 – konnte von der westlichen Literaturkritik nur übersehen werden, weil der weiße Rassismus gegenüber Afrika dermaßen unhinterfragt fortbestehe, dass dessen literarische Manifestation aus der dominanten euroamerikanischen Forschungsperspektive keiner weiteren Kommentierung bedürfe.

Eine ähnliche diskursive Konfiguration hat anscheinend auch im Falle Ernst Mays das klare Benennen des Offensichtlichen – des kolonial-rassistischen Charakters seines ostafrikanischen Werkes – verhindert. Dessen vorherrschende Deutung suggeriert den linearen Transfer europäischer Modernismen in die als traditionelle Regionen zivilisatorischer *Finsternis* konzeptionalisierten Kolonien, ohne die repressiven Kontingenzen der modernistischen ostafrikanischen *Sonnenplätze* Ernst Mays zu benennen.[232]

In Anlehnung an Achebes Kritik demonstriere ich, dass der konstitutive Kern des sogenannten afrikanischen Werkes – seine verborgene dunkle Seite, *sein finsteres Herz* – in dessen kolonialem Bedingungsrahmen zu suchen ist. In diesem Sinne soll die folgende Analyse offenlegen, dass die diskursiven Formationen und materiellen Praktiken von kolonialem Rassismus und ökonomischer Ausbeutung eine zentrale Größe in Mays Auseinandersetzung mit Ostafrika, vor allem aber in seiner 1947 vorgelegten Studie zur Stadterweiterung Kampalas bilden. Darin lässt sich nicht immer Mays individueller Rassismus identifizieren, aber regelmäßig die für das Werkfragment spezifische historische Dialektik von architektonischer Praxis und rassistischer Einschreibung rekapitulieren. Einer kritischen Architekturgeschichtsschreibung kommt die doppelte Aufgabe zu, am konkreten Untersuchungsgegenstand die Einschreibungen historischer Konfigurationen sichtbar zu machen und gleichzeitig die von den eigenen disziplinären Diskursregeln verdeckten Wissens- und Machtverhältnisse zu enthüllen. Zwar finden sich für ein solches Neulesen des hier zu analysierenden spätkolonialen Werkes bis dato keine unmittelbaren fachwissenschaftlichen Vorarbeiten, doch existieren vor allem in den literatur- und kulturwissenschaftlichen Nachbardisziplinen inzwischen zahlreiche theoretische und methodische Anknüpfungspunkte für mein Projekt. Im Folgenden werde ich auf diese und weitere für den konkreten

230 Edward W. Said, *Culture and Imperialism* (New York: Knopf; London: Chatto & Windus, 1993).
231 Chinua Achebe, »An Image of Africa,« *Research in African Literatures* 9.1 (1978): 1–15. Der Text erscheint erstmals 1977 in *Massachusetts Review* 18 (1977): 782–794.
232 Ich beziehe mich bewusst polemisch auf Mays Vortragstitel: Ernst May, *Sonnenschein und Finsternis in Ost Afrika. Mit besonderer Berücksichtigung des Mau-Mau-Aufstandes*, 1953, unveröffentlichtes Manuskript, DAM Ernst-May-Nachlass, Inv.-Nr. 160-903-010. Darin wird die Finsternis Afrikas ausschließlich in der antikolonialen (und gemäß Mays Deutung antimodernen) Mau-Mau Bewegung gesehen.

Gegenstand relevanten Beiträge der jüngeren Kolonialismus- und Postkolonialismusforschung zurückgreifen, um das architektonische und planerische Raumwissen Mays gezielt nach dessen eigener Involvierung in die Geschichte des Kolonialismus zu befragen. Von hier aus wird es schließlich erst möglich, mit ideologiekritisch geschärftem Blick auf die imperialistischen Korrelationen und Totalitätsaspirationen des Gesamtwerkes zu blicken.

Stadterweiterung zwischen historischer Kontiguität und planerischer Innovation: Das Kampala-Projekt

Vollmacht und Selbstermächtigung – Auftragsvolumen und Planungsräume

Im Herbst 1942 kehrt Ernst May als freier Mann nach Nairobi zurück. Noch aus dem südafrikanischen Internierungslager heraus bewirbt er sich bei der britischen Kolonialregierung letztlich erfolglos um die Planung von Militärunterkünften.[233] Nachdem sich der politisch Rehabilitierte zunächst als Konstrukteur und Entwerfer eines englischen Bauunternehmers mit Studien zu Lehmbauverfahren und Typenhäusern aus Betonfertigteilen finanziell über Wasser hält, arbeitet er spätestens seit Juni 1945 an einer planerischen Studie zur stadträumlichen Expansion des boomenden ugandischen Wirtschaftszentrums Kampala.[234] Die von ihm entwickelte Erweiterungsplanung für die neben Entebbe wichtigste Stadt des seit 1894 unter britischem Protektorat stehenden Ugandas begrenzt sich auf die nur dünn besiedelten Hügel Kololo und Naguru am Ostrand des kolonialen Siedlungsareals (Abb. 70). Sie gerät jedoch sehr bald zu einem Bericht über die Zukunft des gesamten urbanen Großraums Kampala.

Das an Kampala angrenzende Kololo wird bereits 1916 formalrechtlich in das Stadtgebiet integriert und ist zum Zeitpunkt der Auftragserteilung von den britischen Behörden für eine künftige Expansion des europäischen Wohngebietes vorgesehen. Mit der Gebietserweiterung soll das bisherige städtische Areal nahezu verdoppelt werden. Wie Peter Gutkind darstellt, existiert Mitte der 1940er Jahre auf dem Kololo-Hügel, von Friedhöfen und temporären Arbeiterunterkünften abgesehen, keine systematische Bebauung im Sinne einer europäischer Stadtplanung. Das östlich an Kololo anschließende Naguru-Areal wird – obwohl integraler Bestandteil von Mays Entwicklungsplan – erst 1956 offiziell dem Stadtgebiet Kampalas hinzugefügt.[235] Dass es sich bei Mays Kampala-Projekt um einen weitaus

233 Brief Ernst May an Ilse May, 3.08.1942, DAM Ernst-May-Nachlass, Inv.-Nr. 160-902-24.
234 Ernst May, *Report on the Kampala Extension Scheme, Kololo-Naguru. Prepared for the Uganda Government by E. May, Architect & Town Planner, September, 1947* (Nairobi: Government Printer, 1948) 1.
235 Aidan W. Southall und Peter C. W. Gutkind, *Townsmen in the Making: Kampala and its Suburbs* (Kampala: East African Institute of Social Research, 1957) 7: »Finally, in April 1956, the boundary was extended east, beyond the extension of 1916, to include an important area in which Government African Housing Estates had been built up since the War, as well as privately developed residential plots«. Siehe auch ebd. 16ff.

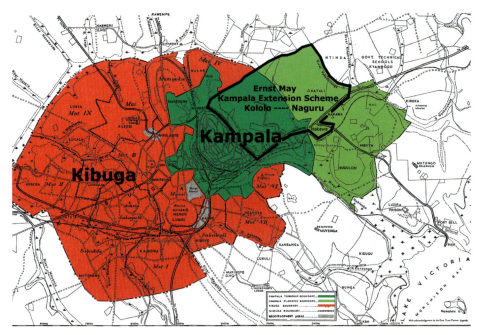

70 Das Stadtgebilde Kibuga-Kampala mit den Planungsgebieten Kololo, Naguru und Nakawa (markiert auf Basis einer von Peter C. W. Gutkind erstellten Karte für das Jahr 1955).
Kibuga (rot), Kampala (grün), Entwicklungsgebiet Kampala (hellgrün), Ernst Mays Planungsgebiet (schwarz umrandet).

umfassenderen Erweiterungsvorschlag handelt, wird bereits mittels der leinenen Umschlagsgestaltung jener Studie visualisiert, mit der er 1947 seine Planungsvorschläge erläutert: Unter dem in goldener Farbe eingeprägten Schriftzug *Kampala* sind neun schematisch dargestellte Hügel zu sehen, von denen die beiden am rechten Außenrand positionierten als Kololo und Naguru ausgewiesen sind (Abb. 71).

Die beiden Hügel bezeichnen die eigentlichen beziehungsweise primären Planungsgebiete, mit denen May im Engeren befasst ist. In den einleitenden Zeilen benennt er den Gegenstand seines Auftrages wie folgt: »[…] a complete development scheme for all that area of land known as the Kololol-Naguru area, Kampala.«[236] Diese Aufgabe sei zudem um die Planung einer Siedlung für Wanderarbeiter in dem südlich angrenzenden Nakawa erweitert worden, heißt es, ohne den Urheber dieser Auftragserweiterung zu spezifizie-

236 Hier u. im Folg. Ernst May, *Report on the Kampala Extension Scheme, Kololo-Naguru. Prepared for the Uganda Government by E. May, Architect & Town Planner, September, 1947* (Nairobi: Government Printer, 1948) 1f.

71 Ernst May, Umschlagsgestaltung *Report on the Kampala Extension Scheme*, 1948.

ren.[237] May verspricht seinen Auftraggebern und anderen Lesern einen Entwicklungsplan, der alle Funktionsbereiche einer modernen Stadt berücksichtigt: »[...] roads, building lines, areas to be developed to residential business and industrial purpose, density of building and areas to be reserved for open spaces or other special purposes [...].«[238]

Der seine Vorschläge erläuternde Text wird von Statistiken, Fotografien von topographischen Modellen und ausfaltbaren Übersichtsplänen sowie von grundsätzlichen Überlegungen zur Grünflächen- und Verkehrsplanung Kampalas, zur Wasser- und Elektrizitätsversorgung komplettiert. Zusammen mit den Planzeichnungen, die sich im Deutschen Kunstarchiv Nürnberg und im Archiv des Architekturmuseums der Technischen Universität München finden,[239] bildet das nur in geringer Auflage publizierte und vermutlich in Selbstauflage produzierte schmale Bändchen das wichtigste Dokument von Mays Auseinandersetzung mit dem Stadtgebiet Kampalas.[240]

Derweil lassen sich die Fragen nach der Projektgenese und Akquise, der konkreten Auftragssituation und nach dem Auftraggeber oder dem genauen Auftragsumfang nicht allein aus der Analyse des verstreuten Nachlasses beantworten. Mays professionelles und privates Netzwerk zeichnet sich in den frühen ostafrikanischen Jahren nicht eben durch

237 Ebd. 2.
238 Ebd. 1.
239 DKA Nachlass Ernst May, Rollen Nr. 10, 12, 14; Architekturmuseum der Technischen Universität München, May-4-1 *Kampala Extension Scheme, 1947.*
240 Es finden sich heute weltweit in Bibliotheken und Forschungseinrichtungen kaum zehn Exemplare.

enge Kontakte in die oberste Führungsebene der kolonialen Planungspolitik aus. Andererseits handelt es sich bei dem Kampala-Projekt um eine in verwaltungstechnischer Hinsicht auf der kommunalen Ebene jener Stadt angesiedelte Tätigkeit, in der May bereits Ende der 1930er Jahre gemeinsam mit dem Architekten L. G. Jackson gearbeitet hat. Es liegt außerdem der Schluss nahe, dass bereits im Kontext des Fabrikbaus für die East African Tobacco Company von 1937/1938 sowie im Zuge des ein Jahr später projektierten innenstädtischen Büro- und Geschäftshauses erste Kontakte mit den städtischen Kolonialbehörden und lokalen Geschäftsleuten entstehen.

Die British Imperial Tobacco Company gründet bereits im Jahre 1907 als einer der weltweit führenden Tabak- und Zigarettenhersteller eine ostafrikanische Tochtergesellschaft, die East African Tobacco Company. Konzentrieren sich die kolonialen Geschäftsinteressen in Uganda zunächst lediglich auf Tabakanbau und Export, sollen mit dem Bau der Fabrik in Kampala auch die expandierenden lokalen Konsumentenmärkte erschlossen werden.[241] Diese auf die Integration der ehemals einseitig als Rohstoffproduzenten ausgebeuteten Kolonialisierten als Konsumenten des britischen Welthandels zielende spätkoloniale Wirtschaftspolitik charakterisiert auch die urbanistischen Modernisierungsvisionen des Planers Ernst May. Es ist also nicht auszuschließen, dass sich einflussreiche Repräsentanten der in Kampala ansässigen Tabakindustrie für May einsetzen.

Auch nach dem Abschluss seiner Studie zum *Kampala Extension Scheme* bleibt der Architekt mittels mehrerer Aufträge mit der Region verbunden. So legt er ebenfalls im Jahre 1947 einen Bebauungsplan für eine zentrale Verkehrsachse des Hauptgeschäftszentrums Kampalas vor, die jedoch nicht umgesetzt wird.[242] Außerdem ist Ernst May Ende der 1940er Jahre an einem stadtplanerischen Konzept für das am Viktoriasee gelegene Jinja beteiligt.[243] Offensichtlich arbeitet er zudem im Jahre 1951 an einem Entwurf für eine in Kampala zu projektierende Hotelanlage. Hierzu ist im Frankfurter Nachlass allerdings nur eine Modellfotografie erhalten.[244] Ebenfalls zu Beginn der 1950er Jahre erhält er schließlich den Auftrag für das von ihm selbst angeregte Uganda-Museum in Kampala, das erst 1954, nach Mays Rückkehr in die Bundesrepublik, gebaut wird.

Ob Mays Report zum *Kampala Extension Scheme* seitens der britischen Administration tatsächlich für eine Veröffentlichung im größeren Still vorgesehen war, ist abschließend nicht zu überprüfen. Letztlich bleibt selbst unklar, inwieweit der mit seinen zahlreichen,

241 Siehe Nicola Swainson, *The Development of Corporate Capitalism in Kenya, 1918–77* (Berkeley et al: Univ. of California Press, 1980) 63. Swainson datiert diese erste Zigarettenfabrik auf das Jahr 1934, Herrel, *Ernst May: Architekt und Stadtplaner in Afrika* 53 u. 161 Anm. 153, auf das Jahr 1937/38. Trotz dieser widersprüchlichen Datierungen besteht kein Zweifel daran, dass sowohl Swainson als auch Herrel ein und dasselbe Gebäude meinen und dessen Fertigstellung unter Berücksichtigung der Quellenfunde von Herrel auf das Jahr 1938 zu datieren ist.
242 Zur geplanten Bebauung der Bombo Road siehe Wandegaya Development Scheme bei Bueckschmitt, *Ernst May* 92 u. Werkverzeichnis, Ausst.-Kat. DAM, Hg. Claudia Quiring et al. (München et al.: Prestel, 2011) 289.
243 Ebd. 290.
244 Ebd. 292.

den gesamten urbanen Raum betreffenden Exkursen, häufig die Grenzen des britisch verwalteten Stadtgebietes überschreitende Bericht überhaupt in dieser elaborierten Form angefragt wurde. Die Berichte, Vorschläge und Entwürfe früherer und späterer britischer Kolonialplaner und offizieller Regierungsberater, wie etwa Albert E. Mirams' Entwicklungsreport von 1930 oder Henry Kendalls Studie des Jahres 1955 erscheinen mit den Zusätzen »Town Planning Advisor to Goverment of Uganda«[245] oder »Published by the crown agents for oversea governments and adminstrations [...]. On behalf of the government of Uganda.«[246] Während sich Kendall als erster Stadtplanungsdirektor des Protektorats ausweisen kann,[247] adressiert Mirams immerhin den britischen Gouverneur von Uganda als seinen offiziellen Auftraggeber.[248] Letzterer benennt auf den ersten Seiten seines Berichts sowohl die das Auftragsvolumen determinierenden Beschlüsse der Protektoratsregierung als auch seine formalrechtliche Berufung zum Berater durch den Vorsitzenden des lokalen Planungskomitees.[249] Dagegen heißt es auf dem Titelblatt von Ernst Mays Publikation aus dem Jahre 1947 lediglich sehr allgemein, dass er seine Erweiterungsplanung für die Regierung von Uganda erstellt habe.[250] Im Juni 1945 sei mit dem Leiter der lokalen Vermessungsbehörde (Director of Surveys) ein entsprechender Vertrag abgeschlossen worden.[251] Allerdings findet sich ein solcher nicht im Nachlass May.

Tatsächlich beabsichtigt die lokale Planungsbehörde Kampalas, das Anfang 1945 lediglich den Status eines europäischen Townships besitzt, weitere, die koloniale Ansiedlung umgebende, indigene Gebiete zu inkorporieren.[252] Eine entsprechende Resolution der britischen Township Authority sorgt bereits im Januar desselben Jahres für erhebliche Unruhe und Widerstände seitens lokaler afrikanischer Repräsentanten. Die Vorlage wird daraufhin zurückgezogen. Trotz fortgesetzter antibritischer Proteste gegen die befürchtete vollständige Inbesitznahme indigenen Landes durch die Europäer empfehlen die lokalen britischen Behörden dann im Februar, den deutschen Architekten Ernst May mit einer Studie

245 A. E. Mirams, *Kampala: Report on Town Planning and Development*, Bd. I (Entebbe: Government Printer, 1930) Titelblatt.
246 Henry Kendall, *Town Planning in Uganda: A Brief Description of the Efforts made by Government to Control Development of Urban Areas from 1915 to 1955* (London: Crown Agents for Oversea Governments and Administrations, 1955) Titelseite.
247 Ebd.
248 Mirams, *Kampala: Report on Town Planning and Development*, Bd. I, ix.
249 Ebd.
250 May, *Report on the Kampala Extension Scheme, Kololo-Naguru*, Titelblatt.
251 Ebd. 1.
252 Hierbei handelt es sich um eine Gemeinde oder Siedlung, die in verwaltungstechnischer Hinsicht unterhalb der mit allen Rechten städtischer Selbstverwaltung ausgestatteten Municipality angesiedelt ist. Der im vorliegenden Zusammenhang benutzte koloniale Verwaltungsbegriff *Township* ist also nicht mit jenen südafrikanischen Townships zu verwechseln, die im Apartheitssystem ausschließlich für schwarze Arbeiter vorgesehen waren. Gemäß der Township Ordinance von 1903, die an dem administrativen System des kolonialen Indiens orientiert war, oblag es der Protektoratsregierung, europäische Ansiedlungen mit dem Status Township zu versehen. Erst 1950 erhält Kampala den Status einer Municipality, siehe Frederick Omolo-Okalebo et al., »Planning of Kampala City 1903–1962: The Planning Ideas, Values, and their Physical Expression,« *Journal of Planning History* 9.3 (2010): 154f.

zu den Stadterweiterungsgebieten an den Grenzen Kampalas zu beauftragen. Folgt man Peter Gutkinds Rekonstruktion, protestieren die zusehends gut organisierten Vertreter der indigenen Bevölkerung auch auf höchster Protektoratsebene erfolgreich gegen diesen Vorschlag. Von einer offiziellen Auftragserteilung an Ernst May ist bei Gutkind jedenfalls nicht die Rede.²⁵³ Anscheinend sind in der die Expansion Kampalas betreffenden Frage die Interessen der lokalen britischen Behörden und Geschäftsleute keineswegs identisch mit der Planungspolitik der in Entebbe ansässigen Protektoratsregierung, die ihrerseits angesichts verstärkter antikolonialer Widerstände eine zumindest vordergründig defensivere Planungspolitik privilegiert. Insofern erscheint eine offizielle Auftragserteilung seitens der Protektoratssregierung eher unwahrscheinlich. Nachweisbar ist sie jedenfalls nicht.

Umso mehr muss es überraschen, wie hartnäckig sich die zuerst von May selbst lancierte, von Buekschmitt publizistisch inaugurierte und danach von zahlreichen May-Forschern immer wieder weitgehend unhinterfragt übernommene Erfolgsnarration behauptet, May sei »als Deutscher in das am Viktoriasee gelegene Protektorat Uganda berufen [worden, Hinzuf. d. Verf.], um einen Entwicklungsplan für die Stadt Kampala [...] zu entwerfen.« Er habe »die ihm angebotene Ernennung zum Town Planning Officer in Regierungsdiensten« jedoch abgelehnt und stattdessen »diese Aufgabe als Privatarchitekt« übernommen, heißt es bei Bueckschmitt.²⁵⁴ Herrel adaptiert in seiner Monographie diese Geschichtsversion und spricht gar von einem »Generalplan«, den der deutsche Architekt im Auftrag der »Regierung des britischen Protektorats Uganda« erstellt habe.²⁵⁵ Schließlich zeigt sich Gutschow zwar in einer Fußnote davon irritiert, dass in Henry Kendalls maßgeblicher Studie zur frühen Stadtplanung Ugandas aus dem Jahre 1955 der Name Ernst May keine Erwähnung findet.²⁵⁶ Dennoch hält er im Verweis auf Kendalls vermeintlich ebenso antideutsche wie die moderne Architektur ablehnende Grundhaltung an der Darstellung fest, May sei Mitte der 1940er Jahre von britischen Kolonialautoritäten engagiert worden, um einen Plan für die rapide wachsende Stadt Kampala zu entwerfen.²⁵⁷ Bei Kendall heißt es dagegen recht eindeutig: »[N]o qualified town planner had been appointed until 1949 to deal with planning problems in the Protectorate.«²⁵⁸

An dieser Stelle soll keineswegs in Zweifel gezogen werden, dass May beauftragt wird, sich mit den Details einer möglichen räumlichen Expansion Kampalas zu befassen – zahlreiche lokale europäische Gruppen haben Mitte der 1940er Jahre ein ernsthaftes politisches

253 Peter C. W. Gutkind, *The Royal Capital of Buganda: A Study of Internal Conflict and External Ambiguity* (Den Haag: Mouton & Co., 1963) 38–40. Gutkinds Studie fußt auf Protokollen der Kampala Township Authority, auf Akten des Central Town Planning Boards sowie auf Interviews mit den verantwortlichen Ganda-Vertretern. Seine Recherchen zeigen, dass die lokalen britischen Behörden in Kampala zwischen Februar und Juli 1945 einen entsprechenden Planungsauftrag an Ernst May vergeben wollen. Die offizielle Auftragserteilung scheitert aber anscheinend an dem Veto der Ganda.
254 Buekschmitt, *Ernst May* 87.
255 Herrel, *Ernst May: Architekt und Stadtplaner in Afrika* 71.
256 Gutschow, »Das Neue Afrika: Ernst May's 1947 Kampala Plan as Cultural Programme,« 388, Anm. 37.
257 Ebd. 387.
258 Kendall, *Town Planning in Uganda* 23.

und ökonomisches Interesse an einer entsprechend planerisch gestützten Weiterentwicklung ihrer Stadt. Eine völlig unbezahlte beziehungsweise rigoros monologische Aktivität Mays erscheint angesichts seiner ökonomischen Situation ebenfalls sehr unwahrscheinlich. Dennoch ist die vorherrschende Erzählung der May-Interpreten nicht ohne weiteres aufrechtzuerhalten: Unter Einbeziehung aller zugänglichen Informationen handelt es sich bei der Kampala-Planung bestenfalls um ein innerbehördliches Gutachten auf städtischer Ebene, um eine privat in Auftrag gegebene Studie und/oder um eine von erheblichem Eigenengagement determinierte und sich selbst empfehlende Planungsarbeit. Auch deshalb versucht May seinen Bericht in performativ-publikationstechnischer Hinsicht gezielt in die Nähe der behördlichen oder stärker ›offiziellen‹ Publikationen jener kolonialen Akteure zu rücken, die von der Protektoratsregierung, dem Colonial Office oder gar von der britischen Krone selbst bevollmächtigt sind. Gleichzeitig legt er mit dem Bericht einen über die Planungsgegenwart hinaus wirksamen haptischen Nachweis seiner umfassenden Tätigkeit auf dem Feld der spätkolonialen Planung und des ostafrikanischen Wohnungsbaus vor – ein Nachweis, der bis heute die maßgebliche Quelle für die mit dem afrikanischen Werk befassten Historiographen ist.

Bereits in den einleitenden Zeilen dieses Dokuments stellt May unmissverständlich klar, dass es ihm gemäß seiner jeden Stadtkörper notwendigerweise ganzheitlich begreifenden Arbeitsweise um mehr als nur eine begrenzte und klar umrissene Erweiterungsempfehlung geht. Für ihn steht der gesamte Stadtorganismus Kampala zur Disposition: »My terms of reference restrict my planning to the Crown Land area east of Nakasero, but I had to extend my consideration in several respects to a far larger area, an organism which might be termed, ›Greater Kampala‹. This was necessary because the Kololo-Naguru area will not form a self-contained settlement centre, but will have to be fitted into the organism of Kampala as a whole.«[259]

Hier, wie auch in dem von May entwickelten »Schematic Plan of Kampala« (Abb. 72) wird deutlich, dass er den vertraglich sanktionierten administrativen Grenzen zwischen der kolonialen Stadt und dem benachbarten Territorium des einheimischen Baganda-Königssitzes nur geringe Bedeutung zumisst.

May behandelt die disparaten und sich zum Teil überlappenden städtischen Gebilde ungeachtet der die Frage konkurrierender Verwaltungszuständigkeiten innewohnenden politischen Brisanz als Planungseinheit. Der von ihm als »Greater Kampala«[260] beschriebene Planungsraum umfasst sieben Hügel, die nun schlicht um zwei weitere ergänzt werden sollen. Seine schematische Darstellung der so verstandenen Großstadt Kampala bezieht folglich auch das Areal der teilautonomen Umgebung mit ein und assimiliert selbst den auf dem Mengo-Hügel gelegenen königlichen Palast als Stadtteil eines zukünftigen, nach modernen Maßstäben organisierten Groß-Kampalas. Mays vermeintliche Unwissenheit bezüglich der konkreten administrativen Rahmenbedingungen muss auf den ersten Blick

259 May, *Report on the Kampala Extension Scheme* 2.
260 Ebd.

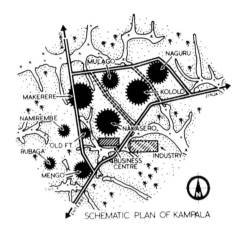

72 Ernst May, schematische Darstellung des
Großraums Kampala, 1947.

überraschen; schließlich kooperiert er nach eigenen Angaben in den Jahren 1945 bis 1947 nicht nur eng mit den unmittelbar verantwortlichen Planungsoffizieren,[261] sondern stellt er seine Bemühungen um die geordnete Expansion des städtischen Organismus bewusst in eine direkte Kontinuitätsbeziehung zu der kurzen Geschichte systematischer britischer Raumintervention. Andererseits folgt sein unbekümmert-rigoroser territorialer Expansionismus bei gleichzeitiger Konstruktion und stadträumlicher Markierung von Differenz in vielerlei Hinsicht einer generellen Tendenz der nicht selten widersprüchlichen kolonialbritischen Stadtplanung. Diese setzt, von frühen militärischen und missionarischen, meist sehr begrenzten Raumintervention abgesehen, erst Ende der 1920er Jahre ein.[262] May knüpft mit seiner Arbeit explizit an die Pläne Albert E. Mirams. Dieser führt zwischen 1929 und 1930 als Erster eine Zonenplanung Kampalas nach Bewohnergruppen sowie ein umfassendes Verkehrskonzept ein.[263] Mit seiner Planung folgt Mirams wiederum einer noch älteren Empfehlung aus dem Jahre 1913. Sie stammt von Sir W. J. R. Simpson, dem wohl führenden britischen Kolonialexperten seiner Zeit in Fragen der sogenannten ›tropical sanitation‹ und prominenten Fürsprecher für eine aus vermeintlich medizinisch-hygienischen Gründen rassistisch segregierte koloniale Stadt.[264]

Mirams selbst arbeitet zunächst als städtebaulicher Berater für die britische Kolonialmacht in Indien und ist seit Ende der 1920er Jahre regelmäßig für die Protektoratsregie-

261 Ebd. 1.
262 Siehe zur Planungspraxis in den Städten des britischen Kolonialreiches: Robert K. Home, *Of Planting and Planning: The Making of British Colonial Cities*. Studies in History, Planning and the Environment 20 (London et al.: Spon, 1997).
263 May, *Report on the Kampala Extension Scheme* 2.
264 Mirams, *Kampala: Report on Town Planning and Development*, Bd. I 4–5. Zu Simpson siehe Home, *Of Planting and Planning* 43–44 u. 126.

rung von Uganda tätig.²⁶⁵ Kampala erfährt in den ersten beiden Jahrzehnten des 20. Jahrhunderts ein sehr rasches, von der britischen Regierung als unbefriedigend empfundenes Wachstum. Mirams soll daher Perspektiven für die künftige Expansion der Stadt erarbeiten. Neben der planerischen Sicherstellung einer strikten räumlich-segregierten und kontrollierbaren Bevölkerungsverteilung werden von ihm erstmals die strategische Platzierung von Verwaltungsbauten sowie die Anlage von Straßen, Entwässerungssystemen und Elektrizitätsnetzen reguliert. Die Ergebnisse seiner Recherchen legt er 1930 in einer zweibändigen Studie zum Status quo und den Entwicklungsperspektiven der Stadt vor.²⁶⁶ In dieser propagiert Mirams nicht nur die genannte rassistisch-funktionale Zonenplanung, sondern empfiehlt eine großzügige Erweiterung des von Europäern bewohnten Stadtgebietes unter Einbeziehung großer, bis dato zur royalen Siedlung der einheimischen Ganda zählenden Ländereien. Zugleich warnt er vor einem allzu unkontrollierten Wachstum Kampalas sowie vor den Risiken einer nicht in vorgegebenen Bahnen verlaufenden Heranführung der afrikanischen Bevölkerung an das moderne Stadtleben der kolonialen Neustadt. Dem antizipierten, von Verslumung und illegaler Bauaktivität hervorgerufenen Chaos will der selbst ernannte soziale Hygieniker mittels einer streng kontrollierten Raumpolitik begegnen. Im Effekt dient seine nach ökonomischen Funktionen und Rassen²⁶⁷ getrennte Zonenplanung ausschließlich der weiteren Verbesserung der Wohnverhältnisse von Europäern sowie der Optimierung von Handels- und Verkehrswegen.

Mirams Argumentation bildet in Mays Studie die primäre Referenz. Sie stellt offensichtlich gleichsam die wichtigste Informationsquelle für die sozioanthropologische, ökonomische und kulturpolitische Fundierung seiner eigenen Studie dar. Nicht nur hinsichtlich seiner entwicklungsideologischen Rechtfertigung des zeitgenössischen Hygienediskurses und mit Blick auf die von diesem abgeleiteten stadtplanerischen Segregationspostulate, sondern auch hinsichtlich der fortschreitenden Unterminierung indigener territorialer Souveränität, adaptiert May das selektive strategische Raumwissen seiner beiden kolonialen Vorgänger Mirams und Simpson.

265 Ebd. 189.
266 Mirams, *Kampala: Report on Town Planning and Development*, Bd. I u. II. Band II umfasst ausschließlich Karten- und Planmaterial. Siehe auch Kendall, *Town Planning in Uganda* 22.
267 Hier u. im Folg. wird der Begriff *Rasse* nicht in seiner biologistischen pseudonaturwissenschaftlichen Bedeutung, sondern zuvorderst als Diskurszitat verwendet. Das englische Wort *race* umfasst schon Mitte des 20. Jahrhunderts ein weitaus vielschichtigeres semantisches Feld als seine Übertragung ins Deutsche vermitteln kann; es meint abhängig vom Kontext seiner Verwendung Ethnie, Kultur, Volk oder auch Hautfarbe. Da der Begriff Rasse eine im historischen Prozess von ungleichen Macht- und Identitätskonstruktionen gebildete politische Kategorie ist, die gerade im kolonialen Kontext durchaus Effekte auf individuelle Körper und konkrete Räume hat, verzichte ich auf die Verwendung von Anführungszeichen.

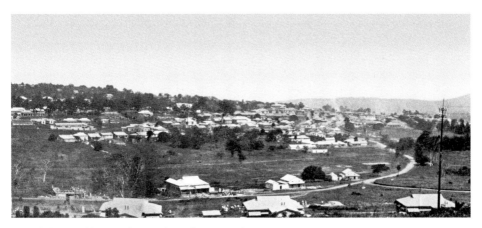

73 Blick vom Old Fort auf Kampala, Ende 1920er Jahre.

Die duale Stadt und die koloniale Negation indigener Urbanität
Mitte der 1940er Jahre trifft der deutsche Planer auf einen Stadtraum, dessen koloniale Gründung durch die britischen Eroberer auf das späte 19. Jahrhundert zurückdatiert, obschon die unmittelbar an Kampala angrenzende Hauptstadt des Königreichs Buganda, die sogenannte Kibuga, bereits lange vor Ankunft der Briten existierte. Das Reich der Ganda – einem Bantu-sprachigen Volk mit überregionaler Macht – wird mit der Installierung kolonial-britischer Kontrolle in der Region um den Viktoriasee zu lediglich einer der insgesamt vier Provinzen des Protektorats Uganda degradiert.

Die indigene Geschichte der Kibuga reicht derweil deutlich weiter zurück, als die überwiegende Zahl der Erzählungen westlicher Historiographen glauben machen will. Während Letztere die urbane Geschichte Ugandas mit der Schaffung des ersten militärischen Stützpunktes der *East Africa Company* auf einem der Hügel des späteren Kampalas im Jahre 1890 durch Captain Lugard einsetzen lassen, ist eine jüngere Generation von Wissenschaftlern seit etwa Mitte der 1990er Jahre bemüht, die präkoloniale Geschichte der subsaharischen Stadt zu rekonstruieren.[268] Trotz des zuletzt deutlich gestiegenen Forschungsinteresses stellt sich die Quellenlage gerade für den Siedlungsraum des heutigen Kampalas von vor 1900 nach wie vor als recht lückenhaft dar. Die Gründe hierfür sind anscheinend nicht nur in der weitgehenden Abwesenheit autochthoner schriftlicher Dokumente oder archäologisch gesicherter Monumente zu suchen. Sie liegen auch in der generellen Geringschätzung und gezielten Marginalisierung indigener zivilisatorischer Dynamiken jenseits europäischer Einflüsse.[269]

268 Siehe z. B. Andrew Burton, Hg., *The Urban Experience in Eastern Africa, c. 1750–2000* (Nairobi: The British Institute in Eastern Africa, 2002). Zugleich *Azania* 36–37 (2001–2002).
269 Andrew Burton, »Urbanisation in Eastern Africa: An Historical Overview, c.1750–2000,« *The Urban Experience in Eastern Africa, c. 1750–2000* (Nairobi: The British Institute in Eastern Africa, 2002) 3f.

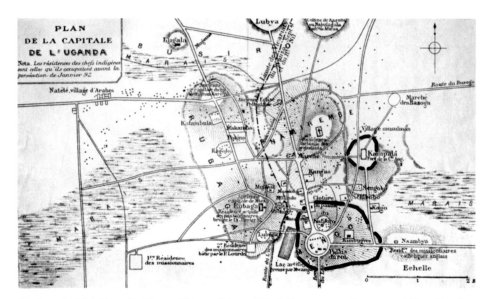

74 Lage der königlichen Residenz auf Mengo (Mengo-Hügel schwarz umrandet, unterer Bildrand) und das schräg gegenüberliegende britische Fort (ebenfalls schwarz umrandet; Hinzuf. d. Verf.) mit umliegenden Residenzen und Missionen, vor Januar 1892, Datierung der Karte 1912.

Unbestritten ist immerhin, dass die imperiale Gründung Kampalas durch britische Militärs in unmittelbarer Nachbarschaft der Kibuga den Ausgangspunkt für die spätere binäre Entwicklung des urbanen Großraums wie für die heutige Stadt Kampala bildet (Abb. 74). Der hiermit einsetzende Prozess der zunehmenden Vereinnahmung des indigenen Siedlungskörpers bei gleichzeitiger rigider Trennung zwischen indigener und kolonialer Stadt ist in seiner soziohistorischen und politisch-geographischen Komplexität nur sehr mühsam zu rekonstruieren. So ist auch mit Blick auf jene, die Erweiterungsplanung Ernst Mays betreffenden Details nicht immer zweifelsfrei zu benennen, wo und zu welchen Zeitpunkten Stadt- und Planungsgrenzen verlaufen oder wie sich die Zuständigkeiten zwischen der Protektoratsregierung, den Entscheidungsträgern der Ganda und den Protektoratsbehörden von Kampala verteilen. Diese Aussage gilt in gleichem Maße für die nicht selten diskrepante Angabe von Einwohnerzahlen, sowohl für die Kibuga als auch für das neue Kampala der kolonialen Besatzer.

Eine bedingte Ausnahme mit weitgehend gesicherten Zahlen und zahlreichen administrativen Fakten bilden zwei bereits Ende der 1950er und Anfang der 1960er Jahre erscheinende stadtanthropologische Studien des Afrikawissenschaftlers und Ethnologen Peter C. W. Gutkind: *Townsmen in the Making: Kampala and its Suburbs* und *The Royal Capital of Buganda: A Study of Internal Conflict and External Ambiguity*.[270] Sowohl die 1957 gemein-

270 Peter C. W. Gutkind, *The Royal Capital of Buganda: A Study of Internal Conflict and External Ambiguity* (Den Haag: Mouton & Co., 1963) sowie Aidan W. Southall und Peter C. W. Gutkind, *Townsmen in the*

sam mit dem Leiter des East African Institute of Social Research in Kampala, Aidan W. Southall, verfasste Untersuchung zu den Effekten der fortschreitenden Migration von ländlichen Regionen in die Stadt als auch die nicht einmal ein Jahr nach der Unabhängigkeit Ugandas veröffentlichte Detailanalyse der royalen Buganda-Hauptstadt sind in methodischer Hinsicht das Ergebnis ethnologischer Feldforschungen und der Auswertung historischer Quellen. Beide Publikationen stützen sich auf intensive Archivrecherchen und umfangreiche Interviews mit Zeitzeugen und zeitgenössischen Akteuren; beide untersuchen die traditionelle Kibuga in ihrer historisch-politischen und soziokulturellen Beziehung zur jüngeren Kolonialgründung Kampala. Der analysierte Zeitraum ist mit der kolonialen Geschichte der Region deckungsgleich: Die Untersuchungen setzen in chronologischer Hinsicht jeweils Ende des 19. Jahrhunderts ein und reichen bis in die Forschungsgegenwart des Autors Anfang der 1960er Jahre. Obschon gerade *Townsmen in the Making* auf zwei von der Protektoratsregierung in Auftrag gegebenen Studien fußt[271] und von einer unübersehbar eurozentrischen Geschichtskonzeption determiniert ist, enthält gerade diese nur wenige Jahrzehnte vor der vollständigen Absorption der Kibuga durch das britische Kampala entstandene und zumindest zwischen den Zeilen vorsichtig kolonialismuskritische Studie wichtige Daten zur stadt- und sozialräumlichen Transformation der politischen Hauptstadt des Königreiches der Ganda in seiner Beziehung zum Gesamtraum des späteren Kampalas. Während die hier bezogene epistemologische Position unübersehbar von den Regulierungs- und Ordnungsinteressen der britischen Protektoratsmacht und den für die koloniale Ethnologie typischen kulturessentialistischen Fremdzuschreibungen determiniert ist, zeichnet sich *The Royal Capital of Buganda* durch deutlich stärker soziologisch angeleitete Analysen lokaler urbaner Machtstrukturen und translokaler ökonomischer Kontexte aus, die bereits die späteren kolonialismus- und kapitalismuskritischen Arbeiten des Stadtanthropologen und Afrikaforschers Gutkind auf dem Feld der marxistischen politischen Ökonomie antizipieren.[272]

Folgt man Gutkinds Darstellungen, so existieren im Gebiet des heutigen Kampalas bereits lange vor Ankunft europäischer Missionare, Händler und Militärs große Siedlungen von beträchtlicher organisatorischer Ausdifferenzierung. Spätestens seit Mitte/Ende des 18. Jahrhunderts liegt dort das politische, ökonomische und militärische Zentrum des Königreiches Buganda, der zu dieser Zeit dominanten politisch-militärischen Macht in der Region um den Viktoriasee.[273] Die Ganda hatten ihre Vormachtstellung im Laufe des 18. und 19. Jahrhunderts durch erfolgreiche Kriegsführung gegen benachbarte tribale

Making: Kampala and its Suburbs (Kampala: East African Institute of Social Research, 1957). Peter C. W. Gutkind ist der Sohn des Weimarer Architekten, Stadtplaners und Emigranten Erwin Anton Gutkind.
271 Southall & Gutkind, *Townsmen in the Making* IX.
272 Siehe z. B. Peter C. W. Gutkind und Immanuel Wallerstein, Hg., *The Political Economy of Contemporary Africa* (Los Angeles & London: Sage, 1976). Hierbei handelt es sich um den ersten Band einer von Gutkind und dem Weltsystemtheoretiker Wallerstein gemeinsam herausgegebenen interdisziplinären Reihe mit dem Titel *African Modernization and Development*.
273 Gutkind, *The Royal Capital of Buganda* 9f.

Gruppen konsolidiert. Seit Mitte des 19. Jahrhunderts paktieren sie zudem mit einer neuen demographisch-wirtschaftlichen Größe der multiethnischen Region. Die strategische Kooperation mit arabischen Händlern, die mit Sklaven, Elfenbein und Waffen handeln, ermöglicht nicht nur die eigene Herrschaft ökonomisch, militärisch und politisch zu sichern, sondern führt auch zu deren verwaltungspolitischer Erweiterung und infrastruktureller Implementierung. Ist der geographische Raum um den Viktoriasee bis dahin vor allem durch lose Siedlungsstrukturen geprägt, so entsteht nun ein autokratischer Staat, den europäische Reisende als eines der effizientesten und in seiner gebauten Selbstrepräsentation mächtigsten politischen Gebilde im tropischen Afrika beschreiben.[274]

Wechselt die Kibuga viele Jahrhunderte lang aus militärischen Gründen sowie aufgrund sanitärer und landwirtschaftlich-ökologischer Erwägungen jeweils nach dem Tod des amtierenden Herrschers und mit der Einsetzung eines neuen Königs ihren Standort, ist der Palastbezirk und die royale Hauptstadt des Reiches seit Anfang des 19. Jahrhunderts in einem räumlich relativ begrenzten Areal unweit des Viktoriasees angesiedelt. Der repräsentative königliche Reichssitz und das politische Zentrum der Ganda wandert gewissermaßen von einem strategisch günstigen Ort zum nächsten, bis die Kibuga sich seit dem Jahre 1885, nur kurze Zeit vor Ankunft der Briten und rund sechzig Jahre vor den Plänen Ernst Mays auf Mengo, auf einer hügelartigen Erhebung in Sichtweite des Sees fest etabliert.[275] Ihr Zentrum bildet der repräsentative Palastbezirk des Kabaka, des Königs. Die nach den Reichsprovinzen untergegliederte Anlage ist zugleich der Ort des ähnlich dem einer konstitutionellen Monarchie organisierten Parlaments, dem Lukiiko. Die Kibuga-Anlage verfügt über ein eigenes System von Straßen, Plätzen und hölzernen Einfriedungen und formt eine Stadt, die von weiteren Siedlungen umgeben ist.[276] Die Zahl ihrer ständigen Einwohner variiert erheblich. Während in Kriegszeiten bis zu 150.000 Soldaten sowie deren Familien den Königssitz zu einer Garnisonsstadt beträchtlicher Größe anwachsen lassen, reduziert sich die Stadtbevölkerung in Friedenszeiten auf die für die Aufrechterhaltung politisch-administrativer Funktionen notwendigen höfischen Beamten.[277] Nichtsdestoweniger leben hier bereits in den 1870er Jahren mehr als 10.000 Menschen und bilanziert eine Zählung im Jahre 1911 immerhin 32.441 Einwohner.[278] Dagegen leben in der benachbarten kolonialen Siedlung von Kampala vor dem Ersten Weltkrieg lediglich 147 Europäer sowie etwa 680 asiatische, meist indische und arabische Händler.[279] Obwohl in der Zusam-

274 Southall & Gutkind, *Townsmen in the Making* 1f.
275 Etwas unklare Beschreibung und Datierung dieser Wanderungsbewegung bei Gutkind, *The Royal Capital of Buganda* 9f.
276 Ebd. 11f. Gutkind bezieht sich vor allem auf den Bericht von John Roscoe, *Twenty-five Years in East Africa* (Cambridge: Univ. Press, 1921) 192.
277 Siehe Richard Reid, »Warfare and Urbanisation: The Relationship between Town and Conflict in Pre-colonial Eastern Africa,« *The Urban Experience in Eastern Africa, c. 1750–2000*, Hg. Andrew Burton (Nairobi: The British Institute in Eastern Africa, 2002) 57.
278 Gutkind, *The Royal Capital of Buganda* 15.
279 Southall & Gutkind, *Townsmen in the Making* 7.

menschau die Zahl der Stadtbewohner deutlichen saisonalen Schwankungen ausgesetzt ist,[280] kann demnach bei Ankunft der Briten kaum von einer nur marginalen Präsenz der indigenen Bevölkerung die Rede sein.

Nachdem eine umfassende militärische Besatzung des Landes trotz massiver Unterstützung durch die Missionsgesellschaften anscheinend weder militärisch durchsetzbar noch finanzierbar ist, wird Buganda im Jahre 1894 zur Teilprovinz des britischen Protektorats Uganda erklärt. Einheimischer Widerstand gegen die Protektoratsherrschaft führt zunächst zu einer deutlichen Verstärkung der militärischen Präsenz. Nachdem die politischen Führer der antikolonialen Buganda-Bewegung sowie der benachbarten Bunyoro im Jahre 1897 auf die Seychellen deportiert werden, gelingt es Vertretern der britischen Krone nach zähen Verhandlungen und unter erheblichem Druck im Jahre 1900, mit dem verbleibenden Reichsrepräsentanten und den aristokratischen Eliten das sogenannte Uganda Agreement abzuschließen.[281] Darin erklärt der Ganda-König seine Loyalität gegenüber der britischen Krone und ihren lokalen Repräsentanten. Gleichzeitig muss er die Modifikation der inneren politischen Strukturen der Buganda akzeptieren. Die eigentliche Entscheidungsmacht verlagert sich hin zu den neu geschaffenen und letztendlich von der Protektoratsregierung abhängigen Ganda-Ministerien und Provinzregenten sowie einem Lukiiko genannten, beratenden Gremium.[282] Die das vielfach praktizierte und zuerst 1922 von Frederick Lugard ausformulierte kolonial-britische Herrschaftsmuster der Indirect Rule[283] antizipierende ›Vereinbarung‹ gewährt den einheimischen Ganda in internen Angelegenheiten weitgehende Autonomie und versucht im Gegenzug die administrative Erfahrung der royalen Verwaltung für die Durchsetzung eigener Interessen zu nutzen. Einerseits überlassen die frühen Kolonialisten der reformierten Ganda-Regierung die allermeisten ordnungspolitischen und polizeilichen Aufgaben sowie die infrastrukturelle Entwicklung in den Autonomiegebieten. Andererseits instrumentalisiert man die Ganda-Verwaltung, um etwa in den entlegenen Distrikten des Protektorats Steuern einzutreiben.[284]

Die britische Machtpolitik der Gewährung administrativer Scheinautonomie bei gleichzeitiger Sicherung der eigenen politischen, militärischen und ökonomischen Dominanz charakterisiert auch die Situation in den Städten. Die duale Administration rechtfertigt die stadträumliche Segregation. Trotz der fortschreitend wachsenden Bedeutung Kampalas und anhaltender Forderungen, dieses zur Hauptstadt Ugandas zu machen, bleibt seit 1893

280 Gutkind, *The Royal Capital of Buganda* 15f.
281 ›Uganda‹ meint hier tatsächlich ›Buganda‹. Dies ist einigermaßen missverständlich, da das Königreich der Buganda zu nur einer Provinz des Protektorats Uganda degradiert wird. Die Briten übernehmen die Suaheli-Bezeichnung und streichen das ›B‹ aus dem Namen. Gutkind, *The Royal Capital of Buganda* 21.
282 Southall & Gutkind, *Townsmen in the Making* 4.
283 Home, *Of Planting and Planning* 127–135. Siehe Frederick D. Lugard, *The Dual Mandate in British Tropical Africa* (1922; London: Cass, 1965).
284 Deborah Fahy Bryceson, »Creole and Tribal Designs: Dar es Salaam and Kampala as Ethnic Cities in Coalescing Nation States,« *Crisis States Working Papers: Working Paper 35 – Series 2* (April 2008): 3–4, 27.11.2009. <http://www.lse.ac.uk/internationalDevelopment/research/crisisStates/download/wp/wpSeries2/WP352.pdf >.

das auf einer Halbinsel des Viktoriasees gelegene Entebbe unverändert der Sitz der Protektoratsregierung.[285] Kaum 20 Kilometer entfernt, in unmittelbarer Nachbarschaft, aber zunächst auch in deutlicher Abgrenzung zu der sich um den Mengo-Hügel gruppierenden Kibuga der teilautonomen Ganda-Regierung erhält Kampala 1906 den Status eines von Vertretern der Protektoratsregierung verwalteten, exklusiv europäischen Townships. Dessen Grenzen werden gemäß der Uganda Township Ordinance von 1903 direkt durch den Gouverneur des Protektorats definiert.[286] Im Jahre 1906 avanciert das Kampala Local Sanitary Board zur ersten administrativen Autorität in Planungsfragen.[287]

Der urbane Raum des kolonialen Wirtschaftszentrums Ugandas besteht Anfang des 20. Jahrhunderts im Wesentlichen aus Missionsgemeinden, kolonialen Verwaltungs- und Handelseinrichtungen sowie europäischen Wohngebieten und Freizeiteinrichtungen. Mit der Besetzung des Hügels, der Mengo gegenüberliegt, durch die von Lugard angeführten britischen, kenianischen und sudanesisch-nubischen Militärs im Dezember des Jahres 1890 setzte ein Prozess ein, infolgedessen das Gebiet rund um das Fort der nun Kampala genannten Neugründung zum Nukleus für die sich seit Anfang des 20. Jahrhunderts stetig vergrößernde städtische Ansiedlung avanciert. Lugards militärstrategische Wahl begründet zugleich die künftige Doppelstruktur von Kampala/Kibuga: »Lugard's choice of Kampala hill for his fort introduced the dual aspect to the capital which it has retained ever since.«[288]

Es ist signifikant, dass jenes kolonial-administrative Konzept der Indirect Rule, das in der Phase zwischen den beiden Weltkriegen überregional zur semioffiziellen Strategie der britischen Kolonialverwaltung avanciert, zuerst in Kampala praktiziert wird. Bevor Lugard in Nigeria als Hochkommissar die Idee einer dualen Struktur von lokaler einheimischer Verwaltung und davon strikt getrennten europäischen Townships einführt, veranlasst ihn bereits die Konfrontation mit der gut organisierten Ganda-Monarchie zu strategisch bedingten Autonomiezugeständnissen.[289]

Seit dem Jahr 1906 wird das Territorium der kolonialen Stadt mehrfach vergrößert. Da sich die Ländereien westlich und südwestlich von Kampala im Privatbesitz wohlhabender Ganda befinden, wird zunächst im Uganda Agreement von 1900 vereinbart, die künftige städtische Entwicklung von Kampala in nordöstlicher Richtung auf das nun als *crown land* reklamierte Areal zu begrenzen.[290] Da jedoch zahlreiche christliche Missionen außerhalb Kampalas liegen, expandiert die Stadt von Anfang an in die übrigen Himmelsrichtungen und damit auf die Kibuga zu. Mögen das kleine militärische Fort auf dem Kampala-Hügel und die umliegenden Häuser der Missionare um 1890 noch relativ bedeutungslos gegenüber dem weitaus größeren Siedlungskörper der königlichen Hauptstadt des Mengo-

285 Southall & Gutkind, *Townsmen in the Making* 3f.
286 Ebd. 4.
287 Omolo-Okalebo et al., »Planning of Kampala City 1903–1962: The Planning Ideas, Values, and their Physical Expression,« 156.
288 Southall & Gutkind, *Townsmen in the Making* 2.
289 Home, *Of Planting and Planning* 127–135.
290 Kendall, *Town Planning in Uganda* 17.

Hügels erscheinen, so ändert sich diese relationale Lage schon im ersten Jahrzehnt des 20. Jahrhunderts grundlegend. Der High Commissioner George Wilson berichtet bereits im Jahre 1906: »[...] so strong and wide-spreading has been the influence of Kampala that its name is superseding that of Mengo [...].«[291]

In planungsgeschichtlicher Hinsicht von besonderer Bedeutung ist im Jahre 1918 die Gründung des Central Planning Boards, eines von militärischen Beamten geführten zentralen Ausschusses, mit ausschließlicher Zuständigkeit für Kampala.[292] Dessen erste Maßnahme ist die Schaffung eines neuen Geschäftszentrums, für das der bislang von arabischen und indischen Händlern geführte Bazar zerstört wird.[293] Auch wenn die Entscheidung des Ausschusses vordergründig lediglich auf die akuten funktionalen Herausforderungen einer wachsenden kolonialen Stadt reagiert, anstatt einem übergeordneten Planungskonzept zu folgen, entsteht nun schrittweise ein neues städtisches Zentrum, das die traditionelle Kibuga kulturell und wirtschaftlich zum peripheren Außen der modernen urbanen Gegenwart Kampalas degradiert. Obschon noch um 1930 kaum mehr als 500 Europäer und etwa 3.000 Asiaten in Kampala ansässig sind, leben und arbeiten hier zur gleichen Zeit mehr als 10.000 Menschen afrikanischer Herkunft, ohne allerdings als Bewohner der Stadt repräsentiert zu sein. Gleichzeitig siedeln sich immer wieder saisonale Arbeiter in den Grenzzonen zwischen den beiden administrativen Einheiten an und drängt umgekehrt die wachsende asiatische und europäische Bevölkerung Kampalas auf das Kibuga-Gebiet.[294] Damit sieht sich die Kibuga-Verwaltung mit zahlreichen neuen, auch internen Herausforderungen konfrontiert. Einerseits widersetzt sich die Ganda-Führung den immer lauter werdenden Forderungen seitens der britischen Verwaltung nach mehr Einflussnahme auf das Kibuga-Gebiet und insistiert sie auf eine strikt separierte administrative Selbstorganisation. Andererseits repräsentiert die Ganda-Regierung längst nicht mehr jene ehemals ethnisch und politisch weitgehend homogene Einheit des vorkolonialen Königreichs.[295]

Die koloniale Situation verändert das überkommene Verständnis von Grundbesitz und Grundrecht nachhaltig und schafft eine neue Klasse von einheimischen Landbesitzern. Das Drohszenario der administrativen Einverleibung der Kibuga macht gleichzeitig interne Reformen, wie die Integration eines nicht traditionell legitimierten städtischen Verwaltungschefs mit großer Nähe zur Protektoratsregierung, notwendig.[296] Die räumliche Ausdehnung und zunehmende demographisch-ökonomische Verflechtung des urbanen Konglomerats bleibt nicht ohne Rückwirkung auf das ehedem schwierige politisch-administrative Verhältnis zwischen Europäern und einheimischen Ganda im Großraum Kibuga-Kampala. Letztere fühlen sich zusehends durch den aggressiven Landerwerb der Briten

291 Southall & Gutkind, *Townsmen in the Making* 3.
292 Kendall, *Town Planning in Uganda* 21 und Gutkind, *The Royal Capital of Buganda* 25.
293 Kendall, *Town Planning in Uganda* 21.
294 Southall & Gutkind, *Townsmen in the Making* 7.
295 Zur internen administrativen Organisation der Kibuga und ihren Außenbeziehungen siehe ausführlich Gutkind, *The Royal Capital of Buganda* 9–106.
296 Ebd. 59ff.

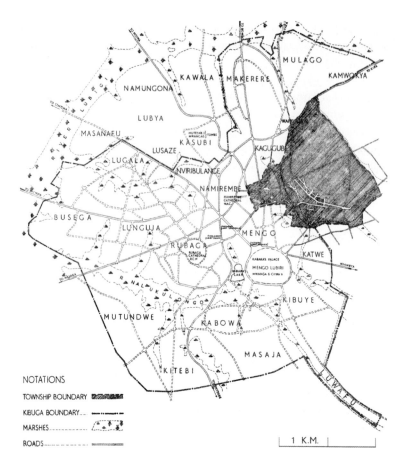

75 Kampala-Township (schwarz schraffiert) im Verhältnis zur Kibuga im Jahre 1930.

bedroht.[297] In der Folgezeit tragen wiederholt wechselnde und regelmäßig unklare Grenzverläufe sowie das Ringen um nicht selten inkonsistente administrative Zuständigkeiten zwischen den entsprechenden Autoritäten der Kibuga, der städtischen Verwaltung Kampalas sowie der Protektoratsregierung keineswegs zur Entspannung der Situation bei.[298]

Als Ernst May an seinem Erweiterungsplan für die moderne Zukunft eines kolonial-europäischen Kampalas arbeitet, leben dort de facto Menschen verschiedenster Nationalitäten und Ethnizitäten. Die Volkszählung des Jahres 1948 bilanziert rund 1.300 Europäer, fast 11.000 Bewohner asiatischer Herkunft, darunter zuvorderst Inder und Menschen arabischer Herkunft, sowie nicht zuletzt rund 12.000 Afrikaner, die keineswegs nur dem Volk der Ganda angehören. Bei Letzteren handelt es sich vor allem um Bedienstete und Haus-

297 Ebd. 19.
298 Southall & Gutkind, *Townsmen in the Making* 10.

angestellte, Polizisten, Eisenbahner sowie eine hohe Zahl ungelernter Arbeiter. Da nicht wenige dieser Menschen als sogenannte Wanderarbeiter zwischen Kampala und ihren zum Teil weit entfernten Heimatdörfern der Nachbarregionen pendeln, fluktuiert die afrikanische Bevölkerung Kampalas dieser Jahre entsprechend stark. Demgegenüber leben zur selben Zeit auf dem Gebiet der vom Kampala-Township beinahe umschlossenen königlichen Hauptstadt der Ganda mehr als 34.000 Menschen.[299]

Da sehr früh indigene Landbesitzer ihr Land an asiatische Geschäftsleute, aber auch an europäische Investoren verpachten, handelt es sich auch bei der Bevölkerung des in der Literatur allzu oft exotistisch essentialisierten Kibuga-Gebietes keineswegs um eine homogene Gruppe.[300] Auch aus diesem Grund versucht die britische Verwaltung immer wieder, ihren Einfluss jenseits der eigenen administrativen Grenzen geltend zu machen und die räumlich-demographische Integration der verschiedenen Siedlungskörper wenn nicht zu verhindern, so doch zu kontrollieren. Dies geschieht regelmäßig im Verweis auf die vorgeblich mangelnden hygienischen Bedingungen in den autonom verwalteten Gebieten der Kibuga und den damit einhergehenden Risiken von Epidemien; nicht wenigen Briten gilt die Kibuga als infektiöse Zone (»septic fringe«[301]) Kampalas, die entweder zu behandeln oder abzutrennen ist.

Seit den ersten Tagen der Stadtgründung leiden die europäischen Siedler an Malaria und Pockenerkrankungen. Im Jahre 1910 ist Kampala von einer größeren Pestepidemie betroffen.[302] Für all diese Erkrankungen machen die Europäer die einheimische afrikanische Bevölkerung der Kibuga als Überträger verantwortlich. Ebenfalls kritisiert werden der ausgemachte Mangel an öffentlicher Ordnung und Moral sowie die Abwesenheit eines städtebaulichen Rahmengesetzes in der indigenen Stadt.[303]

Nachdem die Buganda-Regierung im Jahre 1942 ein Gesetz erlässt, das die Verpachtung von Kibuga-Land an Nicht-Afrikaner verbietet, finden potenzielle europäische und asiatische Pächter auch weiterhin nun mehr illegale Wege des Landerwerbes. Wenige Monate vor Ernst Mays Involvierung in das Planungsgeschehen der Stadt führt zudem die Ankündigung der Protektoratsregierung, umfangreiche Landkäufe tätigen zu wollen, zu öffentlichen antibritischen Protesten. Im Januar 1945 schlägt der Stadtinspektor Kampalas nichtsdestoweniger vor, so viel Ganda-Land wie möglich zu erwerben und es der Verwaltung der Township Authorities zu unterstellen. Die städtische Initiative scheitert schließlich am Widerstand der Buganda- wie auch der Protektoratsregierung, die größere politische Unruhen verhindern will. Noch im selben Jahr verabschiedet das Lukiiko-Gremium ein

299 Zu den Ergebnissen der Volkszählung siehe ebd. 6ff und Gutkind, *Royal Capital of Buganda* 5–18.
300 Zur Praxis des Verpachtens von Kibuga-Land an Nicht-Afrikaner und den damit einhergehenden demographischen Verschiebungen siehe ebd. 177–238.
301 Southall & Gutkind, *Townsmen in the Making* 6.
302 Omolo-Okalebo et al., »Planning of Kampala City 1903–1962: The Planning Ideas, Values, and their Physical Expression,« 157–158.
303 Zahlreiche Debatten entzünden sich an Themen wie Alkoholgenuss, unehelichen (gemischt-ethnischen) sexuellen Beziehungen und Prostitution. Siehe z. B. Southall & Gutkind, *Townsmen in the Making* 57ff, 71–90, 153–166.

Gesetz zum Landerwerb, das den König zum treuhänderischen Verwalter privaten Landbesitzes auf dem Kibuga-Gebiet macht. Im Jahre 1947 wird außerdem ein eigenes Planungsgesetz erlassen und eine entsprechende einheimische Behörde der Kibuga für Fragen der Stadtplanung eingesetzt. Obschon diese und weitere Maßnahmen anscheinend primär gegen die britischen Versuche gerichtet sind, die Kibuga in die koloniale Stadt Kampala einzuverleiben, fürchten die neu formierten antikolonialen politischen Gruppen wie die 1946 gegründete Bataka-Partei, aber auch die jüngst gegründeten einheimischen Gewerkschaften die fortgesetzte Kollaboration der royalen Ganda-Eliten mit der britischen Kolonialmacht.[304]

Vor dem hier dargestellten Hintergrund muss die duale Struktur des urbanen Gefüges Kibuga-Kampala eher als eine in ihrer politisch-historischen Genese angelegte, meist kolonial-ideologisch, aber manchmal auch antikolonial instrumentalisierte Imagination als eine widerspruchsfreie soziodemographische Realität begriffen werden. Zu komplex sind die vielen und disparat gelebten Wirklichkeiten sowohl in den Kibuga-Gebieten als auch im Kampala-Township, als dass sich diese einfach in das reduktionistische manichäische Muster ›Indigene Stadt versus Koloniale Stadt‹ platzieren ließen. Trotz oder gerade wegen seines imaginativen Charakters bleibt aber ebendieser entlang zahlreicher binärer Konstruktionen geführte koloniale Diskurs über die duale – europäisch versus indigene – Stadt ausgesprochen wirksam mit Blick auf die biologistisch-rassistische Rechtfertigung, planerische Vorbereitung und stadträumliche Implementierung sozialer, politischer und ökonomischer Grenzen in und um Kampala. Die generelle Widersprüchlichkeit lokaler und regionaler administrativer Praktiken sowie die damit einhergehende Ambivalenz kolonialräumlicher Differenzkonstruktionen determiniert auch das planerische Handeln Ernst Mays. Diese gilt es daher – wenn nicht explizit benannt – im Folgenden mitzudenken.

Hierarchisierende zivilisatorische Grenzziehungen, (soziale) Hygiene und urbane Apartheit

> *The Kololo-Naguru scheme maintains the emphasis on new settlement areas for Europeans and Asians, but at the same time lays considerable stress on developing the organized civic life of the African so that he may graduate to full citizenship.*[305]

Schon in der Einleitung seines 1947 veröffentlichten Reports hebt May das seinen Vorschlägen innewohnende innovative Moment hervor. Wenn hier das paternalistisch-pädagogische Ziel einer nachholenden Entwicklung der afrikanischen Bevölkerungsmehrheit genannt wird, dann misst May deren spezifischen Erfahrungen an städtischem Leben genauso wenig Bedeutung zu wie der vorkolonialen Stadtgeschichte der Ganda-Residenz.

Obschon der auf dem Mengo-Hügel gelegene Sitz der Buganda-Monarchie längst das Zentrum des größten Wohngebietes des städtischen Konglomerats bildet und Afrikaner

304 Ebd. 38ff.
305 May, *Report on the Kampala Extension Scheme* 2.

die deutliche Bevölkerungsmehrheit im Großraum Kampala darstellen,[306] werden Letztere in Mays Konzept als Bewohner eines traditionellen Dorfes imaginiert. Er begründet seine Vorschläge für die Osterweiterung der Stadt mit Blick auf die Funktionsfähigkeit des Gesamtorganismus Groß-Kampala.[307] Er geht zunächst sehr formalistisch von den topographischen und klimatischen Bedingungen der Stadt aus und argumentiert entlang der prognostizierten Entwicklung auf den Sektoren Industrie, Handel und Verkehr. Den eigentlichen und – obschon selten als solcher benannt – wichtigsten Ausgangspunkt seiner Planung stellt jedoch die sozioethnische Komposition Kampalas dar.

Das komplexe städtische Gebilde verteilt sich Mitte der 1940er Jahre auf zahlreichen topographischen Erhebungen, deren Bewohnergruppen sich weitgehend entsprechend der frühen kolonialen Raumintervention unterscheiden: Fort Hill, die frühe Festung der britischen Militärs, stellt in dieser Hinsicht nur eine bedingte Ausnahme dar; bereits die von Lugard angeführten Besatzungstruppen bestanden nur zum geringsten Teil aus britischen Soldaten. Das Gebiet des gemäß Herkunft und religiöser Zugehörigkeit untergliederten ehemaligen Militärlagers[308] hat sich inzwischen zu einem mehrheitlich von Indern bewohnten Stadtviertel entwickelt. Um die auf Mengo gelegene Kibuga gruppiert sich ein großes afrikanisches Wohnviertel, das inzwischen ebenso Teil des expandierenden städtischen Gebildes Kampala-Kibuga ist wie die christlichen Missionseinrichtungen auf den Hügeln Rubaga und Namirembe oder die europäischen Bildungs- und Gesundheitseinrichtungen auf Makerere und Mulago. Das zentrale Geschäftszentrum der Europäer liegt am Südhang von Nakasero, weiter östlich davon befindet sich ein als Industriegebiet ausgewiesenes Terrain (vgl. Abb. 72, S. 185).

Das Stadtgebiet des Kampala-Townships soll um die beiden als Wohngebiete ausgewiesenen Hügel Kololo und Naguru im Osten ergänzt werden (vgl. Abb. 70, S. 179). Dabei verengt sich Mays vermeintlich intensive Analyse der sozialen Planungsvoraussetzungen sehr bald auf die rekursive Affirmation rassischer Differenz. Von hieraus und nicht aus dem ideologisch neutralen Studium der vorgefundenen sozioökonomischen Produktions- und Austauschprozesse heraus begründet der Stadtplaner die Organisation zukünftiger Veränderungen im Bereich Wohnen, Arbeiten, Freizeit und Verkehr. Zwar schaffe die gleichzeitige Anwesenheit von Europäern, Asiaten und Afrikanern einen – wie er schreibt – farbenfrohen Hintergrund (»a more colorful and variegated background«[309]), für die Entwicklung eines tragfähigen städtischen Gemeinwesens stelle die wachsende Präsenz von Afrikanern aber ein ernsthaftes Problem dar.

Da die afrikanischen Bewohner aufgrund ihrer zivilisatorischen Rückständigkeit – so die auf zahlreichen ontologischen Indikationen fußende Schlussfolgerung des Planers May – nicht über die Mittel zur gleichberechtigten Partizipation in einem modernen städti-

306 Southall & Gutkind, *Townsmen in the Making* 6ff und Gutkind, *Royal Capital of Buganda* 5–18.
307 May, *Report on the Kampala Extension Scheme* 2.
308 Gutkind, *The Royal Capital of Buganda* 166 u. Map II.
309 May, *Report on the Kampala Extension Scheme* 5.

schen Gemeinwesen verfügen, obliege es dem Städteplaner – wie es weiter heißt –, die primitiven Mitglieder der Gemeinschaft aus ihrer selbstverschuldeten Lethargie zu erwecken und sie zu gleichberechtigen und selbstverantwortlichen Mitgliedern in der Gemeinschaft der Nationen zu erziehen.[310] Derweil glaubt der selbsternannte urbanistische Entwicklungshelfer, dass es für Europäer eigentlich nicht möglich sei, die Mentalität des Afrikaners (an sich) zu erschließen. Insofern könne man auch nicht vorhersagen, wie lange dieser benötige, um die zivilisatorische Kluft zu seinen weiter fortgeschrittenen Mitbürgern zu schließen. So lange jedoch diese von May kaum weiter spezifizierten nachholenden Entwicklungsschritte nicht vollzogen würden, sei eine strikte Trennung zwischen den einzelnen Bevölkerungsgruppen geboten.[311] Die rekursive Argumentation synonymisiert das Afrikanische mit intrinsischer Rückständigkeit und erhebt damit Rasse zur kulturellen Kategorie und wichtigsten Referenz einer segregierenden Stadtplanung. May plant den Grundregeln des modernen Städtebaus folgend ausgehend von der Familie als kleinster sozialer Einheit. Doch er geht keineswegs von den Bedürfnissen einer abstrakten oder universellen Familie aus, sondern von verschiedenen Typen von Familien, die sich aufgrund ihrer rassischen Zugehörigkeit kategorisch unterscheiden.

Mays Stadterweiterung will Wohnraum für rund 29.000 Menschen schaffen. Der moderne Planer reagiert auf das topographisch anspruchsvolle Gelände, indem er die steilen, kaum zu bebauenden Passagen von vornherein als Grünflächen ausweist und entlang der weniger steilen Areale die Straßen entlang der Höhenlinien legt (Abb. 76). Die Topographie sowie der Umstand, dass die überwiegende Zahl der künftigen Bewohner entweder im südwestlich des Planungsgebietes gelegenen Geschäftszentrum Kampalas oder aber in dem gerade im Entstehen begriffenen, südlichen Industriegebiet arbeiten werden, erfordert zudem solche Straßen, die eine Verbindung zwischen den Wohn- und Arbeitsstätten herstellen. Diese notwendige Anbindung ebenso wie die besondere Topographie bilden die wichtigsten Koordinaten für die Ausformulierung des die Hügel erschließenden Straßensystems.[312] Die überwiegende Zahl der Wohnhäuser platziert May parallel zu den entlang der Hänge verlaufenden Straßen. Dabei sieht er eine Bebauung mit freistehenden, überwiegend eingeschossigen Einfamilienhäusern, Doppel- und Reihenhäusern vor. Allerdings verweist er in diesem Zusammenhang auf eine noch ausstehende Detailplanung, mittels derer eine exakte Platzierung und Gruppierung der Wohnhäuser in einem weiteren Planungsschritt erfolgen müsse. Eine Ausnahme bildet die Bebauung der südlichen und südöstlichen Hänge von Kololo, für die er auf Pilotis aufgeständerte, vier- bis achtgeschossige Apartmentriegel vorschlägt (Abb. 81, S. 217).[313] Neben einer Bebauung Kololos und Nagurus mit Wohnhäusern sieht May zentral gelegene Bildungs-, Versorgungs- und Verwaltungseinrichtungen vor. Die Schulgebäude platziert er zumeist in die um die Wohngebiete ver-

310 Ebd. 5–6.
311 Ebd. 6.
312 Ebd. 14.
313 Ebd. 8f, 19, 22.

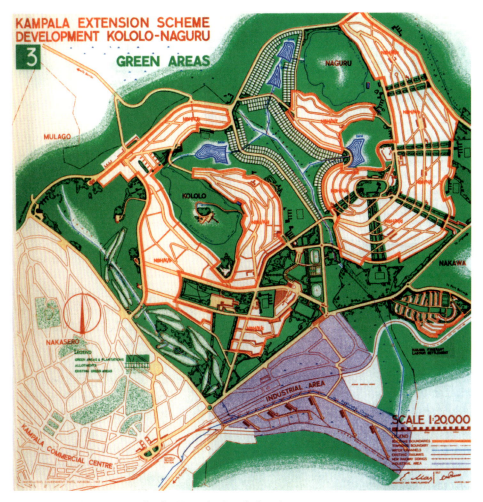

76　Ernst May, Erweiterungsplan für Kampala, Grünflächenplanung, 1947.

laufenden Grüngürtel. Kein Kind solle mehr als eine halbe Meile zur Schule laufen müssen.[314] Darüber hinaus plant er medizinische Einrichtungen und Einkaufsmöglichkeiten, die er flächendeckend über das Planungsgebiet verteilt.

May will sowohl eine zu dichte als auch eine die Zersiedelung der Landschaft vorantreibende offene Bebauung vermeiden. Gleichwohl variiert die Dichte der jeweils gewählten Siedlungsstrukturen erheblich entsprechend ihrer nach Rassen organisierten Belegung: Während er großzügig gestaltete Viertel auf Kololo für 11.000 Bewohner europäischer und

314　Ebd. 6, 10.

200 | III. Der Architekt als kolonialer Technokrat dependenter Modernisierung

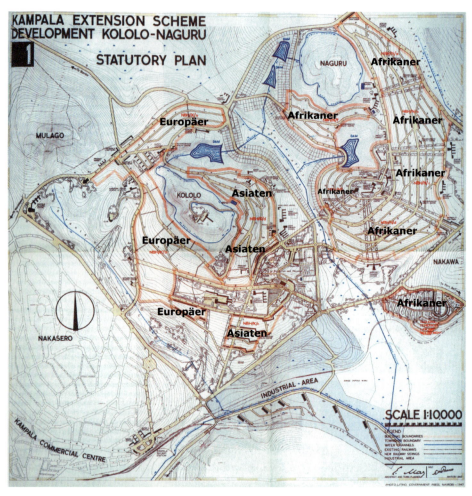

77 Ernst May, Entwicklungsplanung für Kololo, Naguru und Nakawa, 1947. Verteilung von Afrikanern, Asiaten und Europäern im Entwicklungsgebiet (Hinzuf. d. Verf. nach Mays Angaben im *Report on the Kampala Extension Scheme*, 1948).

asiatischer Herkunft vorsieht, sollen auf Naguru ausschließlich 16.000 Afrikaner Wohnraum finden (Abb. 77).[315]

Eine Steigerung und hinsichtlich ihrer kasernierenden Qualitäten deutliche Sonderform segregierter Planung bildet die im Südosten des Planungsgebietes zwischen der Ausgangsstraße nach Jinja und dem Industriegebiet deutlich abgesondert gelegene Siedlung Nakawa für rund 2.000 Landflüchtlinge und saisonale Industriearbeiter. Hier will der Architekt jene einheimischen Wanderarbeiter unterbringen, die bis dato zumeist in illegal

315 Ebd. 4, 7, 22.

errichteten Slums wohnen.[316] Sollen also in der Nakawa-Siedlung und auf Naguru ausschließlich Afrikaner wohnen, so siedelt er Europäer und Asiaten in räumlich voneinander getrennten Quartieren auf Kololo an: Auf dem Gipfel des Hügels platziert May prominent inmitten einer ausgedehnten Grünanlage einen großen Hotelkomplex. Um diesen herum erstrecken sich die Wohngebiete der Europäer gegen den Uhrzeigersinn bandartig von Nordwesten über die westlichen Hänge bis in den Süden des Planungsgebietes. Damit grenzen die von Europäern bewohnten Viertel im Norden an das seit 1938 zum Kampala-Township gehörende Mulago,[317] wo sich die zentralen medizinischen Einrichtungen der Protektoratsregierung befinden, und im Westen mit Blick über den Golfplatz an das alte koloniale Nakasero, wo das zentrale Geschäftszentrum Kampalas liegt. An den Naguru gegenüberliegenden östlichen Hängen Kololos will May künftig die asiatischen Bewohner sozusagen als demographischen Puffer platzieren. Ihre Wohngebiete reichen mit den dort vorgesehenen Apartmenthäusern bis an die südlichen Hänge Kololos. Zwischen letztgenanntem Siedlungsgebiet und der westlich davon gelegenen Apartmenthaussiedlung für Europäer sieht Ernst May einen keilförmig geschnitten und zu den jeweiligen Wohnvierteln von Bäumen und Hecken gesäumten Grünstreifen vor, der an seiner breitesten Stelle 240 Meter misst. Blicken die Bewohner der Europäer-Siedlung auf das koloniale Nakasero, so liegt das asiatische Apartmenthausviertel in Sichtweite des in unmittelbarer Nähe entstehenden Industriegebiets. Wie die im Südosten vorgesehene Nakawa-Siedlung für Wanderarbeiter bleibt auch diese ebenso wenig von den industriellen Emissionen und denen einer nahe gelegenen Kläranlage verschont.[318]

Ernst May entwickelt in seinem Report eindeutig eine nach Rassen segregierte Planung. Dabei fällt freilich auf, dass er diese nicht explizit in dem von ihm vorgelegten Planmaterial ausweist. Erst in der Zusammenschau aller innerhalb seines Reportes vorgelegten Daten und Erläuterungen ebenso wie nach Auswertung von Tabellen und Planmaterial wird erkennbar, wie ein solches segregiertes Wohnen räumlich organisiert werden soll.

Die neuen Wohngebiete werden durch die ausgedehnten Grünflächen des zwischen Kololo und dem Naguru-Hügel verlaufenden Lugogo-Tals deutlich voneinander geschieden (vgl. Abb. 78, S. 205). Nicht nur hier, sondern in der gesamten Konzeption des *Kampala Extension Scheme* nutzt May die natürliche, von Hügeln und Tälern geprägte Topographie, um die Separation der Bewohner zu verstärken. Zwar argumentiert er zuvorderst mit Blick auf die pädagogischen, gesundheitlichen und ästhetischen Vorzüge systematisch integrierter unbebauter Flächen, jedoch kommt diesen Grünstreifen unübersehbar eine weitere Funktion zu: Sie demarkieren nicht nur die sozialen Grenzen des städtischen Raumes, sondern garantieren zugleich deren langfristige Aufrechterhaltung: »It is […] one of the town planner's jobs to see to it that social units are laid out clearly demarcated as such […], and kept apart by permanent open spaces.«[319]

316 Ebd. 19.
317 Southall & Gutkind, *Townsmen in the* Making 7.
318 May, *Report on the Kampala Extension Scheme* 18 u. Plan 1 »Sewerage«.
319 Ebd. 13.

Wenn May in diesem Zusammenhang wiederholt hervorhebt, dass die Grünflächen direkt oder indirekt dem gesundheitlichen Schutz der europäischen Stadtbevölkerung dienen, dann enthält sein tropenmedizinischer Hygienediskurs, der Afrikaner als Träger von Krankheiten ansieht, ein unübersehbar kolonial-rassistisches Moment. Sehr früh werden von den Verantwortlichen der Township-Verwaltung die Wohngebiete der einheimischen Bevölkerung als gesundheitliche Bedrohung für das europäische Kampala gesehen. Obschon es sich bei dem Angstszenario einer von der Kibuga ausgehenden Epidemie um ein polemisches Schreckgespenst handelt, das keineswegs durch die lokale Ereignisgeschichte gestützt wird,[320] hat der dominante tropenmedizinische Diskurs eheblichen Anteil an der sozialräumlichen Transformation des hier zur Disposition stehenden Planungsraumes. Nicht nur in Kampala identifiziert man die Stadt der Kolonialisierten mit Krankheit und Kriminalität. Wie inzwischen für verschiedene historische Situationen und geographische Räume dargestellt, handelt es sich hierbei um ein generelles Grundmuster der kolonialen Pathologisierung einheimischer Existenzen bei gleichzeitiger Konstruktion und Affirmation der überlegenen europäischen Präsenz. Die Skandalisierung einer von den afrikanischen Wohnvierteln ausgehenden gesundheitlichen Bedrohung bildet gleichzeitig eine der zentralen wissenschaftlichen Legitimierungsstrategien für die Durchsetzung von Segregationspolitiken. Maynard W. Swanson spricht mit Blick auf die südafrikanische Planungspraxis von einem kolonial-urbanistischen »Sanitation Syndrome«.[321]

Lange vor May hatte bereits der führende britische Experte auf dem Feld der sogenannten tropischen Stadthygiene, W. J. R. Simpson zunächst in Indien und seit Anfang des 20. Jahrhunderts auch in Süd- und Ostafrika mangelnde einheimische Hygienestandards für die hohen Erkrankungsraten britischer Soldaten und Beamter verantwortlich gemacht und für die strikte räumliche Trennung von europäischen und nicht-europäischen Wohnquartieren plädiert.[322] Gestützt auf eine ältere Studie Simpsons empfiehlt Mirams für Kampala 1930 die Schaffung ›gesunder‹ Wohnviertel für Inder und Europäer in deutlicher Distanz zueinander und zu den infrastrukturell nicht weiter bedachten afrikanischen Wohngebieten.[323]

320 Southall & Gutkind, *Townsmen in the Making* 11.
321 Maynard W. Swanson, »The Sanitation Syndrome: Bubonic Plague and Urban Native Policy in the Cape Colony, 1900–1909,« *The Journal of African History* 18.3 (1977): 387–410. Außerdem zu der beschriebenen Strategie: Philip D. Curtin, »Medical Knowledge and Urban Planning in Tropical Africa,« *The American Historical Review* 90.3 (1985): 594–613.; ders., *Death by Migration: Europe's Encounter with the Tropical World in the Nineteenth Century* (Cambridge, New York: Cambridge Univ. Press, 1989); Home, *Of Planting and Planning* 125ff.
322 Siehe W. J. R. Simpson, *The Principles of Hygiene: As Applied to Tropical and Sub-Tropical Climates and the Principles of Personal Hygiene in Them As Applied to Europeans* (New York: W. Wood, 1908) und ders., *The Maintenance of Health in the Tropics* (New York: W. Wood, 1905).
323 Mirams, *Kampala: Report on Town Planning and Development*, Bd. I, 2–6 u. 72ff. Mirams bezieht sich in seinem Plädoyer für segregierte »healthy residential sites« (ebd. 72) direkt auf eine Empfehlung, die Simpson im November 1919 gegenüber den Behörden Kampalas ausgesprochen hat (ebd. 4).

May knüpft in vielerlei Hinsicht an diese hier skizzierte Tradition an, adaptiert aber auch die Motive einer in ihrer Argumentation stärker soziokulturell fundierten Raumpolitik, die nun auch die Gruppe der Afrikaner einbezieht: Der Lugogo-Grünstreifen fungiert unter dem gesundheitspolitischen Vorwand der Schaffung einer hygienischen urbanen Infrastruktur ähnlich wie auch die Cordons sanitaires der französischen Kolonialurbanistik als ein Mittel sozialer Segregation. Als planerisches Instrumentarium zur Herstellung und Konsolidierung urbaner Apartheit garantieren seine Grünflächen die deutlich sichtbare, behördlich und nicht zuletzt polizeilich kontrollierbare Trennung der europäischen von der einheimischen Stadt.[324] Die unbebaute Fläche des Lugogo-Tales bezeichnet insofern nicht nur die de facto politisch-administrativen und ökonomischen Raumgrenzen der Township Kampalas,[325] sondern soll zugleich die Überlappung disparater Raumidentitäten verhindern. Ernst May schließt städtische Räume unkontrollierter Koexistenz oder unerwünschte Zwischenzonen sozialer Kontakte aus. Die Wohngebiete der Kolonialisierten und europäischen Kolonisten werden nicht als einander komplementär, sondern in einem gezielt hervorgehobenen Gegensatz inszeniert. Eine höhere Einheit ist in dieser manichäischen Raumordnung nicht angestrebt.[326] Der koloniale Planer May weiß, dass die Macht und Autorität der Briten auf der Behauptung ihrer radikalen Differenz gegenüber den afrikanischen Einheimischen, also auf Strategien der Hierarchisierung und Marginalisierung fußen. Seine Raumregulierung schenkt daher den möglichen Kontaktzonen Kampalas besondere Aufmerksamkeit. Sie schreibt das binäre Grundmuster der geteilten Stadt fort und verfeinert gleichsam die Nutzung ihrer inneren Grenzbereiche. Hier erfährt die zuerst von Ebenezer Howard formulierte Idee der Gartenstadt funktionale Modifikationen, die ebenso den Einsatz von Grünflächen zugrundeliegenden Trennungs- und Kontrollmotiven der Kolonialmacht wie die der Mayschen Planung eigene pädagogische Emphase betreffen. Ob es sich hierbei ausschließlich um die modifizierenden Effekte eines einseitigen Transfers genuin metropolischer Planungsideen in die Kolonien handelt, oder aber nicht gleichsam lange bevor May Kampala als quasi-natürliche Gartenstadt anpreist – »Kampala may be termed a beautiful garden city«[327] – umgekehrt auch die frühen kolonialen Planungserfahrungen Einfluss auf die Ausformulierung von disziplinierenden Planungsideen in Europa gewinnen, kann an dieser Stelle nicht abschließend beantwortet werden.[328]

Die besondere Bedeutung, die May den Grünflächen zumisst, erinnert jedenfalls nur bedingt an die Leitbilder der britischen oder deutschen Gartenstadtbewegung.[329] Zwar fin-

324　Abu-Lughod, *Rabat. Urban Apartheid in Morocco* 145ff.
325　So gehört Naguru auch Mitte der 1950er Jahre nicht zum Stadtgebiet Kampalas. Siehe Gutkind, *The Royal Capital of Buganda: A Study of Internal Conflict and External Ambiguity*, Map VII.
326　Zum Manichäismus der kolonialen Situation siehe Frantz Fanon, *Die Verdammten dieser Erde*, Übers. Traugott König, 6. Aufl. (Frankfurt/Main: Suhrkamp, 1994) 31ff.
327　May, *Report on the Kampala Extension Scheme* 2.
328　Siehe Robert K. Home, »Town Planning and Garden Cities in the British Colonial Empire 1910–1940,« *Planning Perspectives*, 5 (1990): 23–37; ders., *Of Planting and Plannning* 163 ff.
329　May, *Report on the Kampala Extension Scheme* 9ff.

det sich in seinen Erläuterungen immer wieder die Phrase von der gesundheitsfördernden Funktion der weitgehend unbebauten städtischen Zwischenräume,[330] aber hinter diesen Gesundheits- beziehungsweise Erholungsmotiven sowie hinter seinen eher formalistischen stadtlandschaftsästhetischen Argumenten verbirgt sich eine weitaus dezidiertere Intention. Mays Grünflächen sollen klar definierte Demarkationszonen multipler sozialer Organismen des gesamtstädtischen Lebens und zugleich Orte der streng segregierten, nachholenden Bürgererziehung schaffen.[331] Zwar erinnert seine Argumentation oberflächlich betrachtet an die stadtsoziologisch gestützten Bemühungen um die Wiederbelebung der Gartenstadtidee in den zeitgenössischen Studien Lewis Mumfords, besonders an dessen Klassiker der angelsächsischen Stadtsoziologie *The Culture of Cities* von 1938. Dennoch vermisst man in Mays Vision einer neuen physischen Struktur für Kampala als Bedingung für die soziale Reorganisation von Familien, Nachbarschaften und Gemeinden die in Mumfords humanistisch-urbanistischem Denken so charakteristische radikaldemokratische Emphase der sozial-ethischen Bedingtheit individueller Bürgerrechte und planerischer Moralität. Bei May wird das Formproblem, also die Frage nach dem richtigen Stadtkörper, nicht als sekundärer Ausdruck gesellschaftlicher Interaktionen und gemeinschaftlicher Anstrengungen oder gar als Effekt gemeinschaftlicher Planungen begriffen, sondern erscheinen die planerischen Interventionen in den Stadtraum und sein Außen vielmehr als Machtinstrumente der hegemonialen Neuorganisationen separierter kolonialer Gesellschaften.[332]

Parallel zu dem im Osten Kololos verlaufenden Abschnitt der Ringstraße und den gegenüberliegenden Hängen Nagurus sieht May beidseitig des Lugogo-Tales Bänder von Kleingärten vor, welche die Trennungsfunktion der Grünflächen abermals unterstreichen (Abb. 78). Diese zum Teil in Dreierreihen platzierten Parzellen sind als Gemüsegärten für die vom Land zugezogenen Ehefrauen der in der Industrie beschäftigten afrikanischen Arbeiter vorgesehen, die ihre an den Wohnhäusern gelegenen Grünflächen nur in Ausnahmefällen als Nutzgärten betreiben dürfen. Die von Aufsehern systematisch überwachten und angeleiteten Kleingärtnerinnen sollen mittels der Anbindung an das zu bewirtschaftende Land ihre eigene und damit zugleich die Sesshaftwerdung ihrer Ehemänner vorantreiben, anstatt Letztere weiterhin allein und damit der von den britischen Behörden beklagten inflationären städtischen Prostitution zu überlassen.[333]

Die in Mays Kampala-Report omnipräsenten pädagogischen Anweisungen, die in ihrem Umfang und der Detailversessenheit die stadträumlichen und architektonischen Vorschläge deutlich in den Schatten stellen, adressieren ausnahmslos die afrikanische Bevölkerung. Bei dieser Gruppe macht May einen besonders großen Bedarf an nachholender Sozialisation und proto-bürgerlicher Erziehung aus. Wenn der deutsche Architekt in seinen Ausführungen von städtischer Entwicklung schreibt, dann meint er stets die gesteuerte nachholen-

330 Ebd.
331 Ebd. 12f.
332 Siehe zur etwa zeitgleichen grundverschiedenen Mumford-Rezeption des deutschen Architekten und Palästina-Emigranten Adolf Rading: Göckede, *Adolf Rading (1888–1957)* 386–390.
333 May, *Report on the Kampala Extension Scheme* 12.

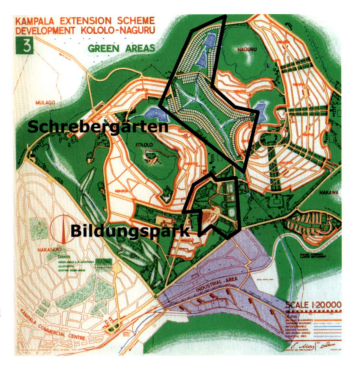

78 Schrebergärten beidseitig des Lugogo-Tales und Lage des von May vorgesehenen Parks (Hinzuf. d. Verf.).

de bürgerliche Entwicklung jener einheimischen Mehrheit, die bislang nicht gelernt habe, als mündige Bürger zu denken und entsprechend verantwortlich zu handeln: »Civic development is, however, more difficult where wide sections among the population have seldom done much thinking of their own, let alone been prepared to think and act co-operatively.«[334]

Um die betont langsame Heranführung der Afrikaner an eine begrenzte politisch-administrative Teilhabe zu unterstützen, schlägt May möglichst kleine Familien- und Nachbarschaftseinheiten mit aus den eigenen Reihen rekrutierten Räten vor. Diese Einheiten seien mit Rücksicht auf die traditionellen ruralen Erfahrungshintergründe der meisten neuen Stadtbewohner deutlich kleiner konzipiert als vergleichbare europäische Wohnviertel, weil der indigene Neu-Städter nur auf diese Weise den ihm zugedachten Stadtraum überblicken und begreifen könne: »It was considered fundamentally important to split the various sections of the town up into units, clearly defined so that the primitive inhabitants may be aware of the entity of the unit«[335]

334 Ebd. 5.
335 Ebd. 6.

Mays differenzierte Planung sozialer Einheiten ist im Kern eine Zonenplanung mit eindeutigen ökonomischen Funktionszuweisungen,[336] die den Kolonialisierten zwingt, den ihm von den Kolonialisierenden zugewiesenen Platz einzunehmen. Wenn in diesem Zusammenhang von einem generellen menschlichen Bedürfnis nach klar begrenzten Zugehörigkeitsräumen die Rede ist, bleiben die gewaltsam etablierten Hierarchien kolonialer Raumbeziehungen völlig unerwähnt. Von hieraus und nicht von seiner polemischen These des universellen Glücks der Grenzerfahrung entwickelt May seine Vorstellungen von den richtigen Orten für die afrikanischen Bewohner Kampalas. Von dort plant er ihre rechtmäßige räumliche Verortung: »It fills men with satisfaction if they are able to conceive the boundaries of the social organism of which they are part.«[337]

Aber die von May angedachten Maßnahmen reichen deutlich weiter und setzen das lokale Projekt in eine explizite Beziehung zu globalen Transformationsprozessen. Seine spätkoloniale Kampala-Planung zielt keineswegs allein auf die planerische Integration der einheimischen ländlichen Bevölkerung in die Raumökonomie sich einander ausschließender soziokultureller urbaner Organismen, sondern betrifft genauso die von den Briten für die Kolonialisierten vorgesehene neue Stellung innerhalb des veränderten weltwirtschaftlichen Systems.

Die spätkoloniale Stadt, der Weltmarkt und die Planungspolitik der (Unter-)Entwicklung
Wie die meisten urbanen Zentren der Region erlebt Groß-Kampala Mitte der 1940er Jahre ein rapides Wachstum der afrikanischen Bevölkerung. Während sich als administrativer Sitz der Protektoratsregierung das am Viktoriasee gelegene Entebbe etabliert, ist Kampala das unbestrittene ökonomische Zentrum Ugandas. Von hier aus werden Rohstoffe auf die britische Insel transportiert. Trotz der miserablen Lohnbedingungen in der emergenten Industrie und der schlechten Wohnverhältnisse nimmt die indigene Migration vom Land in die Stadt stetig zu.[338] Die meist unkontrollierte Urbanisierung geht nicht nur im Großraum Kampala mit der Herausbildung einer neuen Klasse zusehends politisch organisierter afrikanischer Arbeiter und mit verstärkten antikolonialen Protesten einher.[339] In den Kupferminen Rhodesiens und der kenianischen Hafenstadt Mombasa führen bereits seit Mitte der 1930er Jahre nicht zuletzt die unmenschlichen Wohnbedingungen der Arbeiter wiederholt zu Massenstreiks und öffentlichen Demonstrationen.[340] Gleichzeitig verlangen die anhaltenden Folgen der Weltwirtschaftskrise, aber vor allem die moralischen, wirt-

336 Zur Interrelation von Segregation und funktionaler Zonenplanung siehe Home, *Of Planting and Planning* 135ff.
337 May, *Report on the Kampala Extension Scheme* 12.
338 Burton, »Urbanisation in Eastern Africa: An Historical Overview, c.1750–2000,« 19f.
339 Robin Cohen, »From Peasants to Workers in Africa,« *The Political Economy of Contemporary Africa*, Hg. Peter C. W. Gutkind und Immanuel Wallerstein, Sage Series on African Modernization and Development, Vol. I (Beverly Hills, London: Sage, 1976) 155ff.
340 Richard Harris und Susan Parnell, »The Turning Point in Urban Policy for British Colonial Africa, 1939–1945,« *Colonial Architecture and Urbanism in Africa*, Hg. Fassil Demissie (Farnham et al.: Ashgate, 2012) 132f.

schaftlichen und hegemonialpolitischen Auswirkungen des Zweiten Weltkriegs eine veränderte politische und ökonomische Strategie Großbritanniens. Das einseitig komplementäre Verständnis von landwirtschaftlicher Produktion in den tropischen Kolonien und industrieller Produktion auf der britischen Insel zeigt sich zunehmend überholt.[341] Die Konfrontation mit dem rassistischen Nazi-Regime in Deutschland und die gestärkte antirassistische Mobilisierung in Großbritannien selbst lässt die ideologischen Grundlagen kolonialer Herrschaft hinterfragen.[342] Bis dahin haben sowohl die Londoner Regierung als auch die lokalen Verwaltungen in den Kolonien und Protektoraten die stetig wachsende urbane Präsenz der einheimischen Bevölkerungen entweder als primitiv diskriminiert und damit in administrativer und planerischer Hinsicht als weitgehend irrelevant erachtet oder gar gezielt versucht, die indigene Zuwanderung vom Land in die Städte zu verhindern. Mirams Plan für Kampala aus dem Jahre 1930 etwa sieht keine afrikanischen Wohngebiete vor. Jene, die bürgerlichen und zivilen Rechte betreffenden Fragen werden schlicht nicht gestellt. Zum einen ist es den britischen Kolonialbehörden niemals wirklich gelungen, die Einwanderung der arbeitssuchenden ländlichen Bevölkerung zu regulieren, zum anderen verlaufen seit Ende der 1930er Jahre diese Dynamiken zusehends unkontrolliert.[343]

Nun ist es weder länger möglich noch erscheint es machtpolitisch und ökonomisch sinnvoll, die urbane Anwesenheit und Zeitgenossenschaft der Kolonialisierten zu verleugnen.[344] Anstatt an dem alten binären Model einer strikt von den einheimischen Wohnsphären getrennten europäischen Stadt festzuhalten, empfiehlt auch die 1944 eingerichtete Housing Research Group des Colonial Office das kolonialplanerische Engagement auf jenem Sektor, der von nun an »African housing« beziehungsweise »native housing« genannt wird.[345] Die Forschergruppe formiert sich auf Anregung des zu dieser Zeit für die südafrikanischen Planungsbehörden tätigen William Holford infolge der mit dem *Colonial Development and Welfare Act* von 1940 bereitgestellten finanziellen Mittel zur städtischen Entwicklung in den Kolonien. Innerhalb dieser gewinnt neben den etablierten Kolonialbeamten zusehends eine junge Generation von Architekten an Bedeutung, die sich den jüngsten Trends moderner Planung verbunden fühlen. Nicht wenige unter ihnen wie Jane Drew und Maxwell Fry gehören gleichzeitig dem Building Research Institute und den CIAM an. Der neue Ansatz der Expertengruppe setzt für die Lösung der indigenen afrikanischen Wohnprobleme auf die Erforschung und planerische Integration lokaler Baumaterialien und Techniken sowie auf die effiziente Nutzung industriell vorgefertigter Komponenten. Ihre nicht selten anthropologisch und soziologisch fundierten Gutachten führen erstmals im Jahre 1946 zur Schaffung der Stelle eines *Housing Liason Officer* im Londoner Colonial Office, dessen Aufgabe

341 Ebd. 133–34.
342 Ebd. 145–46.
343 Ebd. 132.
344 Zur Verleugnung der Zeitgenossenschaft der/des Kulturfremden im dominanten kolonial-anthropologischen Diskurs siehe Johannes Fabian, *Time and the Other: How Anthropology Makes its Object* (New York: Columbia Univ. Press, 1983) 25ff u. 37ff.
345 Harris & Parnell, »The Turning Point in Urban Policy for British Colonial Africa, 1939–1945,« 136ff.

es ist, die Wohnungsbaupolitik in den Kolonien zu koordinieren.[346] Trotz des vordergründig reformerischen Bekenntnisses zu einer sachlichen postrassistischen Planung in den Kolonien bleibt die tatsächliche Praxis in starker Orientierung am südafrikanischen Vorbild in der alten Kontroll- und Segregationslogik verhaftet: »In general, the group combined reformist concerns with a firm assertion of the imperative of maintaining control over the African workforce.«[347]

Zugleich beziehen sich die Berater des Colonial Office unmittelbar auf die jüngsten wirtschaftlichen Veränderungen. Die umfassende Transformation des Welthandels und die finanzielle Schwäche Londons lassen es notwendig werden, die Ökonomien der Kolonien noch effizienter in das britische Handelssystem zu integrieren. Dies verlangt mehr als nur die einseitige und aufwändige Ausbeutung der landwirtschaftlichen Rohstoffe Ostafrikas. Das Colonial Office will stattdessen lokale koloniale Exportökonomien schaffen, die zwar von finanziellen Zuwendungen unabhängig sind, aber dennoch die Handelsregeln des Mutterlandes befolgen.[348] Hierzu sollen die lokalen Eliten stärker an den Gewinnen beteiligt und die Masse der Kolonialisierten vermehrt zu produktiven Arbeitern ausgebildet werden. Schon während der Kriegsmobilisierung ist die britische Regierung in London bemüht, die Idee einer pankolonialen sozioökonomischen Gemeinschaft, eines Proto-Commonwealth, zu propagieren. Mit dem Development and Welfare Act geht zwar durchaus die zunehmende Anerkennung indigener Rechte sowie das Versprechen sozialer Reformen und größerer politischer Partizipation der kolonialisierten Gesellschaften einher, jedoch dienen diese Maßnahmen zuvorderst dazu, bestehende Ausbeutungsverhältnisse zu konsolidieren und in ökonomischer wie politisch-administrativer Hinsicht zu optimieren. Lediglich die ehemaligen Siedlerkolonien Kanada, Südafrika, Australien und Neuseeland sind Anfang der 1940er Jahre wirklich unabhängig. In allen anderen Gebieten des Empires sollen Modernisierung und Entwicklung nicht die politische Emanzipation der indigenen Bevölkerung vorbereiten, sondern die ökonomische Hegemonie Großbritanniens auch künftig sicherstellen.[349] Gemäß dieses Fortschrittversprechens sollen die Menschen in den Kolonien und Protektoraten nicht länger ausschließlich als Rohstoffproduzenten behandelt, sondern als Konsumenten von Produkten für den internationalen Markt aufgewertet werden. Gleichzeitig aber bestehen die Ungerechtigkeitsstrukturen der kolonialen Arbeitsteilung unverändert fort. Die neue Entwicklungsideologie verfeinert das alte nationale System kolonialer Ausbeutung zu einem weitaus effizienteren Modell transnationaler kommerzieller Kolonisierung und leitet insofern jene vermeintlich liberale Transformation globaler ökonomischer Dependenzverhältnisse nach der formalen Unabhängigkeit ein, die aufgrund ihrer kolonialen Kontinuitäten nicht zu Unrecht als neokolonial bezeichnet wer-

346 Ebd. 135ff.
347 Ebd. 144.
348 Brett, *Colonialism and Underdevelopment in East Africa* 54f.
349 Rhodri Windsor Liscombe, »Modernism in Late Imperial British West Africa. The Work of Maxwell Fry and Jane Drew, 1946–56,« *The Journal of the Society of Architectural Historians* 65.2 (2006): 192f.

den. Wie Arturo Escobar in seiner inzwischen kanonischen Kritik der Ideen von Entwicklung und Unterentwicklung demonstriert, folgt der Entwicklungsdiskurs – der Glaube, Industrialisierung und Urbanisierung seien die notwendigen Voraussetzungen für die nachholende Modernisierung der Weltgesellschaft – in den 1940er und 1950er Jahren nur vordergründig einem generellen humanitären Anliegen. Die bereits in dem Colonial Development Act von 1929 angelegte Diagnose der Unterentwicklung des indigenen Segments affirmiert vielmehr das koloniale Machtwissen und unterminiert die Handlungsmacht der Kolonialisierten in einem bisher unbekannten Ausmaß: »Behind the humanitarian concern and the positive outlook of the new strategy, new forms of power and control, more subtle and refined, were put in operation. Poor people's ability to define and take care of their own lives was eroded in a deeper manner than perhaps ever before.«[350]

Vor dem Hintergrund dieser übergeordneten weltwirtschaftlichen Dynamiken und veränderten entwicklungspolitischen Rahmenbedingungen müssen auch Ernst Mays Modernisierungsvorschläge für den städtischen Raum Kampala ausgewertet werden. Seine Ideen spiegeln nicht nur ebendiese vielfach widersprüchliche Ideologie und Praxis dependenter Entwicklung auf dem Sektor der Stadtplanung und des Wohnungsbaus, sondern entstehen in einer besonderen historischen Phase der Integration Afrikas in die Weltökonomie am Vorabend der Dekolonisation,[351] in der die Widersprüche von globaler Liberalisierung und lokaler Repressionen auch und besonders in den Städten der Kolonien sichtbar werden.

Stadtplanung als Instrument *unterschwelliger Erziehung* und ökonomischer Assimilation

Schon bevor May die Grünflächen und Täler des Planungsgebietes als künftige Stätten von Freizeit, Erholung und Bildung auswählt, verfügt die Stadt über Sportanlagen, die in ihrer Nutzung eine strikte Rassentrennung vorsehen. Der südöstlich des alten kolonialen Nakasero-Viertels und am unteren Fuße des westlichen Kololo-Hanges gelegene Golfplatz ist Mitte der 1940er Jahre ausschließlich Europäern vorbehalten. Ein Novum stellt daher ein im Südosten Kololos von Ernst May vorgesehener ausgedehnter Zentralpark für Asiaten und Afrikaner dar (Abb. 79; zur Lage vgl. Abb. 78).

Der Park liegt verkehrsgünstig angebunden genau zwischen den Wohngebieten für Asiaten auf Kololo und denen der Afrikanern auf Naguru. Hier sollen Sportanlagen für Hockey, Kricket, Fußball, Schwimmen und Tennis entstehen. Entlang einer breiten Promenade sind Cafés, kleine Geschäfte und Spielplätze vorgesehen. Der Park verfügt genauso über ein Kino mit Restaurant wie über eine Freiluftbühne. Beide Auditorien können nicht nur für Film- und Theatervorführungen genutzt werden, sondern sollen bedarfsweise auch

350 Arturo Escobar, *Encountering Development: The Making and Unmaking of the Third World* (Princeton: Princeton Univ. Press, 1995): 39. Siehe zur Genese des Konzepts der ökonomischen Entwicklung bes. 73ff.

351 Immanuel Wallerstein, »The Three Stages of African Involvement in the World-Economy,« *The Political Economy of Contemporary Africa*, Hg. Peter C. W. Gutkind und Immanuel Wallerstein, Sage Series on African Modernization and Development, Vol. I (Beverly Hills, London: Sage, 1976) 39ff.

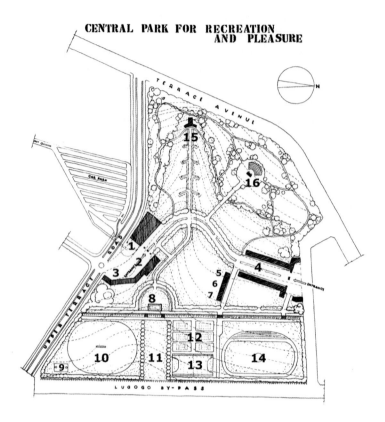

79 Ernst May, Entwurf Zentralpark als integraler Bestandteil der Erweiterungsplanung für Kampala, 1947.
Legende 1 Kino und Vortragssaal, 2 Geschäfte, 3 Restaurant, 4 Geschäfte und Unterhaltung, 5–7 Ausstellungsbauten, 8 Schwimmbad, 9 Basketballplatz, 10 Cricketfeld, 11 Wiese, 12 Tennisplätze, 13 Hockeyfeld, 14 Stadion, 15 Teehaus, 16 Freiluftbühne.

als Versammlungs- und Vortragsorte dienen. Darüber hinaus werden über den ganzen Park kleinere und größere Ausstellungsgebäude verteilt, so dass auch jene Besucher, die eigentlich nur aufgrund der sportlichen Angebote und Unterhaltungsattraktionen kommen, gleichzeitig in den Bereichen Kunst, Handwerk, Gesundheitsvorsorge oder Landwirtschaft unterwiesen werden können.[352] Einziges Überbleibsel dieses geplanten Kulturparks ist letztlich das im Jahre 1954 nach den Plänen Ernst Mays und seines Partners William Bousted auf einem Grundstück im Westen des Kolo-Hügels fertiggestellte Uganda-Muse-

352 May, *Report on the Kampala Extension Scheme* 10 u. Buekschmitt, *Ernst May* 88.

um. Nach mehreren An- und Umbauten fungiert der Ausstellungsbau heute als das Nationalmuseum des unabhängigen ugandischen Staates.[353]

Der May-Monograph Justus Buekschmitt erklärt das Konzept des auf die einheimische afrikanische Bevölkerung abzielenden Bildungsangebots als das einer ihrem Entwicklungsstand gerecht werdenden »unterschwelligen Erziehung«[354]: Auf diese Weise sollen die nicht-europäischen Bewohner Kampalas mit den Grundwerten der modernen Zivilisation, vor allem aber mit dem Entwicklungsstand der modernen Technologie vertraut gemacht werden. Jenen Kritikern, die einen solchen flächenmäßig großen Vergnügungs-, Erholungs- und nicht zuletzt Bildungspark als überflüssig erachten, hält May die ökonomische Notwendigkeit entgegen, die afrikanischen Arbeitskräfte nachhaltiger und damit effizienter in die städtischen Handels- und Produktionsprozesse zu integrieren: »[…] such a centre of pleasure and recreation, combined with education, will form an essential contribution to the efforts made to induce the African Labourer to become more stable, and to cease wandering back to his native village after a few months of work, a practice which is most detrimental to any kind of systematic trade or production!«[355]

Die Vorschläge Mays zielen also mit der urbanen Integration der einheimischen Bevölkerung primär auf die Assimilation ihrer Produktivkräfte in den kolonialen Produktionsprozess.

Durch das Motiv der kontrollierten sozioökonomischen Assimilation und pädagogischen Transformation der indigenen Stadteinwanderer ist auch die administrative Organisation der in Nachbarschaftseinheiten untergliederten Wohnviertel im Falle Nagurus besonders determiniert. Dessen »Neighbourhood Units«[356] sind in Rücksicht auf die mangelnde urbane Erfahrung ihrer Proto-Bewohner betont klein geplant. »[T]hat has been done to reduce the alarm of that the African may feel at the contrast between his traditional native village life and the life of the town«, erklärt May seinen Lesern. Jede Nachbarschaftseinheit besteht aus Familiengruppen von rund hundert Familien mit je fünf Kindern und wird von sogenannten Familienräten repräsentiert. Während auf dieser Ebene als medizinische Grundversorgung jeweils eine kleine Hebammen-Station geplant ist, sind Grundschulen und Krankenhäuser für die übergeordneten, 3.000 Personen umfassenden Nachbarschaftseinheiten vorgesehen. Die Grundschulen der Nachbarschaftseinheiten sollen zudem an den Nachmittagen als Orte der Erwachsenenbildung genutzt werden. Als zentrale Planungseinheiten werden die jeweils vier bis fünf Familiengruppen umfassenden Nachbarschaften schließlich zu einer der neuen städtischen Ansiedlungen, zu einer »Community«[357] zusammengeschlossen. Das afrikanische Wohnquartier Naguru bildet mit sechs

353 Ebd. 89 u. 93; Herrel, *Ernst May: Architekt und Stadtplaner in Afrika* 100ff u.135 sowie Gutschow, »Das ›Neue Afrika‹,« Ernst May 1886–1970. Ausst.-Kat. DAM, 202.
354 Buekschmitt, *Ernst May* 88. Der Autor zitiert dabei offensichtlich May, wenn er den englischen Begriff »inconspicuous education« einführt.
355 May, *Report on the Kampala Extension Scheme* 10.
356 Hier u. im Folg. ebd. 6.
357 Ebd. 7.

nachbarschaftlichen Einheiten eine der von May geplanten städtischen Communities aus. Erst auf dieser Ebene wird die weiterführende Schulausbildung von Asiaten und Afrikanern organisiert, während die Kinder der Europäer weiterführende Schulen in Kenia oder gar England besuchen sollen. Für sie ist entsprechend nur eine einzige »European Junior School« vorgesehen, die Kinder im Alter von sieben bis elf Jahren aufnimmt und über ein Internat für die von den verstreuten Farmen des Landesinneren kommenden Kinder verfügt. Dieser Schulkomplex liegt in landschaftlich besonders bevorzugter Lage an den nordwestlichen Hängen Kololos nahe eines großen Club-Gebäudes.[358]

Die im *Kampala Extension Scheme* ausgewiesenen Schulen, medizinischen Einrichtungen, Nachbarschaftszentren und Sportanlagen sind hinsichtlich ihrer architektonischen Lösung nicht weiter spezifiziert. May wird besonders in den späten 1940er Jahren an anderen Orten in der Region konkrete Projekte realisieren, die den für Kampala angedachten Bautypen auf den Sektoren der indigenen Bildung, Kultur und Gesundheit sowie der Freizeit und Unterhaltung entsprochen haben könnten. So entstehen zwischen 1949 und 1951 in Kisumu, Kenia eine Mädchenschule (vgl. Abb. 60–1, S. 156) und eine Geburtsklinik (vgl. Abb. 62, S. 157) für die Aga Khan-Gemeinde sowie zur gleichen Zeit in Moshi, Tanganjika ein Kulturzentrum der einheimischen Kaffeebauer.[359]

Für das Stadterweiterungsgebiet Kololo-Naguru soll – so formuliert Ernst May sein administratives Konzept – jede einheimische Community durch solche Gremien vertreten werden, die sich aus den Delegierten ihrer Nachbarschaftsräte zusammensetzen. Das Maß ihrer tatsächlichen Mitsprache in Fragen kommunaler Politik wird von May jedoch nicht weiter diskutiert. Hier geht es anscheinend eher um die vordergründig soziologische Begründung der empfohlenen Raumorganisation als um die planerische Förderung politischer Partizipation.[360]

Ernst Mays Erweiterungsplanung und insbesondere der diese kommentierende Bericht konzeptualisieren die indigene Bevölkerung als kollektive Schülerschaft. In der Summe wird damit jene pädagogische Absicht adaptiert, die sich in den Empfehlungen der *Royal Commisson on Higher Education in the African Colonies* aus dem Jahre 1944 findet.[361] Die Mays Planung zugrundeliegende soziale Untergliederung wird genauso als notwendige Voraussetzung zum Erlernen von Schlüsselkompetenzen für das Leben in einem demokratischen Gemeinwesen präsentiert, wie die zwar unterschwellige, aber dennoch systematische kulturelle und technologische Unterweisung von Erwachsenen. May institutionalisiert gewissermaßen auf planerischer Ebene jene Idee einseitigen Wissenstransfers von den ›entwickelten‹ Europäern zu den ›unterentwickelten‹ Afrikanern, die seit den späten 1950er

358 Ebd.
359 Siehe Abbildungen zum Kulturzentrum von Moshi, Tanganjika, 1949–56: Quiring et al., *Ernst May 1886–1970* 291; Herrel, Ernst May: Architekt und Stadtplaner in Afrika 95–97; Buekschmitt, *Ernst May* 106–07.
360 May, *Report on the Kampala Extension Scheme* 7.
361 Liscombe,«Modernism in Late Imperial British West Africa. The Work of Maxwell Fry and Jane Drew, 1946–56,« 192.

Jahren zum zentralen Merkmal der Entwicklungspolitik avancieren wird.[362] Dabei bleibt unerwähnt, dass die sozial-räumliche Trennung der kolonialisierten Bevölkerung nicht nur administrativen, sondern in Zeiten von Widerstandsbewegungen und Aufständen auch polizeilichen oder militärischen Kontrollzwecken dienen kann und die selektive koloniale Erziehung nicht selten die bestehenden Machtrelationen reproduziert. Schließlich ist es wichtig darauf hinzuweisen, dass Mays städtisches Demokratie-Lernlabor keineswegs die gleichberechtigte Partizipation der afrikanischen Bevölkerungsmehrheit vorsieht, sondern lediglich als unverbindliches und ergebnisoffenes Bürgertraining im Sinne einer nachholenden zivilisatorischen Sozialisation präsentiert wird. Das Versprechen einer fernen kulturellen, technologischen und politischen Entwicklung dient hier dem strategischen Verbergen der Praxis gezielter Unterentwicklung.

Erst in Kenntnis dieses besonderen Unterbaus spätkolonialer britischer Planungspraxis lässt sich eine von May für seinen städtebaulichen Erweiterungsplan entwickelte Wohnhaustypologie beschreiben. Dass eine solche kontextbetonte Analyse mitunter mit den vertrauten stilgeschichtlichen Kategorien der globalen Architekturgeschichtsschreibung kollidiert, liegt auf der Hand.

Rasse als Stilkategorie oder: Wie tropisch ist Mays afrikanische Architektur?

> *The problem before us, therefore is, how can we achieve architectural harmony in a town composed of different racial elements? Can it be achieved at all?*[363]

Ernst May zeigt sich in seinen Ausführungen generell davon überzeugt, dass angesichts der enormen kulturellen Diversität der Bevölkerung des Großraums Kampala ein Rekurs auf die unterschiedlichen historischen Architekturstile und ihre disparaten kulturellen Herkunftsorte keine angemessene Antwort auf das vorgefundene Stilchaos gebe. Stattdessen empfiehlt er, sich bei der Wohnhausbebauung der beiden neu zu erschließenden Wohnhügel der Architektursprache der Moderne zu bedienen:

> [L]eading architects in Europe and America have, in our time, made remarkable progress in developing a contemporary architectural language so that we are entitled to hope that it will gradually be generally recognized that it is nothing but proof of weakness if we are to be satisfied with copying the architectural styles of defunct periods. It does not appear impossible gradually to bring the present building chaos to an end and replace it by contemporary architecture.[364]

In seiner Affirmation der Moderne geht Ernst May nicht weiter auf die besonderen stilistischen Merkmale dieser als universell postulierten Architektursprache, noch auf die Stil-

362 Siehe Philipp H. Lepenies, »Lernen vom Besserwisser: Wissenstransfer in der ›Entwicklungshilfe‹ aus historischer Perspektive,« *Entwicklungswelten. Globalgeschichte der Entwicklungszusammenarbeit*, Hg. Hubertus Büschel und Daniel Speich (Frankfurt, New York: Campus, 2009) 33–59.
363 May, *Report on the Kampala Extension Scheme* 18.
364 Ebd.

merkmale der etablierten britischen Kolonialarchitektur ein. Tatsächlich rät er davon ab, die europäischen Vorbilder einfach nur eins zu eins auf die tropische Situation zu übertragen, ohne die besonderen lokalen Anforderungen an Materialien sowie die spezifische, dem Klima geschuldete Bedeutung von Sonnenschutz und Ventilation zu berücksichtigen.[365]

Obschon sich Mays Text über weite Strecken als architektonische Mediation afrikanischer Präsenz präsentiert und unentwegt die Notwendigkeit der Selbstadaption des Architekten an die besonderen lokalen Bedingungen hervorgehoben wird, fungiert als wichtigste Referenz unübersehbar die sich längst als international behauptende euroamerikanische Architekturmoderne. Sie wird durchweg synonym für die für Kampala geforderte angemessene Architektur verwendet. Dabei steht May mit seiner Affirmation des modernistischen Idioms keineswegs allein. Zeitgenössische britische Publikationen wie der *Crown Colonist* zeigen seit etwa Mitte der 1940er Jahre ein deutlich verändertes, positives Verhältnis hinsichtlich der Rolle der modernen Bewegung innerhalb des entwicklungspolitisch reformierten kolonialen Projektes.[366] Die erste Presseoffizierin des Empire Marketing Board, Elspeth Huxley, geht davon aus, dass gerade der dem modernen Projekt auf dem Sektor des Bauens innewohnende Internationalismus dazu beitragen könne, bei der Suche nach einer neuen architektonischen Sprache die herkömmlichen eurozentristischen Konventionen hinter sich zu lassen, um eine genuin afrikanische Fortschrittsvision zum Ausdruck zu bringen.[367] May teilt diesen offiziellen Glauben an die transformative Kraft und das integrative Potenzial der modernen Architektur und Stadtplanung; er teilt gleichzeitig das ungebrochene Bekenntnis zu den historisch etablierten soziopolitischen und militärischen Hegemonialbeziehungen des Kolonialismus. Nicht nur in dieser Hinsicht ähnelt seine Position dem sich etwa zeitgleich institutionalisierenden Programm der Tropical Architecture. Wie Rhodri Windsor Liscombe in seiner 2006 veröffentlichten Studie zur modernen Bewegung im spätimperialen britischen Westafrika demonstriert, ist auch das Werk von Jane Drew und Maxwell Fry von den inneren Widersprüchen des kolonialen Systems gekennzeichnet. Das Architektenpaar arbeitet erstmals 1944 als städtebauliche Berater in der britischen Kronkolonie Gold Coast, dem heutigen Ghana, sowie im Protektorat Nigeria. Bevor die beiden MARS- und CIAM-Mitglieder im Jahre 1955 gemeinsam mit dem deutschen Emigranten Otto Koenigsberger[368] an der Architectural Association in London den Studiengang Tropical Architecture gründen und 1956 mit *Tropical Architecture in the Humid Zone*[369] ein erstes konzeptionelles Manifest ihres regionalistisch-funktionalistischen Ansatzes zur städteplanerischen, entwurfstheoretischen sowie bautechnischen Lösung der ästhetischen und sozialen Probleme in den Ländern des Südens vorlegen, projektieren

365 Ebd. 19.
366 Liscombe, »Modernism in Late Imperial British West Africa. The Work of Maxwell Fry and Jane Drew, 1946–56,« 207ff.
367 Ebd. 208.
368 Rachel Lee legte im August 2013 an der Habitat Unit der TU Berlin eine Dissertation zu Koenigsberger mit dem Titel »Otto Koenigsberger: Works and Networks in Exile« vor.
369 Maxwell Fry und Jane Drew, *Tropical Architecture in the Humid Zone* (London: B.T. Batsford, 1956).

Drew und Fry in Westafrika und an anderen Orten des Empires zahlreiche Gutachten sowie mehr als 30 Aufträge auf den Sektoren Wohnen, Bildung, Gesundheit und Wirtschaft. Ihre maßgeblich von dem *Report of the Gold Coast Education Committee and the Royal Commission on Higher Education in the African Colonies* des Jahres 1944 inspirierten Arbeiten wollen durchaus konkrete Infrastrukturen, einheimische Wohnbedingungen oder die lokale Gesundheitsversorgung verbessern und versprechen die erziehungspolitische Einbeziehung der Kolonialisierten.[370] Sie unterstützen aber auch die Vormachtstellung und den fortgesetzten Import britischer Expertise sowie die Ausbeutung afrikanischer Ressourcen zum Wohle der britischen Ökonomie bei der vorgeblichen Modernisierung der Kolonien.[371] In ihrer inzwischen kanonischen Publikation postulieren Drew und Fry unmissverständlich das ihren Arbeiten zugrundeliegende Axiom der Dependenz afrikanischer Integrität gegenüber der vom Westen angeführten Weltwirtschaftsordnung: »[…] the new division of labour must be accepted as a necessary element of westernised production«.[372]

Es ist dieser unhinterfragte Führungsanspruch bei der Integration lokaler afrikanischer Wirtschaftsprozesse in die Weltökonomie, der sehr früh von antikolonialen Aktivisten wie dem späteren Präsidenten Ghanas Kwame Nkrumah kritisiert wird. Der seit seinem Studium an der London School of Economics and Political Science Mitte der 1940er Jahre politisch engagierte panafrikanische Vordenker und antikoloniale Theoretiker urteilt rückblickend in seiner berühmten Schrift *Towards Colonial Feedom: Africa in the Struggle Against World Imperialism* über die wenig aufrichtigen humanitären Reformbemühungen des spätkolonialen Regimes und seiner Technokraten: »any humanitarian act […] was merely to enhance the primary objective … the economic exploitation of the colonised.«[373]

Ernst Mays Erweiterungsplanung für Kampala ist vor diesem zeitgenössischen Hintergrund als planerischer Ausdruck eines reformierten Kolonialismus zu deuten. Wir haben es nicht einfach mit der tropischen Variante einer transhistorischen regionalistischen Praxis zu tun, die nun die universellen Architekturnormen mit regionalen afrikanischen Bedingungen und Werten versöhnt.[374] Vielmehr wird der hier anzutreffende modus operandi unmittelbar durch die widersprüchlichen Kontingenzen eines emanzipatorischen Projektes determiniert, das wie die tropische Architektur von Drew und Frey seine wichtigste Möglichkeitsbedingung im autoritären Kontext des Spätkolonialismus findet.

370 Liscombe, »Modernism in Late Imperial British West Africa. The Work of Maxwell Fry and Jane Drew, 1946–56,« 192.
371 Ebd. 193.
372 Fry & Jane Drew, *Tropical Architecture in the Humid Zone* 26. Diese Aussage findet sich unverändert in der erweiterten Ausgabe von 1964, *Tropical Architecture in the Dry and Humid Zones* 23.
373 Kwame Nkrumah zit. nach Liscombe,«Modernism in Late Imperial British West Africa. The Work of Maxwell Fry and Jane Drew, 1946–56,« 210.
374 Vgl. Im Gegensatz dazu: Liane Lefaivre und Alexander Tzonis, »Chapter 1. Tropical Critical Regionalism: Introductory Comments,« *Tropical Architecture: Critical Regionalism in the Age of Globalization*, Hg. Alexander Tzonis, Liane Lefaivre und Bruno Stagno (Chichester: Wiley-Academy, 2001) 1–9.

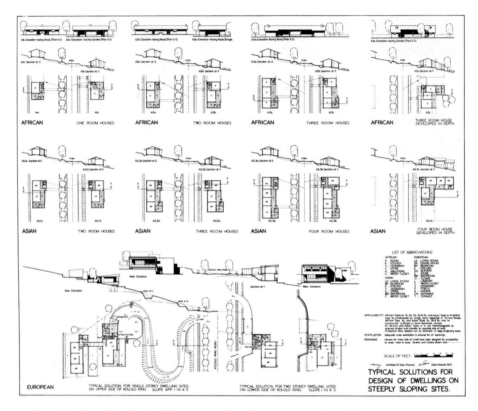

80 Ernst May, Vorschläge für die Bebauung am Hang. Typenlösungen für Afrikaner, Asiaten und Europäer im Rahmen des Kampala Extension Scheme, 1947.

Tatsächlich steht May nachweislich seit 1953 mit den beiden britischen Architekten und Publizisten in schriftlichem Kontakt[375] und finden zwei Fotografien zu architektonischen Details seiner Geburtenklinik in Kisumu Eingang in die erste Ausgabe von *Tropical Architecture*.[376] Auch wenn seine Nähe zum britischen Diskurs des modernen Bauens in den Tropen also keineswegs angesichts der Heterogenität des ostafrikanischen Werkes primär stilgeschichtlich zu fassen ist, sondern wie dargestellt besonders von kontextuellen und konzeptionellen Faktoren abhängt, lohnt sich ein differenzierter Blick auf Mays Suche nach geeigneten Architektursprachen für divergierende Bautypen und Nutzergruppen. In seinen Entwürfen avanciert Rasse zur entscheidenden Kategorie für die Architektur der Wohnhäuser. Diese unterscheiden sich nicht nur hinsichtlich ihrer formal-ästhetischen

375 Brief Maxwell Fry aus Chandigarh, Punjab an Ernst May vom 18.11.1953, DKA Nachlass Ernst May, Sonderordner 50.
376 Fry & Jane Drew, *Tropical Architecture in the Humid Zone* 244.

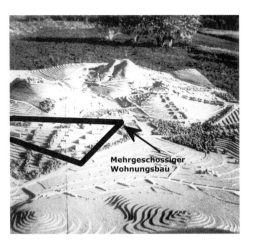
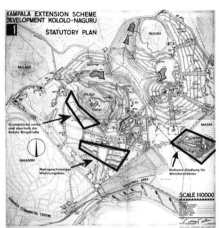

81 Zeitgenössische Fotografie des Höhenmodells zum Kampala Extension Scheme aus dem Nachlass Ernst Mays mit Markierung der vorgesehenen Lage des mehrgeschossigen Wohnungsbaus (Markierungen Hinzuf. d. Verf.). Blick aus südlicher Richtung auf das Planungsgebiet.

82 Lage der Grundstücke beidseitig der Kololo-Ringstraße, des mehrgeschossigen Wohnungsbaus sowie der Nakawa-Siedlung für Wanderarbeiter (Markierungen Hinzuf. d. Verf).

Gestaltung, sondern ebenfalls hinsichtlich ihrer Raumprogramme und der verwendeten Materialien voneinander. Der kolonialen Sozialordnung folgend sind für die Wohnhäuser drei Grundtypen vorgesehen. May unterscheidet zwischen Häusern für Europäer, Häusern für Asiaten und Häusern für Afrikaner (Abb. 80).[377]

Mehrgeschossige Apartmenthäuser oder Wohnanlagen, wie sie May zwischen Ende der 1940er Jahre für weniger wohlhabende Europäer in Nairobi baut (vgl. Abb. 66–7, S. 160–1) oder 1953 in Mombasa für die afrikanische Bevölkerung projektiert (vgl. Abb. 68, S. 162), sind in Kololo nur für europäische und asiatische Bewohner angedacht. May sieht vier- bis achtgeschossige Apartmenthäuser vor, die auf Stützen stehend in der aus klimatischer Sicht günstigen ost-westlichen Erstreckung an den Hang gelegt werden (zur Lage vgl. Abb. 81–2).[378]

Die etablierte Architektursprache der westlichen Moderne findet insbesondere bei den zwei Varianten des europäischen Wohnhauses Anwendung (Abb. 83). Während Mays übrige Ausführungen sowohl auf textueller als auch auf der visualisierenden Ebene im Skizzenhaften verbleiben, präsentiert er für die beiden Varianten des europäischen Wohnhauses einen vergleichsweise differenzierten Entwurf. Zudem sieht er ausschließlich für diese in seine

377 Ich werde die Begriffe europäischer, asiatischer und afrikanischer Haustyp als planungsimmanente Attribute verwenden, ohne dabei eine architekturhistorische oder gar kulturidentitäre Qualifikation zu implizieren. Wenn May hier von Asiaten schreibt, so sind damit offenbar zuvorderst arabische und indische Kaufleute sowie aus der Kronkolonie Indien stammende Verwaltungskräfte gemeint.

378 May, *Report on the Kampala Extension Scheme* 8.

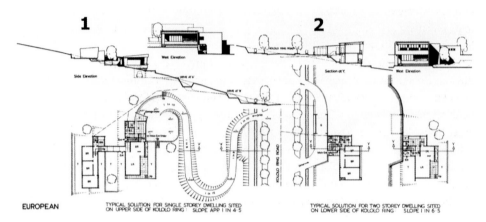

83 Bebauungsvarianten für die oberhalb der Kololo-Ringstraße gelegenen steileren Parzellen (1) und für die unterhalb der Straße gelegenen Grundstücke (2). (Ausschnitt aus Abb. 80).

Typologie aufgenommenen Wohnbauten eine geographische Verortung vor: Sie sollen beidseitig an der um den Gipfel führenden Ringstraße entstehen (vgl. zur Lage Abb. 82).

Die am Westhang des Kololo-Berges unterhalb des Hotelkomplexes gelegenen Parzellen dürfen wohl zurecht zu den prominentesten Wohnlagen des Planungsgebietes gezählt werden. Von den oberhalb Kololos thronenden Wohnhäusern hätten ihre Bewohner über den im Kitane-Tal gelegenen Golfplatz in Richtung der kolonialen Stadt geblickt. Begrenzt wird das Areal im Süden von einem inmitten eines Parks gelegenen Verwaltungszentrum und im Norden/Nordosten von der in einer großzügigen Grünanlage gelegenen europäischen Grundschule mit Internat sowie dem benachbarten Clubgebäude. May schlägt zwei Bebauungsvarianten vor: die erste für die steileren, oberhalb der Straße gelegenen Parzellen und eine zweite für die unterhalb liegenden Grundstücke.

Erstere Variante entwirft er als einen additiv entlang des Geländes sich entwickelnden Komplex, den er mit Ausnahme des zweigeschossigen Eingangstraktes in eingeschossigen Kuben an den Hang legt. Erschlossen wird das Grundstück mittels einer von der Ringstraße abzweigenden privaten Auffahrt, die den Hausherren direkt in die im Wohnhaus gelegene Garage führt oder aber zu einem großzügigen Vorplatz leitet. Das Haus besteht aus zwei parallel gegeneinander versetzt angelegten Kompartimenten, die über einen einer Gangway ähnlichen Trakt miteinander verbunden sind: Im Haupthaus ist neben Eingangsbereich, Wirtschafts- und Funktionsräumen der zentrale Wohn- und Essbereich untergebracht. Im oberhalb des Hanges platzierten Trakt befinden sich räumlich separiert die Schlafzimmer. Durch die parallele Positionierung der beiden Trakte zueinander und den orthogonal dazu gelegten schmalen Erschließungsgang entsteht ein zu drei Seiten geschlossener Hof, den May aufgrund der Hanglage als terrassierte Anlage gestaltet. Diese Hofsituation soll aber anscheinend weder vom Schlaf-, noch vom Wohnbereich aus zugänglich sein, sondern lediglich durch eine im Verbindungsgang vorgesehene Tür vom Haus aus betreten werden

können. Demgegenüber öffnet sich der zentrale Wohnraum im Haupthaus über großformatige Fenster und eine vorgelagerte Veranda gen Westen mit Blick auf Kampala. Von dort ist über wenige Stufen eine weitere Terrasse zu erreichen.

In seiner zweiten Variante entwickelt May eine kompaktere Lösung der Bauaufgabe für die weniger steilen, unterhalb der Kololo-Ringstraße gelegenen Grundstücke. Hier platziert er einen zweigeschossigen Block an den Hang, der von seiner zur Straße hin eingeschossigen Seite erschlossen wird und sich nach Westen mittels großformatiger Fensterflächen sowie einer Veranda samt einer von dort aus zugänglichen Terrasse öffnet.

Nicht nur hinsichtlich der architektonischen Gestaltung als stereometrische Kuben, die entschieden auf jede historisierende Formensprache verzichten, sondern auch mit Blick auf das zeitgenössischen gehobenen Wohnstandards entsprechende Raumprogramm fallen Ähnlichkeiten zu jenem Wohnhaus auf, das May für sich und seine Familie zwischen 1937 und 1946 in Karen bei Nairobi baut (vgl. Abb. 52–3, S. 145–6). Selbst die gekurvte PKW-Zufahrt taucht in diesen Entwürfen wieder auf. Ebenso wird im Inneren eine mit dem Wohnhaus des Architekten nahezu identische funktionale Raumorganisation angeboten. Gleichzeitig verweisen die für den prominenten Kololo-Hang vorgesehenen Wohnhäuser mit ihren Flach- und Pultdächern, den angelagerten Veranden und Terrassen inmitten eines großzügigen Grundstücks nicht nur auf Mays eigenes Wohnhaus, sondern in gleichem Maße auf seine Erfahrungen mit den Wohnbedürfnissen der privilegierten kolonialen Elite Ostafrikas. Auf die ebenfalls von May in diesen Jahren praktizierte architektonische Zeichensprache des englischen Landhauses wird hier aber offenbar bewusst verzichtet. Die für das europäische Kampala geplanten Wohnhäuser antizipieren vor allem jene architektursprachlich explizit modernen Wohnhausprojekte, die May in der ersten Hälfte der 1950er Jahre ausführen kann. Dies ist der Fall bei dem Haus Samuel, das zwischen 1950 und 1952 in Molo, 200 Kilometer nordwestlich von Nairobi im Hochland auf 2.800 Metern Höhe entsteht (Abb. 84–5). Ebenso wie bei seinen für die Kololo-Bebauung vorgesehenen Wohnhäusern für Europäer entwirft er eine sich aus stereometrischen Trakten zusammensetzende Anlage mit Pultdächern. Markantes Element dieser »Luxusfarm«[379] – wie May das Haus selbst bezeichnet – ist die Materialität des in örtlichem Syenitstein gemauerten Hauses ebenso wie das Verhältnis von geschlossener Wand und Wandöffnungen. Lediglich für die gen Osten gelegenen Schlafzimmer und den sich nach Norden öffnenden Wohn- und Essbereich sieht er großformatige Fenster vor, ansonsten präsentiert sich der Bau hermetisch abgeschlossen. Insbesondere das zurückversetzt eingelassene, die gesamte Breite des Wohnraumes einnehmende Fensterelement, dessen seitliche Mauervorlagen ebenso wie ein vom Dach geführter, aus Holz gefertigter Sonnenschutz vor allzu direkter Sonneneinstrahlung schützen sollen, erinnert mit dem vorgeschobenen Terrassenblock an die für Kampala vorgeschlagene Lösung.

Berücksichtigt Ernst May in der Konzeption des Hauses Samuel mit einem im zentralen Wohnbereich positionierten offenen Kamin das besondere Klima des Hochlandes, das

379 Ernst May, »Bauen in Ostafrika,« *Bauwelt* 38.6 (1953): 107.

220 | III. Der Architekt als kolonialer Technokrat dependenter Modernisierung

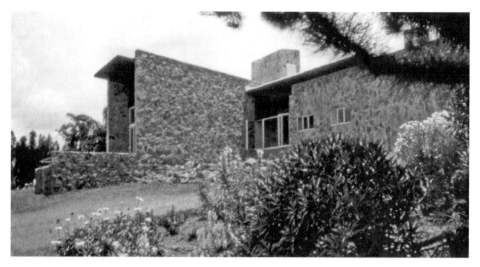

84 Ernst May, Wohnhaus Samuel in Molo (Nakuru Distrikt), Kenia, 1952. Foto: Ernst May.

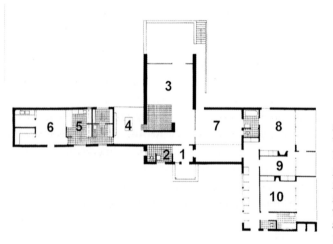

85 Ernst May, Grundriss Wohnhaus Samuel in Molo, Kenia, 1952.

Legende **1** Eingang, **2** Toilette, **3** Wohnbereich, **4** Esszimmer, **5** Küche, **6** Wirtschaftsräume, **7** Umschlossener Innenhof, **8** Schlafzimmer, **9** Ankleide, **10** Gästezimmer.

zu den kältesten Regionen Kenias zählt, sind die klimatischen Erfordernisse, die er beim Entwurf einer Residenz für den Aga Khan in Daressalam beachten muss, vollkommen andere (Abb. 86). In der Küstenstadt am Indischen Ozean herrscht ganzjährig feucht-heißes Klima mit einer Luftfeuchtigkeit, die in den regenreichen Monaten März bis Mai über 80 Prozent ansteigen kann. In seinem Entwurf reagiert May auf die klimatischen Bedingungen, indem er das direkt an der Oyster Bay im Norden der Stadt zu errichtende Anwesen auf Stützen stellt, so dass der vom Meer kommende Wind durch das Gebäude streifen kann.

Der spätkoloniale May | **221**

86 Ernst May, Entwurf einer Residenz für den Aga Khan in Daressalam, Tanganjika, 1951. Zeitgenössische Modellfotografie aus dem Nachlass May.

Ohne an dieser Stelle näher auf Mays Entwurf aus dem Jahre 1951 einzugehen, der lediglich als Modell erhalten ist und in dieser Form nach Mays Weggang aus Ostafrika nicht umgesetzt wird, sei auf das Betongitterwerk der zum Meer ausgerichteten Fassade hingewiesen. Die vor den Räumlichkeiten des religiösen Oberhaupts der Ismailiten und seiner Ehefrau verlaufenden Veranden sind durch die Gitterstruktur sowohl gegen Einblicke als auch gegen direkte Sonneneinstrahlung geschützt.[380] Ernst May war offensichtlich von dem ebenso funktionalen wie die Fassade determinierenden Element geradezu fasziniert. So findet sich in seinem fotografischen Nachlass eine große Anzahl eigener Fotografien, die das in nahezu allen seiner Bauten dieser Jahre anzutreffende architektonische Element in Detailaufnahmen dokumentieren (Abb. 89–92, S. 227).

Dass es sich bei den von Ernst May für Kampala vorgesehenen Wohnbauten um eine tropische Variante der internationalen Moderne handelt, wird besonders in den Typenentwürfen für nicht-europäische Nutzer deutlich. Jane Drew und Maxwell Fry heben in ihrer Publikation die Bedeutung des kostengünstigen Wohnungsbaus für die verarmten Massen in den schnell wachsenden Städten Afrikas besonders hervor.[381] Das rapide Bevölkerungswachstum und die verstärkte Binnenmigration führen in den unkontrolliert expandierenden städtischen Zentren der Kolonien zu einer fortschreitenden Verslumung. Angesichts der britischen Finanzschwäche nach Ende des Zweiten Weltkriegs arbeiten die kolonialen Planer Drew und Fry frühzeitig an Entwürfen, Materialstudien und solchen Bauverfahren, die vorfabrizierte Elemente zur rigoros ökonomischen Generierung minimierter, aber den-

380 Buekschmitt, *Ernst May* 98-99.
381 Fry & Jane Drew, *Tropical Architecture in the Humid Zone* 103ff.

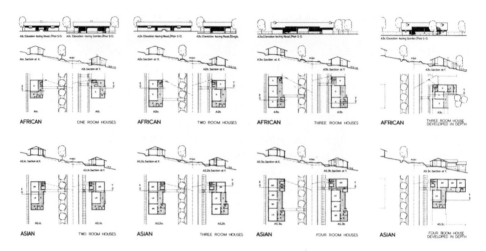

87 Ernst May, Wohnhaus-Typenlösungen für Afrikaner und Asiaten (Ausschnitt aus Abb. 80).

noch menschenwürdiger Wohnbedingungen für die verarmten urbanen Massen verwenden.[382] Diese in ihrer Formensprache eher schlicht und bisweilen wenig innovativ anmutenden Projekte erhalten in Drews und Frys visueller Repräsentation der publizistisch kodifizierten tropischen Moderne im Unterschied zu Schul-, Universitäts- und Verwaltungsbauten sowie exklusiven Einzelwohnhäusern freilich einen nur sehr geringen Anteil. Zudem wird heute häufig übersehen, dass die Epigonen der Tropischen Moderne bei ihrer Konzeptionalisierung des Wohnungsbaus nicht nur mit Blick auf Klassenzugehörigkeit, Einkommen oder Bildung von unterschiedlichen Bewohnern ausgehen, sondern dass auch religiöse und rassische Differenzen zu entscheidenden Planungsparametern avancieren.[383] Noch in der Ausgabe von 1964 erachten Drew und Fry die strikte stadträumliche Separierung der Einwohner als unbedingt notwendig.[384]

Auch in Mays Wohnhaustypologie für das *Kampala Extension Scheme* unterscheiden sich die für Asiaten und Afrikaner präsentierten Wohnhäuser sowohl in ihrer Grundrissdisposition als auch in ihrer formalästhetischen Gestaltung als schlichte eingeschossige Siedlungshäuser mit gestauchtem Satteldach signifikant von den für die europäischen Bewohner vorgesehenen Lösungen (Abb. 87). Obwohl May für die europäischen Wohnquartiere nicht ausschließlich eine Bebauung mit freistehenden Einzelhäusern vorsieht,[385] visualisiert er in seiner Wohnhaustypologie einzig diese Möglichkeit. Bei seinen Vorschlägen für Afrikaner und Asiaten macht er hingegen deutlich, dass die überwiegende Zahl der

382 Ebd. 108f.
383 Fry & Drew, *Tropical Architecture in the Dry and Humid Zones* 102.
384 Ebd. 117.
385 Siehe Angaben in May, *Report on the Kampala Extension Scheme* 22.

Varianten sowohl als Einzel- als auch als Doppel- oder Reihenhäuser gebaut werden kann. Ihre Grundrisse setzen sich im Wesentlichen aus nebeneinander positionierten, in sich abgeschlossenen und nie miteinander verschränkten Räumen zusammen, denen äußerst minimierte Funktionsbereiche gegenüberstehen. Auch gilt für alle dieser Grundrisslösungen, dass die einzelnen Räume jeweils von einer offenen beziehungsweise halboffenen Veranda erschlossen werden und auf Flure und Korridore gänzlich verzichtet wird. Während May für die asiatischen Bewohner immerhin eine Variante mit bis zu vier Zimmern bei funktionaler Unterscheidung zwischen Schlaf- und Wohnraum entwickelt, finden sich bei den afrikanischen Wohntypen lediglich Varianten mit einem bis zu drei nutzungsneutralen Räumen; hier wird nicht länger zwischen Wohn- und Schlafbereich unterschieden. Ein gesondertes Badezimmer, wie es die asiatischen Bewohner erhalten sollen, sucht man bei diesen Typenhäusern vergeblich.

Eine abermals minimierte Lösung schlägt der Architekt für die Nakawa-Siedlung im Südosten des Erweiterungsgebietes vor (zur Lage vgl. Abb. 82, S. 217). Die von May für die in der Industrie beschäftigten afrikanischen Arbeiter vorgesehene Schlafsiedlung folgt zuvorderst ökonomischen und sicherheitspolitischen sowie vorgeblich hygienischen Vorgaben. Bis dahin haben sich die überwiegend männlichen Wanderarbeiter weitgehend informell, also ohne das Zutun der Kampala- oder Kibuga-Behörden, entlang der Bahnlinie provisorische Unterkünfte errichtet.

Nun sollen die aus ländlichen Regionen kommenden Menschen langfristig sesshaft gemacht werden. Die für diese Bevölkerungsgruppe vorgesehenen Unterkünfte seien »necessarily primitive«[386] konzipiert, rechtfertigt May den Verzicht auf Toiletten, Bäder oder Küchen. Während Gemeinschaftseinrichtungen wie Speisesäle und Aufenthaltsräume zentral organisiert werden, sollen die im Freien platzierten Latrinen lediglich von Mangobäumen verdeckt werden. Die Einrichtung einer Zentralküche zielt primär darauf ab, durch eine angemessene Ernährung die indigene Arbeitskraft für die wachsende Industrie zu sichern: »Many of the itinerant labourers, when coming to Kampala, are under-nourished and physically unfit to do a proper job. If they are left to do their own cooking this state of affairs would not easily improve, because most of them would rather eat very primitive meals and spend the rest of the meagre incomes on drinks and other vices.«[387]

Die Gesamtanlage gruppiert sich um eine große Grünfläche in Form eines Wohnlagers, das von einem europäischen Manager verwaltet wird. Hier geht es auch um die Optimierung der Kontroll- und Überwachungsfunktion. An den Zugängen des Komplexes befinden sich kleine Geschäfte, so dass die Industriearbeiter – ohne die Anlage verlassen zu müssen – einen Teil ihrer geringen Einkünfte für den Kauf britischer Importartikel ausgeben können. Die geplanten Wohnbaracken sollen möglichst kostengünstig aus präfabrizierten Betonplatten und/oder gebrannten Lehmplatten errichtet werden und jeweils vier Personen pro Raum beherbergen.[388]

386 Ebd. 19.
387 Ebd. 20.
388 Ebd.

88 Ernst May, Beispiel eines vorfabrizierten Typenhauses (»Hook-on Slab«) für Afrikaner, Entwurf 1945.

Bereits im Jahre 1946 publiziert May im britischen *Architects' Journal* sein »Hook-on Slab. Reinforced Concrete System« (Abb. 88).[389] Das vorfabrizierte modulare System entsteht im zeitlichen Kontext der Kampala-Planung. Es besteht aus leicht gekrümmten und zu den Innenseiten mit nasenartigen Vorrichtungen versehenen Betonplatten, die sich so auf ein parabolartig geformtes Skelett anbringen lassen, dass ein lediglich in der Längenausdehnung variierbarer Raum entsteht.[390] Noch vor der Publikation erklärt May in einem Brief an Lewis Mumford, dass es ihm mit diesem Prototyp erstmals gelungen sei, ein genuin afrikanisches, aber nichtsdestoweniger modernes Kleinstwohnhaus zu präsentieren: »So far all designs for African housing were but copies of European small holdings. No effort had been made to develop types of houses to meet the psychology of advanced natives. I think I found a solution by the designing of houses which adhere to the curved shape with regard to the outer appearance of the structures while the method of production is based on the lines of premanufacturing the house units.«[391]

Das Kleinsthaus präsentiert sich als bereinigte moderne Version der traditionellen ostafrikanischen Wohnbauten. Mays Verweis auf die besondere Wohnpsychologie der Einheimischen kann die kulturessentialistische Fundierung seines mit zeitgenössischen Materialien und Verfahren entwickelten tropischen Stils nicht verbergen. Hat sich der Architekt im Jahre 1937 bei der Planung seines eigenen Wohnhauskomplexes in Nairobi dafür ent-

389 »Hook-on Slab: Reinforced Concrete System Designed by E. May,« *The Architects' Journal* 13.06.1946: 453–455.
390 Siehe Lesart des Projektes bei Benjamin Tiven, »On the Delight of the Yearner: Ernst May and Erica Mann in Nairobi, Kenya, 1933–1953,« *Netzwerke des Exils: Künstlerische Verflechtungen, Austausch und Patronage nach 1933*, Hg. Burcu Dogramaci und Karin Wimmer (Berlin: Gebr. Mann, 2011) 151f u. 161.
391 Brief Ernst May an Lewis Mumford, 16.06.1945, Univ. of Pennsylvania, Annenberg Rare Books & Manuskript Library, Lewis Mumford Papers, Ms Coll 2, Folder 3194 May.

schieden, die Unterkünfte der afrikanischen Hausangestellten im Gartenbereich in traditioneller Bauweise als Lehmhütten mit Grasdach errichten zu lassen, geschieht in diesem Fall die Markierung von Differenz mittels eines nur noch symbolisch vermittelten afrikanischen Idioms. Die hier anzutreffende symbolische Vermittlung avanciert jedoch keineswegs zu einem künstlerischen Stil im Sinne jener systematischen Kombination aus dem lokalen ästhetischen Zeichenrepertoire, das Claude Lévi-Strauss in seinen im Jahre 1955 erscheinenden *Tristes Tropiques* als charakteristische Form des künstlerischen Ausdrucks sozialer Interaktion in indigenen Gesellschaften beschreibt.[392]

May hätte sehr wohl wissen können, dass auch die afrikanische Bevölkerung Kampalas überwiegend solche Wohnformen bevorzugt, die er ausschließlich für Europäer vorsieht: »Sie wollen lieber in Häusern wohnen, die denen der Europäer gleichen!«[393] fasst Justus Buekschmitt die Reaktionen jener Menschen zusammen, die in den von May geplanten Fertighäusern leben sollten.

Die für Kampala entworfenen Wohntypen reproduzieren die dominanten kolonialen Hierarchien und Machtrelationen. Die Behauptung einer fundamentalen kulturellen und zivilisatorischen Kluft zwischen Afrikanern und Europäern rechtfertigt nicht nur die Inszenierung von Differenz mittels Wohnhaustypologien, sondern bildet gleichsam das Raison d'Être für die sozialräumliche Organisation Kampalas – für Mays koloniale Zonenplanung und für seinen Wohnungsbau. Hier trifft zum einen das zu, was Fassil Demissie jüngst allgemein hinsichtlich der primären Intention und Wirkungsmacht von europäischer Architektur und Städteplanung im kolonialen Afrika konstatiert: »[…] the role of architecture and planning was subordinated to the wider interest of racial domination.«[394] Dass sich diese spätkoloniale Praxis der lokalen Implementierung einer modernisierten kapitalistischen Weltordnung außerdem in einer tropischen Zone Ostafrikas vollzieht,[395] ist nur insofern relevant, als dass es sich hier um einen besonders von der kolonialen Herrschaftstechnik der diskriminierenden Rassifizierung betroffenen kulturgeographischen Raum handelt.

Wie tropisch ist also Ernst Mays für Afrika entwickelte Architektursprache? Wie lassen sich seine Entwürfe in die, obschon sehr alte und über weite Strecken koloniale,[396] erst mit der Dekolonisation als epistemologisch formalisiertes akademisches Wissen kodifizierte Praxis der Tropical Architecture platzieren?

Vor dem Hintergrund dieser Ausführungen fällt es schwer, die stilgeschichtliche Spezifität des ostafrikanischen Werkes zu isolieren. Jenseits der historischen Rekonstruktion

392 Claude Lévi-Strauss, *Traurige Tropen*, Übers. Eva Moldenhauer (Frankfurt/Main: Suhrkamp, 1978): 168–189 (»XX. Eine Eingeborenengesellschaft und ihr Stil«).
393 Buekschmitt, *Ernst May* 100.
394 Fassil Demissie, »Colonial Architecture and Urbanism in Africa: An Introduction,« *Colonial Architecture and Urbanism in Africa*, Hg. Fassil Demissie (Farnham et al.: Ashgate, 2012) 2.
395 Anthony D. King, *Urbanism, Colonialism, and the World-Economy: Cultural and Spatial Foundations of the World Urban System* (London, New York: Routledge, 1990) 39.
396 Bereits in den späten 1860er Jahren sind britische Architekten mit den besonderen Herausforderungen des Bauens im tropischen Klima befasst, siehe ebd. 61.

der Genese des europäischen Bauens in den Tropen als koloniale Branche[397] und der Kontextualisierung der Projekte Mays erscheint es an dieser Stelle sinnvoll, auch die Formensprache und Fassadengestaltung seiner Wohnhaustypen in Betracht zu ziehen. Zwar sieht er für Kampala neben den typologisierten Wohnbauten gleichsam die Schaffung von Verwaltungsbauten, Schulen, medizinischen Einrichtungen sowie kulturellen und touristischen Bauten vor, doch bleibt eine formalästhetische Spezifizierung ihrer Architektur durchweg aus. Ein Blick auf die zur selben Zeit, aber andernorts geplanten und realisierten Bauten wie die Geburtsklinik und die Schule in Kisumu, das Kulturzentrum in Moshi (Abb. 89) oder das Oceanic Hotel in Mombasa (Abb. 63–4, S. 158) zeigt derweil, dass die von May in Ostafrika verwendeten funktionalen Elemente und Stilmittel in vielerlei Hinsicht dem von Drew, Fry und Anderen als tropisch-modern bezeichneten Idiom entsprechen. Es ist sicherlich kein Zufall, dass in Justus Buekschmitts May-Monographie zahlreiche ebensolche als typisch tropisch-modern zu bezeichnende Bauten und Elemente häufig in Detailabbildungen gezeigt werden und sich eine Vielzahl dieser Detailfotografien in Mays Nachlass befinden.[398]

Der Einsatz von Betongitterwerk mit variierender Rasterung und anderem schattenspendenden Blendschutz wie vorkragende Fensterrahmungen oder Zementblenden bringen die Anpassung funktionaler Entwurfsverfahren an die lokalen klimatischen Bedingungen zum Ausdruck (Abb. 89–92). Hier avanciert das primär funktionale, dem Sonnenschutz dienende Element gleichsam zu einem ambivalenten ästhetischen Mittel. Als Zeichen der in die Tropen transferierten modernen Architektursprache drückt es zum einen die bedingte Adaption an die lokalen Voraussetzungen aus. Als Symbol kultureller Differenz und Trennung markiert es zugleich die unüberbrückbare Grenze zwischen dem als unterentwickelt stigmatisierten einheimischen Außen und dem als zivilisatorisch überlegen präsentierten westlich-modernen Import.[399] Wie in den bisherigen Ausführungen gezeigt wird, filtern die Betongitter der Tropischen Architektur also durchaus mehr als nur die Sonne Afrikas: Die interpretatorische Fixierung auf dieses und andere Gestaltungsdetails riskiert jedenfalls allzu leicht, die hinter den (Fassaden-)Oberflächen verborgenen soziopolitischen und konzeptionellen Hintergründe der spätkolonialen tropischen Architektur Ernst Mays zu übersehen.

Architektur, Rassismus und die Ambivalenz dependenter Urbanisierung

Seit Anfang der 1950er Jahre, also nur wenige Jahre nach Ende des Zweiten Weltkriegs und noch vor seiner endgültigen Rückkehr im Januar 1954, hält Ernst May in zahlreichen deutschen Städten Vorträge, in denen er sich mit großer Selbstverständlichkeit mit dem politi-

397 Siehe Hannah le Roux, »The Networks of Tropical Architecture,« *The Journal of Architecture* 8.3 (2003): 337–354.
398 Buekschmitt, *Ernst May* 79ff.
399 Hannah le Roux, »Building on the Boundary – Modern Architecture in the Tropics,« *Social Identities* 10.4 (2004): 447ff.

Architektur, Rassismus und die Ambivalenz dependenter Urbanisierung | **227**

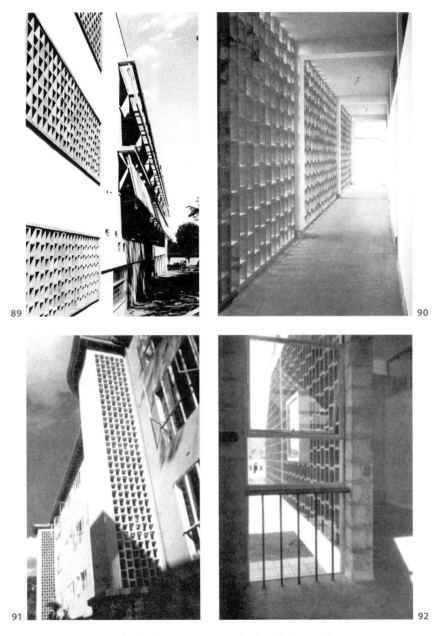

89–92 Ernst May, Fassadendetails wie Betongitter, Blend- und Sonnenschutz.
89 Fassadendetail Hauptverwaltung und Kulturzentrum in Moshi, Tanganjika, 1949–56.
90 Korridor mit Betongitter Aga-Khan-Geburtenklinik in Kisumu, Kenia, 1949–51.
91 Treppenhaus der Wohnanlage Delamere Flats in Nairobi, Entwurf 1938/39, Ausführung 1947–51.
92 Aga-Khan-Mädchenschule in Kisumu, Kenia, 1949–51. Betongitterwerk vor Korridoren
des Klassentrakts. Alle Fotos: Ernst May.

schen Herrschafts- und zivilisatorischen Führungsanspruch der – wie es bei ihm heißt – »zivilisierten Völker«[400] Europas identifiziert. Der »Eingeborene« Afrikas – so erklärt er seinen Zuhörern sehr kategorisch – »wäre ohne die europäische Initiative heute noch da, wo seine Vorfahren vor Jahrhunderten standen«. Hinsichtlich der Frage nach der grundsätzlichen Legitimität des kolonialen Projektes bezieht er vor dem zeitgeschichtlichen Hintergrund expandierender antikolonialer Befreiungsbewegungen eine ebenso unmissverständlich apologetische wie offen rassistische Position: »Erst mit dem Erscheinen der weißen Rasse« habe »das allmaelige [sic!] Erwachen des Eingeborenen« begonnen, der bis dahin »in seiner Entwicklung stille stand«. Ohne die Leitung der Europäer drohten die Gesellschaften Afrikas »in kürzester Zeit in den Zustand der Wildheit« zurückzukehren, »genauso wie eine Pflanzung in den Tropen«.[401] Folglich könne auch die »Rassentrennung« nur durch die nachholende zivilisatorische Entwicklung der afrikanischen Urbevölkerung überwunden werden – spezifiziert der Architekt sein kolonial-politisches Selbstverständnis.

Noch zu Beginn der 1960er Jahre, mit der Unabhängigkeit Tansanias (1961) und kurz vor der Ugandas (1962) und Kenias (1963) wird May diese Diagnose sowie die davon hergeleiteten politischen Prognosen vor Vertretern der deutschen Entwicklungs- und Wirtschaftspolitik bekräftigen.[402] Zwar ist er nun bereit anzuerkennen, dass der »Kolonialismus in […] seinen letzten Zügen« liege und »der schwarze Kontinent […] in großen Schritten einer gänzlichen Neuordnung entgegen« strebe. Jedoch – so illustriert der in die Bundesrepublik zurückgekehrte Architekt weiterhin anhand seiner eigenen Planung für Kampala – müssten die jungen unabhängigen Staaten Afrikas bei der Entwicklung ihrer Städte und des Wohnungsbaus an die nach modernen Gesichtspunkten projektierten Verbesserungsanstrengungen der kolonialen Pioniere anknüpfen. »Nur durch Entwicklungshilfe großen Stiles können die Länder einstweilen bestehen und einen langsamen Fortschritt machen,«[403] führt er im Jahre 1968 an der Technischen Hochschule in Darmstadt aus und postuliert damit bereits jene globale Führungsrolle, die transnational agierende westliche Architekturbüros in den folgenden Jahrzehnten bei der nachholenden urbanistischen Modernisierung der Länder des Südens beanspruchen werden.

Ob und inwieweit Ernst Mays Vorschläge jemals in die konkrete Planungs- und Wohnungsbaupraxis Kampalas übernommen worden sind, muss angesichts des sehr allgemeinen und kaum ins Detail gehenden Berichts des späteren Stadtplaners in Regierungsdiens-

400 Hier und im Folgenden zit. aus Ernst May, *Sonnenschein und Finsternis in Ost Afrika. Mit besonderer Berücksichtigung des Mau-Mau-Aufstandes*, 1953, unveröffentlichtes Manuskript, DAM Ernst-May-Nachlass, Inv.-Nr. 160-903-010.
401 Im Vortragsmanuskript ist zunächst von einer »kultivierten Pflanzung« die Rede, die ohne westliche Hilfe in den »Urzustand« der Wildheit zurückkehren würde. Das Attribut »kultiviert« wurde jedoch vom Verfasser gestrichen.
402 Hier und im Folgenden: Ernst May, *Wohnungs- und Städtebau in Afrika*, 1961, unveröffentlichtes Manuskript, Vortrag gehalten bei der Deutschen Stiftung für Entwicklungsländer in Berlin, DAM Ernst-May-Nachlass, Inv.-Nr. 160-903-010.
403 Ernst May, *Afrika nach 20 Jahren*, 1968, unveröffentlichtes Manuskript, Vortrag gehalten an der TH Darmstadt, DAM Ernst-May-Nachlass, Inv.-Nr. 160-903-012.

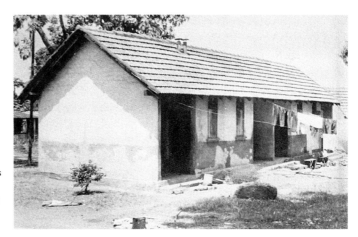

93 Undatierte Fotografie im Ernst May-Nachlass des DAM, die vermutlich ein Wohnhausbeispiel der Siedlung für Wanderarbeiter in Nakawa zeigt.

ten, Henry Kendall, offen bleiben. Auch mit Blick auf die Wirkungsgeschichte der für das Kololo-Naguru-Gebiet entwickelten Visionen können aufgrund der sehr restringierten Quellenlage keine abschließenden Aussagen getroffen werden. Im Nachlass Ernst Mays im Deutschen Architekturmuseum Frankfurt finden sich einige wenige Fotografien,[404] die evozieren, in Kampala seien einige eher einfache Wohnhäuser nach Ernst Mays Plänen errichtet worden. So zeigt etwa ein einzelnes, auf das Jahr 1951 datiertes Foto das Fragment eines anscheinend eingeschossigen Wohnhauses mit leicht überhängendem, schattenspendendem Satteldach und Stützen in Naturstein. Eckhard Herrel identifiziert es trotz der deutlich geringeren Ausmaße und klar abweichenden äußeren Gestaltung mit dem für das *Kampala Extension Scheme* vorgeschlagenen Typenhaus für Europäer.[405]

Weitere im Nachlass erhaltene undatierte Fotografien zeigen aus verschiedenen Perspektiven einen äußerst minimierten eingeschossigen, gemauerten und verputzten Baukörper mit Satteldach, der offensichtlich in einräumige Wohneinheiten untergliedert ist (Abb. 93). Ob es sich bei den Häusern um solche für die Nakawa-Siedlung für Wanderarbeiter, um »Reihenhäuser am Naguru-Hill«[406] oder um eine »Siedlung Nakawa«[407] handelt, bleibt in der Summe ebenso unklar wie eine Antwort auf die Frage, wann und wo genau die sehr selektiv fotografisch dokumentierten Kleinsthäuser in welchem Umfang gebaut wurden.

Folgt man einem auch von Herrel herangezogenen zeitgenössischen Artikel des *East African Standard*, dann beginnen 1948 die Arbeiten am Bau der Nakawa-Siedlung und

404 DAM Ernst-May-Nachlass, Inv.-Nr. 160-915-007, Fotografien 1934–1953, Stadterweiterung Kampala, 1945–1947.
405 Herrel, *Ernst May: Architekt und Stadtplaner in Afrika* 73. Siehe auch Werkverzeichnis, DAM Ausst.-Kat. 2011, 290. Dort bezeichnet als »Einfamilienhäuser für Europäer,« 1945–47.
406 Herrel, *Ernst May: Architekt und Stadtplaner in Afrika* 72.
407 Eine Abbildung aus dem Jahre 2011 illustriert den Beitrag Kai K. Gutschows, ist aber nicht genuiner Bestandteil desselben. Siehe Gutschow, »Das ›Neue Afrika‹,« Ernst May 1886–1970. Ausst.-Kat. DAM, 206. Abb. 17.

kann das in Nairobi ansässige Büro May & Partners bereits Mitte des darauffolgenden Jahres die ersten Wohneinheiten als ideales Beispiel zeitgemäßen afrikanischen Wohnens an den britischen Gouverneur und den König der Ganda übergeben.[408] Für dieses Projekt sind offenbar die ursprünglich ausschließlich für die Hänge des Naguru-Hügels vorgesehenen Typen adaptiert worden. In den Folgejahren entstehen auf einer immerhin 66 Hektar umfassenden Fläche des Nakawa-Naguru-Gebietes etwa 1.750 Wohneinheiten in Form von Kleinstreihen- und Doppelwohnhäusern ähnlichen Bautyps.[409] Inwieweit Ernst May noch selbst für deren Bauausführung verantwortlich ist, lässt sich nicht rekonstruieren. Bis die Häuser der Nakawa-Naguru-Siedlung im Juli 2011 einem transnationalen Investmentprojekt weichen müssen, bilden diese gemeinsam mit dem erst 1954 fertiggestellten und in den Folgejahren mehrfach umgebauten Uganda Museum die einzigen nachweislich gebauten Manifestationen der planerischen Visionen Mays für Kampala. Herrels Aussage, diese seien »nach Mays Weggang, im großen und ganzen umgesetzt worden«,[410] ist jedenfalls nicht aufrechtzuhalten.

Nichtsdestotrotz sind Ernst Mays Konzepte für die Erweiterung der expandierenden Wirtschaftsmetropole im britischen Protektorat Uganda unabhängig von der Frage ihrer tatsächlichen Umsetzung von unmittelbarem planungs- und architekturhistorischen Interesse. Als Ausdruck einer spezifischen kolonialen Diskursformation und Planungspraxis der ausgehenden 1940er Jahre lässt sich die Kampala-Planung unmöglich widerspruchsfrei in die idealistische Teleologie einer ideologiefreien Rationalität auf dem Sektor von Architektur und Stadtplanung einfügen. Allzu offensichtlich kollidiert hier das modernistische Postulat eines unvollendeten zivilisatorischen Projektes fortschreitender Emanzipation und partizipativer Demokratisierung mit den der konkreten Planung zugrundeliegenden repressiven Momenten. Diese alles andere als freiheitlichen oder im demokratischen Sinne sozialreformerischen Kontingenzen betreffen nicht nur die historischen Möglichkeitsbedingungen des Projekts, sondern bilden zugleich den konstitutiven Äußerungsgehalt bei der Inszenierung von Wohnkulturen sowie der Regulierung städtischer Raumhierarchien. Mays Kampala Projekt illustriert eindrucksvoll: Die Globalisierung der modernen Architekturbewegung vollzieht sich Ende der 1940er Jahre in Uganda auf einer spätkolonialen Bühne, deren herrschende Kräfte unter dem Druck veränderter weltwirtschaftlicher Parameter und antikolonialer Kämpfe nach neuen performativen Techniken zur Konsolidierung ihrer politischen und ökonomischen Hegemonie suchen. In der Kampala-Planung kommt der Widerspruch zwischen dem entwicklungsideologischen Versprechen einer glo-

408 Siehe Herrel, *Ernst May: Architekt und Stadtplaner in Afrika* 75 sowie auch »A Uganda Letter: Government sets an example in ideal African housing. Nakawa Estate will be ready four month ahead of schedule,« *East African Standard* 09.03.1949. Die bei Herrel abgebildete Fotografie zeigt eine Wohnbaracke aus Betonfertigteilen, ebd. 75.
409 Adante Okanya, »Nakawa, Naguru tenants snub eviction notice,« *In2EastAfrica* 4.07.2011, 19.03.2013 <http://in2eastafrica.net/nakawa-naguru-tenants-snub-eviction-notice/> sowie Pascal Kwesiga und Andrew Senyonga, »Demolition of Naguru, Kakawa estates starts,« *NewVision: Uganda's Leading Daily* 4.07.2011, 19.03.2013 <http://www.newvision.co.ug/D/8/12/759285>.
410 Herrel, *Ernst May: Architekt und Stadtplaner in Afrika* 156.

balen technologisch-sozialen Angleichung bei gleichzeitiger demokratischer Integration einerseits und der strategischen Affirmation von Rasse als Indikator kultureller Differenz andererseits besonders deutlich zum Ausdruck. Ernst Mays Erweiterungsplanung stellt insofern ein signifikantes Dokument für die Transformation kolonialer Herrschaftstechniken vor der formalen Dekolonisation dar. Seine Analyse ermöglicht damit ebenfalls, die Kontinuitäten zu den nachkolonialen Ausbeutungspraktiken als Formen dependenter Entwicklung zu reflektieren.

Die strikte Segregation von Schwarzen und Weißen ist nach dem Ende des Zweiten Weltkrieges und mit Blick auf die zeitgenössischen Befreiungsbewegungen nicht länger widerspruchsfrei zu rechtfertigen. Noch rentiert sich anscheinend die weitgehende Exklusion der Kolonialisierten von dem sich rapide transnationalisierenden Weltmarkt weiterhin ökonomisch. Primär deshalb ist London bestrebt, mittels sozialer und politischer Reformen in den Kolonien eine wachsende Zahl von Kolonialisierten nicht nur als Rohstofflieferanten, sondern auch als in der Industrie beschäftigte Arbeiter und zahlungsfähige Konsumenten britischer Waren in das Empire zu integrieren. Diese politisch-administrativen Vorgaben will May auf dem Sektor der Stadtplanung und Architektur umsetzen, ohne damit den europäischen Führungsanspruch in Frage zu stellen. Der deutsche Planer im Dienste des Protektorats weiß von den »unsichtbaren Mauern«,[411] welche die verschiedenen Bevölkerungsgruppen der kolonialen Stadt voneinander trennen und auf diese Weise gesonderte soziale Sphären schaffen. Er ist sich ebenfalls bewusst, dass immer größere Gruppen der einheimischen Bevölkerung »ihre Aufgabe darin [sehen], westliche Lebensweisen so eng wie möglich nachzuahmen.«[412] Jedoch bewertet er diese Dynamik der kolonialen Imitation von Wohn-, Produktions- und Freizeitformen als vorschnellen Irrweg, der den nachholenden Entwicklungsbedarf der zivilisatorisch rückständigen Afrikaner verkenne. Obwohl das Vorbild der europäischen Moderne als Entwicklungsziel behauptet wird, glaubt May nicht, »daß der Aufstieg der schwarzen Rasse in abgekürztem Tempo vonstattengehen wird.«[413]

In seiner Planung wird die tradierte Setzung intrinsischer Differenz als empirischer Befund einer kulturellen, politischen und technologischen Rückständigkeit präsentiert. Von hieraus rechtfertigt May die zwischen Neoprimitivismus und Pseudotraditionalismus pendelnde Inszenierung unterprivilegierter afrikanischen Wohnformen. Auf dieser Grundlage plant er die langsame Heranführung der als politisch unmündig konzeptionalisierten Bevölkerungsmehrheit an die Idee eines partizipativen städtischen Gemeinwesens. Und nur so lässt sich das Aufrechterhalten der strikten Segregation und ungleichen ökonomischen Teilhabe von Europäern und Afrikanern begründen. Ernst May plant in Kampala nicht für den abstrakten Bürger eines zukünftig unabhängigen Ugandas. Den Ausgangspunkt seiner planerischen und architektonischen Überlegungen bildet nicht »der Mensch«

411 Ernst May, »Städtebau in Ostafrika,« *Die neue Stadt* 4 (1950): 60.
412 Ebd.
413 Ebd.

an sich, wie May später mit Blick auf seine Nachkriegsprojekte in Hamburg behaupten wird.[414] Seine Ideen für Kampala unterscheiden sich gleichsam von jenen Kolonialvorstellungen einer authentischen afrikanischen Kultur, die das afrikanische Individuum auf den Träger partikularer traditioneller und intrinsisch nicht-moderner Funktionen reduzieren.[415] Vielmehr operiert er hier mit einem selektiven Menschheitsbegriff, dessen implizite Forderungen nach Freiheit, Gleichheit und Gerechtigkeit ausschließlich für Europäer Gültigkeit haben. May plant für verschiedene Menschentypen mit auf lange Sicht unüberbrückbaren Unterschieden. Obschon hier Rasse nicht länger wie bei früheren Kolonialtechnokraten als quasi-naturwissenschaftliche Kategorie fungiert, kommen in der Kampala-Planung die tradierten rassistischen Zuschreibungen wie Irrationalität, Rückständigkeit oder Unmündigkeit direkt zum Tragen. Rasse bildet die ultimative Metapher jener sozialen Differenzen, die zu regulieren Mays erklärtes Ziel ist. Von dem emanzipatorischen Programm eines demokratisch erneuerten kritischen Regionalismus kann insofern kaum die Rede sein.[416]

Es geht im Vorangegangenen nicht primär um den Nachweis von Mays individuellem Rassismus, sondern um die kontextuelle Analyse seiner spätkolonialen architektonischen und planerischen Involvierung in die ebenso eurozentristische wie exzeptionalistische Globalisierungsideologie der sich universalisierenden Architekturmoderne. Dennoch gibt es zahlreiche, keineswegs ausschließlich planungsimmanente Hinweise auf eine sehr feste und nachhaltige, weit über die 1940er Jahre hinausweisende sowie weitgehend unhinterfragte kolonial-rassistische Gesinnung des deutschen Begründers des sozialen Städtebaus: Dass May sich Anfang der 1950er Jahre vor dem Hintergrund der antikolonialen Mau-Mau-Befreiungsbewegung[417] in Nairobi »der Selbstschutzorganisation der Europäer zur Verfügung stellte und Patrouillenfahrten durch das Gebiet der aufständischen Kikuyus unternahm«,[418] ist spätestens seit dem Erscheinen von Buekschmitts Werkmonographie bekannt. Bei Herrel avanciert der Architekt gar zum bewaffneten Anführer derselben.[419] Die deutlich über das Motiv der Selbstverteidigung hinausgehende Überzeugung für dieses Engagement erschließt sich aber erst anhand eines Vortragsmanuskripts aus dem Jahre

414 Ernst May zit. nach Buekschmitt, *Ernst May* 117.
415 Siehe Jonathan Manning, »Racism in Three Dimensions: South African Architecture and the Ideology of White Superiority,« *Social Identities* 10.4 (2004): 529ff. Manning bezieht sich hier auf Steve Bikos Kritik des europäischen Menschenbildes in *Steve Biko, I Write What I Like*, Hg. Aelred Stubbs (New York: Harper & Row, 1979).
416 So entwickelt von Liane Lefaivre und Alexander Tzonis, »Chapter 1. Tropical Critical Regionalism: Introductory Comments,« *Tropical Architecture: Critical Regionalism in the Age of Globalization*, Hg. Alexander Tzonis, Liane Lefaivre und Bruno Stagno (Chichester: Wiley-Academy, 2001) 6ff.
417 Siehe hierzu ausführlich S. M. Shamsul Alam, *Rethinking Mau Mau in Colonial Kenya* (New York: Palgrave Macmillan, 2007) 1ff u. 163ff sowie Robert Buijtenhuijs, *Essays on Mau Mau. Contributions to Mau Mau Historiography* (Leiden: Brill, 1982).
418 Buekschmitt, *Ernst May* 105.
419 Herrel, *Ernst May: Architekt und Stadtplaner in Afrika* 149.

1953.⁴²⁰ Nicht ohne Stolz berichtet May auf einer Vortragsreise, die ihn durch verschiedene deutsche Städte führt, von seiner Beteiligung an der Niederschlagung der jüngsten kenianischen Unabhängigkeitsbewegung. Von den massiven Landenteignungen sowie der Vertreibungspolitik der Briten als Ursache für die überwiegend von bäuerlichen Kikuyu in der Zentralregion getragenen Bewegung erfahren die Zuhörer nichts. May stellt klar, dass heute zu viele »in vollkommener Unkenntnis der tatsaechlichen Verhaeltnisse von Unterdrueckung und Ausbeutung des Afrikaners durch die Weissen reden und sofort die Gleichberechtigung fuer ihn verlangen, ja mehr als das: das Recht zur Selbstregierung.« Dagegen beklagt May die Undankbarkeit der »eingeborenen Bevölkerung«, die allen lokalen Fortschritten in wirtschaftlicher wie in gesundheitlicher Hinsicht »dem Einfluss des Weissen [verdanke]«. May unterstützt die »energischen Maßnahmen [der britischen Kolonialregierung; Hinzuf. d. Verf.], um den immer weiter um sich greifenden Terror niederzuschlagen.« Die Erklärung des Ausnahmezustandes, Ausgangssperren, Massenverhaftungen und Internierungen, die Bombardierung aufständischer Regionen sowie – durchaus bemerkenswert für einen viele Jahre lang mit der Lösung der indigenen Wohnungsnot beschäftigten Planer – die Zerstörung ganzer Wohnorte hält er offenbar für gerechtfertigt. Jomo Kenyatta, den Führer der Kikuyu Central Association (KCA), einflussreichen antikolonialen Aktivisten und immerhin ersten Staatspräsidenten des seit 1963 unabhängigen Kenias, beschreibt May als »fruehere[n] Missionarszoegling« und »hochbegabten Eingeborenen«, der es versteht, »wie so viele Afrikaner, sich in gewissen intellektuellen Kreisen, der Britischen Zentrale beliebt zu machen und die Botschaft von der brutalen Unterdrueckung der Schwarzen in Kenya zu verbreiten.« Als Leiter eines Lehrerseminars habe Kenyatta »jahrelang eine wilde Hetze gegen die Europaeer betrieben.« Es sei nicht zuletzt seiner »unglauliche[n] Geschicklichkeit in der Verdrehung von Tatsachen« geschuldet, dass das »einstmalige Vertrauen zwischen [Weißem; Hinzuf. d. Verf.] Arbeitgeber und [Schwarzem; Hinzuf. d. Verf.] Arbeitnehmer weitgehendem Misstrauen wich.« Für May besteht »kein Zweifel darüber«, dass die aufständischen Terroristen »mit aller Schaerfe ausgerottet werden muessen.« Auch danach gelte es, alle Anstrengungen darauf zu richten, »den Eingeborenen zur willigen und auf Ueberzeugung basierenden Mitarbeit an der Entwicklung der Kolonie zu gewinnen.« Zur Frage der kolonialen Segregationspolitik heißt es affirmierend, dass diese in Zukunft eher nach dem zivilisatorischen Grade und Entwicklungsstand als nach der Hautfarbe zu unterscheiden habe:

> Der Europaeer muss durch seine moralischen Qualitaeten seine Berechtigung zur Fuehrung der Urbevoelkerung beweisen. Andrerseits muss der Eingeborene einsehen lernen, dass er ohne diese Fuehrung zum Stillstand kommt oder wahrscheinlicher zum Rueckfall in barbarische Urzustaende verurteilt ist. [...] Die Rassentren-

420 Hier und im Folgenden Ernst May, *Sonnenschein und Finsternis in Ost Afrika. Mit besonderer Berücksichtigung des Mau-Mau-Aufstandes*, 1953, unveröffentlichtes Manuskript, DAM Ernst-May-Nachlass, Inv.-Nr. 160-903-010.

nung wird umso schneller verschwinden, je mehr sich der ehemalige primitive Eingeborene charakterlich und leistungsmaessig jenen Rassen anzugleichen versteht, die einstweilen noch einen durch Jahrhunderte alte Entwicklung bedingten Vorsprung vor ihm haben, der nicht in wenigen Jahren ueberbrueckt werden kann.[421]

Eine kritische oder gar antikoloniale Perspektive sucht man hier vergeblich.

Zurück zum eigentlichen Gegenstand der vorliegenden Fallstudie: Das *Kampala Extension Scheme* behauptet lediglich, bereits vorhandene Entwicklungsunterschiede zu ordnen. Tatsächlich handelt es sich bei Mays Planungen aber um ein über den kolonialen Kontext hinausweisendes Projekt der gezielten Unterentwicklung mittels abhängiger Entwicklung. Mays Vision dependenter Urbanisierung[422] hätte – bei vollständiger Umsetzung – die virulenten entwicklungspolitischen Vorstellungen von Rassenunterschieden sowie die davon abgeleiteten Defizitdiagnosen in den modernisierten Stadtkörper eingeschrieben.

Es ist das primäre Ziel dieser Fallstudie, die Formen dieser (potenziellen) Einschreibungen sichtbar zu machen. Dies ist unmöglich, ohne zugleich die in stilgeschichtlichen Architekturbetrachtungen meist ausgeblendeten historischen Wissens- und Machtverhältnisse zu enthüllen. Insofern hat mein Hinweis auf die ideologischen Zusammenhänge von rassistisch-ökonomischer Entfremdung und moderner Architektur unmittelbare Konsequenzen für die Theoriebildung. Das betrifft jenseits des primären Untersuchungsgegenstandes nicht zuletzt die historisch allzu oft weitgehend dekontextualisierte und recht euphemistische Debatte über die Geschichte und Zukunft der Tropical Architecture oder des Critical Regionalism.

Es reicht nicht aus, die ältere koloniale tropische Architekturbewegung für beendet zu erklären, um diese durch den politisch unschuldigen Entwurf eines dekolonialisierten autochthonen ›critical tropicalism‹ zu ersetzen, ohne beim Zelebrieren der neuen planetarischen Signifikanz tropischen Bauens nach den Kontinuitäten von Macht und Geltung zu fragen.[423] Es mag sein, dass Rassismus und Kolonialismus in der mit dem Prozess der Globalisierung der Architekturmoderne befassten Architekturgeschichte und Architekturkritik bislang keine große Rolle spielen. Mit Blick auf die notwendige postkoloniale Analyse historischer Kontinuitäten für die Formulierung einer alternativen Zukunft gibt es aber keinen Anlass, diese unkritische kanonisierte Produktion architekturgeschichtlicher (Be-)Deutung unhinterfragt fortzusetzen.

Ein aktueller Bezug verdeutlicht schließlich, wie wichtig es sein kann, bei der Analyse des ostafrikanischen Werkes Ernst Mays zwischen dem individuellen Projekt und dem

421 Ernst May, *Sonnenschein und Finsternis in Ost Afrika. Mit besonderer Berücksichtigung des Mau-Mau-Aufstandes*, 1953, unveröffentlichtes Manuskript, DAM Ernst-May-Nachlass, Inv.-Nr. 160-903-010.
422 King, *Urbanism, Colonialism, and the World-Economy* 49.
423 So geschehen bei Lefaivre & Tzonis, »The Suppression and Rethinking of Regionalism and Tropicalism after 1945,« *Tropical Architecture: Critical Regionalism in the Age of Globalization*, Hg. Alexander Tzonis, Liane Lefaivre und Bruno Stagno (Chichester: Wiley-Academy, 2001) 14–49.

individuellen Bau einerseits sowie den diese umgebenen Machtkonfigurationen andererseits zu unterscheiden. Während es durchaus zutrifft, dass sich Mays Karriere vor einem kolonialen Hintergrund vollzieht, ja mehr noch, selbst als inhärenter Bestandteil der kolonialen Planungswirklichkeit verstanden werden muss, können sich die in der vorangegangenen Analyse rekonstruierten Kontexte gebauter Objekte im Verlauf der Zeit durchaus verändern: Im Juli 2011 werden die Kleinstwohnhäuser auf dem Nakawa-Naguru-Gebiet in Vorbereitung einer von der britischen Comer Homes Group projektierten modernen Satellitenstadt, die an gleicher Stelle entstehen soll, abgerissen. Eine transnational agierende Investmentgesellschaft zerstört hier also im Einvernehmen mit der Regierung von Uganda den von Ernst May inspirierten kolonialen Wohnungsbau. Es zeugt nicht einfach nur von der tragischen Ironie der Geschichte, sondern unterstreicht gleichsam die historische Ambivalenz postkolonialer Architekturkritik, dass es nun die afrikanischen Bewohner sind, die ihre inzwischen relativ privilegiert gelegenen Kleinsthäuser gegen das Investmentprojekt verteidigen und hierzu mit dem Konzept nachhaltiger Entwicklung argumentieren.[424] Das im Vorangegangenen als Instrument dependenter Urbanisierung und sozialer Kontrolle unter ökonomischer Ausbeutung interpretierte Werkfragment avanciert vor dem Hintergrund der aktuellen Globalisierungsdynamiken zu einem längst assimilierten Wert und Motiv lokalen sozialen Widerstandes. Die individuellen Bauten und Projekte Ernst Mays sind also nicht intrinsisch kolonial-rassistisch, sondern erhalten diese Qualität erst durch die sie umgebenden Machtkonfigurationen und -effekte.

Die hiermit eröffnete Perspektive auf die Frage nach den hegemonialen und kolonialanalogen Kontingenzen des Engagements westlicher Architekten in der Phase der unmittelbaren Dekolonisation sowie bei der Formation formal unabhängiger Nationalstaaten kann im Rahmen der Analyse des ostafrikanischen Werkes von Ernst May nur in Ausblicken angedeutet werden. Sie bildet in der folgenden Fallstudie zu den Bagdad-Projekten von Frank Lloyd Wright und The Architects Collaborative (TAC) eine der zentralen forschungsleitenden Arbeitsthesen.

424 Tamale Kiggundu, »Rethink Naguru-Nakawa Development,« *New Vision: Uganda's Leading Daily* 14.08.2008, 20.03.2013 <http://www.newvision.co.ug/D/8/459/644511>.

IV. ÖL, ARCHITEKTUR UND NATIONALE IDENTITÄT – WESTLICHE MODERNISTEN IM BAGDAD DER 1950ER UND 1960ER JAHRE

Am 19. Mai 1958 veröffentlicht das US-amerikanische *Time Magazine* einen Artikel mit dem Titel »New Lights for Aladin.«[1] Berichtet wird von einem jüngst im Nahen Osten beschlossenen Infrastrukturprogramm von bislang unbekanntem Ausmaß: Aus den stetig wachsenden Einnahmen der Erdölproduktion sollen der konstitutionellen irakischen Monarchie künftig jährlich 200 Million US Dollar[2] für den nationalen Ausbau und Neuaufbau von Bildungs-, Gesundheits- und Verwaltungseinrichtungen sowie der Industrien, der Häfen und des Verkehrs zur Verfügung stehen. Die irakische Hauptstadt erhält im Rahmen dieser ambitionierten Modernisierungsmaßnahmen eine besondere symbolische Funktion. Für Bagdad formuliert der anonyme Feuilletonist des *Time Magazine* eine ausgesprochen euphemistische, von der Rückkehr zu vergangenem künstlerisch-wissenschaftlichen und städtebaulich-architektonischen Glanz charakterisierte Prognose. Die zentrale Referenz seiner in die Zukunft projizierten klassischen Größe bildet nicht etwa eine konkrete geschichtliche Epoche der multiethnischen Metropole, sondern die sekundär vermittelte literarische Repräsentation und popkulturelle westliche Imagination der frühislamischen abbasidischen Reichshauptstadt Bagdad: »the monumental city of 2,000,000 that was the setting for the Arabian Nights.«[3] Um die, obschon wenig konkrete, so doch fraglos ambitionierte Zielvorgabe urbaner Entwicklung mittels zivilisatorischer Regeneration am sagenumwobenen Vorbild zu realisieren, habe nun die irakische Regierung eine Handvoll namhafter westlicher Architekten und Planer gebeten, das nationale Großprojekt mit ihrer international anerkannten Expertise zu unterstützen. So erfährt der interessierte Leser, dass etwa der berühmte Franzose Le Corbusier ein Sportstadion bauen soll, der finnische Modernist Alvar Aalto den Auftrag für ein Kunstmuseum samt Bibliothek erhalten habe und der renommierte deutschstämmige Amerika-Immigrant und ehemalige Bauhaus-

1 »Art: New Lights for Aladdin,« *Time Magazine* 19.05.1958, 24.10.2010 <http://www.time.com/time/magazine/article/0,9171,864376,00.html>.
2 Im Jahre 1958 ist ein US-Dollar 4,1919 DM wert. Siehe historische Wechselkurse http://www.bundesbank.de/statistik/statistik_zeitreihen.php?lang=de&open=&func=row&tr=WJ5009, aufgerufen am 02.06.2011.
3 »Art: New Lights for Aladdin,« *Time Magazine* 19.05.1958.

direktor Walter Gropius mit seinen Partnern von The Architects Collaborative (TAC) einen Universitätscampus für die Stadt plane. Am nächsten aber – so heißt es im *Time Magazine* – komme den aus der arabischen Erzählwelt gewonnenen architektonischen Vorbildern jener Entwurf für das neue Opernhaus Bagdads, den der US-Amerikaner Frank Lloyd Wright jüngst als »Garden of Eden«[4] vorgestellt hat.

Nur knapp zwei Monate nach Erscheinen des Artikels ist die Realisierung der angekündigten Großbauvorhaben in weite Ferne gerückt. Es ist wiederum das *Time Magazine*, das nun den blutigen irakischen Staatsstreich und das Ende der Monarchie vermeldet.[5] Am 14. Juli 1958 putscht sich das Militär unter der Führung von General Abd al-Karim Qasim an die Macht. Qasim gehört der Gruppe der sogenannten Freien Offiziere an, die sich dem ägyptischen Vorbild folgend formiert hat. Getragen von den wachsenden öffentlichen Protesten lokaler oppositioneller Gruppen und den regionalen Erfolgen des panarabischen Führers Gamal Abdel Nasser will man sich mit der von den Briten installierten Monarchie endlich der direkten und indirekten Einflussnahme ausländischer Mächte entledigen.[6] Zwar bilden die Freien Offiziere und ihre Unterstützer keineswegs eine homogene Gruppe. Dennoch ist man sich hinsichtlich der rigorosen Forderung nach nicht nur formaler, sondern tatsächlich politischer, ökonomischer und militärischer Unabhängigkeit einig. Bis dahin werden die wichtigsten politischen und ökonomischen Entscheidungen der irakischen Politik durch Repräsentanten der ehemaligen Mandatsmacht bestimmt. Sie lenken die Ölindustrie und erzwingen die Durchsetzung ihrer geostrategischen Interessen im Zweifel auch durch militärische Interventionen. Der von den britischen Anteilseignern dominierte Erdölkonzern, die Iraqi Petroleum Company (IPC) sowie deren Tochtergesellschaften, die Mosul Petroleum Company und die Basra Petroleum Company, kontrollieren bis 1958 de facto die gesamte Ölförderung des Landes sowie deren Export.[7] Neben den britischen und monarchistischen Repräsentanten von (Neo-)Kolonialismus und Imperialismus avancieren zusehends die alten, noch aus dem Osmanischen Reich hervorgegangenen Eliten samt ihrer neuen westlich-liberalen Allianzen zu den ideologischen Feinden eines freien republikanischen Iraks.[8] Seit 1932 formal unabhängig, aber de facto weiterhin unmittelbar von der ehemaligen Kolonialmacht abhängig, vollzieht sich die Nationenbildung des Königreiches Irak vor dem Hintergrund konkurrierender interner und externer Modernisierungsmodelle. Mit dem Militärputsch von 1958, den nicht wenige Iraker als die von einer breiten Mehrheit getragene Revolution betrachten, zerbricht endgültig ein künstliches Staatsgebilde, das mit der quasi-kolonialen Einsetzung der aus Saudi Arabien stammenden haschemitischen Herrscherfamilie im Jahre 1921 entstanden war. Damit erscheinen gleichsam die von der bisherigen Regierung beauftragten Großbauten nicht länger als

4 Ebd.
5 »Middle East: Revolt in Baghdad,« *Time Magazine* 21.07.1958, 24.10.2010 <http://www.time.com/time/magazine/article/0,9171,868641,00.html>.
6 Charles Tripp, *A History of Iraq*, 2. Aufl. (2000; Cambridge: Cambride Univ. Press, 2002) 143–147.
7 Daniel Silverfarb, »The Revision of Iraq's Oil Concession, 1949–52,« *Middle Eastern Studies* 32.1 (1996): 69.
8 Tripp, *A History of Iraq* 146.

geeignete Instrumente, um die stadtplanerische und architektonische Umsetzung der funktional-ökonomischen und gesellschaftspolitischen Ziele sowie die Repräsentationsanforderungen des neuen arabisch-nationalistischen Regimes sicherzustellen. Mit sofortiger Wirkung werden die zuständige Behörde aufgelöst und die Planungsarbeiten der westlichen Experten nach nur dreijähriger Projektierung gestoppt.

Mit der bedingten Ausnahme der Universitätsplanung von The Architects Collaborative (TAC) sowie der posthumen selektiven Adaption eines Le Corbusier-Entwurfes sollte keines der ehemals mit enormen Erwartungen verknüpften Großprojekte in den Folgejahren realisiert werden. Wrights architektonische Glanzlichter für die als Nachfahren Aladins imaginierten Iraker verharren ebenso wie die überwiegende Zahl der Entwürfe seiner westlichen Kollegen im Stadium der freien Spekulation und extraterritorialen Visionen.

Die folgende Studie untersucht nicht nur ausgewählte Bauten und Projekte dieser besonders ereignisreichen historischen Übergangsphase, sondern rekonstruiert gleichsam die unmittelbaren sozioökonomischen und politisch-ideologischen (Un-)Möglichkeitsbedingungen der Arbeiten westlicher Architekten im Zuge der irakischen Dekolonisation. Sie deutet ihre konkreten Entwürfe als ausgesprochen widersprüchliche Ausdrucksformen der sich überlappenden Dynamiken von lokaler Selbstidentifikation sowie internationalem entwicklungspolitischen und kulturpolitischen Hegemoniestreben. Die Analyse fahndet gewissermaßen nach den diskursiven Präzedenzien und soziohistorischen Kontingenzen einer zwischen funktionalem Modernismus und exotisierendem Orientalismus pendelnden Architekturpraxis. Vor dem Hintergrund dieser in konzeptioneller wie stilgeschichtlicher Hinsicht konstitutiven Anachronismen werden exemplarisch zwei Projekte analysiert; sie erlauben in der Zusammenschau, das formale und diskursive Spektrum der spätkolonialen Globalisierung der Architekturmoderne im Irak der 1950er Jahre zu skizzieren. Der Opernhaus-Entwurf Frank Lloyd Wrights und die Campus-Planung von TAC sind mit Blick auf die in den vorangegangenen Kapiteln durchquerten architektonischen Globalisierungsdiskurse durch vielfache institutionelle, personelle oder strukturelle Kontinuitäten gekennzeichnet; die beiden Projekte repräsentieren aber gleichsam solche entscheidenden Transformationen, die über die konkrete Fallstudie hinaus charakteristisch für die Globalisierung der Architekturmoderne nach der formalen Unabhängigkeit ehemals kolonialisierter Gesellschaften sind. Die anschließende Analyse gewinnt ihre Aktualität also nicht erst daraus, dass sie einen geographischen Raum betritt, der bis heute um vollständige Unabhängigkeit und Demokratie ringt und in dem sich die Geschichte von Fremdherrschaft und lokaler Repression genauso wie das Streben nach nationaler Emanzipation und Wiederaufbau abermals wiederholen. Vielmehr geht es auch darum, am konkreten Beispiel die komplexe Transformation in der Geschichte der internationalen Architektur zu erfassen, deren Effekte bis in unsere eigene globale Gegenwart hineinreichen. Die vorliegende Studie vermag insofern vielleicht noch stärker als die vorangegangenen Fallstudien zu Le Corbusiers Algier-Planungen oder Mays Arbeiten in Ost-Afrika zu demonstrieren, dass die koloniale Praxis architektonischer Globalisierung keineswegs unmittelbar in einen hegemoniefreien globalen Markt internationalen Planens und Bauens überführt wird. Sie

zeigt, wie sehr auch die nachkoloniale Geschichte der internationalen Architekturmoderne unweigerlich von der fortwirkenden formalen Semantik und den politisch-ökonomischen Strukturkontinuitäten der spätkolonialen Globalisierung determiniert ist.

Bevor die beiden Projekte im Detail analysiert werden, muss zunächst ein profunder Rückblick auf die wechselvolle soziopolitische und architekturspezifische Geschichte jenes städtischen Raumes erfolgen, für den Wright und TAC seit Ende der 1950er Jahre planen. Dass dabei internationale Konfigurationen besondere Berücksichtigung erfahren, ist genauso der Spezifität des Gegenstandes wie der die vorliegende Fallstudie leitenden Fragestellung geschuldet.

Mehr als Architekturgeschichte: Bagdad zwischen früh-islamischer Souveränität und konkurrierenden spätkolonialen Interessensphären

Von der abbasidischen Reichshauptstadt zum osmanischen Außenposten

Als britische Militärs im März 1917 Bagdad besetzen, sind kaum noch Überreste jener mittelalterlichen Stadt erhalten, die im 8. Jahrhundert zu den weltgrößten Städten ihrer Zeit zählt. Bildet die Stadt einst das politische und wirtschaftliche Zentrum des multinationalen abbasidischen Reiches, gerät sie in osmanischer Zeit zur unbedeutenden Provinz. Tatsächlich ist das Stadtbild Bagdads zu Beginn des 20. Jahrhunderts maßgeblich von solchen Bauten geprägt, die aus dem 19. Jahrhundert stammt. Aus früheren Epochen finden sich nur wenige, meist religiöse Monumente.[9] Gerade einmal eine Handvoll sakraler und politischer Bauten stammen aus der Epoche des abbasidischen Kalifats, die sich von der Gründung Bagdads im Jahre 762 n. Chr. bis zur Eroberung der Stadt durch die Mongolen rund fünfhundert Jahre später im Jahre 1258 erstreckt.[10] Dass sich heute kaum Zeugnisse der historischen Wohnbebauung finden, liegt auch an den alljährlichen Überflutungen Bagdads, die erst in den 1950er Jahren effektiv eingedämmt werden können, sowie an der Verwendung nicht eben langlebiger Baumaterialien. In wohnhaustypologischer und stadtmorphologischer Hinsicht zeigen sich im Bagdad des frühen 20. Jahrhunderts dennoch Kontinuitäten zu den Bebauungen früherer Jahrhunderte. Dies betrifft vor allem die entlang enger Gassen verdichteten Cluster von Hofhäusern. Bei den wenigen erhaltenen älteren Bauten handelt es sich dagegen überwiegend um Moscheen, Grabmäler und Koranschulen.[11]

9 Siehe Liste bei: Ihsan Fethi, »Contemporary Architecture in Baghdad: Its Roots and Transition,« *Process* 58 (1985): 132.
10 Gerhard Endreß, *Der Islam: Eine Einführung in seine Geschichte*, 2. überarb. Aufl. (1982; München: Beck, 1991) 144 u. 152.
11 Fethi, »Contemporary Architecture in Baghdad: Its Roots and Transition,« 132. Siehe auch Khalis H. al-Ashab, »The Urban Geography of Baghdad,« Bd. 1, Diss. Phil. University of Newcastle upon Tyne, 1974: 129.

94 Britische Truppen der leichten Infanterie (2nd Queen Victoria's Own Rajput Light Infantry) besetzen Bagdad am 11. März 1917.

Bis heute gilt die von 786 bis 809 n.Chr. andauernde Herrschaft des fünften abbasidischen Kalifen Harun al-Rashid als das Goldene Zeitalter Bagdads. In dieser Phase avanciert die Stadt zum politischen und kulturellen Zentrum der islamischen Welt. Hier erkennen die meisten westlichen Orientalisten ebenso wie viele muslimische Gelehrte den Höhepunkt des Kalifats und verorten in der Stadt gleichsam die Geburt der sogenannten klassischen islamischen Kultur sowie die bald darauf niedergehende kurze »Blüte der arabischen Literatur und Wissenschaft.«[12] Die historische Figur Harun al-Rashid und der prachtvolle Palast des Kalifen im Zentrum Bagdads bilden außerdem einen wichtigen Handlungsort und den primären Hintergrund für die Erzählungen von *Tausendundeine Nacht*. Es sind vor allem die urbane Kulisse des zuerst Anfang des 18. Jahrhunderts von Antoine Galland aus verschiedenen arabischen Quellen ins Französische übertragenen Märchenklassikers sowie dessen zahlreiche europäische Konkurrenzübersetzungen[13] und unterhaltungsmediale Extrapolationen,[14] die trotz und entgegen der jüngsten Kriegsbilder des von Bomben zerstörten und militärisch besetzten Bagdads bis heute mit dem relevanten Architekturraum assoziiert werden. Ich werde innerhalb der interpretatorischen Sektion dieser Fallstudie ausführlich auf die architekturhistorisch relevanten Effekte dieses imaginierten Orients eingehen.

12 Endreß, *Der Islam* 197.
13 Siehe Husain Haddawy, *The Arabian Nights: Based on the Text of the Fourteenth-Century Syrian Manuscript Edited by Muhsin Mahdi* (New York et al.: Norton, 1990) und Robert Irwin, *The Arabian Nights: A Companion* (London: Allen Lane, 1994).
14 Hier ist zuallererst an filmische Adaptionen wie die beiden *The Thief of Baghdad*-Versionen von 1924 und 1940 zu denken. Siehe hierzu Irwin *The Arabian Nights* 291ff.

Tatsächlich ist der zweite abbasidische Kalif Al-Mansur für die Gründung Bagdads im Jahre 762 n.Chr. verantwortlich. Er veranlasst am Westufer des Tigris den Bau einer kreisrunden Stadt, die er Madinat as-Salam (Stadt des Friedens) nennt und die aufgrund der strategisch günstigen Lage zur Hauptstadt des Reiches avanciert. Bereits nach vier Jahren soll gemäß der Überlieferung das logistisch äußerst anspruchsvolle Projekt fertiggestellt worden sein. Obwohl heute weder die genaue Lage der historischen Stadtgründung noch ihre exakte städtebauliche Form bekannt sind (vgl. Abb. 135, S. 328), besteht in der Forschung darüber Einigkeit, dass die Stadt im Wesentlichen aus drei Elementen bestand: aus einer kreisrunden Befestigungsanlage mit Toren in jede Himmelsrichtung, den innenliegenden Wohnvierteln mit symmetrisch angelegtem Straßensystem sowie aus einer im Zentrum des urbanen Komplexes gelegenen gewaltigen Platzanlage mit der Residenz des Kalifen und der Hauptmoschee. Auf diese Weise wird insgesamt eine recht überschaubare Fläche von schätzungsweise 420 bis 550 Hektar umschlossen.[15] Bereits während der ersten Bauphase siedeln sich die vielen tausend Arbeiter und Handwerker in der näheren Umgebung des Planungsgebietes an. Die zunächst als temporär angedachten Unterkünfte wandeln sich in der Folgezeit zu dauerhaften Vororten. Madinat as-Salam kann offenbar bereits bei ihrer Gründung kaum dem Bedarf an Wohnraum eines expandierenden städtischen Großzentrums gerecht werden. Die Kernstadt ist eigentlich ein Palastbezirk, in dem einzig höfische Beamte und militärisches Personal leben. In den Folgejahren wächst die Stadt rund um das eingefriedete Areal signifikant. Sie erstreckt sich sehr bald auf die östliche Uferseite des Tigris. Es entsteht ein Gebilde, das sich aus einer Reihe weitgehend autonom organisierter urbaner Subzentren zusammensetzt. Diese verfügen über eigene Infrastrukturen mit Märkten, Moscheen und Schulen.[16] Als Reaktion auf diesen Wachstumsprozess verlegt schließlich Mitte des 10. Jahrhunderts der regierende Kalif seinen Sitz aus der runden Kernstadt in die stetig expandierende Neustadt östlich des Flusses (Abb. 95). Dort entsteht in einer rechteckigen und von Mauern umgebenen Anlage das Viertel Rusafa (auch Rusafah oder al-Rusafa/h geschrieben).[17] Es bildet bei Ankunft der Briten und bis heute den Altstadtbezirk einer Metropole mit zu dieser Zeit mehr als 200.000 Menschen.[18]

15 Jacob Lassner, »The Caliph's Personal Domain: The City Plan of Baghdad Reexamined,« *Kunst des Orients* 5.1 (1968): 28. Lassner geht von 20.000.000 square cubits aus, was rund 418 Hektar entsprächen. Fethi, »Contemporary Architecture in Baghdad: Its Roots and Transition,« 113, nennt ohne Angabe von Quellen 550 Hektar.
16 Jacob Lassner, »Notes on the Topography of Baghdad: The Systematic Descriptions of the City and the al-Baghdādī,« *Journal of the American Oriental Society* 83.4 (1963): 458.
17 Siehe hierzu Jacob Lassner, »Why Did the Caliph al-Manṣūr Build Ar-Ruṣāfah? A Historical Note,« *Journal of Near Eastern Studies* 24.1–2 (1965): 95–99.
18 Hans H. Boesch, »El-'Iraq,« *Economic Geography* 15.4 (1939): 342. Siehe auch Hinweis von Al-Ashab, »The Urban Geography of Baghdad,« Bd. 1, 265, demzufolge für Bagdad auch für das beginnende 20. Jahrhundert keine verlässlichen Bevölkerungszahlen existieren, da bis 1947 keine umfassende Volkszählung durchgeführt wird. Die von dem Autor aus verschiedenen Quellen zusammengetragenen Daten (265–266, 321–323) lassen aber zweifelsohne auf einen großen Bevölkerungsanstieg auf eine halbe Million Bewohner Anfang der 1950er Jahre schließen (322).

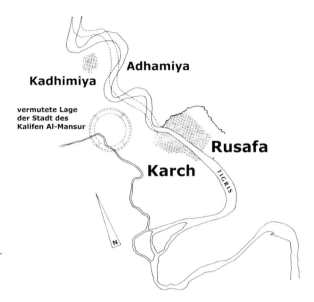

95 Entstehung Bagdads mit der vermuteten Lage der Stadtgründung des Kalifen Al-Mansur, dem von Stadtmauern umgebenen Viertel Rusafa, der ›Schwesterstadt‹ Karch auf der gegenüberliegenden Tigris-Seite sowie Adhamiya und Kadhimiya im Norden.

Mit der Eroberung Bagdads und der damit einhergehenden Zerstörung großer Teile der Stadt durch die Mongolen im Jahre 1258 endet die mehr als fünfhundert Jahre währende Herrschaft der Abbasiden. Der Verlust der bisherigen machtpolitischen Funktion als Hauptstadt des Großreiches lässt die Bevölkerungszahl signifikant schrumpfen. Nach mehreren Jahrhunderten unter wechselnder Herrschaft fällt Bagdad schließlich im Jahre 1534 an das expandierende Osmanische Reich. Auf eine Phase weitgehender Autonomie seit dem 17. Jahrhundert folgt im Jahre 1831 die erneute Besatzung Bagdads durch osmanische Truppen. Mit der gesamten Provinz wird die Stadt endgültig der Zentralverwaltung in Istanbul unterstellt. Dieser Status bleibt bis zum Einmarsch britischer Soldaten im Ersten Weltkrieg weitgehend unverändert bestehen. In dieser Phase sei die Stadt – so Khalis H. al-Ashab in seiner stadtmorphologischen Untersuchung Bagdads – nur ein Schatten einstiger imperialer Größe gewesen.[19]

Tatsächlich unterliegt Bagdad aber bereits seit dem zweiten Drittel des 19. Jahrhunderts verwaltungspolitischen Transformationen, die in Richtung einer an westlichen Vorbildern orientierten modernen Entwicklung weisen. Besonders im Kontext der Tanzimat-Reformen von 1839 und der Ernennung Midhat Paschas zum neuen Gouverneur der osmanischen Provinz Bagdad erfährt diese einen deutlichen Modernisierungsschub. Die Stadt erhält nun eine moderne Verwaltung, erste Industrien werden angesiedelt und es entstehen neue öffentliche Bauten, darunter das Serail als zentrales Verwaltungszentrum der Stadt. Über-

19 Al-Ashab, »The Urban Geography of Baghdad,« Bd. 1, 46.

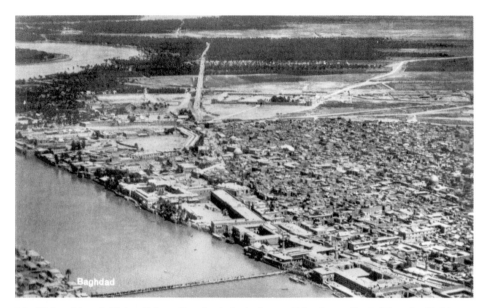

96 Blick auf den nördlichen Teil von Rusafa mit der in das westlich gelegene Karch führenden Verbindungsbrücke im Bildvordergrund, Anfang der 1920er Jahre.

dies lässt Midhat Pascha im inzwischen zum Hauptgeschäftsviertel avancierten Stadtteil Rusafa neue, breitere Straßen anlegen und Teile der alten Stadtmauern abtragen, um dem Druck der expandierenden Stadt nachzugeben.[20]

Als britische Truppen Bagdad im März 1917 besetzen, finden sie einen städtischen Raum vor, der sich aus vier Stadtbezirken (vgl. Abb. 95) zusammensetzt: Der am Ostufer gelegene Stadtteil Rusafa bildet das alte Zentrum. Dieses ist mittels einer über den Tigris geführten Stegbrücke mit der am Westufer gelegenen Schwesterstadt Karch (im englischen Karkh oder al-Karkh geschrieben) verbunden (Abb. 96). Weiter nördlich am Flussufer liegen Adhamiya (auch A'dhamiya, Athamia) im Osten und Kadhimiya im Westen. Diese beiden Siedlungen sind jeweils um eine besonders bedeutsame Grabmoschee, die sunnitische Abu-Hanifa Moschee sowie die schiitische Al-Kadhimiya Moschee entstanden.[21] Die Bebauung der jüngeren Stadtviertel folgt ähnlich jener der Kernviertel überwiegend einer verdichteten Gassenstruktur (Abb. 97). Eng aneinandergebaute zweigeschossige Häuser erlauben kaum einen Blick in das private Wohninnere. Sie sind weitgehend aus dem für die

20 Fethi, »Contemporary Architecture in Baghdad: Its Roots and Transition,« 115. Caecilia Pieri, »Aspects of a Modern Capital in Construction 1920–1950,« *Baghdad Arts Deco: Architectural Brickwork, 1920–1950* (Kairo: American University in Cairo Press, 2010) 21. An dieser Stelle sei auf Caecilia Pieris Dissertationsschrift aus dem Jahre 2015 verwiesen: *Bagdad: la construction d'une capitale moderne 1914–1960* (Beirut et al.: Presses de l'ifpo, 2015).

21 Pieri, »Aspects of a Modern Capital in Construction 1920–1950,« 22–23.

97 Altstädtische Bebauung, Bagdad, Fotografie
ca. zweite Hälfte 1970er, Anfang 1980er Jahre.

Region typischen ungebrannten Ziegelstein errichtet und öffnen sich im Inneren zu vollständig umschlossenen Höfen mit einer umlaufenden Galerie im Obergeschoss.

Folgt man der mit der Bagdader Stadt- und Architekturgeschichte befassten Forschung, dann hat sich diese Art der Bebauung über Jahrtausende bis ins frühe 20. Jahrhundert nahezu unverändert erhalten. Caecilia Pieri zieht gar eine Kontinuitätslinie bis in das Mesopotamien von 2000 v. Chr.[22] Diese Aussage muss angesichts der wiederholten soziopolitischen Veränderungen und des wenig linearen demographischen Wandels, den die Stadt seit ihrer Gründung erfährt, überraschen. Trotz zahlreicher anzunehmender Modifikationen in der politisch-religiösen Symbolik und der Veränderung allgemeiner architektursprachlicher Details erfährt die grundsätzliche Struktur und bautechnische Basis der städtischen Bebauung mit dem zweigeschossigen Hofhaus als ihrem bautypologischen Nukleus aber offenbar erst im zweiten Jahrzehnt des 20. Jahrhunderts eine substanzielle Transformation.

Noch zum Ende der osmanischen Herrschaft entstehen zwei neue breitere Straßen, die sehr bald zu den wichtigsten Geschäftsstraßen der Stadt avancieren. Im Jahre 1910 wird entlang des Ostufers des Tigris die Al-Nahr (Fluss)-Straße gebaut; sie verbindet von nun an das alte wirtschaftliche und gewerbliche Zentrum, die Souks des Rusafa-Viertels, mit dem neuen osmanischen Verwaltungszentrum im Norden der Stadt. Zum anderen wird zwischen 1915 und 1916 ebenfalls im Altstadtviertel als Durchbruch durch den histori-

22 Ebd. 26.

IV. Öl, Architektur und nationale Identität

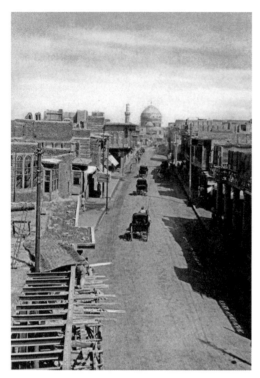

98 Rashid Street in Rusafa, unmittelbar nach ihrer Fertigstellung im Jahre 1915/16.

schen Bestand die Rashid Straße fertiggestellt (Abb. 98). Dieser als Durchgangsstraße für den Autoverkehr ausgelegte Boulevard wird viele Jahrzehnte als Bagdads Hauptgeschäftsstraße fungieren. Aufgrund der Nähe zu den traditionellen Märkten bildet diese den Ausgangspunkt für die wirtschaftliche Expansion der umliegenden Viertel.[23] Um eine verkehrstechnische Anbindung zwischen verschiedenen Orten mit zentraler politisch-ökonomischer Bedeutung zu gewährleisten, wird erstmals die historisch gewachsene Agglomeration weitgehend geschlossener Wohnviertel durchbrochen. Dennoch kann auch Anfang des 20. Jahrhunderts nach wie vor nicht von einem gut ausgebauten Straßennetz die Rede sein, das den direkten Zugang zu allen Punkten der Stadt gewährt.

Weitgehend segregiert leben die ersten Europäer Bagdads. Sie siedeln seit Anfang des 20. Jahrhunderts südlich des Zentrums am Ostufer im sogenannten Sinak-Viertel, wo bereits 1905 die erste britische Gesandtschaft entsteht. Diese bildet den Ausgangspunkt für die fortschreitende Entwicklung einer Villenkolonie mit komfortablen freistehenden Wohnhäusern nach europäischem Vorbild, die sich in den folgenden Jahrzehnten bis über das südöstliche Stadttor hinaus erstrecken wird.

23 Al-Ashab, »The Urban Geography of Baghdad,« Bd. 1, 216, und Pieri, »Aspects of a Modern Capital in Construction 1920–1950,« 21.

Das Mandat und die kolonial-britische Modernisierung der Stadt

Zu Beginn des 20. Jahrhunderts besitzt die vor dem Ersten Weltkrieg als Mesopotamien bezeichnete Region für Großbritannien eine wichtige geostrategische Funktion als Brückenkopf auf halbem Wege zur Kronkolonie Indien. Bereits im November 1914, kurz nach Kriegsausbruch zwischen dem Osmanischen Reich und Großbritannien, besetzen britische Militärs die im Süden gelegene Hafenstadt Basra. Diese frühe, von der kolonialen Administration in Indien vorbereitete militärische Aktion soll zuvorderst die eigenen Interessen im Persischen Golf sichern. Eine vollständige Kontrolle Mesopotamiens ist anscheinend aber zunächst nicht vorgesehen. Mit der Einnahme von Basra wird freilich ein Prozess in Gang gesetzt, der in die Besatzung der drei ehemaligen osmanischen Provinzen mündet: Mosul im Norden, Basra im Süden und Bagdad mit der gleichnamigen größten Stadt der Region in der Mitte des Territoriums.[24] Als Großbritannien und Frankreich im Jahre 1916 im Rahmen der geheim geführten Sykes-Picot Vereinbarung die Provinzen des auseinanderfallenden Osmanischen Reiches untereinander aufteilen und damit noch vor Ende des Ersten Weltkrieges die künftigen Einflusssphären im Nahen Osten abstecken, verbleiben die drei mesopotamischen Provinzen unter britischer Kontrolle. Die so etablierte Verteilung kolonialer Einflusssphären wird nach Kriegsende durch die Entscheidung des Völkerbundes bestätigt, das Territorium in einen neu zu schaffenden Nationalstaat Irak einzubinden und diesen Großbritannien als Mandatsmacht zu unterstellen. »The history of Iraq« – so stellt der Historiker und Irak-Experte Charles Tripp fest – »begins here, not simply as the history of the state's formal institutions, but as the histories of all those who found themselves drawn into the new regime of power.«[25]

Die in das Mandatsgebiet zu integrierende Bevölkerung könnte kaum heterogener sein. Bei dem künstlichen völkerrechtlichen Gebilde handelt es sich in ethnisch-religiöser Hinsicht um einen Vielvölkerstaat. Von den rund drei Millionen Einwohnern zu Beginn der Mandatszeit sind mehr als die Hälfte schiitische Muslime, rund 20 Prozent sind Kurden, weniger als 20 Prozent sunnitische Muslime sowie 8 Prozent Juden, Christen und weitere ethnische und religiöse Minoritäten, wie etwa die Zarathustrier.[26] Diese ausgesprochen heterogene Bevölkerungszusammensetzung birgt von Beginn an großes Konfliktpotenzial. Besonders die einseitige Bevorzugung der sunnitischen Eliten bei der Vergabe hoher Staatsämter, Verwaltungsposten und militärischer Grade führt früh zu Aufständen und Revolten marginalisierter Gruppen. Aber auch jenseits interethnischer Konflikte fordert die Besatzungssituation zusehends den Widerstand verschiedener national-irakischer Gruppierungen heraus.

Die britische Administration hofft, ihre Herrschaft mittels einer vermeintlichen Integrationsfigur stärken zu können. Wie im benachbarten Transjordanien wird ein Angehöri-

24 Tripp, *A History of Iraq* 31.
25 Ebd. 30.
26 Ebd. 31.

ger der haschemitischen Adelsfamilie als König des Iraks installiert. Er steht seit 1921 einer konstitutionellen Monarchie voran, welche die Anwesenheit der Briten explizit begrüßt. Amir Faisal wächst in Istanbul als Sohn des Scherifen von Mekka auf. Da dieser während des Ersten Weltkrieges gemeinsam mit seinem Vater die sogenannte Arabische Revolte gegen die Osmanen angeführt hat, gehen britische Strategen davon aus, in ihm einen Verbündeten gefunden zu haben, der jenseits ethnisch-religiöser Differenzen über eine gewisse Autorität und Legitimität verfügt. Entscheidend für die Wahl ist jedoch offenbar die Überzeugung, mit Faisal einen Partner zur Durchsetzung der eigenen Herrschafts- und Kontrollinteressen zu installieren. Bei einem Scheinreferendum stimmen 93 Prozent der Iraker seiner Regentschaft und damit der Schaffung einer haschemitischen Monarchie zu. Am 23. August 1921 wird Faisal inthronisiert. Als Marionette britischer Interessen innerhalb der irakischen Gesellschaft hätte seine Stellung kaum schwächer sein können. Als König arabischer Herkunft kann er nicht auf die Unterstützung der Kurden hoffen; der sunnitische Muslim repräsentiert ebenso wenig die bevölkerungsstärkste Gruppe der Schiiten. Zwar wird er von vielen Sunniten als Sayyid – als direkter Nachkomme des Propheten – respektiert und fürchtet diese Gruppe zunächst keine unmittelbare Herabsetzung der eigenen privilegierten Stellung innerhalb des Mandats. Aber auch die einflussreichen und häufig ihrerseits dem religiösen Adel entstammenden sunnitischen Familien betrachten Faisal I. sehr bald als Eindringling. Allen sozioökonomischen, politischen und religiösen Eliten der irakischen Gesellschaft gemein ist der Argwohn hinsichtlich der ausgesprochen engen Bindung Faisals an die britischen Besatzer.[27] Jenseits der mangelnden gesellschaftlichen Integration des installierten Königs ist es zuvorderst seine Rolle als kolonialbritisches Herrschaftsinstrument, die ihn aus Sicht der Iraker fragwürdig erscheinen lässt: »He [der König; Anm. d. Verf.] was a sovereign of a state that was itself not sovereign.«[28]

Welche Verträge auch immer zwischen der Mandatsmacht und dem Irak geschlossen werden, um zu suggerieren, es handele sich um bilaterale Abkommen zwischen unabhängigen Staaten – de facto ist der Irak militärisch von den Briten besetzt. Dieser Umstand führt in den folgenden Jahrzehnten wiederholt zu öffentlichen Protesten und gewaltsamem Widerstand seitens der verschiedensten politischen, beruflichen und ethnisch-konfessionellen Organisationen. Die Mandatsverwaltung versucht in der Folge besonders mit Hilfe jener Gruppen ihre Macht abzusichern, die ohnehin bereits zur Zeit osmanischer Herrschaft besonders privilegiert waren: Verwaltungseliten und Landbesitzer. Unter britischer Herrschaft avanciert die gezielte Vergabe von Land zu einem probaten Mittel, divergierende Machteliten zu binden und auf diese Weise vordergründig Verteilungskonflikten entgegenzuwirken.[29] Dass mit immerhin 36 wechselnden Regierungen nichtsdestoweniger die innenpolitische Situation zwischen 1920 und 1936 mehr als instabil bleibt, geschieht durchaus im Herrschaftsinteresse der Mandatsmacht. Das weitgehende Scheitern innerira-

27 Ebd. 47–49.
28 Ebd. 49.
29 Ebd. 30–31, 51–52.

kischer Bemühungen um Formen kollektiver politischer Selbstrepräsentation rechtfertigt nicht nur das Fortbestehen des Mandats samt der Präsenz des britischen Militärs. Die in den funktionalen Ambivalenzen indirekter Herrschaft angelegte Handlungsunfähigkeit der konstitutionellen Monarchie legitimiert auch über das Ende des britischen Mandats hinaus die wiederholte direkte britische Intervention.

Im Jahre 1925 wird von einer Kommission des Völkerbundes zunächst empfohlen, dass der Irak weitere 25 Jahre unter dem Mandat verbleiben soll.[30] Die Entscheidung erweist sich aus britischer Sicht nur zwei Jahre später als ausgesprochen günstig: Zu dieser Zeit werden in der nordirakischen Stadt Kirkuk erstmals größere Mengen Öl entdeckt. Großbritannien hat von nun an nicht nur die politische und militärische Macht im Land inne, sondern kontrolliert auch die neu erschlossenen ökonomischen Ressourcen. In dem für die Erdölfunde verantwortlichen Konsortium, der Iraq Petroleum Company (IPC), bilden britische Anteilseigner die Mehrheit.[31] Von der Gründung des Königreichs Irak im Jahre 1921 an wird schließlich ein Jahrzehnt vergehen, bevor das Land seine formale Selbstständigkeit erhält. Auch nach Erlangung der politischen Unabhängigkeit im Jahre 1932 behält sich die ehemalige Mandatsmacht das Recht vor, immer dann militärisch zu intervenieren, wenn die eigenen geostrategischen und wirtschaftlichen Interessen bedroht sind.

Die im Vorangegangenen beschriebenen politisch-ökonomischen Machtkonfigurationen bleiben für die Stadt Bagdad nicht folgenlos. Die Hauptstadt avanciert in der Mandatszeit zum politischen und wirtschaftlichen Zentrum des Königreichs. Doch auch nachdem das Land im Jahre 1932 die formale Unabhängigkeit erlangt, stellen im neuen Nationalstaat britische Hegemonialinteressen und Akteure eine nicht zu unterschätzende Einflussgröße für die städtebauliche, -planerische und architektonische Wirklichkeit dar. Erst mit dem militärischen Umsturz im Jahre 1958 wird sich diese Situation grundlegend ändern.

Bereits die Ankunft britischer Militärs hat unmittelbare Effekte auf die Transformation Bagdads: Um 40.000 Soldaten samt Verwaltungsbeamten[32] unterzubringen, müssen infrastrukturelle Einrichtungen wie Kasernen, Krankenhäuser, Bahnhöfe, ein Flughafen sowie Bauten für den Staatsapparat und die Monarchie errichtet werden. Damit die militärischen und politischen Organe im Zentrum des Mandatsgebiets ihre Arbeit aufnehmen können, gilt es zudem, die für die Verwaltung maßgeblichen Gebäude untereinander zu verbinden. Für die Besatzer und die mit ihnen kooperierende konstitutionelle Monarchie bilden diese Maßnahmen ein Instrument zur Konsolidierung der Macht. Ähnlich wie bereits einhundert Jahre zuvor im französisch besetzten Algier geschehen, schreibt sich auch im Falle der irakischen Metropole die zunächst militärisch motivierte städtebauliche Praxis mittels Straßendurchbrüchen ebenso wie Aufweitungen und dem damit einhergehenden Abriss von Wohnhäusern sichtbar in den urbanen Raum ein. Verantwortlich für diese Maßnahmen ist das Public Works Department, das, wie im gesamten Empire, unmittelbar auf die

30 Ebd. 58.
31 Ebd. 71, 56.
32 Al-Ashab, »The Urban Geography of Baghdad,« Bd. 1, 245.

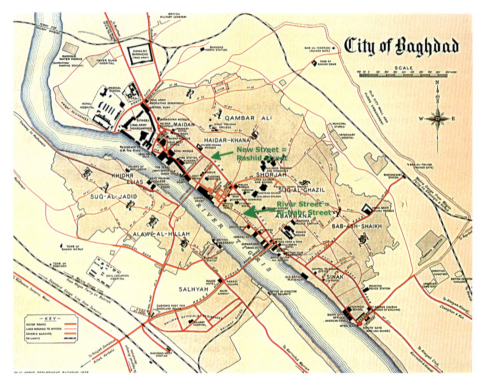

99 Stadtkarte Bagdad des Public Works Department aus dem Jahre 1929 mit Hinweis (hellgrün; Hinzuf. d. Verf.) auf die Rashid und Al-Nahr Street in Rusafa. Die im Norden gelegenen Orte Adhamiya und Kadhimiya sind nicht Bestandteil der Karte.

militärische Vorhut folgt und die notwendigen Schritte einleitet, um die temporäre Besatzungssituation in einen permanenten Zustand zu überführen.

In den 1920er Jahren ist das britische Kolonialreich auf dem Höhepunkt seines Einflusses. Herrschaftstechniken kolonialer Planung sind vielerorts erprobt und sukzessive verfeinert worden. Im Jahre 1929 veröffentlicht das Public Works Department eine Stadtkarte (Abb. 99), die den Prozess der Fremdeinschreibung in den Stadtraum überdeutlich sichtbar macht: Das veränderte Hauptstraßennetz und die zur Ausübung militärischer und politischer Kontrolle notwendigen Bauten wie Kasernen, Krankenhäuser, Schulen, Bahnhöfe sowie Regierungs- und Verwaltungsbauten sind deutlich rot und schwarz hervorgehoben. Außerdem werden Hotels und britische Clubs gesondert visualisiert. Der einheimische Stadtraum ist schlicht als nicht weiter ausdifferenzierte Fläche dargestellt. Aus der Zeit vor Ankunft der Briten sind lediglich historische Bauten wie Moscheen, das Serail und überdachte Bazare explizit hervorgehoben. Die britische Karte lässt zuvorderst jenes privilegierte Verkehrssystem erkennen, das die für die Mandatsverwaltung notwendigen Funk-

tionseinheiten so miteinander verknüpft, dass sie von motorisierten militärischen Fahrzeugen auf direktem Wege erreicht werden können.

Die hier anzutreffende Ikonographie des kolonialen Stadtplans bietet zwei Lesarten an; eine erste, welche die Karte im positiven Sinne als Ausdruck einer primär westlichen Einflüssen geschuldeten linearen Modernisierungs- und Internationalisierungsdynamik bewertet, sowie eine zweite Lesart, die denselben Stadtplan als Zeichen der repressiven lokalen Einschreibung militärischer Präsenzen erkennt. Obwohl beide Dynamiken eigentlich nicht voneinander zu trennen sind, bleiben in den dominanten historiographischen Repräsentationen der Bagdader Stadtgeschichte die offensichtlichen kolonialen Möglichkeitsbedingungen und konzeptionellen Kontingenzen dieser Modernisierung unbenannt. So schaffen die Briten etwa gemäß der Architekturhistorikerin Caecilia Pieri ein modernes Transport- und Kommunikationsnetz, das Bagdad regional wie international einbindet.[33] Diese überregionale Einbindung erfolgt nicht zuletzt über die flugverkehrstechnische Anbindung an andere koloniale Metropolen der Region wie beispielsweise Kairo. Eine entsprechende Flugverbindung ist seit 1927 auch für die zivile Luftfahrt zugänglich.[34] Bei dem, was Pieri hier als internationale Einbindung bezeichnet, handelt es sich primär um die Integration Bagdads in die kolonialen Austauschprozesse des britischen Empires, in sein sich stetig globalisierendes Verkehrsnetz sowie seine weltweit verzweigten Kommunikations- und Wirtschaftsstrukturen.

Die beschriebenen Transformationen Bagdads lassen zunehmend Menschen vom Land in die Hauptstadt des neuen Staates strömen. Umgekehrt führen die katastrophalen Lebensbedingungen der ländlichen Bevölkerung zu einer zunehmenden Landflucht. Viele der Neuankömmlinge siedeln in slumartigen Behausungen, die in kürzester Zeit in und um Bagdad entstehen.

Angesichts manchmal vollständig fehlender, häufig ungenauer und nicht selten widersprüchlicher Angaben zu Bevölkerungszahlen und Bevölkerungswachstum fällt eine präzise und widerspruchsfreie Beschreibung der stadt- und sozialgeschichtlichen Veränderungsprozesse für die erste Hälfte des 20. Jahrhunderts nicht leicht. Die erste umfassende Volkszählung wird nicht vor 1947 durchgeführt.[35] Für die Zeit davor existieren lediglich Schätzungen. Trotz der problematischen Datenlage ist eine Grundtendenz offensichtlich: Seit Beginn der 1920er Jahre kommt es zu einem deutlichen Bevölkerungswachstum. Vorsichtigen Berechnungen zufolge zählt Bagdad Anfang der 1920er Jahre rund 200.000 Einwohner. Im folgenden Jahrzehnt wird die Zahl auf über 360.000 Menschen anwachsen.[36] Mitte der 1950er Jahre leben bereits 620.000 Menschen in der Stadt.[37] Zu dieser Zeit verlässt die überwiegende Zahl der Bagdader Juden wegen zunehmender antijüdischer Repres-

33 Pieri, »Aspects of a Modern Capital in Construction 1920–1950,« 32.
34 Siehe die Angaben von British Airways, der Nachfolgerin von Imperial Airways: http://www.britishairways.com/travel/history-1920-1929/public/en_us.
35 Aufstellung bei Al-Ashab, »The Urban Geography of Baghdad,« Bd. 1, 265f u. 322.
36 Boesch, »El-'Iraq,« 342.
37 Al-Ashab, »The Urban Geography of Baghdad,« Bd. 1, 322.

sionen die Stadt in Richtung des jungen Staates Israel. Im Jahre 1932 umfasst die jüdische Gemeinde Bagdads noch rund 42.000 Mitglieder. Damit ist die irakische Hauptstadt zu diesem Zeitpunkt die Stadt mit dem größten jüdischen Bevölkerungsanteil in der Region außerhalb von Palästina.[38]

Geben lange Zeit die als unregelmäßiges Rechteck angelegten Stadtmauern auf der östlichen Tigrisseite die Grenzen und die Form des Siedlungskerns vor, so erstreckt sich Bagdad mit deren schrittweiser Demontage seit Ende des Ersten Weltkrieges erstmals entlang des Flusses in nordsüdlicher Ausdehnung. Die Stadt wächst entlang des Tigrisufers, da die unmittelbar angrenzenden Flächen höher liegen als das dahinter gelegene Areal und insofern zumindest ein partieller Schutz gegen die regelmäßig auftretenden Überflutungen gegeben ist. Prinzipiell besteht diese Tendenz bis Mitte der 1950er Jahre unverändert fort. Erst neue verbesserte Dämme führen dann wieder zu einem stärkeren Wachstum der Stadt in ostwestlicher Ausdehnung. Auf diese Weise erhalten die Dämme für die Wachstumsprozesse eine vergleichbar regulierende und richtungsweisende Funktion, wie sie ehemals den Stadtmauern zukam.[39]

Die nach 1920 entstehenden neuen Stadtviertel sind deutlich durch ein in rechtwinkliger Form angelegtes urbanes Siedlungsmuster gekennzeichnet, das sich signifikant von der bisherigen, kaum entlang geometrischer Maßregeln geordneten, engen clusterartigen Bebauung unterscheidet. Die neuen Wohnhausbauten werden in Reihen oder sogar freistehend auf den Parzellen platziert. Im Unterschied zu den sich zur Gasse abschließenden und zu ihrem Inneren öffnenden traditionellen Hofhäusern Bagdads sind die in den neuen Vierteln entstehenden Bauten durch eine völlig veränderte Beziehung zum Außenraum gekennzeichnet: Große Fensteröffnungen ebenso wie Balkone und Veranden sind zur Straße gelegen und stellen auf diese Weise eine unmittelbare Repräsentationsbeziehung von privatem und öffentlichem Raum her (Abb. 100).[40] An den südlichen und nördlichen Stadträndern entstehen in diesen Jahren Villenviertel nach europäischem Vorbild. So siedeln bereits seit der Jahrhundertwende führende Militärs und die leitenden Beamten der Mandatsmacht im Süden Bagdads.[41] Nördlich der Kernstadt befinden sich seit den 1920er Jahren die königliche Residenz und die Villen der Regierungsmitglieder sowie bald darauf die Anwesen der verschiedenen irakischen Eliten. In deutlicher räumlicher Trennung von den urbanen irakischen Massen kommt es in einigen dieser neu entstehenden Stadtviertel zu bemerkenswerten Entwicklungen hinsichtlich ihrer demographischen Zusammensetzung: Seit Anfang der 1930er Jahre verlassen die ökonomisch privilegierten Iraker immer häufiger ihre in den ethnisch-konfessionell strikt segregierten Wohnvierteln gelegenen traditionellen Häuser. Die neuen Vorstadtviertel mit freistehenden Villen oder Landhäusern formieren sich dagegen erstmals primär entlang der klassenspezifischen Bedürfnisse einer

38 Boesch, »El-'Iraq,« 342.
39 Al-Ashab, »The Urban Geography of Baghdad,« Bd. 1, 257.
40 Ebd. 258f.
41 Ebd. 260f.

100 Fassade einer Doppelhaushälfte (Tawfik Mahmud Haus) in Karch/Bagdad, 1930er Jahre. Foto: Caecilia Pieri, 2009.

finanzstarken Oberschicht, die sich genauso aus Sunniten und Schiiten wie aus Kurden und Juden zusammensetzt.[42]

Das Anwachsen der städtischen Bevölkerung ist allerorten spürbar. Dort, wo die Stadt wächst, geschieht dies gemäß eines von lokalen Traditionen deutlich abweichenden Planungsmusters. Die Europäer etablieren nicht nur neue Wohnhaustypen für die Wohngebiete der Privilegierten an den Stadträndern, sondern veranlassen auch die Veränderung des vorhandenen innerstädtischen Wohnhausbestands. Dieser wird selektiv per Umbaumaßnahmen neuen, häufig kommerziellen Nutzungen zugeführt. Diese Modernisierungsdynamik bleibt nicht ohne Rückwirkungen auf das städtebauliche Gesamtbild Bagdads: Altes und Neues steht sich unverbunden und deutlich unterscheidbar gegenüber. Die über Jahrhunderte gewachsene Stadt wird fortschreitend von neuen Verkehrswegen und Versorgungseinrichtungen durchdrungen. Die zahlreichen Überbauungen und Zerstörungen erwidern nicht nur die Veränderungen der lokalen Bevölkerungszusammensetzung und Austauschprozesse, sondern sind nicht zuletzt durch die neue Stellung Bagdads innerhalb des britischen Empires determiniert. Insofern steht die frühe urbanistische Modernisie-

42 Ebd. 60; Pieri, »Aspects of a Modern Capital in Construction 1920–1950,« 32.

rung der irakischen Hauptstadt gleichsam für eine externe Dependenzbeziehung. Nur vor dem Hintergrund dieser ambivalenten irakischen Erfahrung der Moderne als emanzipatorisches Symbol und repressives Mittel sind die lokalen Architekturdebatten der 1940er und 1950er Jahre zu verstehen.

Das Public Works Department – Akteure und Projekte

Die sichtbarsten Zeichen des beschriebenen soziopolitischen Wandels sowie der damit einhergehenden Veränderung der urbanen Topographie und Infrastruktur sind fraglos administrative und militärische Funktionsbauten sowie monarchische Repräsentationsbauten, die unter der planerischen und künstlerischen Direktive der Briten ausgeführt werden. Die neue Architektursprache des Mandatsgebietes wird maßgeblich durch die Entwurfsarbeiten des Public Works Departments bestimmt. Erster Leiter der Behörde ist der Schotte James Mollison Wilson. Ihm folgen Harold Claford Mason und J. Brian Cooper.[43] Letzterer ist bis 1936 für die öffentlichen Bauaktivitäten im Irak verantwortlich.[44] Alle drei Männer arbeiten auch nach ihrer offiziellen Anstellung und nach dem Ende der Mandatszeit als freie Architekten im Land. Vor allem Wilson und Mason verfügen über einen im Bau- und Planungssektor des kolonialen Empires sehr typischen Werdegang: James M. Wilson qualifiziert sich für eine koloniale Karriere durch eine Assistenz bei Edwin Lutyens, den er 1912 nach Indien begleitet, um ihn bei Planung und Ausführung des neuen Regierungszentrums in Delhi zu unterschützen. Mit der britisch-indischen Armee gelangt er während des Ersten Weltkriegs nach Bagdad, wo er 1918 zunächst stellvertretender Leiter des Civil Works Departments wird. In dieser Funktion baut er das Public Works Department auf, dessen Leitung er 1921 offiziell übernimmt. Die Behörde kontrolliert und koordiniert in enger Abstimmung mit den Militärs sämtliche Hoch- und Tiefbauarbeiten im Lande und ist sowohl für repräsentative Bauten als auch für infrastrukturelle Maßnahmen verantwortlich. Nachdem Wilson im Jahre 1926 seinen Posten aufgibt und ein eigenes Büro gründet,[45] nennt er sich von nun an »Consulting architect to the government of Iraq.«[46] Als solcher arbeitet er nicht nur im Irak, sondern erhält darüber hinaus eine Reihe von Aufträgen im

43 J. Brian Cooper wird fälschlicherweise in einigen Quellen auch als G. B. Cooper bezeichnet. So z.B. bei Kenneth Frampton und Hassan-Uddin Khan, Hg., *World Architecture 1900–2000: A Critical Mosaic. Volume 5 The Middle East* (Wien et al.: Springer, 2000) 42. Siehe im Gegensatz dazu *Journal of the Royal Institute of British Architects* 45 (1937): 205.

44 Insgesamt variieren die Angaben über die jeweiligen Amtszeiten von Wilson, Mason und Cooper bei Parkyn, Pieri, Crinson, Fethi, al-Sultani und Lavagne d'Ortigue z. T. erheblich. Exakte Daten können im Rahmen dieser Untersuchung nicht ermittelt werden. Als problematisch erweist sich zudem, dass weder Khaled Sultani, »Architecture in Iraq between the Two World Wars 1920–1940,« *Ur* 4.2-3 (1982): 92–105, noch Fethi, »Contemporary Architecture in Baghdad: Its Roots and Transition,« 112–132 durchgängig Quellenangaben liefern.

45 C. H. Lindsey Smith, *JM: The Story of an Architect* (Plymouth: Clarke, Doble & Brendon, ca. 1976) 4.

46 Neil Parkyn, »›Consulting architect…‹ Architectural Landmarks of the Recent Past,« *Middle East Construction* 9.8 (1984): 40.

Mehr als Architekturgeschichte | **255**

101 J. M. Wilson, Aal al-Bait Universität, Bagdad, 1924.

benachbarten Iran für die Anglo-Iranian Oil Company.⁴⁷ Die Nachfolge im Public Works Department tritt 1926 sein langjähriger Assistent H. C. Mason an, der seinerseits nach dem Ausscheiden aus dem Amt in das Büro von Wilson wechseln wird.⁴⁸ Wie Wilson hat Mason während des Ersten Weltkriegs als Royal Engineer in Indien und im Mittleren Osten gedient; wie dieser gelangt er im Verlauf des Ersten Weltkrieges in den Irak. Im Unterschied zu Wilson, der über kein Universitäts- oder Akademiestudium verfügt, wird Mason an der Liverpooler School of Architecture unter Charles Reilly graduiert. Unter der Ägide von Wilson und Mason entstehen im Irak eine Reihe von Projektplanungen und von tatsächlich ausgeführten Bauten. In Bagdad werden nach ihren Entwürfen die Aal-al-Bait Universität (1924; Abb. 101), das Royal Office (1923), die St. George Kirche (1926), das Post- und Telegrafenamt (1929) und der Terminal des Flughafens (1931) gebaut. In Basra entstehen ein weiterer Flughafen (1931) sowie das Hauptquartier der dortigen Hafenverwaltung (1929).⁴⁹

47 Siehe hierzu Mark Crinson, *Modern Architecture and the End of Empire* 62–71, und Pauline Lavagne d'Ortigue, »Connaître l'architecture classique et l'urbanisme colonial; rêver d'une ville moderne et syncrétique: J. M. Wilson,« *Rêver d'Orient, connaître l'Orient*, Hg. Isabelle Gadoin und Marie-Élise Palmier-Chatelain (Lyon: ENS Edition, 2008) 329–336.
48 Das Architekturbüro existiert bis heute unter dem Namen Wilson Mason. Siehe http://www.wilsonmason.co.uk/index.php. Bei Smith, *JM: The Story of an Architect* 21 heißt es, Mason sei 1935 in das Büro von Wilson eingetreten.
49 Die Auflistung stellt lediglich eine begrenzte Auswahl der Entwurfstätigkeit beider Architekten im Irak dar. Ein gesicherter Überblick ist freilich aufgrund der ausgebliebenen Forschung und des limitierten Bildmaterials bislang nicht möglich. Angesichts dieser Defizite kann es auch nicht verwundern, dass die Datierungen abweichen. Fethi, »Contemporary Architecture in Baghdad: Its Roots and Transition,« 121. Auch Smith, *JM: The Story of an Architect* 62 liefert keinen vollständigen Überblick.

102 J. M. Wilson & H. C. Mason, Entwurf eines Palastes für König Faisal I. in Bagdad, 1927.

Während die Karriereverläufe dieser beiden Architekten gut dokumentiert sind, ist über J. B. Cooper, den letzten britischen Leiter des Public Works Departments, nur wenig bekannt. Das von ihm entworfene und mit dem Ende seiner behördlichen Tätigkeit im Irak fertiggestellte Mausoleum (Abb. 103) für den im Jahre 1933 verstorbenen König Faisal gilt neben dem Anfang der 1950er Jahre erbauten Königspalast und dem nur wenige Jahre später entstandenen Parlamentsgebäude (Abb. 104) als sein bedeutendster Bau im Irak.⁵⁰ Stehen Parlament und Palast in der Tradition des europäischen (Neo-)Klassizismus der 1920er und 1930er Jahre, erkennt der Architekturhistoriker Khaled al-Sultani in den Detailgestaltungen des Mausoleums solche architektursprachlichen Zeichen wie Kuppeln, Spitzbögen und zweistöckige Arkaden, die zum Referenzsystem der historischen abbasidischen Architektur zählen. Sultanis stilgeschichtliche Analyse macht eine formale Nähe zu der 1227 fertiggestellten Al-Mustansiriya Universität aus (Abb. 105).⁵¹

Während im Falle des Mausoleums die Adaption lokaler historischer Vorbilder nicht von der Hand zu weisen ist, kann für die allermeisten Staatsbauten der Mandatszeit kaum von einer Symbiose zwischen lokalen Bautraditionen und kolonialer Architektur die Rede sein.⁵² Zwar lassen sich bei den häufig ausgesprochen monumentalen, breitgelagert und achsensymmetrisch angelegten Baukörpern architektonische Elemente wie Kuppeln, Halbkuppeln, Spitzbögen, Bogen- oder Arkadenstellungen sowie variierende Formen orientalisierender Ornamentik entdecken, die oberflächlich betrachtet als direkte Referenz an eine regionale Architektur gedeutet werden können. Tatsächlich spiegeln die Bauten des Public

50 Fethi, »Contemporary Architecture in Baghdad: Its Roots and Transition,« 121 datiert beide Gebäude auf 1957/59. Government of Iraq/The Board of Development & Ministry of Development, Hg., *Development of Iraq: Second Development Week* März (1957): 33, hier wird eine Abbildung des nahezu fertiggestellten, allerdings noch eingerüsteten Parlamentes gezeigt.
51 Sultani, »Architecture in Iraq between the Two World Wars 1920–1940,« 103f.
52 Vgl. im Gegensatz dazu Pieri, »Aspects of a Modern Capital in Construction 1920–1950,« 42.

Mehr als Architekturgeschichte | **257**

103 J. B. Cooper, Königliches Mausoleum in Adhamiya/Bagdad, 1934–36.

104 J. B. Cooper, Blick auf das Eingangsportal des Parlamentsgebäudes im Bau, Ende 1956/Anfang 1957, Karch/Bagdad.

105 Madrasa al-Mustansiriya, Rusafa/Bagdad, eingeweiht 1233. Die erhaltene Bausubstanz wurde 1927 in Teilen rekonstruiert. Foto: Peter Langer/Associated Media Group, 2005.

106 J. M. Wilson & H. C. Mason, Vogelperspektive Hauptbahnhof Bagdad, 1947–51.

Works Department jedoch eher den vorherrschenden europäischen Diskurs über das Orientalische, die fiktionalen Repräsentationen des kulturellen Orientalismus und die europäische Vorstellung arabisch-muslimischer Baukunst wider, als dass darin eine lokale irakische oder historische Bagdader Architektur zitiert würde.[53]

Als repräsentatives Monument britischer Architekturambitionen im Irak gilt signifikanterweise ein Projekt, das lange nach dem Ablauf des Mandats fertiggestellt wird. Das erst im Jahre 1951 eingeweihte Bagdader Bahnhofsgebäude (Abb. 106–07) von Wilson und Mason ist nicht nur wegen seines Auftragsvolumens von rund zwei Millionen Pfund Sterling[54] und wegen seines großen Rezeptionsumfangs von Interesse. Das Projekt demonstriert, dass auch nach dem schrittweisen Rückzug der Briten aus der zivilen Verwaltung des Landes ehemalige britische Mandatsbeamte prestigeträchtige Aufträge akquirieren können. Der Bau des Hauptbahnhofs zeigt ebenso wie die Projekte Coopers, wie nachhaltig die seit dem Ersten Weltkrieg etablierten personellen Strukturen und architekturideologischen Diskurse des Empires auch das irakische Baugeschehen nach der formalen Unabhängigkeit bestimmen.

Der Kopfbahnhof entsteht zwischen 1947 und 1951 auf der Westseite des Tigris südlich des alten Stadtteils Karch (zur Lage siehe Abb. 110, S. 264). In unmittelbarer Nachbarschaft befindet sich der bereits 1931 vom Public Works Department geplante Flughafen. Im Zen-

53 Zu vergleichbaren Ergebnissen gelange ich bereits in meiner Dissertationsschrift mit Blick auf die Architektur des Public Works Departments in Palästina: Göckede, *Adolf Rading (1888–1957)* 193.
54 Angabe aus Smith, *JM: The Story of an Architect* 33. Bei Auftragsvergabe entsprechen 2 Millionen Pfund Sterling etwa 4 Millionen US-Dollar.

107 Blick auf die Eingangsfassade des Bagdader Hauptbahnhofs im Jahre 2003.

trum des streng achsensymmetrisch angelegten Komplexes liegt auf quadratischem Grundriss die von einer Kuppel mit 21 Metern Durchmesser bekrönte Schalterhalle, von der aus die Gleise zugänglich sind. Der sich zum Stadtraum als dreiflügelige Anlage präsentierende Bahnhof ist vergleichbar einem Cours d'honneur angelegt. Der Mitteltrakt ist als Doppelturmfassade ausgebildet. Die als vertikaler Akzent fungierenden Türme säumen einen in der Hauptachse der Gesamtanlage gelegenen Portikus, dessen acht Säulen mit Kapitellen abschließen, die mit orientalisierenden Motiven geschmückt sind. Davon abgesehen wird in der Gestaltung des Außenbaus weitgehend auf dekorative Elemente verzichtet. Die Fenster sind glatt in die Wandflächen eingeschnitten. Einzig die in der Region gebräuchliche Lehmziegelbauweise fungiert als ein die Fassadentextur belebendes Element. Bei der Gestaltung des Gebäudesockels sind diese Ziegel so im Verbund zusammengefügt, dass die Reihung von mehreren Bändern eine Streifenoptik entstehen lässt. In seiner streng achsensymmetrischen Anlage sowie Fassadengliederung mit Sockelzone, aufgehendem Geschoss und Bekrönung steht dieser monumental-repräsentative Bau unübersehbar in der Tradition neoklassizistischer europäischer Architekturen.

Obwohl die Architektur des Bagdader Bahnhofs zeitgenössischen Beobachtern angesichts der sich inzwischen auch in den Ländern des Südens durchsetzenden Formensprache der internationalen Moderne anachronistisch anmuten muss, repräsentiert das Gebäude eine andere Form eines internationalen Architekturstils, der – so der Architekturhistoriker Mark Crinson – sich erst in der Spätphase des auseinanderfallenden Empires ausdifferenziert und seine größte Verbreitung gefunden habe.[55] Spezifisch für diesen Architekturstil

55 Crinson, Modern Architecture and the End of Empire 27.

108 Edwin Lutyens, Portikus und Kuppel. Palast des Vizekönigs in Neu-Delhi, Planung und Bauausführung 1912–29.

sei einerseits eine neoklassizistische Grundkonzeption des Baus, die das Repräsentationsbedürfnis der Kolonialmacht bediene, und andererseits eine Kombination mit solchen Versatzstücken, mittels derer die entwerfenden Architekten gezielt ein tiefes Verständnis für die lokale oder regionale Kultur signalisieren wollen.[56] Ihre idealtypische Ausprägung findet diese architektonische Strategie in dem von Edwin Lutyens zwischen 1912 bis 1930 geplanten Regierungskapitol in Neu-Delhi, insbesondere in dessen zentralem Gebäude, dem Palast des Vizekönigs (Abb. 108).

Das Viceroy's House signalisiert vor allem mittels zweier der lokalen indischen Architektur entliehenen Elemente – den Chajjas und Chattris – einen indigenen Bezug: Bei den sogenannten Chajjas handelt es sich um offene schirmförmige Pavillons. Vier dieser kanzelartigen Aufbauten gruppieren sich um die Basis der Kuppel und bekrönen deutlich sichtbar die Dachlandschaft des Palastes. Chattris hingegen bezeichnen ein weit auskragendes, die Fassade verschattendes Kranzgesims. Es ist für sämtliche Bauten des Regierungskapitols von Neu-Delhi nachzuweisen und findet sich auch beim Bagdader Bahnhofsgebäude. Die in rotem Naturstein gestaltete Fassade des Viceroy's House rekurriert wiederum auf die in unmittelbarer Umgebung erhaltenen muslimischen Grabmäler.[57] Gleichwohl sind nicht alle architektonischen Elemente zweifelsfrei dem einen oder anderen kulturellen Referenzsystem zuzuschreiben. Während etwa Thomas R. Metcalf die große Kuppel und die Kolonnaden dem westlichen Architekturkanon zuordnet und diese als Symbolisierungsformen des britischen Herrschaftsanspruchs über Indien interpretiert,[58] erkennt Crin-

56 Ebd. 11.
57 Thomas R. Metcalf, *An Imperial Vision. Indian Architecture and Britain's Raj* (Berkeley, Los Angeles: University of California Press, 1989): 236.
58 Ebd.

son in derselben Kuppel die entscheidende architektonische Bezugnahme auf ein nicht weiter differenziertes indisches Zeichenrepertoire.[59] An dieser Stelle soll und kann keine Detailanalyse der Kuppel des Viceroy's House geleistet werden, um die eine oder andere Lesart zu privilegieren. Ohnehin erscheint es wahrscheinlicher, dass es sich hier ebenso wie beim Bagdader Hauptbahnhof um eine duale architekturhistorische Kompatibilität und entsprechend doppelt ausgerichtete Referenzen handelt, die durchaus von den Architekten intendiert worden sind.

Entscheidend ist im vorliegenden Zusammenhang, dass dem von Crinson in die architekturhistoriographische Debatte eingeführten imperialen Stil ein Verfahren zugrunde liegt, das maßgeblich von (neo-)klassizistischen Vorbildern determiniert ist und dem Baukörper die Versatzstücke des jeweils imaginierten oder tatsächlichen lokalen Architekturkanons lediglich untergeordnet beigefügt werden. Wilsons und Masons Entwurf des Bagdader Bahnhofs erscheint gemäß dieser Argumentation als eine irakische Variante spätimperialer britischer Architektur. Mark Crinson jedenfalls erkennt darin eines der letzten repräsentativen Gebäude der Kolonialmacht.[60] Zwar ist die Nähe zu Lutyens imperialer Geste in Neu-Delhi zweifelsohne zutreffend. Detailaufnahmen des bis heute erhaltenen Gebäudes (Abb. 109) verdeutlichen, dass auch die sich internationalisierende Moderne mit kubisch gestaffelten Baukörpern und der nahezu dekorfreien Fassade mit glatt eingeschnittenen, in ihren Formaten variierenden Fensteröffnungen zumindest als kodeterminierendes Referenzsystem fungiert. Im Falle des Bahnhofsgebäudes erscheint es daher angemessener, von einer modernisierten Variante der imperialen Architektur zu sprechen.

Dass die bürokratische Praxis des Public Works Department schon in den späten 1930er Jahren außerdem zwischen den lokalen Bemühungen um ein autochthones Bauen und den Effekten exterritorialer Ausbildung pendelt, wird spätestens deutlich, als im Jahre 1938 mit Ahmad Mukhtar erstmals ein Iraker die Leitung der Architekturabteilung übernimmt.[61] Auf den ersten Blick könnte der Eindruck entstehen, dass die formale Unabhängigkeit des Iraks mit einer emanzipierten, von Einheimischen geführten Baubürokratie einhergeht. Wie die Aufträge für den Hauptbahnhof, das Parlamentsgebäude und den Königspalast belegen, werden jedoch auch in den folgenden Jahrzehnten vorrangig britische Architekten wie die ehemaligen Leiter des Departments mit prestigeträchtigen staatstragenden Bauaufgaben betraut. Demgegenüber sind seitens Ahmad Mukhtars keine Großbauten bekannt. Diese Vergabepraxis erwidert die auch jenseits des Bausektors vorherrschenden Machtkonfigurationen in einem Land, das weiterhin in vielfältiger Weise von der ehemaligen britischen Mandatsmacht gelenkt und kontrolliert wird.[62] Die verstärkten Strategien

59 Crinson, *Modern Architecture and the End of Empire* 27.
60 Ebd.
61 Ebd. 192, Anm. 14. Als Quelle dient Crinson ein Interview, das er im Jahre 1998 mit Mukhtar führte (siehe ebd., Anm. 13).
62 Vgl. Pieri, »Aspects of a Modern Capital in Construction 1920–1950,« 42, die nämlich meint, die Einsetzung Mukhtars sei ein Beleg dafür, dass Architektur und Städteplanung nicht mehr länger von den Briten dominiert und kontrolliert worden seien.

109 J. M. Wilson & H. C. Mason, Bagdader Hauptbahnhof, 1947–51. Fotografie des Seitenhofs im Jahre 2003.

indirekter Einflussnahme mittels kulturell-akademischer Hegemonien und die gezielte Ausbildung personeller Brückenköpfe sind aber zweifelsohne in der Berufung Ahmad Mukhtars für den Direktorenposten des Public Works Departments erkennbar: Mukhtar ist der erste Absolvent einer Gruppe von 20 Personen, die ab Mitte der 1930er Jahre an westlichen Universitäten Architektur studieren und nach ihrer Rückkehr einflussreiche Posten im Irak übernehmen. Die überwiegende Zahl studiert in Großbritannien an der Liverpool School of Architecture,[63] damit an jener Ausbildungsstätte, die Anfang des 20. Jahrhunderts zur bedeutendsten Architekturschule für die Vorbereitung auf eine Laufbahn in der kolonialen und nachkolonialen Bau- und Planungspraxis des britischen Empires avanciert. Vor allem aus zwei Gründen ist die Architekturausbildung in Liverpool für diese Studierenden attraktiv. Das von Charles Reilly seit 1906 zu verantwortende Curriculum rückt schrittweise von einer an den Forderungen des Arts & Crafts ausgerichteten Lehre ab

63 Siehe Übersicht bei Fethi, »Contemporary Architecture in Baghdad: Its Roots and Transition,« 132.

und führt ein an den Prinzipien der École des Beaux-Arts orientiertes und damit stärker in der akademischen Ausbildungstradition stehendes Studium ein. Mit dieser Kehrtwendung in der pädagogischen Praxis allein lässt sich aber die besondere Anziehungskraft der Liverpooler Schule kaum erklären. Das entscheidende Alleinstellungsmerkmal bildet vor allem das 1909 gegründete und zu diesem Zeitpunkt weltweit einzigartige Department of Civic Design, dessen Kursangebot einen Einstieg in die Planungspraxis nahelegt und überdies einen Zugang zum globalen Arbeitsmarkt eröffnet.[64]

Schon der zweite Direktor des Bagdader Public Works Department, H. C. Mason, hat in Liverpool studiert. Er ist es auch, der Mukhtar für das Studium in Liverpool empfiehlt. Ein weiterer Absolvent der Liverpooler Architekturschule, dem im irakischen Kontext eine besondere Karriere bevorsteht, ist Mohamed Saleh Makiya. Ebenfalls auf Empfehlung von Mason geht dieser im Jahre 1936 nach Liverpool. Er ist es, der 1959 die erste Architekturfakultät des Landes in den von The Architects Collaborative (TAC) geplanten Räumlichkeiten aufbauen wird.[65] Der wichtigste Partner der global operierenden Bürogemeinschaft vor Ort ist wiederum Hisham Munir. Seine akademische Transmigration über die USA ist exemplarisch für einen neuen, besonders nach dem Zweiten Weltkrieg an Bedeutung gewinnenden Ausbildungsweg irakischer Architekten: Wie Munir, der in den 1950er Jahren in Texas und Kalifornien studiert, zieht eine wachsende Gruppe akademischer Migranten das Studium in den USA dem in Großbritannien vor.[66]

Angesichts dieser Ausbildungswege in Übersee könnte der Eindruck entstehen, der Irak sei ein Land ohne Architekten und ohne architektonisches Wissen gewesen. Dem ist selbstverständlich nicht so. Zwar nimmt die erste und vorerst einzige Architekturfakultät nach westlichem Vorbild erst Ende der 1950er Jahre in Bagdad ihre Arbeit auf, dennoch verfügt auch der Irak über eine eigene historisch gewachsene Kultur architektonischer Praxis und Wissensvermittlung. Noch Anfang des 20. Jahrhunderts wird das einheimische Bagdader Baugewerbe von sogenannten Ustas betrieben; ein Titel, der im Deutschen dem eines Meisters entspricht und auch im Irak in verschiedenen Sparten des Handwerks anzutreffen ist. Wer Baumeister werden will, durchläuft keine schulisch oder akademisch organisierte Ausbildung, sondern geht eine nicht extern regulierte Meister-Schüler-Beziehung ein. Es können bis zu 30 Jahre vergehen, bis der Schüler schließlich von seinem Lehrer und lokalen Umfeld als Ustas anerkannt wird. Zumeist vollzieht sich dieser Werdegang in familiären Betrieben und führt vom einfachen Arbeiter auf Baustellen über den Aufstieg zum Assistenten oder Bauleiter eines Ustas sowie bei entsprechendem Talent und Förderung bis schließlich hin zum selbstständigen Baumeister.[67]

64 Crinson, *Modern Architecture and the End of Empire* 30, 33–36. Siehe auch Robert K. Home, *Of Planting and Planning* 45f u. 49.
65 Crinson, *Modern Architecture and the End of Empire* 33.
66 Fethi, »Contemporary Architecture in Baghdad: Its Roots and Transition,« 132.
67 Ihsan Fethi, »The Ustas of Baghdad: Unknown Masters of Building Craft and Tradition,« *Baghdad Arts Deco: Architectural Brickwork, 1920–1950,* Hg. Caecilia Pieri (Kairo: American University in Cairo Press, 2010) 7f.

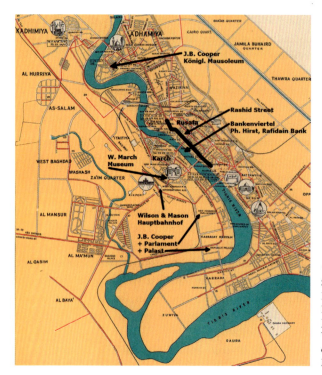

110 Bagdad – Karch und Rusafa: Standortübersicht (auf Basis einer Karte aus dem Jahre 1961 mit Hinzuf. d. Verf.) der Bauten von J. B. Cooper, Wilson & Mason, Werner March und Philip Hirst, erbaut Mitte der 1930er Jahre bis Mitte/Ende der 1950er Jahre.

Zwar wird auch unter britischer Herrschaft das Gros der Projekte von den Ustas ausgeführt, doch bleibt die zunehmende behördliche Reglementierung des Bauwesens nicht ohne Rückwirkung auf diese jahrhundertealte Handwerkszunft. Obschon die Briten bei offiziellen Bauaufgaben zunächst auf die Erfahrung und den Sachverstand dieser Fachleute zurückgreifen[68] und ihnen sowohl die Bauausführung als auch die Ausarbeitung des Dekors anvertrauen, werden die auf die Lehmziegelbauweise spezialisierten Baumeister seit Anfang der 1940er Jahre mit dem Aufkommen von Zement und Beton aus dem Baugeschehen verdrängt. Ihre entwerfenden und gestalterischen Aufgaben werden fortschreitend von den in Europa oder in den USA ausgebildeten Architekten übernommen, und ihre Funktion als Bauleiter übernehmen die nun vermehrt anzutreffenden Bauunternehmer. Nach der Einrichtung eines eigenen universitären Studiengangs Architektur an der neu gegründeten Bagdader Universität Ende der 1950er Jahre wird es noch mehr als ein Jahrzehnt dauern, bis die Ustas vollends von der Bildfläche verschwunden sind.[69]

68 So auch die Architekten Wilson und Mason, ebd. 11.
69 Ebd. 8.

Versuche deutscher Einflussnahmen auf das Bagdader Baugeschehen

Obwohl im Oktober 1932 der Irak Mitglied des Völkerbundes wird und damit formell zum souveränen Staat avanciert, bleibt der britische Einfluss weiterhin wirkungsmächtig. Schon mit Blick auf die in Aussicht gestellte Unabhängigkeit ist das Fundament für den anhaltenden Zugriff auf das Land in einem im Juni 1930 verabschiedeten bilateralen Vertrag festgeschrieben. Als Folge dieser Vereinbarungen bleiben nicht nur Berater und Beamte, sondern auch britische Wirtschaftsunternehmen weiterhin im Land aktiv. Darüber hinaus bildet das britische Militär die irakische Armee aus, die Royal Air Force besetzt weiterhin strategisch wichtige militärische Stützpunkte, und in politischer Hinsicht bleiben König ebenso wie Premier weitgehend fremdbestimmt.[70]

Keineswegs zufällig treten in dieser Phase fortgesetzter britischer Einflussnahme zusehends deutsche Architekten und Ingenieure in Erscheinung. Bereits seit Aufnahme der Bautätigkeit der vom türkischen Konya nach Bagdad führenden Eisenbahnlinie, der sogenannten Bagdadbahn im Jahre 1903, versuchen sowohl die dominanten außenpolitischen Kräfte des Deutschen Reiches als auch die deutsche Wirtschaft, künftige Einflusssphären in der Region abzustecken und langfristig zu etablieren.[71] Im Zuge des Bahnprojektes, das erst im Jahre 1940 abgeschlossen sein wird, sind immer wieder auch deutsche Ingenieure beim Bau von Eisenbahnbrücken und Bahnhofsbauten in der Region tätig. So berichtet der Bagdader Stadt- und Architekturhistoriker Ihsan Fethi,[72] dass es deutsche Ingenieure waren, die im Irak ein baukonstruktives Verfahren zur Erstellung von Gewölbebögen einführten. Es sind ebenfalls deutsche Architekten, die im Jahre 1918 das erste viergeschossige Gebäude in Bagdad errichten.[73] Obwohl umfassende archivgestützte Studien zur deutschen Involvierung in das Bagdader Baugeschehen der 1920er und 1930er Jahre nach wie vor ausstehen, kann von einer verstärkten Präsenz deutscher Ingenieure und Architekten in diesen Jahren ausgegangen werden.

Sichtbarer Ausdruck dieser neuen Konfigurationen auf der Akteursebene ist die im Jahre 1936 erfolgende Beauftragung zweier deutscher Planer, einen Entwicklungsplan für die Stadt zu erarbeiten. Die genaueren Umstände des Auftrags sind unklar; zwar existiert offensichtlich bis heute in der Stadtverwaltung von Bagdad eine arabische Version dieses Planes, doch das dort als verantwortlich genannte, in Berlin ansässige Planerteam namens Brecks und Bronowiener (oder auch Bronoweiner) konnte bislang aber nicht auf konkrete Personen bezogen werden.[74] Da es sich hierbei um eine Rücktranskribierung aus dem Ara-

70 Tripp, *A History of Iraq* 77.
71 Siehe Helmut Mejcher, »Die Bagdadbahn als Instrument deutschen wirtschaftlichen Einflusses im Osmanischen Reich,« *Geschichte und Gesellschaft* 1.4 (1975): 447–481.
72 Fethi, »Contemporary Architecture in Baghdad: Its Roots and Transition,« 118.
73 Al-Ashab, »The Urban Geography of Baghdad,« Bd. 1, 242.
74 Zum genannten Plan siehe knapper Hinweis, ebd. 258. Die Nennung der beiden Namen bei: M. B. Al-Adhami. »A Comprehensive Approach to the Study of the Housing Sector in Iraq,« Bd. 3, Diss. Phil. University of Nottingham, 1975: 566 und Pieri, »Aspects of a Modern Capital in Construction 1920–1950,« 53, Anm. 28.

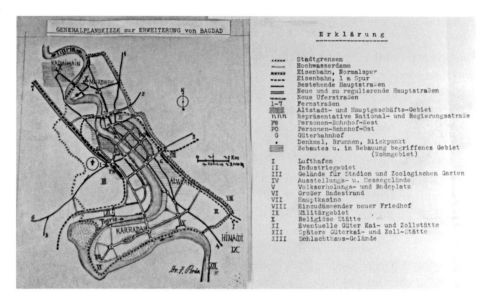

111 Joseph Brix, Generalplanskizze zur Erweiterung von Bagdad, 1936.

bischen von ursprünglich deutschen Namen in die englische Sprache handelt, kann jedoch kein Zweifel daran bestehen, dass es sich zumindest bei »J. Brecks«[75] um Joseph Brix handelt. Einen Beleg hierfür liefert der publizierte Erinnerungsbericht des deutschen Gesandten im Irak, Fritz Grobba, der berichtet, Brix habe sich 1936 zwecks städteplanerischen Auftrags in Bagdad aufgehalten.[76] Einen weiteren Beleg bildet eine undatierte Fotografie der von Brix signierten »Generalplanskizze zur Erweiterung von Bagdad«, auf die ich im Januar 2016 in der kommerziellen Bilddatenbank Bridgeman Images überraschenderweise gestoßen bin (Abb. 111).

Brix wird im Jahre 1904 zum ordentlichen Professor für Städtebau und städtischen Tiefbau an die Technische Hochschule Charlottenburg berufen. Durch seine vorausgegangene berufliche Praxis als Planer in verschiedenen deutschen Städten, seine innovative Tätigkeit im Bereich des Kanalisations- und des Straßenbaus sowie nicht zuletzt aufgrund des gemeinsam mit Felix Genzmer eingereichten erfolgreichen Beitrags für den Wettbewerb Groß-Berlin im Jahre seiner Berufung an die Technische Hochschule[77] avanciert Brix

75 Siehe Al-Adhami, »A Comprehensive Approach to the Study of the Housing Sector in Iraq,« Bd. 3, 663 »Brecks J., & Bronoweiner, ›A Plan for Baghdad, 1936‹, a Report on Development of Baghdad, December 1936, Baghdad (mimeographed in Arabic by Baghdad Municipality)«.

76 Fritz Grobba, *Männer und Mächte im Orient: 25 Jahre diplomatischer Tätigkeit im Orient* (Göttingen et al.: Musterschmidt, 1967) 157.

77 Siehe hierzu: Christoph Bernhardt, »Ein städtebauliches Jahrhundertprogramm aus dem Geist des Verkehrs. Zum Beitrag von Joseph Brix und Felix Genzmer für den Wettbewerb Groß-Berlin von 1908/10,« *Städtebau 1908/1968/2008. Impulse aus der TU (TH) Berlin*, Hg. Harald Bodenschatz (Berlin: Leue, 2009): 41–60.

zu einem Wegbereiter der modernen Stadtplanung in Deutschland. Diese ist durch einen Wandel vom stärker ästhetisch und künstlerisch ausgerichteten Städtebau zu einer von wirtschaftlichen, sozialen aber auch hygienischen Aspekten determinierten Planungswissenschaft gekennzeichnet. In seiner Berliner Zeit erhält Brix zudem internationale Anfragen, darunter Kanalisationsplanungen für Sofia und das norwegische Bergen, ebenso wie für Bebauungspläne für die Hauptstadt von Uruguay, Montevideo, und für Darul-Aman in Afghanistan.[78] Auch für Ankara wird Brix im Oktober 1927 ausgewählt, im Rahmen eines Einladungswettbewerbs einen Masterplan für die neue Hauptstadt der Türkei einzureichen.[79]

Mit Blick auf Brix' internationales Engagement liegen bislang ebenso wenig Erkenntnisse vor, die weiterführende Aussagen über die Verbindungen des Städteplaners zu außenpolitischen und außenwirtschaftlichen Kreisen erlauben, noch sind Details des im Jahre 1936 ergangenen Auftrages für Bagdad überliefert. Angesichts der zugänglichen Informationen handelt es sich hierbei um eine Generalplanung, die Entwicklungsprognosen für eine rapide wachsende Stadt mit einer in den nächsten Jahren zu erwartenden Bevölkerung von einer halben Millionen Menschen aufzeigt. Joseph Brix und sein Partner empfehlen angesichts der sich abzeichnenden städtischen Entwicklung, künftige Wohnsiedlungen in Nord-Südrichtung entlang des Tigris anzulegen. Der am Westufer des Flusses gelegene Stadtbezirk Karch wird als wichtiges Stadterweiterungsgebiet ausgewiesen, da dieser sich auf höher gelegenem Areal befinde und damit vor den regelmäßig wiederkehrenden Überschwemmungen besser geschützt sei. Gleichzeitig wird der Ausbau der Kanalisation empfohlen.[80] Trotz der wenigen überlieferten Details bleibt unabhängig davon zu fragen, warum es gerade deutsche Experten sind, die 1936, in genau jenem Jahr, in dem der letzte britische Direktor des Public Works Department, J. B. Cooper, aus dem Amt scheidet, von der Stadtverwaltung Bagdads mit einem Auftrag betraut werden, der bislang zu den ureigensten Aufgabenbereichen der bis dato britisch geleiteten Behörde zählt.

Mindestens ebenso bemerkenswert erscheint in diesem Zusammenhang eine Auftragsvergabe für ein Großprojekt, die ebenfalls im Jahre 1936 an einen deutschen Architekten erfolgt. Auch in diesem Fall sind die Hintergründe der Projektgenese immer noch unerforscht. Der Architekt Werner March hat in genau diesem Jahr sein zweifellos bekanntestes Bauvorhaben fertiggestellt: Das sogenannte Reichssportfeld samt Olympia-Stadion in Berlin, das den spektakulären Rahmen für die von der nationalsozialistischen Propaganda weithin instrumentalisierten elften olympischen Sommerspiele der Neuzeit bildet. In der Folge wird March zu zahlreichen internationalen Vortragsreisen eingeladen. Eine solche mehrmonatige Reise führt ihn 1936 auch in die arabische Welt. Neben der Präsentation seines jüngsten Projektes spricht er zur aktuellen Architektur im nationalsozialistischen

78 Wilhelm Schwenke, »Brix, Joseph,« *Neue Deutsche Biographie* 2 (1955): 04.09.2012 <http://www.deutsche-biographie.de/pnd117632015.html>.
79 Hinweis auf diese an Brix ergangene Anfrage bei: Bernd Nicolai, *Moderne und Exil: Deutschsprachige Architekten in der Türkei 1925–1955* (Berlin: Verl. für Bauwesen, 1998) 67.
80 Al-Ashab, »The Urban Geography of Baghdad,« Bd. 1, 258.

112 Werner March, Museum und Antikenverwaltung, Karch/Bagdad, beauftragt 1936, Wiederaufnahme und Bau 1952–58, Eröffnung 1966. Blick vom Turm des Museums über die Baustelle in Richtung Nordosten. Im Hintergrund: Hochhausbauten des Bankenviertels in Rusafa. Architekturmuseum TU Berlin Inv. Nr. F 5357.

Deutschland. Die öffentliche Resonanz ist offenbar groß und fällt derart positiv aus, dass er zwei bemerkenswerte Großaufträge akquirieren kann. Neben dem Neubau für ein Stadion samt Sportanlagen olympischen Formats in Kairo erhält er in Bagdad den Auftrag für ein archäologisches Museum mitsamt dem Sitz der Antikenverwaltung (Abb. 112–13).[81]

Der Impuls für den Aufbau einer Sammlung geht Anfang der 1920er Jahre von Gertrude Bell aus, die in dieser Zeit als Kolonialbeamtin und Archäologin im Irak tätig ist. Da seit der militärischen Besatzung des Landes die Zahl der archäologischen Grabungen und Funde deutlich zugenommen hat,[82] muss auch die Frage nach dem Verbleib Letzterer neu geregelt werden: Von nun an soll die Hälfte der Fundstücke das Land nicht mehr verlassen.[83] Angesichts einer wachsenden Zahl an Exponaten will die Mandatsverwaltung eine

81 Thomas Schmidt, *Werner March: Architekt des Olympia-Stadions 1894–1976* (Basel et al.: Birkhäuser, 1992) 96. Siehe auch »Unterredung mit Prof. Werner March – Ehrenvolle Berufungen für den Erbauer des Reichssportfeldes,« *Völkischer Beobachter* 50 (7.01.1937): 8.

82 Gegraben wird im Gebiet des heutigen Iraks seit Anfang des 19. Jahrhunderts. Zur Entwicklung nach dem Ersten Weltkrieg siehe Albert R. Al-Haik, Henry Field und Edith M. Laird, *Key List of Archaeological Excavations in Iraq, 1842–1965* (Coconut Grove/FL: Field Research Projects, 1968).

83 Amatzia Baram, »A Case of Imported Identity: The Modernizing Secular Ruling Elites of Iraq and the Concept of Mesopotamian-Inspired Territorial Nationalism, 1922–1992,« *Poetics Today. Cultural Processes in Muslim and Arab Societies: Modern Period II* 15.2 (1994): 282f.

113 Werner March, Antikenmuseum, Generaldirektion und Auditorium. Perspektivische Ansicht der Gesamtanlage, 1954. Architekturmuseum TU Berlin Inv. Nr. 5352.

Sammlung aufbauen, die besonders die Überreste der vorislamischen Hochkultur als erinnerungswertes nationales Erbe präsentiert. Nachdem eine erste temporäre Lösung gefunden ist, plant Bell gemeinsam mit dem Leiter des Public Works Department, J. M. Wilson, einen Neubau unweit des Serails, der 1926 bezogen wird.[84] Bereits nach zehn Jahren stößt der Museumsbau mit der schnell wachsenden Sammlung an die Grenzen seiner Kapazität, so dass ein größeres Gebäude erforderlich wird. Der neue Museumskomplex soll auf der Westseite des Tigris in Karch entstehen (vgl. Abb. 110, S. 264). Das ausgewählte Grundstück erlaubt den Bau eines Museums mit einem Vielfachen der alten Ausstellungs- und Depotfläche. Ebendieser Auftrag geht aus heutiger Perspektive und angesichts der Mächteverhältnisse in der Region überraschenderweise an Werner March. Obwohl die Auftragsvergabe bereits 1936 erfolgt, wird March den großzügigen Gebäudekomplex erst nach Ende des Zweiten Weltkrieges ab 1952 ausführen.[85]

Bis dahin markiert die historisierende Kopie eines Stadttores, das sogenannte Assyrian Gate, das Grundstück und weist auf das künftige Haus der Antikensammlung hin (Abb. 114). Als das Museumsprojekt in der zweiten Hälfte der 1930er Jahre ins Stocken gerät, beauftragt die Leitung der Antikensammlung den britischen Archäologen und externen Berater des Museums, Seton Lloyd, eine ausgewiesen antike Struktur zu entwerfen, die als Platzhalter fungieren und andere Ministerien davon abhalten soll, das noch unbebaute Grundstück für eigene Vorhaben zu reklamieren.[86] Der hingegen einer modernen For-

84 Magnus T. Bernhardsson, *Reclaiming a Plundered Past: Archaeology and Nation Building in Modern Iraq* (Austin: University of Texas Press, 2006) 150–153 sowie Hinweis auf den Museumsbau bei Smith, *JM: The Story of an Architect* 4, 6, 62.
85 Hinweis bei Schmidt, *Werner March* 132. Siehe zudem die Plansammlung und Fotografien im Bestand des Architekturmuseums der Technischen Universität Berlin, »Werner March: Antikenmuseum, Bagdad – Museum and Directorate General of Antiquities, Baghdad«.
86 Lamia al-Gailani Werr, »The Story of the Iraq Museum,« *The Destruction of Cultural Heritage in Iraq*, Hg. Peter G. Stone und Joanne Farchakh Bajjaly (Woodbridge: Boydell Press, 2008) 28.

114 Seton Lloyds nach 1939 entworfenes Eingangstor vor dem Museumskomplex des heutigen National Museum of Iraq. Foto: Reuters/Gleb Garanich, 2003.

mensprache verpflichtete, tatsächlich auf jegliches historisierende Dekor am Außenbau verzichtende Museumsneubau von March ist aus mehreren kubischen, sich um Innenhöfe gruppierende Pavillons additiv zusammengefügt. Mit seiner Fertigstellung Ende der 1950er Jahre zählt der Komplex zu jenen Großprojekten, die vor dem Hintergrund der wachsenden Staatseinnahmen durch die expandierende Erdölförderung entstehen. Von dieser Dynamik wird in der vorliegenden Fallstudie noch ausführlich die Rede sein.

An dieser Stelle geht es nicht darum, aus nationalhistoriographischer Perspektive zu betonen, dass deutsche Architekten und Planer, wie Werner March und Joseph Brix, Aufträge erhalten, die unter den bisherigen Voraussetzungen in die Zuständigkeit kolonialbritischer Akteure fallen. Von besonderer Relevanz für die anschließende Untersuchung sind die mit dieser abweichenden Vergabepraxis einhergehenden politisch-ideologischen Transformationen im Irak seit Mitte der 1930er Jahre. Die deutschen Interventionsversuche antizipieren in gewisser Weise bereits jene verstärkte Präsenz nicht-britischer Experten auf dem Sektor des Bauens und Planens, die seit Mitte der 1950er Jahre maßgeblichen Anteil an der Bagdader Architekturmoderne erhalten soll.

Hintergrund für die bereits zwei Jahrzehnte zuvor erfolgte Beauftragung von Brix und March ist zweifelsohne die virulente Unzufriedenheit mit dem über das Ende der Mandatszeit anhaltenden Einfluss der Briten auf das politische, wirtschaftliche und kulturelle Leben. Besonders innerhalb der städtischen Bevölkerung des Iraks formiert sich eine wachsende nationalistisch-revolutionär argumentierende antibritische Bewegung. Der Staatsstreich vom Oktober 1936 bringt eine neue Regierung ins Amt, die sich aktiv bemüht, die einseitige politische und militärische Abhängigkeit von Großbritannien einzuschränken und im Gegenzug engere Beziehungen mit Deutschland zu etablieren. Die antibriti-

schen Ressentiments finden ihre Entsprechung in einem offenen Sympathisieren mit dem nationalsozialistischen Regime, in dem ein Verbündeter für die eigenen Autonomiebestrebungen erkannt wird.[87] Eine besondere Rolle spielt in diesem Zusammenhang der deutsche Diplomat Fritz Grobba, der seit 1932 Gesandter im Irak ist. Grobba will die antibritische Stimmung nutzen, um deutschen politischen und wirtschaftlichen Interessen in der Region mehr Geltung zu verschaffen. Er lässt hierzu nichts unversucht, um in Berlin neben finanzieller Unterstützung auch militärische Hilfe für oppositionelle Gruppen zu erhalten. Schlussendlich bleiben seine Bemühungen aber weitgehend erfolglos. Das NS-Regime will Mitte der 1930er Jahre die Briten nicht mit einem stärkeren politischen und militärischen Engagement in der Region provozieren.[88]

Entscheidend im vorliegenden Zusammenhang ist, dass es in der zweiten Hälfte der 1930er Jahre zu einem deutlich wahrnehmbaren Stimmungswandel unter einflussreichen irakischen Gruppierungen zugunsten des Deutschen Reiches als potentiellem Verbündeten gegen die andauernde britische Hegemonie kommt. Dass von irakischer Seite vor dem Hintergrund der seit dem Bagdadbahn-Projekt etablierten wirtschaftlichen und technologischen Beziehungen auch im Bereich des Bau- und Planungswesens entsprechende Kooperationen gesucht werden, kann insofern nicht weiter verwundern und erklärt die Beauftragung von Brix und March.

Im Jahre 1939 – noch bevor Werner March sein Museumsprojekt realisieren kann – findet die deutsche Einflussnahme in der Region ihr abruptes Ende. Mit Ausbruch des Zweiten Weltkrieges drängt Großbritannien den Irak, sämtliche diplomatische Beziehungen zum Deutschen Reich abzubrechen, die noch im Land befindlichen Deutschen zu internieren und dem Vereinigten Königreich jene Unterstützung zukommen zu lassen, die man sich bereits im bilateralen anglo-irakischen Abkommen von 1930 hat zusichern lassen.[89]

Mit den ersten Erfolgen der Wehrmacht und der Besetzung Frankreichs kommen unter den Mitgliedern der politischen und militärischen Eliten im Irak Zweifel darüber auf, ob man sich anstatt in den Dienst der Alliierten in den der Achsenmächte stellen solle.[90] Nicht Wenige hoffen, dass die Briten den Krieg verlieren. Diese Hoffnung wird nicht zuletzt von dem Wunsch getragen, sich mit einem starken Verbündeten aus der britischen De-facto-Herrschaft befreien zu können. Als Großbritannien vor dem Hintergrund wachsender panarabischer Bestrebungen innerhalb der irakischen Regierung versucht, die Abdankung des amtierenden unbequemen, mit dem nationalsozialistischen Deutschland sympathisierenden Ministerpräsidenten Rashid Ali al-Kailani zu erzwingen, putscht im April 1941 das irakische Militär. Seit dem Völkerbundmandat war es immer wieder zu revolutionären Auf-

87 Francis Nicosia, »Arab Nationalism and National Socialist Germany, 1933–1939: Ideological and Strategic Incompatibility,« *International Journal of Middle East Studies* 12.3 (1980): 363. Michael Eppel, »The Elite, the Effendiyya, and the Growth of Nationalism and Pan-Arabism in Hashemite Iraq, 1921–1958,« *International Journal of Middle East Studies* 30.2 (1998): 239.
88 Nicosia, »Arab Nationalism and National Socialist Germany, 1933–1939,« 355–57.
89 Tripp, *A History of Iraq* 99.
90 Ebd. 101.

ständen, antibritischen Revolten und versuchten Staatsstreichen gekommen, deren vorrangiges Anliegen darin besteht, die Kolonialmacht aus dem Land zu drängen. Doch der von arabisch-nationalistischen Offizieren durchgeführte Putsch des Jahres 1941 unterscheidet sich grundlegend von allen vorangegangenen. Erstmals richtet sich die auf politischer Seite von Rashid al-Kailani selbst angeführte Aktion direkt gegen den Monarchen und monarchistische Kräfte innerhalb des irakischen Parlaments. Mit dem Sturz des Königs soll die tragende Säule des neokolonialen britischen Systems der Kollaboration und Scheinunabhängigkeit entfernt werden. Die Reaktion Londons ist ebenso unmissverständlich wie rigoros: Im Mai 1941 besetzen britische Truppen das Land abermals und entmachten die Putschisten. Mit Nuri as-Said wird jene politische Figur installiert, die auch nach Ende des Zweiten Weltkrieges als Premier verschiedener Regierungen im probritischen Sinne die (Un-)Geschicke des Iraks lenken wird.[91] Für mehr als zwei Jahrzehnte nach dem Ende des Mandats im Jahre 1932 bleibt der de jure souveräne Nationalstaat de facto politisch, militärisch und wirtschaftlich von der ehemaligen Kolonialmacht abhängig.

Bei der Diskussion der irakischen Architekturgeschichte der 1940er und der frühen 1950er Jahre treffen wir also in diesem Sinne auf eine kolonial-analoge oder neokoloniale historische Konfiguration. Spätestens seit Ende des Zweiten Weltkrieges sind vor dem Hintergrund der veränderten geopolitischen Machtkonfigurationen des Kalten Krieges die Dynamiken auf dem Sektor von Architektur und Stadtplanung zusehends von neuen staatlichen und privaten Akteuren geprägt. Diese spät- und nachkoloniale Veränderung repräsentieren nicht zuletzt die Bagdader Projekte von Frank Lloyd Wright und TAC.

Die Arbeit des Iraqi Development Board und ihre unmittelbaren Konsequenzen für die Entwicklung Bagdads

Trotz des erneuten militärischen Intervenierens im Jahre 1941 verzichtet die britische Besatzungsmacht in den folgenden Jahren darauf, das Land direkt zu regieren. Nach Ende des Zweiten Weltkrieges verlassen britische Soldaten offiziell das Land. London versucht stattdessen weiterhin, die eigenen Interessen vorzugsweise mittels solcher politischer und wirtschaftlicher Eliten durchzusetzen, die zur Erhaltung der eigenen Privilegien mit der ehemaligen Mandatsmacht kooperieren.[92] Vor dem Hintergrund dieses Zweckbündnisses und der andauernden wirtschaftlichen Krise während des Zweiten Weltkrieges steigen die Spannungen zwischen den herrschenden probritischen monarchistischen Eliten sowie der wachsenden republikanisch orientierten Mittelschicht und den verarmten Massen stetig. Die komplexe politische Gemengelage bleibt äußerst instabil und wird von vielfachen

91 Ebd. 103–107 u. 108ff.
92 Michael Eppel, *Iraq from Monarchy to Tyranny: From the Hashemites to the Rise of Saddam* (Gainesville et al.: University Press of Florida, 2004) 50.

Regierungswechseln und einer sich zunehmend radikalisierenden arabisch-sozialistischen und antibritisch-nationalistischen Stimmung in großen Teilen der Bevölkerung beherrscht.[93]

Seit Ende des Zweiten Weltkriegs avanciert die Kontrolle der Erdölförderung zum zentralen wirtschaftspolitischen Instrumentarium der Sicherung des britischen Einflusses im Irak. Jenseits dieser direkten, quasi-kolonialen Machtkontinuitäten versuchen nun außerdem vermehrt US-amerikanische Akteure, die regionalen wirtschaftlichen und geopolitischen Interessen der neuen Supermacht im Irak zu implementieren.

Nach 1945 verschlechtert sich die ökonomische Lage erneut. Erst ab 1949 setzt in Folge des weltweit ansteigenden Erdölbedarfs und der steigenden Erdölpreise eine langsame Erholung ein. Trotz der bald rapide anwachsenden staatlichen Einnahmen aus der Erdölförderung sind breite Teile der irakischen Bevölkerung davon überzeugt, dass der Irak von der von ausländischen Investoren kontrollierten Iraqi Petroleum Company (IPC) ausgebeutet werde. Nicht zuletzt angesichts jener Zugeständnisse, die in anderen erdölfördernden Ländern der Region bereits durchgesetzt worden sind, geht der politischen Opposition im Irak die bisherige Beteiligung an den Einnahmen nicht weit genug. In Saudi-Arabien etwa wird mit dem sogenannten Aranco-Abkommen eine fünfzigprozentige Gewinnbeteiligung des Staates festgeschrieben. Im benachbarten Iran wird die Erdölindustrie gleich ganz verstaatlicht. Unter Druck dieser Vorbilder sowie angesichts einer wachsenden antiwestlichen Stimmung in den Ländern des Nahen und Mittleren Ostens allgemein kommen die IPC und die irakische Regierung schließlich im März 1952 überein, dass auch der irakische Staat von nun an mit 50 Prozent an den Einnahmen der IPC beteiligt werden soll.[94] Trotz dieser vermeintlich weitreichenden Zugeständnisse behält die britische Konzernführung die alleinige Kontrolle über die Konzernpolitik ebenso wie über Preisgestaltung und Fördermengen. In den Folgejahren bergen vor allem die diskrepante Berechnung der Gewinne und die daran geknüpften Abgaben an den irakischen Staat ein enormes Konfliktpotential.[95]

Nichtsdestoweniger stehen der irakischen Regierung von nun an beträchtliche finanzielle Mittel zur Verfügung. Insofern kann es nicht verwundern, dass westliche Ökonomen dem Land eine glänzende Zukunft prognostizieren.[96] Gleichzeitig ist insbesondere auf dem Land die Armut breiter Bevölkerungsschichten ungebrochen groß. Auch in den 1950er Jahren gilt der Irak gemessen an westlichen Richtwerten mit Blick auf Industrialisierung und Lebensstandard als rückständig. Die Ökonomie des Landes basiert nahezu exklusiv auf Erdölförderung und Landwirtschaft.[97] Angesichts des zu dieser Zeit weltweit emergenten entwicklungspolitischen Diskurses erscheint die Entscheidung der irakischen Regierung des Jahres 1948, das sogenannte Iraqi Development Board (IDB) ins Leben zu rufen,

93 Ebd. 58–61.
94 Ebd. 93–94.
95 Ebd. 94.
96 So z.B. Stanley John Habermann, »The Iraq Development Board: Administration and Program,« *Middle East Journal* 9.2 (1955): 179–186.
97 Eppel, *Iraq from Monarchy to Tyranny* 95.

als sinnvoller Schritt, um solche infrastrukturellen Maßnahmen einzuleiten, die auf lange Sicht die Lebensbedingungen breiter Massen verbessern sollen. Finanziert werden die Projekte des IDB aus den Einnahmen der Erdölproduktion.[98]

Derweil ist die Einrichtung eines mit enormen Geldsummen ausgestatteten entwicklungspolitischen Planungsgremiums keineswegs so selbstlos, wie es auf den ersten Blick erscheinen mag; das betrifft die machtpolitischen Interessen der probritischen Regierung genauso wie die Motive der Iraqi Petroleum Company. Mit dem Versprechen, die gesamte Infrastruktur des Landes auszubauen, Industrien anzusiedeln und die Landwirtschaft in rückständigen Provinzen zu stärken, sollen vor allem jene politischen Kräfte zurückgedrängt werden, die eine vollständige Verstaatlichung der Ölindustrie[99] fordern und darüber hinaus eine Annäherung des Iraks an die Sowjetunion nach ägyptischen Vorbild anstreben. Nur vor dem Hintergrund von sich neu formierenden Machtblöcken in Zeiten des Kalten Krieges sind die großen Zugeständnisse der von internationalen Konsortien dominierten Iraqi Petroleum Company an die irakische Regierung zu erklären, deren prowestlicher Kurs künftig gesichert werden soll.

In Anbetracht des zuvor Ausgeführten kann es nicht verwundern, dass auch im Development Board ausländische Interessen vertreten sind: In dem acht (ab 1953 dann zehn) Personen umfassenden Gremium sitzen neben dem irakischen Premier- und dem Finanzminister ein britischer und ein US-amerikanischer Repräsentant. Die Präsenz des Letzteren verweist auf die zunehmende wirtschaftliche Involvierung der USA seit Ende der 1940er Jahre in der Region, die ein nicht unerhebliches Interesse an den geplanten infrastrukturellen Großprojekten hat und daher zur Absicherung eigener Wirtschaftsinteressen einen Mittelsmann im Development Board platziert. Gleichwohl kann diese Personalie durchgesetzt werden, weil die britische und die US-amerikanische Regierung sich bereits in der zweiten Hälfte der 1940er Jahre gemeinsam für einen vom Irak dringend benötigten Kredit der Internationalen Bank für Wiederaufbau und Entwicklung (International Bank for Reconstruction and Development – IBRD) einsetzen. Einen direkten Kredit kann die britische Regierung aufgrund der eigenen wirtschaftlichen Schwäche nach dem Zweiten Weltkrieg nicht vergeben, und die Vereinigten Staaten wollen diesen nicht gewähren. Die 1948 beschlossene und dann im Jahre 1950 erfolgte Gründung eines künftig mit umfangreichen finanziellen Mitteln auszustattenden und institutionell starken Iraqi Development Boards mitsamt eines britischen und US-amerikanischen Vertreters bildet schließlich die Voraussetzung für die Gewährung der benötigten Gelder.[100] Dass damit auch die IBRD künftig Entscheidungen und Auftragsvergaben des Boards beeinflussen kann, liegt auf der Hand.

98 Ebd. 95–97 und Tripp, *A History of Iraq* 128f.
99 Ebd.129.
100 Gerwin Gerke, »The Iraq Development Board and British Policy, 1945–50,« *Middle Eastern Studies* 27.2 (1991): 241–246.

Für das Jahrzehnt zwischen 1951 bis 1961 legt das Development Board insgesamt vier Fünfjahrespläne vor, die angesichts der stetig wachsenden und nicht im Voraus zu kalkulierenden finanziellen Mittel die Ausgabenseite immer wieder erneut nach oben korrigieren. Tatsächlich werden diese Pläne jedoch nur bis 1958, dem Jahr des gewaltsamen und für die politische Geschichte des Iraks äußerst wirkungsmächtigen Umsturzes Gültigkeit haben. Ist zunächst ein hoher Prozentsatz der Entwicklungsausgaben für den Aufbau der Industrie und die Modernisierung des landwirtschaftlichen Sektors sowie für Maßnahmen gegen die verheerenden Auswirkungen der alljährlichen Flut vorgesehen, liegen die für den Bausektor bereitgestellten Aufwendungen zunächst an dritter Stelle. In den folgenden Jahren werden sich die für diesen im Kontext der vorliegenden Studie besonders wichtigen Sektor zur Verfügung stehenden finanziellen Mittel deutlich erhöhen.[101] Auch wenn rückblickend längst nicht alle angekündigten Summen in die avisierten Projekte fließen und die tatsächlich gebauten Ergebnisse längst nicht den vom IDB entworfenen Großszenarien entsprechen, stehen für den Wohnungsbau und öffentliche Bauten wie Schulen, Krankenhäuser sowie Verwaltungsbauten und kulturelle Einrichtungen enorme finanzielle Mittel zur Verfügung.

Als Mitte der 1950er Jahre die Maßnahmen des Development Boards auch Bagdad erreichen, hat die Hauptstadt in den zurückliegenden Jahrzehnten einen bemerkenswerten Wandel erfahren. Die Bevölkerungszahl wächst weiterhin stetig und der Zustrom der Landbevölkerung in die wirtschaftlich expandierende Metropole hält ungebrochen an. Anfang der 1950er Jahre leben fast 700.000 Menschen in der Stadt.[102] Im Bereich des Wohnhausbaus setzt sich jene Entwicklung fort, die bereits in den 1930er Jahren ihren Anfang genommen hat: An europäischen Modellen orientierte Wohnhaustypen verdrängen zusehends das über Jahrhunderte nach Zerstörungen immer wieder erneut errichtete städtische Hofhaus. Anstatt sich weiter an der bewährten clusterartigen Bebauung zu orientieren, bevorzugen immer größere urbane Bevölkerungsgruppen das freistehende Einfamilienhaus oder den Reihenhaustyp. Während diese Entwicklung in den 1930er und frühen 1940er Jahren noch auf privilegierte gesellschaftliche Schichten in den neu entstehenden Stadtteilen begrenzt bleibt, prägt sie in den Jahren nach dem Zweiten Weltkrieg die Lebens- und Wohnwirklichkeiten breiter städtischer Schichten. Die neuen westlichen Wohnhausformen hätten die Stadt regelrecht überfallen, konstatiert der irakische Stadtgeograph al-Ashab.[103] Mitte der 1950er Jahre habe Bagdad demnach aufgehört, eine arabische Stadt zu sein – argumentiert al-Ashab ausgesprochen kulturessentialistisch, so, als definiere sich die arabische Stadt zuvorderst durch eine technikgeschichtliche und architekturhistorische Stagnation im Traditionellen sowie durch die intrinsische Abwesenheit moderner Bau- und Wohnformen. Obschon er sich hier der dominanten orientalistischen Binärkonstruk-

101 Abbas Alnasrawi, *The Economy of Iraq: Oil, Wars, Destruction of Development and Prospects, 1950–2010* (Westport/CT: Greenwood Press, 1994) 18–20; Eppel, *Iraq from Monarchy to Tyranny* 96.
102 Al-Ashab, »The Urban Geography of Baghdad,« Bd. 1, 322.
103 Ebd. 310.

tion zweier einander ontologisch ausschließender Urbanitätsformen bedient,[104] konstatiert al-Ashab für das Bagdad der 1950er Jahre die fortschreitende Herausbildung eines hybriden Stadtgebildes, das sich weder als arabisch noch westlich charakterisieren ließe.[105] Dabei schließt er nicht nur die Möglichkeit eines Nebeneinanders spätkolonialer urbaner Bindestrichidentitäten (im Sinne von sowohl arabisch-islamisch als auch westlich) aus, sondern übersieht gleichsam, dass Bagdad bereits lange vor seiner vermeintlichen Verwestlichung ein Ort multipler ethnischer Zugehörigkeiten ist. So leben hier bis 1948 etwa 45.000 Juden neben zahlreichen anderen Minoritäten.[106] Die Stadt ist in diesem soziologischen oder demographischen Sinne zu keiner Zeit eine rein arabische Stadt, und es ist sehr zu bezweifeln, ob sie dies in stadtmorphologisch-kulturessentialistischer Hinsicht jemals war.

Nichtsdestoweniger leitet nach Ende des Zweiten Weltkrieges die Einführung eines zuerst im Westen entwickelten Werkstoffs eine besonders folgenreiche und nachhaltige Transformation des Bagdader Stadtbildes ein. Mit dem Einsatz von Beton werden nicht nur andere Tragwerkskonstruktionen, sondern auch völlig neue Fassadengestaltungen möglich. Letztere bilden einen mehr als deutlichen Kontrast zur bisher üblichen Lehmziegelbauweise. Gleichzeitig hält mit dem mehrgeschossigen Verwaltungsbau ein bislang in den innerstädtischen Quartieren Bagdads unbekannter Bautyp Einzug. Einen der ersten Hochhaustürme entwirft der Liverpooler Architekt Philip Hirst für die 1957 fertiggestellte Rafidain Bank (vgl. Abb. 115–6).[107] Bereits seit den 1920er Jahren entwickelt sich das Stadtviertel Rusafa durch die Umgestaltung und Verbreiterung der Rashid Straße zum zentralen Geschäftsviertel. Nun erhält es mit der (New) Bank Street und der Sadum Street weitere ökonomisch determinierte Verkehrsadern, für die Wohnbebauung abgerissen werden muss. Diese werden durch das Altstadtquartier gefräst und schaffen so die dringend benötigten Bauplätze für die sich seit Anfang der 1950er Jahre neu ansiedelnden Firmensitze und Banken. Zu diesem Zeitpunkt sind längst Teile des alten Suqs und mit diesen viele Khane, die traditionell als Warenlager und Handelsplätze dienenden Karawansereien, abgerissen. Weitere Zerstörungen sind geplant oder gar beschlossen. Trotz der rasanten Transformation vom Altstadtquartier zum zentralen innerstädtischen Geschäfts- und Verwaltungsviertel finden sich in den Nebenstraßen nach wie vor traditionelle Wohnhäuser, die mitunter unmittelbar an die neuen Verwaltungs- und Konzernbauten grenzen (Abb. 115).

Die materiellen Veränderungen der städtischen Bausubstanz erwidern unmittelbar die sozialen Transformationen in der irakischen Hauptstadt. Wohlhabende Bevölkerungsschichten haben das historische Zentrum Rusafa längst in Richtung der neu entstehenden

104 Siehe Janet L. Abu-Lughod, »The Islamic City – Historic Myth, Islamic Essence and Comtemporary Relevance,« *International Journal of Middle East Studies* 19 (1987): 155–176.
105 Al-Ashab, »The Urban Geography of Baghdad,« Bd. 1, 313.
106 Ebd. 218.
107 Suad Ali Mehdi, »Modernism in Baghdad,« *Ciudad del espejismo: Bagdad, de Wright a Venturi/City of Mirages: Baghdad, from Wright to Venturi*, Hg. Pedro Azara (Barcelona: Universitat Politecnica de Catalunya, 2008) 83. Es existiert keine Literatur zu Philip Hirst. Der Hinweis darauf, dass auch Hirst der Liverpooler Architekturschule entstammt, findet sich in Mohamed Makiya, »Deeply Baghdadi,« Interview mit Guy Mannes-Abbott, *Bidoun: Interviews* 18 (2008): 65.

Mehr als Architekturgeschichte | **277**

115 Blick auf das neue Bankenviertel in Rusafa mit der im Bildvordergrund verlaufenden Rashid Street und das unmittelbar an das Bankenviertel angrenzende Altstadtquartier. Auf der gegenüberliegenden Flussseite ist das expandierende Stadtviertel Karch zu erkennen. Foto: Latif el Ani, 1959.

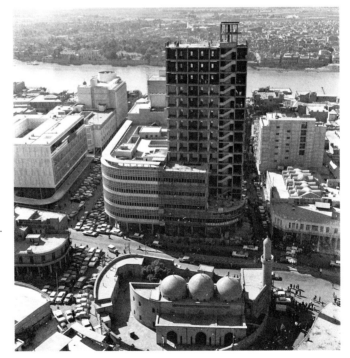

116 Bank Street in Rusafa. In der Bildmitte: Rafidain Bank-Komplex von Philip Hirst im Bau, gegenüber (am linken Bildrand) Nationalbank von William Dunkel. Im Bildvordergrund: Mirjan Moschee, 1358 n. Chr. Foto: Latif el Ani, 1959.

Vororte verlassen. Im Gegenzug entstehen auf innerstädtischen Freiflächen, aber auch am Stadtrand ungezählte provisorische Unterkünfte, in denen die vom Land in die Stadt drängenden Menschen leben. Die mit dem Wandel Rusafas zum zentralen Geschäftsviertel einhergehende Dynamik greift bald auf den auf der westlichen Flussseite gelegenen Teil der Stadt über. Dieser Prozess wird forciert, als zwischen 1938 und 1941 die alten Stegbrücken durch tragfähigere Brücken in Stahlkonstruktion ersetzt werden, die einen verbesserten Verkehrsfluss zwischen den beiden durch den Fluss getrennten Quartieren des Stadtzentrums ermöglichen.[108] Wie im Vorangegangenen dargelegt, entsteht bereits im Jahre 1931 bei Karch ein innerstädtischer Flughafen. In unmittelbarer Nachbarschaft wird seit Ende der 1940er Jahre das von Wilson & Mason entworfene Bahnhofsgebäude errichtet und ab 1952 entsteht ebendort der von Werner March geplante große Museumskomplex mit den Bauten der Antikenverwaltung. Liegen noch zu Beginn des 20. Jahrhunderts die wichtigsten Verwaltungsbauten, Moscheen und Märkte auf der von einer Stadtmauer umgebenen Ostseite des Tigris, wird zu Beginn der 1950er Jahre das westlich gelegene Stadtgebiet zunehmend in das expandierende innerstädtische Geschäfts- und Verwaltungsviertel integriert.[109]

Um die bis dato weitgehend unkoordinierte Entwicklung der expandierenden politischen, wirtschaftlichen und kulturellen Metropole zu regulieren, beauftragt das IDB im Jahre 1954 die in London ansässige Bürogemeinschaft Minoprio, Spencely & Macfarlane, einen Masterplan für Bagdad zu erstellen. Dass ein britisches Expertenteam gewählt wird, kann angesichts der dargestellten Ausgangslage nicht überraschen. Der Einfluss der ehemaligen Mandatsmacht reicht nach wie vor bis in die unterschiedlichsten Sphären und Institutionen des politischen und wirtschaftlichen Lebens des Iraks hinein. Es kann ebenso wenig überraschen, dass mit Anthony Minoprio und Hugh Spencely zwei Mitglieder des Planerteams am Department of Civic Design der Liverpool University studiert haben und damit jener Ausbildungsstätte entstammen, deren Absolventen seit Beginn des britischen Mandats über den Irak in führender Position agieren.[110]

Minoprio und Spencely gründen im Jahre 1928 eine Bürogemeinschaft in London und arbeiten in der unmittelbaren Nachkriegszeit an Entwicklungsplänen für Städte wie Worcester (1946), Craweley New Town (1947) und Chelmsford Borough and District (1945).[111] Das gemeinsam mit dem Architekten P. W. Macfarlane gebildete Trio wird Anfang der 1950er Jahre beauftragt, einen Masterplan für Kuwait-City, die Hauptstadt des ebenfalls unter britischer Kontrolle stehenden Staates Kuwait zu entwickeln. Dieser Auftrag bildet den Auftakt für umfangreiche Planungsarbeiten in außereuropäischen Großstädten der ehemaligen Kolonien, Mandate und Protektorate: Neben Kuwait-City (1951) und Bagdad (1956) entstehen in den Folgejahren Masterpläne für die drei größten urbanen

108 Al-Ashab, »The Urban Geography of Baghdad,« Bd. 1, 369–370.
109 Ebd. 371.
110 Hinweis auf das Studium von Minoprio und Spencely bei: Peter J. Larkham und Keith D. Lilley, *Planning the ›City of Tomorrow‹: British Reconstruction Planning, 1939–1952: An Annotated Bibliography* (Pickering: Peter Inch, 2001): 2f.
111 Ebd. 22.

Zentren des heutigen Bangladesch, das 1947 als Ost-Pakistan mit dem übrigen indischen Subkontinent von der britischen Krone unabhängig wird; Minoprio, Spencely und Macfarlane planen dort die Hauptstadt Dhaka (1959) sowie Khulna (1961) und Chittagong (1962).

In ihrem für Kuwait-City im Jahre 1951 vorgelegten Masterplan sehen die Planer eine funktional gegliederte Stadt mit modernem leistungsfähigen Verkehrssystem, zentral gelegenem Geschäfts- und Verwaltungsviertel sowie peripheren Wohngebieten vor und nehmen dabei in Kauf, dass hierzu große Teile der Altstadt mitsamt der bestehenden Wohnbebauung und den Befestigungsanlagen abgerissen werden.[112] Ohne Minoprio, Spencely & Macfarlane direkt dafür verantwortlich zu machen, stellt der Architekturhistoriker Udo Kultermann Ende der 1990er Jahre fest, dass lediglich wenige Moscheen und historische Bauten die urbane Modernisierung Kuwait-Citys überstanden haben.[113] Es sind aber offenbar diese rigorosen, mit Blick auf die vorgefundene Situation urbiziden Visionen für eine expandierende Wirtschaftsmetropole, die das Planer-Team für den Bagdader Auftrag qualifizieren. Trotz zahlreicher demographischer und soziopolitischer Unterschiede verbinden den Irak und Kuwait zu Beginn der 1950er Jahre, dass beide Staaten mit dem Erdölboom über enorme finanzielle Mittel verfügen; ebenso kontrollieren britische Konsortien die Erdölförderung und sind maßgebliche wirtschaftliche und politische Entscheidungen von eben deren Interessen geleitet.

Im März 1956 legen Minoprio, Spencely und Macfarlane ihren Masterplan für die irakische Hauptstadt vor (Abb. 117). Sie planen für eine künftige Metropole mit geschätzten 1,5 Millionen Einwohnern, die sowohl in nord-südlicher als auch ost-westlicher Richtung eine Ausdehnung von bis zu 16 Kilometern hat und sich schwerpunktmäßig nach Süden und Osten entwickelt. Das gesamte Stadtgebiet ist flächendeckend durch Autostraßen erschlossen. Rusafa und das Zentrum von Karch sind als zentrale Verwaltungs- und Geschäftsviertel ausgewiesen. Südlich von Karch, direkt am Tigris gelegen, soll das künftige Regierungsviertel mit dem Parlamentsgebäude entstehen und wiederum südlich davon ist ein Areal für den Königspalast vorgesehen. In diesem Fall sowie bei einem am südlichen Rand des Stadtgebietes für die Erdölindustrie reservierten großen Gelände greifen Minoprio und seine Partner emergente städtische Prozesse und bereits existierende Nutzungswirklichkeiten auf und integrieren diese in das Planungskonzept. Als vorrangiges Ziel wird jedoch die Verbesserung der allgemeinen Wohnsituation benannt. Hierzu sollen die um das Stadtzentrum gruppierten Wohnviertel als Quartiere mit eigener Verwaltungs- und Geschäftsinfrastruktur, Schulen, Gesundheitseinrichtungen und Grünflächen organisiert werden, die sich wiederum aus bis zu sieben nachbarschaftlichen Einheiten zusammensetzen. Ein größeres zusammenhängendes Gebiet nordöstlich von Rusafa wird für den Bau einer Universität vorgesehen.

112 Yasser Mahgoub, »The Impact of War on the Meaning of Architecture in Kuwait,« *Archnet-IJAR* 2.1 (2008): 235f.
113 Udo Kultermann, *Contemporary Architecture in the Arab States: Renaissance of a Region* (New York et al.: McGraw-Hill, 1999) 167.

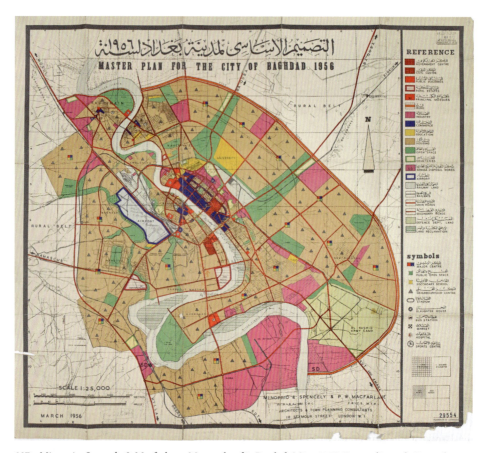

117 Minoprio, Spencely & Macfarlane, Masterplan für Bagdad, März 1956. Das vorliegende Exemplar stammt aus dem Nachlass Le Corbusier der FLC und weist einige handschriftliche Vermerke auf.

Es ist bezeichnend für die das Projekt determinierende transnationale Interessenlage, seine exterritorialen Adressaten und den enormen Einfluss der Petroindustrie, dass ein Mitglied des Planertrios, P. W. Macfarlane, den Masterplan am 23. Oktober 1956 in London auf einer Veranstaltung präsentiert, zu der der amtierende Direktor der Kuwait Oil Company geladen hat.[114] Bereits in seinen einleitenden Worten hebt Macfarlane neben der strategischen und geopolitischen Bedeutung der Stadt ihre zentrale Rolle für die Erdölindustrie hervor. Dieser könne nur entsprochen werden, indem 100.000 von ihm als Lehmhütten bezeichnete Wohnhäuser abgerissen werden, um den Ausbau des innerstädtischen Altstadtquartiers zum zentralen Verwaltungs- und Geschäftsbezirk voranzutreiben. Eine

114 P. W. Macfarlane, »The Plan for Baghdad – The Capital of Iraq,« *Housing Centre Review* 5.1 (1956): 193–195. Bei dem Artikel handelt es sich um eine Art Protokoll der Präsentation von Macfarlane.

solche rigorose Maßnahme könne bedenkenlos durchgeführt werden, da sich unter dem zur Disposition stehenden Bestand nur wenige wirklich schützenswerte Bauten erhalten haben. Um der eigenen Argumentation mehr Nachdruck zu verleihen, wird die gesamte Wohnhausbebauung der Altstadt mit ihrem typischen Cluster aus zweigeschossigen Wohnhäusern, innenliegenden Höfen und den schmalen Erschließungsstraßen von Macfarlane als Slum imaginiert: »The housing difficulties in Baghdad were very great, and the whole of the central area was almost one great slum.«[115]

In dem auf diese Weise bereinigten Gebiet sollen dann jene repräsentativen Verwaltungs-, Regierungs- und Geschäftsbauten entstehen, die der junge Nationalstaat und aufsteigende internationale Erdölproduzent dringend benötigt und an denen es dem ehemaligen Außenposten des Osmanischen Reiches offensichtlich mangelt. Wenn Macfarlane und seine Partner den irakischen Planungsbehörden allerdings empfehlen, »to concentrate on less spectacular development«,[116] dann ist hier fraglos auch das ambitionierte Architekturprogramm des Iraqi Development Boards mit den sich in der Zwischenzeit anbahnenden Engagements prominenter Vertreter der internationalen Architekturmoderne wie Alvar Aalto, Willem Marinus Dudok, Le Corbusier und Frank Lloyd Wright angesprochen. Die britischen Stadtplaner raten den irakischen Planungsbehörden recht paternalistisch, sich nicht vorschnell dem in den jungen unabhängigen Nationen des ehemaligen Empires offenbar verbreiteten Wunsch nach gigantomanen Repräsentationsarchitekturen hinzugeben: »Typical love of show, display and splendour could be a pitfall in a country of this kind where there was suddenly plenty of money to spend, and it was not unnatural for the particular man in power to feel he would like to leave behind him some impressive development which would remain associated with his name.«[117]

Anlässlich der Londoner Präsentation des neuen Masterplans für Bagdad beschwört der Direktor der Kuwait Oil Company noch die große, quasi-nationale Aufgabe britischer Stadtplanung in den ehemaligen Kolonien, Protektoraten und Mandatsgebieten. Es ginge bei der Arbeit der international tätigen britischen Experten keineswegs nur um den kommerziellen Erfolg Einzelner. Sie seien vielmehr für ein in hegemonialpolitischer und wirtschaftlicher Hinsicht weitaus wichtigeres nationales Ziel verantwortlich: »[…] for upholding Britain's good name and maintaining good relations.«[118]

Längst aber konkurrieren die britischen Vertreter mit weltweit renommierten westlichen Architekten und Planern unterschiedlichster nationaler Herkunft und überlagern sich die verschiedenen Beauftragungen und Planungsziele in vielfältiger Weise.

115 Ebd. 194.
116 Ebd.
117 Ebd.
118 Ebd. 193.

Fremdexpertise im Zweistromland: Modernes Bauen und Nation Building zwischen (Un-)Abhängigkeit und (Fremd-)Repräsentation

Gigantische Aufgaben: Die Großaufträge des Jahres 1957

Im letzten Jahrzehnt der haschemitischen Monarchie bis zu deren gewaltsamem Umsturz im Juli 1958 gerät der Irak in die geostrategischen Konfigurationen des Kalten Krieges. Angesichts der sich auf weltpolitischer Ebene formierenden Fronten zwischen Ost und West bleibt die Bindung an die ehemalige Kolonialmacht oberste Prämisse der offiziellen irakischen Politik. Sichtbarstes Zeichen dafür ist in außenpolitischer Hinsicht der im Jahre 1955 erfolgte Beitritt zum sogenannten Bagdad-Pakt, in dem sich unter Führung Großbritanniens die Türkei, der Iran, Pakistan und der Irak zu einem regionalen Verteidigungsbündnis zusammenschließen. Damit entsteht ein für den westlichen Block militärstrategisch wichtiger Korridor entlang der Südgrenze zur Sowjetunion, in welchem dem Irak eine Schlüsselrolle zukommt.[119] Die sich zunehmend in der Region engagierenden USA treten dem Bündnis offiziell nicht bei, nehmen aber einen Beobachterstatus ein, der ihrem in diesen Jahren wachsenden Einfluss in technischen und wirtschaftlichen Belangen entspricht. Die neue US-amerikanische Nahostpolitik wird bereits durch ein im Jahre 1951 ratifiziertes bilaterales Abkommen markiert, das dem Irak neben genereller Wirtschaftsförderung insbesondere finanzielle Hilfeleistungen für den Ausbau der Landwirtschaft und des Gesundheitswesens zusichert.[120] Trotz divergierender Strategien bei der Integration des Landes in den westlichen Block verfolgen die ehemalige Kolonialmacht Großbritannien und die neue Supermacht USA ein gemeinsames Ziel: der Sowjetunion weder in politischer noch in wirtschaftlicher, aber erst Recht nicht in militärischer Hinsicht geopolitische Sphären für ein künftiges Engagement zu überlassen. Eine solche Zielsetzung schließt insofern auch umfangreiche militärische Hilfen in Form von Waffenlieferungen ein, die der Irak sowohl von den USA als auch von Großbritannien erhält. Auf diese Weise soll das längst als Sicherheitsrisiko geltende irakische Militär wieder auf den prowestlichen Kurs der haschemitischen Regierung verpflichtet werden.[121] Derweil formiert sich die Opposition nicht nur unter den Angehörigen der Armee gegen die Regierung und den Monarchen. Seit der Besatzung des Landes im Ersten Weltkrieg, über die Errichtung der haschemitischen Monarchie bis hin zur (Schein-)Autonomie im Jahre 1932 kommt es immer wieder zu gewaltsamen Aufständen, zivilen Demonstrationen und militärisch organisierten Umsturzversuchen. Diese Aktionen sind zuvorderst gegen den anhaltenden Einfluss Großbritanniens auf die politischen und wirtschaftlichen Prozesse des Landes gerichtet.

119 Daniel C. Williamson, »Opportunities: Iraq Secures Military Aid from the West, 1953–56,« *International Journal of Middle East Studies* 36.1 (2004): 90; Nigel John Ashton, »The Hijacking of a Pact: The Formation of the Baghdad Pact and Anglo-American Tensions in the Middle East, 1955–1958,« *Review of International Studies* 19.2 (1993): 123.
120 Williamson, »Opportunities: Iraq Secures Military Aid from the West, 1953–56,« 90.
121 Tripp, *A History of Iraq* 141; Eppel, *Iraq from Monarchy to Tyranny* 123–124.

Nach Ende des Zweiten Weltkrieges eskaliert die Situation abermals: Trotz steigender Einnahmen aus der Erdölförderung bleibt die wirtschaftliche Situation für breite Bevölkerungsgruppen weiterhin desaströs. Die wachsende westlich sozialisierte Mittelschicht ist zunehmend desillusioniert. Angestellten im öffentlichen Dienst werden zeitweise keine Gehälter gezahlt, Studenten besitzen kaum eine berufliche Perspektive und die verarmten Massen leben nicht nur auf dem Land am Rande des Existenzminimums oder darunter.[122] Aus diesen verschiedenen Bevölkerungssegmenten stammen die meisten Anhänger des sich seit den 1930er Jahren formierenden panarabischen Nationalismus. Die große Unzufriedenheit weiter Teile der Bevölkerung mündet Ende des Jahres 1952 in die bislang schwersten Aufstände. In Reaktion auf anhaltende Generalstreiks und Demonstrationen wird das Kriegsrecht verhängt und zeitweilig eine Militärregierung eingesetzt. In den darauffolgenden Jahren reagiert die Staatsmacht mit umfassenden Repressionsmaßnahmen gegen oppositionelle Gruppierungen. Das Verbot von politischen Parteien und Gewerkschaften sowie die Schließung von Kulturzentren treffen besonders die Anhänger kommunistischer Organisationen.[123] In dem von Samira Haj als »era of repression«[124] charakterisierten Zeitraum der Jahre 1954 bis 1958 erhält die oppositionelle Bewegung zusätzlichen Auftrieb durch die revolutionären Ereignisse in Ägypten; im Jahre 1952 stürzen die sogenannten Freien Offiziere unter Führung von Gamal Abdel Nasser die probritische Monarchie. Gleichzeitig erringt in Syrien die eine Form des arabischen Sozialismus repräsentierende Ba'ath Partei bemerkenswerte Erfolge. Während also in anderen arabischen Staaten längst revolutionäre Gruppen an Einfluss gewinnen oder gar regieren, herrscht im Irak weiterhin eine konservative monarchistische Elite, die sich zur Absicherung und zum Erhalt der eigenen Macht weiterhin an Großbritannien bindet.[125]

Die hier skizzierte politische, wirtschaftliche und gesellschaftliche Situation steht in deutlichem Kontrast zu der Einschätzung mancher Fachautoren, die diese Phase mit Blick auf das Feld der künstlerischen und architektonischen Produktionen als »time of optimism and growth«[126] bewerten. Andere wollen darin einen vorbildlichen west-östlichen Austausch erkennen und attestieren gleichsam der gesamten irakischen Nation, von einem

122 Eppel, »The Elite, the Effendiyya, and the Growth of Nationalism and Pan-Arabism in Hashemite Iraq, 1921–1958,« 240.
123 Zur gewaltsamen Unterdrückung der Opposition siehe Juan Romero, *The Iraqi Revolution of 1958: A Revolutionary Quest for Unity and Security* (Lanham/MD: University Press of America, 2011). Siehe Teilkapitel »Opposition and repression in the mid1950s,« 49–53; zum Aufstand des Jahres 1952: Samira Haj, *Making of Iraq, 1900–1963: Capital, Power and Ideology* (Albany: State Univ. of New York Press, 1997) 105–107.
124 Ebd. 106.
125 Michael Eppel, »The Fadhil al-Jamali Govermet in Iraq, 1953–54,« *Journal of Contemporary History* 34.3 (1999): 417.
126 Magnus T. Bernhardsson, »Modernizing the Past in 1950s Baghdad,« *Modernism and the Middle East. Architecture and Politics in the Twentieth Century*, Hg. Sandy Isenstadt und Kishwar Rizvi (Seattle et al.: Univ. of Washington Press, 2008) 86; Mina Marefat, »Baghdad – Modern and International,« *The American Academic Research Institute in Iraq Newsletter* 2.2 (2007): 6.

generellen Fortschrittsdenken und dem Streben nach einer modernen irakischen Identität erfasst gewesen zu sein.[127]

In den anschließenden Detailanalysen gilt es, diese tatsächlich keineswegs ausschließlich vom Optimismus einer freiheitlich demokratischen Aufbruchsstimmung charakterisierte soziopolitische Gemengelage zu berücksichtigen. Hierzu wird es besonders wichtig sein, jene einseitig euphemistische Perspektive der vom IDB repräsentierten Entwicklungsideologie zu verlassen, mit der sich die überwiegende Zahl der Architekturhistoriographen weitgehend unhinterfragt identifiziert. Stattdessen soll die Vielzahl der nicht selten widerstreitenden politischen Tendenzen in die Analyse einbezogen werden, welche die kulturpolitische Lage des vorrevolutionären Iraks jenseits ihrer herrschenden Repräsentation kennzeichnen. In gleichem Maße finden regionale wie internationale Konfigurationen Berücksichtigung.

In dem hier relevanten Zeitraum der Jahre 1954 bis 1958 werden die maßgeblichen staatlichen Großaufträge nicht, wie bis dato üblich, vorrangig von britischen Architekten projektiert, sondern beauftragt das IDB gezielt solche ausländischen Architekten und Planer, die eben nicht Angehörige der ehemaligen Kolonialmacht sind. Wer allerdings über diese Handvoll prestigeträchtiger Aufträge hinaus die Vielzahl der infrastrukturell so wichtigen schulischen und medizinischen Einrichtungen ebenso wie Industriebauten plant und ausführt, ist bis heute nicht Gegenstand einer umfassenden Untersuchung gewesen. Die angeworbenen internationalen Architekten verfügen jedenfalls längst nicht alle über ausreichende Erfahrungen in der Konzeption und Umsetzung von Großprojekten außerhalb ihres bisherigen geografischen Wirkungsfeldes.

Einen der frühesten Großaufträge vergibt das IDB im August 1955 an das griechische Planungsbüro Doxiadis Associates (DA) um den bis dato nur in Fachkreisen bekannten Constantinos A. Doxiadis.[128] Er und sein interdisziplinäres Team sollen ein nationales Wohnungsbauprogramm erarbeiten. Bis 1958 kann das Büro darüber hinaus eine Vielzahl von Folgeprojekten wie Stadtteilplanungen, Neusiedlungsprojekte und Masterpläne für irakische Städte einwerben. Vom US-amerikanischen Mitglied des IDB als Planungsexperte ins Spiel gebracht, avanciert Doxiadis mit seinem vor Ort bald mehr als 100 Mitarbeiter zählenden Housing and Settlement Research Centre bis in das Jahr 1958 hinein zur wichtigsten Autorität in Fragen der Stadt- und Regionalplanung sowie des Wohnungs- und Siedlungsbaus.[129]

127 Mina Marefat, »Baghdad – Modern and International,« *The American Academic Research Institute in Iraq Newsletter* 2.2 (2007): 6.
128 Datierung übereinstimmend bei: Panayiota Pyla, »Back to the Future: Doxiadis's Plans for Baghdad,« *Journal of Planning History* 7.1 (2008): 3 und Theodosis Lefteris, »›Containing‹ Baghdad: Constantinos Doxiadis' Program for a Developing Nation,« *Ciudad del espejismo: Bagdad, de Wright a Venturi/City of Mirages: Baghdad, from Wright to Venturi*, Hg. Pedro Azara (Barcelona: Universitat Politecnica de Catalunya, 2008) 167.
129 Ebd. 168, 172, Anm. 16.

Der Auftrag für das staatliche irakische Wohnungsbauprogramm ist die erste große internationale Verpflichtung für das erst zwei Jahre zuvor gegründete Büro.[130] Binnen kürzester Zeit gelingt es diesem, ein auf fünf Jahre veranschlagtes *Basic Foundation Programme* vorzulegen, das verspricht, die Lebens- und Wohnbedingungen der städtischen, aber auch der ländlichen Bevölkerung nachhaltig zu verbessern. In den Städten des Iraks sollen die in provisorischen Unterkünften lebenden Landflüchtlinge in neu entstehende Stadtviertel umgesiedelt werden. Auf diesem Wege beabsichtigen die Behörden, die in Bagdad zunehmend unüberschaubare Lage unter den sogenannten Sarifa[131]-Familien stärker reglementieren und kontrollieren zu können. Diese neue urbane Gruppe lebt Mitte der 1950er Jahre sowohl in besetzten leerstehenden Häusern über das gesamte Stadtgebiet verteilt als auch in auf Freiflächen selbst errichteten Hütten.[132]

Es sind diese bevölkerungspolitisch bedenkliche Entwicklung sowie die weitere wirtschaftliche Expansion, die einen neuen Masterplan für Bagdad erforderlich machen. Nur zwei Jahre nach Veröffentlichung des Minoprio-Plans (Abb. 117, S. 280) legt Doxiadis Associates im Jahre 1958 ein überarbeitetes Konzept vor.[133] Gehen die Überlegungen des britischen Teams noch von einer Stadt mit 1,5 Millionen Bewohnern aus, so plant DA nun für ein künftiges Bagdad mit prognostizierten 3 Millionen Einwohnern im Jahre 1978. Sieht der ältere Plan von 1956 die Entwicklung des Stadtgebietes in östlicher und südlicher Richtung vor, so empfiehlt der Doxiadis-Plan ein Wachstum in nordwestlich-südöstlicher Richtung entlang des Tigris' als zentrale Achse (Abb. 118). Vor allem weist der Doxiadis-Plan ein deutlich ausgeweitetes innerstädtisches Areal für Verwaltung, Handel und Gewerbe aus. Dieses soll sich nicht nur über Rusafa, sondern weit über den Stadtteil Karch hinaus erstrecken und den Regierungsbezirk, die Residenz des Monarchen sowie das gesamte Gebiet südlich des Flughafens bis zum Tigris einschließen. Derweil unterscheidet sich die grundsätzliche Organisation der verschiedenen Stadtteile kaum von der des älteren Minoprio-Plans. Auch Doxiadis sieht mit Blick auf Einkaufsmöglichkeiten, Ausbildungsstätten, Gesundheits- und Freizeiteinrichtungen weitgehend autarke nachbarschaftliche Einheiten vor.[134]

Die Mehrzahl der mit der jüngeren Stadtgeschichte Bagdads befassten Autoren geht davon aus, dass mit der Vorlage des neuen Masterplanes im Jahre 1958 der nur wenig ältere Minoprio-Plan ad acta gelegt wird. Einzig der irakische Soziologe Hamid S. Salman liefert einen aufschlussreichen Hinweis, der in eine andere Richtung deutet: Bis die irakische Regierung 1965 einen Vertrag mit der staatlichen polnischen Planungsagentur Polservice

130 Ray Bromley, »Towards Global Human Settlements: Constantinos Doxiadis as Entrepreneur, Coalition-Builder and Visionary,« *Urbanism Imported or Exported? Native Aspirations and Foreign Plans*, Hg. Joe Nasr & Mercedes Volait (Chichester: Wiley-Academy, 2003) 319.
131 Arab. für Schilfmattenhütte.
132 Al-Adhami, »A Comprehensive Approach to the Study of the Housing Sector in Iraq,« Bd. 1, 153–56.
133 Datierung übereinstimmend bei: Al-Adhami, »A Comprehensive Approach to the Study of the Housing Sector in Iraq,« Bd. 3, 568 sowie Pyla »Back to the Future: Doxiadis's Plans for Baghdad,« 7 u. 9.
134 Al-Adhami, »A Comprehensive Approach to the Study of the Housing Sector in Iraq,« Bd. 3, 568–69.

IV. Öl, Architektur und nationale Identität

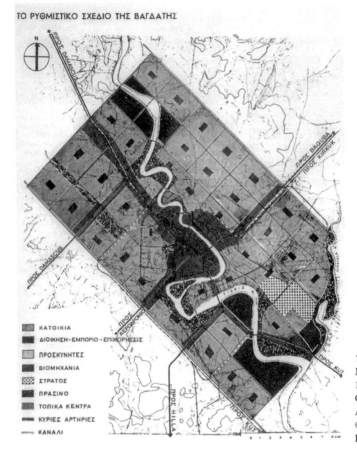

118　Doxiadis Associates, Masterplan für Bagdad, 1958.
Constantinos A. Doxiadis Archives
© Constantinos & Emma Doxiadis Foundation.

abschließt, der die Erarbeitung eines abermals revidierten Masterplanes für Bagdad umfasst, bedienen sich die zuständigen Behörden offenbar bedarfsweise sowohl an Empfehlungen des Minoprio- als auch des Doxiadis-Plans. Vollständig implementiert wird indes keiner der beiden.[135] Die internationalen Architekten erhalten allerdings bei ihrer Beauftragung 1957 allesamt den zu diesem Zeitpunkt bereits vorliegenden Minorpio-Plan an die Hand. So erklärt sich, dass jene internationalen Büros, die wie TAC auch nach der Revolution im Land tätig sind, weiterhin gemäß dessen Rahmendaten arbeiten.

Neben dem frühen Sonderfall des bereits 1954 durch das US-amerikanische IDB-Mitglied in das irakische Planungsgeschehen eingeführten Teams um Constantinos Doxiadis

135　Hamid Sadik Salman, »Die Entwicklung und der Strukturwandel der Stadt Bagdad unter den Bedingungen der asiatischen Produktionsweise und des unterentwickelten Kapitalismus. Versuch einer historisch-materialistischen Analyse einer arabischen Großstadt,« Diss. Sozialwissenschaften Ruhr-Univ. Bochum, 1975: 331.

kommt es nach fast zweijährigen informellen Vorgesprächen im Jahre 1957 zur Beauftragung zahlreicher prominenter westlicher Architekten. Das IDB lädt nun Le Corbusier, Frank Lloyd Wright, The Architects Collaborative, Willem M. Dudok sowie Alvar Aalto und Gio Ponti ein, mittels der Projektierung prestigeträchtiger öffentlicher Großbauten ihre weltweit anerkannte Expertise in die Modernisierung der irakischen Hauptstadt einzubringen.[136] Die Beauftragung geht auf die Initiative einer Gruppe jüngerer irakischer Architekten mit ausgezeichneten Kontakten zur politischen Führungsriege des Landes zurück. Ausnahmslos an britischen und US-amerikanischen Universitäten ausgebildet, halten sie die jüngst fertiggestellten oder sich noch im Bau befindenden Staats- und Verwaltungsbauten in neoklassizistischer und neoorientalistischer Formensprache für wenig geeignet, den modernen irakischen Nationalstaat zu repräsentieren. Das Ehepaar Ellen und Nizar Jawdat zählt zu den einflussreichsten Personen dieser Gruppe. Beide studieren in den 1940er Jahren bei Walter Gropius in Harvard und kehren nach ihrem an der dortigen Graduate School of Design erworbenen Abschluss 1946 in den Irak zurück.[137] Nizar Jawdat ist Sohn des einflussreichen Politikers Ali Jawdat. Der bekennende Monarchist ist Anfang der 1940er Jahre der erste irakische Botschafter in den USA und hat auch in seiner Heimat kontinuierlich wechselnde hohe politische Ämter inne. Zwischen 1934 und 1957 führt er drei Kabinette als Premierminister an; das ist auch in dem hier relevanten Sommer 1957 der Fall.[138]

Dass die Jawdats über nahezu idealtypische Möglichkeiten zur direkten Einflussnahme auf die Vergabe von Großaufträgen an prominente Modernisten verfügen, ist in der Forschung unbestritten.[139] Außerdem zählt Mohamed S. Makiya zur Unterstützergruppe im Umfeld des IDB. Er studiert seit Mitte der 1930er Jahre auf Empfehlung des damaligen Leiters des PWD, H. C. Mason, in Liverpool Architektur.[140] Obwohl die Schule in diesen Jahren in ihrer architektonischen Auffassung ganz in der neoklassizistischen Tradition der École des Beaux Arts steht, kehrt Makiya 1946 als überzeugter Befürworter der modernen Architektur in den Irak zurück.[141] In Bagdad arbeitet er als Berater des IDB.[142] Als solcher

136 Die erste umfangreiche Übersicht zu den Vorverhandlungen und konkreten Beauftragungen im Fußnotenapparat bei: Neil Levine, *The Architecture of Frank Lloyd Wright* (Princeton: Princeton Univ. Press, 1996) 494–95, Anm. 64–75.
137 Marefat, »Baghdad – Modern and International,« 6 und Makiya, »Deeply Baghdadi,« Interview mit Guy Mannes-Abbott, 61. Zu den Jawdats siehe: Ruth C. Fulton, *Coan Genealogy, 1697–1982: Peter and George of East Hampton, Long Island and Guilford, Connecticut, with Their Descendants in the Coan Line As Well As Other Allied Lines* (Portsmouth/NH: P.E. Randall, 1983) 347–48,
 <https://archive.org/stream/coangenealogy16900fult#page/n529/mode/2up>.
138 Majid Khadduri, *Independent Iraq 1932–1958: A Study in Iraqi Politics* (London et al.: Oxford Univ. Press, 1960) 249. Siehe dort: Appendix II »The Iraqi Cabinets,« 370–372, insb. 55. Kabinett, 18.06.1957 bis 11.12.1957.
139 Reginald R. Isaacs, *Walter Gropius: Der Mensch und sein Werk*, Band 2/II, Übers. Georg G. Meerwein (Frankfurt/Main, Berlin: Ullstein, 1987) 1040f und Marefat, »Baghdad – Modern and International,« 6.
140 Makiya, »Deeply Baghdadi,« Interview mit Guy Mannes-Abbott, 57; hier wird das Jahr 1935 genannt; 1936 hingegen bei Crinson, *Modern Architecture and the End of Empire* 31.
141 Makiya, »Deeply Baghdadi,« Interview mit Guy Mannes-Abbott, 61.
142 Hinweis auf Beratertätigkeit bei Marefat, »Baghdad – Modern and International,« 6.

unterstützt er die Rekrutierung der international etablierten Meister: »In the 1950s, we brought the giant architects of the world to Iraq.«[143] Das hier genannte ›Wir‹ umfasst außerdem den am Londoner Hammersmith College ausgebildeten Architekten Rifat Chadirji sowie den Berkeley-Absolventen Qahtan Awni. Chadirji ist seit 1952 Mitglied der technischen Abteilung des IDB.[144] Ich gehe auf die Akteure und Implikationen dieser Netzwerkkonfiguration im Rahmen meiner Ausführungen zum TAC-Campusprojekt in Bagdad genauer ein.

Die hier genannten irakischen Architekten haben entscheidenden Anteil an der Erstellung einer im Jahre 1953 dem Entwicklungsminister Nadim al-Pachachi übergebenen Vorschlagsliste potenzieller Architekten für die geplanten Großprojekte. Sie enthält zunächst die Namen Frank Lloyd Wright, Le Corbusier, Gio Ponti, Alvar Aalto und Oscar Niemeyer.[145] Wann genau die besagte Liste eingereicht wird, lässt sich nicht mit Gewissheit rekonstruieren. Da Pachachi nur von Mai bis September 1953 im Amt ist, muss die Übergabe zweifelsohne in diesem Zeitraum erfolgt sein.[146] Mit Ausnahme von Oscar Niemeyer, der es anscheinend im Verweis auf die totalitären Verhältnisse im Land frühzeitig ablehnt, für das irakische Regime zu arbeiten,[147] steht das Development Board seit 1954 mit den meisten der auf der Liste genannten Architekten in Kontakt. Darüber hinaus kommt es etwa zeitgleich zu ersten Gesprächen mit Walter Gropius und dem Holländer Willem Marinus Dudok. Noch bevor schließlich im Jahre 1957 konkrete Aufträge ausgesprochen werden, sind mit Alvar Aalto und Gio Ponti bereits zwei der gelisteten Architekten im Rahmen des 1954 ausgeschriebenen Einladungswettbewerbs zum Neubau der irakischen Nationalbank im Land aktiv.[148] Die Wahl fällt schließlich auf einen Beitrag des Schweizer ETH-Professors

143 Makiya, »Deeply Baghdadi,« Interview mit Guy Mannes-Abbott, 61. Siehe im Gegensatz dazu Marefat, »Baghdad – Modern and International,« 6, die sich auf ein Interview mit Rifat Chadirji bezieht, der allerdings Makiya ungenannt lässt. Hintergrund hierfür kann die sich in den folgenden Jahrzehnten entwickelnde Konkurrenz zwischen Makiya und Chadirji im Irak sein. Siehe hierzu die Hinweise bei Bernhardsson, »Modernizing the Past in 1950s Baghdad,« 91.
144 Marefat, »Baghdad – Modern and International,« 6. Fethi, »Contemporary Architecture in Baghdad: Its Roots and Transition,« 131 u. 132. Laut Bernhardsson, »Modernizing the Past in 1950s Baghdad,« 91 ist Chadirji seit Mitte der 1950er Jahre für die Denkmalpflege zuständig.
145 Erster Hinweis auf die Existenz einer solchen Liste bei: Levine, *The Architecture of Frank Lloyd Wright* 386. Vor allem aber bei: Marefat, »Baghdad – Modern and International,« 6.
146 Ebd. Leider erwähnt die Autorin nicht, wann die Vorschlagsliste dem Minister übergeben wird. Pachachi ist in den 1950er Jahren in verschiedenen Ministerien der wechselnden Regierungen tätig: Tatsächlich steht er im Kabinett von Jamil al-Madfai (Mai 1953 bis September 1953) dem Entwicklungsministerium voran, das dem IDB übergeordnet ist. Darüber hinaus hat er zwischen 1954 und 1957 das Amt des Wirtschaftsministers inne und ist mit Unterbrechungen bis zum Putsch Finanzminister. Siehe Matthew Elliot, ›Independent Iraq‹: *The Monarchy and British Influence, 1941–58* (London: Tauris Academic Studies, 1996) 176–180.
147 Levine, *The Architecture of Frank Lloyd Wright* 386; Marefat, »Baghdad – Modern and International,« 6. Marefat bezieht sich in ihren Aussagen auf ein Interview, das sie im Jahre 1997 mit Chardirji geführt hat.
148 Erster Hinweis auf den Wettbewerb bei Levine, *The Architecture of Frank Lloyd Wright* 385. Siehe auch: Pedro Azara, »Project for the Fine Arts Museum in Baghdad (Civic Center) (1957–1963),« *Ciudad del espejismo: Bagdad, de Wright a Venturi/City of Mirages: Baghdad, from Wright to Venturi*, Hg. Pedro Azara (Barcelona: Universitat Politecnica de Catalunya, 2008) 302. Im Archiv des Alvar Aalto Museo haben

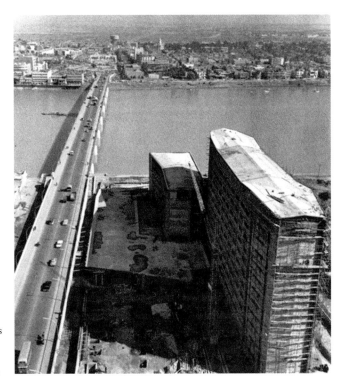

119 Gio Ponti, Hauptsitz des Development Boards und des Entwicklungsministeriums, Karch/Bagdad, 1957–1960/61.

William Dunkel, nach dessen Entwurf in den Folgejahren gegenüber der Rafidain Bank in Rusafa das Gebäude als sechsgeschossiger horizontaler Block mit zur Bank Street hin verglaster Fassade entsteht (vgl. Abb. 116, S. 277).[149]

Während der Wettbewerb für Ponti und Aalto ergebnislos bleibt, überträgt das IDB den beiden Architekten im Jahre 1957 äußerst prestigeträchtige Bauaufgaben: Ponti erhält den Auftrag für ein gleichzeitig das IDB und das Entwicklungsministerium beherbergendes Verwaltungsgebäude; Aalto soll für ein neues innerstädtisches Zentrum in Rusafa ein Kunstmuseum sowie das Post- und Telegrafenamt entwerfen. Tatsächlich fertiggestellt wird allerdings lediglich in den Jahren 1960/61 der von Ponti entworfene Verwaltungsbau (Abb. 119).[150]

 sich auf das Jahr 1955 datierte Pläne zum Wettbewerb Nationalbank Irak erhalten, siehe http://file.alvaraalto.fi/search.php?id=313. Darüber hinaus findet sich auch von Werner March im Bestand des Architekturmuseums der Technischen Universität Berlin ein weit fortgeschrittener Wettbewerbsbeitrag.

149 Weitere Abbildungen bei: *William Dunkel – 70 Jahre* (Zürich: 1963) s.p. Abgesehen von diesem schmalen Foto-Bändchen existiert bislang keine umfassende Monographie zu dem Schweizer Architekten.

150 Siehe Gio Ponti, »Progetto per l'edificio del Development Board in Baghdad,« *Domus* 370.9 (1960): 1–6. Da Ponti hier lediglich Modellfotografien zeigt, ist nicht zu erkennen, wie weit die Bauarbeiten im September 1960 fortgeschritten sind.

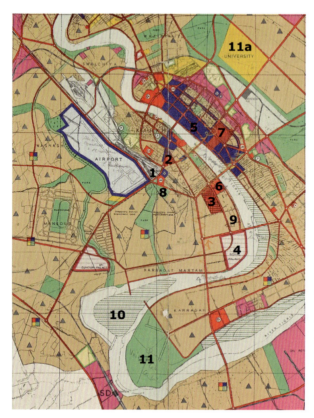

120 Auszug aus dem Minoprio-Plan mit Verzeichnis kontextrelevanter Standorte:

1 Hauptbahnhof (Wilson & Mason), **2** Museum (March), **3** Parlament (Cooper), **4** Königl. Residenz (Cooper), **5** Bankenviertel, **6** Hauptverwaltung IDB (Ponti), **7** Civic Center mit Entwürfen von Aalto, Dudok, Wright, **8** Erster Standort Stadionkomplex (LC) **9** US-Botschaft (Sert) **10** Selbstgewählter Standort Oper/Kulturzentrum (Wright) **11a** Ursprünglich vorgesehenes Areal für Universitätscampus **11** Universitätscampus (TAC).

Der Ponti-Bau entsteht im Süden von Karch als unmittelbar am Ufer des Tigris gelegener und parallel zur Jumhuriya Brücke positionierter Komplex, der mit seiner kurzen Seite zum Fluss ausgerichtet ist und damit die Uferlinie nur minimal blockiert.[151] Das Gebäude besteht aus zwei parallel gegeneinander verschobenen, deutlich unterschiedlich hohen horizontalen Scheiben, die sich von einer Plattform, die das gemeinsame Foyer und ein Auditorium beherbergt, anscheinend erheben.[152] Als Vorbild für die zentrale, zwölfgeschossige Büroscheibe dient das 1956 fertiggestellte Pirelli-Hochhaus in Mailand.[153]

Während Ponti und seine Büropartner auf ein bereits existierendes Konzept zurückgreifen, arbeitet Aalto (Abb. 121) etwa zeitgleich zu seinem Bagdader Museumsauftrag an

151 Falsche Angaben zum Standort des Gebäudes bei Marefat, »From Bauhaus to Baghdad: The Politics of Building the Total University,« *The American Academic Research Institute in Iraq Newsletter* 3.2 (2008): 2, Abb. 2.
152 Siehe insb. die Grundrisse bei Ponti, »Progetto per l'edificio del Development Board in Baghdad,« 2, weitere Abbildungen bei Lisa Licitra Ponti, *Gio Ponti: L'opera* (Mailand: Passigli Progetti & Leonardo, 1990) 202.
153 Ebd. 186–191.

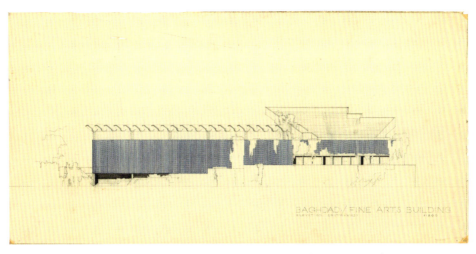

121 Alvar Aalto, Kunstmuseums in Rusafa/Bagdad. Ansicht von Südwesten, Entwurf 1958.

dem Wettbewerbsbeitrag für das North Jutland Art Museum im dänischen Aalborg. Zwar weisen beide Bauten mit Blick auf die »äußere Grundrissproportion«[154] offensichtliche Ähnlichkeiten auf, von einer vollständigen Übernahme des Aalborger Entwurfskonzeptes kann allerdings nicht die Rede sein. Das Bagdader Museum soll die Gemälde, Skulpturen und Kunstgewerbe verschiedener Epochen und Herkunftsregionen umfassende Sammlung des kurz zuvor verstorbenen armenischen Ölmagnaten Calouste Gulbenkian beherbergen.[155] Aalto sieht daher im Hauptgeschoss fünf räumlich voneinander separierte, aber untereinander verbundene Galerien vor, die sowohl Einzelerschließungen als auch zusammenhängende Begehungen ermöglichen. Als Reminiszenz an die farbig glasierten Ziegel der historischen babylonischen Stadttore ist zudem geplant, den weitestgehend geschlossenen Baukörper mit tiefblauen Keramikplatten zu verkleiden.

Ob die Vergabe eines Auftrages für den Neubau eines Post- und Telegrafenamts[156] zeitgleich ebenfalls Anfang 1957 erfolgt oder Aalto dieser Auftrag im Verlaufe des Jahres übertragen wird, muss offen bleiben.[157] Der in seinem Nachlass erhaltene, auf das Jahr 1957 datierte Entwurf zeigt einen fünfgeschossigen Verwaltungsbau mit Dachgarten, der L-för-

154 *Alvar Aalto. Band: III Projekte und letzte Bauten* 3. Aufl. (1978; Basel et al.: Birkhäuser, 1995) 150.
155 Hinweis auf die geplante Übernahme der Sammlung Gulbenkian bei Azara, »Project for the Fine Arts Museum in Baghdad,« 302. Siehe auch: Archiv des Alvar Aalto Museo, http://file.alvaraalto.fi/search.php?id=265. Die Sammlung erhält schließlich 1969 ihr Haus in Lissabon.
156 Bei Azara, 302 keine weiteren Informationen über diese Beauftragung. Im Verzeichnis des Alvar Aalto Archivs findet sich ein auf das Jahr 1957 datierter Entwurf zu diesem Projekt: http://file.alvaraalto.fi/search.php?id=314.
157 Laut Levine, *The Architecture of Frank Lloyd Wright* 494, Anm. 67, der sich auf eine m. E. vage Angabe bei Ponti, »Progetto per l'edificio del Development Board in Baghdad,« 1 bezieht, erhält Aalto seinen Erstauftrag zum selben Zeitpunkt wie Ponti, Le Corbusier und Frank Lloyd Wright.

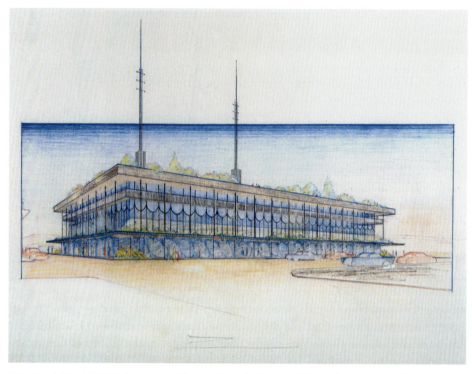

122 Frank Lloyd Wright, Perspektivzeichnung Zentrales Post- und Telegrafenamt in Rusafa/Bagdad, Entwurf 1957.

mig um eine im Innenhof platzierte monumentale Versandhalle gelegt ist. Die Fassade weist eine regelmäßige, durch die Tragkonstruktion vorgegebene Rasterung auf. Durchgängig verlaufende Fensterbänder aus hochrechteckigen Formaten betonen die Horizontalität der Anlage. Wie bereits beim Entwurf des Kunstmuseums soll der Baukörper mit blauen, stabförmigen Keramikkacheln verkleidet werden.[158] Im Falle dieses Projektes kommt es zu einer bemerkenswerten Doppelbeauftragung: Im Mai 1957 vermeldet die *Iraq Times*, dass Frank Lloyd Wright, der sich kürzlich im Lande wegen des bereits ebenfalls Anfang des Jahres übertragenen Opernhaus-Projekts aufgehalten habe, zusätzlich den Auftrag für den Neubau eines Post- und Telegrafenamtes erhält.[159]

Die von Wright erstellten Ansichten, Perspektivzeichnungen und Grundrisse zeigen einen langgestreckten viergeschossigen Baukörper. Die Horizontalität des nahezu vollständig verglasten und auf rechteckigem Grundriss entwickelten Flachbaus wird durch drei vorkragende Geschossplatten betont (Abb. 122).[160] Einen vertikalen Kontrapunkt setzen

158 Entwurf siehe: Alvar Aalto Archiv http://file.alvaraalto.fi/search.php?id=314.
159 Levine, *The Architecture of Frank Lloyd Wright* 496, Anm. 72.
160 Weitere Abbildungen zu diesem Entwurf: *Frank Lloyd Wright: From Within Outward*. Ausst.-Kat. Solomon R. Guggenheim Museum (New York: Skira Rizzoli, 2009) 87, 338–339.

zwei hoch aufragende, beinahe skulptural ausgebildete Antennen, die auf der massiven weitüberstehenden Dachplatte positioniert sind. Letztere ist als begrünte Dachlandschaft gestaltet und mit einer schattenspendenden, aus Stahlrohren gefertigten Pergola versehen. Die Stahlrohre gleichen Typs sollen von der Dachplatte abgehängt als Pflanzgitter fungieren und ebenso wie die auskragenden Geschossplatten die Glasflächen vor direkter Sonneneinstrahlung schützen.[161] Im Inneren öffnen sich die Büroetagen zu einem Hof, der in seiner Gestaltung mit umlaufenden Galerien an das traditionelle Bagdader Wohnhaus erinnert. Der Hof ist als abgesenkter Garten im Kellergeschoss angelegt, in dessen Mitte ein Bassin mit hoch aufschießender Fontäne vorgesehen ist. Dass die durch diese Maßnahme erzielte Verdunstungskälte sowie die verschattenden Kragplatten derweil allein kaum ausreichen, um in dem vollverglasten Gebäude eine akzeptable Raumtemperatur zu erzielen, ist anscheinend auch dem Entwerfer bewusst: Im Kellergeschoss sieht Wright daher die Installation einer zentralen Klimaanlage vor. Es muss dennoch verwundern, dass der erfahrende Architekt ein Gebäude von so vollständiger Transparenz plant, dass die im Innenhof angepflanzten Bäume zur Straße hin durchscheinen können.[162]

Ob Aalto und Wright tatsächlich zeitgleich und gewissermaßen gegeneinander an ihren Entwürfen für das Post- und Telegrafenamt arbeiten, ist nicht klar rekonstruierbar; ob diesen möglicherweise sogar ein Einladungswettbewerb vorausgeht, ebenfalls nicht. Letztendlich lässt sich nicht einmal mit Gewissheit überprüfen, inwieweit den beiden Architekten diese unmittelbare Konkurrenzsituation bekannt ist. Grundsätzlich herrscht anscheinend unter den nach Bagdad eingeladenen Architekten eine gewisse Goldgräberstimmung. Das allseitige Bemühen um die Vergrößerung des individuellen Auftragsvolumens, die Erlangung besser gelegener und größerer Baugrundstücke sowie um die Akquise zusätzlicher Projekte ist unverkennbar. Frank Lloyd Wrights Versuch, den ihm übertragenen Auftrag für den Entwurf eines Opernhauses zu einem Großensemble kultureller und akademischer Einrichtungen auszuweiten, der die eigentlich von TAC projektierte Universitätsplanung überschreibt, ist das wohl prägnanteste Beispiel dieser Konkurrenzsituation. Nachdem sich mit dem Regimewechsel vom Juli 1958 die generelle Auftragssituation entschieden verändert, spekuliert Gropius seinerseits, dass ihm nun, nach dem Tode Wrights, das Opernhaus-Projekt übertragen werde: »Und denke Dir,« schreibt er im Februar 1960 an Ise Gropius, »ich werde höchst wahrscheinlich das Opernhaus in Baghdad bekommen. Es ist mir versprochen worden. F. L. Wright wird sich im Grabe umdrehen.«[163] Tatsächlich soll sich diese Hoffnung genauso wenig erfüllen, wie die Entwürfe Wrights und Aaltos für das Post- und Telegrafenamt nicht weiter verfolgt werden. Auch Aaltos ambitionierter Entwurf für ein Museum wird sich niemals materialisieren. Dieses hätte wie die Hauptpost in einem für das südliche Rusafa angedachten neuen innerstädtischen Verwaltungs- und Kul-

161 Frank Lloyd Wright, »Frank Lloyd Wright Designs for Baghdad,« The Architectural Forum 108 (Mai 1958): 99–101.
162 Ebd. 99.
163 Brief Walter an Ise Gropius, 26.02.1960, Bauhaus-Archiv Berlin (BHA) Nachlass Ise Gropius, Mappe 41.

turzentrum entstehen sollen. Bereits der im März 1956 vorgelegte Masterplan von Minoprio, Spencely & Macfarlane weist hierzu ein großes, von der Ghazi Street bis an das Flussufer reichendes Areal im südlichen Teil des Altstadtviertels aus (vgl. Abb. 120, Nr. 7, S. 290).

Die Detailplanung für das als »Civic Center« bezeichnete Gebiet wird ebenfalls von dem Planerteam um Anthony Minoprio koordiniert.[164] Differenzierte Informationen liegen lediglich für ein am östlichen Rand gelegenes Teilstück zwischen der parallel zur Rashid Street im Osten verlaufenden Ghazi Street und einer als Gailani Street ausgewiesenen Straße vor. Ein im Nachlass Dudoks erhaltener Plan zeigt,[165] dass hier das von Aalto entworfene Kunstmuseum neben drei von Dudok selbst projektierten Verwaltungsbauten entstehen soll. Dass der niederländische Altmeister im Jahre 1957 den Auftrag für gleich drei Großprojekte erhält, ist in zweierlei Hinsicht überraschend: Weder findet sich sein Name auf der von den Architekten um das Ehepaar Jawdat erstellten Liste, noch sind die von ihm in den vergangenen zwei Jahrzehnten geplanten und/oder realisierten Bauten außergewöhnlich prominent rezipiert worden. Es sind vor allem seine inzwischen mehr als drei Jahrzehnte zurückliegenden Arbeiten wie das Rathaus von Hilversum (1923–1931) oder die dortige Badeanstalt (1920/21), für die er eine breite internationale Wertschätzung erfährt. In Bagdad soll Dudok nun den Gerichtshof, das Polizeihauptquartier und ein Liegenschaftenamt bauen. Die zunächst überraschende Auftragsvergabe beruht anscheinend auch auf seinen guten Kontakten, die er seit langem in die Region unterhält.[166]

Gut ein Jahr nach seiner Beauftragung reicht Dudok seine auf Januar und März 1958[167] datierten Entwürfe ein. Sie zeigen drei nebeneinanderliegende mehrgeschossige Gebäudekomplexe mit dem zentral platzierten Gerichtshof. Die aufeinander bezogenen monumentalen Blöcke sind mit gleichförmig gerasteter Lochfassade zur Ghazi Street ausgerichtet und ähneln in ihrer modernistischen Monumentalität Dudoks zwischen 1947 bis 1951 im niederländischen Velsen errichtetem Verwaltungsgebäude der Koninklijke Nederlandse Hoogovens en Staalfabrieken.[168]

Obwohl diese Projekte Dudoks nach dem Regimewechsel im Entwurfsstadium verharren, korrespondiert der holländische Architekt noch bis Anfang der 1960er Jahre mit den

164 Pedro Azara, »Willem Marinus Dudok: Dirección General de Policía, Palacio de Justicia, Registro de la Propiedad (Centro Civico) (1957–1959)/Police Headquarters, Palace of Justice, Property Register (Civic Center) (1957–1959),« 302, Anm. 2 [engl. Übers.]. Dass Minoprio, Spencely & Macfarlane auch die Planung für das Civic Center koordinieren, geht aus einer im Dudok-Nachlass des NAI in Rotterdam erhaltenen Korrespondenz hervor.
165 Zur Bestimmung der Lage siehe Plan zur Bebauung Ecke Ghazi/Gailani Street aus Nachlass Dudok, abgebildet bei: Azara, »Dirección General de Policía, Palacio de Justicia, Registro de la Propiedad/Police Headquarters, Palace of Justice, Property Register (Civic Center),« 205.
166 Ebd. 302, Anm. 4.
167 Datierung der Entwürfe, siehe Abb. ebd. 205f sowie Skizze des Gerichtshofes bei Herman van Bergeijk, *Willem Marinus Dudok: Architekt-Stadtplaner 1884–1974* (Basel: Wiese, 1995) 318.
168 Abbildungen siehe bei: Azara, »Police Headquarters, Palace of Justice, Property Register (Civic Center) (1957–1959),« 206 sowie des Verwaltungsgebäudes in Velsen bei: Bergeijk, *Willem Marinus Dudok: Architekt-Stadtplaner* 293.

verantwortlichen Behörden, um den Fortgang der Arbeiten zu bewirken.[169] Das Civic Center wird ohne Dudoks Bauten schließlich in den 1980er Jahren an der von Minoprio und seinen Partnern dafür vorgesehenen Stelle, aber in vollständig überarbeiteter Form von den irakischen Architekten Hisham Munir und Nasir al-Asadi gebaut.[170]

Eine wenn auch verspätete, keineswegs vollständige und modifizierte Realisierung erfährt demgegenüber Le Corbusiers Entwurf für einen Sportkomplex olympischen Standards mit einem Stadionbau für 50.000 Menschen. Als das IDB Le Corbusier am 2. Januar 1957[171] beauftragt, ist er der erste aus der Gruppe der gelisteten Architekten. Im Unterschied zu Aalto, Ponti oder Dudok, deren bisherige Arbeit sich vor allem auf die jeweilige Herkunftsregion konzentriert, steht Le Corbusiers Reputation bei der Planung und Ausführung internationaler Bauvorhaben kaum in Frage. Neben der von ihm geleiteten Gesamtplanung der indischen Provinzhauptstadt Chandigarh hat er bereits einige Großbauten für das dortige Kapitol fertiggestellt, darunter der Justizpalast (1952), das Sekretariatsgebäude (1953) und das Parlament (1955). Andere Großprojekte wie das Nationalmuseum für die Kunst des Westens in Tokio (1959) stehen vor ihrer unmittelbaren Vollendung. Darüber hinaus bauen er und sein Büro zwischen 1951 und 1956 im indischen Ahmedabad neben zwei Villen den Sitz der Mill Owners' Association sowie das Sanskar Kendra Museum. Abgesehen von dem aus dem Jahre 1936 stammenden Entwurf für ein Fußballstadion in Paris mit Platz für 100.000 Menschen verfügt er bis zu diesem Zeitpunkt allerdings über keine ausgesprochenen Erfahrungen im Bau von Sportstätten.

Nach einem einwöchigen Besuch im November 1957 in Bagdad legt Le Corbusier Ende Mai 1958 sein Konzept vor. Der Sportkomplex liegt inmitten einer Parklandschaft, in der neben dem Fußball- und Leichtathletikstadion eine Schwimmhalle mit Platz für 5.000 Besucher sowie ein Aquapark mit künstlichen Bächen, Teichen und einem Wellenbad entstehen sollen.[172] Le Corbusier kombiniert offensichtlich die für den Leistungssport vorgesehenen Wettkampfstätten mit solchen Anlagen, die heute als Erlebnisbad bezeichnet würden. Bereits im Minoprio-Plan ist in unmittelbarer Nähe des neuen Bahnhofsgebäudes ein Areal für den Bau eines Stadions reserviert (vgl. Abb. 120, Nr. 8, S. 290). Dieses erweist sich jedoch offenbar sehr schnell als zu klein für die ambitionierte und weit über die Vorgaben des Masterplans hinausgehende Planung Le Corbusiers. Ein erster Entwurf wird noch am 13. Juli 1958, genau einen Tag vor Ausbruch der Revolution, genehmigt. Auch danach setzt der Architekt seine Arbeit am Projekt fort; schon im April 1959 reist er in den Irak, um mit dem neu formierten Development Board eine Umsetzung zu forcieren.[173] Obwohl noch

169 Ebd. 301f.
170 Ebd 303, Anm.1. Anscheinend ist Anfang der 1960er Jahre J. L. Sert, amtierender Dekan der Harvard Graduate School of Design, in die Gesamtplanung involviert. Hinweis (in den Fußnoten) bei: Azara, »Project for the Fine Arts Museum in Baghdad,« 303f, Anm. 1.
171 Rémi Baudouï, »Bâtir un stade: le projet de Le Corbusier pour Bagdad, 1955–1973,« *Ciudad del espejismo: Bagdad, de Wright a Venturi/City of Mirages: Baghdad, from Wright to Venturi*, Hg. Pedro Azara (Barcelona: Universitat Politecnica de Catalunya, 2008) 93.
172 Ebd. 97. Siehe auch S. 189 (rechts unten) Abb. des Lageplans vom 5. Juli 1958.
173 Ebd. 99f.

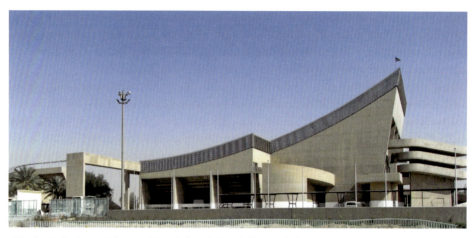

123 Le Corbusier und Georges-Marc Présenté, Sporthalle, Bagdad, Entwurf 1957–63, erbaut 1973–80.
Foto: Caecilia Pieri, 2011.

Anfang April 1962 neue Pläne entstehen,[174] gerät das Vorhaben in der unmittelbaren Folgezeit in eine Sackkasse. Zu diesem Zeitpunkt ist kaum vorhersehbar, dass die Projektideen jemals wiederbelebt werden sollten.

Im Jahre 1966 wird südöstlich von Rusafa ein Stadion (Al-Shaab Stadion) fertiggestellt, das allerdings der portugiesische Architekt Francisco Keil do Amaral entworfen hat. Die Sporthalle hingegen entsteht schließlich zwischen 1973 und 1980 nach dem Entwurf Le Corbusiers als skulpturaler Betonschalenbau in unmittelbarer Nähe zum Stadion. Erbaut von Le Corbusiers Projektpartner Georges-Marc Présenté zählt die Anlage heute zu den wenigen jemals realisierten Entwürfen dieser besonderen Auftragskonstellation (Abb. 123).[175]

Neben dem Engagement Le Corbusiers gehen die beiden wohl spektakulärsten Vergaben an zwei weitere Protagonisten der Modernen Architektur: Der beinahe 90jährige Frank Lloyd Wright erhält den Auftrag für den Bau des Opernhauses im Januar 1957. Das Universitätsprojekt kann der 74jährige Walter Gropius im Spätsommer desselben Jahres für sich und seine Partner von The Architects Collaborative akquirieren. Diese beiden Großprojekte werden in den folgenden Kapiteln umfassend rekontextualisiert und einer multiperspektivischen (Neu-)Deutung zugeführt.

Bei der Diskussion der Bagdader Projekte Frank Lloyd Wrights und TACs werden jeweils abhängig von der Spezifität des konkreten Gegenstandes divergierende konzeptio-

174 Siehe z. B. FLC 32310 und 32313, datiert auf den 3.04.1962.
175 Siehe Suzanne Taj-Eldin und Stanislaus von Moos, »Nach Plänen von… Eine Gymnastikhalle von Le Corbusier in Bagdad,« Archithese 13.3 (1983): 39–44 und Suzanne Taj-Eldin, »Baghdad: Box of Miracles,« The Architectural Review 181.1 (1987): 78–83 sowie mit weiteren aktuellen Fotografien und Archivfunden: Caecilia Pieri, »À propos du Gymnase Le Corbusier à Bagdad : découverte des archives de la construction (1974–1980),« Les carnets de l'Ifpo: La recherche en train de se faire à l'Institut français du Proche-Orient 12.06.2012, 12.03.2016 <http://ifpo.hypotheses.org/3706>.

nelle Zugänge und interpretatorische Fokusse gewählt. Sie sollen in der Summe einen möglichst umfassenden Blick auf das große Spektrum architektonischer und städtebaulicher Interventionen westlicher Modernisten im Bagdad der 1950er Jahre eröffnen. Der architekturhistorische Ereignisraum wird als spätkoloniale Bühne einer ausgesprochen transitorischen und vielschichtigen Phase innerhalb der Globalisierung der Architekturmoderne behandelt, die genauso von den Kontinuitäten kolonialer Orientalismen oder kolonialanaloger Totalitätsaspirationen und hegemonialpolitischer Interessen westlicher Entwicklungsplanung wie von den konkurrierenden Modernitätsentwürfen und Repräsentationsansprüchen lokaler Akteure gekennzeichnet ist. Es liegt auf der Hand, dass hierzu in diachroner Weise eine Vielzahl architekturhistorischer und planungsgeschichtlicher Diskurse durchquert werden muss; auch solche, die auf den ersten Blick nicht von zwingender Relevanz für die Erklärung der behandelten Projekte erscheinen. Darüber hinaus ist es in einem noch größeren Umfang als in den vorangegangenen Fallstudien zu Le Corbusier und Ernst May notwendig, die Fragestellungen, Methoden und Ergebnisse benachbarter Disziplinen in die Betrachtung mit einzubeziehen.

Es versteht sich von selbst, dass die so skizzierten Neudeutungen durchweg als kritische Hagiologien in architekturhistorischer Absicht angelegt sind.[176] Jenseits jeder genieästhetischen Dekontextualisierung begreifen sie die behandelten Konzeptionen und Projekte als gleichermaßen von globalen wie lokalen Diskursen determinierte Macht/Wissens-Äußerungen. Obschon meine Analysen also zuvorderst auf das Offenlegen von Möglichkeitsbedingungen abzielen, fahnde ich im Folgenden stets auch nach der Dialektik von kreativer Formgebung und sozialräumlicher Wirkung in den individuellen Entwürfen, Projekten und Bauten. Die Räume der Architektur und des Urbanen werden also wie bereits in den vorangegangenen Fallstudien nicht nur als Produkte soziopolitischer Prozesse, sondern gleichsam als Produzenten derselben interpretiert. Sie sind nicht nur als Artikulation äußerer Diskurse, sondern auch als tatsächliche oder geplante Handlungsorte lokaler Alltagspraktiken zu fassen.

Arabische Architektur-Nächte: Frank Lloyd Wrights Halbmondoper (1957)

Angefragte Entwürfe und ungefragte Projektionen

Der initiale Auftrag, der im Januar 1957 an Frank Lloyd Wright ergeht, umfasst zunächst nur den Bau eines Opernhauses für jenes neu geplante Civic Center von Rusafa, in dem auch die an Aalto und Dudok übertragenen Bauten hätten entstehen sollen.[177] Die im Juni und Juli 1957 eingereichten Entwurfszeichnungen beanspruchen jedoch ein weitaus grö-

176 Siehe zu dem Begriff und dem Verfahren der Hagiologie: Guy Philippart, »Hagiographes et hagiographie, hagiologes et hagiologie: des mots et des concepts,« *Hagiographica* 1 (1994): 1–16.
177 Levine, *The Architecture of Frank Lloyd Wright* 494, Anm. 66 sowie Joseph M. Siry, »Wright's Baghdad Opera House and Gammage Auditorium: In Search of Regional Modernity,« *Art Bulletin* 87 (2005): 271–73, Hinweis auf die Lage des Grundstücks im Civiv Center (ebd. 270, siehe auch Anm. 28).

ßeres Auftragsvolumen. Während seines Besuchs in der Stadt im Mai desselben Jahres gelingt es Wright, zusätzlich den Auftrag für das ebenfalls im Civic Center geplante Post- und Telegrafenamt hinzuzugewinnen. Außerdem legt er in Eigeninitiative jenseits des angefragten Entwurfes für ein Opernhaus im altstädtischen Bestand das signifikant erweiterte Konzept für ein Ensemble kultureller Bauten sowie eines Universitätscampus vor. Der als »Greater Bagdad« präsentierte Komplex soll nun auf einer abgelegenen Tigris-Insel sowie einer angrenzenden Halbinsel entstehen. Die Ausweitung des Auftrages entspricht offenbar dem Selbstverständnis Frank Lloyd Wrights, der in einer unmittelbar nach der Erstbeauftragung erscheinenden Pressenotiz im Januar 1957 mit den Worten zitiert wird: »I would not give a hoot to build an opera house in New York or London [...] but Baghdad is a different story.«[178]

Von Beginn an befindet sich der Architekt unter jenen gelisteten Namen, welche die lokale Architektengruppe um das Ehepaar Jawdat dem IDB als auswärtige Experten empfiehlt. Dass Wright tatsächlich eingeladen wird, ein Opernhaus für Bagdad zu entwerfen, kann auch angesichts der großen Resonanz auf den zu diesem Zeitpunkt noch nicht abgeschlossenen Bau des New Yorker Guggenheim Museums kaum überraschen. Umgekehrt könnte man fragen, warum andere prominente Protagonisten des sogenannten International Style wie etwa Mies van der Rohe offenbar nicht adressiert werden. In diesem Zusammenhang wirkt sich zweifelsohne auch der Umstand aus, dass Ellen Jawdats Schwester, die Landschaftsarchitektin Mary Frances Coan, bereits seit 1945 ein enges Mitglied der im Jahre 1932 von Frank Lloyd Wright und dessen Frau Olgivanna als Taliesin Fellowship gegründeten Lebens- und Arbeitsgemeinschaft ist.[179] Einen einflussreichen Fürsprecher bei der Vergabe des Opernhaus-Projektes erhält Wright zudem in dem irakischen Politiker Abdul Jabbar al-Chalabi.[180] Dieser stammt aus einer der reichsten Familien des Landes und hat in den USA in Kalifornien und an der Columbia Universität in New York studiert.[181] Nach

178 »Wright Going to Iraq to Design Opera House,« *New York Times* 27.01.1957: 57.
179 Zur verwandtschaftlichen Beziehung von Ellen Jawdat und Mary Frances Coan (verh. Lockhart, später dann Nemtin) siehe: Fulton, *Coan Genealogy, 1697–1982* 346–347. Insbesondere in den TAC-Publikationen sowie bei Marefat, »From Bauhaus to Baghdad: The Politics of Building the Total University,« 2 wird immer wieder der Name Ellen Bovey genannt. Ob Ellen Jawdat (geb. Coan) zwischenzeitlich den Namen Bovey trägt oder ob hier eine Verwechselung vorliegt, bleibt unklar. In der o. g. Geschichte der Familie Coan wird der Name Bovey jedenfalls nicht genannt. Zur Taliesin Fellowship und der Involvierung von Mary Frances Coan siehe: Myron A Marty und Shirley L. Marty, *Frank Lloyd Wright's Taliesin Fellowship* (Kirksville/MO: Truman State Univ. Press, 1999). Marefat gibt an, dass sich Ellen Jawdat in einem Jahrzehnte später geführten Interview skeptisch über die Wahl Wrights geäußert habe; Mina Marefat, »Wright's Baghdad,« *Frank Lloyd Wright: Europe and Beyond*, Hg. Anthony Alofsin (Berkeley et al.: Univ. of California Press, 1999) 188f. Nichtsdestotrotz verfügt Ellen Jawdat durch ihre Schwester, die weit über Wrights Tod hinaus der Taliesin Gemeinschaft verbunden bleibt, über beste Kontakte zum inneren Zirkel des Architekten.
180 Mina Marefat stößt auf den Namen des Politikers Abdul Jabbar al-Chalabi während eines mit dem Ehepaar Jawdat geführten Interviews. Sie kontextualisiert dessen Funktion und Bedeutung für das Projekt jedoch nicht. Marefat, »Wright's Baghdad,« 189.
181 Weiterführende Hinweise auf Chalabi bei Siry, »Wright's Baghdad Opera House and Gammage Auditorium: In Search of Regional Modernity,« 302, Anm. 29.

verschiedenen hochrangigen Posten in wechselnden Kabinetten sitzt Chalabi 1957 als Vorstandsmitglied im Development Board.[182] Der eigentliche Vorstoß zum Bau eines Opernhauses geht von dem ebenfalls in den USA ausgebildeten, ehemaligen irakischen Premierminister Mohammed Fadhel al-Jamali aus.[183] Beide Politiker sind hinsichtlich ihres biographischen Hintergrundes typische Angehörige jener wirtschaftlichen und politischen Eliten, die nach ihrem Auslandsstudium zwischen Bagdad, Beirut, den Metropolen Europas und den USA pendeln. Während fraglos allein die wachsende und aufstrebende Mittelschicht einen akuten Bedarf für ein öffentliches Haus der Musik nahelegt,[184] darf bei der Einschätzung dieser von den politischen Eliten lancierten Initiative nicht übersehen werden, dass mit Ägypten ausgerechnet jenes Land der Region, mit dem sich der Irak in einem stetigen Konkurrenzverhältnis um die kulturelle Vorherrschaft in der arabischen Welt sieht, bereits seit nahezu 100 Jahren über ein Opernhaus in Kairo und seit Anfang der 1920er Jahre über ein zweites in Alexandria verfügt.

Frank Lloyd Wright bricht Ende Mai 1957 zu einem einwöchigen Besuch nach Bagdad auf.[185] Von diesem Aufenthalt sind hinsichtlich der konkreten Projektgenese zwei zentrale Ereignisse überliefert: Am 22. Mai hält Wright einen Vortrag vor irakischen Ingenieuren und Architekten, in dem er seine grundsätzliche Einschätzung zur künftigen Architektur des Landes präsentiert und dessen Inhalt später als Abschrift im Land zirkulieren wird.[186] Das zweite Schlüsselereignis betrifft gemäß eigener Darstellungen vor den Mitgliedern der Taliesin Gemeinschaft die Hintergründe der Akquise eines neuen, außerhalb der dicht bebauten Altstadt gelegenen Grundstücks. Demnach gelingt es Wright in persönlichen Gesprächen mit dem 24jährigen König Faisal II., dem Enkel des ersten, von den Briten eingesetzten irakischen Monarchen, ein im königlichen Besitz befindliches Grundstück für sein Vorhaben zugesprochen zu bekommen. Wright deutet ebendieses Entgegenkommen des haschemitischen Herrschers entgegen der Vorgaben des IDB anscheinend als Freibrief für die umfassende Ausweitung des Entwurfsthemas. Der Architekt will die unbebaute Tigris-Insel, die zu dieser Zeit am südlichen Rand des durch den Minoprio-Plan ausgewiesenen Stadterweiterungsgebietes liegt und die damals wie heute den Namen Jazirat Um al-Khanzeer (arabisch für Schweine-Insel; wörtlich *Insel der Mutter des Schweines*) trägt, erst

182 *Development of Iraq: Second Development Week* (März 1957): 9.
183 Levine, *The Architecture of Frank Lloyd Wright* 497, Anm. 101; Siry, »Wright's Baghdad Opera House and Gammage Auditorium: In Search of Regional Modernity,« 270f, 301f, Anm. 29.
184 Ebd. 302, Anm. 31.
185 Die Angaben über den Zeitraum des Aufenthalts variieren: Marefat nennt ohne Quellenangabe den 21. bis 27. Mai 1957 (Marefat, »Wright's Baghdad,« 261, Anm. 41) und Siry nennt den 19. bis 25. Mai 1957 auf Basis von Pressemeldungen in der lokalen *Iraq Times* (Siry, »Wright's Baghdad Opera House and Gammage Auditorium: In Search of Regional Modernity,« 270). Einigkeit herrscht indes über den Vortragstermin am 22. Mai 1957.
186 Vortrag Frank Lloyd Wright vor den Ingenieuren und Architekten von Bagdad, [22.05.1957], Abschrift Tonbandaufnahme, FLWF, Inv.-Nr. MS 2402.378, 1. Im Nachlass liegen mehrere Überarbeitungsstadien dieser Abschrift vor. Hinweis auf eine Verbreitung als Typoskript durch Wright selbst: Frank Lloyd Wright, »A Journey to Baghdad [16.06.1957],« *Frank Lloyd Wright: His Living Voice*. Zusammengestellt und kommentiert von Bruce B. Pfeiffer (Fresno/CA: Press at California State Univ, 1987) 50.

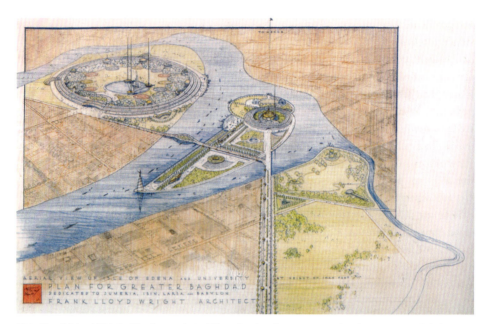

124 Frank Lloyd Wright, Vogelperspektive Edena-Insel und Universität, *Plan for Greater Baghdad*, 1957.

während eines Rundfluges über die Stadt entdeckt haben.[187] Es ist aber auch denkmöglich, dass seine Wahl bereits vor der Bagdad-Reise auf Grundlage des ihm im Vorfeld zugestellten Minoprio-Planes feststeht.[188]

Das durch seine insulare Lage und moderate Größe von etwa 2,7 Kilometern in der Längserstreckung und 1,3 Kilometern an seinem breitesten südwestlichen Abschnitt ausgewiesene Areal bildet das stadtgeographische Kernstück und den konzeptionellen Ausgangspunkt für die als »Greater Baghdad« bezeichnete Gesamtplanung.[189] Eine binnen zweier Monate nach Wrights Aufenthalt erstellte farbige Präsentationszeichnung zeigt den Planungsraum von Nordwesten in der Vogelperspektive inmitten einer nicht näher differenzierten, als unbebaut visualisierten Umgebung (Abb. 124). Das Opernhaus ist am südwestlichen Ende der Insel auf einer vermeintlich kreisrunden Plattform inmitten einer Parklandschaft platziert. Diese zirkuläre Formation wird auf der südöstlich angrenzenden Halbinsel in der ebenfalls kreisrunden baulichen Anordnung des Universitätscampus erwidert. Die Perspektivzeichnung zeigt zudem, dass sich die geometrische Grundform des

187 Wright, »A Journey to Baghdad,« 51.
188 Siehe hierzu den Hinweis auf einen auf den 7.05.1957 datierten Brief aus der Wright-Korrespondenz, auf den Marefat verweist (Marefat, »Wright's Baghdad,« 260, Anm. 39 sowie den Hinweis auf den Minoprio-Plan, ebd. 193).
189 Bei den Maßen der Insel handelt es sich um Schätzungen, die ich anhand des Minoprio-Planes erstellt habe. Diese sind als Näherungswerte zu verstehen.

Entwurfes in zahlreichen Baukörpern und Landschaftskompartimenten wie künstlich angelegten Wasserflächen und Bepflanzungsformationen wiederholt.

Die beiden benachbarten Areale werden durch eine neue Tigris-Brücke verbunden. An den Westteil der Stadt ist die Insel mittels einer ebenfalls über den Tigris geführten Zentralachse angeschlossen. Buntstiftmarkierungen auf einer Kopie des in Wrights Nachlass erhaltenen Minoprio-Planes zeigen,[190] dass die wahlweise als (King Faisal) Broadway oder Esplanade bezeichnete vielspurige Erschließungsstraße[191] gemäß erster vorkonzeptioneller Überlegungen direkt zum Hauptbahnhof ins Zentrum von Karch geführt wird und in einiger Distanz vorbei an Königspalast und Parlament verlaufen soll.[192] Damit wäre der zu diesem Zeitpunkt noch an der Peripherie gelegene Komplex unmittelbar an die rapide wachsende Stadt angeschlossen.

Die von Wright in »Edena« umbenannte und sich von Südwesten nach Nordosten erstreckende Insel erfährt eine rigorose geomorphologische Transformation, die weit über das übliche Maß landschaftsarchitektonischer Interventionen hinausgeht. Ihre birnenähnliche Kontur wird durch Abtragungen und Uferbegradigungen in die Form einer halbierten Ellipse mit kreisrunden Ausstülpungen an ihrem südlichen Ende umgestaltet (Abb. 125). Ebendort platziert Wright das Opernhaus auf einer erhöhten Plattform umgeben von einer dreistufigen Ringanlage. Eine ebenfalls zirkulär gefasste, als »Garden of Eden« bezeichnete Parkanlage schließt unmittelbar an diese Formation an. Die beiden Kompartimente sind als sich überschneidende Kreisformationen arrangiert, so dass der Eindruck entsteht, als schöbe sich die den Park tragende Plattform unter die kreisrunde Anlage des Opernhaus-Komplexes. Inmitten der Grünanlage platziert Wright zwei große, hinsichtlich ihrer Gestaltung nicht weiter spezifizierte, im Erläuterungstext und im Lageplan als »Adam« und »Eve« ausgewiesene Skulpturen (Abb. 125). Diese werden jeweils mit einer etwa 35 Meter hohen gläsernen Kuppel versehen, über die sich eine Fontäne ergießt. In regelmäßigem Abstand säumen deutlich kleinere Glaskapseln den metaphorischen Paradiesgarten. Sie beherbergen solche Skulpturen, die die Völker der Welt repräsentieren sollen.[193]

Von dort, wo sich die Formationen von Park und Opernhaus überschneiden, führt entlang der Längserstreckung der Insel eine baumbestandene Straße vorbei an einem in L-Form angelegten Basar mit kleinen Geschäften, zwei Museen, einem Kasino und einer Freilichtbühne auf direktem Weg nach Nordosten bis zur äußersten Spitze der Insel.[194] Hier sieht

190 Farbig abgebildet bei Levine, *The Architecture of Frank Lloyd Wright* 385.
191 Der Lageplan weist die Straße als »King Faisal Esplanade« aus, siehe Levine, *The Architecture of Frank Lloyd Wright* 395, Abb. 376. In den schriftlichen Erläuterungen des Architekten allerdings als »King Faisal Broadway« bezeichnet, siehe: Frank Lloyd Wright, Vorschriften Projektbeschreibung zu den Entwürfen für Greater Baghdad, »The Tigris Bridge of the King Faisal Broadway,« datiert Juni–Juli 1957, MS 2401.379.
192 Siehe Wrights Markierungen im Minoprio-Masterplan, Levine, *The Architecture of Frank Lloyd Wright* 385.
193 Wright, »Frank Lloyd Wright Designs for Baghdad,« 91.
194 Auch für die beiden Museen und den Basar präsentiert Wright architektonische Lösungen, siehe: *Frank Lloyd Wright: From Within Outward*. Ausst.-Kat. Solomon R. Guggenheim Museum (New York: Skira Rizzoli, 2009) 78, 81, 340.

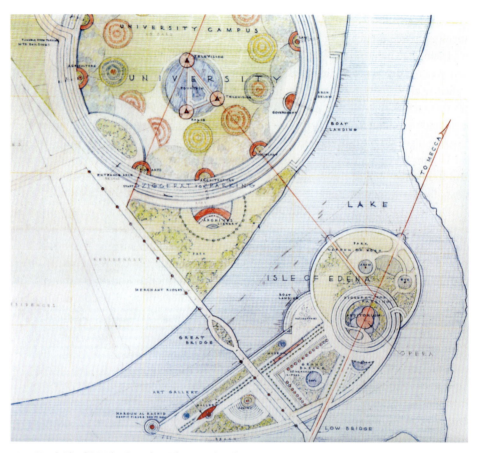

125 Frank Lloyd Wright, Lageplan Edena-Insel und Universität, 1957.

Wright eine mehr als 90 Meter hohe, begehbare Kolossalstatue vor. Das als »Monument for Haroun al-Rashid« bezeichnete Objekt ist zur Stadt hin ausgerichtet (Abb. 126). Obwohl die auf einem spiralförmig ausgebildeten Sockel thronende Großskulptur die historische Figur des abbasidischen Kalifen repräsentieren soll, erinnert ihre Figuration mit dem charakteristischen Spitzbart und dem langen Stab in der rechten Hand an antike Darstellungen mesopotamischer Priesterfürsten.[195] Während der Architekt für das eigentliche Harun al-Rashid-Standbild auf antike Darstellungen zurückgreift, zeigt die architektonische Ausbildung des Sockels deutliche Anleihen an das Minarett der zwischen 848 und 852 erbauten Moschee von Samarra (Abb. 127). Der Spiralturm wird zudem mit einem umlaufen-

195 Die Statue selbst soll als Blechverkleidung über einem Stahlrahmen angefertigt und der Sockel in Beton ausgeführt werden, siehe: Frank Lloyd Wright, Vorschriften zu den Entwürfen für »Greater Baghdad. The Crescent Opera and Civic Auditorium,« datiert Juni–Juli 1957, Inv.-Nr. MS 2401.379 II, 5.

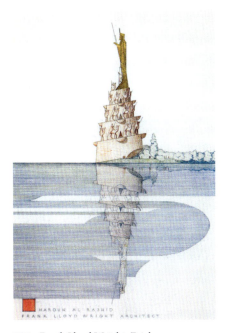 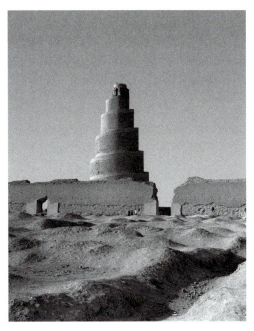

126 Frank Lloyd Wright, Zeichnung, Monument für Haroun al-Rashid, 1957.

127 Spiralturm (Malwiya Minarett) der Moschee von Samarra, Nordirak, 848–852 n. Chr. Foto: Latif el Ani, 1959.

den, reliefartig ausgebildeten Fries versehen, der eine Karawane berittener Kamele bis vor die Füße des Kalifen führt.

Im Unterschied zu den zwei langgestreckten eingeschossigen Museumsbauten thront das Opernhaus deutlich exponiert am Kopfende der Insel. Umgeben von einer dreistufigen Ringanlage von 350 Metern Durchmesser[196] erfährt der eigentliche Kernbau von überschaubaren Ausmaßen eine besondere optische Exponierung. Der mit dem PKW von der Stadt kommende Besucher wird direkt auf die kreisförmige Rampe geleitet, die Stellplätze für 1920 PKWs bietet.[197] Eine gesondert angelegte breite Auffahrt ermöglicht es den Anreisenden aber auch, direkt vor den repräsentativen zentralen Haupteingang vorzufahren (Abb. 128).

Inmitten dieser kreisrunden Rampenanlage steht das Opernhaus einer Festungsanlage ähnlich als Rundbau auf einem eigenen hochaufragenden Sockel (Abb. 129). Dieser ist c-förmig von einem künstlich angelegten See mit Uferbegrünung umgeben. Der Baukörper ist umstellt von einem umlaufenden Arkadengang. Dessen filigrane, 25 Meter hohe, bis

196 Sämtliche im Folgenden angegebenen Größenangaben sind von mir anhand der Pläne und Zeichnungen ermittelt worden und verstehen sich als Annäherungswerte.
197 Wright, »Frank Lloyd Wright Designs for Baghdad,« 93.

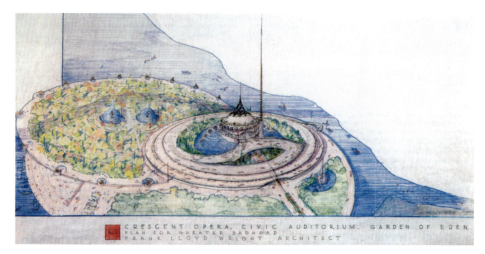

128 Frank Lloyd Wright, Vogelperspektive des Opernhauses mit angrenzendem Park, 1957.

zur Dachunterkante reichende Stützen sollen in Alabaster ausgeführt werden. Die Arkadenbögen erhalten von ihrem Scheitelpunkt aus abfallende Verblendungen, die den Eindruck geraffter Vorhänge vermitteln und vermutlich – so wie die gesamte Anlage – aus Beton beziehungsweise in Stahlbeton errichtet werden sollen. Darüber erhebt sich eine aus der Gestaltung des Innenraumes abgeleitete pseudo-kuppelartige Dachform, die so rigoros abgeflacht ist, dass eine plane Fläche den Abschluss dominiert. Erst ein in der Außenlinie hyperbelartig ausgebildeter Aufsatz komplettiert die in eine antennenartige Spitze mündende Dachkomposition. In seiner spitz zulaufenden Form, den schlanken, das vorkragende Dach abfangenden Stützen sowie durch die vorhangartigen Applikationen entsteht das Gesamtbild eines übergroßen Rund- oder Zirkuszeltes.

Wrights Entwurf sieht für den der Gesamtanlage ihre signifikante Form verleihenden Dachaufsatz ein besonders figuratives Element vor: Der mittels unterschiedlich großer Okuli von bis zu zehn Metern Durchmesser allseits geöffnete Aufbau soll eine etwa neun Meter hohe goldfarbige Aladin-Plastik samt Wunderlampe aufnehmen (Abb. 130).[198] Ohne die expliziten handschriftlichen Hinweise in Wrights zeichnerischen Darstellungen wäre die lediglich grob skizzierte Figur des Aladin freilich kaum als solche erkennbar. Obschon der Architekt in seinen schriftlichen Ausführungen wiederholt die große symbolische Bedeutung dieser Plastik für das Gesamtkonzept seines Entwurfes hervorhebt, kann über ihre Detailgestaltung nur spekuliert werden. Ebenfalls nicht spezifiziert werden das Material und die konstruktionstechnische Lösung des die Aladin-Figur beherbergenden Dach-

198 Wright, »Frank Lloyd Wright Designs for Baghdad,« 93 sowie Vorschriften zu den Entwürfen für »Greater Baghdad. The Crescent Opera and Civic Auditorium,« datiert Juni–Juli 1957, Inv.-Nr. MS 2401.379 II, 2.

Fremdexpertise im Zweistromland | **305**

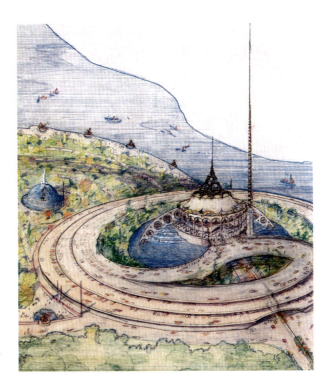

129 Frank Lloyd Wright, Entwurf Opernhaus (vergrößerter Ausschnitt aus Abb. 128).

aufsatzes. Während die verschiedenen zeichnerischen Darstellungen den Eindruck vermitteln, der Aufsatz könnte aus Metall gefertigt werden, erscheint es naheliegender, dass dieser mit Ausnahme der metallenen Spitze aus einem anderen gießfähigen Baumaterial, also Beton konstruiert werden soll. Möglicherweise ist zudem eine Verkleidung des Aufsatzes mit Kupferblechen angedacht.

Ein weiteres Detail wirkt sich entscheidend auf die äußere Gestalt des Gesamtgebäudes aus: Ein wechselnd als »Crescent Arch« oder »Crescent Rainbow« bezeichnetes halbmondförmiges Element verläuft vom Haupteingang aus betrachtet beidseitig zwischen dem künstlichen See und dem zentralen Baukörper (Abb. 129). In seinen regelmäßig angeordneten kreisrunden Öffnungen sind in Form von Reliefs nicht näher spezifizierte Szenen aus *Tausendundeine Nacht* eingelassen.[199] In den zwischen den Flügeln des Bogens und der Plattform des Opernbaus entstehenden Zwickeln sind beidseitig von Stützmauern hinterfangen mehrere gestufte Becken angelegt, die das herabfallende Wasser als Kaskaden in das Hauptbassin leiten. Auf diese Weise entsteht der Eindruck, der See würde aus Wasser gespeist, das aus dem Halbmondbogen hervortritt. Mittels dieses Entwurfsdetails gelingt

199 Die in den Halbmondbogen integrierten szenischen Darstellungen sind mehrfach im Erläuterungstext erwähnt, ebd. 1–3.

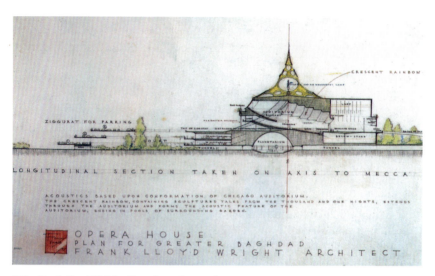

130 Frank Lloyd Wright, Opernhaus, Längsschnitt, 1957.

es, den Gebäudekomplex und seine umgebende Wasserlandschaft miteinander in Beziehung zu setzen.

Zur rechten Seite des Haupteinganges platziert Wright ein schätzungsweise 200 Meter hohes antennenartiges Gebilde (Abb. 129), das einen deutlichen vertikalen Akzent bildet und mit vergleichbaren Entwurfsdetails des benachbarten Universitätscampus korrespondiert. Das spitz zulaufende hochaufragende Element wird als »sword of Mahomed [sic]«[200] bezeichnet und hat außer der eines Blitzableiters keine weitere ersichtliche Funktion. Es erinnert an ein ebenfalls horizontales Bauteil, das Wright in der Anlage des zwischen 1957 und 1962 entstehenden Marin County Civic Centers in San Rafael/Kalifornien unmittelbar neben dem Rundbau platziert (Abb. 131).

Ein genauerer Blick auf den Grundriss des Opernbaus (Abb. 132) verdeutlicht, dass dessen Körper nicht aus nur einer kreisrunden Grundrissfigur, sondern aus zwei unterschiedlich großen, sich überschneidenden Kreisen gebildet wird. Der vordere größere Rundbau misst etwa 65 Meter im Durchmesser und nimmt das Foyer sowie das Auditorium auf. Der kleinere Baukörper von etwa 55 Metern Durchmesser ist dem Orchestergraben, der drehbaren Bühne sowie der Bühnentechnik vorbehalten. Vom hinteren Bühnenbereich führt eine Brücke zu dem umlaufenden Parkhausring. Die zwei ineinander verschränkten Rundbauten sind in ihrer Längsachse – so ist es in den Präsentationszeichnungen durch entsprechende schriftliche Kommentare hervorgehoben – nach Mekka ausgerichtet.

Der Eingang des auf einem Sockel stehenden Auditoriums befindet sich auf Höhe der obersten Parkebene (Abb. 130). Unterhalb des auf dieser Eingangsebene gelegenen Audi-

200 Ebd. 4.

Fremdexpertise im Zweistromland | **307**

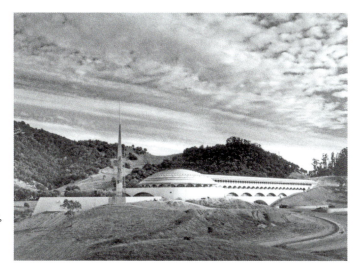

131 Frank Lloyd Wright, Marin County Center, San Rafael/Kalifornien, 1957–62.

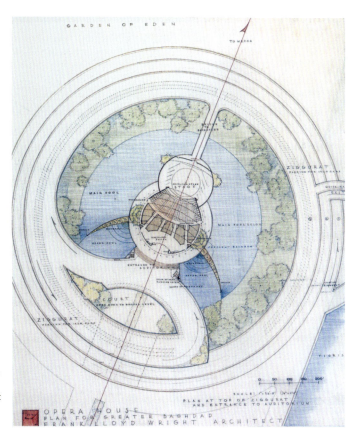

132 Frank Lloyd Wright, Entwurf Opernhaus Bagdad, Grundriss/Schnitt des Opernhauses und der Parkhausrampe, 1957.

133 Dankmar Adler & Louis Sullivan, Blick in den Hauptsaal des Auditorium Building, Chicago, 1887–89. Foto: Hedrich Blessing Photographers, 1967. Chicago History Museum HB-31105-C2.

toriums sind neben einem mittig positionierten Planetarium weitere Funktionsräume für den Opernbetrieb, aber auch Mediatheken und Bibliotheken vorgesehen. Über einen Fußgängertunnel sind diese Räumlichkeiten direkt von der Terrainebene des Parkhauses sowie von der südlich anschließenden Parkanlage zugänglich.[201]

Der Besucher gelangt durch einen gegenläufig eingeschnittenen Eingangsbereich von der vorgelagerten Eingangsplattform in das zentrale Foyer. Von dort aus wird der Konzertsaal mittels strahlenartig geführter Gänge erschlossen. Diese führen im Zuschauerraum auf eine sogenannte Promenade, die sowohl die Plätze im Parkett, im Rang als auch die eines großen, in das Auditorium hineinragenden Balkons zugänglich macht. Wright betont wiederholt, dass hinsichtlich der inneren Organisation des Opern- und Konzertsaales, insbesondere für die raumakustisch relevanten Details, das im Jahre 1889 von Adler & Sullivan in Chicago realisierte Auditorium als Vorbild gedient habe (Abb. 133).[202] Wie in Chicago soll auch der Innenraum der Bagdader Oper mit zur Bühne hin absteigenden Sitzreihen ausgestattet werden und eine analog gestaffelte Akustikdecke erhalten. Diese

201 Wright, »Frank Lloyd Wright Designs for Baghdad,« 93.
202 Ebd. u. Vorschriften zu den Entwürfen für »Greater Baghdad. The Crescent Opera and Civic Auditorium,« datiert Juni–Juli 1957, Inv.-Nr. MS 2401.379 II, 2.
Ebenso handschriftlich im Längsschnitt vermerkt (vgl. Abb. 130).

verläuft beginnend auf Höhe der vorderen Bühne gleichmäßig gewölbt nach oben und außen und bildet so die in akustischer Hinsicht besonders günstige Form eines Schalltrichters aus: »[…] carrying sound as would the hand cupped above the mouth.«[203]

Der von außen durch das Auditorium geführte Halbmondbogen besitzt zunächst eine baukonstruktive Funktion, determiniert aber zugleich als auf Deckenhöhe durch den Innenraum geführtes Element den Verlauf der Deckengestaltung, indem entlang seiner Krümmung die gurtähnlich untergliederte Akustikdecke aufgespannt wird (vgl. Abb. 130, S. 306).[204] Wright selbst bezeichnet diese als »Crescent Rainbow Acoustic Ceiling«.[205] Ob der Halbmondbogen und seine multiplen Ableitungen auch im Inneren der Oper mit *Tausendundeine Nacht*-Darstellungen bestückt werden sollen, kann in Anbetracht der in dieser Hinsicht nur äußerst vage gehaltenen Illustrationen nicht beantwortet werden. Differenzierte Visualisierungen des vorgesehenen Ausstattungsprogramms liegen genauso wenig vor wie ausführliche schriftliche Erläuterungen. Dass für den Innenraum überwiegend die Farbe Gold vorgesehen und das Dekor auffallend glänzend zu halten sei, wird ebenso knapp angedeutet wie die Vorgabe, die formgebenden Vorbilder durchweg aus der arabischen Geschichte ebenso wie aus dem lokalen Kunsthandwerk zu entnehmen.[206]

Explizit wird Wright mit Blick auf eine weitere Funktion des großen Halbmondbogens im Innenraum: Dieser fungiert als Raumteiler, indem von hier aus variabel einsetzbare Trennwände abzuhängen sind. Diese sollen es ermöglichen, das Auditorium mit einer Gesamtkapazität von 5.300 Plätzen in einen Opernsaal für 1.600 Besucher zu verwandeln.[207] Die so geschaffene Flexibilität kennzeichnet den multifunktionalen Raum als ein über die üblichen typologischen Anforderungen eines Musiktheaters hinausweisendes »Civic Auditorium«, das genauso für Kongresse wie für politische Kundgebungen genutzt werden kann.[208]

Als Frank Lloyd Wright im Sommer 1957 die Präsentationszeichnungen für »Greater Baghdad« an seine Auftraggeber sendet, dürften nicht wenige Mitglieder des IDB überrascht darüber gewesen sein, dass das eingereichte Material auch den Entwurf für einen neuen Universitätscampus umfasst (vgl. Abb. 124, S. 300 u. 125, S. 302). Just in diesen Monaten konkretisiert sich nach dreijährigen Vorgesprächen die offizielle Vergabe des Großauftrags zum Bau der ersten Universität des Landes nach westlichem Vorbild an das

203 Wright, »Frank Lloyd Wright Designs for Baghdad,« 93.
204 Zum Verständnis der Deckenkonstruktion siehe Siry, »Wright's Baghdad Opera House and Gammage Auditorium: In Search of Regional Modernity,« 278.
205 Siehe unbeschnittene Abb. des Längsschnitts bei Levine, *The Architecture of Frank Lloyd Wright* 400 unten.
206 Ebd. 5.
207 Wright, »Frank Lloyd Wright Designs for Baghdad,« 93. In den verschiedenen Vorschriften seines Erläuterungstextes, aus denen auch der im Mai 1958 im *Architectural Forum* veröffentliche Beitrag generiert wird, finden sich deutlich höhere Angaben zur Anzahl der Sitzplätze.
208 Wright, »Frank Lloyd Wright Designs for Baghdad,« 93 u. Frank Lloyd Wright, Vorschriften zu den Entwürfen für »Greater Baghdad. The Crescent Opera and Civic Auditorium,« datiert Juni–Juli 1957, Inv.-Nr. MS 2401.379 II, 3.

US-amerikanische Büro The Architects Collaborative. Etwa zeitgleich vermeldet die *New York Times*, Wright habe einen Auftrag mit dem Volumen von 45 Millionen Dollar für den Bau des Kulturzentrums samt der Universität erhalten.[209] Wer diese Meldung an die Presse lanciert, ist unklar. Dass die tatsächliche Beauftragung von TAC derweil unter den in die Bagdader Modernisierungsmaßnahmen involvierten Architekten bekannt ist, erscheint wahrscheinlich. Ebenso dürfte Wright durch die Schwester Ellen Jawdats bestens über den aktuellen Planungsstand informiert sein. Insofern muss die Selbstverständlichkeit, mit der er den Campusauftrag für sich reklamiert, überraschen. Nahezu ein Jahr später, im Mai 1958, präsentiert Wright den Lesern des *Architectural Forum* die seinem Bagdader Engagement zugrundeliegende Auftragssituation deutlich defensiver. Nun erklärt er, den Universitätsentwurf unaufgefordert zu Ehren des Monarchen eingereicht zu haben.[210]

Wright entwirft die Universität für ebenjene in unmittelbarer Nachbarschaft zu ›seiner‹ Edena-Insel gelegene Halbinsel (Abb. 124–5), die das IDB TAC zugewiesen hat. Er konzipiert eine nach außen abgeschlossene Campusuniversität, die wie die Oper von einem dreistufig angelegten Parkhausring umgeben ist. Der Gesamtkomplex von geschätzten 1.350 Metern Durchmesser nimmt nahezu die volle Breite des bebaubaren Areals ein. Abgesehen von einem einzigen, außerhalb der Ringanlage gelegenen Bibliotheks- und Archivgebäude werden sämtliche Fakultätsgebäude in gleichmäßigem Abstand an deren Innenseite gelegt. Diese halbkreisförmigen Bauten bilden eine Art zweiten Ring innerhalb der umschlossenen Fläche aus. Leicht aus dem Kreismittelpunkt gerückt soll ein ebenfalls kreisförmiger See mit Fontäne angelegt werden. Eine in Dreiecksformation aufgestellte riesige Antennenanlage auf futuristisch anmutenden kapselartigen Fundamenten liegt auf einer Achse zum Opernhaus. Nach dem Willen des Architekten sollen hier die Radio- und Fernsehstationen des Landes untergebracht werden. Zugleich benennt Wright die optische Qualität der hochaufragenden Funktürme.[211]

Der Campuskomplex wird von Nordosten über drei Zufahrten erschlossen, wobei der zentrale Zugang für die von der Stadt kommenden motorisierten Besucher im Nordosten als Tor in Form eines großen gestauchten Bogens ausgewiesen ist. Von dort aus führen rampenartige Auffahrten auf den monumentalen Ring und weiter zu den einzelnen ihrerseits zum Ringparkhaus geöffneten Fakultätsgebäuden. Obgleich der riesige parkähnliche Innenraum des Campus als autofreie Zone ausgewiesen ist, hebt Wright jenes szenische Vergnügen hervor, das (sich) der forschende, lehrende oder studierende PKW-Fahrer auf der oberhalb des Tigris verlaufenden Parkhausanlage erfährt.[212]

209 »Wright, 88, to Design Iraqi Cultural Center,« *New York Times* 8.06.1957: 6.
210 Wright, »Frank Lloyd Wright Designs for Baghdad,« 98, siehe auch die kurze Einleitung zu den Ausführungen Wrights, ebd. 89, »[...] for the University of Baghdad, he suggested that a circular, ziggurat-surrounded campus be built – and, though not commissioned to work on the University, Wright submitted a basic development plan«. Vgl. demgegenüber Frank Lloyd Wright, Vorschriften Projektbeschreibung zu den Entwürfen für »Greater Baghdad. The University of Baghdad,« datiert Juni–Juli 1957, Inv.-Nr. MS 2401.379 HH.
211 Wright, »Frank Lloyd Wright Designs for Baghdad,« 98.
212 Ebd.

Wrights architektonische Visionen für das kulturelle und akademische Bagdad der Zukunft zeugen auf den ersten Blick nicht nur von der selbstbewussten Kompromisslosigkeit und Kreativität im Spätwerk eines Meisters der Architekturmoderne, sondern bestechen und erschrecken gleichzeitig durch einen ausgesprochen individuellen Zugang, ihre wenig orthodoxen Konzepte, beinahe radikale Detaillösungen sowie durch die in vielerlei Hinsicht unzeitgemäß wirkende Zeichenhaftigkeit. Umso mehr müssen die verspäteten Reaktionen, die meist nicht minder individualistischen Deutungsbemühungen und einseitigen Wertungen der Fachwelt überraschen.

Wrights Bagdad:
Respektvoller architektonischer Kontextualismus in demokratischer Absicht?
Werden Frank Lloyd Wrights Entwürfe für Bagdad lange von Architekturhistorikern marginalisiert oder bleiben sie gänzlich unberücksichtigt, weil sie sich anscheinend nur schwer in ein Gesamtwerk einreihen lassen, das man als genuin »amerikanisches Phänomen«[213] deutet – als eine Architektur, die, obschon ihr allgemeine Gültigkeit attestiert wird, »nur in Amerika entstehen«[214] konnte –, erlaubt der späte posthume Ruhm des »first superstar architect of the twentieth century«[215] jüngeren Interpreten, endlich auch die bis dato vernachlässigten Arbeiten des Spätwerkes zum Gegenstand fachwissenschaftlicher Untersuchungen zu machen. Dennoch bildet sein Entwurf für Bagdad in dem Konvolut vorliegender Publikationen selten mehr als eine elaborierte Fußnote zu einem »vergeistigte[n] Traum« und »Zeugnis für die wunderbar fruchtbare Phantasie, die Wright bis ans Ende seines Lebens und Schaffens erhalten blieb.«[216]

Eine erste ausführliche Diskussion des Projektes findet sich bei Neil Levine in dessen umfassender, gleichermaßen chronologisch wie thematisch ausgerichteter Werkmonographie aus dem Jahre 1996. In dieser avancieren Wrights Bagdader Entwürfe zum paradigmatischen Beispiel für die fortschreitende Ablehnung des International Style-Dogmas im Spätwerk des Architekten.[217] Sie sollen illustrieren, dass Wright bereits seit Anfang des Jahrzehnts verstärkt bemüht ist, die jeweils vorgefundenen natürlichen Bedingungen und kulturgeschichtlichen Kontexte in seine Arbeiten zu integrieren.[218] Levine will offenbar demonstrieren, dass Wrights späte Praxis der Kontextualisierung, die noch beim Imperial Hotel von 1919/20 akzentuierte Unterscheidung von Tradition und Moderne, nun mit diesem Projekt endgültig in einen neuen Modus überführt wird, der gleichzeitig Realismus und Entwurfsphantasie verbindet. Es ist vor allem diese nicht mit herkömmlichen Klassi-

213 Julius Posener, »Vorlesungen zur Geschichte der neuen Architektur: Frank Lloyd Wright II,« *Arch+* 12.48 (1979): 43.
214 Ebd. 37.
215 Levine, *The Architecture of Frank Lloyd Wright* 366.
216 Richard Joncas, »V. Bauten für die Künste,« *Frank Lloyd Wright: Die lebendige Stadt*, Ausst. Kat. Vitra Design Museum, Hg. David De Long (Weil am Rhein: Vitra Design Museum, 1998) 137.
217 Levine, *The Architecture of Frank Lloyd Wright* 383–404, Kapitel XI.
218 Ebd. 366.

fikationen der modernen Architektur zu fassende kreative Synthese von kulturkontextueller regionalistischer Integration und figurativer Imagination, nach der Levine fahndet.[219] Dass der Monograph in diesem Zusammenhang Bagdad als »edge-city«[220] beschreibt, ist in zweifacher Hinsicht aufschlussreich: Zum einen verweist die Charakterisierung der irakischen Hauptstadt als Randstadt auf Levines eigene Schreibperspektive, die aus kritisch-globalisierungstheoretischer Sicht ihrerseits als provinziell zu bewerten ist.[221] Zum anderen gibt Levines periphere Verortung des Projektes einen Hinweis auf den eigentlich zentralen Referenzraum seiner Studie: Letzterer wird, anders als die vordergründige Betonung von regionaler Spezifität und historischer Kontextualität nahelegt, im Architekturdiskurs der euroamerikanischen Moderne verortet. Bagdad fungiert hier gewissermaßen als historiographische Bühne, auf der die Alleinstellungsmerkmale des Spätwerkes Wrights im Vergleich zu den Arbeiten anderer ebenfalls vor Ort tätiger Vertreter einer exportierten westlichen Moderne besonders deutlich hervortreten sollen. Obschon der Entwurf als Wrights bedeutendste Auseinandersetzung mit einer nicht-westlichen Kultur bewertet wird, bleibt der komplexe zeitgenössische Hintergrund der Entstehung dieses gemäß Levine wichtigsten Regierungsauftrags weitgehend im Unklaren.[222] Dies betrifft weniger die konkrete Beauftragung durch das IDB als vielmehr deren spätkolonialen politisch-ideologischen Bedingungsrahmen und die dem Projekt eigenen neo-orientalistischen Kontingenzen. Wenn Levine anmerkt, dass hier stärker als bei jedem anderen Projekt des späten Frank Lloyd Wrights das Problem kultureller Identität und Selbstbestimmung erwidert werde, dann wäre es wünschenswert, mehr von jenem die Bagdad-Arbeiten Wrights entscheidend determinierenden »moment of historical change«[223] zu erfahren, als dass der hier erwähnte Wandel durch eine veränderte Haltung gegenüber Orientalismus, Kolonialismus und der sogenannten Dritten Welt allgemein gekennzeichnet sei.[224] Obwohl Levine wiederholt andeutet, dass sich die formale Spezifität oder gar referenzielle und intentionale Eigenart von Wrights Entwürfen nur vor dem größeren Hintergrund einer veränderten westlichen Kulturpolitik im Verhältnis zu den Ländern des Südens erschließe,[225] verharren seine Interpretationsbemühungen in der weitgehend immanenten Deutung des individuellen Arbeitsmodus. Der Architekturhistoriker folgt durchweg den Selbsterklärungen Wrights. Aus dieser autonom-genieästhetischen Perspektive werden die über den Primärgegenstand hinausweisenden Referenzräume erschlossen. Von hieraus ergeben sich jenseits der unmittelbaren Auftragssituation historische Bezüge und werden stilgeschichtliche Vergleiche herausgearbeitet.[226] Demnach ist etwa die Frage nach dem Maß der politischen Unabhän-

219 Ebd. 365–367.
220 Ebd. 367.
221 Ich beziehe mich hier auf Dipesh Chakrabartys postkoloniale Historiographiekritik *Provincializing Europe: Postcolonial Thought and Historical Difference* (Princeton: Princeton Univ. Press, 2000).
222 Levine, *The Architecture of Frank Lloyd Wright* 383.
223 Ebd.
224 Ebd.
225 Ebd. 387.
226 Ebd. 373f.

gigkeit der haschemitischen Monarchie im vorrevolutionären Irak der 1950er Jahre nur von geringer Relevanz.[227] Gleiches gilt für die Frage nach deren demokratischer Legitimation. Zwar räumt Levine ein, dass Wrights ebenso phantasievoller wie archäologisch und stadtgeschichtlich angeleiteter Entwurf besonders aufgrund seines expliziten Bezuges auf die islamische Kalifenstadt den genealogischen Herrschaftsanspruch des Königs affirmiere.[228] Eine kritische Lesart, die Wrights Entwürfe als Rechtfertigung der vom Westen installierten Monarchie mit dem Mittel der Architektur bewertet, wird jedoch als unbegründet und zynisch zurückgewiesen: »But that would miss the real point of Wright's design, which is not the legitimation of the Hashemite dynasty but rather the democratization of its cultural institutions and their increased accessibility to the Iraqi people.«[229]

Die von Levine mittels eines selektiven Verweises auf ein Vortragsmanuskript Wrights sowie durch den zweifelhaften Vergleich mit den sozialutopischen Phalansterien Charles Fouriers vorschnell diskreditierte kritische Perspektive gilt es in der anschließenden Neudeutung ohne jeglichen Zynismus einzunehmen.[230]

Ebenso muss jene euphemistische Lesart überschritten werden, die Wrights Bagdad-Entwürfe von dem Verdikt des neokolonialen Orientalismus freispricht, weil es in diesen um die ernsthafte historische Rekonstruktion lokaler Urbanität und die Wiederbelebung national-kultureller Identität gehe, anstatt um eklektizistische Dekontextualisierungen in der Absicht imperialistischer Machtäußerung.[231] Levines Insistieren auf den demokratischen Motiven einer von der Vergangenheit inspirierten, aber in die Zukunft gerichteten planerischen Imagination ist nur so lange plausibel, wie man die in der Privilegierung sumerischer und islamisch-abbasidischer Vorbilder sowie die in den literarischen Referenzen angelegte Suspendierung der jüngeren Geschichte des Iraks samt ihrer kolonialen Interferenzen mitträgt. Anstatt dieses Verfahren wie Levine als besonders progressive Form der Akkulturation mittels architektonischer Repräsentationen medial vermittelter nationaler Bilder und Erzählungen zu bewerten, die an die frühe Pop Art erinnere und sich damit deutlich von dem paternalistischen Technologieexport anderer moderner Architekten unterscheide,[232] wird in meiner Analyse nach Kontinuitäten zum kolonial-orientalistischen Diskurs gesucht. Es mag sein, dass der späte Wright – wie Levine in seinem Schlussteil argumentiert – das innere Andere der internationalen Architekturmoderne repräsentiert[233] und anstatt weltweit objektive Lösungen für universelle Probleme des Planens und Bauens anzubieten, seine Architektur als gleichzeitig organisch und narrativ ein-

227 Ebd. 384.
228 Ebd. 403.
229 Ebd. 404.
230 Ebd. Levine argumentiert, dass Wrights Entwurf keineswegs die irakische Monarchie legitimiere, sondern vielmehr auf die Demokratisierung und Öffnung der kulturellen Institutionen für breite Bevölkerungsgruppen abziele. Insofern ähnele das Opernhaus den am formalen Vorbild Versailles orientierten protosozialistischen Wohnutopien Fouriers.
231 Ebd. 402f.
232 Ebd. 403f.
233 Ebd. 419ff.

gebundene Ausdrucksform künstlerischer Imaginationen versteht. Dennoch darf nicht übersehen werden, dass auch sein Bagdad-Projekt durchaus Wechselbeziehungen zum Macht- und Geltungskomplex spätkolonialer orientalistischer Alteritätsdiskurse unterhalten kann. Der Hinweis auf die Gemeinsamkeit zwischen der frühmittelalterlichen walisischen Figur des Taliesin und dem Märchenhelden Aladin aus *Tausendundeine Nacht* als gleichberechtigte Quasi-Musen und programmatische Inspirationen für Wrights künstlerische Praxis[234] macht jedenfalls eine orientalismuskritische Interpretation des Werkfragments nicht überflüssig.

Obschon sich Mina Marefat im Jahre 1999 mit ihrem Aufsatz zu »Wright's Baghdad«[235] vordergründig von Levines Interpretation der Entwürfe als eher archäo-urbanistischer Essay, denn der einer konzeptionell geschlossenen Planung gleichenden Architekturphantasie abgrenzt,[236] sucht man auch bei ihr vergeblich nach einer machtkritischen Perspektive auf die Orientprojektionen des US-amerikanischen Architekten im Dienste des haschemitischen Regimes. Die Autorin betont vielmehr die Ernsthaftigkeit und Komplexität eines »Middle Eastern Broadacre City«[237]-Projektes, das – wäre es realisiert worden – die Krönung der Karriere von Frank Lloyd Wright dargestellt hätte. Der scheinbar alterslose Architekt bestätigt demnach Ende der 1950er Jahre nicht nur abermals seine Stellung unter den Giganten der Architekturmoderne, sondern entwickelt außerdem auf dem Sektor des Planens und Bauens ein Verfahren west-östlichen Austausches.[238] Außerdem habe das Bagdad-Projekt rückblickend den Weg für die Nachfolgefirma Taliesin Associated Architects (TAA) in die Märkte der Region, besonders des Irans eröffnet. Obschon Marefat die interkulturelle Dimension des Projektes lobt, erfährt der irakische Pol dieser Austauschbeziehungen eine nur wenig differenzierte Behandlung. Wie Wright selbst, präsentiert die Autorin die Stadt Bagdad zuvorderst als Reminiszenz einer antiken und frühislamischen Hochkultur; als einen eher symbolischen denn realen Ort. Ohne die in diesem Verständnis angelegte Nivellierung des lokalen Gegenwärtigen zu benennen, spricht auch sie Wright kategorisch vom dem Orientalismusverdikt frei.[239] Der Irak der späten 1950er Jahre sei schlicht noch nicht für Wrights große Vision eines architektonischen Kontextualismus als Mittel der nationalen geistigen Erneuerung bereit gewesen.[240]

Noch stärker als Levines Beitrag affirmiert Marefats Deutung der Wrightschen Bagdad-Entwürfe dieselben als Ausdruck eines tiefen Verständnisses der und großen Respekts für die Hochkulturen des Ostens. Ebenso bekräftigt die Autorin die lang tradierte und vom

234 Ebd. 431.
235 Mina Marefat, »Wright's Baghdad,« *Frank Lloyd Wright: Europe and Beyond*, Hg. Anthony Alofsin (Berkeley et al.: Univ. of California Press, 1999) 184–213.
236 Ebd. 184.
237 Ebd. Siehe zu dem von Wright über mehrere Jahrzehnte entwickelten Modell einer Idealstadt *Frank Lloyd Wright: Die lebendige Stadt*, Ausst. Kat. Vitra Design Museum, Hg. David De Long (Weil am Rhein: Vitra Design Museum, 1998).
238 Marefat, »Wright's Baghdad,« 185f.
239 Ebd. 190.
240 Ebd. 191.

Architekten selbst in den Dienst genommene binäre Repräsentation des spirituell-organischen Ostens versus eines rational-mechanistischen Westens.[241]

Anders als Walter Gropius/TAC oder Le Corbusier habe der Architekt in seinen Entwürfen für die Stadt mit großer Sensibilität die kulturellen Werte und baugeschichtlichen Traditionen der Region in den eigenen Entwurfsmodus integriert. Zwar verfüge der in diesem Sinne ebenso aufrichtige wie intuitive Exotismus über gewisse Ähnlichkeiten zu den populären Orientimaginationen eines Walt Disneys[242] und antizipiere seine imaginative Interpretation der vorgefundenen Situation bereits die postmoderne Bewegung in der Architektur.[243] Aber gerade aufgrund dieses das kulturelle Erbe und kollektive Gedächtnis von Orient und Okzident adressierenden Verfahrens unterscheide sich der Entwurf positiv von anderen westlichen Interventionen in die architektonischen Räume des Nahen Ostens: »His approach was contextually superior both to the eclectic colonial orientalist approach and to the tabula rasa International Style, in which climate was the only tangible element worth considering.«[244]

Hier handele es sich um ein philosophisches und ethisches Projekt, das zu Unrecht als anachronistische Fiktion zurückgewiesen werde. Nahezu zehn Jahre nach Veröffentlichung ihres ersten Aufsatzes zu den Bagdad-Planungen Wrights bemüht sich Marefat vordergründig um eine ausgewogenere Bewertung. Aber auch nach offenbar langjähriger Auseinandersetzung mit dem Gegenstand revidiert die Autorin nicht ihre grundsätzliche Einschätzung. Auf den ersten Blick sei es nicht völlig unberechtigt, die zur Disposition stehenden Entwürfe mit gewissen historischen Tendenzen kulturimperialistischer Architekturphantasien zu assoziieren, heißt es einleitend unter dem – wie bereits 1999 – einseitig possessiven Titel »Wright's Baghdad« ohne weitere Erläuterungen zu der lediglich vorsichtig angedeuteten kritischen Lesart.[245] Eine dermaßen einseitige Sicht verkenne aber die eigentliche Qualität der im besten Sinne provokativen, weil herkömmliche Gegensätze in Frage stellenden Architektur Wrights. Anstatt konsequent beiden Seiten dieser konkurrierenden, zwischen Phantasie und Realismus, kultureller Sensibilität und arrogantem Paternalismus oder Progressivität und Anachronismus pendelnden Deutungsmöglichkeiten nachzugehen, entschließt sich die Autorin, diesen Schritt zu übergehen und stattdessen jenseits von politisch-ideologischen und sozialgeschichtlichen Fragestellungen die verborgene schöpferische Essenz der Entwürfe für Bagdad herauszuarbeiten. Die gezielte Depolitisierung des Projektes gelingt, indem Marefat dasselbe als Quintessenz eines mehrere Jahrzehnte anhaltenden Experimentierens mit der emblematischen Form der Zikkurat interpretiert. Der Fokus auf

241 Ebd. 191ff. Die aus dem Iran stammende Architekturhistorikerin hebt besonders Wrights Faszination für die persische Architektur hervor, die er als natürliche Antizipation seiner organischen Architektur begriffen habe (ebd. 192).
242 Ebd. 199.
243 Ebd. 212.
244 Ebd.
245 Mina Marefat, »Wright's Baghdad: Ziggurats and Green Visions,« *Ciudad del espejismo: Bagdad, de Wright a Venturi/City of Mirages: Baghdad, from Wright to Venturi*, Hg. Pedro Azara (Barcelona: Universitat Politecnica de Catalunya, 2008) 145–156.

die werkimmanente Kontinuität eines zum wichtigsten Gestaltungselement kondensierten Symbols und die Überbetonung dieser Form gegenüber den wechselnden im konkreten Bau abgebildeten Inhalten erlaubt nicht nur das Nachzeichnen vielfältiger Zikkurat-Variationen wie davon abgeleiteter Doppelkreis- und Spiralformen im Gesamtwerk des Architekten, sondern avanciert gleichsam zum Nachweis für Wrights tiefe Kenntnis der historischen Ursprünge dieser Formen sowie seine Bewunderung für den Genius der Sumerer.[246] Seit dem Mitte der 1920er Jahre entworfenen Gordon Strong Planetarium (Abb. 136, S. 329) bis zum 1959 fertiggestellten Guggenheim Museum erkennt Marefat eine entscheidende, von der Baugeschichte des alten Assyriens und Mesopotamiens inspirierte Überschreitung des dominanten modernen Rationalismus.[247] Fraglos seien Wrights Fremdbilder von den manchmal romantisch-exotisch geprägten Orientrepräsentationen seiner Kindheit geprägt. Aber jenseits dieser populären Vorstellungen sei er ein Kenner der orientalischen Zivilisation gewesen, die er als wichtiges spirituelles Korrektiv zum westlichen Materialismus erkennt.[248] Darüber hinaus zeigen bereits seine frühesten Ideen zur Gestaltung des städtischen Raumes wie etwa der Vergnügungspark am Wolf Lake (1895) oder die Sommerkolonie am Lake Tahoe (1923) jene von nahöstlichen Erzähltraditionen inspirierte Vision urbanen Amüsements, die auch in den Bagdader Entwürfen anzutreffen sei. Von einer vorwiegend kommerziellen Motiven folgenden touristischen Reinterpretation orientalistischer Stereotype könne daher nicht die Rede sein.[249]

In der Summe affirmiert Marefat erneut ihre alte Kernthese von Wrights grundsätzlichem Respekt gegenüber dem Nahen Osten als die für das Projekt formative Grundhaltung. Nachdem sie abschließend den Entwurf für das Bagdader Post- und Telegrafenamt als Grüne Architektur *avant la lettre* deutet,[250] resümiert die Interpretin einen ausgesprochen progressiven Ansatz abseits von kolonialem Eklektizismus und orthodoxem Modernismus, der gleichzeitig metaphorische und didaktische, futuristische und praktische sowie religiöse und profane Züge aufweise. Dass Marefat die Entwürfe außerdem als Antizipation der heute in den Metropolen der arabischen Halbinsel anzutreffenden Konzertarchitektur präsentiert,[251] vermehrt nur die zahlreichen ihren Text determinierenden Unstimmigkeiten sowie die Mystifikation isolierter Einzelaspekte zur Affirmation der herausragenden Stellung Frank Lloyd Wrights innerhalb der und gegen die großen Entwicklungstrends des modernen Bauens.

Ähnliche Einwände müssen für Marefats nur vordergründig urbanistische Interpretation der Wrightschen Baghdad-Pläne geltend gemacht werden. Ihr im Jahre 2009 anlässlich der Guggenheim-Ausstellung *Frank Lloyd Wright: From Within Outward* verfasster Katalogbeitrag bewertet diese als kreative Kulmination des lebenslangen Bemühens um ein

246 Marefat, »Wright's Baghdad: Ziggurats and Green Visions,« 2008, 146.
247 Ebd. 147–149.
248 Ebd. 149.
249 Ebd. 150.
250 Ebd. 151.
251 Ebd.

schöneres städtisches Leben.[252] Wright plane einen urbanen Raum, in dem sich das ökonomisch-technische Notwendige und Politisch-Künstlerische verbinde. In der Verwendung der Zikkurat-Form erkennt Marefat die symbolische Vereinigung universeller Geometrie mit dem lokalen Partikularen; Letzteres würde nicht zuletzt im Symbol des Aladins erwidert. Die Figur aus *Tausendundeine Nacht* repräsentiere genauso Wrights Verständnis des besonderen Geistes der Stadt Bagdad, wie diese als transkulturelles Motiv des Imaginären fungiere.[253] Wrights Vision ziele insgesamt auf den ebenso unterhaltsamen wie sozial dynamischen Austausch zwischen Menschen und kulturellen Traditionen disparater Herkunft. Dabei würden nicht nur die konventionellen Grenzen zwischen orientalischer Feinfühligkeit und westlicher Technologie nivelliert, sondern gleichsam Bekanntes mit Neuem versöhnt. Der Rekurs auf eine visionäre Vergangenheit diene dem Entwurf einer nicht minder visionären Zukunft. Obschon die Interpretin in einer Halbzeile einbekennt, dass Wright eventuell einige Wirklichkeiten der Modernisierung Bagdads in den 1950er Jahren übersehen habe,[254] attestiert sie seinen Präsentationszeichnungen die Qualität dialektischer Bilder im Sinne Walter Benjamins.[255] Ihre Deutung des Entwurfes als Ergebnis intuitiver Beziehungsherstellungen, die weniger auf die Unterbrechung des modernen Bewusstseins als auf die Harmonisierung der Gegensätze und Unterbrechungen stadträumlicher Modernität zielen, zeugt derweil nicht eben von einem ausgesprochen materialistischen Geschichtsbewusstsein. Anders als der historische Materialist und Verfasser des von Marefat zitierten *Passagen-Werkes*,[256] fahndet die Architekturhistorikerin eben gerade nicht nach jener »von Spannungen gesättigten Konstellation«,[257] in der vergangenes Unrecht in der Gegenwart aufblitzt und die Dialektik selbst zum Stillstand kommt.[258] Anstatt ebendiese Aktualität der Ungleichzeitigkeit im Bagdader Jetzt der späten 1950er Jahre zu ergründen, wird der konkrete soziale Raum in die architektonischen Phantasmagorien des längst Vergangenen und visionär Zukünftigen verdrängt. Nur auf diese Weise – durchaus mit Wright, aber deutlich gegen Benjamins Kulturphilosophie argumentierend – gelingt es Marefat, das in sich konsistente Verfahren der Überführung von historisch kontextuellen und geistigen Determinanten in einen überzeugenden stadträumlichen Entwurf nachzuzeichnen. Dass dieses Nachzeichnen des Triumphes der architektonischen Imagination Wrights über das konkrete Materielle den eigentlich vorgesehenen Äußerungsraum unsichtbar macht, ist signifikant – sowohl für die Schreibposition der Interpretin als auch für ihren Gegenstand.

252 Mina Marefat, »Wright in Baghdad,« *Frank Lloyd Wright: From Within Outward* (New York: Skira Rizzoli, 2009) 75–91.
253 Ebd. 80f.
254 Ebd. 81.
255 Ebd. 84.
256 Walter Benjamin, *Das Passagen-Werk. Gesammelte Schriften,* Bd. V 1, Hg. Rolf Tiedemann (1982; Frankfurt/M.: Suhrkamp, 1991).
257 Ebd. 595.
258 Ebd. 576f.

Nichtsdestoweniger können auch aus dieser Rezeptionspraxis *ex negativo* wichtige Ansatzpunkte für eine kritische Gegenlektüre gewonnen werden. Eine solche Lektüre wird vor allem die von Marefat vorschnell als zu einseitig diffamierte orientalimuskritische Perspektive genauer spezifizieren müssen. Sie wird aber nicht zuletzt auch die wiederholt positiv hervorgehobene Identifikation Wrights mit den symbolisch-narrativen und spirituellen Traditionen des sogenannten Orients nach ihren kulturpessimistischen und exotistischen Kontingenzen befragen, um damit gewissermaßen gerade jene Aspekte, die Marefat anführt, um Wright vom Verdikt des Orientalismus freizusprechen, in den historischen Diskurs von Kolonialismus und Orientalismus zu platzieren.

Während die Autorin die Entwürfe als ein vom orthodoxen revolutionären Modernismus der postmonarchischen irakischen Nationalisten verhindertes und von der westlichen Architekturkritik verkanntes »magnum opus«[259] präsentiert, in dem Wrights lebenslang verfolgte postfunktionalistische Vision des »enchanted urban faryland«[260] kulminiert, erscheint in Joseph Sirys vergleichender Analyse aus dem Jahre 2005[261] vor allem der Entwurf des Opernhauses als Nachweis für Wrights fortgesetzte Suche nach einer regionalistischen Moderne. Sirys beiden wichtigsten interpretatorischen Bezugspunkte bilden die US-amerikanische Regionalismus-Debatte der 1950er Jahre sowie auf formalästhetischer Ebene das erst 1964, fünf Jahre nach Wrights Tod fertiggestellte Grady Gammage Memorial Auditorium der Arizona State University (Abb. 134). Letzterem gilt das eigentliche architekturhistorische Interesse Sirys. Das von der Wright-Forschung wenig gewürdigte multifunktionale Auditorium für 3.000 Personen soll als lokale Adaption und partielle Revision des mit dem Bagdader Opernhaus-Entwurf entwickelten Modells neu bewertet und damit hinsichtlich seiner Bedeutung innerhalb des Gesamtwerkes aufgewertet werden. Der differenzierten Darstellung der komplexen, von zahlreichen Modifikationen gekennzeichneten Projektgenese widmet Siry den größten Teil seiner Studie. Daneben erlaubt die vergleichende Perspektive auf die typologische Übertragung des für den haschemitischen Irak entworfenen Opernbaues, kritisch nach Wrights Verständnis von regionaler Spezifität und architektonischer Originalität zu fragen. Obschon der Architekturhistoriker andeutet, dass die hinsichtlich ihrer symbolischen Formen, verwendeten Materialien und Maßstäblichkeiten veränderte US-amerikanische Adaption einen Widerspruch von regionalistischer Rhetorik und der von den Repräsentationsbedürfnissen konkreter Auftraggeber determinierten Formen im Werk Wrights offenbare,[262] geht Siry dieser These für das Bagdader Projekt nicht weiter nach.

Dagegen begrenzt sich die Kontextanalyse des Opernhaus-Projektes im Wesentlichen auf die einseitige Affirmation des royalen Auftraggebers als souveränen Repräsentanten einer unabhängigen und demokratischen Nation. Dieser habe sich angesichts des Kalten

259 Marefat, »Wright's Baghdad: Ziggurats and Green Visions,« 2008, 213.
260 Ebd.
261 Joseph M. Siry, »Wright's Baghdad Opera House and Gammage Auditorium: In Search of Regional Modernity,« *Art Bulletin* 87 (2005): 265–311.
262 Ebd. 298.

134 Frank Lloyd Wright, Grady Gammage Memorial Auditorium, Tempe/Arizona, 1957–64.

Krieges für die Anbindung an die sogenannte freie Welt und gegen die Integration in den sozialistischen Block entschieden.²⁶³ Es ist signifikant, dass sich Siry durchweg auf Stellungnahmen höchster staatlicher Repräsentanten wie den König selbst stützt, die in dem englischsprachigen Sprachrohr der Monarchie und ihrer autoritären Regierung *The Iraq Times* publiziert werden.²⁶⁴ Joseph Sirys Perspektive identifiziert sich auf diese Weise mit Wrights euphemistischer Sicht auf das installierte haschemitische Regime. Der wachsende Widerstand breiter Bevölkerungsgruppen gegen die irakische Regierung sowie besonders gegen das wachsende Armutsgefälle und die täglichen Repressionen durch Polizei und Geheimdienst bleiben unberücksichtigt.²⁶⁵ Insofern muss Sirys Betonung der Bedeutung von kritisch regionalistischen und postkolonialen Theorien für das Verständnis des von ihm untersuchten Gegenstandes überraschen.²⁶⁶ Tatsächlich wird lediglich am Rande die inneramerikanische Regionalismus-Debatte der Nachkriegsdekade als Hintergrund angesprochen.²⁶⁷ Weder Kenneth Framptons machtkritische Konzeption einer Architektur des

263 Ebd. 270.
264 Siehe zur Informationspolitik der späten irakischen Monarchie: Romero, *The Iraqi Revolution of 1958: A Revolutionary Quest for Unity and Security* 58–65. Zur Tageszeitung *The Iraq Times* besonders 59, Anm. 5.
265 Siehe hierzu etwa das Kapitel »Repression and Exploitation« in ebd. 37–53.
266 Siry, »Wright's Baghdad Opera House and Gammage Auditorium: In Search of Regional Modernity,« 265.
267 Ebd. 266.

kritischen Regionalismus als »arriere-garde«[268]-Position, noch Alan Colquhouns wichtiger Hinweis auf die inneren Widersprüche und kulturessentialistischen Kontingenzen eines lediglich um das Attribut ›kritisch‹ angereicherten alt-regionalistischen Ansatzes[269] werden – obschon in einer Fußnote angeführt[270] – für die Interpretation des Opernhaus-Entwurfes fruchtbar gemacht. Sirys in epistemologischer Hinsicht nicht haltbare Synonymisierung von regionalistischer und postkolonialer Theorie macht für ihn darüber hinaus eine ernsthafte Einbeziehung Letzterer überflüssig. Die vollständige Abwesenheit postkolonialer Perspektiven wird besonders im wörtlichen Zitieren und in der unkritischen Affirmation jener von Wright selbst vorgegebenen Lesart des Opernhaus-Entwurfes offensichtlich. Siry erkennt die zahlreichen orientalistischen Motive als ein aufrichtiges regionalistisch-modernistisches Bemühen um die identitätsstiftende Wiederbelebung der Stärke und Schönheit des vormodernen Iraks.[271] Die offensichtlich außerhalb des symbolisch repräsentierten Kulturraumes liegenden Bezüge werden dagegen auf ein lediglich autobiographisches und werkreferenzielles Moment reduziert: »Wright's project, created just after his ninetieth birthday, thus has an autobiographical element […]. It is as if, late in life, he was looking back on early inspirations, both within his own work and outside of it.«[272]

Eine machtkritische Neuinterpretation wird entgegen der von Siry angebotenen autonom-stilgeschichtlichen Deutung eine diskurstheoretische Perspektive einnehmen müssen. Sie wird damit die Debatte des Critical Regionalism für den konkreten Gegenstand samt seiner spezifischen historischen Kontextualität gezielt mit postkolonialen Fragestellungen konfrontieren. Nur so kann beantwortet werden, inwieweit es sich bei dem Projekt tatsächlich um die demokratiefördernde Indienstnahme eines in den USA generierten, aber universell gültigen bautechnischen Wissens für den authentischen Ausdruck einer partikularen nationalkulturellen Identität handelt, oder ob hier nicht auch von einer ebenso paternalistisch-orientalistischen wie nostalgisch-populistischen Architekturszenographie in herrschaftsstabilisierender und selbstaffimierender Absicht die Rede sein muss. Es ist bedauerlich, dass sich für ein solches Vorhaben ebenfalls keine zugänglichen innerirakischen oder irakisch-diasporischen Vorarbeiten finden lassen.

Frank Lloyd Wrights Entwürfe der späten 1950er Jahre erfahren in der lokalen architektonischen Debatte keine Rezeption.[273] Dies behauptet jedenfalls Khaled al-Sultani in sei-

268 Kenneth Frampton, »›Towards a Critical Regionalism: Six Points for an Architecture of Resistance,« *The Anti-Aesthetic: Essays on Postmodern Culture*, Hg. Hal Foster (Port Townsend/WA: Bay Press, 1983) 20.
269 Alan Colquhoun, »The Concept of Regionalism,« *Postcolonial Space(s)*, Hg. Gülsüm Baydar Nalbantoğlu und Wong Chong Thai (New York: Princeton Architectural Press, 1997) 18.
270 Siry, »Wright's Baghdad Opera House and Gammage Auditorium: In Search of Regional Modernity,« 299, Anm. 3.
271 Ebd. 273, 280, 281.
272 Ebd. 279.
273 Khaled al-Sultani, »A Half Century on F. Ll. Wright's Projects for Baghad: Designs of Imagined Architecture [abweichender Titel dem Aufsatz vorangestellt: »Half a century after the creation of the ›Wright‹ projects in Baghdad: Plans for the imagined architecture; Anm. d. Verf.],« *Ciudad del espejismo: Bagdad, de Wright a Venturi/City of Mirages: Baghdad, from Wright to Venturi*. Hg. Pedro Azara (Barcelona: Universitat Politecnica de Catalunya, 2008) 131–143.

nem weitgehend anekdotisch verfassten Beitrag. Sultanis häufig widersprüchlicher Zugang fahndet nicht nach den soziopolitischen Hintergründen der von ihm als die heroische Dekade der irakischen Modernisierung beschriebenen 1950er Jahre.[274] Gemäß seines Verständnisses von Dekonstruktion als »›freeplay‹ method of criticism«[275] will er die von Wright geschaffenen Architekturzeichen deuten, ohne nach ihrer historischen Referenzialität zu fragen. Den Autor interessieren nicht die spezifischen Inspirationen Wrights, sondern die enorme Phantasie und Kreativität des Projektes, das als verhinderte Chance von lokaler und regionaler Bedeutung ein irgendwie außergewöhnliches Ereignis in der Geschichte der internationalen Architektur darstelle. Letztendlich kann Sultani seine diffuse Bewertung nur durch den rekursiven Verweis auf die herausragende Bedeutung des Architektenindividuums untermauern.[276]

Wer dagegen in akademischen Disziplinen wie der Geographie, Stadtsoziologie oder Planungsgeschichte nach irakischen Stimmen zu Wrights Bagdader Architekturvisionen sucht, findet dessen Namen, wenn überhaupt, dann lediglich in kurzen Randbemerkungen und Fußnoten.[277] Auch lokalen Architekten ist das nie realisierte Projekt offenbar erst seit kurzem bekannt und von nur marginalem Interesse.[278]

Aus dem Dargestellten resultiert die weitere Vorgehensweise: Anstatt den Entwurf, insbesondere den des Opernhauses, als das phantastisch imaginäre Manifest des paradigmatischen inneren Anderen einer zum rationalistischen Dogma gewordenen International Style-Architektur zu behandeln und damit die Interpretation auf das Problem der individuell-stilgeschichtlichen Verortung zu verengen, richtet sich der Fokus auf die in dem Projekt selbst zum Ausdruck gebrachten Alteritätsdiskurse. Folgende Fragen dienen als Ausgangspunkt der anschließenden Analyse: Wo besteht jenseits des vordergründigen regionalen Bezuges auf ein vormodernes Traditionsganzes und entgegen des naheliegenden Anachronismus-Verdikts die zeitgenössische Referenzialität von Wrights Entwurf? Worin bestehen seine über das Regionale hinausweisenden westlichen Referenzräume populärer Orientimagination und welche konkreten lokalen Präsenzen werden durch die symbolischen Reminiszenzen an die antiken und frühislamischen Hochkulturen des Orients imaginiert? Inwiefern kollaboriert die formale und referenzielle Spezifität des Entwurfes mit den Herrschaftsinteressen seiner Auftraggeber? Kann es sein, dass sich der vermeintliche Anachronismus kolonialanaloger Orientalismen rückblickend tatsächlich als besonders progressive Antizipation selbstorientalisierender urbaner Unterhaltungsarchitektur darstellt?

274 Ebd. 131.
275 Ebd. 139.
276 Siehe ebd. 141.
277 Al-Ashab, »The Urban Geography of Baghdad,« Bd. 1, 331. Keine Nennung in der dem Wohnungsbau gewidmeten Studie von Al-Adhami, »A Comprehensive Approach to the Study of the Housing Sector in Iraq,« Bd. 1–3.
278 Siehe Ali al-Haidary, »Vanishing Point: The Abatement of Tradition and New Architectural Development in Baghdad's Historic Centers over the Past Century,« *Contemporary Arab Affairs* 2.1 (2009): 50.

Architektonische Orientalisierung als anti-moderne Allegorie und autokratische Machtäußerung

> *Perhaps, there is no trope that can accommodate the colonial desire better than the enormous taste for the Thousand and one Nights.*[279]

Als Frank Lloyd Wright im Mai 1957 erstmals Bagdad besucht, kommt nicht irgendein Repräsentant der längst international etablierten Architekturmoderne ins Land, sondern einer ihrer frühesten Wegbereiter. Zugleich handelt es sich bei Wright um jene ebenso selbstbewusste wie individualistische Meisterfigur von Weltrang, die bereits seit den späten 1920er Jahren eine ausgesprochen kritische Haltung gegenüber der zum International Style avancierten europäischen Architekturavantgarde einnimmt. Sein nunmehr zwei Dekaden währendes Insistieren auf die eigene Rolle als Pionier der modernen Bewegung und zugleich deren prominentester Kritiker ist nicht frei von Konflikten und Widersprüchen.[280] Dies erscheint nicht zuletzt Wrights Sorge um Autoritäts- und Reputationsverlust gegenüber der sogenannten Zweiten Generation wie Le Corbusier, Mies, Gropius oder Aalto geschuldet. In den späten 1950er Jahren gilt er vielen jüngeren Architekten, Architekturhistorikern und Kritikern nicht länger als jener größte lebende Architekt, als der er sich selbst ungebrochen und mit der ihm eigenen offen vorgetragenen Arroganz sieht.[281] Philip Johnson hat Wright im Jahre 1954 offenbar in gezielt provokativer Absicht den größten Architekten des 19. Jahrhunderts genannt[282] und ihn damit in die Vor- und Frühgeschichte der Moderne neben inzwischen verstorbenen Figuren wie Josef Hoffmann, Adolf Loos, Charles R. Mackintosh, Auguste Perret oder Peter Behrens platziert.

Während nach dem Zweiten Weltkrieg etwa die prominenten deutschen US-Immigranten Mies und Gropius oder die schweizerisch-französische CIAM-Ikone Le Corbusier bemüht sind, mit der fortschreitenden Institutionalisierung des modernen Bauens ihre internationale Führungsposition zu konsolidieren, kultiviert Wright in den USA keineswegs erfolglos die Rolle des zurückgezogenen Meisters und innovativen Individualisten, dessen kritische Insistenz und schöpferische Kraft sich keinem internationalen Stildogma unterordnet. Diese Opposition zu den dominanten Tendenzen des internationalen Architekturgeschehens sowie die damit einhergehende Konkurrenzsituation findet nun in Bagdad eine quasi-extraterritoriale Bühne. Sie kennzeichnet auch sein dortiges Auftreten. Anders als die Mehrzahl der vom IDB eingeladenen westlichen Experten kommt Wright nicht als Träger modernistischer Prinzipiensätze oder universell gültiger Formen in den Irak, sondern als allegorischer Untertan einer lange zurückliegenden Autorität: »I am one of the ›subjects‹ of Harun Al-Rashid by the way of the tales of ›The Arabian Nights‹ and

[279] Muhsin Jassim al-Musawi, *The Postcolonial Arabic Novel: Debating Ambivalence* (Leiden et al.: Brill, 2003) 72.
[280] Levine, *The Architecture of Frank Lloyd Wright*, 218–220.
[281] Ebd. XIV.
[282] Ebd. XIV, Anm. 6.

I know nearly every tale of the Arabian Nights by heart even now as I had them when a boy.«[283]

Wright spricht am 22. Mai 1957 vor ausgewählten Ingenieuren, Planern und Architekten des Landes. Sein Verweis auf das Bagdad des abbasidischen Kalifen Harun al-Rashid fungiert jedoch nur vordergründig als konkrete lokale Referenz. Der US-amerikanische Architekt bezieht sich hier fraglos auf die mit zahlreichen Variationen und Hinzufügungen versehene englische Übertragung eines Werkes der arabischen Erzähltradition, das wie kaum ein anderes der populären Orientrepräsentation nachhaltig die westliche Imagination von der islamischen Welt »[…] nicht zum Besten einer nüchternen Betrachtung«[284] inspiriert hat.

Bei der erwähnten Kindheitslektüre dürfte es sich um eine der englischsprachigen Ausgaben des zuerst durch die zwischen 1704 und 1717 entstehende französische Übersetzung von Antoine Galland zu einem europäischen Bestseller avancierten *Tausendundeine Nacht*-Erzählungen gehandelt haben.[285] Die Erzählungen haben seit Ende des 18. Jahrhunderts entscheidend die überkommene westliche Vorstellung der arabisch-islamischen Welt als Ort verabscheuungswürdiger Häresie verändert. Dennoch bringt die als heiter, phantastisch, anmutig und zugleich sinnlich-erotisch empfundene Erzählwelt nicht nur alte Stereotypen des despotischen islamischen Herrschers ins Wanken und modifiziert das bis dahin vorherrschende Bild des als unterwürfig konzeptionalisierten orientalischen Menschen.[286] Die Narration avanciert außerdem zu einem wirkungsmächtigen spirituellen Korrektiv zur kalten Rationalität des Westens. Johann Wolfgang von Goethes dichterische *Hegire* des Jahres 1819 in den »reinen Osten«[287] ist ein paradigmatisches Beispiel für die von den *Tausendundeine Nacht*-Märchen inspirierten Bemühungen um innere Selbstregeneration.[288] Seit den frühesten romantischen Orientalismen liefern die *Nächte* den Stoff für unzählige westliche Dichter, Maler und Komponisten. Als fortschreitend transnationaler Erzählkorpus erhalten sie maßgeblichen Einfluss auf zahlreiche Werke der Weltliteratur.[289] Besonders für anglophone Schriftsteller des 19. und frühen 20. Jahrhunderts avanciert die

283 Vortrag Frank Lloyd Wright vor den Ingenieuren und Architekten von Bagdad, 22.05.1957, Abschrift Tonbandaufnahme, FLWF, Inv.-Nr. MS 2402.378, 1.
284 Endreß, *Der Islam* 19.
285 Zu den konkurrierenden europäischen *Tausendundeine Nacht*-Versionen: Jorge Luis Borges, »The Translators of the 1001 Nights,« *Borges, A Reader: A Selection from the Writings of Jorge Luis Borges*, Hg. Emir Rodriguez Monegal und Alastair Reid (New York: Dutton, 1981) 73–86. Allgemein zur Genese der transnationalen Dissemination und Rezeption siehe Robert Irwin, *The Arabian Nights: A Companion* (London: Allen Lane, 1994) sowie Richard van Leeuwen, Ulrich Marzolph und Hassan Wassouf, *The Arabian Nights Encyclopedia: Vol. 1* (Santa Barbara/CA et al: ABC-CLIO, 2004).
286 Siehe Annemarie Schimmel, *West-östliche Annäherungen: Europa in der Begegnung mit der islamischen Welt* (Stuttgart: Kohlhammer, 1995) 53ff.
287 »Hegire« lautet der Titel des Eröffnungsgedichtes von Goethes *Divan*: Johann Wolfgang von Goethe, *West-oestlicher Divan*, Hg. Joseph Kiermeier-Debre (1819; München: DTV, 1997) 9.
288 Zu Goethes *Tausendundeine Nacht* Rezeption: Katharina Mommsen, *Goethe und 1001 Nacht* (Berlin: Akademie-Verlag, 1960) bes. 101–118.
289 Irwin, *The Arabian Nights* 290.

nur noch vage bedrohliche, aber ausgesprochen erotische Märchenwelt zum symbolischen Kontrapunkt der ebenso phantasielos wie einengend erlebten eigenen puritanischen Kultur.[290]

Es ist dieser spätromantische Diskurs kulturpessimistischer Selbstorientalisierung, an den Frank Lloyd Wrights Argumentation anknüpft. Er, der eingeladen wird, um bei der Modernisierung Bagdads zu helfen, präsentiert sich der lokalen Zuhörerschaft als Bewahrer der dieser Stadt wie der Region eigenen Schönheit; »[…] the characteristic beauty that I have always felt to be due Haroun Al-Rashid of the Middle East.«[291]

Wright warnt die lokalen baupolitischen Entscheidungsträger vor einer allzu unkritischen Adaption der westlichen Moderne. Deren Kommerzialismus und Materialismus sei nicht geeignet, um den historischen Geist Bagdads wiederzubeleben. Wright, der seinen Gastgebern paternalistisch blinden Modernitätsglauben unterstellt – »you have to be a little more wide awake«[292] – erscheint allein aufgrund seiner intensiven Lektüre von *Tausendundeine Nacht* den ›Orient‹ besser zu kennen als die ›Orientalen‹ selbst. Während die einheimischen Eliten also infolge ihrer vermeintlich naiven Fortschrittsaspiration riskieren, die Fehlentwicklungen des westlichen Materialismus zu wiederholen, plädiert der Architekt für die kreative Erneuerung eines authentischen Orients. In augenfälliger Kontinuität zu früheren kolonial-orientalistischen Selbstlegitimierungsdiskursen beansprucht der westliche Experte, dem kulturell zum Stillstand gekommenen Raum seine klassische Größe zurückzugeben.[293] Dabei überschreitet das zunächst anhand der Figur Harun al-Rashid idealisierte Orientbild sehr bald den Bezugsrahmen. Während die Referenz auf *Tausendundeine Nacht* in Wrights Vortrag ein nicht weiter spezifiziertes poetisches Prinzip beschwört, das vor den Fehlentwicklungen des Westens schützen soll, wird die sumerische Hochkultur als die eigentliche Inspirationsquelle seiner Bagdader Visionen präsentiert. Ein Besuch in der Antikensammlung habe ihn endgültig davon überzeugt, dass die Kunst und Architektur dieser frühen Zivilisation die Basis zur Herausbildung jeder genuinen irakischen Nationalarchitektur bereitstelle.[294] Mittels sehr allgemeiner Andeutungen entdeckt Wright den nationalen Geist seiner Gastgeber in einem mehr als viertausend Jahre alten kulturellen Erbe.[295] Ohne entsprechende kunst- oder baugeschichtliche Beispiele zu nennen, identifiziert Wright die Anfänge der mesopotamischen Hochkultur sowohl mit den

290 Antonia Susan Byatt, »The Greatest Story ever Told,« *On Histories and Stories: Selected Essays* (Cambridge/MA: Harvard Univ. Press, 2001) 166–67.
291 Vortrag Frank Lloyd Wright vor den Ingenieuren und Architekten von Bagdad, 22.05.1957, Abschrift Tonbandaufnahme, FLWF, Inv.-Nr. MS 2402.378, 1.
292 Ebd. 2.
293 Siehe Said, *Orientalism* 86.
294 Vortrag Frank Lloyd Wright vor den Ingenieuren und Architekten von Bagdad, 22.05.1957, Abschrift Tonbandaufnahme, FLWF, Inv.-Nr. MS 2402.378, 4–7. Wright besucht offenbar im Mai 1957 die Sammlung des Bagdad-Museums, also noch in ihrem alten Gebäude und damit vor Fertigstellung des von Werner March entworfenen Antikenmuseums. Siehe hierzu: Wright, »A Journey to Baghdad,« 50.
295 Vortrag Frank Lloyd Wright vor den Ingenieuren und Architekten von Bagdad, 22.05.1957, Abschrift Tonbandaufnahme, FLWF, Inv.-Nr. MS 2402.378, 4f, 11, 14.

Harmonieprinzipien des chinesischen Philosophen Laotse als auch mit der dem eigenen organischen Architekturverständnis zugrundeliegenden spirituellen Integrität.[296] Mit seinem Lob der diffus als östlich charakterisierten Philosophien ermutigt Wright vordergründig seine irakischen Zuhörer, sich bei der Gestaltung ihrer nationalen Zukunft auf die eigenen kulturellen Wurzeln zu stützen, anstatt sich an den Westen zu verkaufen. Tatsächlich wirbt der Redner aber für sich selbst als den Hüter jenes übergeschichtlichen Architekturgeistes von Intuition und Imagination, der sich zuerst im frühgeschichtlichen Zweistromland und später im abbasidischen Kalifat manifestiert habe. Während der Architekt durchaus vor der Imitation historischer Vorbilder warnt und für die Weiterentwicklung dieser kulturellen Errungenschaften mit den Mitteln moderner Wissenschaften plädiert, richtet sich seine Hauptkritik gegen den Formalismus orthodoxer westlicher Modernisten. Ohne an dieser Stelle explizit die Namen seiner ebenfalls für das IDB tätigen westlichen Kollegen zu nennen, zielt Wrights Abwertung von Stahlskelettboxen oder monotonen Wohnungsbauprojekten[297] unübersehbar auf die Projekte der euroamerikanischen Konkurrenz im Land: »[N]o architect should come here and put a cliche to work.«[298]

Tritt bis dahin die sozialräumliche Gegenwart Bagdads nahezu vollständig hinter allgemeinen historischen Rekursen, persönlichen Stellungnahmen, universellen Architekturideen und wenig spezifischen Ausblicken zurück, spricht Wright abschließend die politische Situation des Iraks an. Nicht nur im demokratischen England habe sich die Monarchie als kulturell besonders wertvoll erwiesen. Diese Staatsform sei primär Ausdruck der Wertschätzung für eine große Vergangenheit. Und in ebendiesem Sinne müsse diese auch im Irak als wichtiges identitätsstiftendes Gut erhalten bleiben. Mit dem wenig plausiblen Vergleich zwischen der Bagdader Stadtbevölkerung und den US-amerikanischen Staatsbürgern als im gleichen Maße freie Träger politischer Souveränität leitet er sein Abschlussplädoyer für den Erhalt der irakischen Monarchie ein: »You are all ›his Majesty the Baghdad citizen‹ just as we have ›his Majesty the American citizen‹. But don't let him get away with all of it. Your culture needs the dignity and strength of the Kingdom of your great past, and in IRAQ monarchy has proved worthy.«[299]

Diese Worte ausgerechnet in dem Manuskript des selbst ernannten Architekten der amerikanischen Demokratie[300] und des Verfassers von *When Democracy Builds*[301] zu finden, kann den heutigen Leser durchaus verwundern. Die erste Irritation weicht, sobald die konkrete Auftragsgenese in Betracht gezogen wird: Zwar kommt Wright auf Einladung des IDB ins Land und stammen die Vorgaben für ein Opernhaus in Rusafa von ebendiesem Gremium. Das von dem Architekten selbst privilegierte Baugrundstück befindet sich

296 Ebd. 5f u. 10.
297 Ebd. 14f.
298 Ebd. 13.
299 Ebd. 16.
300 Siehe Frank Lloyd Wright, *An Organic Architecture. The Architecture of Democracy.* The Sir George Watson Lectures of the Sulgrave Manor Board for 1939 (London: Lund Humphries, 1970).
301 Frank Lloyd Wright, *When Democracy Builds* (Chicago: Univ. of Chicago Press, 1945).

jedoch an anderer Stelle in privatem Besitz des Königs. Wie Wright nach seiner Rückkehr aus Bagdad in Taliesin West berichtet, gelingt es ihm offenbar mittels einer Abbildung seines Mile High Illinois Hochhausprojektes von 1956, den Monarchen von seinem Vorhaben zu überzeugen.[302] Faisal II. überlässt ihm die bis dato unbebaute Tigris-Insel, um dort das Kernstück seiner Vision für ein neues Groß-Bagdad mit dem Opernhaus als Herzstück des kulturellen Zentrums zu realisieren. Es ist zuvorderst die durch den König erhoffte Unabhängigkeit von langwierigen demokratischen Entscheidungsprozessen und bürokratischen Hemmnissen, die zum Wandel in Wrights kulturpolitischer Grundhaltung führt: »Now that converted me to monarchy right then. I thought here if culture can be presented to a man, open and intelligent and able like this to make it a reality, think of what we go through at home in a similar position with the Democrats and the Republicans and the House and the greedy architects all around, knocking one another to pieces.«[303]

Es ist nicht widerspruchsfrei zu rekonstruieren, ab wann Wright entgegen der Vorgaben des IDB die Insel als konkreten Planungsraum und somit den König als möglichen Fürsprecher ins Auge gefasst hat.[304] Es mag ebenfalls sein, dass seine Lobrede auf die Monarchie zu einem gewissen Maß der eigenen Faszination für die frühdynastische Vorgeschichte der Region geschuldet ist. Fest steht aber, dass Wright wie unzählige Orientreisende vor ihm nach Bagdad kommt, um dort »im reinen Osten, Patriarchenluft zu kosten.«[305] Er positioniert sich nicht nur als Baukünstler in die spirituelle und künstlerische Tradition des sumerischen Reiches und erklärt sich zum Untertanen eines erzählerisch überlieferten Kalifen, sondern widmet seine Entwürfe explizit dem aktuellen König des Iraks.[306]

Diese anachronistisch anmutende, neopatriarchale Auftragssituation kennzeichnet den unmittelbaren Bezug des Projektes. Von hier aus und nicht von der regionalistischen Rhetorik des Architekten selbst muss eine kritische Kontextualisierung der Entwürfe ihren Anfang nehmen; von hier aus sind formale Anleihen an historische Formen und deren Kondensierung zu symbolischen Figurationen genauso wie der narrative Gehalt mythopoetischer Architekturzeichen zu erschließen. Dabei muss zunächst festgehalten werden, dass jene zentrale Haupttrasse, die das Opernhaus und das Kulturzentrum vom Bagdader Stadtzentrum her erschließt, den Namen König Faisals II. trägt. Über ihren primären Bezugspunkt – das Opernhaus – hinaus bildet sie eine in den Plänen explizit als solche ausgewiesene Achse nach Mekka. Diese geographische Ausrichtung symbolisiert vor dem Hintergrund der lokalen Machtkonfigurationen mehr als nur die Gebetsrichtung der muslimischen Bevölkerungsmehrheit. Der breite königliche Boulevard kann ähnlich wie das zum Audi-

302 Wright, »A Journey to Baghdad,« 51. Siehe Abb. z. B. in: *Frank Lloyd Wright: From Within Outward* 326–27.
303 Ebd. 52.
304 Siehe vorliegende Studie, S. 299f.
305 Goethe, *West-oestlicher Divan* 10.
306 Frank Lloyd Wright versieht seine Entwürfe mit folgender Widmung: »These drawings are respectfully dedicated to his majesty King Faisal and the Crown Prince Abul Illah«. Siehe auch Frank Lloyd Wright, Wright, Vorschriften Projektbeschreibung zu den Entwürfen für »Greater Baghdad. The Tigris Bridge of the King Faisal Broadway,« datiert Juni–Juli 1957, MS 2401.379.

torium zu erweiternde Opernhaus selbst zum Versammlungsort für »patriotic celebrations«[307] avancieren. Frank Lloyd Wright betont damit zugleich die Autorität der bis zum Scherifen von Mekka und dem Propheten zurückreichenden haschemitischen Monarchie. Insofern handelt es sich hier nicht einfach nur um die infrastrukturelle Erschließung oder spirituelle Konnotation des Opernhauses. Genauso wie bei jenem in formaler Hinsicht als vertikaler Gegenakzent integrierten Mast, den Wright ›Schwert des Mohammeds‹ nennt, geht es auch bei der geographischen Ausrichtung und Namensgebung der Haupterschließungsachse um die symbolische Einbindung des Entwurfes in die zeitgenössischen irakischen Diskurse dynastischer Selbstlegitimierung. Die machtpolitische Instrumentalisierung genealogischer Kontinuitätslinien wird gewissermaßen in den Planlinien des Architekten affirmiert.

Diese und andere Wechselwirkungen zwischen den konkreten Entwürfen und ihren komplexen Möglichkeitsbedingungen gilt es, unabhängig von den durch den Entwerfenden selbst angebotenen Beziehungssetzungen, zu analysieren. Wright legt wie auch viele seiner Interpreten nahe, dass sich der Kontextualismus seines Verfahrens durch die kreative Weiterführung lokaler Ideen auszeichne. Er gibt vor, die freien Bürger einer zukünftig wiedererstarkenden Kulturnation zu adressieren. Dennoch kann die formale Analyse seiner Entwürfe nicht losgelöst von den repressiven zeitgenössischen Konfigurationen geschehen. Eine solche Analyse muss ebenso die funktionalen und repräsentativen Anforderungen an ein Opernhaus und Kulturzentrum im vorrevolutionären Irak wie die gleichzeitige Präsenz disparater Referenzräume einbeziehen. Dass Letztere in der Regel außerhalb des Standortes Bagdad liegen und häufig aus den westlichen Repräsentationsräumen populärer Fremd-Imaginationen stammen, ist anscheinend charakteristisch für die komplexe architektonische Semantik spätkolonialer Modernisierungsprojekte zwischen den fortwirkenden Effekten kolonial-orientalistischer Alteritätsdiskurse und dem vermeintlich regionalistischen Bemühen um authentische Ausdrucksformen nationaler Identität.

Hybride Anleihen und imaginierte Authentizitäten

Für Wright bietet das Bagdad der späten 1950er Jahre offenbar keine vorbildhaften Anknüpfungspunkte: »There is no architecture in Iraq«,[308] urteilt er pauschal über ein Land, das über eine jahrtausendalte Bautradition in der Profan- und Sakralarchitektur verfügt und besonders seit Anfang des 20. Jahrhunderts einen maßgeblich von kolonialen Architekten determinierten Bauboom erlebt. Anstatt sich aber in dieser jüngeren Tradition zu platzieren, entwickelt Wright sein Groß-Bagdad auf der Grundlage von zwei architektonisch-städtebaulichen Anleihen sehr verschiedener kulturgeschichtlicher Herkunft.

Die erste Anleihe stammt aus dem Bagdad des späten 8. Jahrhunderts: So, wie die kreisrunde Hauptstadt des abbasidischen Reiches militärische Invasionen und Hochwasser

307 Wright, »Frank Lloyd Wright Designs for Baghdad,« 93.
308 Wright, »A Journey to Baghdad,« 50.

135 Die Runde Stadt des Kalifen Al-Mansur. Rekonstruktion nach Jacob Lassner.

abgewehrt habe, müsse der ebenfalls durch die Rundform dominierte neue Bildungs- und Kulturkomplex vor der zu erwartenden Flut von PKWs geschützt werden. In der rapide wachsenden Zahl von motorisierten Verkehrsteilnehmern erkennt der Architekt die größte Gefahr für die Entwicklung Bagdads.[309] Es ist signifikant, dass Wright fälschlicherweise den Kalifen Harun al-Rashid und nicht Al-Mansur als den politischen Architekten und Erbauer von Madinat as-Salam, der Stadt des Friedens benennt.[310] Tatsächlich hat Letzterer bereits in den Jahren 762 bis 766 in zentraler Lage zwischen dem Osten und Westen des Reiches eine von Doppelmauern umgebene runde Palast-Moschee-Anlage errichten lassen.[311]

Während die mit der Rekonstruktion der Runden Stadt (Abb. 135) befassten Fachwissenschaftler durchweg betonen, dass es sich bei ihren Bemühungen um ein spekulatives Zusammenführen ausgesprochen fragmentarischer, lediglich literarischer Quellen handelt, das sich nicht auf die Evidenz archäologischer Befunde stützen kann,[312] bezieht sich Wright

309 Wright, »Frank Lloyd Wright Designs for Baghdad,« 91.
310 Ebd.
311 Lassner, »The Caliph's Personal Domain,« 27. Siehe auch Jacob Lassner, »Massignon and Baghdad: The Complexities of Growth in an Imperial City,« *Journal of the Economic and Social History of the Orient* 9.1–2 (1966): 1–27.
312 Lassner, »The Caliph's Personal Domain,« 26f. Die maßgeblichen (alt)-orientalistischen, archäologisch-epigraphischen Arbeiten sind bis Mitte der 1960er Jahre: Friedrich Sarre, Ernst Herzfeld und Samuel Guyer, *Archäologische Reise im Euphrat- und Tigris-Gebiet,* Bd. 2 (Berlin: Reimer/Vohsen, 1920). Darauf

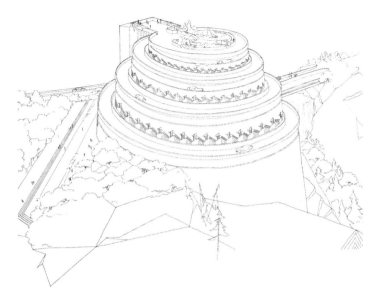

136 Frank Lloyd Wright, Perspektivzeichnung Entwurf für das Gordon Strong Planetarium, Sugarloaf Mountain/Maryland, 1924.

auf den ebenso abstrahierten wie verklärten urbanen Mythos eines mittelalterlichen Bagdads der klassisch islamischen Blütezeit. Dass er dabei entgegen des ihm zugänglichen Forschungsstands ebenso falsch unterstellt, die Stadt Al-Mansurs/Harun al-Rashids sei in der Form einer Zikkurat angelegt gewesen,[313] verweist auf die zweite konzeptionelle, nur vordergründig lokale Anleihe seines Entwurfes.

Tatsächlich experimentiert Wright wie andere moderne Architekten auch bereits seit Mitte der 1920er Jahre mit dem besonders in seiner langen westlichen Rezeption äußerst vieldeutigen altorientalischen Bautyp.

Handelt es sich bei seinem Entwurf für das Gordon Strong Planetarium von 1924 um eine spiralförmige Schneckenzikkurat, welche die motorisierten Besucher auf die Dachterrasse des Turmbaus führt (Abb. 136),[314] wählt Wright für seinen wiederholt überarbeiteten Entwurf des New Yorker Guggenheim Museums (1943–1958) schließlich die Form einer

aufbauend K. A. C. Creswell, *Early Muslim Architecture*, Bd. 2 (Oxford: Oxford Univ. Press, 1940). Wright hätte zumindest die Darstellung des britischen Architekturhistorikers Creswell kennen können. Für die Forschungslage, besonders auch hinsichtlich der philologischen Rekonstruktion der Runden Stadt über die genannten Artikel hinaus, siehe die Gesamtdarstellung von Jacob Lassner, *The Topography of Baghdad in the Early Middle Ages: Text and Studies* (Detroit: Wayne State Univ. Press, 1970).
313 Wright, »Frank Lloyd Wright Designs for Baghdad,« 93. Laut der überlieferten Quellen war die Stadt von zwei konzentrischen Mauerringen und einem davor gelagerten Graben umgeben. Siehe Lassner, »The Caliph's Personal Domain,« 28.
314 Levine, *The Architecture of Frank Lloyd Wright* 301–302.

umgekehrten Kreiszikkurat.[315] Wenn der Architekt selbst 1945 erklärt, er habe die aufgrund ihrer inhärenten Endlichkeitssymbolik tendenziell pessimistische Basisform der antiken nahöstlichen Zikkurat für das New Yorker Kunstpublikum in die nach oben geöffnete Form eines »optimistic ziggurat« verwandelt, überrascht seine Bagdader Formenwahl. Hier werden die Grundrisse des abbasidisch-islamischen Bagdads gemeinsam mit den Stufen des vorislamischen mesopotamischen Sakralturms zur emblematischen Form kondensiert. Streng genommen reduziert sich die Übertragung der dermaßen hergeleiteten generischen Form in den Bagdader Entwürfen auf die Gestaltung dreistöckiger, das Opernhaus und die Universität umgebender Parkhäuser.[316]

Das von Wright präferierte architektonische Zeichen trägt freilich noch weitreichendere diskursive Konnotationen: Sein emblematischer Gehalt ist weitgehend von solchen Referenzräumen determiniert, die in der vormodernen beziehungsweise frühgeschichtlichen Vergangenheit des Landes zu suchen sind. Sowohl die geschlossene Rundstruktur der muslimischen Palast-Moschee-Stadt als auch die Zikkurats der Sumerer, Assyrer oder Babylonier stehen für die strikte Trennung der Sphären religiöser und dynastischer Macht von der Alltagswelt der allgemeinen Bevölkerung. Die Hauptstadt des abbasidischen Kalifats ist »Symbol eines imperialen Planes«,[317] aber nicht das einer integrierten oder gar integrativen Verfassung. Als Zentrum dynastischer Macht und geistlicher Autorität präsentiert es sich gegenüber seinen Untertanen als Sitz eines Souveräns, »der das göttliche Gesetz garantiert«.[318] Von einem Symbol konstitutioneller demokratischer Verfasstheit oder gar zivilgesellschaftlicher Teilhabe kann hier kaum die Rede sein. Wie eine solche stadtgeschichtliche Referenz den aufstrebenden gebildeten Bürgern Bagdads Mitte des 20. Jahrhunderts zur Repräsentation dienen könnte, ist nicht ersichtlich. Die kontextuelle Fund(ament)ierung der Wrightschen Rund-Anlagen eignet sich in dieser Hinsicht im besten Fall zur Symbolisierung einer allegorischen »royal audience hall«.[319]

Die hinsichtlich ihrer Grundform lediglich im rechteckigen und quadratischen Typus nachgewiesene mesopotamische Zikkurat dient ebenfalls ausschließlich den Priesterfürsten und Herrschern als gebautes »Verbindungsglied zwischen Himmel und Erde«.[320] Gleichzeitig adressiert die terrassierte Tempelarchitektur zumindest für den westlichen Betrachter eine von biblischen Darstellungen und antiken Berichterstattungen inspirierte Vorstel-

315 Ebd. 299–363. Ein prominentes Beispiel eines modernen Zikkurat-Entwurfes ist Le Corbusiers Musée Mondial-Projekt der Jahre 1928–29. Siehe Hinweis Levine, *The Architecture of Frank Lloyd Wright* 350.
316 Wright erklärt, dass die Anzahl der Zikkurat-Stufen abhängig vom Bedarf auf nur eine einzige Ebene reduziert werden könne, Wright, »Frank Lloyd Wright Designs for Baghdad,« 91.
317 Endreß, *Der Islam* 106.
318 Ebd. 107. Siehe auch Lassner, »Massignon and Baghdad,« 3.
319 Lassner, »The Caliph's Personal Domain,« 33.
320 M. A. Beek, *Bildatlas der assyrisch-babylonischen Kultur* (Gütersloh: Mohn, 1961) 151, Abb. ebd. 142 unten. Zur religiösen und soziopolitischen Geschichte des antiken Mesopotamiens siehe auch Dietz Otto Edzard, *Geschichte Mesopotamiens: Von den Sumerern bis zu Alexander dem Großen*, 2. Aufl. (München: Beck, 2009).

lungswelt.³²¹ Für Wright ist es nicht primär ihre archetypische Vorbildfunktion für die im modernen Hochhaus mündenden technischen Möglichkeiten der Architektur, sondern die biblisch sagenhafte Referenz des zuerst im ersten Buch Mose erwähnten Turms zu Babel (1. Mose 11, 1–9), an die in Bagdad erinnert werden soll. Als Urbild beziehungsweise Urform menschlicher Hybris repräsentiert dieser deutlich mehr als einen architektonischen Idealtypus technologischen Fortschritts. Die mit der Erzählung konnotierte göttliche Bestrafung qua Sprachverwirrung erinnert stets auch an die mit den zentrifugalen Kräften des Turmbaus erreichten Grenzen kommunikativen Handelns und somit an die Begrenztheit von Architektur als Trägerin und semiotisches Mittel interkultureller Kommunikation insgesamt. Vielleicht liegt hierin die verborgene und nicht notwendigerweise intendierte (selbst-)kritische Aussage von Wrights pessimistischer Zikkurat.

Obschon er das Projekt nominell den altorientalischen Dynastien, Königreichen und Stadtstaaten »Sumeria, Isin, Larsa, and Babylon«³²² widmet, nennt Wright ›seine‹ Insel »The Isle of Edena«.³²³ Der paradiesische Garten Eden wird zuvorderst mittels der unter Glaskuppeln aufgestellten Adam- und Eva-Skulpturen repräsentiert. Eine ähnliche Glaskuppel-Konstruktion findet sich – freilich ohne die skulpturale biblische Referenz – bereits in einem früheren Entwurf aus dem Jahre 1938.³²⁴ Während die transparenten Kuppeln in Wrights Monona Terrace-Projekt (1938) am Ufer des gleichnamigen Sees von Madison den Blick auf die unterirdisch angelegten Verwaltungs- und Versammlungsbereiche öffnen, sind diese in Bagdad Bestandteil des Paradiesgartens.³²⁵ In der Summe thematisiert Wright mit dieser Gartengestaltung die im Zweistromland vermutete biblische Vorgeschichte einer allgemeinen menschlichen Gegenwart, aber sicherlich nicht das Jetzt des vorrevolutionären Iraks.

Visuelle Vorstellungswelten und materialisierte Bildprogramme

Die wirkungsmächtigste Figuration des zeltkuppelartig modellierten Opernhaus-Entwurfes stellt fraglos dessen symbolische Bekrönung dar. Der spitz zulaufende und allseitig geöffnete Dachaufsatz beherbergt die großdimensionierte goldfarbige Aladin-Plastik. Hierbei handelt es sich um mehr als nur eine selbstbezügliche architektursprachliche Geste. Sie verleiht dem Opernhaus seine besondere Zeichenhaftigkeit. Ihr komplexer narrativer Gehalt stellt zugleich den entscheidenden Ausgangspunkt für die symbolische Figuration des übrigen Baukörpers und seiner Umgebung bereit. Und es ist ebendiese Aladin-Figur, die Wright 1959 in seiner Adaption des Bagdader Entwurfes für das Grady Gammage Audi-

321 Theodor Dombart, »Alte und neue Ziqqurrat-Darstellungen zum Babelturm-Problem,« *Archiv für Orientforschung* 5 (1928–29): 220–229.
322 Wright, »Frank Lloyd Wright Designs for Baghdad,« 90.
323 Ebd.
324 Levine, *The Architecture of Frank Lloyd Wright* 306–08.
325 Wright, »Frank Lloyd Wright Designs for Baghdad,« 91.

torium der Arizona State Universität durch eine allegorische Skulptur des amerikanischen Staatsbürgers ersetzen will.[326]

Derweil entdeckt der Meisterarchitekt das Aladin-Motiv nicht erst im Irak für sich. Bereits im Jahre 1927 fordert Wright gegenüber den Lesern des *Architectural Record* die organische Materialisierung kreativer Imagination in der modernen Architektur.[327] Der symbolische Wert architektonischer Werke erschöpfe sich nicht im Dekorativen, sondern stehe für die abstrahierte Umsetzung des Geistigen in der Baukunst. Insofern müsse der zeitgenössische Architekt die von der Aladin-Erzählung ausgehende symbolische Magie der Vorstellungskraft in den eigenen Entwurfsakt integrieren und damit in eine höhere Form der kreativen Imagination überführen: »We will find all the magic of ancient times magnified – Aladdin with his wonderful lamp had a poor thing relatively in that cave of his. Aladdin's lamp was a symbol merely for Imagination. Let us take this lamp inside, in the Architect's world.«[328]

Hier wird die Wunderlampe des orientalischen Märchenhelden als ärmliches Sinnbild bloßer Phantasie beschrieben, das kaum mehr als den äußeren Ausgangspunkt für die erst dank ihrer geistigen Innerlichkeit integere Arbeit des organischen Architekten bilden kann. Dreißig Jahre später kehrt Wright zu ebendiesem Thema zurück. Doch nun geht es nicht länger allein um die konzeptionelle Indienstnahme eines narrativ vermittelten Symbols menschlicher Imaginationskraft. Die immerhin etwa neun Meter hohe vergoldete Skulptur soll dank seiner realistischen Figuration und aufgrund der Offenheit des Dachaufsatzes von allen Seiten deutlich als solches zu erkennen sein. Obwohl es ausgeschlossen ist, dass dieser Aufsatz über eine Scheitelöffnung der zeltartigen Pseudokuppel Licht in das Innere des Auditoriums führen soll, wirkt dieses Element wie ein überdimensioniertes orientalisierendes Windlicht (eine sogenannte orientalische Laterne) und wiederholt auf diese Weise das Wunderlampenmotiv.

Während sich der allegorische Bezug zur Funktion des Musiktheaters nicht unmittelbar erschließt, erscheint die Motivwahl auf den ersten Blick immerhin als das Ergebnis eines konsequenten architektonischen Kontextualismus: Dabei ist der Analogieschluss Bagdad → ›Aladin und die Wunderlampe‹ keineswegs so folgerichtig wie man meinen könnte. Wrights Rekurs auf eine der prominentesten Erzählungen der Märchen aus *Tausendundeine(r) Nacht* geht vielmehr mit zahlreichen semantischen Widersprüchen einher. Angesichts des Eigenlebens der *Arabischen Nächte* im orientalistischen Diskurs führt das aus diesem Erzählkorpus gewonnene Bildprogramm über jenen regionalen Kontext hinaus,

326 Siry, »Wright's Baghdad Opera House and Gammage Auditorium: In Search of Regional Modernity,« 287. Tatsächlich wird diese skulpturale Bekrönung bei der posthumen Umsetzung des Entwurfes im Jahre 1964 nicht übernommen. Die realisierte Dachgestaltung zeichnet sich durch die Abwesenheit eines symbolischen Kuppelabschlusses aus. Vgl. Abb 134, S. 319.
327 Frank Lloyd Wright, »In the Cause of Architecture: IV. Fabrication and Imagination,« *Architectural Record* 62 (1927): 318; 318–321. Der Hinweis auf diesen Artikel zuerst bei: Levine, *The Architecture of Frank Lloyd Wright* 272.
328 Wright, »In the Cause of Architecture: IV. Fabrication and Imagination,« 318.

den Wright vorgibt zu erwidern. Die komplexe extraterritoriale Referenzialität des Entwurfs lässt sich also nur vor dem Hintergrund der Geschichte orientalistischer Repräsentationen beziehungsweise orientalisierender Architekturen in der visuellen und materiellen Kultur des Westens analysieren. Dabei geht es weniger um den Nachweis eines intrinsischen Orientalismus des Wrightschen Bagdad-Projektes oder um dessen eindeutige stilgeschichtliche Platzierung in die Geschichte der orientalistischen Architektur, als vielmehr um die Rekonstruktion seiner diskursiven Möglichkeitsbedingungen. Es kann kaum überraschen, dass Letztere auf vielfältige Weise von den Vorstellungswelten disparater *Tausendundeine Nacht*-Rezeptionen determiniert sind. Dass dabei ausgerechnet die Figur des Aladin zu einer vielgesichtigen Ikone westlicher Fremdimagination avanciert und nicht selten mit der archeislamischen mittelalterlichen Phantasie-Stadt Bagdad assoziiert wird, liegt besonders an jüngeren filmischen Adaptionen der Narrationen.

Das kunsthistorische Studium des Orientalismus hat sich bislang nicht als ein selbständiges akademisches Feld mit klar umrissenen Epochengrenzen und allgemein anerkannten stilistischen Klassifikationsregeln etabliert. Mit dem Fokus auf der französischen Malerei seit dem frühen 19. Jahrhundert und Künstlern wie Eugène Delacroix, Théodore Géricault oder Jean-Auguste-Dominique Ingres wird ein breites gesamteuropäisches und bald nordamerikanisches Phänomen behandelt, das zuvorderst durch thematische Gemeinsamkeiten gekennzeichnet ist und bei dem die Darstellung von Primärerfahrungen oder Erinnerungen nicht von imaginativen Repräsentationen zu trennen ist.[329] Während manche den politisch neutralen Charakter einer Verbildlichung der sogenannten »Eastern Experience« betonen,[330] heben kritische, von Edward Saids Vorarbeiten inspirierte Stimmen die politisch ideologischen Kontingenzen des dieser Malerei eigenen »kolonialen Blicks«[331] hervor. Das kunstwissenschaftliche Erkenntnisinteresse richtet sich nach wie vor weniger auf den Zusammenhang von visueller Repräsentation und imperialer Herrschaft als auf die Rolle wechselnder Mäzene und Käuferschaften, die Herausbildung divergierender ästhetischer Zugänge sowie die innerwestliche Bedeutung orientalistischer Malerei als Medium eines atavistischen Widerstandes gegen den modernen Industrialismus.[332] John MacKenzie unterscheidet in seiner einflussreichen Überblicksdarstellung von 1995 zwischen fünf transnationalen Hauptphasen: Während die frühe Orientmalerei des 18. Jahrhunderts meist das Ergebnis von Imaginationen ohne empirische Fundierung sei, bilden sich in der Folge die beiden Hauptstränge des topographisch-archäologischen Realismus sowie des symbolischen

329 John M. MacKenzie, *Orientalism: History, Theory, and the Arts* (Manchester: Manchester Univ. Press, 1995) 43–45. Zum französischen Orientalismus der 1880er bis 1930er Jahre, unter bes. Berücksichtigung seiner kolonialen Kontingenzen, siehe: Roger Benjamin, *Orientalist Aesthetics: Art, Colonialism and French North Africa, 1880–1930* (Berkeley: Univ. of California Press, 2003). Für eine machtkritische Perspektive im Anschluss an Said siehe: Linda Nochlin, »The Imaginary Orient,« *The Politics of Vision: Essays on Nineteenth-Century Art and Society* (New York: Harper & Row, 1989) 33–59.
330 MacKenzie, *Orientalism: History, Theory, and the Arts* 44.
331 Schmidt-Linsenhoff, »Einleitung,« 10.
332 MacKenzie, *Orientalism: History, Theory, and the Arts* 47–63.

Realismus der Romantik heraus. Nachdem sich seit den 1830er Jahren europaweit ein orientalistischer Realismus ethnographischer Präzision durchsetzt, reagieren die mit dem Topos des orientalischen Fremden befassten Maler in den letzten Jahrzehnten des 19. Jahrhunderts auf Tendenzen der impressionistischen Malerei. Schließlich avancieren Nordafrika und der Nahe Osten Anfang des 20. Jahrhunderts für Orientreisesende zur Quelle abstrakter Inspirationen und farblicher Experimente.[333]

Obschon das thematische Genre spätestens seit den 1870er Jahren auf dem europäischen Kunstmarkt deutlich an Wertschätzung verliert, avancieren gerade in dieser Zeit reiche US-amerikanische Geschäftsleute zu Käufern orientalistischer Malerei. In den USA entsteht eine eigene amerikanische Kunstpraxis mit thematischem Nahost-Bezug.[334] Stärker noch als in der europäischen Orientsehnsucht geht es darin um die protestantische Suche nach den Orten der biblischen Offenbarungsgeschichte. Wie Oleg Grabar zeigt, gehen die meist dramatischen Darstellungen sakraler Ereignisse häufig mit der vollständigen Verdrängung der aktuellen Gegenwart einher. Im Orientthema suchen und finden die amerikanischen Maler im besten Fall das Zeitlose der christlichen Offenbarung als Qualität ihrer eigenen Gegenwart als von Gott erwählte Siedler in der neuen Welt.[335]

Es ist legitim, Frank Lloyd Wrights Vermischung biblischer, sumerischer und islamischer Referenzen vor diesem Hintergrund des US-amerikanischen Orientalismus des späten 19. Jahrhunderts zu sehen. Aber zum einen würde diese Perspektive die gerade im US-Kontext besonders wichtige Rolle jüngerer populärer Medien bei der Dissemination und Transformation orientalistischer Fremdbilder für ein breiteres Publikum übersehen.[336] Zum anderen erscheint es mit Blick auf den konkreten Gegenstand weitaus naheliegender, nach den orientalistischen Kontingenzen des westlichen Architekturdiskurses als mögliche Einflussgröße auf die Bagdad-Arbeiten Wrights zu fragen. Tatsächlich lassen sich beide Dimensionen kaum voneinander trennen. Besonders seit Ende des 19. Jahrhunderts avancieren gerade Bauten der Freizeit- und Unterhaltungskultur zu populären – weil per Definition öffentlichen – Raummedien der Orientrepräsentation.

Noch weniger als in der Malerei lässt sich das, was in der architekturbezogenen Literatur mit den Attributen orientalistisch, maurisch, neo-maurisch oder neo-arabisch bezeichnet wird, als konsistente Bewegung fassen. Hierbei handelt es sich häufig um Nebenprodukte wechselnder orientalisierender Moden zwischen den dominanten und zugleich konkurrierenden historischen Architekturstilen des euroamerikanischen 19. Jahrhunderts. Zwar finden sich bereits seit dem 17. Jahrhundert orientalistische Adaptionen und Imitationen für manche Innenräume und Gartenpavillons der durchweg aristokratischen Klientel, aber diese Anleihen haben eher geringen Einfluss auf das allgemeine Architekturge-

333 Ebd. 48–51.
334 Holly Edwards, Hg., *Noble Dreams, Wicked Pleasures: Orientalism in America, 1870–1930* (Princeton: Princeton Univ. Press, 2000).
335 Siehe Oleg Grabar, »Roots and Others,« *Noble Dreams, Wicked Pleasure: Orientalism in America* 3–9.
336 Holly Edward, »A Million and One Nights: Orientalism in America, 1870–1930,« 12–13.

schehen.[337] Fraglos bildet sich ebenfalls im Verlauf des 19. Jahrhunderts in den europäischen Kolonien, besonders in Indien, eine spezifische Repräsentationsarchitektur eklektizistischer Orientalismen heraus, aber auch diese meist im britischen Empire entstandenen Bauten können sich nicht als nachhaltig formale Vorbilder für die Architekten der westlichen Metropolen etablieren.[338]

Bevor sich Ende des 19. Jahrhunderts eine signifikante dekorative Orientalisierung von öffentlichen Freizeit- und Unterhaltungsbauten vollzieht, avanciert zunächst das Interieur zur Zufluchtsstätte bürgerlicher Orientphantasien. Die Ägyptisierung der dekorativen Künste, aber vor allem die orientalisierten Innengestaltungen von Tee-, Rauch- oder Billard-Zimmern stehen für diesen Trend: »Architects as exponents of a high art appeared merely to flirt with the East, while designers passionately embraced it.«[339]

Orientalisierende Gestaltungen des Außenbaus finden sich bis dahin lediglich vereinzelt in der aristokratischen Seebadarchitektur und im Kontext der Weltausstellungen. John Nashs zwischen 1818 und 1823 in Brighton erbauter Royal Pavillon ist mit seiner freien Adaption indisch-mogulischer Formen das wohl exotistischste Beispiel; Joseph Paxtons anlässlich der Londoner Weltausstellung 1851 entworfener Chrystal Palace sicherlich das in technologischer Hinsicht innovativste.[340] Wollte man hier nach möglichen Referenzen für Wrights Entwurf suchen, müsste die Wahl zweifelsohne auf die britische royale Seebadarchitektur fallen. Aber auch die von Zeitgenossen als ›Bagdad am Ufer des Kelvin‹ bezeichnete Topographie der internationalen Ausstellung von Glasgow im Jahre 1888 lädt zu Vergleichen ein.[341]

Derweil finden sich angesichts des besonderen Bautypus eines Musiktheaters weitaus wichtigere architektonische Referenzen in der Geschichte der orientalistischen Baukultur. Seit dem Ende des 19. Jahrhunderts entstehen neben den mehrheitlich neoklassizistisch oder im Art Deco-Stil gestalteten Opern, Theatern und Kinobauten auch solche Architekturen unterhaltungskultureller Funktion, die MacKenzie mit dem Begriff »demotic Orientalism«[342] fasst. Bevor der Siegeszug der modernen Architektur diese Entwicklung in den 1930er und 1940er Jahren beendet, avanciert die orientalisierende Gestaltung des Inneren und/oder Äußeren von Räumen der Kunst und Unterhaltung, des Genusses, der Entspannung oder der Erholung für eine kurze Zeit zu einem beinahe globalen Trend: »[…] a Movement to be found throughout Europe, the Americas, and the European imperial ter-

337 MacKenzie, *Orientalism: History, Theory, and the Arts* 71–72.
338 Eine umfassende Analyse der Rückwirkung orientalistischer Architekturdiskurse auf das Baugeschehen Europas und Nordamerikas steht freilich noch aus. Eine wichtige Vorarbeit leistet in dieser Hinsicht Mark Crinson, *Empire Building: Orientalism and Victorian Architecture* (London et al.: Routledge, 1996). Vgl. auch Sibel Bozdogan, »Orientalism and Architectural Culture,« *Social Scientist* 14.7 (1986): 46–58.
339 MacKenzie, *Orientalism: History, Theory, and the Arts* 72. Siehe auch ebd. 105–137.
340 Ebd. 80.
341 Ebd. 87.
342 Ebd. 72.

ritories, from Copenhagen's Tivoli Gardens to Melbourne's St Kilda fun-fair, from the cinemas of Hollywood to Cape Town and Auckland.«[343]

An dieser Stelle ist es nicht nur wichtig daran zu erinnern, dass gerade in den USA der 1920er Jahre Kinobauten wie das Egyptian Cinema oder Chinese Cinema in Hollywood die prototypische Architektur orientalistischer Phantasmagorien repräsentieren und Theater wie das 1929 fertiggestellte Beacoon in New York als »bit of Baghdad in Upper Broadway«[344] vermarktet werden.

Frank Lloyd Wright selbst arbeitet wiederholt für die Unterhaltungsbranche. Er ist der Architekt des Freizeit- und Vergnügungsparkes Midway Gardens (1913/14) im Süden von Chicago, zahlreicher Wohnbauten in Hollywood sowie von drei Theatern in den USA, so etwa des erst nach seinem Tod fertiggestellten Kalita Humphrey Theaters in Dallas (1960). Für San Diego hat er bereits im Jahre 1905 ein Kino geplant. Für seinen Bagdader Opernhaus-Entwurf kehrt Wright außerdem zu den eigenen beruflichen Anfängen zurück, als er zwischen 1887 und 1890 im Büro der Architekten Adler und Sullivan assistiert und an dem Projekt des Chicago Auditorium mitarbeitet.[345] Das zur Jahrhundertwende fertiggestellte Konzert-, Theater und Opernhaus bewertet er Ende der 1950er Jahre besonders wegen seiner Multifunktionalität und akustischen Qualität als ungebrochen vorbildhaft. Wright adaptiert sowohl den von der Geometrie zweier sich überschneidender Kreise abgeleiteten Verlauf der Sitzreihen als auch die mittels einer Serie von breiten Gurtbögen akzentuierte und die Form eines überdimensionierten Megaphontrichters gestaltete Deckenwölbung im Zuschauerraum (vgl. Abb. 133, S. 308).[346]

Im Bagdader Entwurf fungiert der Halbmondbogen nicht nur als baukonstruktives Element und determiniert als maßgebende Struktur die Gestaltung der in akustischer Hinsicht besonders günstig gestaffelten Decke, sondern dient auch als Träger für die entlang seines Verlaufs geführten ausziehbaren Trennwände.[347] Anders als bei Adler und Sullivan wird im Entwurf für Bagdad das multifunktionale Element aus dem Inneren der Oper nach außen geführt (vgl. Abb. 129, S. 305). Wright begründet diese Entscheidung als das folgerichtige Ergebnis, um die dem Bau innewohnenden klangtechnischen Funktionen auf künstlerisch sublimierte Weise zum Ausdruck zu bringen.[348]

Wrights Deutungsangebot kollidiert unübersehbar mit dem für die außenliegenden Flügel des Halbmondes geplanten Bildprogramm. Die dort vorgesehenen Szenen stammen durchweg aus *Tausendundeine(r) Nacht*. Im Zusammenspiel mit der Aladin-Plastik und der architektonischen Gestalt der Gesamtanlage bilden diese Elemente eine orientalistische

343 Ebd. 89f.
344 Ebd. 91.
345 Wright, »Frank Lloyd Wright Designs for Baghdad,« 93; Wright, »A Journey to Baghdad,« 52–53.
346 Zur Geometrie und den akustischen Prinzipien des Auditoriums in Chicago siehe: Joseph M. Siry, *The Chicago Auditorium Building: Adler and Sullivan's Architecture and the City* (Chicago: Univ. of Chicago Press, 2002) 205–217.
347 Wright, »Frank Lloyd Wright Designs for Baghdad,« 93.
348 Ebd.

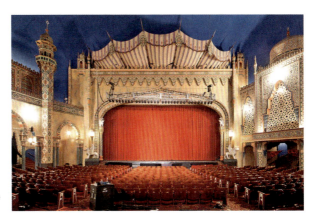

137 John Eberson, Avalon Theatre, Chicago, eröffnet 1927.

Architekturparodie, die dem Opernhaus das Äußere eines zwar nicht eindeutig arabisch-islamischen, aber wesentlich nicht-westlichen Palasttempels verleiht. Dieser Gestaltungsmodus hat nichts mit seinem Vorbild in Chicago gemein. Eher wird hier endgültig jene unterhaltungskulturelle Phantasiewelt nach außen gestülpt, die in den orientalistischen Projekten amerikanischer Theaterarchitekten wie etwa dem 1927 in Chicago eröffneten Avalon Theater von John Eberson noch im Zuschauerraum verborgen bleiben (Abb. 137).

Filmische Handlungsräume und die architektonische Verdoppelung der Kulisse

Während die orientalistische Malerei des 19. Jahrhunderts wiederholt als Fortsetzung von Theater- und Opernbühnenbildern beschrieben wird,[349] riskiert Wrights Architektur die Ausdehnung orientalistischer Theaterinteriörs in den urbanen Kontext Bagdads. Sollen auf diese Weise nicht die künftigen Besucher des Opernhauses wie die lokale Öffentlichkeit insgesamt zu Rollenträgern bei der Inszenierung ihrer eigenen Alterität degradiert werden, muss das architektonische Zeichenrepertoir über eine profundere lokale Referenzialität und identitätsstiftende Qualität verfügen. Die Frage nach der antizipierten lokalen Rezeption ist freilich höchst spekulativ und lässt sich aus der spezifischen kulturgeographischen Perspektive der heutigen Kritikerin auch mangels entsprechender zeitgenössischer Quellen nicht widerspruchsfrei beantworten. Umso mehr muss sich die kritische Anstrengung auf die Analyse jener Bildwerkzeuge und narrativen Strategien richten, mit der Wright die (ehemals) kolonialisierten und (formal) orientalisierten Bürger Bagdads adressiert. Erst von hier aus lassen sich Mutmaßungen über mögliche zeitgenössische lokale Reaktionen und (Be-)Deutungen anstellen. Es geht also letztendlich um die Unterscheidung zwischen den integrativen und ausschließenden Effekten des zur Disposition stehenden Entwurfes. Dass die quasi-kontrapunktische Erschließung konkurrierender Referenz- und Aussage-

349 MacKenzie, *Orientalism: History, Theory, and the Arts* 63.

systeme für die nationale Identifikation des Iraks nur selektiv geschehen kann, liegt auf der Hand.[350] Die Erzählungen aus *Tausendundeine(r) Nacht*, nicht zuletzt das Aladin-Märchen, stellen in diesem Zusammenhang besonders dynamische Referenzen von äußerst ambivalentem narrativen und visuellen Gehalt dar.

Obschon Wright beabsichtigt, mit dem Skulpturenprogramm des Opernhauses einen klaren Bezug zur frühmittelalterlichen Stadtgeschichte und mittelbar zur Gegenwart Bagdads herzustellen, bietet die dermaßen generierte Zeichenhaftigkeit keine klare regionalhistorische Referenz. Zwar spielen einige Handlungen der von der Rahmenerzählerin Scheherazade vorgetragenen, verschachtelten Geschichten im Palast des Kalifen Harun al-Rashid oder auf den Straßen Bagdads. Aber die verschiedenen persischen, arabischen oder europäischen Fassungen der meist irgendwo zwischen Indien und China angesiedelten höfischen Rahmenhandlung referieren, wenn überhaupt, auf ein mythisch verklärtes Bild einer Stadt unterschiedlichster kulturgeschichtlicher Herkunft. Bagdad, und erst recht das historische Bagdad, ist nicht der primäre Handlungsort der *Arabischen Nächte*. Die Erzählung bietet keine Darstellungen historiographischer Evidenz.[351]

Es ist vor allem die entscheidend von der orientalistischen Bilderwelt beeinflusste Visualisierung des Erzählkorpus, welche die *Arabischen Nächte* primär mit einem mittelalterlichen arabisch-islamischen Handlungsraum konnotiert. Während die Illustrationen der frühen europäischen Ausgaben die Erzählungen noch in westliche Kleider, Möbel und Architekturen hüllen und nur gelegentlich das Bildmaterial zeitgenössischer ethnographischer Darstellungen adaptieren, setzt spätestens mit Richard F. Burtons hochgradig sexualisierter Übersetzung von 1886 eine Entwicklung ein, die das magische Moment und den exotischen Reiz der *Tausendundeine Nacht*-Handlung im frühislamischen Orient platziert.[352] Die für die Illustration der Ausgabe des Jahres 1897 als Vorlagen verwendeten Gemälde des in Frankreich ausgebildeten orientalistischen Malers Albert Letchford gelten als wegweisend für diese bis weit in das 20. Jahrhundert hinein fortwirkende Entwicklung. Sie haben enormen Einfluss auf den orientalistischen Diskurs der visuellen Moderne insgesamt.[353]

Es mag sein, dass es sich bei Wrights Opernhaus-Entwurf auch um Reflexe der eigenen Lektürevergangenheit handelt. Ebenso ließe sich mit Blick auf das im Anbau des eigenen

350 Vgl. zur Rezeptionsgeschichte orientalistischer Architektur im Nahen Osten Mark Crinsons pessimistische methodologische Reflexion: Crinson, *Empire Building* 7–9.

351 Jamel Eddine Bencheikh, »Historical and Mythical Baghdad in the Tale of ʿAlī b. Bakkār and Shams al-Nahār, or the Resurgence of the Imaginary,« *The Arabian Nights Reader*, Hg. Ulrich Marzolph (Detroit: Wayne State Univ. Press, 2006) 254–58.

352 Richard Francis Burton, *The Book of the Thousand Nights and a Night*, 10 Bd. (London: Burton Club, 1885–88) 24.03.2013
<http://www.burtoniana.org/books/1885-Arabian%20Nights/index.htm> .

353 Zur Illustrationsgeschichte siehe: Robert Irwin, *Visions of the Jinn: Illustrators of the Arabian Nights* (Oxford: Oxford Univ. Press, 2011) sowie Kazue Kobayashi, »The Evolution of the Arabian Nights Illustrations: An Art Historian Review,« *The Arabian Nights and Orientalism: Perspectives from East and West*, Hg. Yuriko Yamanaka und Tetsuo Nishio (London et al.: I.B. Tauris, 2006) 171–193.

Wohnhauses in Oak Park (1895–1898) zu findende Wandfresko mit einer Szene aus der *Tausendundeine Nacht*-Erzählung »Der Fischer und der Flaschengeist« von einem werkimmanenten Rekurs sprechen.[354] Aber neben diesen für künstlerisch-literarische Spätwerke allgemein charakteristischen selektiven Anachronismen ohne Verpflichtung zu jetztzeitigen Synthesen[355] dürfen durchaus solche Bildeinflüsse unterstellt werden, die aus den visuellen Landschaften populärer Orientrepräsentationen wie den *Tausendundeine Nacht*-Illustrationen stammen. Dass Frank Lloyd Wrights Entwurf des Opernhauses über die Zeichenhaftigkeit eines überdimensionierten orientalischen Rundzeltes mit zeltstangenartigem Arkadengang und gerüschten Vorhängen verfügt, zeigt, dass Wrights Anleihe aus *Tausendundeine(r) Nacht* zu mehr als lediglich den allegorischen Figurationen oder symbolischen Andeutungen universeller Imaginationskraft dient. Die spezifische Gestaltung des Standbilds für Harun al-Rashid (vgl. Abb. 126, S. 303) mit seinem an das Spiralminarett der Malwiyya Moschee von Samarra erinnernden Sockel und der abstrahierten, auf die neuassyrische Ästhetik bärtiger Priesterfürsten-Darstellungen rekurrierenden Statue erweist sich als eine recht formalistische hybride Referenz auf das babylonisch-islamische Kulturerbe. Dagegen verfügen die emblematischen Formen und Skulpturen des Opernbaus durchweg über die zeitgenössische Ästhetik westlicher Orientinszenierungen. Hier hat der Architekt offensichtlich im besonderen Maße von jenem Medium gelernt, das Hans Dieter Schaal in seiner Studie zur Wechselwirkung von filmischer Szenographie und architektonischer Praxis als »das Rom und das Versailles des 20. und des 21. Jahrhunderts« beschreibt.[356] Falls es zutrifft, dass Hollywood Filmarchitekturen zu Weltarchitekturen gemacht hat und in der Folge das konkrete Regionale häufig hinter dem weltumspannenden Bewusstsein filmischer Illusionen zurücktritt, dann muss die historische Analyse der architektonischen Globalisierung auch Filmanalyse sein.

Im Falle von Wrights Bagdader Visionen drängt sich die Frage nach filmszenographisch-architektonischen Interpikturalitäten fraglos auf.[357] Kein anderes westliches Massenmedium hat so sehr die mit dem Topos der *Tausendundeine Nacht* verbundenen Raumvorstellungen auf die urbane Phantasie Bagdads verengt. Zwar repräsentiert die Mehrzahl der Genrefilme einen zwischen Palast- und Marktszenen changierenden städtischen Spielplatz, auf dem sich bedrohliche Schurken und verführerische Haremsfrauen tummeln und werden Araber und Muslime wie kaum eine andere Ethnizität von Hollywood mit ausgesprochener Geringschätzung porträtiert.[358] Aber trotz aller Inhumanität der Akteure inszenie-

354 Levine, *The Architecture of Frank Lloyd Wright* 24–25.
355 Edward W. Said, *On Late Style: Music and Literature against the Grain* (New York: Pantheon, 2006).
356 Hans Dieter Schaal, *Learning from Hollywood: Architecture and Film = Architektur und Film* (Stuttgart et al.: Edition A. Menges, 1996) 116.
357 Siehe Jeffrey St. Clair, »Frank Lloyd Wright in Hollywood,« *Counterpunch* 31.07–2.08.2009, 6.08.2011 <http://www.counterpunch.org/stclair07312009.html>.
358 Jack G. Shaheen, *Reel Bad Arabs: How Hollywood Vilifies a People* (New York: Olive Branch Press, 2001) 1–37. Zu den geschlechtlich kodierten Blickhierarchien orientalistischer Hollywood-Filme siehe: Ella Shohat, »Gender in Hollywood's Orient,« *Middle East Report* 162 (Januar/Februar 1990): 40–42.

138 Filmplakat *The Thief of Bagdad*, 1924.

ren die populären Orient-Filme gerade Bagdad als magisch-sinnliche Szenerie exotischer Pracht und phantastischen Reichtums.

Von den zahlreichen Spielfilmen mit einer expliziten Szenerie der Stadt Bagdad, die seit Sidney Franklins Stummfilm *Ali Baba and the 40 Thieves* von 1918 ein Weltpublikum erreichen,[359] verdient für die vorliegende Studie Douglas Fairbanks' *The Thief of Bagdad*[360] aus dem Jahre 1924 besondere Aufmerksamkeit (Abb. 138). Über diesen Film, der mit einer Straßenszene und dem Zwischentitel »A street in Bagdad, dream city of the ancient East«[361] einsetzt, schreibt Michael Cooperson: »[I]t influenced every Arabian fantasy film since 1924, in its visual representation of medieval Arab-Islamic culture […].«[362] Weiter heißt es:

359 Shaheen, *Reel Bad Arabs: How Hollywood Vilifies a People* 60. Die im vorliegenden Kontext wichtigsten Filme sind: *The Tales of a Thousand and One Nights* (1922), ebd. 465; *The Thief of Bagdad* (1924), ebd. 478; *The Thief of Bagdad* (1940), ebd. 478–79; *Arabian Nights* (1942), ebd. 77; *A Thousand and one Nights* (1945), ebd. 483; *Ali Baba and the Forty Thieves* (1944), ebd. 60; *Aladdin and His Lamp* (1952), ebd. 55; *Son of Sindbad* (1955), ebd. 449.
360 Ebd. 478.
361 *The Thief of Bagdad*, Reg. Raoul Walsh, Drehbuch Achmed Abdulla, Lotta Woods, Prod. Douglas Fairbanks, Hauptrolle Douglas Fairbanks et al., United Artists, 1924.
362 Michael Cooperson, »The Monstrous Births of ›Aladdin‹,« *The Arabian Nights Reader*, Hg. Ulrich Marzolph (Detroit: Wayne State Univ. Press, 2006) 272.

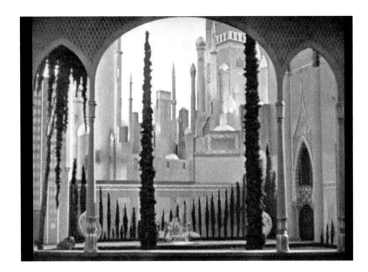

139 Stadtsilhouette, Filmstill *The Thief of Bagdad*, 1924.

»Fairbank's 1924 film had established Baghdad as the scene par excellence of Arabian film adventures.«[363]

Der für die Set-Gestaltung verantwortliche Art-Director William Cameron Menzies kreiert in West-Hollywood eine Stadtlandschaft eng aneinander geduckter, mit Kuppeldächern versehenen Bauten unterschiedlicher Höhe sowie zahlreichen Minaretten im osmanischen Stil und anderen Türmen mit variierenden zwiebelkuppelartigen Bekrönungen (Abb. 139). Die eher wie ein Konglomerat überdimensionierter orientalisierender Töpferwaren als eine reale urbane Umgebung erscheinende Szenographie wird auf einem riesigen reflektierenden Glasboden arrangiert. Auf diese Weise soll im filmischen Ergebnis den Kulissen nochmals ihre faktische Substanzialität genommen werden: »This imparted the illusion of floating so that the magnificent structures, with their shadows growing darker as they ascend, seem to have the fantastic quality of hanging from the clouds rather than of being set firmly upon earth.«[364]

Wrights Entwurf zeichnet sich nicht nur durch eine ähnliche phantastische Zeichenhaftigkeit ohne klare architekturhistorische Referenzialität aus, sondern erwidert durch die künstliche Anlage einer das Opernhaus umgebenden Wasserfläche ebenfalls die von Menzies entwickelte Illusionierungsstrategie der Basislinienspiegelung.[365]

Die orientalistische Illusionsstrategie funktioniert in Wrights Entwurf – ähnlich wie Menzies' Anstrengungen, Bagdad so unwirklich wie möglich erscheinen zu lassen – der-

363 Ebd. 278.
364 Beverly Heisner zit. nach Cooperson, »The Monstrous Births of ›Aladdin‹,« 273.
365 Es versteht sich von selbst, dass sich ähnliche Strategien auch in islamischen Bauten wie dem berühmten Taj Mahal Mausoleum im indischen Agra/Uttar Pradesh finden. Für Bagdad sind diese jedoch nicht nachgewiesen.

maßen gut, dass der Opernhauskomplex gleich einer Filmkulisse keine wirklichen Präsenzen neben sich duldet – »[...] so well, that the presence of real objects on the set scene became unbearable.«[366]

Ein genauerer Blick auf Douglas Fairbanks orientalistischen *Dieb* kann außerdem dazu beitragen, das interpretatorische Spektrum des von Wright plastisch hervorgehobenen Aladin-Motivs zu differenzieren. Denn auch wenn dieses scheinbar *ex nihilo* in die Geschichte der sich globalisierenden Architekturmoderne eintritt, erschließen sich die Zeicheninhalte des deutlich mehr als nur ornamenthaften Schlüsselelements erst in Kenntnis seiner narrativen und visuellen Vorgeschichte. Hierzu ist zunächst festzustellen, dass die Aladin-Erzählung keineswegs eine so selbstverständliche Beziehung zum stadtgeschichtlichen Raum Bagdads unterhält wie es Wright und mit ihm seine architekturhistorischen Apologeten evozieren. Bei dem Märchen vom armen Halbwaisen, der den betrügerischen Instrumentalisierungsversuchen eines bösen Zauberers entkommt und schließlich mit Unterstützung des hilfreichen Dschinns aus der wundersamen Öllampe Reichtum und Liebesglück erlangt, handelt es sich um eine jener »orphan tale[s]«,[367] für die bis heute keine arabischen Manuskripte nachgewiesen sind und die der erste europäische Übersetzer Antoine Galland dem Gesamtkorpus hinzugefügt hat.[368] Trotz oder gerade wegen ihrer zweifelhaften Herkunft zählt die Aladin-Geschichte gemeinsam mit anderen Supplementen wie *Sindbad der Seefahrer* oder *Ali Baba und die 40 Räuber* bereits Ende des 19. Jahrhunderts zu den populärsten und kommerziell erfolgreichsten Auskopplungen der *Nächte* mit unzähligen literarischen Variationen.[369]

Noch bedeutsamer mit Blick auf Wrights architektonische Adaption des Materials in regionalistischer Absicht ist, dass Aladin erst in späteren westlichen Versionen zum Repräsentanten des islamischen Orients wird. Die bei Galland noch in China angesiedelte Handlung wird erstmals 1916 von Andrew Lang nach Persien verlegt.[370]

Seine entscheidende Wiedergeburt als ›authentischer‹ arabischer Bewohner des abbasidischen Bagdads erfährt die Aladin-Figur jedoch mit ihrer filmischen Domestizierung in Fairbanks' *The Thief of Bagdad*. Der Plot kombiniert Schlüsselelemente der Erzählung mit anderen diegetischen Fragmenten aus *Tausendundeine(r) Nacht*, um einen zur puritanischen Ethik bekehrten orientalischen Dieb zum Hauptprotagonisten namens Achmed zu machen. Schließlich erhält Prinz Achmed alias Aladin in Alexander Kordas gleichnamigem Technicolor-Remake von 1940 seinen wichtigsten Antagonisten, einen Minister am Hofe des Kalifen, sowie den charakteristisch riesenhaften Dschinn-Assistenten.[371] Nur 17 Jahre später öffnet Wright ebendiese metaphorische Flasche[372] erneut, um damit ein authen-

366 Cooperson, »The Monstrous Births of ›Aladdin‹,« 273.
367 Ebd. 270.
368 Ebd. 266–67.
369 Borges, »The Translators of the 1001 Night,« 74–77.
370 Andrew Lang, Hg., *Aladdin and the Wonderful Lamp and Other Stories from the Fairy Books* (London: Longmans, Green & Co., 1916).
371 Shaheen, *Reel Bad Arabs: How Hollywood Vilifies a People* 478.
372 In *The Thief of Bagdad* (1940) von Alexander Korda entspringt der Geist einer Flasche.

tisches, das kulturelle Erbe des Iraks erwiderndes architektonisches Symbol zu schaffen. Insofern handelt es sich bei seiner architektonischen Reanimation der klassisch-arabischen Kultur um nur eine weitere jener multiplen Wiedergeburten Aladins in den kulturellen Produktionen der (westlichen) Moderne, die Michael Cooperson mit dem Attribut ›monströs‹ versieht.[373]

Derweil haben wir es hier nicht mit irgendeinem literarischen Projekt, einem Gemälde, einem Hollywood-Film oder dem Interieur eines metropolischen Unterhaltungssalons zu tun. Jene maßgeblich von den *Tausendundeine Nacht*-Erzählungen inspirierten Vorstellungsräume, die der Übersetzer von *The Arabian Nights*, Richard Burton, selbst als »pseudo-Eastern world of Western marionettes«[374] beschreibt, sollen in Bagdad zu einer architektonischen Szenographie materialisiert werden. Wrights Entwurfsideen sind also hinsichtlich ihrer Ikonographie keineswegs so voraussetzungslos wie er behauptet.[375] Er pilgert mit seinem Zeichenstift auf den lange vorbereiteten textuellen und visuellen Wegen jenes vertrauten Spektakels, das Edward Said »the orientalist theater« nennt.[376] Saids »Verwendung der Theatermethaper [...] erinnert daran, dass der Prozess kultureller und ethnischer Alterität stets durch performative Grenzziehungen reguliert wird.«[377]

In Wrights Entwurf für Bagdad werden weniger die tropologischen Wortbrücken orientalistischer Repräsentation visualisiert als die orientalistische Bühne selbst nach außen gekehrt. Es kommt angesichts der typologischen Besonderheit der Bauaufgabe Opernhaus zu einer Verdoppelung der Bühne. In dieser Lesart gerät der den Opernbau bekrönende Aufsatz mit seinen organisch geformten Okuli zur allseits geöffneten Höhle, in deren Inneren sich die Aladin-Figur befindet.

Während der Baukörper in zahlreichen Details die Zeichenhaftigkeit eines Rundzeltes aus *Tausendundeine(r) Nacht* erhält, wird in einem eher abstrakten Sinne die emblematische Form der Wunderlampe wiederholt. Erst durch seine Spiegelung in dem umgebenden Bassin erscheint der Gesamtbau als einer Öllampe ähnlicher Beleuchtungskörper, dessen geschwungener Griff und Dochthals von den beiden Flügeln des Halbmondbogens symbolisiert wird (vgl. Abb. 129, S. 305).

Insgesamt wird die imaginative Geographie eines zur symbolischen Form kondensierten Hybrids aus überproportioniertem Zeltpalast und Aladins Höhlenberg in die reale Stadtgeographie Bagdads projiziert.[378] Die mit dem Halbmond-Bogen nach außen geführten *Tausendundeine Nacht*-Illustrationen verstärken abermals das szenographische Moment der Gesamtinszenierung. Künftigen Besuchern des Opernhauses wird die derogative Rolle orientalischer Charaktere zugewiesen, die sich nach den dramaturgischen Vorgaben des westlichen Architekten zu bewegen haben. Die auf pseudo-sumerischen Sockeln ruhende

373 Cooperson, »The Monstrous Births of ›Aladdin‹,« 265.
374 Richard F. Burton zit. nach Cooperson, »The Monstrous Births of ›Aladdin‹,« 265.
375 Wright, »Frank Lloyd Wright Designs for Baghdad,« 93.
376 Said, *Orientalism* 63. Siehe auch ebd. 62–71.
377 Schmitz, *Kulturkritik ohne Zentrum* 188.
378 Der Begriff »Imaginative Geography« wird zuerst von Edward Said eingeführt, Said, *Orientalism* 49–73.

140 Filmstill *Aladdin and the Magic Lamp*, 1923–26/1953. Regie & Animation Lotte Reiniger.

und in einem Paradiesgarten platzierte Anlage folgt in formal-stilgeschichtlicher Hinsicht tatsächlich keinem Architekturbeispiel. Weder kopiert Wright konkrete lokale sumerische oder abbasidische Bautraditionen, noch knüpft seine Arbeit an die eklektizistische Praxis des kolonialen Neo-Orientalismus an, wie sie im Irak etwa in den Bauten der britischen Leiter des Public Works Departments Wilson, Mason und Cooper anzutreffen ist. Genauso entschieden vermeidet der Architekt die Imitation jener Formensprache, die mit der internationalen Moderne in Verbindung gebracht werden könnte. Die von ihm generierte Matrix zeichnet sich vielmehr ähnlich wie die orientalistische Malerei des 19. Jahrhunderts[379] durch zahlreiche Abwesenheiten aus. Das betrifft die soziale und ökonomische Historizität ihrer eigenen Entstehungsbedingungen ebenso wie das Verbergen ihrer modernen konstruktionstechnischen Basis. Der ahistorische Realitätseffekt dieser Architektur fußt gerade auf der Vermeidung expliziter konzeptioneller Selbstidentifikation. Das architektonische Bühnenbild identifiziert keinen zeitgenössischen Betrachterstandpunkt. Am ehesten manifestiert sich ein solcher in dem Denkmal für Harun al-Rashid an der Nordspitze der Insel. Obschon von ähnlichen Ausmaßen wie die Freiheitsstatue in New York erhält dieses eine wenig freiheitliche Konnotation. Der von Frank Lloyd Wright angebotene (Aus-)Blick auf die Insel, die Stadt Bagdad und den Irak entspricht in narratologischer Hinsicht der Perspektive des die Erzählungen Scheherazades konsumierenden Königs Shahryar aus *Tausendundeine Nacht*. Dieser Blick symbolisiert damit gleichsam den skopischen Machtanspruch des aktuellen Monarchen, der ihn umgebenden Eliten und der westlichen Protegés: »Global powers can assume some unredeemed Shahrayar's role, so can dictators and neopatriarchs, to enforce presence and control.«[380]

379 Nochlin, »The Imaginary Orient,« 35–39.
380 Musawi, *The Postcolonial Arabic Novel* 24.

Dass Wright seine offizielle Auftragsbestätigung ausgerechnet von jenem irakischen Entwicklungsminister namens Dhia Jafar erhält, der den Namen des Wesirs Jafar am Hofe des Bagdader Kalifen aus *Tausendundeine Nacht* trägt, ist lediglich ein Zufall.³⁸¹ Die Namensähnlichkeit lädt freilich zu einer weiteren, abermals kritischen politisch-ikonographischen Lesart des Projekts ein. In Alexander Kordas Verfilmung von *The Thief of Bagdad* aus dem Jahre 1940 wird die Figur des Jaf(f)ar als machthungriger Minister am Hofe des Kalifen dargestellt, der lediglich an der eigenen materiellen Bereicherung interessiert ist und versucht, Aladin in diesem Sinne zu instrumentalisieren.³⁸² Im Bagdad der späten 1950er Jahre steht die Monarchie und die diese stützende Elite zumindest aus oppositionell-republikanischer Sicht auch für die Kollaboration lokaler Eliten mit der westlich dominierten Ölindustrie. Für diese Kreise avanciert die Figur des Aladin bereits seit den Anfängen der irakischen Ölindustrie in den 1920er Jahren zum Symbol für den Versuch, die in der Erde verborgenden Ressourcen in Gold zu verwandeln.³⁸³ Vor diesem Hintergrund ließe sich die vergoldete Skulptur in der offenen Struktur des Dachaufsatzes durchaus als Zeichen für die ökonomische Allianz des Westens und des lokalen Neopatriarchalismus deuten. Die besondere Bekrönung könnte gemäß dieser allegorischen Lesart die Form eines Ölförderturmes signifizieren. Das Detail erführe dann entgegen der Intention des Architekten eine durchaus kritische Deutung, welche die Ausbeutung der nationalen Ressourcen durch externe Mächte hervorhebt.

Bei alldem von einem kritisch regionalistischen Ansatz zu sprechen, der die rückwärts gewandten Authentizitätsaspirationen architektonischer Regionalismuskonzepte überwindet und deren mimetisches Postulat einer an natürlichen Bedingungen und lokalen Traditionen wie Materialität, Typologie und an Morphologie orientierten Architekturpraxis durch die diegetische Praxis erzählerisch-symbolischer Vermittlung ersetzt, riskiert, die kulturessentialistischen Kontingenzen des Entwurfes zu nivellieren.³⁸⁴ Die von Wrights regionalistischem Verfahren respektierte kulturelle Spezifität entlarvt sich bei genauer Betrachtung als Inszenierung kolonial-orientalistischer Differenz. Es ist zuvorderst dieses kulturelle Erbe, das der Architekt auf sehr kreative Weise aktualisiert. Seine universalistischen Gesten können kaum verbergen, dass Wrights »Plan for Greater Baghdad« die Zeichen vermeintlicher regionaler Authentizität in jene überkommene orientalistische Totalität einschließt, die den westlichen Blick zum alleinigen Maßstab der globalen Alteritätsindustrie erhebt.³⁸⁵

381 Hinweis bei Siry, »Wright's Baghdad Opera House and Gammage Auditorium: In Search of Regional Modernity,« 301, Anm. 19.
382 Cooperson, »The Monstrous Births of ›Aladdin‹,« 273–75.
383 Siry, »Wright's Baghdad Opera House and Gammage Auditorium: In Search of Regional Modernity,« 305, Anm. 61.
384 Colquhoun, »The Concept of Regionalism,« 13–23.
385 Vgl. im Gegensatz dazu: Frampton, »Towards a Critical Regionalism: Six Points for an Architecture of Resistance,« 20–22. Siehe außerdem zu Wrights Bagdad-Projekt als regionalistische Architektur: Liane Lefaivre und Alexander Tzonis, *Architecture of Regionalism in the Age of Globalization: Peaks and Valleys in the Flat World* (New York et al.: Routledge, 2012) 148–49.

141 Mohammed Ghani Hikmat, Scheherazade und Shahryar, Bagdad 1975.
Großplastik im öffentlichen Raum. Foto: Sabah Arar, 2011.

Post-Wright: Selbstorientalisierende Architekturszenographien und ihr Anderes
Es fiele leicht, die Entwürfe Wrights, insbesondere den des Opernhauses, als einen unter dem Deckmantel universalästhetischer Bemühungen verborgenen orientalistischen Monolog zu bewerten und diesen somit als ein lediglich anachronistisches architektonisches Projekt zu diskreditieren. Dennoch antizipiert diese spätkoloniale Arbeit durchaus künftige lokale und globale Entwicklungen. Im irakischen Kontext ist hierbei vor allem an die reduktionistische Indienstnahme des vorislamischen mesopotamischen und abbasidischen Erbes in der selbstorientalisierenden Kunst und Architektur des Ba'ath-Regimes insbesondere unter der Präsidentschaft Saddam Husseins (seit 1979) zu denken. Bereits Anfang der 1970er Jahre entstehen im öffentlichen Raum Bagdads skulpturale Monumente mit Szenen aus *Tausendundeine Nacht*, darunter Mohammed Ghani Hikmats Bronzeplastik *Scheherazade und Shahryar* von 1975 (Abb. 141), ebenso eine vier Jahre ältere Brunnengestaltung, deren zentrales Element die figurative Plastik der Sklavin Morgiana aus der Erzählung *Ali Baba und die 40 Räuber* bildet.[386]

In diesen Jahren werden nicht nur öffentliche Denkmäler des ersten abbasidischen Kalifen Al-Mansur errichtet, sondern auch eine während der Revolution zerstörte Reiterstatue König Faisal I. wiederhergestellt.[387] Auf Betreiben Saddam Husseins projektieren besonders seit Anfang der 1980er Jahre irakische und internationale Architekten riesige Staatsbauten

386 Samir al-Khalil [Kanan Makiya], *The Monument: Art, Vulgarity, and Responsibility in Iraq* (London: André Deutsch, 1991) 72–74. Abb. siehe S. 74.
387 Ebd. 72.

142 Ismail Fattah, Shaheed Denkmal, Bagdad, 1983.

und Denkmalanlagen, die hinsichtlich ihrer abbasidischen Referenzialität über auffällige strukturelle Ähnlichkeiten zu Frank Lloyd Wrights neopatriarchaler Machtarchitektur verfügen. Zu einem der signifikantesten Beispiele zählt fraglos das Märtyrer-Denkmal (oder Shaheed Monument) von Ismail Fattah aus dem Jahre 1983 (Abb. 142).

In dieser Arbeit ist die Bezugnahme auf die Runde Stadt Al-Mansurs unübersehbar (vgl. Abb. 135, S. 328). Zur paradigmatischen (Macht-)Äußerung diktatorischer Geschmacklosigkeit avancieren freilich im Jahre 1989 zwei von Saddam Hussein selbst mit Unterstützung von Khalid al-Rahal und Mohammed Ghani Hikmat entworfene gigantische Triumphbögen. Die beiden eine Aufmarschachse überspannenden, identisch gestalteten Bögen werden aus zwei übergroßen frühislamischen Säbeln gebildet. Als Vorlage für die Modellierung der diese Säbel haltenden Unterarme dient die Physionomie des Diktators persönlich.[388] Eine trivialisierende Adaption des Opernhaus-Entwurfs von Frank Lloyd Wright findet sich im Norden der irakischen Hauptstadt auf einer Tigris-Halbinsel. Der Freizeit- und Vergnügungspark mit dem Namen *Baghdad Island* wird zwischen 1980 und 1982 von einem finnischen Unternehmen gebaut (Abb. 143). Das zentrale Auditorium der Anlage verzichtet freilich auf die emblematische Aladin-Bekrönung.[389]

Wenn Mina Marefat im Jahre 2003 vor dem Hintergrund der jüngsten US-amerikanischen Besatzung anregt, beim zukünftigen Wiederaufbau Bagdads ausgerechnet Frank

388 Ebd. 1–18. Abb. S. 1.
389 Kultermann, *Contemporary Architecture in the Arab States: Renaissance of a Region* 41, datiert das Projekt auf 1984 und nennt Finnconsult als die für den Entwurf verantwortliche Investmentgesellschaft.

143 Freizeitpark Bagdad Island, erbaut 1980–82, projektiert durch Finnconsult, Helsinki.

144 »Start your adventure with Arabian Nights Tours.« Gestaltung der Web-Startseite eines Reiseveranstalters, Atlantis Hotel in Abu Dhabi, 2008. Ein Projekt der Kerzner International Resorts Holding und der lokalen UAE-Investmentfirma Istithmar World.

Lloyd Wrights Entwurf als Inspirationsquelle zu nutzen, dann platziert sich ihr Vorschlag in der von diesen Projekten gebildeten Kontinuitätslinie.[390]

Auch außerhalb des Iraks finden sich heute unzählige Projekte, die mit Wrights orientalistischer Architekturszenographie vergleichbar sind. Das gilt vor allem für die im Zuge des jüngsten Baubooms der reichen Golfstaaten errichteten Hotelanlagen in Dubai, Abu Dhabi oder Katar. Die ehemals von westlichen Künstlern und Architekten Orientalisierten partizipieren inzwischen ökonomisch recht erfolgreich an der touristischen Orientalisierung ihrer selbst. Das im Jahre 2008 in Abu Dhabi fertiggestellte Atlantis Hotel ist nur eines dieser unzähligen Investmentprojekte (Abb. 144).

Dass aber auch außerhalb des Nahen Ostens die mit der Erschließung von Ölreserven generierten Gewinne westliche Stararchitekten zu banalen regionalistischen Entwürfen inspirieren können, zeigt das zwischen 2006 und 2010 von Norman Foster im Auftrag des Präsidenten Nursultan Nasarbajew in Astana gebaute Einkaufszentrum Khan Shatyr (Abb.

390 Ken Ringle, »The Genie in an Architect's Lamp: Frank Lloyd Wright's '57 Plan for Baghad may be Key to its Future,« *Washington Post* 29.06.2003: N6.

145 Norman Foster & Partner, Khan Shatyr, Astana/Kasachstan, 2006–10. Foto: Gerd Ludwig, 2011.

145). Der gigantische Bau erwidert das (vermeintliche) nationale Erbe mittels seiner am Vorbild einer landesüblichen Jurte entwickelten zeltartigen Außenform.

Frank Lloyd Wrights »Plan for Greater Baghdad« aus dem Jahre 1957 verbleibt wie die Visionen der meisten seiner westlichen Kollegen im Entwurfsstadium. Bereits Anfang April 1958 verweist der US-amerikanische *Christian Science Monitor* in diesem Zusammenhang auf die Ergebnisse neuer hydrologischer Studien, die der Realisierung von Wrights »Arabian Nights spectacular«[391] im Wege stehen. Kurz darauf berichtet Ellen Jawdat in einem Schreiben an Ise Gropius, dass Wrights Entwürfe endgültig von den verantwortlichen Behörden ad acta gelegt worden seien – »forever, we hope, to a dusty shelf«.[392]

Kaum zwei Monate später führt die irakische Revolution zu einer radikal veränderten baupolitischen Situation. Mit der Ermordung von Wrights royalem Mentor und der Ablö-

391 »Architects Build a Modern Baghdad: Still on Drawing Board, Island Site Selected,« *The Christian Science Monitor* 2.04.1958: 9.
392 Zit. nach Levine, *The Architecture of Frank Lloyd Wright* 495, Anm. 74. Dieses von Levine auf Mai 1958 datierte Schreiben konnte ich bislang in der Gropius-Korrespondenz nicht ausfindig machen.

sung der haschemitischen Führungselite muss der Meisterarchitekt auch seine Vision für Bagdad beerdigen. Dass er von der postrevolutionären Regierung unter General Abd al-Karim Qasim nicht länger als ernst zu nehmender Kooperationspartner für die Entwicklung eines unabhängigen irakischen Nationalstaates in Frage kommt, liegt fraglos nicht allein an der mit dem ehemaligen König ausgehandelten Grundstücksakquise. Diese eher praktischen Erwägungen geschuldete Nähe zum Monarchen ging offenbar mit dem sträflichen Übergehen seiner eigentlichen Klientel einher; der aufstrebenden gebildeten Mittelschicht des Landes. Wright hat übersehen, dass Scheherazade *Tausendundeine Nacht* lang erzählen muss, weil sie ihrem eigenen Tod durch die Hand des Königs entkommen und das Morden anderer Unschuldiger beenden will. Dieses widerständige emanzipatorische Motiv der Scheherazade-Trope gewinnt in der Rezeption kritischer arabischer Intellektueller seit den 1930er Jahren zusehends an Bedeutung. Anders als der US-amerikanische Architekt richtet sich das Interesse arabischer Schriftsteller und Künstler nicht auf den Unterhaltungswert der Erzählungen, sondern auf die narrativen Kontexte und Strategien der Rahmenhandlung als Quelle für die Infragestellung der hegemonialen Ordnung.[393] Für die kritische Avantgarde der 1940er und 1950er Jahre bildet *Tausendundeine Nacht* fortschreitend den Subtext für ihre allegorische Kritik der neokolonialen politischen Eliten als Duplikate historischer Patriarchen.[394] Anders als Frank Lloyd Wright, der den Text in Architektur überführt, fahnden diese arabischen Intellektuellen nach den Potenzialen traditioneller Erzählungen mit Blick auf die Behauptung ihrer eigenen modernen Gegenwart: »[...] Scheherazades are the defiant communities and individuals who fight for a place of their own.«[395]

Für die im Irak der 1950er Jahre stetig wachsende Zahl anti-haschemitischer Schriftsteller und Künstler sieht die Halbmondoper keinen (Sitz-)Platz vor. Frank Lloyd Wright ignoriert eine längst mehr als emergente künstlerische und literarische Bewegung, deren nationaler Modernediskurs sich in deutliche Opposition zum technokratischen Patronagesystem der konstitutionellen Scheindemokratie begibt und an die kollektive Verantwortung kritischer Intellektueller als Agenten sozialen Wandels appelliert.[396] Das gilt auch für die wachsende Zahl der Musik-interessierten Mittelschicht. Es sind keineswegs nur die Repräsentanten der konstitutionellen Monarchie, die sich Räumlichkeiten für Konzerte und Opernaufführungen wünschen.[397] Bereits Ende der 1940er Jahre hat sich das irakische Symphonieorchester auf Initiative von Musikern neugegründet. Die meisten Mitglieder

393 Musawi, *The Postcolonial Arabic Novel* 96–100.
394 Fedwa Malti-Douglas, »Shahrazād Feminist,« *The Thousand and One Nights in Arabic Literature and Society*, Hg. Richard G. Hovannisian und Georges Sabagh (Cambridge: Cambridge Univ. Press, 1997) 47.
395 Musawi, *The Postcolonial Arabic Novel* 74.
396 Orit Bashkin, »Advice from the Past: ʿAli al-Wardi on Literature and Society,« *Writing the Modern History of Iraq: Historiographical and Political Challenges*, Hg. Jordi Tejel, Peter Sluglett, Riccardo Bocco und Hamit Bozarslan (Singapur: World Scientific, 2012) 14–24.
397 Vgl. Siry, »Wright's Baghdad Opera House and Gammage Auditorium: In Search of Regional Modernity,« 270–71.

entstammen dem akademischen Milieu. Jabra Ibrahim Jabra, der palästinensische Flüchtling, Schriftsteller, Kritiker und Mitbegründer der einflussreichen Baghdad Modern Art Group, gründet Anfang der 1950er Jahre am College of Arts eine Gesellschaft für klassische Musik.[398] Es ist ebendieses Milieu, aus dem sich die wichtigsten Akteure der kulturellen Avantgarde Bagdads rekrutieren. Und es ist eben ihre entscheidend von der existenzialistischen Forderung intellektuellen Engagements inspirierte Suche nach einer eigenen arabisch-irakischen Moderne, die in Wrights spätkolonialen orientalistischen Architektur-Phantasmagorien völlig unberücksichtigt bleibt. Die Marginalisierung lokaler Präsenzen betrifft nicht nur von den Eliten der haschemitischen Monarchie abweichende politisch-ideologische Affiliationen, sondern geht mit der grundsätzlichen Nivellierung der zeitgenössischen kulturellen Produktion im Irak der 1950er Jahre einher. Diese von Wright ausgegrenzten Akteure, Debatten und kreativen Praktiken sind genauso mit der Frage nach dem geeigneten Umgang mit dem kulturellen Erbe wie mit den neuen Herausforderungen dynamischer Urbanität befasst. Sie vollziehen sich nicht zuletzt auf den Feldern der Malerei, Bildhauerei und der Architektur und haben Einfluss auf die Kunstdiskurse der gesamten Region. Die Orte akademischer Forschung und Lehre bilden den Nukleus der zeitgenössischen Bagdader Modernediskurse. Es kann insofern kaum überraschen, dass Wrights ungefragt seinem »Plan for Greater Baghdad« hinzugefügter Universitätsentwurf niemals ernsthaft in Betracht gezogen und das gesamte Projekt schon vor der Revolution des Jahres 1958 aufgegeben wird. Dieser spezifische Hintergrund, bei dem das lokale Suchen nach ästhetischen Formen kaum von politischen Motiven zu trennen ist, wird in der anschließenden Teilstudie zur Planung eines Universitätscampus durch Walter Gropius und TAC erschlossen. Mit der Analyse des Campusprojektes werden zugleich die Konfigurationen des haschemitischen Iraks überschritten und wird der Blick auf die frühen republikanischen Dynamiken irakischer Modernitätsdiskurse eröffnet.

Die Campus-Planung von The Architects Collaborative (TAC) und die Ambivalenz nationaler Modernisierung (1957–1967)

Situatives Planen und Entwerfen in Transition: Wechselnde Auftragssituationen, konzeptionelle Grundideen und formale Merkmale

Als The Architects Collaborative (TAC) Ende des Jahres 1962 die Ausführungspläne für 273 Bauten eines neuen Universitätscampus am südlichen Stadtrand von Bagdad fertigstellt,[399] kann das Planer-Team auf eine inzwischen bis in das Jahr 1954 reichende Projekt-

398 Jabra Ibrahim Jabra, *Princesses' Street: Baghdad Memories*, Übers. Issa J. Boullata (Fayetteville/NC: Univ. of Arkansas Press, 2005) 133–36.
399 Louis McMillen, »The University of Baghdad, Baghdad, Iraq,« *The Walter Gropius Archive. Volume 4: 1945–1969. The Work of The Architects Collaborative*, Hg. John C. Harkness (New York et al.: Garland et al., 1991) 190.

geschichte zurückblicken. Dass die seitens der irakischen Auftraggeber ursprünglich nur sehr vage formulierte Idee eines Universitätsneubaus überhaupt diese Ausdifferenzierung erlangt, war angesichts des Sturzes der haschemitischen Monarchie im Juli 1958 und der anschließenden Republikgründung unter Führung von General Qasim kaum zu erwarten. Eine nicht zu unterschätzende Rolle bei der Auftragsakquise erhalten die ehemaligen Gropius-Schüler Ellen und Nizar Jawdat, die ihrem Lehrer in der so wichtigen Phase der Auftragsgenerierung ein Netzwerk zur Verfügung stellen, das in die höchsten politischen und gesellschaftlichen Kreise sowie in die lokale Künstler- und Architektenszene hineinreicht. Dieses Beziehungsgeflecht kommt erstmals im August 1954 zum Tragen, als Gropius gemeinsam mit seiner Ehefrau Ise das Land auf dem Rückweg von einem dreimonatigen Japan-Aufenthalt besucht. Zu diesem Anlass organisieren die Jawdats eine Reihe von Empfängen und Einladungen, die vorrangig der allgemeinen Kontaktaufnahme dienen. Von einem konkreten architektonischen Auftrag ist zu diesem Zeitpunkt offensichtlich noch nicht die Rede. Dennoch signalisiert Gropius seinen ehemaligen Schülern unmittelbar nach dem ersten Besuch, dass er sehr an einer Bauaufgabe im Irak interessiert ist: »I have been so happy in Baghdad that I would greatly enjoy, if an opportunity should arise, to do architectural work for your country.«[400]

Offensichtlich zielen bereits die ersten vom Ehepaar Jawdat organisierten Zusammenkünfte auf die Erlangung eines lokalen Auftrages ab. Tatsächlich hätten die Umstände kaum günstiger sein können: Anlässlich eines Gropius zu Ehren in der US-amerikanischen Botschaft ausgerichteten Empfanges trifft er auf den amtierenden Wirtschaftsminister Nadim al-Pachachi. Diesem ist ein Jahr zuvor in seiner damaligen Funktion als Entwicklungsminister die bereits genannte Liste mit den Namen der für nationale Großprojekte in Frage kommenden internationalen Architekten übergeben worden. Nun erhält Gropius, dessen Name sich nicht auf dieser Empfehlungsliste findet, die Gelegenheit, direkt bei dem einflussreichen Minister für sich und seine Kollegen von TAC zu werben.[401] Zudem wird er dem IDB-Vorstandsmitglied Abdul Jabbar al-Chalabi vorgestellt, dem etwa im Zuge der Vergabe des Opernhaus-Projektes an Frank Lloyd Wright eine Schlüsselfunktion zufallen wird, und trifft den US-amerikanischen Diplomaten Henry Wiens, der in Bagdad die technische und wirtschaftliche Zusammenarbeit seines Landes mit dem Irak koordiniert.[402] Während desselben Aufenthaltes wird der für Schul- und Erziehungsbauten weltweit bekannte ehemalige Bauhausdirektor dem irakischen Historiker Abd al-Aziz al-Duri vorgestellt, der Mitglied in der Kommission zur Neugründung einer Bagdader Universität ist. Die vorrangigste Aufgabe dieser Kommission ist es, die zu unterschiedlichen Zeitpunkten gegründeten und in einer Vielzahl von sehr verschiedenen Bauten über den gesamten

400 Brief Walter Gropius an Ellen und Nizar Jawdat, 9.09.1954, BHA, Walter Gropius Nachlass, GS 19/1, 322.
401 Vgl. vorliegende Studie S. 288.
402 Zu Henry Wiens' Aufgabenbereich als »Director of the United States Operations Mission (USOM) to Iraq (1954–56)« siehe dessen eigene Ausführungen: Henry Wiens, »The United States Operations Mission in Iraq,« *Annals of the American Academy of Political and Social Science*, Partnership for Progress: International Technical Co-Operation 323 (Mai 1959): 140–149.

Stadtraum verteilten Colleges und technischen wie künstlerischen Hochschulen organisatorisch und räumlich zusammenzuführen.[403]

Drei Jahre nach Gropius' ersten persönlichen Kontakten zu Schlüsselfiguren des Bagdader politischen und kulturellen Lebens vermeldet die staatliche irakische Presse Anfang September 1957 die Auftragserteilung für einen großen Universitätscampus.[404] Dies geschieht somit ein halbes Jahr nachdem Architekten wie Frank Lloyd Wright, Le Corbusier und Alvar Aalto ihre Aufträge erhalten haben und genau zu jenem Zeitpunkt, an dem mit Ali Jawdat der Vater beziehungsweise Schwiegervater des mit Gropius verbundenen Architektenpaares das Amt des Ministerpräsidenten und damit den Vorsitz im IDB innehat.[405]

Bereits im März desselben Jahres berichtet die vom IDB herausgegebene *Development Week*, dass für den Bau der Universität die Enteignung eines großen zusammenhängenden Geländes im Süden der Stadt beschlossen sei: »A long-cherished ambition will soon be realized by the establishment of this, the first Iraqi University.«[406] Der Name des beauftragten Büros wird freilich zu diesem Zeitpunkt noch nicht genannt. Das vorgesehene Areal nimmt Gropius erstmals im Mai 1958 in Augenschein. Das 160 Hektar große und an drei Seiten vom Tigris umschlossene Gebiet auf der Karrada-Halbinsel ist als Al-Jadriya bekannt. Die durch den gewundenen Verlauf des Flusses ausgebildete Halbinsel, auf deren westlicher Spitze der Campus realisiert werden soll, liegt exakt auf Höhe jener Insel, für die Frank Lloyd Wright ein inmitten einer Parklandschaft gelegenes, von Museen und anderen kulturellen Einrichtungen umgebenes Opernhaus plant. Es handelt sich um dasselbe Grundstück, auf das Wright seinen im Sommer 1957 unaufgefordert eingereichten Universitätsentwurf platziert. Während zu diesem Zeitpunkt offensichtlich feststeht, dass die Universität am südlichen Stadtrand gebaut werden soll, weist der ein Jahr zuvor vorgelegte Minoprio-Masterplan das besagte Gelände noch als Grünfläche aus, auf der ein Zoo entstehen soll. Für den Bau der Universität ist gemäß diesem Generalplan ein großes innerstädtisches Areal im Nordosten von Rusafa in unmittelbarer Nähe zur Altstadt ausgewiesen (vgl. Abb. 120, S. 290). Das schließlich für das TAC-Projekt bereitgestellte, rund elf Kilometer von der

403 Zur Gründung der Universität siehe: Shu'la Ismail al-Arif, »An historical analysis of events and issues which have led to the growth and development of the University of Baghdad,« (Diss. Phil. George Washington University, 1985) 32–38. Die Namen jener hochrangigen Persönlichkeiten, die Gropius auf dem Botschaftsempfang trifft, fördert erstmals Mina Marefat – in abweichender Schreibweise – zutage, allerdings ohne die Namensträger in ihrer jeweiligen Funktion korrekt zu kontextualisieren. Siehe Mina Marefat, »From Bauhaus to Baghdad: The Politics of Building the Total University,« *The American Academic Research Institute in Iraq Newsletter* 3.2 (2008): 4.

404 Levine, *The Architecture of Frank Lloyd Wright* 494f, Anm. 67, hier Verweis auf eine entsprechende Meldung in der *Iraq Times* vom 9.09.1957. TAC erhält den Auftrag im Spätsommer/Frühherbst 1957 (ebd. Anm. 67). Demgegenüber Datierung auf Spätherbst 1957 bei: Reginald R. Isaacs, *Walter Gropius: Der Mensch und sein Werk*, Bd. 2/II, Übers. Georg G. Meerwein (Frankfurt/Main, Berlin: Ullstein, 1987) 1041.

405 Khadduri, *Independent Iraq 1932–1958: A Study in Iraqi Politics*, Appendix II »The Iraqi Cabinets,« 372, 55. Kabinett, 18.06.1957 bis 11.12.1957.

406 *Development of Iraq: Second Development Week* (März 1957): 28. Es wird berichtet, dass die Enteignungen von 1.600.000 qm (160 Hektar) Land gerade durchgeführt werden.

Altstadt entfernt gelegene Gelände wird freilich bereits im Zusatzbericht zum Minoprio-Plan als Alternative genannt.[407]

Abgesehen von der Entscheidung für die Stadtrandlage haben die irakischen Auftraggeber offenbar zunächst nur sehr vage Vorstellungen hinsichtlich des die konkrete Bauaufgabe ›Universitätscampus‹ definierenden Anforderungsprofils. Von »zwei maschinengeschriebenen Seiten mit allgemeinen Hinweisen«[408] ist die Rede. Reginald Isaacs bezeichnet diese lapidar als »Dokument der Ratlosigkeit«.[409] »Wir sind also in medias res. [...] Alles scheint aber noch ziemlich im dunklen zu sein, noch keine klaren Programme«,[410] schildert Gropius noch im November 1957 seiner Ehefrau die wenig differenzierte Ausgangssituation.

Trotz der mit dem Regimewechsel vom Juli 1958 einhergehenden soziopolitischen Umwälzungen arbeitet TAC weiterhin an einem Generalplan für den neuen Universitätscampus und entwickelt erste Entwürfe für die architektonische Gestaltung der einzelnen Bauten.[411] Die Zahlung des vereinbarten monatlichen Honorars ermutigt das Architektenteam offenbar, seine Projektarbeit fortzusetzen.[412] Bereits im Januar 1959, also nur sechs Monate nach der Revolution, reist Gropius mit seinem TAC-Partner Robert McMillan erneut nach Bagdad, um der neuen politischen Führung um Abd al-Karim Qasim ein erstes Modell und Zeichnungen zu präsentieren.[413] Noch bevor diese Entwürfe nicht zuletzt aufgrund einiger Änderungswünsche der neuen republikanischen Auftraggeber umfassend überarbeitet werden, entscheidet TAC erstmals im April desselben Jahres, eine internationale architekturinteressierten Öffentlichkeit dezidiert über die Arbeit im Irak zu informieren. Der in der Fachzeitschrift *Architectural Record* mit umfangreicher Bebilderung publizierte Artikel präsentiert also ein Planungsstadium, das noch die vorrevolutionäre Auftragssituation erwidert.[414]

Der Vorentwurf

Die im Jahre 1959 präsentierte Planung weist einen Campus für 12.000 Studierende aus und integriert die bereits existierenden Hochschulen der unterschiedlichsten Fachrichtungen in die neu zu organisierenden geistes-, natur- und ingenieurwissenschaftlichen Fakultäten. Das flache, stellenweise mit Dattelpalmen bewachsene Areal wird durch die unregelmäßigen Formationen der dem Verlauf der Uferkante folgenden Fragmente alter, teilweise mehr als drei Meter hoher Deiche strukturiert.[415] Die von den Deichen bestimmte Topo-

407 Levine, *The Architecture of Frank Lloyd Wright* 495, Anm. 70.
408 *The Architects Collaborative 1945–1965*, Hg. Walter Gropius et al. (Teufen/CH: Niggli, 1966) 124.
409 Isaacs, *Walter Gropius: Der Mensch und sein Werk*, Bd. 2/II, 1042.
410 Brief Walter Gropius an Ise Gropius, 3.11.1957, BHA, Nachlass Ise Gropius, Mappe 40.
411 McMillen, »The University of Baghdad, Iraq,« *The Walter Gropius Archive, Vol. 4*, 189.
412 Marefat, »From Bauhaus to Baghdad: The Politics of Building the Total University,« 5.
413 Geoffrey Godsell, »Gropius Finds Iraq Toeing Neutral Mark,« *The Christian Science Monitor* 5.02.1959: 16 sowie »U of Baghdad Plan Spurred By U.S. Firm,« *The Christian Science Monitor* 23.03.1959: 2.
414 Walter Gropius, »The University of Baghdad,« *Architectural Record* 125.4 (1959): 148–154.
415 McMillen, »The University of Baghdad, Iraq,« *The Walter Gropius Archive, Vol. 4*, 191.

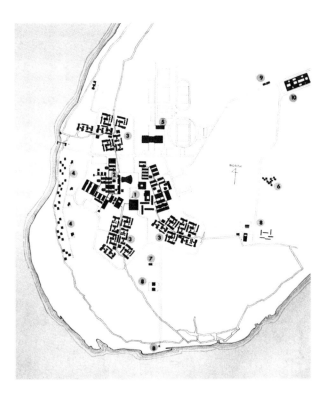

146 TAC, Lageplan Universität Bagdad, 1. Entwurf, 1957/58.

Legende **1** Universitätsplatz »Campus Center«, **2** Lehr- und Institutsbauten, **3** Wohnheim-Dörfer, **4** Einzelwohnhäuser, **5** Sportstätten, **6** Grundschule, **7** Krankenstation, **8** Serviceeinrichtungen, **9** Eingang, **10** Einkaufszentrum.

graphie wird nicht nur in den planerischen Prozess integriert, sondern avanciert zum »significant feature of the otherwise completely flat site«[416] und damit zum Ausgangspunkt für die Gesamtkonzeption der Universitätsstadt (Abb. 146).

Der Entwurf sieht eine Bebauung mit fünf deutlich voneinander zu unterscheidenden, aber dennoch zusammenhängenden Clustern vor, die in Nord-Süd-Erstreckung entlang der alten Deichverläufe auf den Westteil der Halbinsel platziert werden. Der Campus ist um einen zentralen Platz mit den wichtigsten administrativen und repräsentativen Bauten organisiert, um den sich in einer zweiten Formation die Fakultäts- und Lehrgebäude gruppieren. In einem abermals weiter außen verlaufenden Ring liegen drei studentische Dörfer, von denen eines nördlich und zwei südlich anschließen. Abseits des akademischen Universitätsbetriebes schließt westlich nahe dem Flussufer eine kleine Wohnsiedlung für Universitätsangestellte in Form eines schmalen, in nordsüdlicher Erstreckung verlaufenden Bandes an. Im Osten des Areals finden sich in deutlicher Distanz zum Campus Serviceeinrichtungen, eine Grundschule sowie im Norden, bereits außerhalb des Geländes, ein Einkaufszentrum. Von hier aus führt eine Straße in südwestlichem Verlauf vorbei an dem kleinen Eingangsgebäude und der Sportanlage direkt auf eine gerade geführte Ost-West-Achse. Der

416 Gropius, »The University of Baghdad,« 148.

147 TAC, Modellfotografie zum 1. Entwurf einer Universität für Bagdad. Blick von Nordosten über den zentralen Campus.

Verlauf dieser Haupterschließungsstraße teilt den Campus im Verhältnis 1:2, so dass der Sportkomplex und das nördliche Studentendorf deutlich vom zentralen Campusbereich mit den Fakultätseinrichtungen und den zwei weiteren Studentendörfern getrennt sind. Etwa auf halber Strecke der Ost-West-Trasse zweigt eine zweite Straße in südlicher Richtung ab, um den unregelmäßig geformten ovalen Zentralplatz des Campus zu erschließen. Dieser wird durch unverbundene, in loser Anordnung platzierte Einzelbauten ausgebildet (Abb. 147–8). An seinem südlichen Endpunkt platziert TAC die auf quadratischem Grundriss als aufgeständerter Flachbau entwickelte zentrale Bibliothek. Rechts der dem Platz zugewandten Fassade und deutlich auf die Bibliothek bezogen bildet ein hochaufragender, aus drei Stelzen gebildeter und weithin sichtbarer Uhrenturm den einzigen vertikalen Akzent. Mit einer Gesamthöhe von 25 Metern überragt dieser sämtliche Bauten des Campus.

Die östliche Begrenzung der Platzsituation wird von einem den sogenannten Faculty Club beherbergenden Gebäuderiegel definiert. An diesen schließt nördlich in den Platz vorgerückt das ebenfalls auf nahezu quadratischem Grundriss entwickelte Verwaltungsgebäude an. Unmittelbar schräg gegenüber positioniert TAC das die Platzsituation nach Norden hin abschließende Großauditorium. Letzteres ist auf fächerförmigem Grundriss entwickelt. Schließlich begrenzt hinter dem Auditorium ein von Norden nach Süden gelegter, bereits zu den Lehr-, Forschungs- und Unterrichtseinheiten zählender zweigeschossiger Gebäuderiegel die Plaza gen Westen. Zugleich stellt dieses Element die Verbindung zu einem den südwestlichen Abschluss des Zentralplatzes markierenden Moscheebau her.

Zusammen mit dem den neuen Machthabern präsentierten Architekturmodell vermitteln die spätestens Anfang 1959 von dem TAC-Mitglied Morse Payne erstellten perspektivischen Zeichnungen einen ersten Eindruck von der für die Solitärbauten des Platzes vorgesehenen architektonischen Gestaltung: Die an dessen nordöstlicher Ecke geplante Moschee (Abb. 149–50) basiert auf einer rechteckigen Grundfläche, deren kürzere Seite zum Platz hin ausgerichtet ist. Der Moscheekomplex wird mittels eines umlaufenden zwei-

148 TAC, Lage der Einzelbauten am Universitätsplatz (Ausschnitt aus Abb. 146; Zahlen Hinzuf. d. Verf.).

Legende 1 Auditorium, 2 Verwaltung, 3 Fakultätsclub, 4 Hauptbibliothek, 5 Moschee, 6 Uhrenturm.

reihigen Arkadengangs eingefasst. Die äußere Begrenzungsmauer schirmt trotz ihrer hoch angesetzten durchlaufenden Öffnung nach außen ab. Das Innere wird durch einen auf der Längsachse im hinteren Abschnitt platzierten und mit einer (Spitz-)Kuppel[417] bekrönten Betsaal sowie dem diesem vorgelagerten Innenhof definiert. Außerhalb des umschlossenen Areals sollen ein schlichtes, die Kuppel des Betsaals kaum überragendes Minarett sowie die Räumlichkeiten für die Ritualreinigung entstehen. Die Moschee wird über ein zum zentralen Universitätsplatz geöffnetes, mittig positioniertes Portal zugänglich gemacht. Dieses ist von drei nebeneinanderliegenden, hoch aufgeständerten Tonnenschalen nach oben abgeschlossen. Die halbröhrenartig geformten dünnen Schalen werden nicht nur in der Gewölbekonstruktion der umlaufenden Arkadengänge fortgesetzt, sondern auch durch den Betsaal geführt. Im Zusammenspiel mit der Kuppel bilden sie das signifikanteste Gestaltungselement der Moscheeanlage.

Eine in ähnlicher Weise aus mehreren aneinandergefügten röhrenartigen Schalen zusammengesetzte Dachlandschaft findet sich bei dem wohl markantesten Gebäude des zentralen Platzes: Das Dach des auf doppelfächerförmigem Grundriss entwickelten Auditoriums wird aus sechs weit überstehenden großen Tonnen gebildet, die sich zur Mitte hin verjüngen und zum Platz hin von hohen Pfeilern abgefangen werden (Abb. 151).

Bei den übrigen Solitärbauten des Zentralbereichs handelt es sich um auf rechteckigem oder quadratischem Grundriss entwickelte, bis zu dreigeschossig aufgeständerte kubische Baukörper mit Flachdächern. Sie verfügen überwiegend über kleine Innenhöfe. Alle Gebäude sind mit Vorhangfassaden versehen. Sie bestehen aus variierenden Anordnungen von Betonlamellen oder Betongittern und bilden auf diese Weise musterartige Strukturen aus, die sowohl verglaste als auch unverschlossene Fassadenöffnungen vor direkter Sonneneinstrahlung schützen. Insgesamt ist die architektonische Gestaltung des Universitätsplatzes

417 Die Kuppel ist im Modell als Spitzkuppel ausgebildet, in den Zeichnungen von Morse Payne ist diese allerdings deutlich flacher dargestellt.

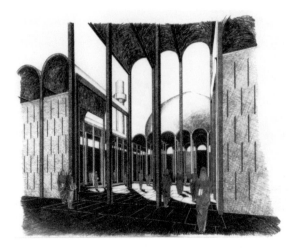

149 TAC, Moschee der Universität Bagdad, 1. Entwurf, 1957/58. Perspektivzeichnung von Morse Payne/TAC. Blick auf den Eingang zur Moschee mit Hof und Betsaal.

150 TAC, Moschee der Universität Bagdad, Grundriss.

durch den Werkstoff Beton bestimmt. Dies gilt im gleichen Maße für zahlreiche rechteckig angelegte großflächige Bassins wie für die über den Platz verlaufenden gedeckten Wege. Während Letztere ein vor der gleißenden Sonne geschütztes Passieren von einem zum anderen Gebäude ermöglichen, soll die von den Wasserbecken generierte Verdunstungskälte für zusätzliche Abkühlung sorgen.

Unmittelbar an den zentralen Universitätsplatz schließen im Westen und Osten die Lehr- und Institutsbauten sowie die Forschungseinrichtungen an. Sie werden nach dem

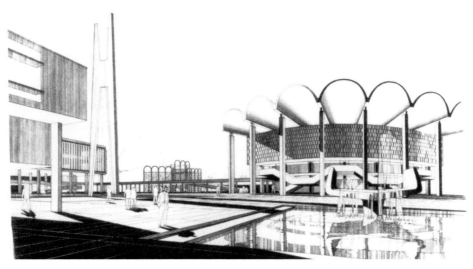

151 TAC, Blick über den Universitätsplatz auf das Auditorium. Links des Auditoriums: Moschee, Bibliothek und Uhrenturm. Universität Bagdad, 1. Entwurf, 1957/58. Perspektivzeichnung George F. Connelly.

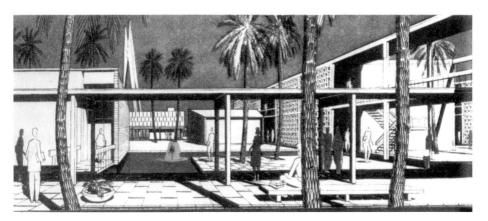

152 TAC, Lehr- und Institutsgebäude, Blick auf die ein- und zweigeschossigen Verbindungsgänge. Universität Bagdad, 1. Entwurf, 1957/58.

jeweiligen Bedarf an Funktions- und Unterrichtsräumen für die bereits existierenden Colleges in parallelen Formationen positionierten zweigeschossigen Riegeln von unterschiedlicher Länge und variierender Anzahl ausgebildet.[418] Ein- und zweigeschossige gedeckte Gänge verklammern die einzelnen Riegel an ihren Stirnseiten und definieren auf diese Weise zusammenhängende Gebäudegruppen (Abb. 152).

418 Gropius, »The University of Baghdad,« 152.

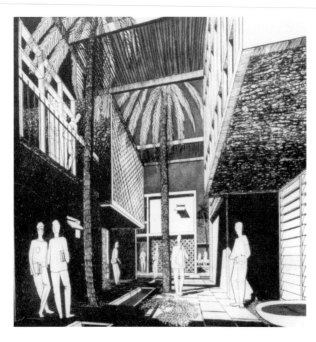

153 Blick in eine typische Wohnheimgasse. Perspektivzeichnung von Morse Payne/TAC. Universität Bagdad, 1. Entwurf, 1957/58.

Die Unterkünfte für die Studierenden sind als drei eigenständige, deutlich voneinander separierte Wohndörfer außerhalb des eigentlichen akademischen Funktionsbereichs ausgewiesen (vgl. Abb. 146, S. 355). Die für den nördlichen und südlichen beziehungsweise südöstlichen Teil des Campus geplanten Anlagen setzen sich jeweils aus sechs Einheiten zusammen, die so entlang der alten Deichverläufe arrangiert werden, dass diese als hochgelegene Fußwege fungieren.[419] Die sechs Basiseinheiten eines studentischen Dorfes werden ihrerseits aus jeweils sechs unterschiedlich langen Wohnheimriegeln gebildet. Sie sind so gegeneinander versetzt angeordnet, dass ein deutlich ablesbares orthogonales Cluster auf quadratischer oder rechteckiger Grundfläche entsteht. Die sich zwischen den dicht aneinandergerückten zweigeschossigen Einzelbauten ergebenden Zwischenräume werden als kleine geschützte Höfe und Gassen genutzt.

Ein Blick auf den Gesamtplan zeigt, dass TAC bei der Entwicklung dieser Untereinheiten zahlreiche Variationen vorsieht, so dass trotz eines einheitlichen konzeptionellen Grundmusters kein Cluster und damit kein studentisches Dorf in seiner städtebaulichen Anlage dem anderen gleicht. Eine ebenfalls von Morse Payne erstellte Zeichnung (Abb. 153) simuliert den Blick in das Innere dieser Siedlungsstruktur: Dargestellt ist eine mittig verlaufende enge Gasse, die von zweigeschossigen, offensichtlich in Stahlbetonkonstruktion

419 McMillen, »The University of Baghdad, Iraq,« *The Walter Gropius Archive, Vol. 4,* 191.

ausgeführten Flachbauten gesäumt wird. Deren einzelne Module lassen sehr verschiedene Gestaltungselemente erkennen. Das Rendering zeigt variierende Fassadendetails von aus Beton gefertigten Lamellen oder Blenden und Gitterstrukturen unterschiedlicher geometrischer Muster. Außerdem finden sich neben offenen Balkonen jene für den altstädtischen Bagdader Wohnhausbau typischen Erker, die im Obergeschoss als auskragende, mit einer geometrisch-dekorativen, eigentlich aus Holz zusammengefügten Gitter- oder Flechtstruktur (Maschrabiyya oder Shanasheel im Irak) zum Außenraum hin abgeschlossene Bauteile ausgebildet sind. Über die Gasse hinweg sind von Haus zu Haus strickähnliche Bänder gespannt, die ebenso wie der Palmenbestand die direkte Sonneneinstrahlung mildern, aber zugleich ein wenig Licht zulassen. Kleine in die Hof- und Gassenböden eingelassene Wasserbassins sowie aufgestellte Wasserschalen sorgen mittels Verdunstungskälte für eine Verbesserung des Klimas.

Der finale Entwurf

Als Walter Gropius und Robert McMillan im Januar 1959 nach Bagdad reisen, um die oben beschriebenen Ergebnisse ihrer inzwischen anderthalbjährigen Planungs- und Entwurfsarbeit erstmals General Qasim und seinen verantwortlichen Ministern zu präsentieren, stoßen ihre Campusvisionen offenbar auf große Zustimmung. Trotz einiger signifikanter Änderungs-, Modifikations- und Expansionswünsche seitens der neuen republikanischen Klienten erhält TAC einen offenbar auch in finanzieller Hinsicht mehr als lukrativen Vertrag zur Ausarbeitung der Ausführungspläne für einen Campus mit einer Gesamtzahl von künftig 12.000 Studierenden. Unverändert soll neben Büros, Unterrichtsräumen, Vorlesungssälen und Labors auch Wohnraum für Studierende und Universitätsangestellte entstehen. Offenbar erhält das Architektenteam allein für das Jahr 1959 Zahlungen in Höhe von einer Millionen US-Dollar. Im darauffolgenden Jahr werden weitere 2,3 Millionen Dollar auf ein Schweizer Bankkonto überwiesen.[420]

Im Februar 1960, also nur ein Jahr nach der Präsentation des Vorentwurfes, wird das nun elaborierte und deutlich modifizierte Konzept wiederum Qasim präsentiert. Gropius selbst hält sich zu diesem Anlass vom 19. bis zum 24. Februar in der Stadt auf, um nach einem anschließenden Zwischenstopp in Beirut nach Athen weiterzureisen, wo TAC zur selben Zeit den Neubau der US-amerikanischen Botschaft projektiert. In zwei an Ise Gropius gerichteten Briefen schildert er enthusiastisch die positive Resonanz auf den vorgestellten Campus-Entwurf: »Unsere sorgfältigen Pläne haben eingeschlagen, Anerkennung auf der ganz Linie.«[421] Überdies berichtet Gropius von der großen öffentlichen Aufmerksamkeit, die ihm zuteil geworden ist. Er tut dies nicht ohne zu betonen, wie gefragt seine

420 Marefat, »From Bauhaus to Baghdad: The Politics of Building the Total University,« 5. Die Autorin führt an, sie habe einen Vertrag im bislang noch unerschlossenen TAC-Archiv an der Rotch Library des MIT ausfindig gemacht. Bedauerlicherweise nennt sie weder eine Datierung, noch wer den Vertrag unterzeichnet hat.
421 Brief Walter Gropius an Ise Gropius, 19.02.1960, BHA, Nachlass Ise Gropius, Mappe 41.

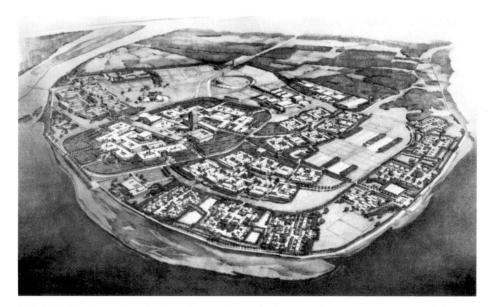

154 TAC, Vogelperspektive des überarbeiteten Entwurfes für einen Universitätscampus in Bagdad. Perspektivzeichnung Margaret M. Eskridge, 1960.

Expertise besonders unter den Architekten des Landes sei. Gleich zwei Vorträge habe er aus dem Stehgreif vor mehreren hundert Zuhörern halten müssen.[422] Es ist anscheinend nicht zuletzt diesem unmittelbaren Eindruck der ihm im Irak entgegengebrachten großen professionellen Wertschätzung geschuldet, dass das international renommierteste TAC-Mitglied Anfang 1960 davon ausgeht, gleichsam das vormals an den inzwischen verstorbenen Frank Lloyd Wright übertragene Opernhausprojekt akquirieren zu können.[423]

Ein halbes Jahr nach dieser offiziellen Präsentation veröffentlicht die italienische Architekturzeitschrift *Casabella* in ihrer Ausgabe vom August 1960 die bis heute wohl umfassendste Dokumentation des finalen Entwurfes; das Heft erscheint zeitgleich als englischsprachiges Reprint.[424] Die Publikation ist offenbar besonders Gropius' gutem Kontakt zu dem seit 1953 für die Fachzeitschrift verantwortlichen Herausgeber Ernesto Rogers geschuldet. Die beiden Männer kennen sich bereits seit 1929, als Rogers den deutschen Architekten für einen Vortrag nach Mailand einlädt.[425] Seit dieser Zeit stehen sie in regelmäßigem schriftlichem Austausch.[426] Für das mit *La città universitaria di Bagdad* übertitelte Themenheft

422 Ebd. u. Brief Walter Gropius an Ise Gropius, 26.02.1960, BHA, Nachlass Ise Gropius, Mappe 41.
423 Vgl. vorliegende Studie, S. 293.
424 »La città universitaria di Bagdad,« *Casabella* 242 (1960): 1–31 sowie als englischsprachiges Reprint: »The University of Bagdhad,« *Casabella* 242 (1960): 1–31.
425 Isaacs, *Walter Gropius: Der Mensch und sein Werk*, Bd. 2/I, 531.
426 Siehe auch die umfangreiche Korrespondenz im BHA, Nachlass Walter Gropius, Korrespondenzen GS 19, Mappen-Nr. 587.

verfasst Rogers ein kurzes Vorwort, das ausschließlich die Individualgestalt des befreundeten Architekten in den Mittelpunkt stellt, um dessen ungebrochene Meisterhaftigkeit zu affirmieren. Den weitaus ausführlicheren, mit dem konkreten Bagdad-Projekt befassten Essay schreibt ebenfalls kein Unbekannter oder gar neutraler Kritiker: Der Architekturhistoriker Giulio Carlo Argan publiziert im Jahre 1951, also schon drei Jahre bevor Sigfried Giedions *Walter Gropius, Work and Teamwork* erscheint, mit *Walter Gropius e la Bauhaus* eine der frühesten Monographien zum Weimarer Werk des ehemaligen Bauhausdirektors. Im selben Jahr wird das von Argan und Rogers geschriebene Radio-Feature *Omagio a Gropius* gesendet.[427] Argans *Casabella*-Beitrag nutzt den Universitätsentwurf, um Gropius neben Johann Wolfgang von Goethe und Thomas Mann in eine quasi-heilige Trinität künstlerischer Kreativität zu platzieren, bei der sich das Persönliche zugunsten absoluter Weltzugewandtheit transzendiere.[428] Es versteht sich von selbst, dass weder Argans noch Rogers' Ausführungen über einen ausgesprochen kritischen Impetus verfügen. Nichtsdestoweniger stellen die in derselben Sonderausgabe abgedruckten TAC-Materialen ebenso wie die 1961 vom Gemeinschaftsbüro lancierte Publikation in der Zeitschrift *Architectural Record* erstmals ausführlich einer internationalen architekturinteressierten Öffentlichkeit das revidierte Konzept für die neue Universität von Bagdad vor.[429]

Die Entwürfe des Jahres 1960 sind im Vergleich zum Vorentwurf durch zahlreiche Veränderungen gekennzeichnet, welche in der Summe mehr als nur geringe Modifizierungen und Akzentverschiebungen darstellen. Über den direkten Anteil der neuen irakischen Klienten an diesen Veränderungen kann mit wenigen Ausnahmen überwiegend nur spekuliert werden. Eine differenzierte Rekonstruktion möglicher externer Interventionen und der von den planenden Architekten selbst vollzogenen Adaptionen kann erst eine historisch kontextualisierte Analyse der diese Entwurfsdynamik begleitenden diskursiven Formationen leisten. An dieser Stelle sollen zunächst schlicht die wichtigsten konzeptionellen und formalen Revisionen und Neuerungen herausgearbeitet werden.

Während der Vorentwurf die Campus-Bebauung noch stärker im nördlichen Abschnitt des Areals konzentriert, wird diese nun mit 273 Einzelbauten flächendeckend auf dem gesamten westlichen Abschnitt verteilt (Abb. 155 u. Abb. 146, S. 355). Die räumlich deutlich ausgeweitete und in ihrer Gestaltung signifikant aufgewertete Anlage des für Universitätsmitarbeiter vorgesehenen Wohngebietes erstreckt sich großzügig über sechs voneinander separierte Einzelsiedlungen im südlichen Abschnitt entlang des Uferverlaufs. Diese Siedlungen bestehen aus Reihenhäusern und freistehenden Einzelhäusern. Dabei präsentiert sich etwa ein für Dekane und Institutsleiter vorgesehener Wohnhaustyp als zweigeschossiger freistehender Flachbau in tropisch-modernistischer Formensprache. Mit seinem Raumprogramm, das neben einem Empfangssalon auch ein Esszimmer mit Anrichte und einem

427 Isaacs, *Walter Gropius: Der Mensch und sein Werk*, Bd. 2/II, 987.
428 Giulio Carlo Argan, »A Town for Scholarship,« *Casabella* 242 (1960): 3–4.
429 »Planning the University of Baghdad«. *Architectural Record* 129.2 (1961): 107–122. Außerdem: *The Walter Gropius Archive, Vol. 4, 1945–1969: The Work of The Architects Collaborative* 192–238.

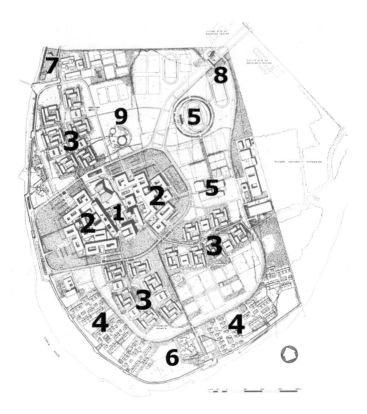

155 TAC, Lageplan Universität Bagdad, 2. Entwurf vorgelegt 1960. (Zahlen Hinzuf. d. Verf.).

Legende **1** Universitätsplatz, **2** Lehr- und Institutsbauten, **3** Wohnheim-Dörfer, **4** Wohnsiedlungen, **5** Sportanlagen, **6** Grundschule, **7** Tahrir College, **8** Ein-/Ausgang mit Bogenmonument *Open Mind*, **9** Moschee.

Dienstbotenzimmer aufweist, verfügt es über alle westlichen Standards bürgerlichen Wohnens.[430] Eine noch im Vorentwurf isoliert an der Ostgrenze des Planungsgebiets gelegene Grundschule findet sich jetzt im Zentrum des neuen Wohngebietes. Der bislang lediglich andeutungsweise für das nördliche Campusgelände skizzierte Sportkomplex ist nun mit Stadion, Spielfeldern, Schwimmbecken und Turnhallen differenziert ausgearbeitet und in der Mitte des östlichen Universitätsgeländes platziert, so dass die Anlagen von allen drei studentischen Dörfern aus gut zu erreichen sind. Zwar bleibt hinsichtlich der Wohnheimanlagen das im Vorentwurf entwickelte städtebauliche Konzept grundsätzlich erhalten, allerdings sind die Bauten innerhalb der einzelnen Cluster längst nicht mehr so dicht gestaffelt. Außerdem werden die drei geplanten studentischen Dörfer nach Geschlechtern

430 Siehe Abb. in: »Planning the University of Baghdad,« *Architectural Record* 129.2 (1961): 120.

separiert: Nun sind die beiden südlichen beziehungsweise südöstlich gelegenen Wohnheime ausschließlich Männern vorbehalten, während der im Norden gelegene Wohnsektor für die Belegung mit weiblichen Studierenden ausgewiesen ist. Zudem ist gemäß der überarbeiteten Planung nördlich der Frauenwohnheime der Bau des sogenannten Tahrir Colleges geplant, das exklusiv für weibliche Studierende vorgesehen ist.[431]

Während der weitgehend dem Wohnen, der Freizeit und der Erholung vorbehaltene äußere funktionale Universitätsring gegenüber dem ersten Entwurf in seinen Details ausdifferenziert wird, erfährt der zentral positionierte akademische Campusbereich ungleich deutlichere Überarbeitungen: Das nun oval ausgebildete, sich von Osten nach Westen bis nahe an das westliche Flussufer erstreckende Kerngebiet wird von einer Ringstraße umfasst. Zwar schließen die Instituts- und Lehrgebäude wie bereits im Vorentwurf unmittelbar in östlicher und westlicher Richtung an die im Zentrum gelegene Campus-Plaza an. Aber der revidierte Entwurf verdichtet die zweigeschossigen asymmetrisch gestaffelten Flachbauten so, dass diese in der Summe die durch die Ringstraße definierte Ovalform aufnehmen und gleichzeitig eine deutliche Konzentration zur Campusmitte ausbilden. Die verbleibende Freifläche zur Straße hin ist für eine künftige Erweiterung ausgewiesen. Zugleich wird die räumliche Abgrenzung zu den im äußeren Ring gelegenen Wohngebieten verstärkt.

Die Universitätsstadt wird durch eine von Nordosten nach Südwesten auf den Ring führende, von Dattelpalmen gesäumte Allee mit zwei separat voneinander geführten Spuren erschlossen (Abb. 156). Bereits die den Campus visualisierenden Architekturzeichnungen legen nahe, dass dem vorhandenen Baumbestand mit ausgewachsenen Palmen von bis zu 15 Metern Höhe das besondere Augenmerk gilt; aufgrund ihrer schattenspendenden Funktion sollen sie bedarfsweise gezielt umgesetzt werden.[432]

Ein völlig neues Element des finalen Entwurfes stellt jener die Campuszufahrt überspannende, 25 Meter hohe Torbogen dar, der den Eingang zur Universitätsstadt markiert. Das von TAC als »Open Mind« bezeichnete monumentale Bauwerk ist als freistehender gestelzter und gestreckter Rundbogen angelegt. Dabei handelt es sich nur auf den ersten Blick um eine Bogenkonstruktion im herkömmlichen Sinne: Tatsächlich steigen aus zwei beidseitig der Straße angelegten Wasserbassins jeweils drei aus zwei Rippen und ausgefachtem Zwischenstück zusammengesetzte Bauteile auf, um in ihrem auskragenden oberen Abschnitt lediglich einen Rundbogen zu suggerieren. Sie sind aber an genau jenem Punkt, wo sich normalerweise der Schlussstein befindet, unverbunden. Die so entstehende Lücke des in seinem mutmaßlichen Scheitelpunkt offenen Bogens wird in den zeichnerischen Darstellungen (Abb. 157) ungleich deutlicher mittels untersichtiger Perspektive und gezielt akzentuierter Licht-Schatten-Effekte herausgearbeitet als die Fotografien (Abb. 158) des gebauten Objektes erkennen lassen. Die anschließende Analyse wird die symbolische Polyvalenz des Eingangsbogens gesondert diskutieren.

431 McMillen, »The University of Baghdad, Iraq,« *The Walter Gropius Archive, Vol. 4,* 192.
432 Ebd. 191. Für die tatsächlich erfolgte und im Ergebnis offenbar erfolgreiche Umsetzung wird ein britischer Agronomist namens John Nocton hinzugezogen.

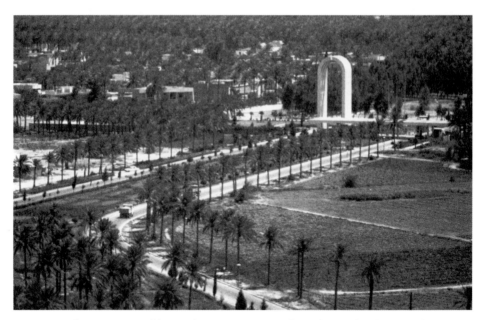

156 TAC, palmengesäumte Zufahrtsstraße zum Campus mit Pförtnerhaus und Torbogen, undatiert [1966/67].

Vom Eingang her führt die Straße über 650 Meter vorbei an dem linker Hand vorgesehenen Sportstadion auf die den zentralen Campus einfassende Ringstraße. Der erste markante Solitärbau, den der sich dem Campus nähernde Besucher nach Einfahrt auf den Ring erblickt, ist die zur Rechten platzierte Moschee (Abb. 159). Im Unterschied zum Vorentwurf zählt diese nun nicht länger zu den zentralen Universitätsbauten, sondern findet sich isoliert im nördlichen Außen des Campus (vgl. Abb. 155). Überdies präsentiert sich der sakrale Bau in vollständig neuer, deutlich radikaler modernistischer Architektur. Von der Straße aus ist zunächst lediglich eine voluminöse, mit der knollenhaften Haube eines Champignons zu vergleichende Kuppel zu erkennen, die auf einer von niedrigen Mauern gesäumten, rund 150 Meter Durchmesser umfassenden radialen Plattform platziert ist. Die Zufahrt zur Anlage wird über einen von der Ringstraße abzweigenden Verkehrsweg geschaffen. Von dort aus gelangen die Besucher auf die Moscheeplattform (Abb. 161). An deren äußerstem Rand, in einiger Entfernung zum eigentlichen Bethaus liegt ein ebenfalls auf kreisrundem Grundriss entwickelter Flachbau mit Waschgelegenheiten für Frauen und Männer. In unmittelbarer Nähe findet sich ein aus hochgestellten rautenförmigen Elementen arrangierter offener Turm, der nicht tatsächlich von einem Gebetsrufer begehbar ist, sondern das Minarett auf seine symbolische Funktion reduziert. Der überkuppelte Betsaal bildet nicht nur in liturgischer Hinsicht, sondern auch mit Blick auf seine außergewöhnliche architektonische Gestaltung das Kernstück der Anlage.

Deutlich aus dem Mittelpunkt der Plattform gerückt und zur Ringstraße hin orientiert besteht das Gebäude aus einer kuppelförmig ausgebildeten Schalenkonstruktion, die auf

Fremdexpertise im Zweistromland | **367**

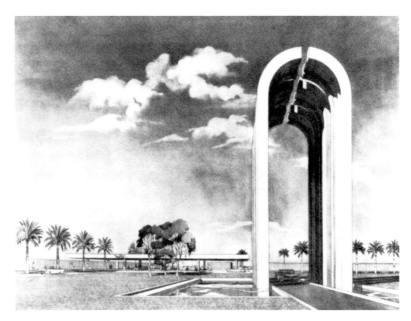

157 TAC, Perspektivzeichnung des Eingangsbereichs zum Campus: Torbogen und Pförtnerhaus. Zeichnung Margaret M. Eskridge/TAC, undatiert [Ende 1959].

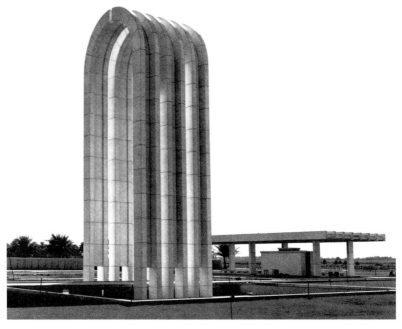

158 TAC, Fotografie des fertiggestellten Bogens und des Pförtnerhauses, undatiert [1967].

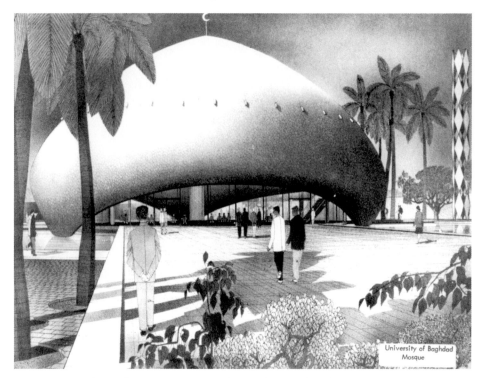

159 TAC, Perspektivzeichnung Universitätsmoschee. Rechter Hand ist das Minarett zu erkennen. Zeichnung Helmut Jacoby im Auftrag von TAC, 1959.

drei Punkten ruht (Abb. 160). An ihren Lagerpunkten ist die Kuppel bis auf die Terrainebene herabgezogen, um dann von Punkt zu Punkt die Form eines gestauchten Bogens aufzunehmen. Die so entstehenden Auslassungen geben den Blick auf einen eingestellten Glaszylinder frei. Mit rund 37 Metern Durchmesser umfasst dieser die gesamte Gebetshalle. Der Zugang erfolgt an der von der Ringstraße abgewandten Seite über eine leicht erhöhte, mit Randsteinen eigens eingefassten und sich im Bodenbelag von der Eindeckung der Rundplattform unterscheidenden rechteckigen planen Fläche. Diese mit einem überdimensionierten steinernen Gebetsteppich zu vergleichende Bodeneindeckung wird bis in das Innere des Betsaals geführt. Sie ist auf die an ihrem Endpunkt im Betsaal positionierte Gebetsnische und damit in Richtung Mekka ausgerichtet.

Der Entwurf sieht vor, den Betsaal im Außenraum mit einem umlaufenden, einige Meter in der Breite messenden Kanal zu umfassen, über den die genannte Zugangsrampe ebenso wie seitliche Brücken zum Hauptbau führen. Im weitgehenden Verzicht auf traditionell islamische, orientalisierende oder neoorientalistische Details präsentiert TAC eine beinahe funktionalistisch anmutende, unverhohlen moderne Lösung der Bauaufgabe Moschee. Dabei darf allerdings nicht übersehen werden, dass die von Helmut Jacoby erstellte und häufig in Graustufen publizierte Zeichnung (Abb. 159) nahelegt, der Schalen-

160 TAC, Universitätsmoschee, Schnitte.

161 TAC, Universitätsmoschee, Grundriss (Zahlen u. Pfeil; Hinzuf. der Verf.).
Legende 1 Betsaal, 2 Waschhaus, 3 Minarett.

bau verfüge über eine Außenhaut aus Sichtbeton. Dem ist freilich nicht so; tatsächlich ist für die Kuppel eine Verkleidung mit den für regionale Sakralbauten typischen grün-türkisen Keramikkacheln vorgesehen.[433]

In einiger Distanz zur Moschee und durch die Ringstraße sowie den Grünstreifen von ihr getrennt erstreckt sich der zentrale Universitätsplatz in nord-südlicher Richtung. Dass die Plaza-Situation einen im Vergleich zum Vorentwurf signifikant veränderten Charakter erhält, liegt zum einem an der 90 Grad-Drehung des Auditoriums, so dass dessen Front nun zum

433 »The University of Bagdhad,« *Casabella* 242 (1960): 30.

Platz ausgerichtet ist. Den auffallendsten und mit Blick auf die Gesamtkomposition wirkungsmächtigsten Eingriff stellt aber das Hinzufügen eines 78 Meter hohen und damit die übrigen Bauten um mindestens ein Vierfaches überragenden Hochhauses dar. Der laut TAC auf expliziten Wunsch Qasims in die Planung integrierte Hochhausbau[434] bildet den Endpunkt einer vom nördlichen Ring ausgehenden, rund 300 Meter langen Sichtachse (Abb. 162).

Das Hochhaus ist im Unterschied zu den übrigen den Platz einfassenden Gebäuden leicht zur Platzmitte gerückt. Durch die exponierte Positionierung und aufgrund seiner im Vergleich zu den übrigen Bauten exzeptionellen Höhenmaße avanciert der Turm zum Hauptbezugspunkt der sich vormals aus egalitären Solitären zusammensetzenden Platzsituation (Abb. 163). Obwohl die veränderte räumliche und architektonische Disposition nahelegt, dass hier die Universitätsleitung residiert, ist der Hochhausbau zunächst für die Belegung durch die Dekanate der Universität vorgesehen. Später wird der zunächst von TAC als Faculty Tower bezeichnete Bau aufgrund seiner Nähe zur Zentralbibliothek den Mitarbeitern der geisteswissenschaftlichen Fakultät zugewiesen.

Der 20geschossige Hochhausbau erhebt sich von einer rechteckigen Grundfläche von 25 × 28 Metern auf 20 Stützen (Abb. 164–5). Das Gebäude ist als Stahlskelettbau mit nichttragender Außenhaut und einem aussteifenden Kern ausgebildet. Im Inneren sind die Normalgeschosse als Dreibund mit den nord-südlich ausgerichteten Büros sowie einem dazwischen positionierten Versorgungskern organisiert. Entsprechend dieser innenräumlichen Disposition ist für die von Brise-Soleil verhängten Fassaden der Vorder- und Rückseite eine gleichmäßige Fensterrasterung vorgesehen. Dagegen präsentieren sich die Seitenfassaden als geschlossene, mit gleichförmigen vorfabrizierten Betonplatten verkleidete Fronten, die lediglich von einem mittig verlaufenden Vertikalstreifen aus Balkonen geöffnet wird. Die einheitliche Fassadengestaltung erfährt im siebten Obergeschoss eine auffallende Unterbrechung. Als reines Technikgeschoss ist dieses bis auf den inneren Kern vollständig geöffnet, so dass die Stützen der Tragkonstruktion freigegeben werden. Die eher gestalterisch als funktional begründete Variation teilt die Fassade im Verhältnis 1:2. In ähnlicher Weise wird das oberste Vollgeschoss als offenes Technikgeschoss ausgebildet; allerdings sind hier Brise-Soleil vorgeblendet. Damit hebt sich auch das letzte Geschoss deutlich von den Normalgeschossen ab und bildet einen ersten Abschluss vor der eigentlichen Dachbekrönung. Das gemäß den Entwurfszeichnungen als allseitig von der Gebäudekante zurückspringender Quader entworfene Dachkompartiment (Abb. 164) wird tatsächlich als eine die gesamte Breite der Grundfläche einnehmende tonnenförmige Betonschale umgesetzt, die zu den im Osten und Westen liegenden Instituts- und Fakultätsbauten geöffnet ist (Abb. 165). Folgt man den Grundrisszeichnungen, ist hier weder eine repräsentative Nutzung noch eine Aussichtsterrasse vorgesehen.[435] Die Dachbekrönung beherbergt lediglich die Technik für die Aufzüge sowie einen Wassertank. Inwieweit die tatsächlich gebaute Variation gleichsam mit einer zusätzlichen Funktionszuweisung einhergeht, ist nicht bekannt.

434 McMillen, »The University of Baghdad, Iraq,« *The Walter Gropius Archive, Vol. 4,* 189.
435 »The University of Bagdhad,« *Casabella* 242 (August 1960): 11.

162 TAC, Blick aus Richtung der Moschee auf das Auditorium und den Hochhausturm. Zeichnung Helmut Jacoby im Auftrag von TAC, 1960.

163 TAC, Modellfotografie, Ansicht von Südosten auf den zentralen Campus mit dem Hochhausturm in seiner Mitte.

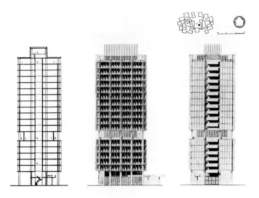 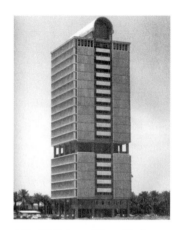

164 TAC, Hochhausentwurf für den Universitätsplatz, Schnitt, Ansichten von Süden und Osten.

165 TAC, Ausgeführter Hochhausbau mit veränderter Dachbekrönung, [1966/67].

Mit seinem geöffneten, die Tragkonstruktion freilegenden Geschoss verfügt TACs Bagdader Turm über eine deutliche Ähnlichkeit mit jenem in der ersten Fallstudie der vorliegenden Gesamtstudie angeführten Hochhausentwurf, den Le Corbusiers bereits 1933 für Algier anfertigt (vgl. Abb. 16, S. 47). Im Unterschied zu dem beinahe 30 Jahre älteren Entwurf Le Corbusiers, der sich besonders durch seine sorgfältig ausgearbeitete Rhythmisierung und beinahe plastisch-skulpturale allseitige Behandlung des Baukörpers auszeichnet, erfolgt hier der Wechsel von der Brise-Soleil-Fassade zu den von Betonplatten geschlossenen Seiten merkwürdig unvermittelt. Zusammen mit dem als Tonne ausgebildeten Dachabschluss verfestigt sich so der Eindruck einer zum Platz hin ausgerichteten repräsentativen Schauseite mit untergeordneten Seitenfassaden.

Hinter dem Hochhaus definieren die große zentrale Universitätsbibliothek, ein als Fakultätsclub ausgewiesener Gebäuderiegel sowie der Sitz der Universitätsverwaltung die südliche und östliche Begrenzung des Campusplatzes (Abb. 166–7). Der zentrale Hörsaal befindet sich am nördlichen Ende der Platzsituation und ist im Unterschied zum Vorentwurf um 90 Grad zur Plaza gedreht. Der auf schmetterlingsförmigem Grundriss angelegte Baukörper verfügt nach wie vor über eine mittig positionierte und variabel unterteilbare Bühne, von der aus die Sitzreihen in Form eines Fächers aufsteigen. Unverändert setzt sich das Dach aus mehreren halbröhrenartigen Betonschalen zusammen, die allerdings nun zum Platz hin frei auskragen und lediglich zur Rückseite mittels massiver Stützen abgefangen werden (Abb. 168). Deutlich verändert haben sich indes die Dimensionierung und das Fassungsvermögen des Baus: Sieht der Vorentwurf eine maximale Belegung mit 1.800 Personen vor, bietet das Auditorium nun Sitzplätze für 5.020 Personen.[436] Mit einer Tiefe von

436 Isaacs, *Walter Gropius: Der Mensch und sein Werk*, Bd. 2/II, 1047.

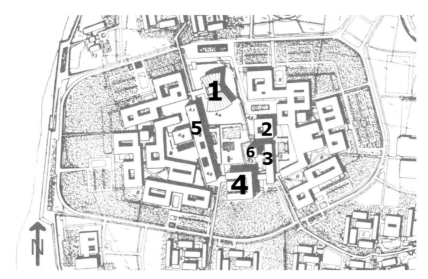

166 Zentraler Campus mit Markierung der Bauten am Platz (Zahlen Hinzuf. d. Verf., Ausschnitt aus Abb. 155).

Legende **1** Auditorium, **2** Verwaltung, **3** Fakultätsclub, **4** Hauptbibliothek, **5** Studierendenzentrum, **6** Hochhaus.

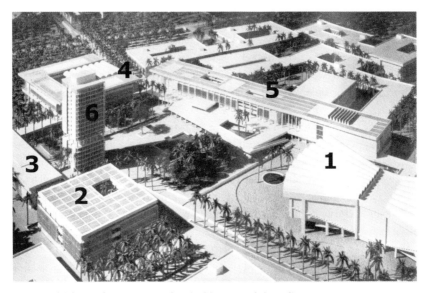

167 Modellfotografie Universitätsplatz (Zahlen Hinzuf. d. Verf.).

Legende **1** Auditorium, **2** Verwaltung, **3** Fakultätsclub, **4** Hauptbibliothek, **5** Studierendenzentrum, **6** Hochhaus.

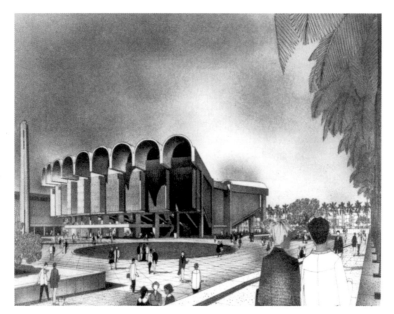

168 TAC, Blick vom Universitätsplatz auf das Auditorium. Zeichnung Helmut Jacoby im Auftrag von TAC, undatiert [1960].

rund 100 Metern und seiner dem Platz zugewandten imposanten Front von rund 70 Metern Breite bildet das massiv-skulpturale Gebäude einen kompositionellen Kontrapunkt zu Hochhaus und Hauptbibliothek.

Als westlicher Abschluss des Platzes fungiert ein neu in die Planung eingeführter und ausgesprochen groß dimensionierter Baukörper: Der mehr als 200 Meter in der Länge und 30 Meter in der Tiefe messende Riegel blockt die komplette Westflanke des Platzes und bildet so eine signifikante Barriere zur dahinter liegenden Bebauung (vgl. Abb. 167). Während das auf der gegenüberliegenden Platzseite geplante, deutlich kleinere Fakultätsclubhaus mit seinem Restaurant sowie den Aufenthaltsräumen und Studierzimmern ausschließlich Hochschullehrern vorbehalten ist, handelt es sich bei dem dreigeschossigen Großkomplex um das Studierendenzentrum. Es verfügt unter anderem über eine eigene Bibliothek, ein Naturkundemuseum, eine Kunstgalerie, ein mehr als 500 Personen fassendes Auditorium sowie ein Fernsehstudio. Großzügige Sitzungs- und Tagungsräume und diverse gastronomische Einrichtungen dienen der eigenständigen politischen und kulturellen Arbeit der Studierenden. In seiner architektonischen Gestaltung folgt der Entwurf nicht der des Hochhauses oder des Auditoriums, sondern fügt sich in das von den übrigen Bauten des Universitätsplatzes geprägte Erscheinungsbild ein. Diese drei- bis viergeschossigen Gebäude sind durchweg als Stahlbetonkonstruktionen angedacht. Die Quader oder Riegel erhalten Flachdächer mit massiven überstehenden Dachplatten. Einige Bauten werden in Teilabschnitten aufgeständert und verfügen über kleine, komplett umschlossene Innenhöfe. Ihre

Fassaden sind als spannungsreiche Arrangements aus offenen horizontalen und vertikalen Balkenstrukturen, vorgehängten geschlossenen Betonplatten oder senkrechten Lamellensegmenten gestaltet. In der Summe entstehen auf Schaufassaden verzichtende Kompositionen, die zu einem allseitigen Erfassen der Baukörper einladen.

Unmittelbar östlich und westlich des Universitätsplatzes schließen die Lehrgebäude mit den Seminarräumen und Hörsälen an. Diese Funktionsräume sollen abhängig vom konkreten Bedarf flexibel von allen Fachbereichen genutzt werden. Um die Unterrichtsbauten gruppieren sich schließlich Bürobauten, Labor- und Forschungseinrichtungen sowie Zeichensäle und Ateliers der verschiedenen universitären Einheiten. Diese stärker differenzierten Funktionsbauten bilden den östlichen und westlichen Abschluss des inneren Campusareals. Die im Vorentwurf noch deutlich in der städtebaulichen Anlage erwiderte College-Struktur wird zugunsten einer größeren Verdichtung und Homogenisierung des Gesamterscheinungsbildes aufgehoben.

Die ingenieurwissenschaftliche Fakultät samt der Bildenden Künste ist im Westen des Komplexes untergebracht, die Naturwissenschaften im Osten. Die gesamte geisteswissenschaftliche Fakultät soll im zentral gelegenen Hochhausturm in unmittelbarer Nähe zur Zentralbibliothek unterkommen. Dagegen ist die medizinische Fakultät nicht auf dem neuen Campus angesiedelt. Sie hält den Lehrbetrieb weiterhin in den in der Altstadt gelegenen Häusern aufrecht.

Das in Form eines liegenden Ovals arrangierte Konglomerat aus Lehr- und Institutsbauten (vgl. Abb. 166) setzt sich in seinem westlichen Abschnitt aus drei und im Osten aus vier großen Gebäudegruppen zusammen. Die auf orthogonalem Grundriss entwickelten Gebäudecluster sind miteinander verbunden und umfassen regelmäßig innenliegende oder zu drei Seiten umschlossene Höfe. Durch die gezielte Verdichtung entstehen in den Zwischenräumen weitere Hof- und Gassenstrukturen. Die eng aneinandergerückten Einzelkompartimente sind mit ihren jeweiligen Nachbarbauten im Bereich des Obergeschosses durch kurze brückenartige Übergänge verbunden, so dass auf beiden Seiten des Campus die ununterbrochene sonnengeschützte Erschließung garantiert ist (Abb. 169).

Mit Ausnahme zweier im westlichen und östlichen Sektor platzierter dreigeschossiger Institutsbibliotheken sind die Lehr- und Institutsbauten ausnahmslos zweigeschossig ausgeführt. Angesichts der lokalen klimatischen Bedingungen sind die Innenräume überwiegend nach Norden und Süden orientiert. Überdies sollen moderne Kühl- und Heizsysteme sowie spezielle Staubfilter zum Einsatz kommen.

Das geplante Erscheinungsbild der in Stahlbetonkonstruktion errichteten Lehr- und Fakultätsbauten ist wie der gesamte Campus maßgeblich durch den Werkstoff Beton geprägt; es sollen überwiegend seriell gefertigte Betonteile zur Anwendung kommen. Dabei erwidert deren spezifische Form zuvorderst das gleißende Sonnenlicht und die große Hitze der langen Bagdader Sommer. Erst die aus dieser funktionalen Anforderung entwickelten architektonischen Details lassen ein einheitliches Gestaltungskonzept erkennen: Sämtliche Gebäude sind mit deutlich überstehenden, die Fassade verschattenden Dachplatten versehen. Die Fensteröffnungen der als regelmäßige Lochfassaden ausgebildeten Außenwände

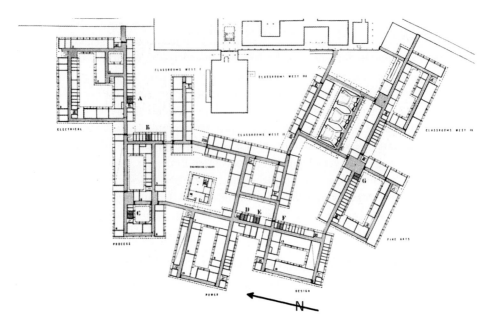

169 TAC, Grundrisse des westlichen Abschnitts der Lehr- und Institutsbauten. Kurze brückenartige Übergänge im Bereich des ersten Obergeschosses binden die einzelnen Gebäudegruppen aneinander.

werden durchlaufend von vorstehenden Betonplatten gerahmt. Diese Rahmungen erhalten zusätzlich bis zu zwei quer oder parallel zur Außenwand geführte Betonblenden. Variierend untergliedern engmaschig arrangierte Betongitterstrukturen vor den Treppenhäusern die Fassade und verleihen ihr so größere Plastizität (Abb. 170).

In städtebaulicher Hinsicht avanciert zumindest für die Fakultäts- und Institutsbauten das besondere geometrisch-modulare Arrangement zum maßgeblichen und einheitsstiftenden Moment des Entwurfes. Die Gesamtanlage erhält ihren speziellen Charakter durch das enge Aneinanderrücken der einzelnen Gebäude. Sie umschließen entweder jeweils innenliegende Höfe oder gruppieren sich mittels Durch- und Übergängen zu zusammenhängenden Hof- und Gassenstrukturen. Dem sich durch die Anlage bewegenden Nutzer erschließen sich auf diese Weise immer wieder neue Raumerfahrungen und überraschende Sichtbeziehungen. Insofern erhält die Gestaltung der Außenanlagen mit Plattenwegen, eingelassenen Wasserbecken und Sitzgelegenheiten sowie mit Palmen, niedrigen Büschen und Rasenflächen besondere Aufmerksamkeit.

Die hier beschriebenen Konzepte kommen in ähnlicher Weise bei der städtebaulichen Anlage und architektonischen Detailgestaltung der studentischen Wohndörfer zum Einsatz. Angesichts der neuen Vorgaben hinsichtlich der Unterbringungskapazität werden die im Erstentwurf noch durchgängig zweigeschossigen Wohnheimbauten durch dreigeschossige und viergeschossige auf Pilotis stehende Riegel ergänzt (Abb. 171). Ihre innere Organi-

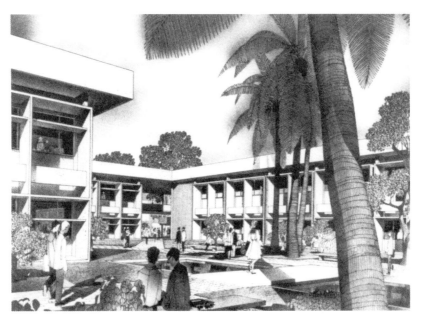

170 TAC, Blick in einen Innenhof der Fakultätsgebäude. Zeichnung Helmut Jacoby im Auftrag von TAC, undatiert [1959/60].

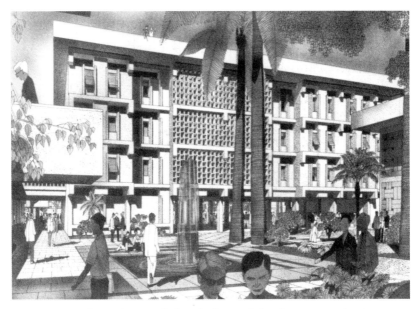

171 TAC, typischer Hof eines Wohnheimdorfes mit Blick auf einen viergeschossigen, teilaufgeständerten Wohnblock. Zeichnung Helmut Jacoby im Auftrag von TAC, 1959.

172 TAC, Blick in eine Wohnheimgasse. Zeichnung Helmut Jacoby im Auftrag von TAC, 1959.

sation sieht Mehrbettzimmer mit einer Belegung von zwei bis vier Personen vor. Anstatt die Wohneinheiten mit Selbstversorgungseinrichtungen wie Kochgelegenheiten auszustatten, erhält jedes Wohndorf drei in separaten Gebäuden untergebrachte Speisesäle. Die Gestaltung der Wohnheimbauten wird analog zu den Unterrichtsbauten deutlich zugunsten einer einheitlich von Betonfertigteilen dominierten rigoros modernen Architektursprache modifiziert. Zeigen die Perspektivzeichnungen des Vorentwurfes studentische Gassen mit Fassadenarrangements aus variierenden Lamellen und in verschiedenen geometrischen Mustern gerasterten Betongittern, so präsentiert der finale Entwurf eine weitaus weniger variantenreiche sowie stärker durch serielle Betonfassadendetails und das gezielte Offenlegen beziehungsweise Hervorheben baukonstruktiver Elemente geprägte Wohnheimarchitektur.

Bauausführungen und Aufschübe
Auf Grundlage des im Februar 1962 genehmigten Entwurfes erarbeitet TAC in den Folgemonaten die Ausführungsplanung. Die entsprechenden Zeichnungen und Pläne liegen bereits Ende desselben Jahres vor. Für die vollständige Fertigstellung des Campus sind ins-

gesamt sechs Bauabschnitte vorgesehen, von denen der erste Anfang 1963 einsetzt.[437] Für welchen Zeitpunkt die Fertigstellung des Gesamtcampus vorgesehen ist, lässt sich nicht rekonstruieren. Tatsächlich erlaubt die sich fortsetzend verändernde politische Gemengelage im Irak in den darauffolgenden Jahrzehnten ohnehin keine zügige Implementierung des Entwurfes.

Bis zu seinem Tod im Juli 1969 ist Walter Gropius maßgeblich in das Projekt eingebunden. Als er im Jahre 1966 zu einer ausgedehnten Reise in die Stadt aufbricht, kann er den nahezu fertiggestellten Hochhausbau sowie den Eingangsbogen des Campus inspizieren. Gleichzeitig sind die Arbeiten an einigen Fakultäts- und Lehrgebäuden sowie an einer kleinen Anzahl von Wohnheimen im Gange.[438] Die für die finale Genehmigung des Entwurfes verantwortliche Schlüsselfigur lebt zu diesem Zeitpunkt längst nicht mehr: Drei Jahre nachdem Gropius und Robert McMillan erstmals bei Qasim für die Fortsetzung des Projektes werben, wird der erste postrevolutionäre Führer des Iraks im Februar 1963 von arabisch-nationalistischen und ba'athistischen Kräften ermordet.[439] Nichtsdestoweniger gehen die Bauarbeiten offensichtlich ungeachtet des erneuten Regimewechsels voran, so dass TAC immerhin erste Ergebnisse wie den nahezu fertiggestellten Hochhausbau und das Eingangsmonument fotografisch dokumentieren kann. In der Zwischenzeit ist das Vorhaben abermals expandiert; anstatt der anvisierten Zahl von 12.000 Studierenden wird die angestrebte Kapazität nochmals um 50 Prozent auf 18.000 Studierende erhöht.[440] TAC hatte bereits in seinem Generalplan von Februar 1960 ein östlich an das Campusgelände anschließendes Areal für künftige Erweiterungen ausgewiesen und kann nun an diese Idee anknüpfen.

Obwohl sich die Zusammenarbeit mit den Verantwortlichen der weiterhin politisch instabilen Republik äußerst schwierig gestaltet, gelingt es dem Büro unter der Leitung von Louis McMillen noch im Jahre 1972, einen neuen Vertrag mit der irakischen Regierung abzuschließen.[441] Vier Jahre zuvor hat sich im Zuge von zwei unmittelbar aufeinanderfolgenden Staatsstreichen im Juli 1968 die Ba'ath Partei an die Macht geputscht. Der Offizier Saddam Hussein ist ein aus ebendiesem Kreis stammender Schlüsselakteur. Er wird innerhalb der nationalen ba'athistischen Bewegung, dem neu formierten Geheimdienst und innerhalb der Regierungen zusehends an Einfluss gewinnen und ab 1979 das höchste politische Amt im Irak bekleiden. Bis zu der von den USA angeführten Invasion des Jahres 2003 bestimmt er die Geschicke und vor allem Ungeschicke des Landes.

Zunächst aber führt der Regimewechsel des Jahres 1968 zum vollständigen Stopp jeglicher Bauaktivitäten.[442] Gropius ist zutiefst enttäuscht von der Entwicklung. Nur sechs Wochen vor seinem Tod schreibt er an den lokalen Partner und Architekten Hisham

437 McMillen, »The University of Baghdad, Iraq,« The Walter Gropius Archive, Vol., 190.
438 Ebd.
439 Tripp, A History of Iraq 169–171.
440 McMillen, »The University of Baghdad, Iraq,« The Walter Gropius Archive, Vol. 4, 190.
441 Isaacs, Walter Gropius: Der Mensch und sein Werk, Bd. 2/II, 1047.
442 Ebd.

Munir: »I am desperate about the decision of your government. After ten years' loyal work, this is a debacle. Do you consider that the thread will be taken up again?«[443]

Die Erneuerung der Verträge und die Wiederaufnahme der Bauaktivitäten erlebt Gropius nicht mehr. Erst in Verlauf der 1970er Jahre werden die ersten Lehrgebäude und Wohnheimbauten fertiggestellt, so dass 1983 der Betrieb in einigen natur- und ingenieurwissenschaftlichen Studiengängen aufgenommen werden kann.[444] Noch zu Beginn der 1990er Jahre sind kaum mehr als Rudimente der Gesamtplanung umgesetzt. Vier Jahre vor der Schließung des Gemeinschaftsbüros macht das TAC-Mitglied Louis McMillen hierfür jene politische Instabilität verantwortlich, die seit Projektbeginn die Implementierung des Entwurfes erschwert.[445] Spätestens mit der Ermordung Qasims verliert das US-amerikanische Büro die uneingeschränkte politische Rückendeckung. Danach kann kaum mehr von einer prioritären Umsetzung die Rede sein.

Im September 1980 bricht der im deutschen Sprachraum als Erster Golfkrieg bezeichnete Iran-Irak-Krieg aus; er wird bis 1988 andauern. Nur zwei Jahre später führt die militärische Annektierung Kuwaits durch irakische Truppen zu weitreichenden wirtschaftlichen Sanktionen durch die Vereinten Nationen. Im Januar 1991 kommt es unter US-amerikanischer Führung zur sogenannten Operation *Desert Storm;* die militärische Intervention mit dem Ziel der Befreiung Kuwaits trifft auch die irakische Zivilbevölkerung und die Infrastruktur des Landes. Dieser manchmal als Erster Irakkrieg bezeichnete Zweite Golfkrieg führt ebenso wie die vorangegangenen Sanktionen und die US-amerikanische Invasion des Jahres 2003 zum wiederholten Aufschub der Bauausführung.

Zudem werden in ebendiesem Zeitraum quasi in Konkurrenz zu dem Projekt einer großen nationalen Universität zahlreiche private, semi-staatliche und staatliche Universitäten in Bagdad gegründet: Ab 1963 kommt es nordöstlich der Altstadt zur Neugründung der islamischen Mustansiriya Universität mit einem schrittweise erweiterten eigenen Campus (vgl. Abb. 199, S. 446). Im Jahre 1974 entsteht darüber hinaus nur acht Kilometer nordöstlich des TAC-Campus eine eigene Technische Universität. Schließlich wird 1988 an ebenxjener Stelle, die für das Tahrir Frauen-College vorgesehen war, zur Ausbildung staatlicher Führungskader die Saddam Universität gebaut.

Ein Blick auf *Google Maps* (Abb. 173) legt nahe, dass der Campus der Universität von Bagdad zumindest in Anlehnung an den TAC-Entwurf weitergebaut worden ist. Eine umfassende Dokumentation des aktuellen Ausführungsstandes existiert allerdings nicht. Ein jüngst von der Universität selbst veröffentlichtes Video zeigt hingegen, dass die Baumaßnahmen nach wie vor nicht abgeschlossen sind.[446] Mit Blick auf die kaum überschaubare jüngere Geschichte der baulichen Implementierung kann auch das jüngste mit der

443 Brief Walter Gropius an Hisham A. Munir, 22.05.1969, BHA, Nachlass Walter Gropius, Korrespondenzen GN 3, Mappe 138, Misc. 31.–32.
444 Isaacs, *Walter Gropius: Der Mensch und sein Werk*, Bd. 2/II, 1047.
445 McMillen, »The University of Baghdad, Iraq,« *The Walter Gropius Archive, Vol. 4,* 190.
446 »The University of Baghdad – Presence and Ambition,« *YouTube*, 15.03.2012, Web., 24.05.2013, <http://www.youtube.com/watch?v=GnV5OUCcA4U>.

173 Screenshot *Google Maps* 2013. Luftbild der Universität von Bagdad (vgl. Abb. 155, S. 364).

modernen Architektur Bagdads befasste Ausstellungsprojekt *City of Mirages* keine neuen Ergebnisse hervorbringen.[447] Obschon die 2008 unter Federführung des Ästhetik-Professors Pedro Azara an der Escuela Técnica Superior de Arquitectura de Barcelona konzipierte Ausstellung beansprucht, direkt mit der Universität von Bagdad kooperiert zu haben und Azara offenbar selbst vor Ort war, um den Campus in Augenschein zu nehmen, enthält auch der begleitende Katalog keine differenzierte Dokumentation des aktuellen Baubestandes.

Hier, in der übrigen mit dem Gegenstand befassten Literatur wie auch in der vorliegenden Untersuchung wird das TAC-Projekt weitgehend durch Entwurfszeichnungen und Modellfotografien repräsentiert. Der durch die deutlich restringierte Materiallage bedingte Umstand wirkt sich direkt auf die meist auffallend dekontextualisierte Rezeption des Universitätsentwurfes aus. Ebendieser Praxis wird daher bei der anschließenden Rezeptionskritik besondere Aufmerksamkeit geschenkt.

TACs totale Universität: Mittelmäßiger tropischer Funktionalismus oder Manifest universeller Bauhausideen?
Die Forschungssituation für den von TAC projektierten Universitätsneubau stellt sich als äußerst lückenhaft dar. Während eine monographische Studie zu den internationalen Projekten des Ende 1945 gegründeten Büros nach wie vor aussteht, erhält der Bagdader Groß-

447 Vgl. Pedro Azara, »University Campus of Baghdad,« *Ciudad del espejismo: Bagdad, de Wright a Venturi / City of Mirages: Baghdad, from Wright to Venturi*, Hg. Pedro Azara (Barcelona: Universitat Politecnica de Catalunya, 2008) 300–301.

auftrag auch in der auf die Individualgestalt Gropius fokussierten Forschung nur geringe Aufmerksamkeit. Selbst in der letzten Fassung von Sigfried Giedions einflussreichem Standardwerk *Space, Time, and Architecture* findet sich lediglich ein Halbsatz zu dem »ungeheure[n] Projekt [...], unheimlich an Umfang und gleich schwierig in baulicher Beziehung wie durch den tragischen Wechsel innenpolitischer Ereignisse, die es dauernd bedrohen.«[448] Es ist signifikant, dass der wohl wirkungsmächtigste Gropius-Interpret den »Weg, den die Entwicklung [der Architekturmoderne; Hinzuf. d. Verf.] – nicht nur die von Walter Gropius – seit 1911 gegangen ist«[449] in den Bau der 1961 bezogenen amerikanischen Botschaft von Athen münden lässt. Darin und nicht in der unvollendet gebliebenen Universität von Bagdad erkennt Giedion jene konsequente »Weiterführung einmal angeschlagener Probleme«,[450] welche die vom Architekturhistoriker als geschichtliches Telos entworfene moderne Bewegung insgesamt kennzeichnet. Deren globale Ausbreitung wird zwar unablässig evoziert, aber nicht im irakischen Werk des deutsch-amerikanischen Meisters verifiziert.[451]

In der 1964er Ausgabe von *Tropical Architecture* zeigen Maxwell Fry und Jane Drew den Campus-Entwurf neben ihrem eigenen University College, das zwischen 1947 und 1960 im südnigerianischen Ibadan (vgl. Abb. 181, S. 409) entstanden ist, als gelungenes Beispiel für den Universitätsbau in den trockenen und feuchten Klimazonen des Südens, ohne die damit als Exponent der tropischen Moderne charakterisierte Arbeit zu kontextualisieren oder zu kommentieren.[452] Reginald R. Isaacs eher biographische denn analytische Darstellung von 1984 rekapituliert immerhin die das Projekt betreffende private Korrespondenz sowie die frühen Selbstdarstellungen der Bürogemeinschaft und offensichtlich von dieser lancierten positiven Besprechungen in Fachzeitschriften wie *Architectural Record* oder *Casabella*.[453] Winfried Nerdinger platziert nur ein Jahr später den umfassendsten, noch zu Gropius' Lebzeiten an TAC ergangenen Auftrag in jene nicht weiter kommentierte »mittelmäßige Architektur«, die der erfolgreiche Harvard-Lehrer nach dem Zweiten Weltkrieg von anderen »umsetzen ließ, und damit seine genialen und wegweisenden Arbeiten wie Faguswerk, Werkbundfabrik und Bauhausgebäude verschattete.«[454] Demnach sei es dem

448 Hier zitiert aus der deutschen Ausgabe: Sigfried Giedion, *Raum, Zeit, Architektur: Die Entstehung einer neuen Tradition*, 6. Aufl. (1976; Basel et al.: Birkhäuser, 2000) 323.
449 Ebd. 326.
450 Ebd.
451 Siehe zu Giedions Geschichtskonzeption: Göckede, *Adolf Rading (188 –1957)* 70–72.
452 Fry & Drew, *Tropical Architecture in the Dry and Humid Zones* 183–185 (Abb. TAC).
453 Isaacs, *Walter Gropius: Der Mensch und sein Werk*, Bd. 2/II, 1040–1047. Walter Gropius, »The University of Baghdad,« *Architectural Record* 125.4 (1959): 148–154; »Planning the University of Baghdad«. *Architectural Record* 129.2 (1961): 107–122; »La città universitaria die Bagdad,« *Casabella* 242 (1960): 1–31 sowie als englischsprachiges Reprint: »The University of Bagdhad,« *Casabella* 242 (August 1960): 1–31.
454 Winfried Nerdinger, *Der Architekt Walter Gropius. Zeichnungen, Pläne und Fotos aus dem Busch-Reisinger Museum der Harvard University Art Museums, Cambridge/Mass. und dem Bauhaus-Archiv Berlin. Mit einem kritischen Werkverzeichnis*. Hg. Bauhaus-Archiv und Busch-Reisinger Museum. 2. erw. Aufl. (1985; Berlin: Gebr. Mann, 1996) 24.

»greisen Architekturphilosophen«[455] nicht mehr gelungen, mittels seiner besonderen, teamorientierten Arbeitsweise der »schöpferische[n] Assimilation«[456] an die Qualität seines Weimarer Werkes anzuknüpfen. Bereits 1966 publiziert TAC eine umfassende Auswahl der in mittlerweile zwanzig Jahren entstandenen Projekte und stellt dabei auch den lediglich in Teilen umgesetzten Universitätsentwurf ausführlich vor.[457] Nerdinger integriert Letzteren ebenfalls in das von ihm gemeinsam mit dem TAC-Gründungsmitglied John C. Harkness 1991 als *The Walter Gropius Archive* herausgegebene, kommentierte und mit Fotografien und Zeichnungen illustrierte Werkverzeichnis.[458] Erst im Jahre 2006 erscheint anlässlich eines der modernen Architektur im Nahen Osten gewidmeten Themenheftes des *International Comitee for Documentation and Conservation of Buildings, Sites and Neighbourhoods of the Modern Movement* (Docomomo) ein Beitrag von Mina Marefat, der unter dem Titel »Bauhaus in Baghdad« die von TAC projektierte Universitätsplanung zum Thema macht.[459] Darin, wie in zwei weiteren im Jahre 2008 publizierten Derivaten,[460] wird diese entgegen der vorherrschenden architekturhistorischen Marginalisierung zu Gropius' ultimativem »Master project«[461] erhoben. Hier sei es dem Pionier der Moderne erstmals gelungen, seine Ideen der neuen Architektur in ein umfassendes internationales Großprojekt außerhalb des Westens zu überführen. Von »Gropius handbook«[462] als gebautem Manifest, das die Summe seines planerischen und Entwurfswissens repräsentiere, ist die Rede; vom »clean slate for universal Bauhaus values«[463] und von der »decisive case study for the dissemination of architectural modernism outside Europe and North America.«[464] Marefat verbindet personengeschichtliche Kontinuitätsmythen mit stilgeschichtlichen Kohärenzbehauptungen, um »Gropius's Bauhaus-style Baghdad University«[465] zum Standardmodell der sich nach Ende des Zweiten Weltkrieges globalisierenden Architekturmoderne zu überhöhen. Wenn auf diese Weise das individuelle Projekt in eine dermaßen mit der Person Gropius identifizierte transnationale Wirkungs- und Erfolgsgeschichte der sogenannten Bauhaus-Moderne platziert wird, erfolgt weder eine rezeptionskritische Reflexion der mit dem historisch dekontextualisierten Aufpfropfen des Bauhaus-Idioms einhergehenden semantischen Ver-

455 Ebd. 31.
456 Julius Posener zit. nach ebd. 30.
457 *The Architects Collaborative 1945–1965*, Hg. Walter Gropius et al. (Teufen/CH: Niggli, 1966) 119–137.
458 *The Walter Gropius Archive, Vol. 4, 1945–1969: The Works of The Architects Collaborative* 189–238.
459 Mina Marefat, »Bauhaus in Baghdad: Walter Gropius Master Project for Baghdad University,« *Docomomo* 35 (2006): 78–86.
460 Mina Marefat, »The Universal University: How Bauhaus Came to Baghdad,« *Ciudad del espejismo: Bagdad, de Wright a Venturi/City of Mirages: Baghdad, from Wright to Venturi*, Hg. Pedro Azara (Barcelona: Universitat Politecnica de Catalunya, 2008) 157–166 und »From Bauhaus to Baghdad: The Politics of Building the Total University,« *The American Academic Research Institute in Iraq Newsletter* 3.2 (2008): 2–12.
461 Marefat, »Bauhaus in Baghdad: Walter Gropius Master Project for Baghdad University,« (2006): 78.
462 Ebd.
463 Marefat, »The Universal University: How Bauhaus Came to Baghdad,« (2008): 162.
464 Marefat, »From Bauhaus to Baghdad: The Politics of Building the Total University,« (2008): 10.
465 Marefat, »Bauhaus in Baghdad: Walter Gropius Master Project for Baghdad University,« (2006): 85.

schiebung,⁴⁶⁶ noch erbringt Marefat den überprüfbaren Nachweis für ihre These einer entscheidend von Gropius' Bagdader Intervention angeleiteten regionalen Entwicklung auf dem Sektor des modernen Planens und Bauens.⁴⁶⁷ Ungeachtet aller diskurs- und institutionsgeschichtlichen Besonderheiten werden kaum mehr als populärwissenschaftliche Allgemeinplätze bemüht: So avancieren die von klimatischen Erwägungen angeleitete Platzierung der Baukörper oder die auf Sonnenschutz zielende Fassadengestaltung genauso zum Ausdruck von Bauhausprinzipien,⁴⁶⁸ wie die Anlage der Ringstraße als Erwiderung eines allgemeinen Bauhaus-Prinzips nach der Einheit von Form und Zweck interpretiert wird.⁴⁶⁹ Der Entwurf repräsentiere die technische Fortschrittlichkeit, Modernität und Universalität des Bauhauses;⁴⁷⁰ seine kollaborative Entwurfspraxis wird genauso wie das Konzept für die Bagdader Universität als Ganzes in eine Kontinuitätslinie zu dessen ganzheitlichem Anspruch gestellt. Selbst den Hinweis eines ehemaligen Partners auf die sukzessive quasi-organische Genese der Projektdetails⁴⁷¹ deutet Marefat als Referenz auf ein genuin organisches Bauhaus-Vokabular.⁴⁷²

An dieser Stelle ist nicht der Ort, um die zahlreichen Inkonsistenzen dieser eher assoziativen, denn architekturhistorisch fundierten Beziehungssetzungen darzulegen. Für die anschließende Analyse ist es aber wichtig, nicht an das in Marefats Lesart vorgegebene Nachzeichnen eines kontinuierlichen Ideentransfers anzuknüpfen oder nach der linearen Übertragung der Ideen einer zur holistischen Architekturschule reduzierten Weimarer Bildungseinrichtung zu fahnden. Bereits die Vorstellung von der identischen Transplantation des Bauhauses nach Harvard muss, obschon von Gropius selbst und Architekturhistorikern wie Sigfried Giedion lanciert, mit Blick auf die grundverschiedenen diskursiven, personellen und institutionellen Rahmenbedingungen zurückgewiesen werden.⁴⁷³ Umso weniger erhellend erscheint es, ein inzwischen überholtes US-amerikanisches Erklärungsmuster zu adaptieren, das die Bauhaus-Idee für die globale Verbreitung des Internationalen Stils in den Dienst nimmt, ohne dabei die besonderen nationalhistoriographischen und hegemonietheoretischen Implikationen dieser Geschichtskonstruktion kritisch zu hinterfragen. Zudem wäre genauer zu spezifizieren, mit welchen neuen Gegensatzbeziehungen die vermeintlich identische Übertragung der mit dem Bauhaus-Stil assoziierten Architekturkonzeption in den nationalen irakischen Kontext einhergeht.⁴⁷⁴ Trotz ihres wiederholten Hin-

466 Siehe Regina Göckede, »Das Bauhaus nach 1933: Migrationen und semantische Verschiebungen,« *Mythos Bauhaus: Zwischen Selbstfindung und Enthistorisierung*, Hg. Anja Baumhoff und Magdalena Droste (Berlin: Reimer, 2009) 276–291.
467 Marefat, »From Bauhaus to Baghdad: The Politics of Building the Total University,« (2008): 9 und Marefat, »The Universal University: How Bauhaus Came to Baghdad,« (2008): 164.
468 Ebd. 160.
469 Ebd. 161.
470 Ebd. 162.
471 Marefat, »From Bauhaus to Baghdad: The Politics of Building the Total University,« (2008): 7.
472 Ebd. 12; Anm. 32.
473 Gabriele Diana Grawe, *Call for Action: Mitglieder des Bauhauses in Nordamerika* (Weimar: VDG, 2002) 89.
474 Göckede, »Das Bauhaus nach 1933: Migrationen und semantische Verschiebungen,« 280–283.

weises auf die Bedeutung lokaler Netzwerke für den Erfolg des Universitätsprojektes bildet in Marefats Ausführungen der Entwurf Frank Lloyd Wrights für Bagdad das konstituierende Gegenüber. Anders als dieser habe Gropius nicht die kulturellen Traditionen der Region, sondern rein praktische Erwägungen der vertraglich gesicherten und finanzierten Durchführung zum Ausgangspunkt seiner Arbeit gemacht.[475] Zu Abweichungen von seinem starren funktionalistischen Ansatz zugunsten einheimischer Bauweisen sei es eher zufällig in Folge formaler gestalterischer Erwägungen gekommen: »In the end, Gropius' plan celebrated international rather than local style.«[476] Insofern müsse sein Erfolg im Irak eher als strategischer, denn als eigentlich schöpferischer bewertet werden.[477] In der Summe platziert die Architekturhistorikerin die Universitätsplanung in die Geschichte des unsensiblen kulturimperialistischen Exportes einer sich selbst universalisierenden und in Gropius personifizierten Bauhausidee von der totalen Universität: Marefat spricht in diesem Zusammenhang von »a certain cultural imperialism«.[478] Indem sie ihren Lesern erklärt, wie das Bauhaus nach Bagdad kam,[479] soll gleichsam das Schlüsselereignis für den Siegeszug der rationalistischen Moderne Gropiusscher Prägung in den Ländern des Nahen Ostens rekonstruiert werden. Es hat eine gewisse Ironie und zeugt von der wissenschaftsideologischen Schreibposition der Autorin, dass sie zur Umsetzung ihrer durchaus in kritischer Absicht vorgetragenen Interpretation ein heimliches Zweckbündnis mit jenen frühen Selbstdarstellungen TACs und der irakischen Auftraggeber eingeht, die in der Universität gleichzeitig den Höhepunkt des individuellen Werkes des Meisterarchitekten und das gelungene Symbol für den Anschluss der jungen irakischen Republik wie der Region insgesamt an die globale Moderne präsentieren wollen.[480]

Ein alternatives Lesen des Projektes verlangt daher, sich im gleichen Maße von individualgeschichtlichen Kohäsionsprinzipien und stilgeschichtlichen Kontinuitätsthesen wie von dem inhärenten Insistieren auf das Traditionsganze und dem Progressivismus der dominanten Repräsentanten nachkolonialer Nationenbildung zu emanzipieren. Obwohl jede Analyse der diskursiven Formationen für die Entstehung des Bagdader Universitätscampus die wechselseitigen Effekte beider Erzählungen einzubeziehen hat, muss der Blick auf Diskontinuitäten ganz anderer Art gerichtet werden; auf semantische Transformationen regionaler Modernitätskonzeptionen vor dem Hintergrund veränderter globaler Rahmenbedingungen, auf Neben- und Randpositionen sowie auf die von Marefats Darstellung ausgeschlossenen lokalen Diskurstypen.

Der von TAC projektierte Universitätscampus erlaubt wie kein anderes Projekt westlicher Architekten im Irak der 1950er Jahre, den Blick auf die diese Auftragsarbeit umgeben-

475 Marefat, »Bauhaus in Baghdad: Walter Gropius Master Project for Baghdad University,« (2006): 84 und Marefat, »The Universal University: How Bauhaus Came to Baghdad,« (2008): 158f.
476 Marefat, »From Bauhaus to Baghdad: The Politics of Building the Total University,« (2008): 8.
477 Marefat, »The Universal University: How Bauhaus Came to Baghdad,« (2008): 163.
478 Marefat, »From Bauhaus to Baghdad: The Politics of Building the Total University,« (2008): 7.
479 So der Titel von Marefats Aufsatz: »The Universal University: How Bauhaus Came to Baghdad,« (2008).
480 Ebd. 163f.

den politischen, sozialen und kulturellen Dynamiken zu richten. Ohne damit die Universitätsplanung gegen die statische Matrix einer universellen Bauhaus-Architektur entweder als mittelmäßige Übertragung abzuwerten oder als Manifest ihrer globalen Implementierung zu überhöhen, werden im Folgenden jene lokalen Austausch- und Gegensatzbeziehungen analysiert, welche die Genese und Umsetzung der Architekturkonzeption vor und nach der irakischen Revolution determinieren. Anstatt den Campus-Entwurf in die abstrakte Erfolgsgeschichte einer von Deutschland ausgehenden und sich fortschreitend über die Kulturtransfer-Drehscheibe der USA globalisierenden Bauhaus-Moderne zu zwängen, gilt es, denselben vor dem konkreten Hintergrund der modernen irakischen Nationenbildung zu deuten. Bei der anschließenden Analyse des konkreten Projektes ist es daher besonders wichtig, die hoch politisierten Positionen der jungen Bagdader Kunst-, Literatur- und Architekturbewegung einzubeziehen: Wie vertragen sich die Modernitätsentwürfe, künstlerischen Sprachen und Repräsentationsansprüche der emergenten Schicht bürgerlicher Intellektueller mit TACs funktionalistischem Universitätsentwurf? Inwiefern nimmt Letzterer die virulenten Identitätsdebatten um eine genuin nationalirakische Ästhetik in den eigenen Arbeitsmodus auf? Zu welchen technologischen formalen und semantischen Verschiebungen kommt es gegebenenfalls innerhalb dieses Prozesses? An welchen Stellen kollidiert das Verfahren mit divergierenden lokalen Modernitätsaspirationen und soziopolitischen Wirklichkeiten?

Die von diesen Fragen angeleitete Interpretation platziert die Genese des Bagdader Universitätscampus in ein kritisch revidiertes Nationalismus-Narrativ, das die Herausbildung eines ausgesprochen pluralistischen öffentlichen Raumes im späten haschemitischen Königreich wie im frühen nachrevolutionären Irak konstatiert. Damit richtet sich der interpretatorische Fokus jenseits überregionaler und globaler Akteure besonders auf die Rolle der Iraker als Agenten ihrer eigenen Modernität. Es soll gezeigt werden, dass TACs Planung nicht zufällig nach 1958 fortgesetzt werden kann. Der Universitätsentwurf – so lautet die Arbeitsthese – adressiert keineswegs primär oder gar ausschließlich die Repräsentationsbedürfnisse der haschemitischen Staatselite, sondern erwidert trotz seiner semikolonialen Entstehungsbedingungen weitaus stärker als die Arbeit anderer westlicher Experten die modernistischen Diskurse einer wachsenden gebildeten und häufig linksorientierten städtischen Mittelschicht. Ohne dabei allzu euphemistisch mögliche Widersprüche zwischen den dem Projekt eigenen emanzipatorischen Ansprüchen und dem elitären Ausschluss breiter subalterner Bevölkerungsgruppen zu übergehen oder die Bedeutung fortgesetzter cross-kultureller Hegemonien zu übersehen, verspricht die vergleichende Untersuchung des Campus-Projektes sowie der Positionen der lokalen künstlerischen, literarischen und architektonischen Avantgarden Aufschluss über die wechselseitige Assimilation disparater politisch-didaktischer Ästhetiken bei der spätkolonialen Globalisierung der Architekturmoderne zu geben.

(Trans-)nationale Aspirationen und symbolische Aneignungen:
Akteure – Diskurse – Netzwerke

> [T]here is emerging a public appreciation of the special role of the architect: a realization that his training equips him to do more than embellish the bare structure provided by a contractor and that his services include an attempt to solve the demands of climate, social function, aesthetic preference and budget of the client. In itself, this is something of a revolution [...].[481]

Im März 1957 berichtet die für ihre innovativen Beiträge und Offenheit gegenüber nichtwestlichen Architekturentwicklungen bekannte britische Fachzeitschrift *Architectural Design* ihren internationalen Lesern von den Auswirkungen der jüngsten sozioökonomischen Umwälzungen im Irak.[482] Der Fokus des Beitrages richtet sich auf die innerirakische Architekturdebatte, besonders auf die Positionen einer jungen Generation lokaler Architekten. Anders als die überwiegende Zahl der im Lande tätigen ausländischen Experten ziele deren experimentelle Suche nach einer zeitgenössischen irakischen Architektur nicht auf die oberflächliche Kondensierung regionaler Bautraditionen oder die Adaption der für andere Länder des Südens entwickelten Lösungen. Den durchweg an europäischen und US-amerikanischen Hochschulen ausgebildeten Architekten ginge es vielmehr darum, funktionsfähige sozialräumliche Antworten auf die Veränderungen ihres Landes zu finden. Obschon dieses ergebnisoffene Bemühen um eine nationale Architektursprache durchaus mit der kreativen Adaption indigener Traditionen einhergehe, sei der eigentliche Enthusiasmus für neue moderne Ausdrucksformen bei radikal veränderten soziopolitischen Bedingungen unverkennbar. So, wie das Leben im Irak von dem rapiden Wandel der Gegenwart erschüttert werde, kristallisiere sich im Zuge des immensen Baubooms immer stärker die Forderung nach einer neuen irakischen Architektur heraus.[483] Von Aufruhr, von explosiven Effekten und von einer Art Revolution auf dem Sektor der Baukunst ist hier die Rede – nicht einmal sechzehn Monate später erlebt der Irak das gewaltsame Ende der haschemitischen Monarchie. Die durch einen Militärputsch eingeleitete Revolution vom 14. Juli 1958 beendet mit der Implementierung einer unabhängigen republikanischen Verfassung nicht nur endgültig die direkte politische Einflussnahme der ehemaligen Mandatsmacht Großbritannien, sondern durchquert aufgrund der radikal veränderten baupolitischen Rahmenbedingungen auch die Pläne der im Land tätigen ausländischen Architekten. Für die meisten von ihnen bedeutet die Revolution über kurz oder lang das Ende ihrer Projekte.

Die Universitätsplanung von TAC bildet in dieser Hinsicht eine signifikante Ausnahme. Obschon die Beauftragung im Spätsommer 1957 und damit nahezu ein Jahr vor der

481 Ellen Jawdat, »The New Architecture in Iraq,« *Architectural Design* 27 (1957): 79.
482 Die von Monica Pidgeon herausgegebene Zeitschrift avanciert seit Mitte der 1950er Jahre zu einem experimentellen Forum für solche Positionen, die nicht in den Mainstream des nationalen Architekturgeschehens passen. Hier publizieren z. B. die Mitglieder des Team 10. *Architectural Design* etabliert sich in dieser Zeit als ein ausgesprochen internationales Journal.
483 Jawdat, »The New Architecture in Iraq,« 79.

Revolution durch das IDB erfolgt, gelingt es dem Gemeinschaftsbüro, den neuen republikanischen Klienten für das ebenso prestigeträchtige wie lukrative Vorhaben zu gewinnen.

Die Geschichte dieses von zahlreichen Unterbrechungen wie Revisionen gekennzeichneten und letztendlich unvollendet gebliebenen Projektes eröffnet wie kaum ein anderes Beispiel den Blick auf einen besonders transitorisches Moment in der Globalisierung der Architekturmoderne. Gerade weil die Fragment gebliebene Arbeit die Spuren jener kontextuellen Konflikte in sich trägt, die ihr Entstehen begleiten, erlaubt ihre Analyse, die historische Semantik architektonischer Globalisierungsdynamiken beim Übergang von der spätkolonialen zur nachkolonialen Phase zu erschließen. Dass es sich im konkreten Fall um das späte Werk einer der Schlüsselfiguren der sogenannten Klassischen Moderne handelt, macht dieses Unterfangen umso interessanter. Hat Walter Gropius als Gründer des Bauhauses und Ring-Architekt entscheidenden Anteil an der Formation des Neuen Bauens in der Weimarer Republik und gilt er in den USA als archetypischer akademischer Repräsentant des sich bald internationalisierenden modernen Idioms, erlebt die von ihm (mit)vertretene Architekturauffassung im Irak der späten 1950er Jahre gleichzeitig ihre globale Verbreitung wie ihre lokale Assimilation und Neu-Interpretation. Da dieser Prozess der selektiven Aneignung notwendigerweise mit vielfältigen Transformationen des modernen Kanons einhergeht, die nicht hinreichend mit dem eurozentristischen Moderne-Begriff zu fassen sind, motiviert der konkrete Gegenstand gleichzeitig eine Perspektivverschiebung zugunsten zeitgenössischer irakischer Modernitätsdiskurse.

Das einleitend zitierte Textfragment aus einem von Ellen Jawdat für die Zeitschrift *Architectural Design* verfassten Beitrag zeigt deutlich, dass Ende der 1950er Jahre die binäre Vorstellung streng getrennter kultureller Diskursräume längst nicht mehr der globalen Realität entspricht. Seine Verfasserin verbindet in ihrer Person nicht nur angesichts ihrer biographischen Verflechtungen und transmigrantischen Verortungen[484] die das Campus-Projekt allgemein determinierenden Bedingungen von ökonomischer Entgrenzung und transnationaler Migration, sondern tritt in dem hier zur Disposition stehenden Projekt selbst als vermittelnde Akteurin zwischen vormals getrennten Architekturräumen in Erscheinung. Die 1921 im kolonialen Indien als Tochter eines YMCA-Funktionärs geborene US-Amerikanerin studiert Mitte der 1940er Jahre gemeinsam mit ihrem späteren Ehemann Nizar Jawdat an der Harvard Graduate School of Design. Nach dem Studienabschluss geht das junge Architektenpaar gemeinsam nach Bagdad, um in der Heimat Nizar Jawdats zu praktizieren.[485] Dort empfangen sie im Jahre 1954 ihren ehemaligen Lehrer Gropius als Gast. Bereits während dieses kurzen Aufenthalts entstehen erste Kontakte zu lokalen Akademikern, Architekten und Künstlern sowie Vertretern der politischen Elite.[486] Das Ehe-

484 Zum Konzept der Transmigration siehe Markus Schmitz, »Verwackelte Perspektiven: Kritische Korrelationen in der zeitgenössischen arabisch-amerikanischen Kulturproduktion,« *Kulturen in Bewegung. Beiträge zur Theorie und Praxis der Transkulturalität*, Hg. Dorothee Kimmich und Schamma Schahadat (Bielefeld: Transcript, 2012) 282–284.
485 Fulton, *Coan Genealogy* 345f.
486 Siehe vorliegende Studie S. 352f.

paar Jawdat bildet für die Akquise und Durchführung des Bagdad-Projektes in der Folge den wichtigsten innerirakischen Kontakt. Von der Auftragsvergabe durch das haschemitische IDB bis zur Fertigstellung des ersten Bauabschnitts unter der republikanischen Präsidentschaft Abdul Salam Arifs (1963–66) gelingt es ihnen demnach trotz stetig wechselnder politischer Gemengelagen, das symbolträchtige Vorhaben der US-amerikanischen Bürogemeinschaft zu unterstützen. Sie überzeugen TAC offenbar auch davon, jüngere ortsansässige irakische Architekten in den Planungsprozess einzubeziehen. Nach der irakischen Revolution des Jahres 1958 sind an allen Projektphasen die Bagdader Architekten Hisham Munir und Medhat Ali Madhloom beteiligt. Diese Form der Kooperation mit externen Personen und Firmen ist keineswegs ungewöhnlich für die Arbeitsweise der in Cambridge ansässigen Architektengemeinschaft.[487] Für die Inkorporation lokaler Modernitätsdiskurse in die Planung und den Entwurf der Universität von Bagdad erweist sich diese Praxis – wenngleich keineswegs widerspruchsfrei – als ausgesprochen folgerichtig.

Gleichberechtigte Kooperation als kreatives Programm: TAC

Gegründet im Dezember 1945 von Jean B. und Norman C. Fletcher, Walter Gropius, John C. und Sarah P. Harkness, Robert S. McMillan, Louis A. McMillen und Benjamin Thompson zeichnet sich The Architects Collaborative durch eine ungewöhnliche Organisationsstruktur aus. Die als »motivated anarchy«[488] beschriebene gleichberechtigte Zusammenarbeit von Architekturgeneralisten entspricht der egalitären Verteilung von Managementverantwortung und Gewinnbeteiligung. Während sich die Bürogemeinschaft als Gruppe ebenbürtiger Akteure darstellt, die sich ohne Konkurrenzdenken gegenseitig kritisieren und beeinflussen,[489] liegt die endgültige Entscheidung über die finale Form eines Entwurfes bei dem sogenannten »project leader«, dem Hauptverantwortlichen des jeweiligen Projektes.[490] Für das Bagdader Projekt werden mit Walter Gropius, Robert McMillan und Louis McMillen gleich drei »Partners-in-Charge« ausgewiesen.[491] Auch wenn hier die initiale Akquise maßgeblich der »Weltkapizität«[492] von Gropius geschuldet ist und dessen als »skyhigh«[493] beschriebenes Prestige in Bagdad anscheinend auch die postrevolutionäre Implementierung des Projektes sicherstellt, liegt die Urheberschaft bei dem bewusst als anonyme Gruppe auftretenden Kollektiv.[494] Dass bei dem Campus-Entwurf nicht von der Integrität einer geschlossenen Originalkonzeption aus einer Hand auszugehen ist, liegt

487 The Architects Collaborative 1945–1965 14.
488 Sam T. Hurst, »Twenty years of TAC,« The Architects Collaborative 1945–1965, Hg. Walter Gropius et al. (Teufen: Niggli, 1966) 8.
489 Sarah P. Harkness, »Collaboration/Zusammenarbeit,« The Architects Collaborative 1945–1965 26 u. Louis A. McMillen, »The Idea of Anonymity/Die Idee der Anonymität,« The Architects Collaborative 27f.
490 The Architects Collaborative 1945–1965 16.
491 Ebd. 120.
492 Brief Walter Gropius an Ise Gropius, 10.11.1957, BHA, Nachlass Ise Gropius, Mappe 40.
493 Brief Walter Gropius an Ise Gropius, 26.02.1960, BHA, Nachlass Ise Gropius, Mappe 41.
494 Louis A. McMillen, »The Idea of Anonymity,« 27.

174 Gründungsmitglieder TAC, um 1950. Von links nach rechts: Sarah P. Harkness, Jean B. Fletcher, Robert McMillan, Norman C. Fletcher, Walter Gropius, John Harkness, Benjamin Thompson und Louis McMillen.

also sowohl an dem spezifischen inneren Arbeitsmodus von TAC als auch an dem langwierigen, von zahlreichen kontextuellen Transformationen und externen Personen codeterminierten Prozess wiederholter Revisionen. Schon allein aus diesem Grund ist die Konstruktion einer auf Gropius bezogenen personengeschichtlichen Kontinuitätslinie von der Weimarer Bauhausgründung im Jahre 1919 bis hin zur Bagdader Universitätsplanung der späten 1950er Jahre mehr als zweifelhaft. Der radikale Reformgedanke einer ganzheitlichen Durchdringung von Bildhauerei, Malerei, Kunstgewerbe und Handwerk, von Form- und Werkstättenunterricht, von akademischer Kunsterziehung und gesellschaftlichem Leben mit dem ebenso symbolischen wie realen Ziel des Bauens[495] hat sich vor dem Hintergrund der spezifischen gesellschaftlichen und politischen Verhältnisse der Weimarer Republik schrittweise institutionalisiert. Erst das zwischen 1925 und 1926 von Gropius selbst für den neuen Standort errichtete Schulgebäude sowie seine Meisterhäuser avancieren in den Folgejahren »zum Inbegriff moderner Architektur in Deutschland« und machen das Dessauer Bauhaus auch für eine wachsende Zahl internationaler Schüler »zu einer Art Pilgerstät-

495 Magdalena Droste, *Bauhaus, 1919–1933* (Köln: Taschen, 1998) 17–37.

te«.⁴⁹⁶ Hier rückt schließlich mit der Berufung von Hannes Meyer die Architektur in den Mittelpunkt des Unterrichts, bevor Ludwig Mies van der Rohe die Pädagogik des Bauhauses endgültig auf die einer »Architekturschule« verengt.⁴⁹⁷ Freilich wurde in den USA, wo Gropius seit 1938 die Architekturabteilung der Graduate School of Design an der Harvard Universität leitet, niemand so sehr mit der mit dem Bauhaus assoziierten Moderne identifiziert wie der immigrierte Bauhausgründer. Doch obschon dieser selbst keinen geringen Anteil an der reduktionistischen Gleichsetzung seiner Person mit der Bauhaus-Idee hat,⁴⁹⁸ entsteht ebenso wenig in Cambridge ein neues Bauhaus wie im gleichnamigen Chicagoer Institut des ehemaligen Bauhauslehrers Laszlo Moholy-Nagy.⁴⁹⁹ Der Theoretiker und Lehrer Gropius betrachtet auch in den USA Architektur und Städtebau nach wie vor als gesellschaftlich verpflichtete Disziplinen, in denen die Forderung nach geistig-künstlerischer Kreativität nicht von den Parametern wissenschaftlich-technischer Objektivität zu trennen ist. Ungebrochen insistiert er in seinem für Harvard entwickelten pädagogischen Ansatz auf die Schulung intuitiver Gestaltung bei gleichzeitiger rationaler Rückbindung. Hierbei handelt es sich jedoch nicht um das formalistische Festschreiben einer zum Dogma erstarrten Architekturauffassung.⁵⁰⁰ Diese Haltung wird besonders in seinen gemeinsam mit TAC realisierten Projekten deutlich. Das Gemeinschaftsbüro erarbeitet sich vor allem auf dem Sektor des Schul- und Universitätsbaus einen Namen. Analog zu Gropius' Idealvorstellung eines mehrphasigen, aber dennoch strukturell einheitlichen Bildungswesens entwirft die Bürogemeinschaft genauso Kindergärten und Elementarschulen wie weiterführende Bildungseinrichtungen und Universitäten.

Von den zahlreichen Bildungsbauten, die vor oder während der Arbeit am Bagdader Campus projektiert werden,⁵⁰¹ nennt Gropius 1959 in der Präsentation des Projektes in *Architectural Record* drei explizite konzeptionelle Vorbilder.⁵⁰²

Der durch einen ehemaligen chinesischen Harvard Absolventen vermittelte und mit diesem gemeinsam im Jahre 1946 für Schanghai entwickelte Entwurf der Hua Tung Uni-

496 Ebd. 121. Siehe auch Nerdinger, *Der Architekt Walter Gropius* 70–79.
497 Droste, *Bauhaus, 1919–1933* 134f, 166–174, 203–216.
498 Grawe, *Call for Action* 22–30.
499 Ebd. 160–167.
500 Ebd. 78–83.
501 Dazu zählen folgende Projekte und Entwürfe, in chronologischer Reihenfolge: Peter Thacher Junior High School in Attleboro, MA, 1946 (*The Architects Collaborative* 1966, 32–36), Entwurf Hua Tung Universität, 1948, Shanghai (ebd. 58–62), Harvard Universität, Graduate Center, Cambridge, MA, 1949 (ebd. 63–71), West Bridgewarter Grundschule, MA, 1954 (ebd. 88–90), Entwurf einer Grundschule mit Kindergarten für die Zeitschrift *Collier's Magazine* »The Universal School,« 1957 (ebd. 84–86), Wayland Oberschule, Wayland, MA, 1958 (ebd. 138–144), Hanscom Grundschule, Lincoln, MA, 1958 (ebd. 145–151), Erweiterung Brandeis Universität, Waltham, MA, 1959 (ebd. 110–114), Kunst- und Kommunikationszentrum der Phillips Akademie, Andover, MA, 1959 (ebd. 169–177), Studentische Wohnheime und Mensa der Brandeis Universität, Waltham, MA, 1960 (ebd. 115–118), Parkside Grundschule, Columbus, Indiana, 1960 (ebd. 178–183), Studentische Wohn- und Gemeinschaftseinrichtungen Clark Universität, Worcester, MA, 1961 (ebd. 214–220), Entwurf Fakultät für Jura, Volks- und Betriebswirtschaft der Universität von Tunis, 1961 (ebd. 221–224).
502 Gropius spricht von »proto types,« Gropius, »The University of Baghdad,« 148.

175 TAC, Entwurf Hua Tung Christliche Universität, Schanghai, 1948.

versität[503] wird bereits in der frühen Phase der Projektanbahnung Ellen und Nizar Jawdat als ›Propagandamaterial‹ an die Hand gegeben (Abb. 175).[504] Gropius hält den nach dem Sieg der kommunistischen Bewegung und der Proklamation der Volksrepublik China niemals zur Ausführung gelangten Entwurf für besonders geeignet, um die potenziellen irakischen Klienten von TACs fremdkultureller Sensibilität und empirisch fundierter Adaptionsfähigkeit zu überzeugen: »[...] the Hua Tung University which I think is good evidence for our capability to adapt to the conditions of foreign countries. My own line is particularly to go really after the actual conditions in a region and derive the design expression from the acquired knowledge.«[505]

Obschon diese Campus-Planung bewusst auf stilistische Anleihen bei der traditionellen chinesischen Architektur verzichtet, reagiert die aus relativ kleinen aufgeständerten Einzelbauten und gedeckten Verbindungsgängen bestehende Gesamtanlage durchaus auf lokale klimatische Bedingungen, Wohngewohnheiten und Baumaterialien. Die Planung der streng symmetrisch und flachgeschossig angelegten Hua Tung Universität folgt aber primär wirtschaftlichen und funktionalen Erwägungen. Ihre regionalistische Einbindung präsentiert sich eher als sekundäre und äußerst abstrahierte Integration in die konkrete Umgebung.

Von deutlich universalistischerem Anspruch ist TACs zweites Referenzprojekt; ein 1953 für die sozialreformerisch ambitionierte Wochenzeitschrift *Collier's Magazine* erarbeiteter Entwurf einer kombinierten Vor- und Grundschule (Abb. 176). Die sogenannte Universal School wird als Prototyp für eine prinzipiell an jedem Ort der Welt zu errichten-

503 *The Architects Collaborative 1945–1965*, 59–62.
504 Brief Walter Gropius an Ellen und Nizar Jawdat, 9.09.1954, BHA, Walter Gropius Nachlass, GS 19/1, 322.
505 Ebd.

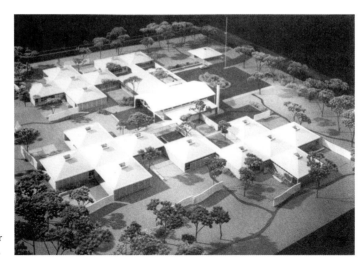

176 TAC, Modell zum Entwurf einer Schule für *Collier's Magazine*, 1953.

de Bildungseinrichtung präsentiert.[506] Ihre flexible modulare Konzeption soll sowohl die Anpassung an verschiedene topographische und klimatische Verhältnisse als auch die lose sukzessive Erweiterung der Gesamtanlage erlauben. Je vier oder fünf auf quadratischem Grundriss errichtete eingeschossige Einraum-Bauten mit niedrigen Walmdächern bilden eine Einheit mit zentralem Gemeinschaftsraum oder Innenhof. Die Schulanlage kann auf Basis dieses modularen Grundelements abhängig von den lokalen Bedürfnissen variabel aufgebaut werden.

Der fraglos renommierteste Musterentwurf für das Bagdader Universitätsprojekt ist das im Oktober 1950 eingeweihte Graduate Center der Harvard Universität (Abb. 177).[507] Die durch eine lose Abfolge von hofartigen Freiflächen untergliederten Wohn- und Gemeinschaftsbauten der wachsenden Eliteuniversität gelten Gropius wie vielen seiner zeitgenössischen Interpreten als »Schlüsselwerk, mit dem er der in den fünfziger Jahren in Nordamerika geführten Diskussion um Moderne und traditionelle Bauweise begegnen konnte.«[508] Es sind weniger die langgestreckten überwiegend kubischen Formen der teilweise aufgeständerten drei- bis viergeschossigen Bauten in Stahlbeton, die für Aufsehen sorgen, als vielmehr TACs sensibler Umgang mit dem historischen Bestand. Das neue Graduierten-Zentrum fügt sich in die vorgegebene bauliche Situation ein, indem neben Höhenniveaus und Materialien besonders das charakteristische aus dem 17. Jahrhundert stammende Raummuster des Harvard-Campus erwidert wird.[509]

506 *The Architects Collaborative 1945-1965* 84–87.
507 Ebd. 63–71.
508 Grawe, *Call for Action* 84.
509 Jonathan Coulson, Paul Roberts und Isabelle Taylor, *University Planning and Architecture: The Search for Perfection* (New York et al.: Routledge, 2011) 58–65, bes. 65.

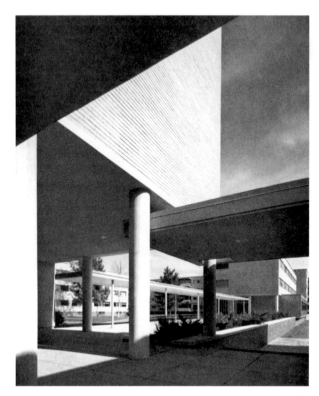

177 TAC, Harvard Graduate Center, Cambridge/MA, 1949. Blick in Wohnheim-Hof.

Die in ihrer äußeren Erscheinung schlichten, durch hellen Sichtbeton und gelbe Backsteinausfachungen gestalteten Gebäude werden zu ineinander übergehenden Höfen organisiert und setzen auf diese Weise die signifikanteste bauliche Tradition US-amerikanischer Collegeplanungen, das sogenannte »open quadrangle«,[510] fort. Während Zeitgenossen darin eine gelungene Synthese von Tradition und zurückhaltender Moderne erkennen, in der die Kluft zwischen Theorie und Praxis geschlossen wird,[511] hebt Gropius die dynamische, genuin moderne Qualität des Entwurfes hervor: »True tradition is a result of constant growth«, erklärt er schon 1949 mit Blick auf das dem Graduate Center zugrundeliegende Selbstverständnis. Zur mit der Campus-Erweiterung von TAC verfolgten Absicht heißt es: »[...] these structures can be made into a vital link between the historic mission of great educational institution and the restless, inquisitive minds of the young men and women of today.«[512]

510 Ebd. 60. Siehe auch Hinweis bei: Nerdinger, *Der Architekt Walter Gropius* 282.
511 »Harvard Builds a Graduate Yard,« *Architectural Forum* 93.6 (1950): 62–71.
512 Walter Gropius, »Not gothic but modern for our colleges: A noted architect says we cling too blindly to the past, though we build for tomorrow,« *New York Times* 23.10.1949: SM 18.

Die zu hofartigen Formationen arrangierten geschlossenen Baukörper und offenen Räume sowie der mittels ineinandergreifender Freiräume und Ausblicke erzeugte Eindruck von Bewegung kennzeichnen die allermeisten Schul- und Universitätsprojekte von TAC. Das Verfahren ist nicht nur ein symbolisches Bekenntnis zur Kontinuität des Wandels als Grundlage jeder Baukunst, sondern postuliert für die gebauten architektonischen Räume des Gemeinschaftsbüros einen pädagogischen Anspruch. So, wie die Schaffung flexibler Innenraumlösungen die Konstante sozialer Veränderungen einbekennt, verspricht die gezielte Herstellung dynamischer Raumerfahrungen, dem lernenden Menschen stetig wechselnde Anreize zur Stimulierung seiner intellektuellen Aufnahmebereitschaft zu geben.[513]

In ebendiesem Sinne sind in die Gesamtkonzeption des Graduate Centers auch Wandgestaltungen und Skulpturen von Josef Albers, Herbert Bayer oder Richard Lippold integriert. Offene Räume, die sie umgebende Architektur und die Werke der bildenden Kunst durchdringen sich wechselseitig. So, wie TAC als Team in seiner inneren Organisation versucht, individuelle Unabhängigkeit mit dem Prinzip der gleichberechtigten Zusammenarbeit zu verbinden, und die Architekten als akademische Lehrer die Forderung nach künstlerischer Freiheit mit dem Postulat gesellschaftlicher Verantwortung verknüpfen, zeichnen sich die Entwürfe für Schul- und Universitätsbauten durch soziopolitische Erwägungen und ein klares Bekenntnis zu den Grundwerten der liberalen Demokratie aus.[514]

Die kulturelle Avantgarde Bagdads
und die Fallstricke der haschemitischen Modernisierung

Es liegt auf der Hand, dass dieser hohe Anspruch an Architektur – verstanden als eine demokratische Kunst der kreativen Synthese von wissenschaftlich-technischen Fakten, individuellen Freiheitsaspirationen und sozialpsychologischen Anforderungen – im Bagdad der späten 1950er und frühen 1960er Jahre auf ganz besondere Herausforderungen trifft. Hier vollzieht sich die Suche nach dem geeigneten Verhältnis von Tradition und Moderne unter gänzlich anderen, keineswegs freiheitlichen Vorzeichen. Die lokale Dynamik sozioökonomischer Modernisierung ist untrennbar mit der Forderung immer breiterer Bevölkerungsgruppen nach demokratischer Teilhabe verbunden. Die das Campus-Projekt begleitenden sozialen Veränderungen machen es nicht leicht, die disparaten »praktischen und geistigen Bedürfnisse«[515] der verschiedenen potenziellen Nutzergruppen zu identifizieren. Das betrifft nicht zuletzt die intellektuellen Modernitätsdiskurse vor Ort. Selbst wenn TACs Arbeitsweise voraussetzt, »dass eine Verwandtschaft des [architektonischen; Anm. d. Verf.] Ausdrucks, eine Zusammenfassung der Richtungen, in einer Demokratie nicht

513 Grawe, *Call for Action* 87.
514 Walter Gropius, »TAC's Objectives/TAC's Ziele,« *The Architects Collaborative 1945–1965* 21f u. ders., »TAC's Teamwork/TAC's Teamarbeit,« *The Architects Collaborative 1945–1965* 24–26.
515 Gropius, »TAC's Objectives/TAC's Ziele,« 21.

bewusst organisiert werden kann«,[516] trifft das Team im Irak auf stark polarisierte, aber keineswegs durchweg demokratisch legitimierte Repräsentationsansprüche.

Die Universitätsplanung geht anders als etwa Frank Lloyd Wrights Opernhausentwurf durchaus mit dem klaren Bekenntnis zu ihrer eigenen Modernität, zur Akkumulation von vorangegangenen Erfahrungen sowie zur lokalen Adaption und Verfeinerung von in früheren Schul- und Universitätsprojekten generierten Detaillösungen einher. Die beanspruchte respektvolle Haltung gegenüber dem spezifischen Ort, den Klienten und ihren sozialen Anforderungen erlaubt angesichts der vorgefundenen Konfigurationen freilich keine einfache Interpretation der konkreten Zeiterscheinungen. Wer ist in Bagdad das Gegenüber des innerhalb des Architektenteams praktizierten »Geben[s] und Nehmen[s]«?[517] Wer steht auf der anderen Seite der für die TAC-Projekte als unverzichtbar postulierten Bedingung einer auf »gegenseitige[r] Achtung« basierenden »[f]reiwillige[n] Teilnahme«?[518] Und inwieweit kommt es im Zuge der konkreten Planungsarbeit zu jenem »freien Austausch von Ideen« und jener »schöpferischen Zwiesprache«, die das Team-Mitglied Benjamin Thompson als die unerlässliche Voraussetzung jeder »gültige[n] zeitgemäße[n] Kunstform« bezeichnet?[519]

Zu einem Ideenaustausch mit den irakischen Monarchen kommt es offenbar nicht. Fragt Walter Gropius nach seinem ersten Besuch im Jahre 1954 in einem an Ellen und Nizar Jawdat gerichteten Brief noch, ob es ein strategischer Fehler gewesen sei, sich nicht um eine persönliche Audienz beim König bemüht zu haben,[520] dürfte sich dieses vermeintliche Versäumnis rückblickend als vorteilhaft erwiesen haben. Stattdessen versteht es der prominente Architekt, seine persönlichen Kontakte zu nutzen, um andere Entscheidungsträger sowie einflussreiche Akteure aus dem irakischen Bildungssektor, den Planungsbehörden und der einheimischen Architektur für sein Vorhaben zu gewinnen. Es sind zuerst die im Ausland ausgebildeten Architekten des Landes, die Gropius als Experten für eine Universitätsplanung empfehlen. Diese recht überschaubare Gruppe irakischer Architekten formiert sich seit Ende der 1940er Jahre in Bagdad als moderne Baukünstler.

Schon vor der Gründung der ersten irakischen Architekturschule nach westlichem Vorbild im Jahre 1959[521] konkurrieren die lokalen Akteure mit ausländischen, zunächst vornehmlich britischen Architekten um staatliche Aufträge. Nichtsdestoweniger plädieren sie dort, wo in der Sache begründet, für die Beauftragung von auswärtigen Experten. Die von ihnen eingeforderte enge Zusammenarbeit mit den externen Architekten bleibt allerdings allzu oft aus.[522] Dennoch ist der Einfluss dieser Gruppe auf das zeitgenössische Pla-

516 Gropius, »TAC's Teamwork/TAC's Teamarbeit,« 25.
517 Ebd.
518 Ebd.
519 Benjamin Thompson, »Miscellaneous Comments/Bemerkungen,« The Architects Collaborative 1945–1965 23.
520 Brief Walter Gropius an Ellen und Nizar Jawdat, 9.09.1954, BHA, Walter Gropius Nachlass, GS 19/1, 322.
521 Siehe hierzu: Fuad A. Uthman, »Exporting Architectural Education to the Arab World,« Journal of Architectural Education 31.3 (1978): 27.
522 Jawdat, »The New Architecture in Iraq,« 79.

nungs- und Architekturgeschehen nicht zu unterschätzen. Ohne über eine eigene berufsständische Vertretung zu verfügen, sind die meisten von ihnen gleichzeitig als private Architekten und Mitarbeiter oder Berater staatlicher Behörden tätig. Sie entstammen durchweg einem ökonomisch privilegierten urbanen Milieu von Geschäftsleuten, hohen Beamten und Politikern. Nicht selten sind ihre Familien Angehörige der im haschemitischen Irak herrschenden Eliten: hohe Offiziere, die bereits in Syrien zur Entourage Faisal I. gehörten und die in osmanischer Zeit an die Macht gelangte Schicht von wohlhabenden Großgrundbesitzern und Kaufleuten.[523]

Für TAC erweist es sich als besonders glücklicher Umstand, dass Nizar Jawdats Vater im Spätsommer 1957 als irakischer Premierminister gleichzeitig Vorsitzender des IDB ist. Mindestens zwei befreundete Architekten der Jawdats sind bald nach dessen Gründung im Jahre 1950 als Berater für die technische Abteilung der Entwicklungsbehörde tätig: Bevor Mohamed Makiya im Verlauf der 1960er Jahre zu einem der prominentesten akademischen Vertreter der vernakulären irakischen Moderne avanciert,[524] bildet für den an der Liverpooler Architekturschule ausgebildeten, an der Universität von Cambridge promovierten und seit 1946 in Bagdad praktizierenden Architekten die Klassische Moderne die entscheidende konzeptionelle und stilistische Bezugsgröße: »His ›references‹ were Bauhausian above all.«[525] Obwohl kein ungebrochen geteiltes Verständnis hinsichtlich der funktionalen und symbolischen Anforderungen an eine neue irakische Architektur angenommen werden darf, steht Gropius bis Ende der 1960er Jahre in regelmäßigem Austausch mit dem an der 1959 neugegründeten Bagdader Architekturschule lehrenden Kollegen (Abb. 178).[526]

Besonders Makiyas praxisorientierte Forschung zur Geschichte des arabisch-islamischen Bauens und zu den klimatischen Bedingungen der regionalen Architekturentwicklung dürfte nicht ohne Einfluss auf den Universitätsentwurf geblieben sein.[527]

Der an der Londoner Hammersmith School of Arts and Crafts ausgebildete Rifat Chadirji arbeitet seit seiner Rückkehr nach Bagdad im Jahre 1952 für die technische Abtei-

523 Sami Zubaida, »The Fragments Imagine the Nation: The Case of Iraq,« *International Journal of Middle East Studies,« 34.2 (2002): 211.
524 Kultermann, *Contemporary Architecture in the Arab States: Renaissance of a Region* 32–36. Kanan Makiya charakterisiert die Architektur seines Vaters als post-islamischen Klassizismus, siehe Kanan Makiya, *Post-Islamic Classicism: A Visual Essay on the Architecture of Mohamed Makiya* (London: Saqi Books, 1990).
525 Makiya, »Deeply Baghdadi,« Interview mit Guy Mannes-Abbott, 57. Einführung zum Interview.
526 Makiya nimmt Anfang 1956 Kontakt zu Gropius auf, als er sich als Fellow am MIT in Cambridge/MA aufhält. Siehe Brief Mohamed S. Makiya an Walter Gropius, 1.11.1956, BHA, Nachlass Walter Gropius, GN 3, Mappe 138, Misc. 31.–32.
527 Siehe Udo Kultermann, »Contemporary Arab Architecture: The Architects of Iraq,« *Mimar: Architecture in Development* 5 (1982): 54 sowie Jonathan Bloom und Sheila Blair, Hg., *The Grove Encyclopedia of Islamic Art and Architecture*, 2. Bd. (Oxford et al.: Oxford Univ. Press, 2009) 435. Makiya reicht im Jahre 1945 an der Univ. of Cambridge seine Dissertationsschrift ein. Der Titel der Untersuchung lautet: »Architecture and the Mediterranean climate: Studies on the effect of climatic conditions on architectural development in the Mediterranean region, with special reference to the prospects of its practice in the Near East«.

178 Walter Gropius im Gespräch mit Mohamed Makiya, Bagdad 1967.

lung des IDB. In dieser Funktion, wie als Architekt der von ihm gegründeten Firma Iraq Consult ist er sehr früh mit der Frage nach dem angemessenen Verhältnis zwischen dem Import internationaler Verfahren, Formen und der Bewahrung des eigenen baukünstlerischen Erbes konfrontiert. Bevor er seit etwa Mitte der 1960er Jahre fortschreitend an der zeitgemäßen Abstraktion lokaler Architekturformen arbeitet, richtet Chadirji sein entwerfendes Experimentieren auf eine »modern regional architecture«.[528] Gerade seine frühen Arbeiten sind von dem klaren Bekenntnis zur Interaktion mit und der Integration von sich internationalisierenden westlichen Tendenzen sowie der Ablehnung eines ideologisch verengten vernakulären Bauens charakterisiert: »These are options which the designer cannot ignore or avert.«[529] Obwohl er sehr bald den naiven Internationalismus der 1920er Jahre ablehnt,[530] bekennt sich Chadirji offen zu seiner europäischen Ausbildung. Wenn er in den 1950er Jahren den modernen Architekturstil zuvorderst als Ausdruck eines technologischen Produktionsmodus und damit einhergehender sozialer Interaktionsbeziehungen begreift,[531] dann dient ihm nicht zuletzt die deutsche Werkbund-Moderne und die sogenannte Bauhaus-Bewegung als Vorbild. Dass er seine nach internationalen und lokalen Einflüssen auf die Genese eigener visueller Konzepte fahndende Studie aus dem Jahre 1986

528 Rifat Chadirji, *Concepts and Influences: Towards a Regionalized International Architecture, 1952–1978* (London et al.: KPI, 1986) 9.
529 Ebd. 23. Siehe auch Kultermann, *Contemporary Architecture in the Arab States: Renaissance of a Region* 37–38.
530 Chadirji, *Concepts and Influences: Towards a Regionalized International Architecture* 43.
531 Ebd. 39.

mit einer Abbildung des Dessauer Bauhaus-Gebäudes neben der Innenaufnahme einer Bagdader Karawanserei aus dem 14. Jahrhundert eröffnet, ist mit Blick auf Chadirjis duale architekturhistorische Affiliation vielsagend.[532] Ob es zwischen dem IDB-Architekten und TAC zu einem regelmäßigen oder gar institutionalisierten Austausch kommt, ist nicht dokumentiert. Angesichts Chadirjis wichtiger Rolle bei der Adaption und Neu-Interpretation der westlichen Architekturmoderne in den 1960er Jahren ist die wechselseitige Beeinflussung aber durchaus naheliegend; das gilt nicht zuletzt für das Verfahren der Abstraktion historischer arabisch-islamischer Formen, Materialien oder dekorativer Texturen im modernen Bau.

Zu einer vertraglich fixierten Zusammenarbeit kommt es spätestens Mitte 1959 mit dem Bagdader Architekten Hisham Munir und Medhat Ali Madhloom.[533] Beide kooperieren bereits im Jahre 1958 bei kleineren Auftragsarbeiten miteinander.[534] Inwieweit es sich dabei um ein Gemeinschaftsbüro handelt, das bis zu Madhlooms Tod im Jahre 1973 existiert, lässt sich nicht widerspruchsfrei rekonstruieren. Angesichts der vorliegenden Unterlagen ist es jedenfalls offensichtlich, dass TAC für das konkrete Projekt mit zwei Bagdader Architekturbüros kooperiert: Munir & Asscociates sowie mit dem Büro Madhlooms.[535] Letzterer zählt zu jener älteren Architektengeneration, die der Liverpooler Schule entstammt. Er gilt in den 1950er Jahren als ausgesprochen experimentierfreudiger, dem Formenrepertoire der europäischen Moderne verpflichteter Baukünstler.[536]

Munir ist nicht einmal dreißig Jahre alt, als er nach seinem Studium an der Amerikanischen Universität in Beirut (AUB), der Universität von Texas in Austin und der Universität von Southern California im Jahre 1959 sein eigenes Bagdader Büro gründet. Während Munir & Associates nicht zuletzt im Zuge des Campus-Projektes fortschreitend expandiert, ist Hisham Munir ebenfalls seit 1959 als Professor für Architektur an der im selben Jahr noch in Ausweichräumlichkeiten eröffneten Architekturschule der Universität tätig.[537] Als Gründungsmitglied des Universitätslehrkörpers und TAC-Partner ist er gewissermaßen gleichzeitig Klient und Co-Architekt. Munir & Associates avanciert im Verlauf der späten 1960er Jahre zu einem der führenden Großbüros der Region. Das Büro wird auch über das Bagdader Projekt hinaus projektbezogen mit TAC kooperieren und im Jahre 1966

532 Ebd. 8.
533 Brief Walter Gropius an Ise Gropius, 19.02.1960, BHA, Nachlass Ise Gropius, Mappe 41.
534 Fethi, »Contemporary Architecture in Baghdad: Its Roots and Transition,« 127.
535 Während Kultermann (»Contemporary Arab Architecture: The Architects of Iraq,« 60) schreibt, dass Munir bereits 1959 sein eigenes Büro gründet und diese Frage bei anderen Autoren wie Fethi oder Marefat offen bleibt, behauptet Louis McMillen (McMillen, »The University of Baghdad, Iraq,« *The Walter Gropius Archive, Vol. 4*, 190), dass Munirs Büro erst nach dem Tod seines Partners Madhloom entsteht. In der Projektbeschreibung von TAC aus dem Jahre 1965 (»The University of Baghdad/Universität von Bagdad,« *The Architects Collaborative 1945–1965* 120) wird für die Bagdader Kontaktarchitekten jedenfalls deutlich zwischen Hisham Munir Associates und Medhat Ali Madhloom unterschieden.
536 Fethi, »Contemporary Architecture in Baghdad: Its Roots and Transition,« 123; Kultermann, »Contemporary Arab Architecture: The Architects of Iraq,« 54.
537 Ebd. 55–56 u. 60; Fethi, »Contemporary Architecture in Baghdad: Its Roots and Transition,« 129.

einen Entwurf für die im Nordirak gelegene Universität von Mossul vorlegen.[538] Während Munirs frühe Arbeiten in Konzeption und Formensprache unübersehbar von der Zusammenarbeit mit dem US-amerikanischen Team geprägt sind, zeigen spätere Großprojekte eine deutliche Hinwendung zu vorsichtig vernakulären, aber auch zu beinahe regionalistisch-brutalistisch anmutenden Lösungen.[539] In den frühen 1960er Jahren ist Munir überdies bekannt für die Einbindung irakischer Künstler in seine Projekte.[540]

Mit Hilfe von Munir, Makiya und dem Ehepaar Jawdat verfügt TAC nicht nur über direkten Zugang zu dem recht überschaubaren Kreis moderner Bagdader Architekten, sondern erhält das Gemeinschaftsbüro zugleich Einblicke in andere zeitgenössische akademische wie künstlerisch-literarische Debatten der Stadt. Zu genau diesem Umfeld zählen auch die Architekten Qahtan Awni und Qahtan al-Madfai. Awni kehrt 1951 aus den USA zurück, wo er in Berkeley Architektur studiert hat.[541] In Bagdad kommt der junge Architekt sehr schnell in Kontakt mit führenden Figuren der künstlerisch-literarischen Avantgarde. Er, der selbst auch Maler ist, zählt noch im Jahre seiner Heimkehr gemeinsam mit dem Schriftsteller, Kunstkritiker und Maler Jabra Ibrahim Jabra[542] und dem einflussreichen Maler und Bildhauer Jawad Salim[543] zu den Gründungsmitgliedern der Bagdader Vereinigung für Moderne Kunst (Jama'at Baghdad li-l-Fann al-Hadith), die außerhalb der arabischsprachigen Welt als Baghdad Modern Art Group oder Groupe de Bagdad pour l'Art Moderne bekannt wird.[544] Awni wird im Jahre 1963 den neuen Campus der als säkulare Bildungseinrichtung wiedereröffneten spätabbasidischen Al-Mustansiriya Universität entwerfen (vgl. Abb. 199, S. 446).[545]

Wie eng sich im Verlauf der 1950er Jahre der Austausch zwischen jungen irakischen Architekten und den bildenden Künstlern des Landes gestaltet, lässt sich am Beispiel des Maler-Architekten Qahtan al-Madfai illustrieren. Er kehrt 1950 nach dem Studium an der britischen Cardiff Universität nach Bagdad zurück.[546] Als Mitglied der Baghdad Modern Art Group gestaltet Madfai im Jahre 1954 gemeinsam mit dem führenden Repräsentanten

538 Kultermann, »Contemporary Arab Architecture: The Architects of Iraq,« 56.
539 Siehe die Website der Munir Group *MunirGroup*, 13.09.2013 <http://www.hishammunirarch.com/>.
540 Fethi, »Contemporary Architecture in Baghdad: Its Roots and Transition,« 132.
541 Ebd.
542 Zur Bedeutung Jabras für die moderne Bagdader Kunstszene der 1950er und 60er Jahre siehe Nathaniel Greenberg, »Political Modernism, Jabra, and the Baghdad Modern Art Group,« *Clcweb – Comparative Literature and Culture* 12.2 (2010): 1–11, 24.03.2012 <http://docs.lib.purdue.edu/clcweb/vol12/iss2/13>.
543 Es existieren verschiedene Schreibweisen des Namens ohne Präferenz nebeneinander: Jawad Salim, Jewad Selim aber auch Jewad Salim, seltener hingegen Jawad Saleem.
544 Jabra Ibrahim Jabra, *Princesses' Street: Baghdad Memories*, Übers. Issa J. Boullata (Fayetteville/NC: Univ. of Arkansas, 2005) 50 und Jabra Ibrahim Jabra, *The Grass Roots of Iraqi Art* (St. Helier, Jersey/CI: Wasit Graphic and Publishing, 1983) 8–10.
545 Fethi, »Contemporary Architecture in Baghdad: Its Roots and Transition,« 131. Vgl. dagegen Caecilia Pieri, »Modernity and its Posts in constructing an Arab capital: Baghdad's urban space and architecture, contexts and questions,« *Middle East Studies Association Bulletin* 42.1–2 (2008): 35, hier datiert Pieri den Entwurf auf das Jahr 1969. Tatsächlich nennt die Universität selbst ebenfalls auf ihrer Webseite das Jahr 1963.
546 Fethi, »Contemporary Architecture in Baghdad: Its Roots and Transition,« 132.

der Gruppe, Jawad Salim, den irakischen Pavillon für die internationale Ausstellung von Damaskus.[547] Trotz seiner Nähe zu den mit dem kulturellen Erbe des Landes befassten Künstlern zeugen Madfais frühe Architekturarbeiten von einem klaren Bekenntnis zur klassischen Moderne europäischer Prominenz. Von seinem ursprünglichen Vorhaben, an der 1953 gegründeten Ulmer Hochschule für Gestaltung bei ehemaligen Bauhäuslern zu promovieren, sieht er Mitte der 1950er Jahre ab, als ihn Constantinos Doxiadis als Mitarbeiter für das nationale irakische Wohnungsbauprogramm anwirbt.[548]

Ellen Jawdat zeigt in ihrem zuvor genannten Artikel des Jahres 1957 die Fotografie eines in ebendieser Zeit von Madfai in schlichten kubischen Formen realisierten Wohnhauses mit einer aus der Malerei Jawad Salims abgeleiteten Außenwandgestaltung als Beispiel für die enge Zusammenarbeit von progressiven irakischen Architekten und Künstlern.[549]

Die Beziehung von Gropius und TAC zu den Jawdats ist also nicht nur mit Blick auf den durch sie garantierten Einfluss auf maßgebliche Planungs- und baupolitische Entscheidungsträger »im größten Maße wichtig«[550] für die Genese des Universitätsprojektes. Wenn Walter Gropius im Jahre 1957 an seine Frau schreibt, dass seine ehemaligen Schüler ihm »überall Vorsprung«[551] verschaffen, dann dürfte hiermit auch nicht zuletzt der durch diese ermöglichte Einblick in die zeitgenössischen Kunstdebatten der lokalen Avantgarde gemeint sein.

Es wäre eine gesonderte Studie notwendig, wollte man den irakischen Diskurs der künstlerisch-literarischen Moderne in all seinen personellen und institutionellen Facetten sowie hinsichtlich der in den individuellen Werken anzutreffenden ästhetischen Positionen darstellen. Mit Blick auf die besonders komplexen Repräsentationsanforderungen an einen Universitätsentwurf im Bagdad der späten 1950er Jahre sowie vor dem Hintergrund des eigenen Anspruches von TAC, in seinen Bildungsbauten nicht nur die vorgefundene sozialpsychologische Situation zu integrieren, sondern gleichermaßen wechselseitig die Räume des forschenden Lernens mit den Werken der freien Künste zu durchdringen, erscheint es aufschlussreich, zumindest die Grundtendenzen des hier relevanten Kunstdiskurses zu berücksichtigen.

Die moderne irakische Kunst der 1950er Jahre ist unweigerlich mit dem Namen Jawad Salim verknüpft. In seinem Standardwerk zu den Wurzeln der irakischen Kunst schreibt Jabra über den 1961 im Alter von nur 41 Jahren verstorbenen Maler und Bildhauer: »No single artist has had so much influence on art in Iraq.«[552] Nach einem Studium in Paris,

547 Qahtan al-Madfai, »Baghdad Visionary, Octogenarian Architect,« Interview mit Shaker Al Anbari, *Portal 9* 1 (2012), 27.01.2013
<www. http://portal9journal.org/articles.aspx?id=67>.
548 Ebd.
549 Jawdat, »The New Architecture in Iraq,« 79.
550 Brief Walter Gropius an Ise Gropius, 10.11.1957, BHA, Nachlass Ise Gropius, Mappe 40.
551 Ebd.
552 Jabra, *The Grass Roots of Iraqi Art* 18.

Rom und an der Londoner Slade School of Arts sowie nach seiner vorübergehenden Tätigkeit für die Antikensammlung in Bagdad zählt Salim Ende der 1940er Jahren zu den ersten Künstlern, die das Problem des modernen Stils nicht länger nur auf den europäischen Kanon beziehen, sondern gezielt nach dem kreativen Umgang der zeitgenössischen arabischen Malerei und Bildhauerei mit lokalen Traditionen, Symbolen und Formen fahnden. So wie der an der lokalen Kunstakademie Lehrende versuchen bald zahlreiche andere, zumeist in Europa ausgebildete irakische Künstler, eine Verbindung zwischen dem arabisch-islamischen Erbe und ihrer eigenen zukunftsweisenden kreativen Praxis herzustellen.[553] Während die sich um den an der Pariser École des Beaux Arts ausgebildeten Maler Faeq Hassan firmierende Société Primitive zunächst noch stark an der zeitgenössischen französischen Malerei orientiert ist und die von Hafiz al-Droubi gegründete Gruppe der sogenannten Impressionisten tatsächlich nach-impressionistischen und kubistischen europäischen Strömungen folgt, hat die 1951 um Salim gebildete Bagdader Künstlergruppe entscheidenden Anteil an der Herausbildung einer eigenen modernen irakischen Schule.[554]

Die Arbeiten von Salim selbst (Abb. 179–80), darüber hinaus von Shakir Hassan al-Said, Mahmoud Sabri oder Ismail al-Sheikhly versuchen die erlebte Wirklichkeit nicht ausschließlich, aber auch mit den ästhetischen Mitteln der vormodernen lokalen Kunst zum Ausdruck zu bringen. Obwohl sich diese Künstler die Idee der Internationalität modernen Kunstschaffens zu eigen machen und ihre Werke sehr verschiedene stilistische Zugänge aufweisen, kultivieren die Bagdader Modernisten im Verlauf der 1950er Jahre eine kollektive Vision künstlerischer Produktion, die Al-Said rückblickend als »modernity as turath [arab. für kulturelles Erbe; Anm. d. Verf.]« charakterisiert.[555] Ihr Rekurs auf assyrische Skulpturen, islamische Kaligraphien und Miniaturen oder die arabesquen Geometrien abbasidischer Bauten zielt weniger auf die nostalgische Wiederbelebung oder authentische Rekonstruktion vergangener Formen als auf die Aneignung einer diesen Formen innewohnenden transhistorischen Modernität. Die mit der Suche nach einer nationalen Kunst einhergehende Aufwertung des eigenen kulturellen Erbes soll nicht zuletzt die von den Künstlern ausgemachte historische Kluft zwischen der vergangenen kulturellen Größe und dem aktuellen politischen Ringen um eine bessere und gerechtere Zukunft schließen.[556]

In den Arbeiten der modernen Bagdader Künstlerinnen und Künstler geht es also keineswegs um einen depolitisierten Traditionalismus. Nicht wenige Künstler beschäftigen sich mit der sozialen Dynamik der Stadt, mit der urbanen Erfahrung des politischen Bewegtseins zwischen repressiven externen Verhältnissen und innerer Freiheitssuche. Zahlreiche Gemälde zeigen alltägliche Straßenszenen aus der Perspektive der Bewohner des gegenwärtigen Bagdads.

Für eine angemessene Einordnung des Universitätsentwurfs von TAC ist es wichtig, das diesem irakischen Modernitätsdiskurs eigene Insistieren auf eine andere, eben nicht euro-

553 Ebd. 18–20.
554 Ebd. 10.
555 Zit. nach al-Khalil [Kanan Makiya], *The Monument: Art, Vulgarity, and Responsibility in Iraq* 79.
556 Ebd. 80.

179 Jawad Salim, Bagdader Stadtszene, Öl auf Leinwand, 1957.

päische, sondern im nationalen Kulturerbe angelegte ästhetische Moderne zu erkennen. Nach dem Selbstverständnis der lokalen Avantgarde-Bewegung ist die zeitgenössische irakische Kunst zwar vielfach von der westlichen Moderne inspiriert, sie postuliert sich aber als eine genuin nationale Praxis der Formfindung, die deutlich mehr sein will als lediglich das identische Replikat eines transferierten westlichen Phänomens. Außerdem erscheint es im vorliegenden Zusammenhang sinnvoll, die soziopolitischen Kontingenzen der skizzierten Kunstbewegung mitzudenken. Zwar handelt es sich hier zunächst um einen minoritären Diskurs, der von kaum mehr als 50 bildenden Künstlern und noch weniger Architekten und Kritikern getragen wird, jedoch bereits seit etwa Mitte der 1950er Jahre versucht der haschemitische Staat gezielt, die jungen Kreativen in sein Patronagesystem zu integrieren.[557] Dies geschieht nicht ohne politisches Kalkül. Haben viele irakische Intellektuelle der 1930er und 1940er Jahre noch bereitwillig die enge Kooperation mit dem Staat gesucht, zählen sich prominente Schriftsteller und Künstler in den 1950er Jahren mehrheitlich zur anti-haschemitischen Opposition. Gerade in den sozialdemokratischen, kommunistischen oder panarabisch affiliierten Kreisen wächst angesichts der offen hervortretenden sozio-

557 Jabra, *The Grass Roots of Iraqi Art* 8.

180 Jawad Salim, Marquette *Der unbekannte politische Gefangene*, 1952. Beitrag für den gleichnamigen Wettbewerb der Tate London, dort ausgestellt 1953.

ökonomischen Spannungen sowie in Reaktion auf die alltägliche staatliche Repression und Inhaftierungen der Zweifel an der eigenen Rolle innerhalb der Monarchie.

Insbesondere linke politische Organisationen sehen die Intellektuellen als der Arbeiterklasse verpflichtete Agenten der angestrebten Revolution. Es ist kaum zu überprüfen, inwieweit auch die jüngeren irakischen Architekten dieses Bild vom Intellektuellen als Oppositionellen für sich adaptieren, aber auch die sogenannte Iltizam-Debatte um die engagierte Synthese von künstlerisch-schriftstellerischer Tätigkeit und politischer Verantwortung kann nicht ohne Wirkung auf das Feld der Architektur geblieben sein.[558] Fest steht, dass mit der Radikalisierung der Opposition und der Bildung einer parteiübergreifenden antimonarchistischen nationalen Front aus der sozialdemokratischen Al-Ahli, der panarabischen Ba'ath und der Kommunistischen Partei im Jahre 1956 die Proteste und Streiks besonders durch eine jüngere Generation von Studenten, Akademikern und Intellektuel-

558 Zu den intellektuellen Debatten der hier relevanten Praxis siehe: Orit Bashkin, »Advice from the Past: 'Ali al-Wardi on Literature and Society,« *Writing the Modern History of Iraq: Historiographical and Political Challenges*, Hg. Jordi Tejel, Peter Sluglett, Riccardo Bocco und Hamit Bozarslan (Singapur et al.: World Scientific Publ., 2012) 18–24. Siehe außerdem ebd.: Jordi Tejel »The Monarchist Era Revisited,« 87–94.

len mitgetragen werden.⁵⁵⁹ Dies ist das Milieu, in dem sich viele moderne Baukünstler bewegen und aus dem sich TACs innerirakisches Netzwerk rekrutiert. Es ist zugleich jenes Milieu, das die Mehrzahl der zukünftigen Studierenden und Angestellten der neuen Universität stellt. Obwohl das US-amerikanische Büro noch von dem de facto staatlichen IDB beauftragt wird, trifft es auf einen äußerst pluralistischen öffentlichen Raum, in dem sowohl die Kritik am Neokolonialismus als auch an den haschemitischen Eliten artikuliert wird. Es ist nicht zuletzt die Existenz dieses anderen nach Demokratie strebenden Iraks, von der die Ambivalenz der haschemitischen Modernisierungsmaßnahmen gerade auch im Bereich der großen symbolträchtigen Architekturprojekte herrührt.⁵⁶⁰

Wie sehr im Irak der 1950er Jahre die Diskurse des politischen Modernismus als oppositionelles emanzipatorisches Projekt mit denen des künstlerischen Modernismus als symbolischer Beitrag zu einer selbstbewussten Nationenbildung verknüpft sind, zeigt sich nicht zufällig zuvorderst in den Werken der Kunst und der Literatur. Die irakischen Baukünstler sind stärker von staatlichen Auftraggebern abhängig als ihre schreibenden und malenden Kollegen. Außerdem ließe sich zu Recht einwenden, dass es sich bei den Trägern der im vorangegangenen beschriebenen intellektuellen Debatten selbst um einen elitären und durchweg privilegierten Personenkreis handelt. Diese Zugehörigkeit schließt freilich eine kritische und bisweilen radikale oppositionelle Haltung nicht aus. In seinem zuerst 1960 veröffentlichten, aber bereits Mitte der 1950er Jahre in englischer Sprache verfassten Roman *Hunters in a Narrow Street*⁵⁶¹ beschreibt Jabra Ibrahim Jabra das ideologische Aufbrechen alter Klassengrenzen im vorrevolutionären Bagdad. Die Erzählung spiegelt insbesondere die identitäre Zerrissenheit der rebellierenden Jugend. In einer symbolischen Schlussszene tötet Adnan, obwohl selbst ein aristokratischer Sprössling, der sich zum trinkenden Dichter und politischen Dissidenten wandelt, seinen korrupten reichen Onkel: »›My uncle's death is an event,‹ he would say. ›It is the end of a whole period. Imagine. I have helped put an end to a long period of –‹ and he would seem so overpowert by the significance of his act that words failed him. ›It may not have ended quite,‹ he would add dubiously. ›But I know a new life is bursting out […].‹«⁵⁶²

Der Bagdader Schriftsteller Jabra ist nicht nur mit führenden Protagonisten der modernen Bagdader Künstlerszene, sondern auch mit den Architekten Madfai, Awni und Chadirji sowie mit Nizar Jawdat befreundet.⁵⁶³ Jawad Salims erste Einzelausstellung findet 1950 im Bagdader Wohnhaus des Ehepaars Jawdat statt. Nizar Jawdat ist selbst an Ausstellungen der Baghdad Modern Art Group beteiligt.⁵⁶⁴

559 Haj, *Making of Iraq, 1900–1963: Capital, Power and Ideology* 80–95 sowie Romero, *The Iraqi Revolution of 1958: A Revolutionary Quest for Unity and Security* 59.
560 Orit Bashkin, *The Other Iraq: Pluralism and Culture in Hashemite Iraq* (Stanford/CA: Stanford Univ. Press, 2009).
561 Jabra Ibrahim Jabra, *Hunters in a Narrow Street* (1960; Boulder/CO et al.: Three Continents, 1996).
562 Ebd. 226.
563 »Jewad Selim,« *Meem Gallery*, 23.06.2013 <http://www.meemartgallery.com/art_exhibiting.php?id=41>.
564 Jabra, *Princesses' Street: Baghdad Memories* 50 u. 124–25.

Noch bevor die im literarischen Text metaphorisch antizipierten revolutionären Umwälzungen Wirklichkeit werden, bestimmen die von der Künstlergruppe hervorgebrachten Positionen zusehends das kulturelle Leben der irakischen Hauptstadt. Die erste umfassende Ausstellung zeitgenössischer irakischer Kunst wird noch unter royaler Schirmherrschaft 1956 durchgeführt. Im selben Jahr entsteht die Gesellschaft irakischer Künstler als Dachverband der verschiedenen modernen Gruppen.[565] Nach den Ereignissen des Jahres 1958 soll die aus dem lokalen Kulturerbe entwickelte nationale Moderne zur quasi-offiziellen Kunst der irakischen Republik avancieren.

Ideologische Präfigurationen und konkurrierende architektonische Referenzen

Die kulturpolitische Komplexität der irakischen Nationenbildung kommt wohl in keinem Bagdader Projekt westlicher Architekten so unmittelbar zum Ausdruck wie in der Universitätsplanung von TAC. Zu lange vernachlässigt der monarchisch-haschemitische IDB das akademische Ausbildungswesen.[566] Über die Vereinigung der verschiedenen über die Stadt verteilten Colleges und Hochschulen zu einer großen nationalen Universität redet man bereits seit den 1930er Jahren, ohne konkret diesbezügliche Maßnahmen zu ergreifen.[567] Seit Mitte der 1950er Jahre lassen sich die Bedürfnisse der wachsenden gebildeten Mittelschicht, aber auch die Versäumnisse in der Ausbildung hochqualifizierter Experten nicht länger ignorieren. Anstatt wie bislang Iraker zum Teil auf Staatskosten für ein Studium ins arabische Ausland und nach Europa oder in die USA zu senden, soll akademische Spitzenausbildung nun mit der neuen Universität einheitlich institutionalisiert und entsprechend symbolisch repräsentiert werden. Anders als bei der Neugründung der Aal al-Bait-Universität (deutsch: Universität der Familie des Propheten; siehe Abb. 101, S. 255) durch König Faisal I. im Jahre 1922, die bereits in ihrer Namensgebung die Herrschaftsansprüche des Prophetennachfahren und des haschemitischen Monarchen zum Ausdruck bringt und zunächst ausschließlich eine religiöse Hochschule ist,[568] verlangt die veränderte gesellschaftliche und ökonomische Situation Ende der 1950er Jahre nach einer modernen säkularen Universität als Ort bürgerlicher Repräsentation. Der neue Campus muss also zugleich Repräsentationsanforderungen der wachsenden Bildungsschicht als auch der symbolischen Politik des haschemitischen Staates als Garant der modernen irakischen Nation gerecht werden. Dass dies keine leichte Aufgabe ist, liegt auf der Hand.

Eine grundsätzliche Ambivalenz ist bereits in der westlichen Referenzialität des Projektes angelegt. Zum einem erwarten TACs Auftraggeber einen Entwurf gemäß des aktuellsten Standes internationaler Universitätsplanungen. Zum anderen soll die neue nationale Universität deutlich mehr als nur Abbild des westlichen Symbols wissenschaftlicher Fort-

565 Jabra, *The Grass Roots of Iraqi Art* 8.
566 Loren Tesdell, »Planning for Technical Assistance: Iraq and Jordan,« *The Middle East Journal* 15.4 (1961): 394.
567 Walther Björkman, »Das irakische Bildungswesen und seine Probleme bis zum Zweiten Weltkrieg,« *Die Welt des Islams* 1.3 (1951): 185.
568 Ebd. 187–89.

schrittlichkeit, nämlich ein sichtbares Zeichen nationaler Identität sein. Zwar schließen sich beide Anforderungen keineswegs aus. Aber die zwischen den vor- und nach-revolutionären Entwürfen (also vor und nach Juli 1958) vorgenommenen Änderungen weisen darauf hin, dass es sich bei den unterschiedlichen Gewichtungen zum Teil disparater Klientelerwartungen auch um Effekte wechselnder ideologischer Gemengelagen und Machtverhältnisse handelt. TAC entwirft zunächst im Auftrag des IDB für den haschemitischen Nationalstaat. Auch wenn Gropius im Jahre 1957 nach eigenem Bekunden versucht, sich »von jeder voreingenommenen Vorstellung zunächst frei zuhalten, um die richtige psychologische Haltung zu gewinnen«,[569] kommt sein Büro mit durchaus wirkungsmächtigem konzeptionellen und ideellen Gepäck nach Bagdad. Neben diesen aus irakischer Sicht externen diskursiven Präfigurationen ist das Projekt bereits vor der eigentlichen Arbeitsaufnahme durch klare lokale Parameter determiniert. Das bislang unbebaute Grundstück liegt an einer Tigrisschleife abseits des städtischen Zentrums, wo die meisten jener Hochschulen liegen, die in die künftige Universität integriert werden sollen. Obwohl an diesen Bildungseinrichtungen jegliche politische Aktivität untersagt ist und die Hörer keiner Partei angehören dürfen,[570] sind diese längst zu einem Nukleus oppositioneller Aktivisten geworden. Bereits seit Anfang der 1950er Jahre erzwingen studentische Streiks und in die Stadt ausgeweitete Demonstrationen wiederholt die Einstellung des Lehrbetriebs.[571] Insofern folgt die klare räumliche Separierung des neuen Campus fraglos auch strategischen Erwägungen der Obrigkeit beziehungsweise der polizeilichen Kontrolle und Disziplinierung.

Für TAC ist die Lage des Baulands fraglos von Vorteil. Die Architekten müssen ihren Universitätsentwurf nicht entlang der Parameter einer unmittelbaren städtebaulichen Umgebung, sondern können diesen als quasi-autonome Kleinstadt in Orientierung an den konkreten bautypologischen und institutionell vorgegebenen Funktionsanforderungen entwickeln. Derweil sind bereits der auf den ersten Blick lediglich von Klima und Topographie codeterminierte städtebauliche Vorentwurf und die architektonische Gestaltung der Einzelbauten keineswegs so ausschließlich funktional begründet, wie man meinen könnte. Fraglos verzichtet der seit 1957 erarbeitete erste Entwurf auf das direkte Zitieren von lokalen kolonialbritischen oder traditionell irakischen Architekturen. Nichtsdestoweniger hat das vermeintlich neutrale Idiom der rationalistischen Moderne spätestens seit seiner spätkolonialen Expansion nach Ost- und Westafrika der ausgehenden 1940er Jahre seine (architektur-)politische Unschuld verloren.[572]

Gropius erklärt den 1958 ausgearbeiteten Plan einer »total University«[573] zuvorderst als Integration formaler und funktionaler Anforderungen. Der als kleine Stadt entworfene

569 Brief Walter Gropius an Ise Gropius, 3.11.1957, BHA, Nachlass Ise Gropius, Mappe 40.
570 Björkman, »Das irakische Bildungswesen und seine Probleme bis zum Zweiten Weltkrieg,« 186.
571 Jabra, *Princesses' Street: Baghdad Memories* 182.
572 Siehe in der vorliegenden Arbeit die Fallstudie May, S. 214f.
573 Gropius, »The University of Baghdad,« 148.

Campus behauptet sich trotz seines eher abstrakten Formenvokabulars als Erfahrungsraum bi-kultureller Differenzierung. Die neue Universität biete den Studierenden »the intellectual and emotional experience of both East and West.«[574] Tatsächlich unterscheidet sich das von TAC präferierte architektonische Konzept nicht nur hinsichtlich des Verzichtes auf kulturspezifische Symbolismen kaum von den tropischen Universitätsplanungen spätkolonialer britischer Architekten wie Jane Drew und Maxwell Fry. Wie bei deren zwischen 1947 und 1960 projektierten, aber bereits in der ersten Ausgabe ihrer vielbeachteten Publikation *Tropical Architecture* von 1956 in Teilen dokumentierten Universität von Ibadan ist der Bagdader Campus in die zentralen Gebäudekomplexe für Administration, Forschung und Lehre, die peripheren Wohnkomplexe für Studierende und Mitarbeiter sowie die Erholungs-, Freizeit- und Sportanlagen untergliedert.[575] Lediglich die im ersten Entwurf dem inneren zentralen Universitätsbezirk zugeordnete Moschee (vgl. Abb. 148–50, S. 357–8) unterminiert die auf den ersten Blick strikte funktionale Trennung. Hier handelt es sich fraglos um ein Zugeständnis an die auch in politisch-symbolischer Hinsicht zentrale Stellung des Islams im haschemitischen Irak. Angesichts der selbstverständlichen Integration des fünfmaligen Gebets in die alltägliche Arbeitswelt kann in dieser Entscheidung aber durchaus das konsequente Bemühen um die notwendige Verringerung der Distanz zwischen Arbeitsplatz und dem Ort des Gebets erkannt werden. Gemeinsam mit dem großen Auditorium, der Univerwaltung, dem Fakultätsclub sowie der Bibliothek definiert die Moschee eine zentrale Platzsituation.

Anders als die kostensparend ausgeführten afrikanischen Projekte von Drew und Fry (Abb. 181) plant TAC von Beginn an mit dem Einsatz moderner Klimatechnik in den zentralen Verwaltungs-, Forschungs-, und Lehreinrichtungen. Insofern wird die in Ibadan praktizierte, sich zum Wind öffnende Agglomeration strikt axial angeordneter und deutlich voneinander separierter Baukörper überflüssig. Die im Entwurf für Bagdad vorgeschlagene räumliche Verdichtung führt zur signifikanten Verkürzung oder zum Verzicht auf überlange verdachte Verbindungswege, die etwa in Ibadan kritisiert werden.[576]

Stattdessen erlaubt die modulare Verdichtung des zentralen Campus bedarfsweise die sukzessive Erweiterung in östlicher und westlicher Richtung (vgl. Abb. 166, S. 373). Hier findet sich eine konzeptionelle Ähnlichkeit zu den von TAC für das *Collier's Magazine* entwickelten universalen Schultypen. Obwohl die Regulierung der Raumtemperatur in den zentralen Bauten zuvorderst mit den Mitteln der neuesten elektrischen Kühltechnik erfolgt, begegnet TAC den extremen klimatischen Bedingungen Bagdads mit einer Reihe zusätzlicher Maßnahmen: Sprinkleranlagen auf den vorkragenden Dachplatten, mittels Kragplatten verschattete minimale Fensteröffnungen, Variationen von vorfabrizierten Betongittern und Maschrabiyyas sowie die Verwendung thermisch günstiger Materialien und Oberflä-

574 Ebd.
575 Fry & Drew, *Tropical Architecture in the Humid Zone,* 1956. Abb. Ibadahn: 87, 94, 99.
576 Liscombe, »Modernism in Late Imperial British West Africa. The Work of Maxwell Fry and Jane Drew, 1946–56,« 201–204.

181 Jane Drew, Maxwell Fry und Partner, Universität von Ibadan, Nigeria, 1947–1960. Höfe zwischen den Lehrgebäuden mit überdachten Verbindungswegen. Foto: Sam Lambert.

chenabschlüsse oder die Verdunstungskälte erzeugenden Wasserbecken, Brunnen und Fontänen sowie nicht zuletzt schattenspendende Dattelpalmen – all diese Details scheinen primär funktional begründet, um der als zentrales Planungsproblem ausgemachten Hitze entgegenzuwirken.[577] Dennoch entsteht in der Summe ein klar als solches erkennbares Architekturidiom funktionalistischer Abstraktion, das sich nicht allein als rationale Erwiderung der lokalen Bedingungen fassen lässt: Die TAC-Planung findet in der als sogenannte Tropische Architektur in die Länder des spätkolonialen Südens migrierten Moderne ihre primäre transnationale Referenz. Auch wenn es sich dabei um mehr als nur stilistische Gesten handelt, erhält die Adaption der von Fry und Drew und anderen westlichen Planern und Architekten kanonisierten tropisch-modernistischen Formensprache in den späten 1950er Jahren längst eine eigene ideologisch ästhetische Qualität jenseits ihrer regionalistischen Spezifität. Hiermit wird gewissermaßen symbolisch die dem eigenen Verfahren zugrundeliegende Universalität und technische Fortschrittlichkeit postuliert.

Die ausgewiesene Modernität bereits des ersten Campus-Entwurfes verfügt jedoch nur so lange über eine dezidiert westliche Referenzialität, wie der Rezipient bereit ist, die Archi-

577 Gropius, »The University of Baghdad,« 148.

tekturmoderne als genuin euroamerikanisches Projekt zu begreifen. An dieser Stelle ist es wichtig daran zu erinnern, dass der sogenannte International Style seit den 1930er Jahren innerhalb des weltweiten Architekturgeschehens fortschreitend an Bedeutung gewinnt. Während in Europa und den USA – mit der Ausnahme weniger Projekte wie Mies van der Rohes seit 1941 entworfener und sukzessive vor allem nach 1945 realisierter Campus des Illinois Institute of Technology (IIT) oder Ferdinand Kramers Frankfurter Universitätsbauten von Mitte der 1950er Jahre – der inhärente Traditionalismus der meist Jahrhunderte alten Bildungseinrichtungen radikalen zeitgenössischen Lösungen weitgehend skeptisch gegenübersteht und sich diese erst mit den reformerischen Neugründungen der 1960er Jahre durchsetzen können,[578] sind die Länder des Südens längst privilegierte Experimentalräume avantgardistischer Universitätsplanungen.[579]

Im Falle der Planung für Bagdad verzichtet TAC darauf, sich auf die Bautraditionen einer großen lokalen Bildungseinrichtung zu beziehen. Tatsächlich würde es angesichts der Vielzahl nebeneinander existierender, häufig aus osmanischer oder kolonialbritischer Zeit stammender ziviler und militärischer Institutionen schwer fallen, eine solche nationale architektonische Referenz zu isolieren. Zudem sind die über die Stadt verteilten technischen Hochschulen und Rechtsschulen sowie die medizinische Fakultät oder die Kunsthochschulen nicht in alten, fest etablierten Bauten untergebracht.[580] Zwar besteht das islamische Bildungswesen mit seinen religiösen Schulen immer noch fort, doch weder die Bagdader Dar al-'Ulum-Schule (Haus der Wissenschaften), noch das vom König unterstützte Ma'had al 'Ilmi (Wissenschaftliche Zentrum)[581] bilden offenbar eine geeignete architektonische Referenz für die neue nationale Universität. Ebenso sieht TAC von einem architektursprachlichen Rückbezug auf die noch weiter zurückliegende und häufig verklärte wissenschaftliche Blütezeit des abbasidischen Kalifats ab, in der Moscheen wie Al-Mansurs Freitagsmoschee die bedeutsamsten Orte islamischer Gelehrsamkeit sind.[582]

Stattdessen zeigt bereits der erste Entwurf Adaptionen eigener, aus sehr verschiedenen Kontexten hervorgehende Projekte. Für das zentrale Auditorium greift TAC auf einen niemals umgesetzten Entwurf zurück, den Gropius zwischen 1955 und 1958 für die Stadt Tallahassee erarbeitet (Abb. 182).

Die als repräsentatives Kernstück eines neuen Bürger- und Verwaltungszentrums geplante Stadthalle wird mit Ausnahme des die Dachkonstruktion tragenden Stahlbetonbogens nahezu identisch nach Bagdad überführt. Dies betrifft genauso die im Grundriss charakteristische taillierte Fächer- oder Schmetterlingsform des Auditoriums wie dessen zurückgesetzte Betongitterfassade und nicht zuletzt die aus Halbröhren zusammengesetzte

578 Coulson, Roberts und Taylor, *University Planning and Architecture: The Search for Perfection* 34–31.
579 Fry & Jane Drew, *Tropical Architecture in the Humid Zone* (1956), 211–230.
580 Björkman, »Das irakische Bildungswesen und seine Probleme bis zum Zweiten Weltkrieg,« 184–192.
581 Ebd. 189.
582 Johannes Manz und Jens Scheiner, Tagungsbericht »Contexts of Learning in Baghdad from the 8th–10th Centuries,« 12.09.2011–14.09.2011, Göttingen, *H-Soz-u-Kult* 3.11.2011, 17.07.2012 <http://hsozkult.geschichte.hu-berlin.de/tagungsberichte/id=3875>.

182 TAC, Entwurf für ein Civic Center in Tallahassee/Florida, 1955. Modelfotografie: Robert Damora.

183 TAC, Oheb Shalom Synagogen- und Gemeinschaftszentrum, Baltimore/Maryland, 1957–1964.
Foto: Louis Reens.

Dachgestaltung. Diese besondere, aus aneinandergefügten Betonschalen entwickelte Konstruktion avanciert im ersten Konzept zum auffallendsten architektonischen Motiv. Es findet ebenso im ersten Entwurf der Moschee Anwendung (vgl. Abb. 149, S. 358). Darüber hinaus verfügt abgesehen von einem kleinen, am Rande der Fakultät für Physik gelegenen Funktionsbau einzig die Universitätsmoschee über ein für die lokale Sakralarchitektur typisches Kuppeldach. Während diese als umschlossener Komplex mit torartigem Eingang und von Arkaden umgebenem Vorhof sowie mit ihrem als überkuppelte Pfeilerhalle ausgebildeten Betsaal über die Merkmale einer Pfeilerhallen-Moschee verfügt,[583] wird – soweit in den Entwurfszeichnungen zu erkennen – auf spezifisch islamische Ornamentierungen oder koranische Kalligraphien verzichtet. Neben der charakteristischen äußeren Form und der inneren Organisation der Moschee ist es vor allem das Minarett, das den Bau als Zeichen islamischer Präsenz ausweist. Der eigentliche konzeptionelle und konstruktive Zugang wird allerdings weniger aus der unmittelbaren Anschauung lokaler Vorbilder entwickelt, als aus einem zeitlich parallelen Projekt von nur abstrakter orientalisierender Symbolik.

TAC adaptiert für den ersten Entwurf einer Moschee die für das Oheb Shalom Synagogen- und Gemeinschaftszentrum in Baltimore realisierte Dachgestaltung (Abb. 183). In Bagdad soll also eine formgebende Stahlkonstruktion zum Einsatz kommen, die in Baltimore half, das charakteristische Sanktuarium eines Tempels auszubilden.[584]

Auch in den übrigen zentralen Campusbauten sucht man vergebens nach eindeutigen regionalen Anleihen. Am ehesten finden sich solche in den für die Ausfächerung der Stahlbetonstrukturen verwandten Materialien wie Ziegelstein oder Formsteine aus Schlackenbeton sowie in der Entscheidung für den Einsatz monochromer farbiger Keramikkacheln, mittels derer ein Farbleitsystems ausgebildet werden soll.[585]

Eine Adaption lokaler Architektur lässt sich dagegen bereits im ersten Entwurf für die studentischen Wohnheime nachweisen: Diese sind in Anlage und Gestaltung den altstädtischen Wohnhäusern nachempfunden. Obwohl auch hier auf traditionelles Ornament verzichtet wird und anstelle von holzgefertigten Fassaden- und Fensterdetails offensichtlich Sichtbetonblenden oder Betongitter zum Einsatz kommen, zeigen die studentischen Wohnanlagen jene weit vorkragenden Erker, die noch Ende der 1950er Jahre die altstädtischen Gassen Bagdads bestimmen (vgl. Abb. 153, S. 360).[586]

Auf dem gesamten Campusgelände soll der stetige Wechsel von Licht und Schatten, von auskragenden Dach- und Geschossplatten, Fassadenvertiefungen sowie vertikalen Blenden

583 Oleg Grabar, »The Architecture of the Middle Eastern City: The Case of the Mosque,« Oleg Grabar, *Islamic Art and Beyond* (Aldershot: Ashgate, 2006) 110–112 u. Oleg Grabar, »Symbols and Signs in Islamic Architecture,« *Architecture as Symbol and Self-Identity*. Proceedings of Seminar Four in the Series Architectural Transformations in the Islamic World. Fez, Morocco, October 9–12, 1979, Hg. Jonathan G. Katz (Aga Khan Awards, 1980) 8f.
584 Abb. der Konstruktionszeichnung, siehe: *The Walter Gropius Archive, Vol. 4*,188, Nr. 5726.30.
585 Gropius, »The University of Baghdad,« 148.
586 Ali al-Haidary, *Das Hofhaus in Bagdad: Prototyp einer vieltausendjährigen Wohnform* (Frankfurt/Main et al.: IKO Verlag für interkulturelle Kommunikation, 2006) 121–135.

aus Sichtbeton oder gegossenen Betongittern zusammen mit den gezielt bepflanzten und mit Brunnen, Wasserbecken und Fontänen versehenen Hofräumen zur intellektuell stimulierenden Rhythmisierung des Campus führen: »This rhythm tends to express the meaning of Universitas, which is ›wholeness‹, offering the creative setting for a full, well-integrated life of the students«,[587] heißt es in den von Gropius verfassten Erläuterungen.

Wenn an dieser Stelle zur Hervorhebung der integrativen Qualitäten des Entwurfes die lateinische Etymologie des Universitätsbegriffs bemüht wird, dann geschieht das zuvorderst mit Blick auf ein ästhetisches Ganzheitsideal. Tatsächlich bezeichnet *universitas* genauso wie das arabische *jami'a* (Universität) die Gemeinschaft der Lehrenden und Lernenden sowie den Zusammenschluss von Forschern disparater fachlicher Herkunft. Deutlicher noch als in euroamerikanischen Sprachzusammenhängen konnotiert die Idee der modernen Universität im Arabischen den Akt des Sich-Vereinens (arab. jama'a).[588] Diese Bedeutung ist im Irak der späten 1950er Jahre fraglos besonders wichtig. Die Gründung einer nationalen irakischen Universität ist in kulturpolitischer Hinsicht auch und besonders als symbolischer Akt der Nationenbildung, als institutioneller und architekturperformativer Beitrag zur Festigung einer kollektiven irakischen Identität zu sehen.[589] Zu ebendiesem Zweck lädt das IDB offensichtlich das von einer Ikone der Architekturmoderne repräsentierte Gemeinschaftsbüro nach Bagdad ein. Wie in anderen nicht-westlichen Prozessen der Nationenbildung auch, wird die westliche Architekturmoderne gleichzeitig als Instrument nationaler Modernisierung und sichtbares Symbol für das mit der Nationenidee verbundene gemeinschaftliche Fortschrittsversprechen importiert.[590]

Angesichts der fortgesetzten politischen und ökonomischen Hegemonie des Westens erscheint das mit den ehemaligen Kolonialmächten und ihren lokalen Marionettenregimes konnotierte moderne Idiom aber keineswegs allen Irakern als geeignete Form der freiheitlichen Selbstrepräsentation. Dies liegt weniger an den intrinsischen funktionalen Qualitäten der modernen Architektur als an den nicht eingelösten sozioökonomischen und demokratischen Versprechen des nationalen Modernisierungsprogramms. Die großen Entwicklungsprojekte des IDB erreichen weder die breite Landbevölkerung noch die Landflüchtlinge und Arbeiter in den Städten. Das autoritäre Regime reagiert auf die immer stärker werdenden studentischen und gewerkschaftlichen Proteste mit rigoroser polizeilicher und geheimdienstlicher Repression. Die regionale politische und militärisch-strategische Entwicklung erhöht abermals den Druck auf die Monarchie.[591] Die mehrheitlich antihaschemitische nationale Gemeinschaft des Landes formiert sich angesichts der Glaub-

587 Gropius, »The University of Baghdad,«148.
588 Für diesen Hinweis danke ich Markus Schmitz.
589 Siehe hierzu: Rachel Tsang und Eric Taylor Woods, Hg., *The Cultural Politics of Nationalism and Nation-Building: Ritual and Performance in the Forging of Nations* (London et al.: Routledge, 2014).
590 Siehe Sibel Bozdogan, *Modernism and Nation Building: Turkish Architectural Culture in the Early Republic* (Seattle: Univ. of Washington Press, 2001).
591 Romero, *The Iraqi Revolution of 1958: A Revolutionary Quest for Unity and Security* 19–59.

würdigkeitskrise des fremdinstallierten oligarchischen Regimes immer deutlicher in der breiten parteiübergreifenden Koalition oppositioneller Organisationen als al-Jabah al-Wataniyah (Nationale Front). Nachdem die Unzufriedenheit auch unter hohen Militärs wächst und sich der Kontakt zwischen den sogenannten Freien Offizieren und der zivilen Opposition intensiviert, wächst die Wahrscheinlichkeit eines gewaltsam erzwungenen Machtwechsels. Am 14. Juli 1958 wird die Monarchie gestürzt, der König und führende Repräsentanten der herrschenden Eliten ermordet. Der haschemitische Staat kann sich nicht als irakische Nation konsolidieren. Von nun an artikuliert sich diese als Volksrepublik.[592]

Damit verliert TAC in formalrechtlicher Hinsicht seinen Auftraggeber, aber keineswegs den Auftrag zum Bau einer nationalen Universität.

Der Autokrat als Co-Architekt: Postrevolutionäre Klientelinterventionen

Die irakische Revolution vom 14. Juli 1958 bringt die ehemaligen oppositionellen Gruppen an die Macht. Das neue republikanische Kabinett besteht aus Vertretern der verschiedenen Parteien, unabhängigen zivilen Personen und Militärs. Es wird von dem Brigadegeneral und neuen Verteidigungsminister Abd al-Karim Qasim angeführt. Zu einer seiner ersten Amtshandlungen zählt der Austausch aller Mitglieder des IDB. Im Mai 1959 wird das Gremium dann endgültig aufgelöst und durch das neugeschaffene Planungsministerium ersetzt. Anstelle der vorrevolutionären Fünfjahrespläne tritt ein zunächst auf drei Jahre begrenztes Investitionsprogramm mit den Schwerpunkten Kommunikation, Landwirtschaft, Industrie, Wohnungsbau sowie Gesundheit und einem als öffentliche Kultur ausgewiesenen Bereich. In die letztgenannte Kategorie fällt auch der Schul- und Universitätsbau. Hierfür sind immerhin zehn Prozent des insgesamt auf rund eine Milliarde US-Dollar veranschlagten Etats vorgesehen.[593] Die von Qasim geführte Regierung beansprucht nicht nur, die Monarchie und damit den Einfluss Großbritanniens beendet zu haben, sondern verspricht nun sozioökonomische Verbesserungen für alle Iraker unabhängig von Klassen- oder Religionszugehörigkeit, Ethnizität oder Geschlecht.[594] Obwohl sehr bald bezüglich der Frage nach der geeigneten ideologischen Ausrichtung des irakischen Nationalismus neue Machtkämpfe zwischen den panarabischen und antipanarabischen Regierungsparteien entstehen und die revolutionäre Einheitsfront schon wenige Monate nach dem Sturz der Monarchie zerbricht, einigt die neue politische Elite des nachkolonialen Iraks vorerst der Glaube an ihren historischen Auftrag einer Wiederbelebung der Nation im Namen des Volkes.[595] Es versteht sich von selbst, dass trotz aller autoritärer Strukturen, die in den Jahren nach 1958 sehr schnell institutionalisiert werden, die Selbstlegitimation der revolutionären Republik auch von der Mobilisierung der Massen mittels symbolträchtiger

592 Haj, *Making of Iraq, 1900–1963: Capital, Power and Ideology* 105–109.
593 Tesdell, »Planning for Technical Assistance: Iraq and Jordan,« 396.
594 Haj, *Making of Iraq, 1900–1963: Capital, Power and Ideology* 111.
595 Ebd. 111–139.

Entwicklungsprojekte abhängig ist. Die Universität Bagdad zählt, obwohl sie auf eine Gründungsinitiative des haschemitischen Staates zurückgeht,[596] fraglos zu diesen Projekten.

Unmittelbar nach der Revolution beruft das Bildungsministerium eine neue Gründungskommission ein und benennt mit dem am MIT in Boston promovierten Physiker Abdul Jabbar Abdullah einen neuen kommissarischen Präsidenten der Universität Bagdad.[597] Nach der offiziellen Gründung im Jahre 1957[598] ist damit die grundsätzliche Entscheidung für die Fortsetzung des ambitionierten Projektes gefallen. Welche Rolle dabei künftig TAC einnimmt, lässt sich jedoch nicht sofort absehen. Fest steht: Das Büro setzt auch nach der Revolution die Entwurfsarbeit fort. Die veränderten politischen Rahmenbedingungen wirken sich auch auf das lokale Netzwerk des amerikanischen Büros aus. Das für die Projektgenese so wichtige Ehepaar Jawdat verlässt zwischen 1859 und 1963 das Land, um zunächst in Bethesda, Maryland und seit Anfang des Jahres 1960 in Rom zu leben.[599] Dort hat TAC bereits im Vorjahr eine Außenstelle eröffnet, um das Universitätsprojekt voranzutreiben. Obwohl außer Landes können die Jawdats weiterhin Gropius und die Teammitglieder mit über Bagdader Freunde zusammengetragenen Nachrichten zur politischen Situation sowie auf die konkrete Planung bezogenen Informationen vor Ort versorgen.[600] In Bagdad selbst sind viele jener Architekten und Künstler, die den TAC-Entwurf bereits vor der Revolution unterstützen, in einer abermals verbesserten Positionalität. Nicht wenige sind seit 1959 als Professoren direkt mit der Universität affiliiert. Früh signalisiert Nizar Jawdat gegenüber Walter Gropius, dass den modernen Architekten des Iraks das Projekt nach wie vor am Herzen liege.[601] Aber auch die Fortzahlung der im alten Vertrag vereinbarten monatlichen Honorare durch das neue Planungsministerium ermutigt TAC seinerseits, die Entwurfsarbeiten fortzusetzen.[602] Schon im Januar 1959 reist Gropius mit einem differenziert ausgearbeiteten Modell des ersten Entwurfes nach Bagdad, um Premierminister Qasim von dem Vorhaben zu überzeugen (vgl. Abb. 147, S. 356).[603]

Der deutsch-amerikanische Meisterarchitekt zählt zu den ersten westlichen Besuchern, die der oberste Repräsentant der irakischen Republik persönlich empfängt. Während Gropius nach seiner Rückkehr Qasim als ebenso freundlichen wie intelligenten Mann

596 al-Arif, »An historical analysis of events and issues which have led to the growth and development of the University of Baghdad,« 33f.
597 Ebd. 41 sowie Godsell, »Gropius Finds Iraq Toeing Neutral Mark,« 16.
598 al-Arif, »An historical analysis of events and issues which have led to the growth and development of the University of Baghdad,« 37f.
599 Dies geht aus den Briefwechseln zwischen Gropius und den Jawdats hervor, Brief Nizar Jawdat an Walter Gropius, 18.11.1959, BHA, Nachlass Gropius, GS 19/1, 322; Walter Gropius an Ellen Jawdat, 8.02.1960, BHA, Nachlass Gropius, GS 19/1, 322; Ellen und Nizar Jawdat an Walter und Ise Gropius, undatiert aus Rom, BHA, Nachlass Gropius, GS 19/1, 322.
600 Ellen und Nizar Jawdat an Walter und Ise Gropius, undatiert aus Rom, BHA, Nachlass Gropius, GS 19/1, 322.
601 Brief Nizar Jawdat an Walter Gropius, 18.11.1959, BHA, Nachlass Gropius, GS 19/1, 322.
602 McMillen, »The University of Baghdad, Iraq,« The Walter Gropius Archive, Vol. 4, 189.
603 »U of Baghdad Plan Spurred By U.S. Firm,« 2.

beschreibt, »who knows what he wants«,⁶⁰⁴ erinnert sich sein TAC-Partner McMillen an die eher bedrückenden Begegnungen mit dem autokratischen Militärführer:

> One entered the building and passed through a large hall, at the end of which a grand staircase led to the ruler's office. At the head of this staircase a soldier sat behind a machine gun that was aimed directly down the stair; one had to walk up hoping for the best. In General Kassem's office, a huge square room, there was a soldier stationed in each corner at attention and holding a sub-machine gun. All this made for rather formal meetings.⁶⁰⁵

Diese Beschreibung enthält einige wichtige Hinweise auf die neue Auftragssituation. Die irakischen Freien Offiziere haben die Monarchie gestürzt. Aber wie sich bereits im Verlauf des Jahres 1959 zeigt, gelingt es Qasim nicht, die breite Allianz republikanischer Kräfte in eine stabile parlamentarische Demokratie zu überführen, die alle gesellschaftlichen Gruppen repräsentiert. Das revolutionäre Regime wird sehr früh durch Konflikte zwischen dem von Kurden und Kommunisten angeführten Lager der territorialen Nationalisten und den panarabischen Ba'athisten geschwächt.⁶⁰⁶ Putschversuche und lokale Revolten veranlassen den zunehmend autokratisch agierenden Premierminister bald, zahlreiche Parteien wie die kommunistische zu verbieten. Andere politische Gruppen verlassen wegen unüberbrückbarer Differenzen die Regierung. Gleichzeitig weitet Qasim seine direkte Kontrolle über das politische System aus. An die Stelle demokratischer Legitimität tritt ein auf seine Person ausgerichteter Führerkult.⁶⁰⁷ Obwohl ihm zügig erzielte Erfolge im Bereich des Gesundheits- und Erziehungswesens sowie signifikante Verbesserungen der Lebensbedingungen für die Ärmsten des Landes eine gewisse Popularität und Unterstützung sichern, werden die ebenfalls mit der Revolution verbundenen Hoffnungen auf eine freiheitlichere Gesellschaftsordnung enttäuscht.

Bei TACs neuem Klienten handelt es sich also um eine von Qasim angeführte Militärdiktatur.⁶⁰⁸ Wie weit dessen Anspruch auf direkte Einflussnahme reicht, erleben offenbar auch Gropius und TAC. Noch bevor Robert McMillan Ende März 1959 nach Bagdad fliegt, um mit dem verantwortlichen Ministerium den neuen Vertrag zu unterzeichnen, der die Fortsetzung des Projektes sicherstellt,⁶⁰⁹ müssen signifikante Änderungen und Ergänzungen vorgenommen werden.⁶¹⁰ Letztere werden im Folgenden genauer spezifiziert und hinsichtlich ihrer symbolischen Bedeutung interpretiert.

604 Gropius zit. nach Godsell, »Gropius Finds Iraq Toeing Neutral Mark,« 16.
605 McMillen, »The University of Baghdad, Iraq,« *The Walter Gropius Archive, Vol. 4*, 189f.
606 Eppel, *Iraq from Monarchy to Tyranny* 164–68.
607 Ebd. 176–192.
608 Tripp, *A History of Iraq* 148–167.
609 »U of Baghdad Plan Spurred By U.S. Firm,« 2.
610 Gropius, »The University of Baghdad,« 148 sowie »U of Baghdad Plan Spurred By U.S. Firm,« 2; Isaacs, *Walter Gropius: Der Mensch und sein Werk*, Bd. 2/II, 1045; McMillen, »The University of Baghdad, Iraq,« *The Walter Gropius Archive, Vol. 4*, 189.

Der politische Führer, der zusehends von sich glaubt, er repräsentiere den Willen aller Iraker, weiß um die symbolische Bedeutung öffentlicher Architektur.[611] Wie sehr er sich trotz seiner militärischen Herkunft auch als zentraler Akteur der kulturellen Sphäre begreift, zeigt seine Unterstützung der zeitgenössischen Kunstszene. Die Arbeiten der bis dato kaum mehr als marginal wahrgenommenen irakischen Modernisten werden nun gezielt vom Ministerium für Kultur und Information erworben und öffentlich ausgestellt. Das Regime nutzt die Turath-Künstler nicht zuletzt zur Untermauerung des eigenen revolutionären Anspruchs, die Entwicklung des modernen Iraks mit dem selbstbewussten Rekurs auf das nationale Kulturerbe zu verbinden.[612] In dem Maße, in dem sich Qasims autokratische Herrschaft nicht länger demokratisch legitimieren lässt, verlagert sich die politische Mobilisierung in die Bereiche der öffentlichen Kultur. Das Bauen für die öffentliche Hand ist fraglos ein solches Machtfeld. Angesichts der besonderen Bedeutung, die der Diktator dem Bildungssektor zumisst, kann es also kaum überraschen, dass er sich bei der Planung der nationalen Universität selbst in der Verantwortung des planenden Architekten sieht. Noch bevor der überarbeitete Entwurf vorliegt, legt Qasim 1959 den Grundstein für einen neuen Campus (Abb. 184).[613]

Der sorgfältig überarbeitete Entwurf ist Anfang 1960 fertiggestellt.[614] Mitte Februar reist Gropius erneut nach Bagdad, um sich die schriftliche Zustimmung für TACs »monster scheme« zu sichern.[615] Dieses findet »Anerkennung auf ganzer Linie.«[616] Unterstützt von den lokalen Ansprechpartnern Madhloom und Munir gelingt es Gropius binnen nur einer Woche, alle für die Detail- und Ausführungsplanung notwendigen bindenden Unterschriften zu erhalten. Qasim selbst zeigt sich während eines eineinhalbstündigen Treffens »herzlich entzückt [...] über Qualität und Umfang unseres Werkes«, berichtet Gropius an Ehefrau Ise.[617] »Fürs erste hat er 85 Millionen bewilligt«, heißt es in dem zitierten Brief weiter, ohne die Währung zu spezifizieren. Es ist aber wahrscheinlich, dass Gropius hier US-Dollar meint, da im Jahre 1960 85 Millionen Irakische Dinare den ungleich höheren Gegenwert von 238 Millionen US-Dollar darstellen.

In jedem Fall ist die Planung und Ausführung der neuen Universität mit einer enormen Summe ausgestattet. Dies macht es TAC entschieden leichter, die Änderungswünsche des

611 Tripp, *A History of Iraq* 151 u. 155.
612 al-Khalil [Kanan Makiya], *The Monument: Art, Vulgarity, and Responsibility in Iraq* 80.
613 Während Louis McMillen die Grundsteinlegung auf das Jahr 1963 datiert (McMillen, »The University of Baghdad, Iraq,« *The Walter Gropius Archive, Vol. 4,* 190), zeigt das der Website der Universität Bagdad entnommene Foto (Abb. 184) einen Grundstein mit dem Datum 1959. Die von der Web-Redaktion applizierte arabische Untertitelung datiert das Ereignis lediglich vage auf die »[...] 50er Jahre des letzten Jahrhunderts«. »Entstehung der Universität Bagdad,« *Webseite der Universität von Bagdad: Über die Universität* 29.02.2014
<http://ge.uobaghdad.edu.iq/PageViewer.aspx?id=19>.
614 Brief Walter Gropius an Ellen Jawdat, 8.02.1960, BHA, Nachlass Gropius, GS 19/1, 322.
615 Ebd.
616 Brief Walter Gropius an Ise Gropius, 19.02.1960, BHA, Nachlass Ise Gropius, Mappe 41.
617 Brief Walter Gropius an Ise Gropius, 26.02.1960, BHA, Nachlass Ise Gropius, Mappe 41.

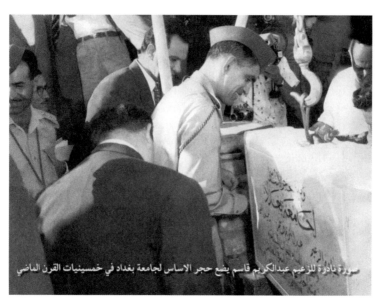

184 Grundsteinlegung durch General Abdul Karim Qasim (Bildmitte) anlässlich des Neubaus der Universität von Bagdad im Jahre 1959.

Auftraggebers umzusetzen. Gropius jedenfalls dankt dem Diktator in einem ausführlichen Telegramm für die Effizienz seiner Regierung und macht sich mit seinen Partnern an die Arbeit.[618]

Zu den augenfälligsten planerischen Interventionen Qasims zählt fraglos der Hochhausbau auf dem zentralen Universitätsplatz (vgl. Abb. 162–5, S. 371–2). Verfügt der Vorentwurf ausschließlich über zwei- bis dreigeschossige flachgedeckte Bauten, deren dominante Horizontalität lediglich durch den Uhrenturm und das Minarett der Moschee einen dezenten vertikalen Kontrapunkt erfährt, wirkt der zunächst als Faculty Tower ausgewiesene massive zwanziggeschossige Bau wie ein Fremdkörper in der Silhouette des Campus (Abb. 185). Hiermit wird offensichtlich dem kaum funktional begründeten Wunsch Qasims entsprochen, einen Bau zu schaffen, den er von seinem Amtssitz aus sehen kann.[619] Gleichzeitig unterminiert die Integration des Hochhauses die auf stetig wechselnde Blickführung und dynamische Raumerfahrung abzielende Komposition von Baukörpern mit nur geringer hierarchischer Differenzierung. In organisatorischer Hinsicht hätte sich die Unterbringung aller akademischen Mitarbeiter in einem zentralen Bau angesichts der Distanz zu den Labors und Werkstätten besonders für die Natur- und Ingenieurswissenschaftler als wenig sinnvoll erwiesen. Insofern kann es kaum überraschen, dass TAC das Gebäude ausschließlich für die Büros der Dekanate der Geisteswissenschaften sowie der Direktoren, Professo-

618 Ebd.
619 McMillen, »The University of Baghdad, Iraq,« *The Walter Gropius Archive, Vol. 4*, 189.

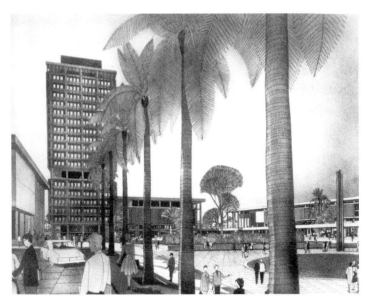

185 TAC, Perspektivzeichnung der Platzsituation mit dem Hochhaus im Zentrum. Zeichnung Helmut Jacoby im Auftrag von TAC, undatiert [1959/60].

ren und wissenschaftlichen Mitarbeiter der geisteswissenschaftlichen Institute vorsieht.[620] Wie auf diese Weise der enge Austausch zwischen Lehrenden und Studierenden gefördert werden kann, ist freilich nicht ersichtlich.[621] Die Integration des zentralen Hochhauses widerspricht unübersehbar der ursprünglichen Planungsidee. Das Zugeständnis an den neuen Klienten zwingt zu kaum konsistenten Kompromissen. Im Effekt manifestiert sich hier ebenjene »übermäßige Kirchturmpolitik, die so oft das akademische Leben kennzeichnet«[622] und die TAC in seinen Universitätsplanungen grundsätzlich vermeiden will.

Das Hochhaus ist zuvorderst als Machtäußerung des mitplanenden Diktators zu bewerten. In symbolischer Hinsicht entsteht damit ein weithin sichtbares Zeichen seiner phallischen Präsenz. Angesichts seiner alles überragenden Höhe verfügt der Bau außerdem über eine nicht zu leugnende panoptische Qualität. Der Turm könnte also abhängig von der sicherheitspolitischen Situation bedarfsweise für die polizeiliche oder geheimdienstliche Überwachung des Campusgeländes genutzt werden.[623]

Wie sehr die unfreiwillige Bekrönung der neuen Bagdader Universitätsstadt mit den von TAC geplanten Maßstäblichkeiten und Blickachsen kollidiert, wird besonders in den aufwändigen Renderings von Helmut Jacoby deutlich. Für die Ausarbeitung und zur Prä-

620 »Planning the University of Baghdad,« *Architectural Record* 129.2 (1961): 111. Außerdem sollen hier die Sekretariate und Konferenzräume untergebracht werden.
621 Ebd.
622 Isaacs, *Walter Gropius: Der Mensch und sein Werk*, Bd. 2/II, 1045.
623 Siehe zum Prinzip des architektonischen Panoptismus meine Ausführungen, S. 94f.

sentation des finalen Konzeptes arbeitet TAC seit 1959 mit dem deutsch-amerikanischen Spezialisten für architektonische Visualisierungen zusammen.[624] Dessen für Bagdad in Tusche und Bleistift angelegte Zeichnungen nehmen durchweg die Perspektive eines Fußgängers auf dem Campus ein. Mittels mehrerer innerbildlicher gleichberechtigter Blickfänge wird das Auge des Betrachters durch die architektonische Komposition geführt und auf diese Weise ein dynamisiertes oder multiperspektivisches Sehen simuliert, das eine Vielzahl an architektonischen Details scheinbar ohne Hierarchisierung erfassen lässt. Während die mit Blick auf Materialität und Oberflächenstrukturen ausgesprochen detailreich ausgearbeiteten und mit großer Tiefenschärfe angelegten Darstellungen insofern keinen Einzelbau hervorheben, behauptet sich in der Architekturzeichnung das Hochhaus als primärer Fixpunkt des Platzes.

Eine zweite signifikante Veränderung vom Vorentwurf zum finalen Masterplan betrifft die Lage und architektonische Gestaltung der Moschee (vgl. Abb. 155, S. 364 u. Abb. 159–61, S. 368–9). Diese wird aus dem zentralen Campusbereich entfernt und in rigoros abstrahierter und modernistischer architektonischer Form in die nördliche Peripherie des Campusgeländes zwischen Eingangsbereich und Studentinnen-Wohnheimen platziert. Bereits die veränderte Lage impliziert eine deutlich säkulare Umwertung ihres Status. Zwar präsentiert sich der imposante Kuppelbau jedem sich vom Eingangstor dem zentralen Campus nähernden Besucher in exponierter Lage, dennoch ist die Moschee nicht länger Teil des zentralen Platzes, wo die wichtigsten administrativen und repräsentativen Einrichtungen der Universität vorgesehen sind. Stattdessen ist sie nun im Bereich des Privaten, des Wohnens, der Freizeit und der Erholung angesiedelt. Diese planerische Entscheidung spiegelt zum einen das republikanische Selbstverständnis des posthaschemitischen Staates. Sie manifestiert aber auch den Willen der neuen Machthaber, die modernen Wissenschaften strikt von den Wahrheitsansprüchen der Religion zu trennen. In einem Land, dessen gelehrte Diskurse über Jahrhunderte maßgeblich von islamischen Einrichtungen getragen worden sind, muss die veränderte Lage sowohl als erziehungsprogrammatische Willensäußerung als auch als gezielte Degradierung religiöser Autoritäten wahrgenommen werden. Der Moscheebau selbst unterstreicht im Unterschied zum ersten Entwurf einer Moschee seinerseits die Emanzipation von der traditionellen architektonischen Ausformulierung regionaler Sakralbauten. Während der Betsaal lediglich von einer auf drei Punkten ruhenden Betonschalen-Kuppel definiert wird, erfahren die übrigen Merkmale des Bautyps kaum mehr als symbolische Erwiderungen. So wird der üblicherweise von einem Arkadengang umgebene Hof zu einer freien, längsrechteckigen Plattform transformiert, die auf den Betsaal zuläuft. Das Minarett – »functional in the past, a symbol now«[625] – präsentiert sich als ein von rautenförmigen Fertigteilen aus monochromem Beton oder Metall zusammen-

624 Siehe zur Person und zum Werk Jacobys: Helge Bofinger und Wolfgang Voigt, Hg. *Helmut Jacoby: Meister der Architekturzeichnung = Helmut Jacoby: Master of Architectural Drawing* (Tübingen: Wasmuth, 2001).
625 »Planning the University of Baghdad,« *Architectural Record* 129.2 (1961): 121.

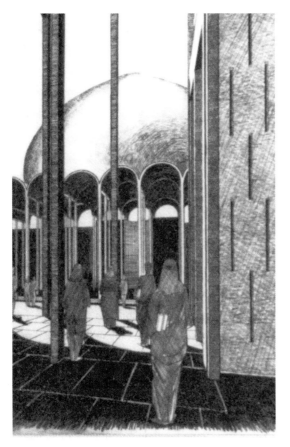

186 TAC, Darstellung verschleierter Frauen auf dem Weg in die Moschee. Universität Bagdad, 1. Entwurf, 1957/58. Perspektivzeichnung von Morse Payne/TAC (Ausschnitt aus Abb. 149).

187 TAC, Darstellung einer Moschee-Besucherin in westlich-moderner Kleidung. Universität Bagdad, 2. Entwurf 1959/60. Zeichnung Helmut Jacoby im Auftrag von TAC, 1959 (Ausschnitt aus Abb. 159).

gesetztes halboffenes Turmobjekt ohne Abschluss. Die Moscheeanlage erwidert ausschließlich die für die Verrichtung des Gebets unabdingbaren rituellen Vorgaben. So verfügt sie neben der nach Mekka orientierten Mehrab über die für die rituelle Waschung erforderlichen Räumlichkeiten. Koranische Kalligraphien oder andere Ornamentik sucht man in diesem Entwurf vergeblich. Jacobys Zeichnung unterstreicht abermals die Modernität des Entwurfes, indem sie die Besucher der Moschee in ausgesprochen zeitgenössischer westlich-säkularer Kleidung abbildet. Hüllt demgegenüber Morse Payne in seiner für den Vorentwurf angefertigten Visualisierung die gesichtslosen Besucherinnen der Moschee noch in lange Gewänder und Kopftücher (Abb. 186), so finden sich nun Darstellungen von Frauen mit offen getragenem Haar sowie knielangen Röcken (Abb. 187).

Kollektive Emanzipation und modernistische Expansion
Die Präsentationszeichnungen zum finalisierten Masterplan vermitteln mit Blick auf die Darstellung der über das Campusgelände flanierenden Menschen den Eindruck eines kosmopolitischen studentischen, aber vor allem modernen Lebens, das sich genauso etwa an einer nordamerikanischen Universität ereignen könnte. Von der omnipräsenten zeichnerischen Illustration der Palmen abgesehen, sucht man in den wirkungsmächtigen Architekturzeichnungen aber vergeblich nach dezidiert regionalen Hinweisen. Die den Campus bevölkernden Studierenden tragen die bürgerlich-euroamerikanische Mode der 1950er Jahre; Frauen sind mit schwingenden knielangen Falten- beziehungsweise Tellerröcken oder Petticoats, Hemdblusen und Pillow-Box-Hüten, Männer in schmalgeschnittenen Anzügen oder Bundfaltenhosen mit Pullovern bekleidet. Bei den PKWs handelt es sich durchweg um US-amerikanische Modelle der jüngsten Generation. Auf diese Weise entsteht eher das Bild einer Eliteuniversität für die privilegierten Milieus des Landes als das einer nationalen Bildungseinrichtung für Angehörige sämtlicher Bevölkerungssegmente. Ebendieser Eindruck riskiert das von dem republikanischen Regime mit dem Bau der neuen Universität formulierte, gesamtnationale Modernisierungsversprechen für eine klassenlose Studentenschaft zu unterminieren. Der hier konstatierte Widerspruch zwischen elitären Repräsentationsansprüchen und der breiten Adressatenschaft des prestigeträchtigen staatlichen Bildungsprojekts kennzeichnet die Universitätsplanung insgesamt; er wird niemals vollständig aufgelöst.

Nichtsdestotrotz erhalten die Belange der Studierenden in dem überarbeiteten Konzept eine deutlich stärkere Berücksichtigung. Hatte das haschemitische Regime jede studentische Politik aus den Hochschulen verbannt, versucht Qasim gerade die studentischen politischen Organisationen für den Widerstand gegen die von ihm ausgemachten Feinde der Revolution zu mobilisieren. Gropius selbst berichtet nach seiner Bagdad-Reise im Januar 1959 von dem Versuch des Regimes, die Unterstützung nicht-parlamentarisch repräsentierter Gruppen zu gewinnen.[626] TACs finalisierter Campus-Entwurf nobilitert die politisch organisierte Studentenschaft, indem er für diese auf dem zentralen Universitätsplatz ein eigenes Gebäude vorsieht. Die für die Büros der studentischen Vertretungen, öffentliche Versammlungen und informelle Zusammenkünfte ebenso wie für kulturelle und künstlerische Aktivitäten vorgesehenen großzügigen Räumlichkeiten des Studierendenzentrums bilden den funktionalen Kern jenes großdimensionierten Gebäuderiegels, der die gesamte Westseite des zentralen Platzes flankiert und zugleich abschließt (vgl. Abb. 166–7, S. 373). Als zentraler Ort studentischer Politik und studentischer Kultur nimmt er gegenüber den anderen den Platz definierenden Bauten eine mindestens gleichberechtigte raumperformative Stellung ein: »Its position as one of the major elements of the central plaza is justified by its great importance in university life as the place where students meet other students from different parts of the country and the world for the free exchange of views.«[627]

626 Godsell, »Gropius Finds Iraq Toeing Neutral Mark,« 16.
627 »Planning the University of Baghdad,« *Architectural Record* 129.2 (1961): 115.

188 TAC, Blick vom Studierendenzentrum auf den Universitätsplatz in Richtung Hochhaus und Verwaltung. Zeichnung Helmut Jacoby im Auftrag von TAC, 1959.

Allein der direkt gegenüberliegende Hochhausturm vermag in seiner opaken Massivität den freiheitlichen Meinungsaustausch der sich mittels einer großzügigen Terrasse zum Platz öffnenden studentischen Vertretung einzuschüchtern (Abb. 188).

Wie wichtig dem neuen Machthaber aber nicht nur die intellektuelle und kulturelle Ausbildung der Studierenden, sondern auch deren körperliche Ertüchtigung ist, zeigt das große Interesse der Militärs an den universitätseigenen Sportanlagen.[628] Mit dem erweiterten Stadion, das nun Platz für die Gesamtzahl der Studierenden sowie die Sporthallen und Schwimmanlagen für Männer und Frauen bietet, erfährt auch dieser Sektor in der revidierten Planung eine signifikante Aufwertung. Hier wie bei allen anderen Wohn-, Freizeit- und Erholungseinrichtungen folgt TAC dem Prinzip der strikten Geschlechtertrennung.

Während die eigentlichen akademischen Einrichtungen auf eine gemischtgeschlechtliche Nutzung ausgerichtet sind, bleibt das in das Campusgelände integrierte Tahrir College ausschließlich den weiblichen Studierenden vorbehalten. Es wird nördlich des für weibliche Studierende vorgesehenen Dorfes platziert und erhält dasselbe Design wie die Grundschule

628 Godsell, »Gropius Finds Iraq Toeing Neutral Mark,« 16.

189 TAC, Vogelperspektive Grundschule der Universität Bagdad, z.T. zur Darstellung des Tahrir Frauen-Colleges abgebildet, undatiert [1959/60].

der Universität.[629] Die tropisch-vernakuläre Gestaltung der deutlich im Außen des Universitätskomplexes gelegenen Einrichtung (Abb. 189) etabliert eine signifikante Differenz zur universalistisch modernen Formensprache des Hauptcampus. Ob es sich hierbei, wie der Name des Colleges signalisiert, um ein geschlechteremanzipatorisches Projekt handelt – das arabische Wort *Tahrir* wird als Befreiung übersetzt –, lässt sich nicht abschließend beantworten. Angesichts der bis dahin weitgehend männlich dominierten Academia und mit Blick auf die Bemühungen des Militärregimes um die Gleichstellung von Frauen in allen Bereichen des gesellschaftlichen Lebens, ließe sich darin optimistisch formuliert eine gezielt integrative Förderungsmaßname vermuten.[630] Dass eine solche Förderung mit der unübersehbar als Hauswirtschaftsschule ausgewiesenen Einrichtung zu leisten ist, erscheint allerdings wenig plausibel.[631]

Dagegen findet sich bei der architektursprachlichen und stilistischen Gestaltung der studentischen Wohnanlagen keine geschlechterspezifische Kodifizierung. Obwohl räum-

629 Die Grundschule und das Frauen-Collegen sind jeweils mit derselben Abbildung repräsentiert: »The University of Bagdhad,« *Casabella* 242 (August 1960): 29 (hier: elementary school) sowie »Planning the University of Baghdad,« *Architectural Record* 129.2 (1961): 122 (hier: Tahrir Women's College). Vgl. demgegenüber den Grundriss (5728.69) und die Ansichten (5728.70) bei *The Walter Gropius Archive, Vol. 4*, 234, datiert 1960: abweichender Grundriss, jedoch vergleichbare tropisch-vernakuläre Gestaltung.
630 Siehe auch Haj, *Making of Iraq, 1900–1963: Capital, Power and Ideology* 111.
631 So handelt es sich offenbar bei dem als »home economics laboratories« des Colleges um nichts anderes als um Lehrküchen, siehe: »Planning the University of Baghdad,« *Architectural Record* 129.2 (1961): 122.

lich klar voneinander getrennt mit den Frauen im Norden und den Männern im Süden beziehungsweise Südosten des Campus, sind Männer- und Frauenwohnheime identisch konzipiert. Zwar folgt TAC hier weitgehend seinen bereits im Vorentwurf präsentierten Ideen, aber die Fassaden der zu engen Gassen und halböffentlichen Höfen arrangierten Bauten werden unter dem Einsatz von massivem Sichtbeton und normierten Fassadenelementen deutlich transregional-modernistisch interpretiert (vgl. Abb. 171-2, S. 377–8).

Der postrevolutionäre Entwurf erwidert die Expansionsaspirationen des neuen Regimes. Der militärische Führer der irakischen Republik fordert eine nationale Universität, die in Größe, Ausstattung und Modernität keinen Vergleich mit den führenden akademischen Zentren weltweit scheuen muss. Besonders die bislang studentenreichste arabische Universität im ägyptischen Kairo gilt es zu übertreffen.[632] Insofern geht es Qasim auch auf dem Sektor der akademischen Bildung darum, Nassers regionalem Führungsanspruch zu trotzen. Die zunächst anvisierte Kapazität von 12.000 Studierenden wird bald auf 18.000 erhöht.[633]

Aber Größe, die Anzahl der Studierenden und westliche Standards allein vermögen kaum die symbolische Repräsentation und kulturpolitische Mobilisierung einer vom neuen Regime imaginierten nationalen Gemeinschaft zu leisten.[634] Zwar geht die Herstellung kollektiver Identität auch im nach-revolutionären Irak mit der erzwungenen oder freiwilligen Aneignung westlicher Organisationsformen, Technologien und Kommunikationsstrukturen einher. Aber wie Parta Chatterjee für die indische Situation nach der Unabhängigkeit exemplarisch darstellt, verlangt jede nachkoloniale Behauptung einer autonomen Nationalkultur die kulturelle Performanz eines Modernisierungsprogramms, das mehr verspricht als nur das Abbild der westlichen Moderne zu sein.[635] Folgt man Chatterjees Modell der symbolischen Konstruktion postkolonialer Kollektivität, dann müsste nicht zuletzt auch auf dem Sektor des irakisch-staatlichen Bauens eine sichtbare Differenz zu den Architekturformen euroamerikanischer Gesellschaften etabliert werden. Für die Planung einer Bagdader Universität, die gleichzeitig modern und authentisch irakisch sein will, stellt das eine enorme Herausforderung dar. Es liegt auf der Hand, dass die fachlichen Kompetenzen Qasims nicht weit genug reichen, um ein solches architektursprachliches Programm zu entwickeln und zu kontrollieren. Dies müssen zuerst die entwerfenden Architekten leisten. Dennoch schaffen die neuen Machtkonfigurationen – dies ist unübersehbar – eine Situation, in der auch TACs Entwurfstätigkeit nicht länger als autonomer kreativer Akt begriffen werden kann.

632 Bereits während ihrer Präsentation im Januar 1959 müssen Gropius und McMillan wiederholt ihr Projekt zur in dieser Zeit größten Universität der arabischen Welt, der Cairo Universität, in Beziehung setzen, siehe »U of Baghdad Plan Spurred By U.S. Firm,« 2.
633 McMillen, »The University of Baghdad, Iraq,« *The Walter Gropius Archive, Vol. 4*, 190.
634 Siehe hierzu: Benedict Anderson, *Imagined Communities: Reflections on the Origin and Spread of Nationalism* (London: Verso, 1991).
635 Partha Chatterjee, *The Nation and Its Fragments: Colonial and Postcolonial Histories* (Princeton: Princeton Univ. Press, 1993) 6.

Konzeptionelle Rigorosität und symbolische Authentizität

Will TACs Entwurf einer Universität mehr als das Ergebnis klimatischer Studien oder topographischer Determinanten sein und auch in architektursprachlicher Hinsicht glaubhaft den Vorwurf der monologischen Eigenmächtigkeit oder gar Willkürlichkeit entkräften, dann muss dieser auch die virulenten künstlerischen Bemühungen um eine genuin irakische Moderne samt der diesen Bemühungen eigenen Applikation des regionalen kulturellen Erbes erwidern. Das US-amerikanische Büro verfügt über ein ausreichend differenziertes innerirakisches Netzwerk, um zu wissen, dass die lokalen künstlerischen Modernitätsentwürfe auf etwas anderes als eine irgendwie modernistische Synthese von Orient und Okzident oder auf die Wiederbelebung traditioneller Formen mit modernen Bauverfahren zielen. TAC muss insofern ebenfalls wissen, dass unter den Architekten des Landes Anfang der 1960er Jahre bei weitem keine Einigkeit über eine nationale Architektursprache besteht, die geeignet wäre, die kollektiven Modernisierungsaspirationen der Bevölkerung mit dem dieses Kollektiv definierenden gemeinsamen kulturellen Erbe zu verbinden.

Gropius weiß fraglos mehr als alle anderen Teammitglieder um die seit Ende der 1950er Jahre besonders kontrovers geführte Debatte. Schon vor der Gründung der Bagdader Architekturschule im Jahre 1959 tauscht er sich mit Architekten des Landes aus. Er wird nun zudem aufgefordert, seine weit zurückreichenden Erfahrungen in die Organisation und inhaltliche Ausrichtung der irakischen Architektenausbildung einzubringen.[636] Mit seinem lokalen Partner Hisham Munir und dem als technischer Berater des Planungsministeriums tätigen Mohamed Makiya verfügt er über enge Kontakte zu gleich zwei Gründungsprofessoren der neuen Schule. Während Munir ähnlich wie TACs zweiter lokaler Kontaktarchitekt Medhat Ali Madhloom für die rigorose funktionalistische Anwendung der neuesten Materialen und Konstruktionsverfahren eintritt, plädiert Makiya gemeinsam mit anderen Bagdader Architekten wie Rifat Chadirji oder Qahtan Awni für eine stärkere Integration regionaler Kunst- und Bautraditionen bei der Fundierung einer irakischen Moderne.

Dagegen präsentiert sich der TAC-Entwurf in vielerlei Hinsicht als das Ergebnis eines strikt von sachlicher Datenerhebung und technologischen Möglichkeiten determinierten Produktionsmodus. Deutlicher noch als der Vorentwurf bekennt sich der postrevolutionäre Campus zu der ihm zugrundeliegenden modernistischen Haltung. Die Aufrichtigkeit und Offenheit, mit der hier Materialität und konstruktive Verfahren zur Schau gestellt werden, avancieren zu den auffallendsten, den Gesamtcharakter der Universität entscheidend mitbestimmenden Merkmalen des Entwurfes. Obwohl der in diesem Sinne radikale Modernismus einen quasi-uneingeschränkten vorästhetischen Funktionalismus behauptet, gerät die konsequente architektonische Performanz von unverkleidetem Beton und funktionalem Sonnenschutz zu einem beinahe ästhetischen Programm. Dass der so generierte brutalistisch-tropische Architekturstil allein das Ergebnis der vorurteilslosen Suche nach

636 Brief Walter Gropius an Ise Gropius, 26.02.1960, BHA, Nachlass Ise Gropius, Mappe 41 sowie Uthman, »Exporting Architectural Education to the Arab World,« 27.

rationalen Lösungen darstellt, ist aber ebenso unwahrscheinlich wie die Annahme, dass TAC dieses stilistische Moment unbeeinflusst von ihren Klienten und Kooperationspartnern entwickelt.

Ohne dass sich das Maß und die Richtung des jeweiligen Einflusses im Einzelfall überprüfen ließe, vollzieht sich der vermehrte Einsatz von großen Sichtbetonblenden und massiven Kragplatten offenbar im Einverständnis mit dem irakischen Premier und entspricht die brutalistische Fassadengestaltung des Campus durchaus jener Architektursprache, die etwa Hisham Munir für seine eigenen Projekte der frühen 1960er Jahre wählt.[637]

Abgesehen von dem klaren Bekenntnis zum Programm technologischer Fortschrittlichkeit und zur Beherrschung der Technik kann das betonlastige architektonische Vokabular allein kaum zur symbolischen Repräsentation kollektiver Identität beitragen. Um dem eigenen Anspruch gerecht zu werden, mit der planerischen und gestalterischen Konzeption der Universität gleichsam »das kollektive Denken einer Kultur durch Symbole zu vermitteln und zu bereichern«,[638] muss TAC ein *Mehr* an architektonischer Zeichenhaftigkeit bieten, welches auch die Aktualität der lokalen Modernitätsdiskurse inkorporiert. In dieser Hinsicht erwidert etwa der Einsatz türkisgrüner Keramikfliesen zur Verkleidung der Moscheekuppel[639] ebenso wie die Bekrönung derselben mit einem metallenen Halbmond lediglich eine sehr allgemeine islamische Architektursemantik,[640] die keineswegs spezifisch für den Irak ist. Ähnlich verhält es sich mit dem von TAC vorgeschlagenen selektiven Einsatz von Farben sowie den aus der Kombination verschiedener Materialien geschaffenen Oberflächentexturen zur Markierung von Funktionseinheiten und Wegrichtungen. Jacobys Zeichnungen lassen im besten Fall eine sehr abstrahierte Adaption arabisch-islamischer Ornamentformen erkennen (Abb. 190).

Die gezielte Herleitung geometrischer Grundmuster aus sich wiederholenden Hexagonaleinheiten oder gar durch Unterteilung aus Kreisformen gewonnener Sternmuster sucht man in TACs Entwurf jedenfalls vergebens.[641] Hier verhindert anscheinend die Ablehnung einer lediglich dekorativen Ornamentik den direkten Rückbezug auf die kulturspezifischen Motive des lokalen Dekors.[642] Von einer zur Repräsentation kollektiver irakischer Identität beitragenden Architektursemiotik in Form symbolischer Wandgestaltungen kann insofern kaum die Rede sein. TAC verzichtet auf die Applikation oder identische Replikation eindeutig identifizierbarer nationaler Symbole. Das dem Entwurf eigene ästhetische Bekennt-

637 Siehe z. B. Hisham Munir, Handelskammer Bagdad, 1963: Fethi, »Contemporary Architecture in Baghdad: Its Roots and Transition,« 122.
638 Undatiertes [ca. 1965] Faltblatt »The Architects Collaborative, University of Baghdad, Planning/Urban & Environmental, Cambridge, Mass. abgedruckt bei: Isaacs, *Walter Gropius: Der Mensch und sein Werk*, Bd. 2/II, 1045f; hier 1046.
639 »The University of Bagdhad,« *Casabella* 242 (August 1960): 30.
640 Grabar, »Symbols and Signs in Islamic Architecture,« 30.
641 Siehe zum geometrischen System arabisch-islamischer Architekturornamentik: Issam El-Said, Tarek El-Bouri, Keith Critchlow und Salma S. Damluji, *Islamic Art and Architecture: The System of Geometric Design* (Reading: Garnet, 1993) hier bes. 16–29 und 56–112.
642 Siehe hierzu auch: Grabar, »Symbols and Signs,« 31.

190 TAC, Blick auf die Fachbereichsbibliothek. Rechter Bildrand: In die Außenwand eingearbeitetes Mosaik in Ornamentform. Zeichnung Helmut Jacoby im Auftrag von TAC, 1959.

nis zu Standardisierung und Funktionalität lässt offenbar keine zeichenhafte Thematisierung der Frage kultureller Differenz oder gar die direkte architektonische Figuration irakischer Authentizität zu. Stattdessen soll die Universität »[a]ls Ganzes«[643] die Dynamik der modernen irakischen Gesellschaft symbolisieren. Demnach repräsentiert erst die Gesamtkomposition von Funktionsbauten unterschiedlicher Volumina und Gestaltung jene flexible Dynamik kommunikativer und individueller intellektueller Entwicklungsprozesse, für welche die neue nationale Bildungseinrichtung den organisatorischen Rahmen bereitstellt. So, wie die Bagdader Universität den interdisziplinären Austausch zwischen Mitarbeitern und Studierenden der verschiedenen Disziplinen befördern soll,[644] zielt TACs Entwurf auf das Aufbrechen der herkömmlichen strukturellen Trennungen in separate organisatorische Einheiten.

643 Isaacs, *Walter Gropius: Der Mensch und sein Werk*, Bd. 2/II, 1046.
644 »Planning the University of Baghdad,« *Architectural Record* 129.2 (1961): 108.

Die bauliche Verdichtung innerer Funktionsabläufe führt im Äußeren zu einem dynamischen und prozesshaften Erleben des architektonischen Raumes. Dies betrifft besonders die wechselnde Perspektive potenzieller Nutzer auf die raumbegrenzenden Fassaden und sich öffnenden Blickachsen. Die beinahe rhythmische Umlenkung sich einander durchquerender visueller Achsen betont den Faktor der Bewegung als entscheidende Determinante von Architektur in Raum und Zeit. Insofern erwidert der Gesamtentwurf auch einen besonderen Wandel von Raumauffassung in der zeitgenössischen irakischen Architektur: Dieser manifestiert sich nicht zuletzt in der Modifikation und fortschreitenden Aufweichung des Hofhauskonzepts in Bauten nach westlichem Vorbild.[645] Der Entwurf zielt darauf, die Gegensätze von architektonischer Innen- und Außenwendung wechselseitig zu integrieren. Höfe und andere offene Räume werden als gleichrangig mit den sie umgebenen Bauten behandelt. Man muss nicht der kulturessentialistischen Interpretation Giulio Carlo Argans beipflichten, der dieses Verfahren als die gezielte Zusammenführung eigentlich einander ausschließender Raumkonzeptionen deutet und hierzu zwischen einer genuin westlichen Rationalität rigoros linearer Perspektivierung sowie intrinsisch orientalischen, weniger geradlinigen und von unberechenbaren Unregelmäßigkeiten charakterisierten Auffassung von Raum unterscheidet, um darin eine im weitesten Sinne regionalistische Adaption zu erkennen.[646] Der postrevolutionäre Entwurf nobilitiert jedenfalls unübersehbar die lokale Hofarchitektur in ihrer ungebrochenen funktionalen Gültigkeit.

Während die Aufwertung geschlossener oder semi-geschlossener Höfe allein in semiotischer Hinsicht keine ausgesprochen neuen architektonischen Zeichen nationaler Modernisierung hervorbringt, ermöglicht erst ihre Integration in den Entwurf des von der Ringstraße umgebenen zentralen universitären Bereichs auf der zweidimensionalen bildnerischen Ebene die symbolische Figuration eines prägnanten Signets. Es ist daher wohl kein Zufall, dass ebendieses Signet im Jahr 1991 für die Buchdeckel-Gestaltung des dem TAC-Werkabschnitt gewidmeten Bandes des *Walter Gropius Archive* verwendet wird (Abb. 191). Obschon nur aus der Vogelperspektive und vielleicht vom Hochhaus aus zu überblicken, formieren sich im Entwurf die mosaikartig aufeinander bezogenen Baukörper zu einem ovalen Konglomerat geometrischer Formen mit einer Vielzahl von Auslassungen und von auf den ersten Blick ausgesprochen abstrakter, aber dennoch emblematischer Qualität.

Letztere erschließt sich erst vor dem Hintergrund des zeitgenössischen Bagdader Kunstdiskurses und der Bedeutung der arabischen Schrift für die Hinwendung zum Abstrakten in den Werken moderner irakischer Künstler. Die sogenannte Hurufiya-Bewegung (von arab. huruf = Buchstaben) geht bereits auf die späten 1940er Jahre zurück, als die Malerin Madiha Omar erstmals mit den formalen Eigenschaften arabischer Buchstaben jenseits ihrer schriftsprachlichen Funktion experimentiert.[647] Seit Gründung der Baghdad Modern Art Group nutzen Künstler wie Shakir Hassan al-Said oder Dia al-Azzawi das kal-

645 al-Haidary, *Das Hofhaus in Bagdad: Prototyp einer vieltausendjährigen Wohnform* 180–189.
646 Argan, »A Town for Scholarship,« 3.
647 Jabra, *The Grass Roots of Iraqi Art* 36.

191 Signet (unten) auf dem textilbezogenen Buchdeckel des TAC betreffenden vierten Bandes des *The Walter Gropius Archive*, 1991.

ligraphische Erbe ausgehend von reduzierten und semantisch dekontextualisierten Buchstaben, um nach neuen Möglichkeiten der freien Formbildung zu fahnden. Die irakische Buchstabenmalerei greift auf die lange Tradition arabisch-islamischer Schriftkunst zurück, ohne notwendigerweise deren tradierte religiöse oder poetische Inhalte zu affirmieren. Stattdessen avanciert die Gestalt der Buchstaben selbst zum entscheidenden Bildelement einer von Größen- und Gleichgewichtsvariationen sowie wechselnder Farbigkeit und Texturen charakterisierten Kunstform.[648] Zum zentralen Thema avanciert die reziproke Beziehung beziehungsweise das Zusammenfallen von Raum und Zeit im künstlerisch abstrahierten sprachlichen Lautzeichen.[649]

Besonders die schematisierten Lagepläne des zentralen Universitätsbezirks erinnern in ihrer morphologischen Zeichenhaftigkeit an eine kalligraphische Tradition, die nicht nur für die zeitgenössischen lokalen Künstler einen wichtigen Ausgangspunkt ihrer kreativen Arbeiten darstellt, sondern zugleich zu den wenigen symbolischen Konstanten arabisch-islamischer Monumente zählt.[650]

648 Ebd. 14–45. Siehe auch den Ausstellungskatalog von Venetia Porter und Isabelle Caussé, *Word into Art: Artists of the Modern Middle East* (London: British Museum Press, 2006).

649 Nada Shabout, »Shakir Hassan al Said: »A Journey towards the One-dimension,« *Universe in Univers/ Nafas Art Magazine* (Mai 2008), 20.04.2014 <http://universes-in-universe.org/eng/content/view/print/12219>.

650 Grabar, »Symbols and Signs in Islamic Architecture,« 27 u. 31.

192 Kufisches Mosaik aus dem 11./12. Jh. n. Chr., das sich an der Innenwand des westlichen Iwans der Freitagsmoschee von Isfahan, Iran befindet.

Wie kein anderer Schreibstil findet die gegen Ende des ersten islamischen Jahrhunderts (im frühen achten Jahrhundert christlicher Zeitrechnung) im irakischen Kufa entstandene kufische Kalligraphie Anwendung in den regionalen Werken der Architektur. Aufgrund ihrer strikt modularen Ordnung aus abstrakten geometrischen Formen erweist diese sich als besonders geeignet, um die arabische Schrift nicht nur zum spirituellen, sondern auch zum äußeren Symbol der islamischen Kulturgemeinschaft zu erheben.[651] Die kufische Schrift findet sich vor allem an den Fassaden und Innengestaltungen religiöser Bauten (Abb. 192). Zumindest bei dem gebildeten irakischen Betrachter kann der Eindruck entstehen, als nähme sich der TAC-Entwurf ebendiesen Schrifttyp zum Vorbild für die Formgebung und städtebauliche Anordnung der Instituts- und Lehrgebäude. Über eine eindeutige schriftsprachliche Bedeutung verfügt die so generierte Architektur-Textur freilich nicht.[652]

TAC selbst gibt in seinen Publikationen keine Hinweise auf ein dem Gesamtentwurf zugrundeliegendes symbolisches System. Folgt man den Selbstdarstellungen, dann erscheint es beinahe so, als erschöpfe sich die Zeichenhaftigkeit der neuen Bagdader Universität in der bereits bei der Erweiterung des Harvard-Campus postulierten und kontinu-

651 Endreß, *Der Islam* 173–175.
652 Am ehesten ließe sich in Fragmenten des Lageplans das minimalistische Tasbih (arab. *Lobpreisung*) ›huwa‹ (arab. *er*; im übertragenen Sinne *Gott*) erkennen (Hinweise Markus Schmitz).

ierlich weiterentwickelten quasi-poetischen Überführung eines pädagogischen Konzeptes in den konkreten architektonischen Raum.[653]

Eine im wörtlichen Sinne *signifikante* Ausnahme bildet in diesem Zusammenhang der bereits in der ersten Bauphase realisierte 25 Meter hohe Eingangsbogen des Campusgeländes (vgl. Abb. 156–8, S. 366–7). Dieser soll gleichermaßen das der Universitätsplanung zugrundeliegende didaktische und architektonisch-technologische Gesamtkonzept symbolisieren.[654] Dass aber auch das als *Open Mind* bezeichnete skulpturale Tor wie der gesamte architektonische Entwurf insgesamt keineswegs über einen statischen symbolischen Gehalt verfügt, sondern vielmehr abhängig von sich wandelnden soziopolitischen Rahmenbedingungen und wechselnden Betrachterstandpunkten in jeweils andere semantische Beziehungen eintritt, die kaum von den Planern selbst zu kontrollieren sind, soll abschließend ein kursorischer Ausblick auf die sukzessive, von zahlreichen Unterbrechungen und Transformationen charakterisierte und bis heute unvollendet gebliebene Ausführung des Campus-Projektes zeigen. Damit wird gleichzeitig exemplarisch die für das Verständnis der spät- und nachkolonialen Globalisierung der Moderne insgesamt zentrale Frage nach den Möglichkeits- beziehungsweise Unmöglichkeitsbedingungen von Intentionalität und Integrität architektonischer Autorenschaft eröffnet.

Der ›Offene Geist‹ als offenes Kunstwerk – Die Bagdader Universität als gemischt-diskursiver Effekt

> *Architecture, like all other aesthetic practices, is ultimately an open sport that can be, and usually is, summarily kicked around in the larger social realm. If an architect's intentions and intuitions are critical to the conception of an architectural project, the desires and expectations, as also the circumstances of the clients who commission a project, are equally and sometimes even more critical to its understanding. And the investments of those who build and inhabit a building can tell a story that is altogether different.*[655]

Neben dem Hochhaus und der Moschee-Anlage zählt das skulpturale Bogenmonument des *Open Mind* zu den auffallendsten Hinzufügungen der postrevolutionären Universitätsplanung. Der Entwurf des den Eingangs-, Kontroll- und Empfangsbereich markierenden Bogens wird Qasim erstmals im Februar 1960 vorgestellt. Im August desselben Jahres präsentiert die italienische Architekturzeitschrift *Casabella* den Bogen als poetisches Emblem für die der Gesamtplanung zugrundeliegende Konzeption (Abb. 193).

Wie wichtig für TAC und seine irakischen Klienten die besondere symbolische Funktion des Bogenmonuments ist, zeigt seine prioritäre bauliche Umsetzung in der ersten Ausführungsphase. Deren Baubeginn ist Anfang 1963 und umfasst neben der Anlage einiger Straßen zunächst lediglich das auf Wunsch Qasims in die Planung eingefügte zentrale

653 Siehe Ernesto N. Rogers, »Architecture for the Middle East,« *Casabella* 242 (1960): 1.
654 Isaacs, *Walter Gropius: Der Mensch und sein Werk*, Bd. 2/II, 1046.
655 Prakash, *Chandigarh's Le Corbusier: The Struggle for Modernity in Postcolonial India* 145.

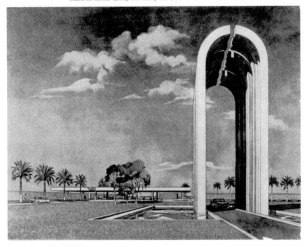

193 *Casabella*, August 1960, Auftaktseite der Projektdokumentation zum Bagdader Universitätsprojekt.

Hochhaus sowie den Eingangsbereich der Universität.[656] Ein undatiertes Arbeitspapier erklärt die besondere Zeichenhaftigkeit des Bogens als gezielte symbolische Zusammenführung von Kunstform und Technikform:[657] »Der 25 Meter hohe Eingangsbogen, der im Scheitel offen bleibt, symbolisiert den ›Offenen Geist‹, während er zugleich von einer Technologie zeugt, die diese im Scheitel unverbundene Struktur möglich macht.«[658]

Während die Gestaltung des freistehenden Torbaus zunächst die herkömmliche formale Vorstellung eines Rundbogens erwidert und die zum Krümmungsmittelpunkt gerichteten Fugen eine gemauerte Konstruktion suggerieren, signalisiert das Fehlen des Schlusssteins, dass die gewählte Form keineswegs das folgerichtige Ergebnis konstruktiver Anforderungen ist. Der Verzicht auf das Scheitelelement erweist sich vielmehr als klares Bekenntnis zu den statischen Qualitäten der eingespannten Stahlbetonkonstruktion. Jeweils zwei natursteinverkleidete schlanke Pfeiler, deren Zwischenräume ausgefacht sind, bilden eine im

656 McMillen, »The University of Baghdad, Iraq,« *The Walter Gropius Archive, Vol. 4,* 190.
657 Ich verwende hier bewusst die bereits seit den 1910er Jahren von Gropius verwandte und von Alois Riegl adaptierte Terminologie. Hinweis von Nerdinger, *Der Architekt Walter Gropius* 10.
658 Undatiertes [ca. 1965] Faltblatt zit. nach Isaacs, *Walter Gropius: Der Mensch und sein Werk*, Bd. 2/II, 1046.

194 Oscar Niemeyer, Nationalkongress Brasilia, 1958–60. Im Bildvordergrund: Offene Schale. Foto: C. W. Schmidt-Luchs.

oberen Abschnitt gekrümmte Bogenhälfte aus. In der Summe entsteht das Bild dreier eng hintereinander aufgestellter und in ihrem Scheitelpunkt geöffneter Bögen.

In früheren Projekten des Architekturbüros sucht man vergeblich nach vergleichbaren skulpturalen Objekten mit explizit symbolischer Funktion. Das gilt genauso für das Werk von Walter Gropius. Das von ihm im Gedenken an die im März 1920 im Zuge des Kapp-Putsches erschossenen Weimarer Arbeiter entworfene und zwei Jahre später errichtete Denkmal bildet in diesem Zusammenhang eine nur bedingte und singuläre Ausnahme. Die Betonskulptur mit der Metaphorik eines Blitzes symbolisiert ein konkretes historisches Ereignis in der jungen deutschen Republik. Ihr narrativer Gehalt entsteht außerhalb jedes weiteren architektonischen Zusammenhangs.[659]

Haben Gropius und TAC bislang ihre Architekturen selbst als Repräsentation der sie bedingenden soziopolitischen und technologischen Rahmenbedingung oder funktionalen Programme begriffen, verlangt nun das Bagdader Universitätsprojekt die Schaffung eines separaten, als solches ausgewiesenen und weithin sichtbaren Zeichens von explizitem semantischen Gehalt. In dieser Hinsicht unterscheidet sich der Universitätsentwurf kaum von zwei anderen international vielbeachteten Großprojekten der 1950er Jahre.

Sowohl Le Corbusiers Chandigarh-Planung der Jahre 1950 bis 1960 als auch das zwischen 1956 und 1960 von Lúcio Costa und Oscar Niemeyer entworfene Brasilia gelten

659 Nerdinger, *Der Architekt Walter Gropius* 46–47.

195 Le Corbusier, Monument der *Offenen Hand* für Chandigarh, 1950–60, ausgeführt 1985.

Zeitgenossen als gebaute Manifeste der sich unaufhaltsam globalisierenden Moderne. Nicht nur hinsichtlich ihrer abstrahierten Metaphorik architektonischer Fortschrittlichkeit erscheinen die in Brasilien und Indien projektierten Idealstädte als die großen Geschwister der Bagdader Universitätsstadt. Auch die diesen Projekten eigene extraarchitektonische Zeichenhaftigkeit, besonders ihre skulptural verstärkte soziopolitische Symbolik, antizipiert in mancherlei Hinsicht das von TAC im Eingangsportal der Universität figurierte Motiv des *Offenen Geistes*. Während es sich bei Niemeyers großer offenen Schale auf dem Dach des 1960 errichteten Nationalkongresses (Abb. 194) zuvorderst um die symbolische Repräsentation des Versammlungsortes der brasilianischen Volksvertreter sowie um das architektursprachliche Bekenntnis zu einer sich für die disparaten Stimmen des Landes öffnenden parlamentarischen Demokratie handelt, entwirft Le Corbusier für die Hauptstadt des indischen Bundesstaats Punjab mit dem Monument der *Offenen Hand* (Abb. 195) zugleich ein sehr individuelles Zeichen seines modernistischen Selbstverständnisses als Baukünstler wie ein makropolitisches Symbol für die Blockfreiheit des jungen unabhängigen Nationalstaates.

Niemeyers Nationalkongress verliert schon bald nach seiner Fertigstellung mit der Machtergreifung durch die Militärs im Jahre 1964 seine demokratische Funktion. Der Architekt geht ins französische Exil. Le Corbusiers Skulptur wird gar erst im Jahre 1985 errichtet. In beiden Fällen wird der vom Baukünstler intendierte ikonische Gehalt wiederholt durch lokale soziopolitische Dynamiken verändert. Es ist nicht zuletzt die fortschrei-

tende Transformation von Produktionsbedingungen sowie Konsumtions- und Rezeptionsbeziehungen, die auch die Bedeutung der Universität von Bagdad im Allgemeinen und ihres Eingangsmonuments im Besonderen als wenig eindeutig erscheinen lässt. Insofern muss jede Bemühung um eine möglichst umfassende Deutung der hier diskutierten architektonischen Form(en) nicht nur die Vielzahl konkurrierender Standpunkte synchroner Betrachtungen berücksichtigen, sondern auch in diachroner Perspektive den diese Form(en) umgebenden Wandel kommunikativer Strukturen einbeziehen.[660] Anstatt idealistisch die Diagnose von Nichteindeutigkeit zu vermeiden, geht es also darum, jene Vieldeutigkeit zu differenzieren, welche die Geschichte in die Universität von Bagdad eingeschrieben hat. Meine Interpretation des Open Mind-Monuments nutzt dessen in philologischer Hinsicht wenig geeignete deutsche Übertragung in dem von TAC selbst kommentierten Werkverzeichnis als »Offener Sinn«,[661] um damit zugleich metaphorisch die Universitätsplanung als offenes, das heißt mehrdeutiges architektonisches Werk zu fassen. Im Anschluss an Umberto Ecos kulturgeschichtliche Analyse literarischer Poetiken[662] verschiebt sich der interpretatorische Fokus fortschreitend von der Ebene des Urhebers TAC als autonomes intentionales Subjekt auf die komplexen Formationen des Produktions- und Konsumtionsaktes, auf übersehene Co-Produzenten wie auf das bedeutungskonstituierende Sicheinfügen wechselnder Konsumenten.

Architekturideen, akademische Programme, soziopolitische Modelle und ideologische Eindämmungen: TACs Bogenmonument

Für TAC fungiert der Eingangsbogen zunächst als eine Art Unterschrift. Noch vor Beginn der ersten Ausführungsphase lässt das Gemeinschaftsbüro Postkarten mit einer Architekturzeichnung des Monuments drucken.[663] Hier handelt es sich offenbar um eine das Gesamtprojekt kondensierende Visitenkarte jener Architektengemeinschaft, die nicht nur vor dem konkreten irakischen Hintergrund in den Bauten der Erziehung die wichtigsten Symbole moderner Gesellschaften ausmacht.[664] Der Eingangsbogen symbolisiert in diesem Sinne auch die eigene Arbeitsmethode des ergebnisoffenen Ideenaustausches; er repräsentiert das planerische Selbstverständnis eines international agierenden Architektenteams, das weiß,

660 Prakashs Analyse der *Open Hand* kann als vorbildhaft für ein solches Verfahren gelten. Sie hat meine eigene Lesart des Open Mind-Bogens maßgeblich inspiriert. Siehe Prakash, *Chandigarh's Le Corbusier: The Struggle for Modernity in Postcolonial India* 123–145.
661 *The Architects Collaborative 1945–1965* 125.
662 Umberto Eco, *Das Offene Kunstwerk*, Übers. Günter Memmert. 7. Aufl. (1962; Frankfurt/Main: Suhrkamp, 1996).
663 Siehe z.B. Postkarte Walter und Ise Gropius an Max Cetto, undatiert [ca. Anfang der 1960er Jahre], DAM, Max-Cetto-Nachlass, Inv.-Nr. 419-043-001. Ein Zusatz auf der Postkarte kündigt die Bauaufnahme für 1961/62 an.
664 John C. Harkness, »TAC's Educational Buildings/TAC's Schul- und Universitäts-Bauten« *The Architects Collaborative 1945–1965*, Hg. Walter Gropius et al. (Teufen: Niggli, 1966) 29.

»dass nur ein suchender Geist grundsätzliche Fragen zu stellen und eine Ideenkonzeption zu finden vermag.«[665]

Freilich könnte man in der skulpturalen Figuration eines solchen Ideals kreativer Ideenverdichtung gleichsam eine abstrakte Rückwendung zu den erzieherischen Grundideen des frühen Bauhauses erkennen. Eine kontinuierliche und in die Open Mind-Skulptur mündende Weiterentwicklung eines entsprechenden Motives lässt sich aber nicht nachweisen. Eher handelt es sich hierbei um das weitaus allgemeinere Symbol eines zweiten, die engen kulturgeographischen Grenzen der europäischen Moderne überschreitenden globalen Maschinenzeitalters. Le Corbusier hat 1961 seinen Entwurf der Offenen Hand für Chandigarh als Zeichen ebendieser nun auch die neuen unabhängigen Nationen des Südens einbeziehenden Humanität technologischer Fortschrittlichkeit und sozioökonomischer Gerechtigkeit erklärt. In der englischsprachigen indischen Architektur- und Kunstzeitschrift *Marg* erläutert er die in der von ihm figurierten Metapher symbolische Ethik wie folgt: »open to receive, open to give.«[666]

Das für die Universität Bagdad entworfene Monument postuliert sehr ähnliche allgemeine Werte wie Unvoreingenommenheit und Aufgeschlossenheit für den wechselseitigen Austausch von Ideen. Gleichzeitig könnte die Bogenskulptur vor dem Hintergrund ihrer konkreten Entstehungsbedingungen für den Dialog zwischen Orient und Okzident oder Tradition und Moderne werben und auf diese Weise riskieren, die binären Muster älterer kolonialrassistischer Alteritätsdiskurse zu affirmieren. Umgekehrt kann die abstrakte Bogenform auch als postkoloniale Brücke zur Überwindung der mit dieser Binarität verbundenen Identitäten und historischen Ausschließlichkeitsforderungen nach der Unabhängigkeit gelesen werden. In beiden (Be-)Deutungen bliebe die Annahme ontologischer kultureller Differenzen zwischen der arabisch-islamischen Welt und des Westens freilich weitgehend unhinterfragt.

Aber das Universitätsprojekt birgt deutlich klarere inhaltliche Bezüge, als dass sich die Symbolik des offenen Geistes in der abstrakten Idee der Zusammenführung und der Synthese von Gegensätzen erschöpfe. Das betrifft zuvorderst den gesellschaftspolitischen Modellcharakter und die spezifische Organisationsform der von dem US-amerikanischen Büro geplanten Bildungseinrichtung. Bereits seit der ersten Projektphase kooperiert TAC mit einem von dem in Harvard lehrenden Erziehungswissenschaftler und Experten für Hochschulverwaltung, Cyril G. Sargent, angeführten Beraterstab.[667] Da seitens der irakischen Behörden lediglich eine sehr allgemeine Absichtserklärung und pädagogische Konzeption der neuen Universität vorliegt, erarbeitet dieser Stab auch das akademische Pro-

665 Gropius, »TAC's Teamwork/TAC's Teamarbeit,« 25.
666 Le Corbusier, »The Master Plan,« *Marg* 15 (1961), zitiert aus einem vierseitigen unpaginierten Textfragment zwischen Seite 10 und 11, hier Seite 4. Siehe zu Le Corbusiers bereits in den 1930er Jahren formulierter und seit dem Zweiten Weltkrieg mehrfach modifizierter Idee des *Zweiten Maschinenzeitalters*: Simon Richards, *Le Corbusier and the Concept of Self* (New Haven et al.: Yale Univ. Press, 2003) 55f.
667 McMillen, »The University of Baghdad, Iraq,« *The Walter Gropius Archive, Vol. 4,* 191.

gramm. Sah der erste Entwurf noch vor, die neue nationale Hochschule als Konglomerat der historisch gewachsenen Colleges zu organisieren und diese auch in baulicher Hinsicht als selbständige Einheiten weiterzuführen, untergliedert sich die Universität gemäß der revidierten Planung lediglich in drei Hauptfakultäten, denen die Unterrichtsräume und Hörsäle flexibel zugeordnet werden. Die räumliche Nähe der Fakultäten zueinander soll nicht nur eine flexiblere und somit effizientere Nutzung der Unterrichtsräume ermöglichen, sondern auch den wissenschaftlichen Austausch zwischen den Disziplinen befördern. TACs Universitätsplanung zielt auf den intensiven fachlichen Austausch und die wechselseitige intellektuelle Befruchtung zwischen den unterschiedlichen Spezialdisziplinen: »[…] the proximity and interchangeability of the three main divisions provides the students with opportunities for the cross-fertilization of thinking among the various fields of specialization and thereby allows a breadth of intellectual development beyond the boundaries of the student's major field of study.«[668]

Während der städtebauliche Gesamtentwurf diese organisatorisch-pädagogisch Idee besonders durch die räumliche Verdichtung und funktionale Überlappung der verschiedenen, den Disziplinen zugewiesenen Areale zum Ausdruck bringt, repräsentieren die drei lediglich in ihrer konstruktiven Unverbundenheit verbundenen Bögen des Eingangsmonuments den Ideenaustausch zwischen den drei Hauptfakultäten.

Aber die skulpturale Umsetzung der Open Mind-Wortfigur fungiert im Bagdad der frühen 1960er Jahre nicht nur als epistemologische Metapher für eine interdisziplinär organisierte Universität nach dem Vorbild der jüngst reformierten US-amerikanischen Bildungseinrichtungen. Vor dem Hintergrund des Kalten Krieges und der besonderen amerikanischen Nahostpolitik avanciert das Bogenmonument zu einer ausgesprochen machtvollen ideologischen Analogie. Spätestens seit Ende des Zweiten Weltkrieges avanciert in den USA das zuerst von Kognitionswissenschaftlern und Wissenssoziologen eingeführte Idiom des Open Mind zum intellektuellen Modell des freien suchenden Forschens, zum Paradigma einer von ebenso individualistischen wie kreativen und für methodische Vielfalt offenen Persönlichkeiten getragenen interdisziplinären Forschung.[669] Die Harvard Universität, an der auch die Berater von TAC lehren, zählt bereits Mitte der 1950er Jahre gemeinsam mit dem MIT, der Ford Foundation und der Carnegie Cooperation zu den führenden institutionellen Multiplikatoren der bald auch außerhalb des wissenschaftlichen Diskurses propagierten Tugenden wie Unabhängigkeit, Vorurteilsfreiheit, Offenheit und Flexibilität.[670] Indem sie die Ausbildung offener und toleranter Persönlichkeiten als für den Schutz der Demokratie unabdingbare Voraussetzung erklären, postulieren Forscher und Politikberater die moderne Universität als Modell der pluralistischen US-amerikanischen Gesellschaft. Die Interdisziplinarität akademischer Zusammenarbeit entspricht gemäß die-

668 »The University of Baghdad/Universität von Bagdad,« *The Architects Collaborative 1945–1965*, 124.
669 Jamie Cohen-Cole, *The Open Mind: Cold War Politics and the Sciences of Human Nature* (Univ. of Chicago Press, 2014) 65–103.
670 Ebd. 4.

sem Verständnis der wechselseitigen Integration von disparaten gesellschaftlichen Gruppen.[671] Zugleich stellt der pädagogisch-ideologische Nexus einen normativen Maßstab US-amerikanischer Außenpolitik bereit. Dabei wird die Offenheit der eigenen liberalen Demokratie den ideologisch verengten und sich neuen Ideen verschließenden repressiven Ordnungen totalitärer Regime gegenübergestellt. Gleichsam avanciert die interdisziplinäre Universität als paradigmatischer Ort von Aufgeschlossenheit zum Modell der amerikanisierten Weltgesellschaft: »Those who defined American foreign policy believed that open-minded autonomy, a hallmark of American virtue, posed a threat to the communist system.«[672]

Die mit dem Begriff ›Open Mind‹ assoziierten Werte bilden, wie Jamie Cohen-Cole in seiner gleichnamigen Studie von 2014 darstellt, bis Mitte der 1960er Jahre im Inneren wie nach außen die maßgebliche ideelle Grundlage amerikanischer Kulturpolitik.[673] Vor diesem Hintergrund verfügt die symbolische Form des Eingangsbogens wie die Universitätsplanung insgesamt über einen ikonischen Wert, der deutlich über die konkreten lokalen Konfigurationen hinausweist. Das TAC-Projekt erscheint nicht nur, aber auch als Instrument jenes sich auf dem Feld der kulturellen Produktion vollziehenden Kalten Krieges, der im nachrevolutionären Irak einen besonders spannungsgeladenen Austragungsort findet. Mit dem fortschreitenden Einflussverlust der ehemaligen Kolonialmacht Großbritannien sieht sich das Bagdader Regime mit den konkurrierenden Modernitätsentwürfen der beiden neuen Supermächte konfrontiert.[674] Während die Sowjetunion spätestens seit der Suez-Krise des Jahres 1956 ihren geostrategischen Interessen in der Region mittels klarer parteilicher politischer Interventionen innerhalb der Vereinten Nationen sowie durch die Finanzierung von infrastrukturellen Großprojekten und durch gezielte Waffenlieferungen Geltung verleiht, wählen die USA zusätzlich andere Strategien: Die sogenannte Containment-Politik, das Bemühen um die globale Eindämmung des Kommunismus, wird wie in anderen Regionen der Welt auch im Irak nicht zuletzt mit den Mitteln der kulturellen Einflussnahme verfolgt.[675] Es liegt auf der Hand, dass das Bagdader Universitätsprojekt nicht losgelöst von dieser außenpolitischen Doktrin zu fassen ist. Obwohl sich anders als etwa im Falle des griechischen Planers Constantinos Doxiadis für TAC keine direkte Kooperation mit dem 1950 durch die Central Intelligence Agency (CIA) gegründeten Congress for Cultural Freedom (CCF) nachweisen lässt,[676] ist das Gemeinschaftsbüro aufgrund seiner personellen und institutionellen Nähe zur Harvard Universität auf vielfältige Weise mit

671 Ebd. 104–138.
672 Ebd. 2.
673 Ebd. 258f.
674 Siehe Elizabeth Bishop, »The Local and the Global: The Iraqi Revolution of 1958 between Western and Soviet Modernities,« *Ab Imperio* 4 (2011): 172–202.
675 Roby C. Barrett, *The Greater Middle East and the Cold War: US Foreign Policy Under Eisenhower and Kennedy* (London: I.B. Tauris & Co, 2007) 104–124.
676 Michelle Provoost, »›New Towns‹ An den Fronten des Kalten Krieges: Moderne Stadtplanung als Instrument im Kampf um die Dritte Welt,« Übers. Fritz Schneider, *Arch+* 183 (2007): 65.

dem von Geheimdiensten, führenden Universitäten und privaten Stiftungen gebildeten nationalen Netzwerk kultureller Außenpolitik verbunden. Wissentlich oder nicht, intentional oder eher strukturell bedingt, beteiligt sich TAC in der irakischen Hauptstadt an jenem weltweiten »battle for men's mind«,[677] für den im Verlauf der 1950er und 1960er Jahre zahlreiche Intellektuelle in den Dienst genommen werden.[678] Gropius erste Reise nach Bagdad erfolgt 1954 im Rahmen einer von der Rockefeller Foundation finanzierten Asienreise.[679] Die private Stiftung gilt als integraler institutioneller Träger der US-amerikanischen Außenpolitik im Bereich Bildung und Kultur.[680] Über Ellen Jawdat steht Gropius frühzeitig im Kontakt mit dem United States Information Service (USIS), um in Bagdad mittels Ausstellungen und Vorträgen für seine Baukunst zu werben.[681] Ein privater Brief vom Februar 1960 belegt, dass sein Büro sich durchaus mit als »nachteilig« erachteten Änderungswünschen seitens des für internationale Beziehungen und Außenpolitik zuständigen State Departments konfrontiert sieht.[682] Über diesbezügliche Details oder direkte Einflussnahmen kann freilich nur spekuliert werden.

Neben Cyril Sargent berät auch der Orientalist und Direktor des Harvard Center for Middle Eastern Studies, Hamilton A. R. Gibb, die in Bagdad tätigen Architekten.[683] Bekannt für seine These intrinsisch muslimischer Irrationalität und Antimodernität hat Gibb entscheidenden Anteil an der Herausbildung eines interdisziplinär organisierten Area Studies Programms als Instrument akademischer Außenpolitik-Beratung.[684]

Eine Schlüsselrolle bei der Formulierung außenpolitischer Strategien erhält in dem hier relevanten Zeitraum schließlich das ebenfalls in Harvard ansässige Departement of Social Relations (DSR). Unter der Leitung von Talcott Parsons wird dort seit Mitte der 1950er Jahre eine entwicklungspolitische Modernisierungstheorie formuliert, welche die Vermittlung fundamentaler Wertesysteme für die technologische und ökonomische Entwicklung sogenannter traditioneller Gesellschaften hervorhebt.[685] Es kann nicht überraschen, dass in diesem Zusammenhang das Gesellschaftsmodell der Vereinigten Staaten den entscheidenden Fundus für die sekundäre Modernisierung und Demokratisierung der Welt qua Werteexport bildet.

Der Begriff ›open mind‹ steht wie kaum eine andere sprachliche Trope für die mit Individualität, Unvoreingenommenheit und intellektueller Neugierde assoziierten US-ameri-

677 Frances Stonor Saunders, *The Cultural Cold War: The CIA and the World of Arts and Letters* (New York: The New Press, 2000) 2.
678 Siehe zu den genannten Beispielen ebd. 90–91, 253–254 u. 273–278, 298–301.
679 Brief Walter Gropius an Ellen und Nizar Jawdat, 13.04.1954, BHA, Walter Gropius Nachlass, GS 19/1, 322.
680 Stonor Saunders, *The Cultural Cold War: The CIA and the World of Arts and Letters* 144–145.
681 Brief Ellen Jawdat an Ise Gropius, 7.07.1954, BHA, Walter Gropius Nachlass, GS 19/1, 322.
682 Brief Walter Gropius an Ise Gropius, 19.02.1960, BHA, Nachlass Ise Gropius, Mappe 41.
683 »Planning a University: Reputation Worldwide, Three Stages Planned,« *The Christian Science Monitor* 2.04.1958: 9.
684 Said, *Orientalism* 105–107 u. 278–284 u. 296.
685 Nils Gilman, *Mandarins of the Future: Modernization Theory in Cold War America* (Baltimore et al.: The Johns Hopkins Univ. Press, 2003) 74–85.

kanischen Fundamentaltugenden. Seine symbolische Überführung in die skulpturale Form eines universitären Eingangsportals bekennt sich zumindest aus amerikanischer Perspektive offen zu dem in der US-Nahostpolitik des Kalten Krieges wirksamen demokratischen Sendungsbewusstsein. In dieser Lesart kennzeichnet das Open Mind-Monument die Universitätsplanung nicht nur als Beitrag zur Selbstmodernisierung des Landes, sondern weist es die Bildungseinrichtung zugleich als außenpolitisches Instrument zur Eindämmung des kommunistischen Einflusses in der Region aus.

Revolutionäre Aufbrüche, außenpolitische Neutralität, verlorene Integrität
und neue nationale Idiome: Bagdads Bogenmonument

Es ist kaum davon auszugehen, dass TACs lokale Partner und Klienten sowie die disparaten Nutzergruppen der Universität notwendigerweise jede der im Vorangegangenen angebotenen Deutungen teilen. Aus innerarabischer Perspektive können – wie ich abschließend darstelle – durchaus andere diskursive Referenzen und materielle Bezüge in den Vordergrund rücken und so den für die Bedeutung des geöffneten Bogens konstitutiven Interpretationsprozess determinieren. Wenn hier von einem Prozess die Rede ist, dann betont dies nicht zuletzt die weder von den Architekten selbst, noch von den primären Auftraggebern vorhersehbaren anhaltenden Veränderungen lokaler Rezeptionsbedingungen. Derselbe Prozess unterliegt jedoch stets auch regionalen und internationalen Interferenzen. Mit Blick auf eine dezentrierte Analyse der hier zur Disposition stehenden Universitätsplanung erscheint es also notwendig, dass sich die westliche Architekturhistoriographie für diesen Bedeutungswandel öffnet.

Mehr als fünfzig Jahre nach dem Entwurf des Open Mind-Bogens erklärt die Online-Redaktion des irakischen Friedenforums 'Iraq as-Salam ihren Lesern die Bedeutung des bis heute erhaltenen Universitätstors im direkten Rekurs auf Gropius' Selbstdeutung: Das oben unverbundene Tor sei ein Symbol für die Möglichkeiten der modernen Hochtechnologie und stehe zugleich für die ergebnisoffene Suche nach wissenschaftlicher Erkenntnis.[686] Trotz eines grundverschiedenen soziopolitischen Kontextes erscheint der semantische Gehalt des Eingangsmonuments unverändert. Dieser wird hier weder in seiner ursprünglichen historischen Ereignishaftigkeit erklärt, noch fragt man nach möglichen Brüchen mit den von Gropius angebotenen metaphorischen Verknüpfungen oder gar neuen kommunikativen Aufpropfungen im Prozess der lokalen Aneignung. Obwohl also offenbar die vom Entwerfer oder dem Entwurfsteam selbst vorgesehene Funktion des Open Mind-Zeichens als materialisierte High-Tech-Signatur intellektueller Aufgeschlossenheit durchaus erhalten bleibt, legt bereits ein genauerer Blick auf die unmittelbaren Entstehungshintergründe eine weitaus komplexere ikonologische Einbettung nahe. Die poten-

686 »Limadha qaus jami'at baghdad ghir mutassil min al-a'ala?« [Warum ist der (Eingangs-)Bogen der Universität Bagdad oben unverbunden?] 'Iraq as-Salam Iraq Peace Forum 26.07.2012, 11.08.2013 <www.iraqpf.com/showthread.php?t=249996>. Übers. Markus Schmitz.

196 Jawad Salim, Monument der Freiheit (Nasb al-Hurriya), Tahrir Platz, Rusafa/Bagdad, 1960. Foto: Latif el Ani.

zielle Polyvalenz und grundsätzliche Iterabilität[687] des Bogenobjektes zeigt sich zunächst in seiner Qualität als lokaler Träger politischer Bedeutung. Mit Blick auf die symbolische Funktion der Universität bei der Herstellung der irakischen Nation ist hier zunächst an den Modellcharakter der akademischen Einrichtung als Ort der Integration disparater Ethnizitäten und Konfessionen zu denken. Die drei formativen Elemente des geöffneten Bogens stünden dann für die drei größten ethnisch-konfessionellen Gruppen des Landes. Als holistisches Emblem der nationalen Einheit könnte das Eingangsmonument somit die Kooperation und Synthese von Schiiten, Sunniten und Kurden repräsentieren.

Gleichzeitig wird seine politische Semantik Anfang der 1960er Jahre maßgeblich von den jüngsten revolutionären Ereignissen des Jahres 1958 determiniert. Noch vor seinem Tod im Jahre 1961 stellt der Bildhauer und Maler Jawad Salim im Auftrag der neuen Regierung sein nationales *Monument der Freiheit* (Nasb al-Hurriya) fertig (Abb. 196). Die von irakischen Kritikern wie Jabra Ibrahim Jabra und Kanan Makiya als Quintessenz seines Lebenswerkes bewertete Arbeit entsteht im Zentrum Bagdads, am südlichen Rand von Rusafa.[688] Für die Basiskonstruktion zeigt sich der Architekt Rifat Chadirji verantwort-

[687] Ich beziehe mich hier auf Jacques Derrida, »Signature Event Context,« Jacques Derrida, *Limited Inc.*, Übers. Samuel Weber und Jeffrey Mehlman (Evanston/IL: Northwestern Univ. Press, [1988]) 9–12.

[688] al-Khalil [Kanan Makiya], *The Monument: Art, Vulgarity, and Responsibility in Iraq* 83 u. Jabra, *The Grass Roots of Iraqi Art* 22.

lich.[689] Das sich aus etwa 25 Figuren zusammensetzende Bronzerelief ist auf einer 50 × 10 Meter großen, mit Travertin verkleideten Stahlbetonplatte angebracht. Getragen von zwei massiven trapezförmigen Stützen bildet das Monument eine abstrahierte Torform aus. Entscheidend sind aber seine narrativen Qualitäten: Das Relief ist ein visuelles Epos der Revolution. Eine zentral platzierte Darstellung der Befreiung des politischen Gefangenen symbolisiert das Schlüsselereignis des Jahres 1958. Dem Vorbild der arabischen Schriftsprache folgend erzählt Salim von rechts nach links dessen bis ins Mythische zurückreichende Vorgeschichte sowie das mit der Revolution einhergehende emanzipatorische Zukunftsversprechen.[690]

Im Irak der frühen 1960er Jahre bildet das Narrativ der Revolution den wichtigsten Bezugspunkt für die offizielle Erinnerung und Identitätspolitik. TACs universitärer Eingangsbogen verfügt nicht über die expliziten narrativen Qualitäten des Freiheitsmonuments. Dennoch repräsentiert er notwendigerweise das zentrale revolutionäre Versprechen, die Universität und ihre Wissensdiskurse für die allgemeinen gesellschaftlichen Belange zu öffnen. Das im Scheitel unverbundene Bauwerk symbolisiert somit ebenfalls das revolutionäre Aufbrechen der kolonialen monarchischen Strukturen. Eine unmittelbare bildungspolitische ikonographische Referenz bildet in dieser Lesart die 1924 von dem britischen Leiter des Public Works Department J. M. Wilson entworfene Aal al-Bait Universität. Besonders der langgestreckte Blendbogen im Eingangsbereich der von König Faisal I. gegründeten religiösen Hochschule (Abb. 197) bietet sich als negativer symbolischer Kontrapunkt für die offene Gestaltung des neuen Bagdader Universitätstors an.

Das Open Mind-Monument erwidert anscheinend unmittelbar die Form des der Wand der Aal al-Bait Universität vorgelagerten Rundbogenfries, um auf diese Weise das befreiende Öffnen der ehemals nach Innen gewandten repressiven Gesellschaftsordnung darzustellen.

Derweil dürfte die intentionale politische Zeichenhaftigkeit des Eingangstores aus innerirakischer Perspektive keineswegs immer mit einem klaren Bekenntnis zu den geostrategischen Zielen der Containment Politik übereinstimmen. Es ist vielmehr anzunehmen, dass das gebaute Zeichen des Open Mind zumindest von den panarabisch orientierten politischen Akteuren des Landes als Absage an die noch von der Monarchie durch den Beitritt zum Bagdad-Pakt kodifizierte Anbindung an die westlichen Großmächte sowie mit einer deutlichen Hinwendung zu der von Nehru und Nasser repräsentierten Bewegung der Blockfreien Staaten, dem sogenannten Non-Alignment Movement (NAM) konnotiert wird. Die afro-asiatische Bandung Konferenz von 1955 ist auch ein Ort der Konfrontation zwischen den verschiedenen arabischen Delegationen. Hat sich die irakische Monarchie der Resolution positiver Neutralität verschlossen, avanciert die ägyptisch-syrische Position im nachrevolutionären Bagdad wie in der Region insgesamt zur vorherrschenden außenpolitischen Haltung: »Bandung became the symbol of Arab preference for positive

689 al-Khalil [Kanan Makiya], *The Monument: Art, Vulgarity, and Responsibility in Iraq* 88.
690 Für eine differenzierte Interpretation des Reliefs siehe ebd. 81–89.

197 J. M. Wilson, Blendbogen Aal al-Bait Universität, Rusafa/Bagdad, 1924 (vgl. auch Abb. 101, S. 255).

neutrality.«[691] Es ist also naheliegend, dass die spezifische Gestaltung des Eingangstores durchaus entgegen der Intentionen von Architekten und Klienten ähnlich wie Le Corbusiers Entwurf für Chandigarhs Offene Hand direkt mit dem NAM konnotiert wird.[692]

Qasims ambivalente Haltung zu der von Ägypten und Syrien propagierten Bewegung ist einer der zahlreichen Gründe, die im Februar 1963 erneut zu einem irakischen Militärputsch führen.[693] Noch vor Abschluss des ersten Bauabschnitts wird TACs autokratischer Auftraggeber ermordet.[694] Das Universitätsprojekt entzieht sich zusehends der Kontrolle

691 Matthieu Rey, »›Fighting colonialism‹ versus ›non-alignment‹: two Arab points of view on the Bandung conference,« *The Non-Alignment Movement and the Cold War: Delhi-Bandung*, Hg. Nataša Mišković, Harald Fischer-Tiné und Nada Boškovska (Belgrad et al.: Routledge, 2014) 176.
692 Prakash, *Chandigarh's Le Corbusier: The Struggle for Modernity in Postcolonial India* 135–138.
693 Tripp, *A History of Iraq* 163–170.
694 Haj, *Making of Iraq, 1900–1963: Capital, Power and Ideology* 136.

198 Inspektion der Baustelle, 1967. Von rechts nach links: Hisham Munir, Walter Gropius, Umberto Vanini, Louis McMillen.

des US-amerikanischen Gemeinschaftsbüros. Es ist zuvorderst der Architekt Hisham Munir, der nun die schleppend vorangehenden Arbeiten gegenüber dem Regime von Qasims Nachfolgern Abdul Salam Arif (1963–66) und dessen Bruder Abdul Rahman Arif (1966–68) verantwortet. Ein während des letzten Besuches von Walter Gropius im Jahre 1967 entstandenes Foto bringt diese offenbar auch aufgrund der veränderten politischen Rahmenbedingungen gestärkte, ja beinahe führende Rolle Munirs eindrucksvoll zum Ausdruck (Abb. 198). Es entspricht gleichsam diesem veränderten Selbstverständnis des lokalen Mitarbeiters, dass Munir heute das Universitätsprojekt sehr selbstbewusst und kommentarlos als das Seinige ausgibt und auf der Webseite seiner Munir Group das symbolische Bogenobjekt als Emblem dieser (Co-)Autorenschaft zeigt.[695] Auch darin zeigt sich das enorme Spektrum der mit der lokalen Aneignung der Universitätsplanung einhergehenden semantischen Verschiebungen.

Es wäre eine separate Studie notwendig, um jene Transformationen und Transpositionen architektursemiotischer Systeme nachzuzeichnen, welche die lokale Identifikation der Universität von Bagdad seit den 1960er Jahren determinieren. Schon nach dem Putsch von 1963 verliert das Projekt seinen Sonderstatus als zentrale Bildungseinrichtung nationalen Ranges. Qahtan Awnis Entwurf desselben Jahres für den neuen Campus der Bagdader Mustansiriya Universität adaptiert einige Grundideen des TAC-Entwurfes, um diese in ein stärker lokales Idiom zu überführen (Abb. 199).[696]

695 »Projects: 2 University of Baghdad,« *MunirGroup,* 13.09.2013 <http://www.hishammunirarch.com/>.
696 Fethi, »Contemporary Architecture in Baghdad: Its Roots and Transition,« 131.

199 Qahtan Awni, Campus der Mustansiriya Universität, Rusafa/Bagdad.
Bauausführung vermutlich Mitte/Ende 1980er Jahre. Foto: AFP Photo/Sabah Arar, 2006.

Fortschreitend weicht die Organisationsstruktur der Universität Bagdad von dem integrativen Modell sich wechselseitig befruchtender und leidglich in drei groben Ausbildungseinheiten zusammengefassten Einzeldisziplinen ab. Spätestens nach dem erneuten Putsch der ba'athistischen Militärs im Juli 1968[697] verschiebt sich das bildungspolitische Engagement für lange Zeit auf die Konsolidierung und Neugründung kleinerer und klarer spezialisierter Bildungseinrichtungen. Die Bauaktivitäten kommen weitgehend zum Stillstand. Sie werden erst in den 1980er Jahren unter dem neuen Präsidenten Saddam Hussein wieder aufgenommen. Inzwischen gehört der mit der Open Mind-Idee verbundene liberale Konsens hinsichtlich der demokratischen Doktrin US-amerikanischer Außenpolitik der Geschichte an.[698] Offen unterstützten die USA Mitte der 1980er Jahre den Diktator mit Finanzhilfen und Waffenlieferungen im Krieg gegen den gemeinsamen Feind, die Islamische Republik Iran.[699] Die initiale Bedeutung des Eingangsbogens entbehrt mit Ausnahme ihres konstruktiven Hinweises auf die Errungenschaften technologischen Fortschritts längst jeder zeitgenössischen diskursiven Referenz.

Es ist signifikant, das der Kalligraph Hashim Muhammad al-Baghdadi bereits in den späten 1960er Jahren bei seinem Entwurf für das Logo der Universität Bagdad jeden Bezug auf die Idee des Open Mind vermeidet und stattdessen an die zirkulare Stadt Al-Mansurs

697 Tripp, *A History of Iraq* 190–192.
698 Cohen-Cole, *The Open Mind: Cold War Politics and the Sciences of Human Nature* 217–252.
699 Tripp, *A History of Iraq* 240–241.

200 Hashim Mohammad al-Baghdadi, Logo der Universität von Bagdad, Mitte/Ende 1960er Jahre, wird bis 2014 verwendet (vgl. neues Logo, Abb. 204).

wie das Eingangsportal der abbasidischen Al-Mustansiriya Universität erinnert (Abb. 200). An die Stelle des geöffneten Bogens als Symbol des freien intellektuellen Austausches tritt der geöffnete Koran mit einem Vers, der die gläubigen Muslime zum Wissenserwerb ermutigt.

Mit der Erfahrung des letzten Krieges und der langjährigen Besatzung des Iraks erfährt der Eingangsbogen abermals eine Bedeutungsverschiebung. Nun wirkt es beinahe so, als repräsentiere er das Einbrechen externer Mächte und die gewaltsame Zerstörung der nationalen Integrität (Geschlossenheit). Nur durch den Tigris von der sogenannten ›Grünen Zone‹, dem im alten Karch sowie südlich und südwestlich davon gelegenen zehn Quadratkilometer großen Areal internationaler Präsenz getrennt, gerät das Universitätsgelände zu einem jener militärisch überwachten urbanen Räume, die seit der Invasion des Jahres 2003 die meisten Sektoren des öffentlichen Lebens bestimmen. Angesichts der fortgesetzten Anschläge auf Lehrende und Studierende[700] muss das Open Mind-Tor dieselbe Kontroll- und Überwachungsfunktion erfüllen (Abb. 201), wie etwa das an einem der vier Eingänge zum Hochsicherheitsbereich im Stadtzentrum gelegene, weitaus berühmtere und berüchtigtere sogenannte ›Assassins' Gate‹ (Abb. 202).

700 James Petras, »US War against Iraq: Destruction of a Civilization,« *The Palestine Chronicle*, 21.08.2009, 19.03.2014 <http://www.palestinechronicle.com/old/print_article.php?id=15370>.

201 US-amerikanischer Soldat vor dem Open Mind-Bogen. Foto: AFP Photo/Rabih Moghrabi, 2003.

202 Militärposten am Assassins' Gate bewachen den Zugang zur Green Zone, 2003.

Die lokale Assimilation der TAC-Moderne

Das Anfang der 1960er Jahre entworfene Bogenobjekt wird im Verlauf eines ausgesprochen wechselvollen und von zahlreichen kontextuellen Brüchen charakterisierten Prozesses von den Irakern angeeignet. Heute ist es nur einer der vielen freistehenden Torbauten, die seit babylonischer Zeit nahezu ungebrochen zu den Schlüsselelementen der regionalen und nationalen Architektur zählen.[701] Es mag anachronistisch oder gar faktisch unrichtig anmuten, wenn eine zeitgenössische irakische Kritikerin 2014 anlässlich des Jahrestages der Universitätsgründung in dem Eingangstor ein besonders innovatives Verfahren der Verbeugung vor der nationalen Tradition des Landes erkennen will, mit dem Walter Gropius der Idee der Pop Art folgend das lokal weit verbreitete bauliche Motiv zitiert.[702] Diese zugegeben ausgesprochen einseitige Lesart unterstreicht aber zugleich, wie sehr die semantische Verschiebung zugunsten einer genuin irakischen Bedeutung mit der Verengung des dem Bogenmonument eigenen ikonischen Wertes auf ein nationales Zeichen einhergeht – in diesem Fall bezeichnet dieses kaum mehr als den Bautypus Tor. Dass die Universität sich im Jahre 2013 entschließt, das Eingangsmonument mit einem direkt vor der Scheitelöffnung platzierten, 70 Meter hohen Fahnenmast samt irakischer Flagge zu versehen, unterstreicht abermals die symbolische Repatriierung des Objektes (Abb. 203). Der laut der Universitätsnachrichten höchste Fahnenmast des Nahen Ostens schließt gewissermaßen metaphorisch die von der Scheitelöffnung ausgehende semantische Undeterminiertheit, um mit dem Eingangstor gleichsam die Universität zu einem eindeutigen und weithin sichtbaren »Symbol für die arabische Heimat« zu transformieren.[703]

Das hier praktizierte Verfahren bekennt sich offen zu seiner Intention: Es zielt auf die Regulierung der von seinen irakischen Nutzern für die Universität gewünschten kommunikativen Funktionen. Durch die Errichtung des Fahnenmastes erhält der Open Mind-Bogen und mit ihm die Universität als Ganzes eine symbolische Bedeutung, die von den entwerfenden Architekten so nicht vorgesehen war. Während hier erst die konkrete materielle Hinzufügung zu einer semiotischen Erweiterung führt, also gewissermaßen erst die tatsächliche Formdifferenz das neue Signifikat konstituiert, unterliegen die von der Universität Bagdad etablierten ikonischen Relationen, wie dargestellt, von Anfang an einem potenziell infiniten Interpretationsprozess. Dieser erhält zuletzt mit der weitaus mehr als nur farblichen Neugestaltung des Universitätsemblems im August 2014 einen weiteren Impuls. Der Bagdader Designer und Universitätsprofessor Abdul Ridha Bahiya Dawood ersetzt

701 al-Khalil [Kanan Makiya], *The Monument: Art, Vulgarity, and Responsibility in Iraq* 50.
702 'Ulfat Imam, »jami'at baghdad tastadhif al-fanan qusai tariq li-yuqaddim lauha tafa'aliya bi-munasiba ta'sisha,« [Die Universität Bagdad lädt anlässlich ihres Gründungstages den Künstler Qusai Tariq zu einer Perfomance ein] *Sola Briss – Sola Press* 29.05.2014, 2.06.2014 <http://arabsolaa.com/articles/view/183501.html>. Übers. Markus Schmitz.
703 »Höchster Fahnenmast des Irak in unserer Universität,« *Webseite der Universität von Bagdad: Aktuelle Nachrichten* [dt. Übers.] 11.06.2013, 30.11.2013 <http://ge.uobaghdad.edu.iq/ArticleShow.aspx?ID=60>.

203 Open Mind-Monument mit Fahnenmast und irakischer Flagge, 2013.

dabei lediglich die Referenz des abbasidischen Al-Mustansiriya-Portals mit der abstrahierten graphischen Unteransicht des von TAC entworfenen Eingangsbogens (Abb. 204).

Alle übrigen Text- und Bildkomponenten bleiben weitgehend unverändert. Während sich für die Verfasserin dieser Studie sowie deren Leserinnen und Leser damit gewissermaßen ein architekturhistorisch-semantischer Kreis zu schließen scheint, spezifizieren die Erläuterungen der universitätseigenen Website die Wahl des neuen Bogenzeichen ausschließlich mit dem direkten Bezug auf das heutige Haupttor. Das Zeichen des Eingangsbogens will gemäß dieses Deutungsangebotes schlicht das physische Eingangstor bezeichnen. Von einem symbolischen Monument ist hier nicht länger die Rede. Die Idee des Open Mind findet genauso wenig Erwähnung wie Gropius und TAC.[704] Das offizielle Bagdader Bogensignifikant duldet offenbar kein Signifikat außerhalb seines funktionalen Selbst. Es avanciert gewissermaßen zum Symbol der vollständigen lokalen Aneignung. Derweil ist sehr zu bezweifeln, dass die dermaßen verordnete Amnesie hinsichtlich der komplexen architektonischen, soziokulturellen und politischen Geschichte der Universität von Dauer ist. Längst bringen veränderte Kontexte weitere unkontrollierbare semantische Re-Visionen hervor und werden neue Lesarten möglich.

Das im Vorangegangenen analysierte TAC-Projekt ist in besonderer Weise geeignet, um sowohl die historische Dialektik spätkolonialer architektonischer Transnationalisierung, als auch die mit diesem Prozess einhergehende vielfach gebrochene geschichtliche

704 Siehe Erläuterungen auf der Website der Universität »Specifications of the Logo of University of Baghdad,« *Webseite der University of Baghdad* [engl. Übers.], 13.08.2015, 12.02.2016
<http://www.en.uobaghdad.edu.iq/PageViewer.aspx?id=8>.

204 Abdul Ridha Bahiya Dawood, aktuelles Logo der Universität von Bagdad, 2014.

Semantik zu illustrieren. Die Bagdader Universitätsplanung erweist sich bereits seit ihrer frühesten Projektphase als das Ergebnis einer äußerst komplexen diskursiven und ideologischen Gemengelage. Diese kontextuelle Determiniertheit betrifft sowohl internationale als auch lokale Dispositive. Ihre Rekonstruktion geht notwendigerweise mit dem fortgesetzten Wechsel von disparaten Bezugsrahmen einher und verlangt, das architekturhistoriographische Unterfangen regelmäßig aus seiner euroamerikanischen Perspektive zu befreien. Bereits der Vorentwurf aus den Jahren 1957/58 fügt sich nicht einfach widerspruchsfrei in die lineare Expansionsgeschichte der westlichen Moderne oder in die innere Folgerichtigkeit des individuellen Werkes ein. Obschon TACs erstes internationales Großprojekt über zahlreiche Kontinuitätsbeziehungen zu vorangegangenen Arbeiten des Gemeinschaftsbüros verfügt und in manchen Details auf die Weimarer Karriere ihres prominentesten Mitglieds zurückweist, erscheint die interpretatorische Verengung auf die Ganzheit der sogenannten International Style-Bewegung oder gar das Bauhaus-Idiom wenig geeignet, um dessen konkrete Genese erschöpfend zu erklären. Dass es sich hierbei nicht um einen autonomen Entwurf handelt, sondern lokale irakische Kontexte und Akteure einen erheblichen Anteil daran erhalten, wird zunächst angesichts der ambivalenten haschemitischen Auftragssituation deutlich. Diese ist von zum Teil konkurrierenden lokalen Modernitätsdiskursen bestimmt. Sie spiegelt gleichzeitig die Repräsentationsansprüche der fremdinstallierten Monarchie als Vertreterin der jungen Nation wie die Modernisierungsaspirationen der wachsenden, um kulturpolitische Partizipation ringenden Bildungsschicht. Zwar inkorporiert TAC auch durch direkte personelle Kooperationen manche lokalen Debatten der architektonischen und künstlerisch-literarischen Modernisten. Jedoch verfügen die deutlich von der sogenannten tropischen Architekturmoderne

spätkolonialer Prägung inspirierten Konzepte und weitgehend funktionalistisch hergeleiteten Detaillösungen über zu wenige lokale Anleihen, um die Universität mit einem dezidiert kulturspezifischen Symbolismus zu versehen. Die von irakischen Intellektuellen geforderte Würdigung der dem eigenen assyrisch-sumerischen und arabisch-islamischen Erbe innewohnenden transhistorischen Modernität erfolgt am offensichtlichsten in der funktionalen Nobilitierung der traditionellen Hofhausarchitektur.

Wie sehr dieses Projekt von stetig wechselnden lokalen, regionalen und internationalen politischen Gemengelagen beeinflusst ist, wird nach der Revolution des Jahres 1958 deutlich. Die zusehends autokratisch agierende Militärregierung von General Qasim begreift die prestigeträchtige Universität als Instrument nationalistischer Modernisierung und Symbol sozioökonomischen Fortschritts. Der Diktator selbst verlangt maßgebliche Veränderungen. Diese betreffen zuvorderst die Ausmaße der Anlage und führen in Form des Hochhausbaus zur unmittelbaren baulichen Implementierung seines Machtanspruchs. Es ist nicht abschließend zu rekonstruieren, welche der nachrevolutionären Projekttransformationen von Qasim selbst oder von den unter republikanischen Bedingungen deutlich gestärkten lokalen Modernisten ausgehen. Dennoch ist unübersehbar, wie sich mit fortschreitender Projektgenese das Ringen um eine im Sinne höchster planungstechnischer und technologischer Standards moderne und gleichzeitig authentisch irakische Architektur zusehends der ausschließlichen Kontrolle des amerikanischen Büros entzieht. Diese externen Interferenzen betreffen genauso die vom Diskurs US-amerikanischer Außenpolitik beeinflussten hochschulorganisatorischen und pädagogischen Konzepte wie die unabgeschlossene lokale Transposition der den symbolischen Gehalt der Universität bestimmenden Zeichensysteme.

Es ist signifikant, dass der Prozess der fortschreitenden irakischen Aneignung des Universitätsprojektes keineswegs mit einer traditionalistischen Zurückweisung des modernen Idioms einhergeht, sondern durchaus dessen offenes Bekenntnis zum radikalen Modernismus konstruktiver Verfahren und technologischer Innovationen verstärkt.

Die Fallstudie zeigt, dass die Globalisierung der Architekturmoderne gerade in der frühen Phase nach der formalen Unabhängigkeit mitunter von recht selektiven Indienstnahmen und Assimilationen des modernen Idioms gekennzeichnet ist. Dabei handelt es sich weniger um einen ideellen Auszehrungs- oder Verlustprozess als vielmehr um die Erweiterung kommunikativer Möglichkeiten mit Blick auf die konkreten ideologischen Anforderungen des lokalen Nationenbildungsprozesses. Es mag sein, dass auf diese Weise manche fundamentalen Postulate des in Bagdad tätigen Gemeinschaftsbüros, wie das der demokratischen Partizipation, korrumpiert werden und in dieser Hinsicht die Globalisierung der eigenen Planungsidee scheitert. Aber eine solche einseitig moralische Bewertung riskiert zu übersehen, dass TAC sich bereits im Zuge seiner spätkolonialen beziehungsweise neoimperialistischen Involvierung von dem eigenen architekturethischen Anspruch entfernt hat; das Büro arbeitet vor der Revolution nicht für einen unabhängigen Nationalstaat und vertritt auch danach nicht die Interessen der irakischen Bevölkerungsmehrheit. Inso-

fern kann es nicht verwundern, dass der Universitätsentwurf genauso wenig wie die irakische Revolution sein emanzipatorisches Versprechen einhalten kann.

Am ehesten erweist sich die von TAC stets in die eigene Planungspraxis einbedachte Kontinuität des Wandels sowie die Forderung von Kontextualismus und nach lokalen Kollaborationen als nachhaltigste Konstante des Projektes. Fraglos liegt darin seine charakteristische Qualität. Gerade indem diese Arbeit sich nicht nur, wie allgemein erwartet werden könnte, monologisch regionalisiert, sondern sich für ihre passive Regionalisierung öffnet, erkennt sie die Iraker als Agenten ihrer eigenen Modernität an. Dass damit gleichsam die Idee des westlichen Architekten – des international agierenden westlichen Architekturbüros – als autonomes und intentionales Subjekt in Frage gestellt wird, liegt auf der Hand. Vor dem Hintergrund dieser Ausführungen erhält die 1965 von Sam Trust vorsichtig mit Blick auf TAC antizipierte Herausbildung eines veränderten Verständnisses von Meisterarchitektur eine neue, nämlich transnational erweiterte Dimension: »If indeed a victory has been won the way may be made more clear to the realization of a new kind of ›Master Architect‹, appropriate to the ideal of the [world; Hinzuf. d. Verf.] society in which we live.«[705]

Ein dermaßen kritisch revidiertes Verständnis öffnet nicht nur im konkreten Einzelfall den Blick auf die kontextuelle Determiniertheit und semantische Polyvalenz der architektonischen Interventionen westlicher Modernisten in den Ländern des Südens, sondern ermutigt zugleich das geschichtliche Phänomen kontextueller Aufpfropfungen als epistemische Metapher für eine kulturwissenschaftlich angeleitete, transnationale Architekturgeschichtsschreibung in den Dienst zu nehmen.

Mein abschließendes Resümee arbeitet den besonderen Erkenntniswert einer solchen historiographischen Indienstnahme zunächst in Rekapitulationen der im Zuge der Gesamtstudie präsentierten Analysen, Darstellungsmodelle und Ergebnisse heraus, um von dort aus nach weiterführenden theoretischen Implikationen und notwendigen historiographischen Revisionen sowie dem Spektrum möglicher forschungspraktischer Applikationen zu fahnden.

705 Hurst, »Twenty years of TAC,« 9.

V. SPÄTKOLONIALE MODERNE: VON DER KRITIK INTERPRETATORISCHER DEKONTEXTUALISIERUNG ZUR POSTKOLONIALEN AUFPFROPFUNG HISTORISCHER DISKURSANALYSEN

An dieser Stelle kann es nicht um die differenzierte Rekapitulation aller im Vorangegangenen vollzogenen Detailanalysen gehen. Jede meiner drei Fallstudien entwickelt abhängig von ihrem primären Untersuchungsgegenstand jeweils spezifische Fragestellungen und zeichnet sich durch eine fortschreitende Rückbindung der am konkreten Einzelfall gewonnenen Einsichten aus. Jede Fallstudie verfügt somit über einen eigenständigen Ergebnischarakter.

Stattdessen zielt das resümierende Zusammenführen der meine Gesamtstudie determinierenden topologischen Bewegungsrichtungen, Interpretationsverfahren und Ergebnisse auf die theoretisch-methodologische Abstraktion und thematische Überschreitung der untersuchten Ereignisgeschichten. Erst ein solches selbstkritisches Reflexiv-Werden über initiale Arbeitsthesen, angewandte Instrumentarien und Erkenntnisgewinne erlaubt die verallgemeinernde theoretische Fundierung von konzeptionellen Kategorien und Bezugsystemen für aktuelle und zukünftige Analysen der globalisierten Architekturmoderne.

Ich gehe davon aus, dass jene architektonischen Globalisierungsdynamiken, die dazu führen, dass sich die Großstädte weltweit hinsichtlich ihrer Formensprachen und Planungsmodelle auf den ersten Blick immer mehr angleichen, bei weitem kein erst mit der formalen Dekolonisation eingeleiteter Prozess der zweiten Hälfte des 20. Jahrhunderts ist. Insofern betritt meine Untersuchung lediglich das spätkoloniale Stadium eines anhaltenden Prozesses kultureller Hegemonisierung und Assimilierung, der aufs engste mit der kolonialen Aneignung außereuropäischer Territorien seit Beginn der Neuzeit verknüpft ist. Im Zuge dieses Prozesses wird nicht nur die architektonische und urbane Wirklichkeit in den kolonialisierten beziehungsweise ehemals kolonialisierten Ländern nachhaltig verändert, sondern umgekehrt auch das architektonische und planerische Ordnungswissen der westlichen Metropolen transformiert. Ich argumentiere außerdem, dass die moderne Obsession für die Standardisierung, Regulierung und Kontrolle von Raumverhältnissen nicht hinreichend mit innereuropäischen sozioökonomischen Veränderungen und technologischen Innovationen zu erklären ist, sondern sich erst umfassend vor dem Hintergrund

ihrer spätkolonialen Genese erschließt. Ohne damit meine eigene Schreibposition zu nivellieren, geht es also zuvorderst darum, die Geschichte der westlichen Architekturmoderne in eine nach wie vor als emergent zu bezeichnende globale Geschichte der Architekturmoderne zu platzieren und sie somit zumindest partiell zu revidieren. Anstatt die Stimmigkeit meiner Arbeitsthesen im Rekurs auf weitere makrohistorische Verallgemeinerungen zu belegen, habe ich mich für einen umgekehrten Zugang entschlossen. Die globale Geschichte der spätkolonialen Moderne wird hier als potenziell offene Vielheit keineswegs notwendigerweise gleichgerichteter und durchaus auch konkurrierender Modernitätserfahrungen konzipiert. Sie erschließt sich folglich erst aus der Zusammenführung multipler Mikrogeschichten. Meine Entscheidung für das Format der Fallstudie ist eine direkte Konsequenz dieser geschichtstheoretischen Einsicht. Die ausgewählten Werkfragmente prominenter Protagonisten der euroamerikanischen Architekturavantgarde erweisen sich als besonders geeignete historiographische Vehikel zur gezielten Konfrontation unserer vertrauten großen Erzählungen mit anderen Perspektiven. Sie werden nicht primär hinsichtlich ihrer selbstbezüglichen Geschlossenheit befragt, sondern inmitten der sie determinierenden weltlichen Zusammenhänge analysiert. Erst auf diese Weise lässt sich demonstrieren, dass sich in und mit ihnen mehr als nur ihre eigene Geschichte rekonstruieren lässt. Die Ausführlichkeit, mit der mitunter auch solchen diskursiven Dispositiven nachgegangen wird, die manchem lediglich als zu vernachlässigende Neben- oder Randgeschichten erscheinen mögen, ist fraglos der unmittelbare Ausdruck meines nicht hierarchisierenden Respektes für die Vielheit disparater Geschichtserfahrungen. In epistemologischer Hinsicht erwidert diese Kontextpedanterie aber schlicht den Anspruch auf methodische Integrität.

Le Corbusiers zwischen 1931 und 1942 entstandene Entwürfe für Algier erweisen sich als geeignete Gegenstände für die Revision der urbanistischen und architektonischen Moderne, weil sie gleichzeitig über sehr verschiedene, häufig fälschlicherweise als sich einander ausschließend verstandene Eigenschaften verfügen: Hier werden nicht nur die extraterritorialen Arbeiten eines Avantgardisten der sich emanzipatorisch behauptenden Architekturmoderne oder die experimentellen Vorstudien eines programmatischen CIAM-Funktionärs und Stadtbautheoretikers behandelt, sondern auch das Engagement eines kolonialen Planers. Während man Le Corbusier nicht zuletzt aufgrund seines Chandigarh-Projektes durchaus als einen der ersten international tätigen Modernisten der nachkolonialen Epoche kennt, interpretiere ich ihn in dieser Fallstudie als spätkoloniale Figur. Anstatt seine Entwürfe für die französisch besetzte Stadt euphemistisch als avantgardistischen Versuch einer individuellen ästhetischen Transfiguration des kolonialen Dilemmas zu deuten oder darin die geschichtliche Antizipation unserer eigenen Architekturgegenwart zu rekonstruieren, werden Kontinuitätsbeziehungen zu jener militärplanerischen ›avant-garde‹ nachgezeichnet, an deren Vorarbeiten Le Corbusier anknüpft.

Dies betrifft genauso seine Reorganisation von Raumbeziehungen, die zuvorderst französischen Überwachungs- und Kontrollinteressen folgt, wie auch die funktionale Optimierung älterer kolonialer Planungskonzepte der strikten Trennung von Kolonisierten und Kolonisten oder die von der Le Corbusierschen Modernisierung vorgesehene Zerstörung

indigener Bausubstanz. Die Untersuchung zeigt, dass seine Planungen nicht nur allgemein die kolonialen Ideologien internationaler Hierarchiebeziehungen affirmieren, sondern auch mit der gezielten Inszenierung kultureller Differenzbeziehungen einhergehen. Wenn ich etwa zeige, wie Le Corbusier die als arabische Altstadt konzeptualisierte Casbah zu einer konservierten Repräsentantin traditioneller Kultur degradiert, dann geschieht das zuvorderst, um die kulturessentialistischen Implikationen seines rigorosen Demarkierungswillens offenzulegen. Ähnlich lässt sich anhand der Analyse von Le Corbusiers Entwurf des zentralen Brise-Soleil-Hochhausbaus für die Cité d'Affaires dessen Zeichenhaftigkeit mit Blick auf ihre raumordnenden Effekte darstellen. Demnach symbolisiert der Geschäfts- und Verwaltungsbau nicht nur jene Brückenkopffunktion, die Algier für die Französische Republik erhält, sondern leistet das Gebäude aufgrund seiner panoptischen Qualitäten einen direkten Beitrag zur lokalen Implementierung französischer Kontroll- und Machtinteressen. Genauso werden die Entwürfe des Wohnviaduktes und der mittels eines über die Altstadt hinweggeführten Viaduktes erschlossenen Bergwohnanlage mit Blick auf ihre landnehmende und abriegelnde Wirkung sowie als Ausdruck der zunehmenden Vertikalisierung der kolonialen Planungspraxis interpretiert. In genderkritischer Lesart erweist sich die Feminisierung des islamischen Anderen als kolonialrassistische Grundkonstante einer Planung, bei der sich die fetischistische Inszenierung geschlechtlich kodifizierter Differenz mit der Praxis urbanistischer Penetrationen verbindet. Le Corbusiers offene Identifikation mit der Ideologie der französischen Kolonialurbanistik wird vor dem Hintergrund seiner Kollaboration mit dem Vichy-Regime offensichtlich. Gleichzeitig weist das analysierte obsessive Engagement am Vorabend der Dekolonisation aber auch in eine Zukunft, die sich bei genauerer Betrachtung nicht selten als unabgeschlossene Geschichte der Planungspraxis der nachkolonialen Gegenwart erweist. Wenn Le Corbusier seit dem vierten CIAM-Kongress von 1933 als einer der führenden Theoretiker die funktionale Differenzierung der Stadtplanung propagiert, dann bildet Algier einen der kontinuierlichsten Projektions- und Reflexionsräume für die Ideologie der funktionalen Stadt. Der allzu oft auf fest kodifizierte Regelsätze reduzierte CIAM-Diskurs dieser für die Internationalisierung der Architekturmoderne so maßgeblichen Phase ist gemäß meiner Lesart unmittelbar in einen spätkolonialen Bedingungsrahmen zu stellen. Dabei repräsentiert Le Corbusier jene meist als idealistisch-utopisch bezeichnete Richtung, die seit der Charta von Athen die zusehends international orientierte Öffentlichkeitsarbeit der CIAM hinsichtlich einer rationalistischen Harmonisierung globaler Planungsprinzipien bestimmt. Mit keiner anderen Stadt ist Le Corbusier in dieser für die normative Kodifizierung und strategische Internationalisierung der CIAM-Ideologie maßgeblichen Phase so kontinuierlich befasst wie mit der Hauptstadt des kolonial-französischen Algeriens. Dort findet er offenbar die paradigmatische Referenz für das von Überbevölkerung, mangelnder Hygiene und nicht ausreichenden Fortbewegungsmöglichkeiten gekennzeichnete ›Chaos‹ traditioneller Stadtzentren, das zu beheben die CIAM-Akteure angetreten sind. Vor der dortigen Matrix experimentiert Le Corbusier mit der bald allgemein als geeignetes Mittel propagierten Möglichkeit der Zerstörung verdichteter Wohnviertel. Dort verfeinert er die Idee der Vertikalisierung

als Mittel der Hierarchisierung und verkehrstechnischen Erschließung disparater stadträumlicher Einheiten.

Ich argumentiere, dass die koloniale Genese der Algier-Projekte auf diese Weise nicht nur auf die internationale Planungspraxis in den Ländern des Südens, sondern bis auf planungspolitische Erneuerungen im Frankreich der 1960er und 1970er Jahre sowie die soziale Situation in den heutigen Banlieues zurückwirkt. Ihre Rekontextualisierung verdeutlicht, dass die in Le Corbusiers Entwürfen kulminierenden biographischen und konzeptionellen Verflechtungen über eine Kontinuitätslinie verfügen, die zwischen so entlegenen Figuren wie etwa Henri Prost und Oscar Niemeyer verläuft. Wenn ich in diesem Zusammenhang nahelege, dass die Algier-Entwürfe die seit Ende des Zweiten Weltkrieges fortschreitend expandierenden Planungsaktivitäten international agierender europäischer wie US-amerikanischer Büros antizipieren, dann geschieht das vor allem, um die anhaltende Hegemonisierung westlicher Architekturkonzeptionen und Planungsmethoden mit einer repressiven Vorgeschichte zu versehen, die in den marktliberalen Lesarten aktueller architektonischer Globalisierungsdynamiken leicht übersehen wird.

Meine zweite Fallstudie zum afrikanischen Werk des deutschen Architekten Ernst May demonstriert, dass keineswegs nur die Werke von britischen oder französischen Architekten und Planern über vielfältige Verflechtungen mit der Geschichte des Kolonialismus verfügen. Mit Mays zwei Jahrzehnte währenden Tätigkeit im kolonial-britischen Ostafrika wird ein völlig verschiedener geographischer und zeitlicher Handlungsraum betreten und zugleich das in der May-Rezeption meist als Zwischenzeit getarnte Unzeit präsentierte Werkfragment machtkritisch erschlossen.

Bereits ein Rückblick auf die frühe Karriere des Architekten und Planers vor dem Hintergrund des deutsch-polnischen Ringens um Oberschlesien sowie auf die Projekte der sogenannten Brigade May in der Sowjetunion offenbart zahlreiche kolonial-analoge Dimensionen: Während May in Schlesien im Rückgriff auf friderizianische Vorbilder (binnen-)kolonialer Heimatstile dazu beiträgt, Identifikationssymbole und demographische Fakten zugunsten deutscher Hegemonieansprüche zu schaffen, arbeitet er in Magnitogorsk an der prestigeträchtigsten Stadtneugründung des ersten stalinistischen Fünfjahresplans, bei der es sich strenggenommen um ein Arbeitslager und Labor nachholender Entwicklung der als vormodern konzeptionalisierten Bewohner handelt. Gemäß meiner Analyse kollaboriert May in der Sowjetunion mit einer (neo)imperialen sowjetischen Modernisierungsdiktatur.

Als er 1937 nach drei Jahren Farmarbeit als Siedlerkolonist in Tanganjika in die Hauptstadt der britischen Kronkolonie Kenia kommt, um dort seinen gelernten Beruf wiederaufzunehmen, blickt May also auf eine äußerst wechselvolle berufliche Karriere zurück, die keineswegs ausschließlich von freiheitlichen demokratischen Rahmenbedingungen gekennzeichnet ist. Meine Detailuntersuchungen zeigen, dass Mays professionelle Tätigkeit als Architekt im spätkolonialen Ostafrika über ausgesprochen repressive Kontingenzen verfügt. Anstatt diese Tätigkeit mit Blick auf die vermeintlich von ihr ausgehenden zivilisatorischen Impulse als frühe Beispiele eines gelungenen Modernetransfers zu interpretieren und somit auf einer von der politisch-ökonomischen Kultur des Kolonialismus losgelösten

Humanität der Mayschen Architekturmoderne zu insistieren, wird dieselbe unter besonderer Berücksichtigung der zwischen 1945 und 1947 entstandenen Erweiterungsplanungen für das expandierende Wirtschaftszentrum Kampala in Uganda als in mehrfacher Hinsicht paradigmatisch für die kolonial-technokratische Selbstkorrumpierung der modernen Bewegung interpretiert. Nirgendwo kommt die der Mehrzahl seiner ostafrikanischen Bauten und Projekten eigene affirmative Adaption und Weiterführung kolonial-rassistischer Sozial- und Raumparadigmen so gebündelt und explizit begründet zum Ausdruck wie dort. Es wird nachgewiesen, dass Mays Segregationsplanung die spätkolonialen Diskurse ungleicher sozioökonomischer und politischer Partizipation spiegelt und in ihrer expliziten didaktischen Konzeptionalisierung die disziplinierende Idee nachholender Entwicklung antizipiert. Der deutsche Planer nutzt dabei den von seinen britischen Vorgängern inaugurierten kolonialen Hygienediskurs zur fortschreitenden Unterminierung indigener territorialer Souveränität und überführt das kolonial-administrative Konzept der Indirect Rule in die planerische Vorbereitung und stadträumliche Implementierung sozialer, politischer und ökonomischer Grenzen in und um Kampala. Mays vermeintlich intensive Analyse der sozialen Planungsvoraussetzungen verengt sich auf die rekursive Affirmation rassischer Differenz. Von hieraus und nicht auf Basis des ideologisch neutralen Studiums der vorgefundenen sozioökonomischen Produktions- und Austauschprozesse begründet der Stadtplaner die Organisation zukünftiger Veränderungen im Bereich Wohnen, Arbeiten, Freizeit und Verkehr.

Die Fallstudie präsentiert den ehemaligen Leiter des Frankfurter Hochbauamtes als selbsternannten urbanistischen Entwicklungshelfer, dessen rekursive Argumentation das Afrikanische mit intrinsischer Rückständigkeit synonymisiert und auf diese Weise ›Rasse‹ zur kulturellen Kategorie und wichtigsten planerischen Referenz erhebt. Die Wohngebiete der Kolonialisierten und europäischen Kolonisten werden von ihm nicht als einander komplementär, sondern in einem gezielt hervorgehobenen Gegensatz inszeniert. Die in Mays Kampala-Report omnipräsenten pädagogischen Anweisungen, die in ihrem Umfang die stadträumlichen und architektonischen Vorschläge deutlich in den Schatten stellen, adressieren ausnahmslos die afrikanische Bevölkerung. Bei dieser Gruppe macht May einen besonders großen Bedarf an nachholender Sozialisation und proto-bürgerlicher Erziehung aus. Mays differenzierte Planung sozialer Einheiten ist im Kern eine rassistische Zonenplanung mit eindeutigen ökonomischen Funktionszuweisungen. Sie zielt auf die Integration der einheimischen ländlichen Bevölkerung in die koloniale Raumökonomie sich einander ausschließender soziokultureller urbaner Organismen und affirmiert auf diese Weise die vom Colonial Office in London seit Ende des Zweiten Weltkrieges für die Kolonialisierten vorgesehene neue Stellung innerhalb des immer stärker weltwirtschaftlich eingebundenen Empires. Mays Arbeiten entstehen also in einer historischen Phase am Vorabend der Dekolonisation, bei der die Gleichzeitigkeit von globaler Liberalisierung und lokaler Repression offen hervortritt. Die Kampala-Planung wird als ein signifikantes Beispiel für die widersprüchliche Ideologie und Praxis dependenter Entwicklungen auf dem Sektor der Stadtplanung und des Wohnungsbaus interpretiert. Ich stelle dar, dass – obschon May auf

die transformative Kraft und das integrative Potenzial der modernen Architektur und Stadtplanung insistiert – seine Planungspraxis von dem ungebrochenen Bekenntnis zu den historisch etablierten soziopolitischen und militärischen Hegemonialbeziehungen des Kolonialismus charakterisiert ist. Nicht nur in dieser Hinsicht ähneln seine Positionen dem sich etwa zeitgleich institutionalisierenden Programm der Tropical Architecture. Hier handelt es sich nicht einfach um eine tropische Variante einer transhistorischen regionalistischen Praxis, die die universellen Architekturnormen mit regionalen afrikanischen Bedingungen und Werten versöhnt, sondern um einen Modus Operandi, der unmittelbar durch die widersprüchlichen Kontingenzen eines Projektes determiniert ist, das seine wichtigste Möglichkeitsbedingung im repressiven Kontext des Spätkolonialismus findet. In Mays Suche nach geeigneten Architektursprachen für divergierende Bautypen und Nutzergruppen avanciert nicht das lokale Klima, sondern Rasse zur entscheidenden Stilkategorie. Seine für Kampala entworfenen Wohntypen fußen auf der Behauptung einer fundamentalen kulturellen und zivilisatorischen Kluft zwischen Afrikanern und Europäern. Diese rechtfertigt nicht nur die Inszenierung von Differenz mittels Wohnhaustypologien, sondern bildet gleichsam das zentrale Argument für Mays segregierte sozialräumliche Organisation Kampalas. Dabei wird die Setzung intrinsischer Differenz als empirischer Befund kultureller, politischer und technologischer Rückständigkeit präsentiert. Von hieraus begründet May die zwischen Neoprimitivismus und Pseudotraditionalismus pendelnde Inszenierung unterprivilegierter afrikanischen Wohnformen. Auf ebendieser Grundlage plant er die langsame Heranführung der als politisch unmündig dargestellten Bevölkerungsmehrheit an die Idee eines partizipativen städtischen Gemeinwesens. Obschon hier Rasse nicht länger wie bei früheren Kolonialtechnokraten als quasi-naturwissenschaftliche biologistische Kategorie fungiert, kommen in der Kampala-Planung rassistische Zuschreibungen wie Irrationalität, Rückständigkeit oder Unmündigkeit direkt zum Tragen. Sie bilden die Metaphern jener sozialen Differenzen, die zu regulieren Mays erklärtes Ziel ist. Von dem emanzipatorischen Programm eines demokratisch erneuerten kritischen Regionalismus kann insofern kaum die Rede sein.

In der Summe wird die Erweiterungsplanung für Kampala als planerischer Ausdruck eines reformierten Kolonialismus gedeutet; sie partizipiert an der Transformation kolonialer Herrschaftstechniken vor der formalen Dekolonisation. Die Fallstudie verdeutlicht zudem, dass entgegen der nach wie vor weit verbreiteten Annahme einer ausgebliebenen kolonialen Involvierung der deutschen Architekturmoderne auch die Lebenswege und Projekte solcher Personen von den politisch-ökonomischen und ideologischen Parametern der kolonialen Moderne determiniert sein können, die qua Staatsangehörigkeit nicht zu den Repräsentanten einer der führenden europäischen Kolonialmächte zählen. In der Gesamtschau erlaubt meine Analyse, Kontinuitätslinien nachzuzeichnen, die bis in die schlesische Binnenkolonisation zurückweisen oder auf mögliche Rückwirkungen auf die innereuropäische Planungspraxis hindeuten. Letztere Perspektive drängt sich im konkreten Fall auf; May gilt nach seiner Remigration in die Bundesrepublik der 1950er und 1960er Jahre als Begründer des sozialen Städtebaus. Das ausgewählte ostafrikanische

Werkfragment lässt freilich nur erahnen, wie sehr die Erfahrung der spätkolonialen Globalisierung der alten Architekturmoderne auch das neue moderne Planungsgeschehen im Nachkriegsdeutschland mitbestimmt haben könnte.

Wird die Frage nach den kolonialanalogen Kontingenzen des Engagements westlicher Architekten in der Phase der unmittelbaren Dekolonisation und nach der Gründung formal unabhängiger Nationalstaaten im Rahmen der beiden ersten Fallstudien lediglich in Ausblicken angedeutet, gerät dieselbe in der dritten und umfassendsten meiner Fallstudien zu den Bagdader Projekten von Frank Lloyd Wright und Walter Gropius mit The Architects Collaborative zu einer forschungsleitenden Arbeitsthese. Die komparatistische Fallstudie fokussiert ein historisches Moment, in dem seit Mitte der 1950er Jahre zunächst die nur scheinbar unabhängige konstitutionelle irakische Monarchie und dann die junge irakische Republik ihre wachsenden Einnahmen aus der Erdölproduktion für den nationalen Ausbau und Neuaufbau von Bildungs-, Gesundheits- und Verwaltungseinrichtungen einsetzt und die irakische Hauptstadt im Zuge dieser Maßnahmen zur Bühne zahlreicher renommierter westlicher Architekten avanciert. Der Opernhausentwurf Frank Lloyd Wrights und die Campus-Planung von TAC werden vor dem Hintergrund stetig und oft dramatisch wechselnder soziopolitischer Gemengelagen als ausgesprochen widersprüchliche Ausdrucksformen der sich überlappenden Dynamiken von lokaler Selbstidentifikation und internationalem kulturpolitischen Hegemoniestreben interpretiert. Die vergleichende Analyse der beiden trotz ihres gemeinsamen Entstehungshintergrunds in konzeptioneller wie stilistischer Hinsicht ausgesprochen verschiedenen Projekte ermöglicht in der Zusammenschau, das formale und diskursive Spektrum der spät- beziehungsweise neokolonialen Globalisierung der Architekturmoderne im Irak der 1950er und 1960er Jahre zu skizzieren. Auf diese Weise gelingt es gleichsam zu demonstrieren, dass die spätkoloniale Praxis architektonischer Globalisierung keineswegs unmittelbar in einen hegemoniefreien globalen Markt internationalen Planens und Bauens überführt wird, sondern auch die nachkoloniale Geschichte der Architekturmoderne unweigerlich von der fortwirkenden formalen Semantik und den politisch-ökonomischen Strukturkontinuitäten der spätkolonialen Globalisierung determiniert ist.

Frank Lloyd Wrights Visionen für das kulturelle und akademische Bagdad entstanden im Jahre 1957. Besonders sein Entwurf des Opernhauses erfährt die Unterstützung des haschemitischen Herrschers. Die Arbeiten zeugen auf den ersten Blick nicht nur von der selbstbewussten Kompromisslosigkeit und Kreativität im Spätwerk des US-amerikanischen Altmeisters, sondern bestechen zugleich durch den ausgesprochen individuellen Zugang, ihre unorthodoxen Konzepte, die beinahe radikalen Detaillösungen sowie durch ihre in vielerlei Hinsicht unzeitgemäß wirkende Zeichenhaftigkeit. Insofern kann es nicht verwundern, dass die Wright-Forschung in dem niemals realisierten Opernhaus-Entwurf zuvorderst Wrights fortschreitende Ablehnung des International Style-Dogmas sowie das Ergebnis der kreativen regionalistischen Synthese von kulturkontextueller Integration und figurativer Imagination erkennen will, für die der Irak der späten 1950er Jahre schlicht noch nicht bereit gewesen sei. Im Gegensatz dazu deckt meine architekturhistorische Dis-

kursanalyse die kolonial-orientalistische Einbettung des Projektes auf. Sie rekonstruiert genauso die vordergründige Privilegierung sumerischer und islamisch-abbasidischer Vorbilder wie die in Wrights literarischen Referenzen angelegte Suspendierung der jüngeren Geschichte des Iraks samt ihrer kolonialen Interferenzen. Am Beispiel des Opernhaus-Entwurfes wird demonstriert, dass Wrights orientalisierender Regionalismus genauso wenig als aufrichtiges Bemühen um die identitätsstiftende Wiederbelebung der Stärke und Schönheit des vormodernen Iraks zu fassen ist, wie sein Entwurf als phantastisch-imaginäres Manifest des paradigmatischen inneren Anderen einer zum rationalistischen Dogma geratenen International Style-Architektur interpretiert und damit auf das Problem der individual-stilgeschichtlichen Verortung verengt werden kann. Mein interpretatorischer Fokus richtet sich auf die in dem Projekt selbst zum Ausdruck gebrachten Alteritätsdiskurse. Es kann gezeigt werden, dass Wright mit seinem Entwurf in augenfälliger Kontinuität zu früheren kolonial-orientalistischen Selbstlegitimierungsdiskursen die kreative Erneuerung eines authentischen Orients verspricht, indem er behauptet, mit seiner Architektur dem kulturell zum Stillstand gekommenen Raum seine klassische Größe zurückzugeben. Gleichzeitig erweist sich sein Entwurf für ein Opernhaus als ein Plädoyer für den Erhalt der irakischen Monarchie. Die Rekonstruktion der anachronistisch anmutenden neopatriarchalen Auftragssituation lässt Wrights formale Anleihen an historische Formen und deren Kondensierung zu symbolischen Figurationen genauso wie den narrativen Gehalt seiner mythopoetischen Architekturzeichen in einem veränderten Licht erscheinen. Die Rekontextualisierung seiner Anleihen erlaubt die Rückbindung des Entwurfes an die zeitgenössischen irakischen Diskurse dynastischer Selbstlegitimierung. Insofern wird die Oper zunächst als die architektonische Allegorie einer königlichen Empfangshalle interpretiert.

Derweil zeigt eine genauere Betrachtung, dass bei weitem nicht alle das Projekt determinierenden Referenzräume im zeitgenössischen Bagdad zu suchen sind. Wright entwickelt seinen Entwurf auf der Grundlage zweier architektonisch-städtebaulicher Anleihen sehr verschiedener kulturgeschichtlicher Herkunft. Ihr vordergründiger Zeichengehalt ist weitgehend von den sich überlappenden Imaginationen frühgeschichtlicher und frühislamischer Monumentalität inspiriert. Die Grundrisse des abbasidisch-islamischen Bagdads werden von Wright zusammen mit den Stufen des vorislamischen mesopotamischen Sakralturms zur emblematischen Form kondensiert. Daneben verfügt der Opernhausentwurf über solche symbolischen Referenzen, die aus den westlichen Repräsentationsräumen populärer Fremd-Imaginationen stammen. Die wirkungsmächtigste dieser Figurationen erhält das zeltkuppelartig modellierte Opernbaus fraglos dank seiner symbolischen Bekrönung mit einer großdimensionierten goldfarbigen Aladin-Plastik.

Meine Analyse leistet nicht den Nachweis eines spezifisch Wrightschen Orientalismus oder die eindeutige stilgeschichtlicher Platzierung des Opernhausentwurfes in die Geschichte der orientalistischen Architektur, sondern rekonstruiert diskurskritisch dessen orientalistische Möglichkeitsbedingungen. Die Erzählungen aus *Tausendundeine(r) Nacht*, nicht zuletzt das Aladin-Märchen, stellen in diesem Zusammenhang besonders dynami-

sche Referenzen von äußerst ambivalentem narrativem und visuellem Gehalt dar. Meine Interpretation betont die Wechselwirkung von filmischer Szenographie und architektonischer Praxis. Sie demonstriert nicht nur in historischer Perspektive, wie die konkrete Bagdader Umgebung fortschreitend hinter den weltumspannenden Effekten filmischer Illusionen zurücktritt, sondern demonstriert gleichsam, dass der Opernhaus-Entwurf selbst die zuerst in Hollywood entwickelten Illusionierungsstrategien adaptiert und in eine eigene Architektursprache übersetzt. Insofern werte ich die vermeintliche architektonische Reanimation der klassisch-arabischen Kultur als das architektonische Nach-außen-Kehren der populärorientalistischen Bühne um. Wrights Bagdader Architektur knüpft nicht an die eklektizistische Praxis des kolonialen Neo-Orientalismus an, sondern verbirgt ähnlich wie die orientalistische Malerei des 19. Jahrhundrts gezielt die soziopolitische und ökonomische Historizität ihrer eigenen Entstehungsbedingungen. Bei alledem von einem kritisch-regionalistischen Ansatz zu sprechen, würde riskieren, die kulturessentialistischen Kontingenzen des Entwurfes zu nivellieren. Die von Wrights Verfahren respektierte kulturelle Spezifität entlarvt sich tatsächlich als Inszenierung orientalistischer Differenz. Gerade in dieser Eigenart antizipiert die spätkoloniale Arbeit durchaus spätere lokale und globale Variationen orientalistischer Architekturszenographien.

Während Wrights Entwurf die gesellschaftspolitische Wirklichkeit des zeitgenössischen Iraks beinahe vollständig suspendiert und in seiner Architektur-Phantasmagorie die lokale Suche nach einer eigenen arabisch-irakischen Moderne völlig unberücksichtigt bleibt, wird sowohl die Genese als auch die vielfach gebrochene Implementierung des seit 1957 von TAC erarbeiteten Entwurfes für einen Universitätscampus wiederholt von den disparaten innerirakischen Modernitätsdiskursen durchquert. Die Universitätsplanung ist nicht nur das Ergebnis einer äußerst komplexen diskursiven und ideologischen Gemengelage, sondern bekennt sich gleichsam stärker als andere spätkoloniale Projekte zu ihrer kontextuellen Determiniertheit. Meine Detailanalyse geht daher notwendigerweise mit der erneuten Aufmerksamkeitsverschiebung zugunsten lokaler, regionaler und internationaler Dispositive einher. Damit wird es möglich, die Iraker als Agenten ihrer eigenen Moderne einzubeziehen und den Prozess der fortschreitenden irakischen Aneignung des Universitätsprojektes nachzuzeichnen. Da mit der Rekonstruktion des Campusprojektes die historischen Konfigurationen des haschemitischen Iraks überschritten werden und der Blick auf die frühen republikanischen Dynamiken irakischer Modernitätsdiskurse eröffnet wird, wechseln die Bezugsrahmen fortwährend. Das Weimarer Werk Walter Gropius' oder die so genannte Bauhausarchitektur sind längst nicht mehr die entscheidenden Referenzen. Der Universitätsentwurf appliziert die von TAC für zahlreiche Bildungseinrichtungen entwickelten Konzepte, um zunächst die Repräsentationsbedürfnisse der haschemitischen Staatselite und daraufhin die Revisionsforderungen der republikanischen Autokratie zu bedienen. Trotz seiner neokolonialen und autoritären Entstehungsbedingungen erwidert das Projekt stärker als die Arbeiten anderer westlicher Experten im Land die modernistischen Diskurse der wachsenden städtischen Mittelschicht und der emergenten künstlerisch-literarischen Avantgarde.

Bereits der Vorentwurf aus den Jahren 1957/58 fügt sich weder widerspruchsfrei in die lineare Expansionsgeschichte der westlichen Moderne noch in die innere Folgerichtigkeit des individuellen Werkes ein. Die haschemitische Auftragssituation ist gleichzeitig von den Repräsentationsansprüchen der fremdinstallierten Monarchie wie von Modernisierungsaspirationen der um kulturpolitische Partizipation ringenden Opposition determiniert. Zwar gehen über direkte personelle Kooperationen manche lokale Debatten der architektonischen und künstlerisch-literarischen Modernisten in den Entwurfsprozess ein. Jedoch verfügt die weitgehend funktionalistisch begründete Planung über zu wenige eindeutige lokale Anleihen, um die Universität mit einem dezidiert kulturspezifischen Symbolismus zu versehen. TAC erlangt nicht nur direkten Zugang zu dem recht überschaubaren Kreis moderner Bagdader Architekten, sondern erhält vermittelt über lokale Kooperationspartner zugleich Einblicke in die akademischen wie künstlerisch-literarischen Debatten der Stadt. Das dem zeitgenössischen irakischen Modernitätsdiskurs eigene Insistieren auf eine andere, eben nicht europäische, sondern im nationalen Kulturerbe angelegte ästhetische Moderne versieht den Campusentwurf von Anfang an mit einem grundsätzlich ambivalenten Anforderungsprofil. Als symbolischer Akt der Nationenbildung soll hier die westliche Architekturmoderne gleichzeitig als Instrument nationaler Modernisierung und sichtbares Symbol für das mit der Nationenidee verbundene gemeinschaftliche Fortschrittsversprechen importiert werden. Zum einen erwarten TACs Auftraggeber einen Entwurf gemäß des aktuellsten Standes internationaler Universitätsplanungen, zum anderen soll die neue nationale Universität deutlich mehr als nur ein Abbild des westlichen Symbols wissenschaftlich-technologischer Fortschrittlichkeit sein. Die TAC-Planung findet in der als sogenannte Tropische Architektur in die Länder des spätkolonialen Südens migrierten Moderne ihre primäre transnationale Referenz. Hiermit wird symbolisch die dem eigenen Verfahren zugrundeliegende Universalität und technische Fortschrittlichkeit postuliert.

Wie sehr die konkrete Projektgenese von der wechselnden politischen Gemengelange beeinflusst ist, wird nach der Revolution des Jahres 1958 deutlich. Die autokratisch agierende Militärregierung begreift die prestigeträchtige Universität als Propagandainstrument nationalistischer Modernisierung und Symbol sozioökonomischen Fortschritts. Der Diktator selbst verlangt maßgebliche Veränderungen. Diese betreffen zuvorderst die Ausmaße der Anlage und führen in Form des Hochhauses zur unmittelbaren baulichen Implementierung seines Machtanspruchs. Im Rahmen der politischen Mobilisierung im Bereich der öffentlichen Kultur sieht sich der neue Machthaber selbst in der Verantwortung des co-planenden Architekten. Der postrevolutionäre Entwurf erwidert insofern auch die Macht- und Expansionsaspirationen des neuen Regimes. Zwar geht die Herstellung kollektiver Identität auch im nachrevolutionären Irak mit der erzwungenen oder freiwilligen Aneignung westlicher Organisationsformen, Technologien und Kommunikationsstrukturen einher. Aber das neue staatliche irakische Bauen will eine sichtbare Differenz zu den Architekturformen euroamerikanischer Gesellschaften etablieren. Für die Planung einer Bagdader Universität, die gleichzeitig modern und authentisch irakisch sein will, stellt das eine enorme Herausforderung dar. Meine Rekonstruktion der das Projekt umgebenden

konkurrierenden Interessensphären zeigt, dass im Irak Anfang der 1960er Jahre bei weitem keine Einigkeit über eine einzige nationale Architektursprache besteht, die geeignet gewesen wäre, die kollektiven Modernisierungsaspirationen der Bevölkerung mit dem dieses Kollektiv definierenden gemeinsamen kulturellen Erbe zu verbinden.

Mit fortschreitender Projektgenese entzieht sich das Ringen um eine im Sinne höchster planungstechnischer und technologischer Standards gleichzeitig moderne und authentisch irakische Architektur zusehends der ausschließlichen Kontrolle des amerikanischen Büros. Diese externen Interferenzen betreffen genauso die vom Diskurs US-amerikanischer Außenpolitik beeinflussten hochschulorganisatorischen und pädagogischen Konzepte wie die lokale Transposition der den symbolischen Gehalt der Universität bestimmenden Zeichensysteme. Dabei geht die irakische Aneignung des Universitätsprojektes keineswegs mit einer traditionalistischen Zurückweisung des modernen Idioms einher. Sie veranlasst TAC vielmehr zu einem abermals offeneren Bekenntnis zum radikalen Modernismus konstruktiver Verfahren und technologischer Innovationen. Deutlicher noch als der Erstentwurf bekennt sich der postrevolutionäre Campus zu der ihm zugrundeliegenden modernistischen Haltung. Die formale Aufrichtigkeit, mit der hier Materialität und konstruktive Verfahren zur Schau gestellt werden, avanciert zum auffallendsten, den Gesamtcharakter der Universität bestimmenden Merkmal. Die konsequente architektonische Performanz von unverkleidetem Beton und funktionalem Sonnenschutz erscheint so als beinahe ästhetisches Programm. Dieser brutalistisch-tropische Architekturstil verzichtet abgesehen von der Nobilitierung des lokalen Hofkonzeptes auf die Applikation oder identische Replikation eindeutig identifizierbarer nationaler Symbole. Lediglich das durch die besondere Figuration des zentralen akademischen Bereichs ausgebildete kufische Signet erwidert vorsichtig abstrakt die Hinwendung zur arabischen Schrift in den Werken moderner irakischer Künstler.

Die ikonologische Analyse des als Open Mind bezeichneten skulpturalen Universitätstors zeigt schließlich exemplarisch, dass der Campusentwurf keineswegs über einen statischen symbolischen Gehalt verfügt, sondern mit wechselnden Rahmenbedingungen in veränderte semantische Beziehungen eintritt. Anstatt die Diagnose von Nichteindeutigkeit zu vermeiden, arbeite ich für die Open Mind-Metapher – und damit für die Universitätsplanung insgesamt – deren besondere zeichenhafte Polyvalenz heraus. Diese umfasst genauso das planerische Selbstverständnis des international agierenden Architektenteams, die didaktische Forderung interdisziplinären Austausches, die politisch-ideologische Analogie der Universität als Modell der amerikanisierten Weltgesellschaft und Mittel zur globalen Eindämmung des Kommunismus, wie auch die lokalen Diskurse revolutionärer Befreiung, interethnischer Kooperation, nationaler Synthese oder politischer Blockfreiheit. Nachdem sich das Universitätsprojekt im Zuge weiterer Militärputsche zusehends der Kontrolle des Gemeinschaftsbüros entzieht und die Bauaktivitäten im Jahre 1968 weitgehend zum Stillstand gekommen sind, vervielfältigten sich die semantischen Verschiebungen abermals und führen die von TAC intendierten und seinen Nutzern etablierten ikonischen Relationen einem potenziell unendlichen Interpretationsprozess zu.

Jede meiner Fallstudien arbeitet am konkreten Einzelfall die semantische Polyvalenz der spätkolonialen Architekturmoderne heraus. Der konkrete Gegenstand wird jeweils gezielt aus dem sich immer noch als autonom behauptenden Diskurs der eurozentristischen Architekturmoderne herausgeführt, um das idealistisch dekontextualisierte Objekt in seinen geschichtlichen Entstehungskontext zurückzuführen. Die Kritik der historiographischen Dekontextualisierung spätkolonialer Architekturen geht also in die diskursanalytische Praxis der Rekontextualisierung über. Die damit notwendigerweise einhergehende Ausweitung interpretatorischer Bezugsysteme und Verfahren stellt die herkömmliche Architekturgeschichtsschreibung vor erhebliche Herausforderungen. Denn wenn die Bedeutung (und damit die Deutung) von Architektur und Städtebau stärker als bei anderen Künsten von externen Determinanten abhängig ist, dann reicht es bei der Analyse spätkolonialer Konfiguration nicht länger aus, aus der Perspektive des im Westen kanonisierten Form- und Stilwissens nach Analogien und Innovationen zu fahnden. Auch wenn sich die einzelnen Elemente eines individuellen Baus oder einer individuellen Planung weiterhin mit Blick auf das vertraute System beschreiben lassen, erschließt eine solche Beschreibung nicht jene Inhalte, die erst im konkreten Zusammentreffen architektonischer Formen und Ordnungsmuster mit außerarchitektonischen kulturellen Praktiken und Diskursen entstehen und die Architektur selbst zum zeitgeschichtlichen Zeugnis werden lassen. Mit der kontrapunktischen Aufschlüsselung dieser anderen Inhalte werden herkömmliche Betrachtungsweisen nicht obsolet, sondern gezielt in eine komplementäre Beziehung zu davon abweichenden Deutungsrahmen gestellt. In Aneignung der von Aby Warburg als geschichtskritische Darstellungsfigur verwandten Metapher der Aufpfropfung[1] verlangt die dezentrierte kulturwissenschaftliche Analyse der spätkolonialen Globalisierung der Moderne gewissermaßen das diskursanalytisch fundierte Identifizieren bislang nicht wahrgenommener oder gezielt marginalisierter Modernitätserfahrungen. Wenn ein solches Verfahren exzentrisch erscheint, dann trifft das im wörtlichen Sinne (*ex-zentrisch*) durchaus zu: Bekannte Akteure treffen auf bislang weniger bekannte oder gänzlich unbekannte Akteure, vermeintlich fest kodifizierte Gruppenzugehörigkeiten und Schulen verlieren ihre Kohäsionskraft, vormals nicht hinterfragte Prinzipiensätze erschöpfen sich in rhetorischen Gesten, die als Vorstadt der Welt diskriminierte Fremde wird zum Lokalen, unterstellte Verschiedenartig- und Rückständigkeiten erweisen sich als konkurrierende moderne Gleichzeitigkeiten und historische Brüche als zukunftsweisende Schnittstellen.

Unter kolonialen Bedingungen, das zeigt meine Untersuchung wiederholt, bezeichnet Architektur unabhängig von ihrer inneren Konsistenz technologischer Bedingtheit, funktionaler Begründetheit und primärer Aussageabsichten stets immer gleichzeitig etwas anderes, als sie selbst ist oder sein will. Ebendiese von den spezifischen diskursiven Forma-

1 Aby Warburg, »Heidnisch-antike Weissagungen in Wort und Bild zu Luthers Zeiten,« (1920) *Die Erneuerung der heidnischen Antike: Kulturwissenschaftliche Beiträge zur Geschichte der europäischen Renaissance, Gesammelte Schriften*, Bd. 1.2 (Berlin: Akademie-Verlag, 1998) 490–585, hier 491f.

tionen abhängige Vervielfältigung des semantischen Gehalts fordert von der Interpretin die Zusammenführung der Verfahren der historischen Diskursanalyse und der Ikonologie. Gerade weil die moderne Architektur keineswegs nur, aber besonders in den kolonialisierten und ehemals kolonialisierten Gesellschaften des Südens stets auch als eine Allegorie für die Behauptung westlicher Fortschrittlichkeit und Überlegenheit auftritt, gerät sie in äußerst konfliktgeladene Bedeutungsammenhänge, die sich nicht allein in materiellen Figurationen überprüfen lassen. Nicht zuletzt aus diesem Grund bildet sie genauso eine der privilegierten kulturellen Techniken der imperialen Fremdrepression wie der widerständigen Selbstdefinition. (Spät-)Koloniale Architektur ist somit stets gleichzeitig Teil einer dominanten Diskurspraxis und Bezugspunkt subalterner Gegendiskurse.

Die weltweite Verbreitung der Architekturmoderne vollzieht sich vor dem historischen Hintergrund einer ausgesprochen komplexen, sozioökonomischen und politischen Dynamik. Sie verfügt über zahlreiche Kontinuitätsbeziehungen zu früheren Transnationalisierungsprozessen, lässt radikale strukturelle Brüche und diskursive Verschiebungen erkennen, zeigt aber auch konzeptionelle und personelle Transformationen ganz anderer Art. Dieser Prozess ist gleichermaßen von den fortgesetzten kolonialen Hegemonien und deren partieller Ablösung durch neue internationale Akteure wie von erstarkenden antikolonialen Bewegungen, lokalen Unabhängigkeitsbestrebungen und Nationenbildungsprozessen gekennzeichnet. Die globale Dissemination der Moderne vollzieht sich also nicht nur im Spannungsfeld fortgesetzter spätkolonialer Machtäußerungen und ist maßgeblich von den universalistischen Geltungsansprüchen ihrer euroamerikanischen Repräsentanten geprägt, sondern erwidert zugleich die wachsenden Widerstände gegen die hierarchischen Implikationen und Widersprüche ebendieses Projektes sowie die selektiven Strategien lokaler Aneignungen. Eine machtkritische Analyse muss beide Dimensionen zum Vorschein bringen und sie gezielt miteinander in Beziehung setzen. Von hier aus lassen sich schließlich auch andere Werkgeschichten hinsichtlich ihrer direkten kolonialen Involvierungen oder verborgenen neokolonialen Muster untersuchen.

Eine umfassende Befragung der Globalisierung metropolischer Architekturformen und Planungsideen müsste freilich weitaus früher einsetzen als die vorliegende Arbeit zu leisten imstande ist; lange vor der innereuropäischen Formierung der modernen Bewegung und weit vor jenem Zeitpunkt, an dem Stadtplanung und Städtebau sich als eigenständige akademische Disziplinen etablieren und die Kolonien auch offiziell als Versuchsfelder moderner Verwaltungs- und Planungspraktiken dienen. Man müsste überprüfen, welche Auswirkungen bereits die frühe Dislozierung der mittelalterlichen Gesellschaften und die gewaltsame Aneignung außereuropäischer Territorien als vermeintlich indeterminierte Räume auf die Formulierung jener von einem zentralen Ordnungswillen angeleiteten Expansionskonzepte mit sich bringt, die seit Beginn der Neuzeit die Entdeckung des sichtbaren und zu ordnenden Raumes begleiten. Man könnte weiterhin überprüfen, inwiefern etwa bereits die frühen jesuitischen Reduktionen in Südamerika Konstrukte einer absolut geregelten Modellwelt sind, die gegenüber der durch den Verlust ihrer traditionellen Ordnungen destabilisierten europäischen Welt die Funktion einer »Kompensationsheteroto-

pie«[2] erhalten. Dass diese Orte und deren Behandlung ohne Einfluss auf spätere koloniale Siedlungsplanungen oder auf die Rationalisierung von Raumbeziehungen in der europäischen Planungspraxis bleiben, ist sehr unwahrscheinlich.

Eine umfassende Forschung zur Dialektik von soziökonomischer Globalisierung und planerisch-architektonischer Praxis würde umgekehrt genauso über den von mir untersuchten Zeitraum hinausgehen und nach den konzeptionellen und organisatorischen Kontinuitäten der beschriebenen Globalisierungsdynamik nach der formalen Unabhängigkeit der Länder des Südens fahnden. Sie würde die Praxis der heute international agierenden Architektur- und Planungsbüros einer dezidiert machtkritischen Analyse unterziehen. Angesichts des vielfachen Scheiterns der modernen Formensprache und der zahlreichen spät- und postmodernen Transnationalisierungsdynamiken wäre ebenfalls nach den Gründen für das ›Scheitern‹ der Moderne bei ihrer mutmaßlichen Globalisierung zu fragen. Meine Studie legt nahe, dass die moderne Bewegung als universelles Projekt scheitern muss, weil sie sich bereits im Zuge ihrer spätkolonialen Involvierung korrumpiert hat und daher niemals uneingeschränkt als emanzipatorisches Idiom eines unabhängigen Nationalstaates oder der nachkolonialen Weltgesellschaft akzeptiert wird.

Schließlich könnte das postkoloniale Wissen von der spätkolonialen Genese der globalen Architekturmoderne ein neues Aushandeln kultureller Differenz innerhalb der europäischen Stadt genauso wie in den Ländern des postkolonialen Trikonts ermöglichen. Ein solches Wissen bildet nicht nur die unerlässliche Voraussetzung für die theoretische Überschreitung fest behaupteter Raumidentitäten in der aktuellen urbanistischen Suche nach einer gerechten Konzeption von Stadt, sondern kann angesichts der anhaltenden Rückbewegung postkolonialer Migranten in die europäischen und nordamerikanischen Großstädte und der zusehends an Bedeutung gewinnenden Debatten über die sogenannte multikulturelle Urbanistik oder die sogenannte integrative Planung als wichtiges Korrektiv fungieren. In der im Verlauf dieser Studie erarbeiteten historischen Perspektive erscheinen so bezeichnete ethnische Kolonien oder Parallelgesellschaften vielleicht nur als ein weiterer Kontrapunkt zum normativen Verständnis der urbanistischen Moderne.

Bei alldem müsste die Frage nach der Handlungsmacht der (ehemals) Kolonisierten, ihrer Kapazität zur Subversion und widerständigen Transformation kolonialer beziehungsweise kolonialanaloger Architekturen und Planungen größere Priorität erhalten. Es versteht sich von selbst – und zwar keineswegs nur hinsichtlich dieses Forschungsdesiderats, sondern auch mit Blick auf die Zukunft des Feldes insgesamt –, dass die transnationale Kollegialisierung von Wissensproduktion eine unerlässliche Voraussetzung für die umfassende architekturhistorische Dezentrierung der Architekturmoderne darstellt.

2 Michel Foucault, »Andere Räume,« [1967; Übers. Walter Seitter] *Aisthesis: Wahrnehmung heute oder Perspektiven einer anderen Ästhetik*, Hg. Karlheinz Barck (Leipzig: Reclam, 1990) 45.

ANHANG

Archivalien

Deutsches Architekturmuseum Frankfurt (DAM)

Ernst-May-Nachlass

Korrespondenz

Brief Ernst und Ilse May an Luise Hartmann, 26.03.1933, Inv.-Nr. 160-902-015.
Brief Ernst May an Luise Hartmann, 14.04.1933, Inv.-Nr. 160-902-15.
Brief Ilse May an ihre Familie in Deutschland, 17.06.1938, 160-902-020.
Brief Ernst May an Ilse May, 10.03.1941, Inv.-Nr. 160-902-23.
Brief Ernst May an Ilse May, 18.03.1941, Inv.-Nr. 160-902-23.
Brief Ernst May an Ilse May, 23.03.1941, Inv.-Nr. 160-902-23.
Brief Ernst May an Ilse May, 21.09.1941, Inv.-Nr. 160-902-23.
Brief Ernst May an Ilse May, 23.12.1941, Inv.-Nr. 160-902-23.
Brief Ernst May an Ilse May, 11.01.1942, Inv.-Nr. 160-902-24.
Brief Ernst May an Ilse May, 23.03.1942, Inv.-Nr. 160-902-24.
Brief Ernst May an Ilse May, 03.08.1942, Inv.-Nr. 160-902-23.

Vorträge

Vortrag Ernst May, *Sonnenschein und Finsternis in Ost Afrika. Mit besonderer Berücksichtigung des Mau-Mau-Aufstandes*, 1953, unveröffentlichtes Manuskript, Inv.-Nr. 160-903-010.
Vortrag Ernst May, *Wirtschaftliche und politische Gegenwartsfragen Britisch Ostafrikas, insbesondere Kenyas*, handschriftlich hinzugefügt »gehalten vor Vertretern d. dt. Wirtschaft, 1953 in DH.« Unveröffentlichtes und unvollständiges Manuskript, Inv.-Nr. 160-903-009.
Vortrag Ernst May, *Wohnungs- und Städtebau in Afrika*, 1961, unveröffentlichtes Manuskript, Vortrag gehalten bei der Deutschen Stiftung für Entwicklungsländer in Berlin, Inv.-Nr. 160-903-010.
Vortrag Ernst May, *Afrika nach 20 Jahren*, 1968, unveröffentlichtes Manuskript, Vortrag gehalten an der TH Darmstadt, Inv.-Nr. 160-903-012.

Fotografien

Fotografien 1934–1953, Stadterweiterung Kampala, 1945–1947, Inv.-Nr. 160-915-007.

Max-Cetto-Nachlass

Korrespondenz

Postkarte Walter und Ise Gropius an Max Cetto, undatiert [ca. Anfang der 1960er Jahre], Inv.-Nr. 419-043-001.

Bauhaus-Archiv Berlin

Walter Gropius Nachlass

Korrespondenz

Brief Ernst May an Martin Wagner, 20.10.1935, Abschrift (höchstwahrscheinlich auf Veranlassung von Wagner angefertigt), Gropius Papers II Wagner, 208.2 (766) 7/512.
Brief Ernst May an Walter Gropius, 18.07.1938, GS 19.
Brief Walter Gropius an Ellen und Nizar Jawdat, 13.04.1954, GS 19/1, 322.

Brief Ellen Jawdat an Ise Gropius, 7.07.1954, GS 19/1, 322.
Brief Walter Gropius an Ellen und Nizar Jawdat, 9.09.1954, GS 19/1, 322.
Brief Mohamed S. Makiya an Walter Gropius, 1.11.1956, GN 3, Mappe 138, Misc. 31.–32.
Brief Nizar Jawdat an Walter Gropius, 18.11.1959, GS 19/1, 322.
Brief Walter Gropius an Ellen Jawdat, 8.02.1960, GS 19/1, 322.
Brief Ellen und Nizar Jawdat an Walter und Ise Gropius, undatiert aus Rom [ca. 1960], GS 19/1, 322
Brief Ernst May an Walter Gropius, 3.08.1962, GS 19.
Brief Walter Gropius an Hisham A. Munir, 22.05.1969, GN 3, Mappe 138, Misc. 31.-32.

Ise Gropius Nachlass

Korrespondenz

Brief Walter Gropius an Ise Gropius, 3.11.1957, Mappe 40.
Brief Walter Gropius an Ise Gropius, 10.11.1957, Mappe 40.
Brief Walter Gropius an Ise Gropius, 19.02.1960, Mappe 41.
Brief Walter Gropius an Ise Gropius, 26.02.1960, Mappe 41.

Deutsches Kunstarchiv Nürnberg (DKA)

Nachlass Ernst May

Ernst May, »Material für die Schriftleitung von F.A. Brockhaus«, undatiert, ca. 1931 bis 1933, Sonderordner 50.
Brief Werner Hebebrand an Ernst May, 23.06.1951, Sonderordner 50.
Brief Ernst May an Werner Hebebrand, 1.07.1951, Sonderordner 50.
Brief Ernst May an Rudolf Hillebrecht, 21.07.1951, Sonderordner 50.
Brief Werner Hebebrand an Ernst May, 13.03.1952, Sonderordner 50.
Brief Ernst May an Theodor Heuss, 18.01.1953, Sonderordner 50.
Brief Theodor Heuss an Ernst May, 27.01.1953, Sonderordner 50.
Brief Maxwell Fry an Ernst May, 18.11.1953, Sonderordner 50.
Brief Ernst May an Emmy Eckslei-Borbet, 30.01.1954, Ordner 1.

Frank Lloyd Wright Foundation (FLWF)
Avery Architectural & Fine Arts Library, Columbia Univ., New York
[Bezogen über Microfiche, The Getty Research Institute]

Vortrag Frank Lloyd Wright vor den Ingenieuren und Architekten von Bagdad, 22.05.1957, Abschrift Tonbandaufnahme, Inv.-Nr. MS 2402.378.
Frank Lloyd Wright, Vorschriften Projektbeschreibung zu den Entwürfen für »Greater Baghdad. Preface.« Juni–Juli 1957, Inv.-Nr. MS 2401.379 GG.
Frank Lloyd Wright, Vorschriften Projektbeschreibung zu den Entwürfen für »Greater Baghdad. The University of Baghdad.« Juni–Juli 1957, Inv.-Nr. MS 2401.379 HH.
Frank Lloyd Wright, Vorschriften zu den Entwürfen für »Greater Baghdad. The Crescent Opera and Civic Auditorium.« Juni–Juli 1957, Inv.-Nr. MS 2401.379 II.
Frank Lloyd Wright, Vorschriften Projektbeschreibung zu den Entwürfen für »Greater Baghdad. Proposed – This Nine-Year Plan for the Cultural Center of Greater Baghdad.« Juni–Juli 1957, Inv.-Nr. MS 2401.379 M.
Frank Lloyd Wright, Vorschriften Projektbeschreibung zu den Entwürfen für »Greater Baghdad. The Tigris Bridge of the King Faisal Broadway.« Juni–Juli 1957, MS 2401.379.

Univ. of Pennsylvania, Annenberg Rare Books & Manuskript Library

Lewis Mumford Papers

Korrespondenz (Briefe an Lewis Mumford, Ms Coll 2, Folder 3194 May)

Brief Ernst May an Lewis Mumford, 28.09.1940.
Brief Ernst May an Lewis Mumford, 04.03.1941.
Brief Ernst May an Lewis Mumford, 16.06.1945.

Arkitekturmuseet Stockholm (AM)

Nachlass Fred Forbat

Fred Forbat. »Erinnerungen eines Architekten aus vier Ländern.« Unpubliziertes Manuskript, AM 1970-18-01.
Brief Fred Forbat an Walter Gropius, Moskau, 25.02.1932, Korrespondenz Russland/Walter Gropius: AM
 1970-18-103.

Literaturverzeichnis

»14th International Architecture Exhibition/Fundamentals.« *La Biennale: Architecture* 25.01.2013, 1.07.2014 <http://www.labiennale.org/en/architecture/news/25-01.html>.

Abd el-Kader. *Écrits spirituels*. Hg. u. Übers. Michel Chodkiewicz. Paris: Éd du Seuil, 1982.

Abu-Lughod, Janet L. *Rabat. Urban Apartheid in Morocco*. Princeton: Princeton Univ. Press, 1980.

---. »The Islamic City – Historic Myth, Islamic Essence and Comtemporary Relevance.« *International Journal of Middle East Studies* 19 (1987): 155–176.

---. *Changing Cities: Urban Sociology*. New York: Harper Collins, 1991.

Achebe, Chinua. »An Image of Africa.« *Research in African Literatures* 9.1 (1978): 1–15.

al-Adhami, M. B. »A Comprehensive Approach to the Study of the Housing Sector in Iraq; With Special Reference to Needs, Standards, Inputs, Density and Costs as Factors in the Analysis of Housing Problems in Baghdad.« Bd. 1–3. Diss. Phil. Univ. of Nottingham, 1975.

Alam, S. M. Shamsul. *Rethinking Mau Mau in Colonial Kenya*. New York: Palgrave Macmillan, 2007.

Alloula, Malek. *The Colonial Harem*. Minneapolis et al.: Univ. of Minnesota Press, 1986.

Alnasrawi, Abbas. *The Economy of Iraq: Oil, Wars, Destruction of Development and Prospects, 1950–2010*. Westport/CT: Greenwood Press, 1994.

Alvar Aalto. Band: III Projekte und letzte Bauten. 3. Aufl. 1978; Basel et al.: Birkhäuser, 1995.

al-Arif, Shu'la Ismail. »An historical analysis of events and issues which have led to the growth and development of the University of Baghdad.« Diss. Phil. George Washington University, 1985.

al-Ashab, Khalis H. »The Urban Geography of Baghdad.« Bd. 1, 2. Diss. Phil. Univ. of Newcastle upon Tyne, 1974.

Anderson, Benedict. *Imagined Communities: Reflections on the Origin and Spread of Nationalism*. London: Verso, 1991.

Anderson, Kay, Mona Domosh, Steve Pile und Nigel Thrift. *Handbook of Cultural Geography*. London et al.: Sage, 2003.

Antliff, Mark. *Avant-Garde Fascism: The Mobilization of Myth, Art, and Culture in France, 1909–1939*. Durham, London: Duke Univ. Press, 2007.

»Architects Build a Modern Baghdad: Still on Drawing Board, Island Site Selected.« *The Christian Science Monitor* 2.04.1958: 9.

Argan, Giulio Carlo. »A Town for Scholarship.« *Casabella* 242 (1960): 3–4.

»Art: New Lights for Aladdin.« *Time Magazine* 19.05.1958, 24.10.2010 <http://www.time.com/time/magazine/article/0,9171,864376,00.html>.

Ashton, Nigel John. »The Hijacking of a Pact: The Formation of the Baghdad Pact and Anglo-American Tensions in the Middle East, 1955-1958.« *Review of International Studies* 19.2 (1993): 123–137.

Astor, Pierre-François. »Le contexte intellectuel et artistique dans les années 1930 à Alger.« *Le Corbusier – visions d'Alger*. Hg. Fondation Le Corbusier. Paris: Éditions de la Villette, 2012. 55–69.

Avermaete, Tom. »Framing the Afropolis: Michel Ecochard and the African City for the Greatest Number.« *Oase Nr. 82, L'afrique, C'est Chique: Architectuur En Planning in Afrika, 1950–1970 = Architecture and Planning in Africa, 1950–1970*. Hg. Tom Avermaete und Johan Lagae. Rotterdam: NAi Uitgevers, 2010. 77–100.

Azara, Pedro, Hg. *Ciudad del espejismo: Bagdad, de Wright a Venturi/City of Mirages: Baghdad, from Wright to Venturi*. Barcelona: Universitat Politecnica de Catalunya, 2008.

---. »Willem Marinus Dudok: Dirección General de Policía, Palacio de Justicia, Registro de la Propiedad (Centro Civico) (1957–1959)/Police Headquarters, Palace of Justice, Property Register (Civic Center) (1957–1959).« *Ciudad del espejismo: Bagdad, de Wright a Venturi/City of Mirages: Baghdad, from Wright to Venturi*. Barcelona: Universitat Politecnica de Catalunya, 2008. 203–206 u. 301–302.

---. »University Campus of Baghdad.« *Ciudad del espejismo: Bagdad, de Wright a Venturi/City of Mirages: Baghdad, from Wright to Venturi*, Hg. Pedro Azara. Barcelona: Universitat Politecnica de Catalunya, 2008. 300–301.

---. »Project for the Fine Arts Museum in Baghdad (Civic Center) (1957–1963),« *Ciudad del espejismo: Bagdad, de Wright a Venturi/City of Mirages: Baghdad, from Wright to Venturi*. Barcelona: Universitat Politecnica de Catalunya, 2008. 302–304.

Baudouï, Rémi. »Bâtir un stade: le projet de Le Corbusier pour Bagdad, 1955–1973.« *Ciudad del espejismo: Bagdad, de Wright a Venturi/City of Mirages: Baghdad, from Wright to Venturi*. Hg. Pedro Azara. Barcelona: Universitat Politecnica de Catalunya, 2008. 91–102.
Bahoora, Haytham. »Cultivating the Nation-Space: Modernism and Nation Building in Iraq, 1950–1963.« *The American Academic Research Institute in Iraq Newsletter* 2.2 (2007): 9–11.
Baram, Amatzia. »A Case of Imported Identity: The Modernizing Secular Ruling Elites of Iraq and the Concept of Mesopotamian-Inspired Territorial Nationalism, 1922–1992.« *Poetics Today. Cultural Processes in Muslim and Arab Societies: Modern Period II* 15.2 (1994): 279–319.
Baranowski, Shelley. *Nazi Empire: German Colonialism and Imperialism from Bismarck to Hitler*. Cambridge: Cambridge Univ. Press, 2010.
Barrett, Roby C. *The Greater Middle East and the Cold War: US Foreign Policy Under Eisenhower and Kennedy*. London: I.B. Tauris & Co, 2007.
Bashkin, Orit. *The Other Iraq: Pluralism and Culture in Hashemite Iraq*. Stanford: Stanford Univ. Press, 2009.
---. »Advice from the Past: ʿAli al-Wardi on Literature and Society.« *Writing the Modern History of Iraq: Historiographical and Political Challenges*. Hg. Jordi Tejel, Peter Sluglett, Riccardo Bocco und Hamit Bozarslan. Singapur: World Scientific Publ., 2012. 13–30.
Baumann, Kirsten. *Wortgefechte: Völkische und nationalsozialistische Kunstkritik 1927–1939*. Weimar: VDG, 2000.
Beek, M.A. *Bildatlas der assyrisch-babylonischen Kultur*. Gütersloh: Mohn, 1961.
Bencheikh, Jamel Eddine. »Historical and Mythical Baghdad in the Tale of ʿAlī b. Bakkār and Shams al-Nahār, or the Resurgence of the Imaginary.« *The Arabian Nights Reader*. Hg. Ulrich Marzolph. Detroit: Wayne State Univ. Press, 2006. 249–264.
Benjamin, Roger. *Orientalist Aesthetics: Art, Colonialism and French North Africa,* 1880–1930. Berkeley: Univ. of California Press, 2003.
Benjamin, Walter. »VI Haussmann oder die Barrikaden.« *Illuminationen. Ausgewählte Schriften 1*. Frankfurt/Main: Suhrkamp, 1977. 181–184.
---. *Das Passagen-Werk. Gesammelte Schriften*. Bd. V 1. Hg. Rolf Tiedemann.1982; Frankfurt/Main: Suhrkamp, 1991.
Benton, Tim. »La rhétorique de la vérité: Le Corbusier à Alger.« *Le Corbusier – visions d'Alger*. Hg. Fondation Le Corbusier. Paris: Éditions de la Villette, 2012.172–186.
Bergeijk, Herman van. *Willem Marinus Dudok: Architekt-Stadtplaner 1884–1974*. Basel: Wiese, 1995.
Bernhardsson, Magnus T. *Reclaiming a Plundered Past: Archaeology and Nation Building in Modern Iraq*. Austin: Univ. of Texas Press, 2006.
---. »Modernizing the Past in 1950s Baghdad.« *Modernism and the Middle East. Architecture and Politics in the Twentieth Century*. Hg. Sandy Isenstadt und Kishwar Rizvi. Seattle et al.: Univ. of Washington Press, 2008. 81–96.
Bhabha, Homi. *Die Verortung der Kultur*. Übers. Michael Schiffmann und Jürgen Freudl. Tübingen: Stauffenburg, 2000.
Bishop, Elizabeth. »The Local and the Global: The Iraqi Revolution of 1958 between Western and Soviet Modernities.« *Ab Imperio* 4 (2011): 172–202.
Björkman, Walther. »Das irakische Bildungswesen und seine Probleme bis zum Zweiten Weltkrieg.« *Die Welt des Islams* 1.3 (1951): 175–194.
Blake, Peter. *Drei Meisterarchitekten*. Übers. Hermann Stiehl. München: Piper, 1962.
Blake, William. *Selected Poetry and Prose*. Hg. Northrop Frye. New York: Modern Library, 1953.
Bloom, Jonathan und Sheila Blair, Hg. *The Grove Encyclopedia of Islamic Art and Architecture*, 2. Bd. Oxford et al.: Oxford Univ. Press, 2009.
Blunt, Alison und Cheryl McEwan. *Postcolonial Geographies*. New York, London: Continuum, 2002.
Boesch, Hans H. »El-ʿIraq.« *Economic Geography* 15.4 (1939): 325–361.
Bofinger, Helge und Wolfgang Voigt, Hg. *Helmut Jacoby: Meister der Architekturzeichnung = Helmut Jacoby: Master of Architectural Drawing*. Tübingen: Wasmuth, 2001.
Borges, Jorge Luis. »The Translators of the 1001 Nights.« *Borges, A Reader: A Selection from the Writings of Jorge Luis Borges*. Hg. Emir Rodriguez Monegal und Alastair Reid. New York: Dutton, 1981. 73–86.

Borngräber, Christian. »Die Mitarbeit antifaschistischer Architekten am sozialistischen Aufbau während der ersten beiden Fünfjahrpläne.« *Kunst und Literatur im antifaschistischen Exil 1933-1945. Bd. 1, Exil in der UdSSR*. Leipzig: Reclam, 1979. 326-347.
Bourdieu, Pierre. *Sociologie de l'Algérie*. Paris: Presses univ. de France, 1958.
Bozdogan, Sibel. »Orientalism and Architectural Culture.« *Social Scientist* 14.7 (1986): 46-58.
---. *Modernism and Nation Building: Turkish Architectural Culture in the Early Republic*. Seattle: Univ. of Washington Press, 2001.
Brenner, Neil und Roger Keil, Hg. *The Global Cities Reader*. London et al.: Routledge, 2005.
Brett, E. A. *Colonialism and Underdevelopment in East Africa: The Politics of Economic Change, 1919-1939*. New York: NOK, 1973.
Bromley, Ray. »Towards Global Human Settlements: Constantinos Doxiadis as Entrepreneur, Coalition-Builder and Visionary.« *Urbanism Imported or Exported? Native Aspirations and Foreign Plans*. Hg. Joe Nasr & Mercedes Volait. Chichester: Wiley-Academy, 2003. 316-340.
Brown, Michael E. »The Nationalization of the Iraqi Petroleum Company.« *International Journal of Middle East Studies* 10.1 (1979): 107-124.
Brua, Edmond. »Quand Le Corbusier bombardait Alger de ›Projets-Obus‹.« *L'Architecture d'Aujourd'hui* 167 (1973): 72-77.
Bruyn, Gerd de. »Ernst May und Alexander Mitscherlich – Geschichte einer Begegnung.« *Festschrift AIV 125 Jahre*. Hg. Architekten- und Ingenieurverein Frankfurt am Main. Frankfurt/Main: Eigenverlag AIV, 1992. 20-27.
Bryceson, Deborah Fahy. »Creole and Tribal Designs: Dar es Salaam and Kampala as Ethnic Cities in Coalescing Nation States.« *Crisis States Working Papers: Working Paper 35 – Series 2* (April 2008): 1-27, 27.11.2009. <http://www.lse.ac.uk/internationalDevelopment/research/crisisStates/download/wp/wpSeries2/WP352.pdf>.
Bueckschmitt, Justus. *Ernst May*. Stuttgart: Koch, 1963.
Bugeaud de la Piconnerie, Thomas Robert. *La guerre des rues et des maisons*. Hg. Maïté Bouyssy. Paris: Rocher, 1997.
Buijtenhuijs, Robert. *Essays on Mau Mau. Contributions to Mau Mau Historiography*. Leiden: Brill, 1982.
Burton, Andrew, Hg. *The Urban Experience in Eastern Africa, c. 1750-2000*. Nairobi: The British Institute in Eastern Africa, 2002.
Burton, Richard Francis. *The Book of the Thousand Nights and a Night*, 10 Bd. London: Burton Club, 1885-88, 24.03.2013 <http://www.burtoniana.org/books/1885-Arabian%20Nights/index.htm>.
Byatt, Antonia Susan. »The Greatest Story ever Told.« *On Histories and Stories: Selected Essays*. Cambridge/MA: Harvard Univ. Press, 2001.165-172.

Campbell, Gregory F. »The Struggle for Upper Silesia, 1919-1922.« *The Journal of Modern History* 42.3 (1970): 361-385.
Camus, Albert. *L'Étranger*. Paris: Gallimard, 1942.
Çelik, Zeynep. »Le Corbusier, Orientalism, Colonialism.« *Assemblage* 17 (April 1992): 58-77.
---. *Urban Forms and Colonial Confrontations: Algiers under French Rule*. Berkeley et al.: Univ. of California Press, 1997.
---. »Bidonvilles, CIAM et grandes ensembles.« *Alger: Paysage urbain et architectures, 1800-2000*. Paris: Imprimeur, 2003. 186-227.
Chadirji, Rifat. *Concepts and Influences: Towards a Regionalized International Architecture, 1952-1978*. London et al.: KPI, 1986.
Chakrabarty, Dipesh. *Provincializing Europe: Postcolonial Thought and Historical Difference*. Princeton: Princeton Univ. Press, 2000.
Chatterjee, Partha. *The Nation and Its Fragments: Colonial and Postcolonial Histories*. Princeton: Princeton Univ. Press, 1993.
Chioni Moore, David. »Is the Post- in Postcolonial the Post- in Post-Soviet? Toward a Global Postcolonial Critique.« Globalizing Literary Studies. Themenheft d. *Publications of the Modern Language Association* 116.1 (2001): 111-128.
Cohen, Jean-Louis und Monique Eleb. *Casablanca: Colonial Myths and Architectural Ventures*. New York: Monacelli Press, 2002.

Cohen, Jean-Louis, Nabila Oulebsir und Youcef Kanoun, Hg. *Alger: Paysage urbain et architectures, 1800–2000*. Paris: Imprimeur, 2003.
Cohen, Jean-Louis. »Le Corbusier, Perret et les figures d'un Alger moderne.« *Alger: Paysage urbain et architectures, 1800–2000*. Paris: Imprimeur, 2003. 160–185.
---. »Erhaben, zweifellos erhaben: Vom fesselnden Wesen der technischen Objekte.« *Le Corbusier: The Art of Architecture*. Hg. Alexander von Vegesack et al. Weil am Rhein: Vitra Design Museum, 2007. 209–245.
Cohen, Robin. »From Peasants to Workers in Africa.« *The Political Economy of Contemporary Africa*. Hg. Peter C. W. Gutkind und Immanuel Wallerstein. Sage Series on African Modernization and Development, Vol. I. London et al.: Sage, 1976. 155–168.
Cohen-Cole, Jamie. *The Open Mind: Cold War Politics and the Sciences of Human Nature*. Chicago: Univ. of Chicago Press, 2014.
Colomina, Beatriz, Hg. *Architectureproduction*. New York: Princeton Architectural Press, 1988.
---. *Privacy and Publicity: Modern Architecture as Mass Media*. Cambridge/MA et al.: MIT Press, 1994.
Colonna, Fanny und Claude Haim Brahimi. »Du bon usage de la science coloniale.« *Le mal de voir: Ethnologie et Orientalisme : Politique et épistémologie, critique et autocritique*. Hg. Henri Moniot. Paris: Union générale d'éditions, 1976. 221–241.
Colquhoun, Alan. »The Significance of Le Corbusier.« *Le Corbusier*. Hg. H. Allen Brooks. Princeton: Princeton Univ. Press, 1987. 17–26.
---. »The Concept of Regionalism.« *Postcolonial Space(s)*. Hg. Gülsüm Baydar Nalbantoğlu und Wong Chong Thai. New York: Princeton Architectural Press, 1997. 13–23.
Cooperson, Michael. »The Monstrous Births of ›Aladdin‹.« *The Arabian Nights Reader*. Hg. Ulrich Marzolph. Detroit: Wayne State Univ. Press, 2006. 265–282.
Coulson, Jonathan, Paul Roberts und Isabelle Taylor. *University Planning and Architecture: The Search for Perfection*. New York et al.: Routledge, 2011.
Creswell, K. A. C. *Early Muslim Architecture*, Bd. 2. Oxford: Oxford Univ. Press, 1940.
Crinson, Mark. *Empire Building: Orientalism and Victorian Architecture*. London et al.: Routledge, 1996.
---. *Modern Architecture and the End of Empire*. Aldershot: Ashgate, 2003.
Curtin, Philip D. »Medical Knowledge and Urban Planning in Tropical Africa.« *The American Historical Review* 90.3 (1985): 594–613.
---. *Death by Migration: Europe's Encounter with the Tropical World in the Nineteenth Century*. Cambridge, New York: Cambridge Univ. Press, 1989.
Curtis, William J. R. *Le Corbusier: Ideas and Forms*. 1986; New York: Phaidon, 2010.

Demissie, Fassil. »Colonial Architecture and Urbanism in Africa: An Introduction.« *Colonial Architecture and Urbanism in Africa*. Hg. Fassil Demissie. Farnham et al.: Ashgate, 2012. 1–8.
Derrida, Jacques. »Signature Event Context.« Jacques Derrida, *Limited Inc*. Übers. Samuel Weber und Jeffrey Mehlman. Evanston/Il: Northwestern Univ. Press, [1988]. 1–23.
»Der Plan-Athlet.« *Der Spiegel* 04.05.1955: 30–37.
Diehl, Ruth. »Die Tätigkeit Ernst Mays in Frankfurt am Main in den Jahren 1925–30 unter besonderer Berücksichtigung des Siedlungsbaus.« Diss. Phil. Univ. Frankfurt/Main, 1976.
Djebar, Assia. *Femmes d'Alger dans leur appartement: nouvelles*. 1980; Paris: Albin Michel, 2010.
Dombart, Theodor. »Alte und neue Ziqqurrat-Darstellungen zum Babelturm-Problem.« *Archiv für Orientforschung* 5 (1928–29): 220–229.
Droste, Magdalena. *Bauhaus, 1919–1933*. Köln: Taschen, 1998.
Durth, Werner. *Deutsche Architekten. Biographische Verflechtungen 1900–1970*. München: DTV, 1992.

Eco, Umberto. *Das Offene Kunstwerk*. Übers. Günter Memmert. 7. Aufl. 1962; Frankfurt/Main: Suhrkamp, 1996.
Edwards, Holly. »A Million and One Nights: Orientalism in America, 1870–1930.« *Noble Dreams, Wicked Pleasures: Orientalism in America, 1870–1930*. Hg. Holly Edwards. Princeton: Princeton Univ. Press, 2000. 11–58.
Edzard, Dietz Otto. *Geschichte Mesopotamiens: Von den Sumerern bis zu Alexander dem Großen*. 2. Aufl. München: Beck, 2009.

Elkins, James, Hg. *Is Art History Global?* New York: Routledge, 2007.
Elliot, Matthew. *‚Independent Iraq': The Monarchy and British Influence, 1941–58*. London: Tauris Academic Studies, 1996.
El-Said, Issam, Tarek El-Bouri, Keith Critchlow und Salma S. Damluji. *Islamic Art and Architecture: The System of Geometric Design*. Reading: Garnet, 1993.
Endreß, Gerhard. *Der Islam: Eine Einführung in seine Geschichte*. 2. überarb. Aufl. 1982; München: Beck, 1991.
Eppel, Michael. *Iraq from Monarchy to Tyranny: From the Hashemites to the Rise of Saddam*. Gainesville et al.: Univ. Press of Florida, 2004.
---. »The Fadhil al-Jamali Govermet in Iraq, 1953–54.« *Journal of Contemporary History* 34.3 (1999): 417–442.
---. »The Elite, the Effendiyya, and the Growth of Nationalism and Pan-Arabism in Hashemite Iraq, 1921–1958.« *International Journal of Middle East Studies* 30.2 (1998): 227–250.
»Ernst May siebzig Jahre alt.« *Frankfurter Allgemeine Zeitung* 27.07.1956.
»Ernst May kämpfte um die menschenwürdige Stadt. Zum Tode eines weltbekannten Architekten.« *Hamburger Abendblatt* 15.09.1970.
Escobar, Arturo. *Encountering Development: The Making and Unmaking of the Third World*. Princeton: Princeton Univ. Press, 1995.

Fabian, Johannes. *Time and the Other: How Anthropology Makes its Object*. New York: Columbia Univ. Press, 1983.
Fanon, Frantz. *Die Verdammten dieser Erde*. Übers. Traugott König. 6. Aufl. 1966; Frankfurt/Main: Suhrkamp, 1994.
---. »Algeria Unveiled.« *Studies in a Dying Colonialism*. London: Earthscan, 1989. 35–67.
Fethi, Ihsan. »Contemporary Architecture in Baghdad: Its Roots and Transition.« *Process* 58 (1985): 112–132.
---. »The Ustas of Baghdad: Unknown Masters of Building Craft and Tradition.« Caecilia Pieri. *Baghdad Arts Deco: Architectural Brickwork, 1920–1950*. Kairo: American Univ. in Cairo Press, 2010. 7–11.
Flierl, Thomas. »›Vielleicht die größte Aufgabe, die je einem Architekten gestellt wurde‹ – Ernst May in der Sowjetunion (1930–1933).« *Ernst May 1886–1970*. Ausst.-Kat. DAM. Hg. Claudia Quiring et al. München et al.: Prestel, 2011. 157–195.
---. Hg. *Standardstädte: Ernst May in der Sowjetunion 1930–1933. Texte und Dokumente*. Berlin: Suhrkamp, 2012.
Foucault, Michel. »Andere Räume.« [1967; Übers. Walter Seitter] *Aisthesis. Wahrnehmung heute oder Perspektiven einer anderen Ästhetik*. Hg. Karlheinz Barck et al. Leipzig: Reclam, 1990. 34–46.
---. *Überwachen und Strafen: Die Geburt des Gefängnisses*. Übers. Walter Seitter. Frankfurt/Main: Suhrkamp, 1994.
François, Arnaud. »La matière des cartes postales.« *Le Corbusier – visions d'Alger*. Hg. Fondation Le Corbusier. Paris: Éditions de la Villette, 2012. 198–215.
Frank Lloyd Wright: From Within Outward. Ausst.-Kat. Solomon R. Guggenheim Museum. New York: Skira Rizzoli, 2009.
Frampton, Kenneth. »Towards a Critical Regionalism: Six Points for an Architecture of Resistance.« *The Anti-Aesthetic: Essays on Postmodern Culture*. Hg. Hal Foster. Port Townsend/WA: Bay Press, 1983. 16–30.
---. *Le Corbusier*. London: Thames & Hudson, 2001.
---. *Le Corbusier: Architect of the Twentieth Century*. New York: Abrams, 2002.
Frampton, Kenneth, Hassan-Uddin Khan, Hg. *World Architecture 1900–2000: A Critical Mosaic. Volume 5 The Middle East*. Wien et al.: Springer, 2000.
Fry, Maxwell und Jane Drew. *Tropical Architecture in the Humid Zone*. London: B.T. Batsford, 1956.
--- *Tropical Architecture in the Dry and Humid Zones*. 2. erw. u. veränd. Aufl. London: Batsford, 1964.
Fulton, Ruth C. *Coan Genealogy, 1697–1982: Peter and George of East Hampton, Long Island and Guilford, Connecticut, with Their Descendants in the Coan Line As Well As Other Allied Lines*. Portsmouth/NH: P.E. Randall, 1983. <https://archive.org/stream/coangenealogy16900fult#page/n529/mode/2up>.
Fundamentals, 14th International Architecture Exhibition. Venedig: Marsilio, 2014.
Fyfe, Nicholas R. und Judith T. Kenny, Hg. *The Urban Geography Reader*. London et al., Routledge, 2005.

al-Gailani Werr, Lamia. »The Story of the Iraq Museum.« *The Destruction of Cultural Heritage in Iraq.* Hg. Peter G. Stone und Joanne Farchakh Bajjaly. Woodbridge: Boydell Press, 2008. 25–30.

Georges-Gaulis, Berthe. *La France au Maroc: L'oeuvre du Général Lyautey.* Paris: Armand Colin, 1919.

Gerber, Alex. »L'Algérie de Le Corbusier: Les voyages de 1931.« Diss. École Polytechnique Fédéral de Lausanne, 1992.

Gerke, Gerwin. »The Iraq Development Board and British Policy, 1945–50.« *Middle Eastern Studies* 27.2 (1991): 231–255.

Giedion, Sigfried. *Befreites Wohnen.* Zürich et al.: Orell Füssli, 1929.

---. »The New Regionalism« [1954]. Sigfried Giedion. *Architecture You and Me: The Diary of a Development.* Cambridge/MA: Harvard University Press, 1958. 138–151.

---. »Finale.« *Architecture You and Me: The Diary of a Development,* von Sigfried Giedion. Cambridge/MA: Harvard University Press, 1958. 202–206.

---. *Space, Time and Architecture: The Growth of a New Tradition.* 14. Aufl. 1967; Cambridge/MA: Harvard Univ. Press, 2002.

---. *Architecture and the Phenomena of Transition: The Three Space Conceptions in Architecture.* Cambridge/MA: Harvard Univ. Press, 1971.

---. *Raum, Zeit, Architektur: Die Entstehung einer neuen Tradition.* 6. Aufl. 1976; Basel et al.: Birkhäuser, 2000.

Gilman, Nils. *Mandarins of the Future: Modernization Theory in Cold War America.* Baltimore et al.: The Johns Hopkins Univ. Press, 2003.

Giordani, Jean-Pierre. »Le Corbusier et les projets pour la ville d'Alger.« Diss. Institut d'Urbanisme, Université de Paris VIII, Saint Denis 1987.

Godsell, Geoffrey. »Gropius Finds Iraq Toeing Neutral Mark.« *The Christian Science Monitor* 5.02.1959: 16.

Göckede, Regina. »Der Transgress des Exils und die Grenzen der Geschichtsschreibung: Prätention und Selektion in der Historiografie des ArchitektInnen-Exils.« *FrauenKunstWissenschaft, Heimat-Räume: Beiträge zu einem kulturellen Topos,* Hg. Christiane Keim und Christina Threuter, 37 (2004): 6–21.

---. *Adolf Rading (1888–1957): Exodus des Neuen Bauens und Überschreitungen des Exils.* Berlin: Gebr. Mann, 2005.

---. »Der koloniale Le Corbusier. Die Algier-Projekte in postkolonialer Lesart.« *Wolkenkuckucksheim. Internationale Zeitschrift für Theorie und Wissenschaft der Architektur: From Outer Space: Architekturtheorie außerhalb der Disziplin* 10.2 (2006)
<http://www.cloud-cuckoo.net/openarchive/wolke/deu/Themen/052/Goeckede/goeckede.htm>.

---. »Das Bauhaus nach 1933: Migrationen und semantische Verschiebungen.« *Mythos Bauhaus: Zwischen Selbstfindung und Enthistorisierung.* Hg. Anja Baumhoff und Magdalena Droste. Berlin: Reimer, 2009. 276–291.

---. »Der Architekt als kolonialer Technokrat dependenter Modernisierung – Ernst Mays Planung für Kampala.« *Afropolis. Stadt, Medien, Kunst.* Hg. Kerstin Pinther, Larissa Förster & Christian Hanussek. Köln: Walther König, 2010. 52–63.

Goethe, Johann Wolfgang von. *West-oestlicher Divan.* Hg. Joseph Kiermeier-Debre. 1819; München: DTV, 1997.

Gordon, David C. *The Passing of French Algeria.* London et al.: Oxford Univ. Press, 1966.

Gottdiener, Mark und Alexandros Ph. Lagopoulos, Hg. *The City and the Sign: An Introduction to Urban Semiotics.* New York: Columbia Univ. Press, 1986.

Government of Iraq/The Board of Development & Ministry of Development, Hg. *Development of Iraq: Second Development Week* März (1957).

Grabar, Oleg. »Symbols and Signs in Islamic Architecture.« *Architecture as Symbol and Self-Identity.* Proceedings of Seminar Four in the Series Architectural Transformations in the Islamic World. Held in Fez, Morocco, October 9–12, 1979. Hg. Jonathan G. Katz. Aga Khan Awards, 1980. 1–11.

---. »Roots and Others.« *Noble Dreams, Wicked Pleasures: Orientalism in America, 1870–1930.* Hg. Holly Edwards. Princeton: Princeton Univ. Press, 2000. 3–9.

---. »The Architecture of the Middle Eastern City: The Case of the Mosque.« *Islamic Art and Beyond.* Aldershot: Ashgate, 2006. 103–120.

Grawe, Gabriele Diana. *Call for Action: Mitglieder des Bauhauses in Nordamerika.* Weimar: VDG, 2002.

Greenberg, Nathaniel. »Political Modernism, Jabra, and the Baghdad Modern Art Group.« *Clcweb-Comparative Literature and Culture* 12.2 (2010): 1–11, 24.03.2012 <http://docs.lib.purdue.edu/clcweb/vol12/iss2/13>.

Grobba, Fritz. *Männer und Mächte im Orient: 25 Jahre diplomatischer Tätigkeit im Orient*. Göttingen et al.: Musterschmidt, 1967.

Gropius, Walter. »Not gothic but modern for our colleges: A noted architect says we cling too blindly to the past, though we build for tomorrow.« *New York Times* 23.10.1949: SM 16 u. 18.

---. »The University of Baghdad.« *Architectural Record* 125.4 (1959): 148–154.

Gutkind, Peter C. W. *The Royal Capital of Buganda: A Study of Internal Conflict and External Ambiguity*. Den Haag: Mouton & Co., 1963.

Gutschow, Kai K. »Das Neue Afrika: Ernst May's 1947 Kampala Plan as Cultural Program.« (2009): 236–268, 15.12.2010 <http://www.andrew.cmu.edu/user/gutschow/materials/03e%20May.pdf>.

---. »Das Neue Afrika: Ernst May's 1947 Kampala Plan as Cultural Programme.« *Colonial Architecture and Urbanism in Africa*. Hg. Fassil Demissie. Farnham et al.: Ashgate, 2012. 373–406.

Habermann, Stanley John. »The Iraq Development Board: Administration and Program.« *Middle East Journal* 9.2 (1955): 179–186.

Haddawy, Husain. *The Arabian Nights: Based on the Text of the Fourteenth-Century Syrian Manuscript Edited by Muhsin Mahdi*. New York et al.: Norton, 1990.

al-Haidary, Ali. *Das Hofhaus in Bagdad: Prototyp einer vieltausendjährigen Wohnform*. Frankfurt/Main et al.: IKO Verlag für interkulturelle Kommunikation, 2006.

---. »Vanishing Point: The Abatement of Tradition and New Architectural Development in Baghdad's Historic Centers over the Past Century.« *Contemporary Arab Affairs* 2.1 (2009): 38–66.

al-Haik, Albert R. *Key Lists of Archaeological Excavations in Iraq, 1842–1965*. Hg. Henry Field und Edith M. Laird. Coconut Grove/FL: Field Research Projects, 1968.

Haj, Samira. *Making of Iraq, 1900–1963: Capital, Power and Ideology*. Albany: State Univ. of New York Press, 1997.

Hakimi, Zohra. »René Danger, Henri Prost et les débuts de la planification urbaine à Alger.« *Alger: Paysage urbain et architectures, 1800–2000*. Hg. Jean-Louis Cohen, Youcef Kanoun und Nabila Oulebsir. Paris: Imprimeur, 2003.140–159.

Hall, Peter. *The World Cities*. London: Weidenfeld & Nicolson, 1966.

---. *Cities of Tomorrow: An Intellectual History of Urban Planning and Design in the Twentieth Century*. 3. Aufl. 1988; Oxford: Wiley-Blackwell, 2002.

Harris, Richard und Susan Parnell. »The Turning Point in Urban Policy for British Colonial Africa, 1939–1945.« *Colonial Architecture and Urbanism in Africa*. Hg. Fassil Demissie. Farnham et al.: Ashgate, 2012. 127–151.

»Harvard Builds a Graduate Yard.« *Architectural Forum* 93.6 (1950): 62–71.

Hebebrand, Werner. »Ein Begründer des sozialen Städtebaues.« *ZEIT* 10.11.1961: 34.

Heidegger, Martin. »Bauen Wohnen Denken.« *Bauen Wohnen Denken. Martin Heidegger inspiriert Künstler*. Hg. Hans Wielens. Münster: Coppenrath, 1994. 18–33.

Hein, Carola. »Maurice Rotival: French Planning on a Word-Scale (Part I u. II).« *Planning Perspectives* 17 (2002): 247–265, 325–344.

Henderson, Susan R. »Ernst May and the Campaign to Resettle the Countryside: Rural Housing in Silesia, 1919–1925.« *Journal of the Society of Architectural Historians* 61.2 (2002): 188–211.

Herrel, Eckhard. *Ernst May: Architekt und Stadtplaner in Afrika 1934–1953*. Schriftenreihe zur Plan- und Modellsammlung des Deutschen Architektur-Museums in Frankfurt am Main, Bd. 5. Tübingen et al.: Wasmuth, 2001.

Heynen, Hilde. »The Intertwinement of Modernism and Colonialism, a Theoretical Perspective.« *Conference »Modern Architecture in East Africa around Independence«, 27th–29th July 2005, Dar es Salaam, Tanzania Proceedings*. Hg. Architects Association of Tanzania. Utrecht: ArchiAfrika, 2005. 91–98.

»Höchster Fahnenmast des Irak in unserer Universität.« *Webseite der Universität von Bagdad: Aktuelle Nachrichten* [deutsche Fassung] 11.06.2013, 30.11.2013 <http://ge.uobaghdad.edu.iq/ArticleShow.aspx?ID=60>.

Holder, Denes. »Neue Bauten von Ernst May in Ostafrika.« *Architektur und Wohnform* 61.1 (1952): 1–17.
Home, Robert K. »Town Planning and Garden Cities in the British Colonial Empire 1910–1940.« *Planning Perspectives* 5 (1990): 23–37.
---. *Of Planting and Planning: The Making of British Colonial Cities*. Studies in History, Planning and the Environment 20. London et al.: Spon, 1997.
»Hoogterp, John Albert.« *Artefacts.co.za: The South African Built Environment*, The South African Institute of Architects, Univ. of Pretoria et al., 20.02.2012, <http://www.artefacts.co.za/main/Buildings/archframes.php?archid=2219>.
»Hook-on Slab: Reinforced Concrete System Designed by E. May.« *The Architects' Journal* 13.06.1946: 453–455.

Imam,'Ulfat. »jamiʻat baghdad tastadhif al-fanan qusai tariq li-yuqaddim lauha tafaʻaliya bi-munasiba taʼsisha.« [Die Universität Bagdad lädt anlässlich ihres Gründungstages den Künstler Qusai Tariq zu einer Perfomance ein] *Sola Briss – Sola Press* 29.05.2014, 2.06.2014 <http://arabsolaa.com/articles/view/183501.html>.
Irwin, Robert. *The Arabian Nights: A Companion*. London: Allen Lane, 1994.
---. *Visions of the Jinn: Illustrators of the Arabian Nights*. Oxford: Oxford Univ. Press, 2011.
Isaacs, Reginald R. *Walter Gropius: Der Mensch und sein Werk*. Bd. 2/II. Übers. Georg G. Meerwein. Frankfurt/Main, Berlin: Ullstein, 1987.

Jabra, Jabra Ibrahim. *Hunters in a Narrow Street*. 1960; Boulder/CO et al.: Three Continents, 1996.
---. *The Grass Roots of Iraqi Art*. St. Helier, Jersey/CI: Wasit Graphic and Publishing, 1983.
---. *Princesses' Street: Baghdad Memories*. Über. Issa J. Boullata. Fayetteville/NC: Univ. of Arkansas Press, 2005.
Jacobs, Jane M. *Edge of Empire: Postcolonialism and the City*. London et al.: Routledge, 1996.
James-Chakraborty, Kathleen. »Beyond Postcolonialism: New Directions for the History of Nonwestern Architecture.« *Frontiers of Architectural Research* 3.1 (2014): 1–9.
Jameson, Fredric. »Architecture and the Critique of Ideology.« *The Ideologies of Theory: Essays 1971–1986*. Bd. 2: The Syntax of History. London: Routledge, 1988. 35–60.
Jawdat, Ellen. »The New Architecture in Iraq.« *Architectural Design* 27 (1957): 79–80.
»Jewad Selim.« *Meem Gallery* 23.06.2013
<http://www.meemartgallery.com/art_exhibiting.php?id=41>.
Joedicke, Jürgen. »Anmerkungen zur Theorie des Funktionalismus in der modernen Architektur.« *Jahrbuch für Ästhetik und allgemeine Kunstwissenschaft* 10 (1965): 12–24.
Joncas, Richard. »V. Bauten für die Künste.« *Frank Lloyd Wright: Die lebendige Stadt*. Ausst. Kat. Vitra Design Museum. Hg. David De Long. Weil am Rhein: Vitra Design Museum, 1998. 130–147.
Jolles, Adam. »›Visitez l'exposition anti-coloniale!‹ Nouveaux éléments sur l'exposition protestataire de 1931.« *Pleine Marge* 35 (2002): 106–116.
Jørgensen, Jan J. *Uganda: A Modern History*. London: Croom Helm, 1981.

Karentzos, Alexandra. »Postkoloniale Kunstgeschichte. Revisionen von Musealisierungen, Kanonisierungen, Repräsentationen.« *Schlüsselwerke der Postcolonial Studies*. Hg. Julia Reuter und Alexandra Karentzos. Heidelberg: VS Verlag für Sozialwissenschaften, 2012. 249–266.
Kendall, Henry. *Town Planning in Uganda: A Brief Description of the Efforts made by Government to Control Development of Urban Areas from 1915 to 1955*. London: Crown Agents for Oversea Governments and Administrations, 1955.
Khadduri, Majid. *Independent Iraq 1932–1958: A Study in Iraqi Politics*. London et al.: Oxford Univ. Press, 1960.
Khatibi, Abdelkebir. *Maghreb pluriel*. Paris: Denoël; Rabat: Société marocaine des éditeurs réunis, 1983.
---. »A Colonial Labyrinth.« Übers. Catherine Dana. *Yale French Studies* 83.2 (1993): 5–11.
Kiggundu, Tamale. »Rethink Naguru-Nakawa Development.« *NewVision: Uganda's Leading Daily* 14.08.2008, 20.03.2013 <http://www.newvision.co.ug/D/8/459/644511>.
King, Anthony D. *The Bungalow: The Production of a Global Culture*. London: Routledge & Kegan Paul, 1984.
---. *Urbanism, Colonialism and the World-Economy: Cultural and Spatial Foundations of the World Urban System*. London et al.: Routledge, 1990.

---. *Culture, Globalization and the World-System: Contemporary Conditions for the Representation of Identity*. Minneapolis: Univ. of Minnesota Press, 1991.
---. »Writing Transnational Planning Histories.« *Urbanism: Imported or Exported. Native Aspirations and Foreign Plans*. Hg. Joe Nasr und Mercedes Volait. Chichester: Wiley-Academy, 2003. 1–14.
---. *Spaces of Global Culture: Architecture, Urbanism, Identity*. London, New York: Routledge, 2004.
Kipfer, Stefan. »Fanon and Space: Colonization, Urbanization, and Liberation from the Colonial to the Global City.« *Environment and Planning, D: Society and Space* 25 (2007): 701–726.
Klotz, Heinrich. »Postmoderne Architektur – ein Resümee.« *Merkur. Deutsche Zeitschrift für europäisches Denken* 52.9–10 (1998): 781–793.
Kobayashi, Kazue. »The Evolution of the Arabian Nights Illustrations: An Art Historical Review.« *The Arabian Nights and Orientalism: Perspectives from East and West*. Hg. Yuriko Yamanaka und Tetsuo Nishio. London et al.: I.B. Tauris, 2006. 171–193.
Kopp, Anatole. *Town and Revolution. Soviet Architecture and City Planning 1917–1935*. Übers. Thomas E. Burton. London: Thames & Hudson, 1970.
Kotkin, Stephen. *Magnetic Mountain: Stalinism as a Civilization*. Berkeley et al.: Univ. of California Press, 1995.
Kultermann, Udo. *Neues Bauen in Afrika*. Tübingen: Wasmuth, 1963.
---. »Contemporary Arab Architecture: The Architects of Iraq.« *Mimar: Architecture in Development* 5 (1982): 54–61.
---. *Contemporary Architecture in the Arab States: Renaissance of a Region*. New York et al.: McGraw-Hill, 1999.
Kwesiga, Pascal und Andrew Senyonga. »Demolition of Naguru, Kakawa estates starts.« *NewVision: Uganda's Leading Daily* 4.07.2011, 19.03.2013 <http://www.newvision.co.ug/D/8/12/759285>.

Lacheraf, Mostefa. *L'Algérie: Nation et société*. Paris: Maspero, 1965.
Larkham, Peter J. und Keith D. Lilley. *Planning the ›City of Tomorrow‹: British Reconstruction Planning, 1939–1952: An Annotated Bibliography*. Pickering: Peter Inch, 2001.
Laroui, Abdallah. *L'histoire du Maghreb. Un essai de synthèse*. Paris: Maspero, 1970.
Lassner, Jacob. »Notes on the Topography of Baghdad: The Systematic Descriptions of the City and the al-Baghdādī.« *Journal of the American Oriental Society* 83.4 (1963): 458–469.
---. »Why Did the Caliph al-Manṣūr Build Ar-Ruṣafah? A Historical Note.« *Journal of Near Eastern Studies* 24.1–2 (1965): 95–99.
---. »Massignon and Baghdad: The Complexities of Growth in an Imperial City.« *Journal of the Economic and Social History of the Orient* 9.1–2 (1966): 1–27.
---.«The Caliph's Personal Domain: The City Plan of Baghdad Reexamined.« *Kunst des Orients* 5.1 (1968): 24–36.
---. *The Topography of Baghdad in the Early Middle Ages: Text and Studies*. Detroit: Wayne State Univ. Press, 1970.
Lavagne d'Ortigue, Pauline. »Connaître l'architecture classique et l'urbanisme colonial; rêver d'une ville moderne et syncrétique: J. M. Wilson.« *Rêver d'Orient, connaître l'Orient*. Hg. Isabelle Gadoin und Marie-Élise Palmier-Chatelain. Lyon: ENS Édition, 2008. 317–340.
Le Corbusier. *La Ville Radieuse: Éléments d'une doctrine d'urbanisme pour l'équipement de la civilisation machiniste*. 1935; Paris: Vincent, Féal & Cie., 1964.
---. *Aircraft*. 1935; New York: Universe Books, 1988.
---. *Poésie sur Alger*. 1950; Paris: Falaize, 1989.
---. »The Master Plan.« *Marg* 15 (1961): 5–19.
Le Corbusier und Pierre Jeanneret. *Œuvre complète de 1929–1934*. Hg. Willy Boesiger. 4. Aufl. 1935; Zürich: Les Editions d'Architecture, 1947.
---. *Œuvre complète 1934–1938*. Hg. Max Bill. Zürich: Edition Dr. H. Girsberger, 1939.
---. *Œuvre complète de 1938–1946*. Hg. Willy Boesiger. Zürich: Les Editions d'Architecture, 1946.
Leeuwen, Richard van, Ulrich Marzolph und Hassan Wassouf. *The Arabian Nights Encyclopedia: Vol. 1*. Santa Barbara/CA et al: ABC-CLIO, 2004.
Lefaivre, Liane und Alexander Tzonis. »Chapter 1. Tropical Critical Regionalism: Introductory Comments.« *Tropical Architecture: Critical Regionalism in the Age of Globalization*. Hg. Alexander Tzonis, Liane Lefaivre und Bruno Stagno. Chichester: Wiley-Academy, 2001. 1–13.

---. »The Suppression and Rethinking of Regionalism and Tropicalism after 1945.« *Tropical Architecture: Critical Regionalism in the Age of Globalization*. Hg. Alexander Tzonis, Liane Lefaivre und Bruno Stagno. Chichester: Wiley-Academy, 2001. 14–49.

---. *Architecture of Regionalism in the Age of Globalization: Peaks and Valleys in the Flat World*. London, New York: Routledge, 2012.

Lefebvre, Henri. *La production de l'espace*. Paris: Ed. Anthropos, 1974.

Lefteris, Theodosis. »›Containing‹ Baghdad: Constantinos Doxiadis' Program for a Developing Nation.« *Ciudad del espejismo: Bagdad, de Wright a Venturi/City of Mirages: Baghdad, from Wright to Venturi*. Hg. Pedro Azara. Barcelona: Universitat Politecnica de Catalunya, 2008. 167–172.

Lepenies, Philipp H. »Lernen vom Besserwisser: Wissenstransfer in der ›Entwicklungshilfe‹ aus historischer Perspektive.« *Entwicklungswelten. Globalgeschichte der Entwicklungszusammenarbeit*. Hg. Hubertus Büschel und Daniel Speich. Frankfurt, New York: Campus, 2009. 33–59.

Levine, Neil. *The Architecture of Frank Lloyd Wright*. Princeton: Princeton Univ. Press, 1996.

Lévi-Strauss, Claude. *Traurige Tropen*. Übers. Eva Moldenhauer. Frankfurt/Main: Suhrkamp, 1978.

Licitra Ponti, Lisa. *Gio Ponti: L'opera*. Mailand: Passigli Progetti & Leonardo, 1990.

»Limadha qaus jami'at baghdad ghir mutassil min al-a'ala?« [Warum ist der (Eingangs-)Bogen der Universität Bagdad oben unverbunden?] *'Iraq as-Salam Iraq Peace Forum* 26.07.2012, 11.08.2013 <www.iraqpf.com/showthread.php?t=249996>.

Linden, Marcel von der, und Wayne Thorpe. »Aufstieg und Niedergang des revolutionären Syndikalismus.« *Zeitschrift für Sozialgeschichte des 20. und 21. Jahrhunderts* 5.3 (1990): 9–38.

Liscombe, Rhodri Windsor. »Modernism in Late Imperial British West Africa. The Work of Maxwell Fry and Jane Drew, 1946–56.« *The Journal of the Society of Architectural Historians* 65.2 (2006): 188–215.

L'oeuvre de Henri Prost: architecture et urbanisme. Paris: Académie d'architecture, 1960.

Macfarlane, P. W. »The Plan for Baghdad – The Capital of Iraq.« *Housing Centre Review* 5.1 (1956): 193–195.

MacKenzie, John M. *Orientalism: History, Theory, and the Arts*. Manchester: Manchester Univ. Press, 1995.

al-Madfai, Qahtan. »Baghdad Visionary, Octogenarian Architect.« Interview mit Shaker Al Anbari. *Portal 9* 1 (2012), 27.01.2013
<http://portal9journal.org/articles.aspx?id=67>.

Mahgoub, Yasser. »The Impact of War on the Meaning of Architecture in Kuwait.« *Archnet-IJAR: International Journal of Architectural Research* 2.1 (2008): 232–246.

Makiya, Kanan. *Post-Islamic Classicism: A Visual Essay on the Architecture of Mohamed Makiya*. London: Saqi Books, 1990.

---. *The Monument: Art, Vulgarity, and Responsibility in Iraq*. London: André Deutsch, 1991 [veröffentlicht unter dem Pseudonym Samir al-Khalil].

Makiya, Mohamed. »Deeply Baghdadi.« Interview mit Guy Mannes-Abbott. *Bidoun: Interviews* 18 (2008): 56–65.

Malti-Douglas, Fedwa. »Shahrazād Feminist.« *The Thousand and One Nights in Arabic Literature and Society*. Hg. Richard G. Hovannisian und Georges Sabagh. Cambridge: Cambridge Univ. Press, 1997. 40–55.

Manning, Jonathan. »Racism in Three Dimensions: South African Architecture and the Ideology of White Superiority.« *Social Identities* 10.4 (2004): 527–536.

Manz, Johannes und Jens Scheiner. Tagungsbericht »Contexts of Learning in Baghdad from the 8th–10th Centuries.« 12.09.2011–14.09.2011, Göttingen, *H-Soz-u-Kult* 3.11.2011, 17.07.2012
<http://hsozkult.geschichte.hu-berlin.de/tagungsberichte/id=3875>.

Marçais, William. »L'Islamisme et la vie urbaine.« *Comptes rendus des séances de L'Académie des Inscriptions et Belles-Lettres* 72.1 (1928): 86-100, 5.05.2016 <http://www.persee.fr/doc/crai_0065-0536_1928_num_72_1_75567>.

Marefat, Mina. »Wright's Baghdad.« *Frank Lloyd Wright: Europe and Beyond*. Hg. Anthony Alofsin. Berkeley et al.: Univ. of California Press, 1999. 184–213.

---. »Bauhaus in Baghdad: Walter Gropius Master Project for Baghdad University.« *Docomomo* 35 (2006): 78–86.

---. »Baghdad – Modern and International.« *The American Academic Research Institute in Iraq Newsletter* 2.2 (2007): 1–7.

---. »Wright's Baghdad: Ziggurats and Green Visions.« *Ciudad del espejismo: Bagdad, de Wright a Venturi/City of Mirages: Baghdad, from Wright to Venturi.* Hg. Pedro Azara. Barcelona: Universitat Politecnica de Catalunya, 2008. 145–156.

---. »The Universal University: How Bauhaus Came to Baghdad.« *Ciudad del espejismo: Bagdad, de Wright a Venturi/City of Mirages: Baghdad, from Wright to Venturi.* Hg. Pedro Azara. Barcelona: Universitat Politecnica de Catalunya, 2008. 157–166.

---. »Wright in Baghdad.« *Frank Lloyd Wright: From Within Outward.* Ausst.-Kat. Solomon R. Guggenheim Museum. New York: Skira Rizzoli, 2009. 75–91.

---. »From Bauhaus to Baghdad: The Politics of Building the Total University.« *The American Academic Research Institute in Iraq Newsletter* 3.2 (2008): 2–12.

---. »Mise au Point for Le Corbusier's Baghdad Stadium.« *Docomomo* 41 (2009): 30–40.

Marx, Christoph. *Geschichte Afrikas: Von 1800 bis zur Gegenwart.* Paderborn et al.: Schöningh, 2004.

May, Ernst. »Grundlagen der Frankfurter Wohnungsbaupolitik.« *Das Neue Frankfurt* 2.7–8 (1928): 113–124.

---. »Warum ich Frankfurt verlasse [1930].« *Standardstädte: Ernst May in der Sowjetunion 1930–1933. Texte und Dokumente.* Hg. Thomas Flierl. Berlin: Suhrkamp, 2012. 191–195.

---. »Vom Neuen Frankfurt nach dem Neuen Russland [1930].« *Standardstädte: Ernst May in der Sowjetunion 1930–1933. Texte und Dokumente.* Hg. Thomas Flierl. Berlin: Suhrkamp, 2012. 208–213.

---. »Der Bau neuer Städte in der U.d.S.S.R.« *Das Neue Frankfurt* 5.7 (1931): 117–134.

---. *Report on the Kampala Extension Scheme, Kololo-Naguru. Prepared for the Uganda Government by E. May, Architect & Town Planner, September, 1947.* Nairobi: Government Printer, 1948.

---. »Kampala Town Planning.« *Architect's Year-Book* 2 (1947): 59–63.

---. »Städtebau in Ostafrika.« *Plan: Zeitschrift für Umweltschutz, Planen u. Bauen* 6.5 (1949): 164–168.

---. »Städtebau in Ostafrika.« *Die neue Stadt* 4 (1950): 60–64.

---. »Bauen in Ostafrika.« *Bauwelt* 38.6 (1953): 104–111.

May, Klaus. »Städteplanung in Uganda (Ost-Afrika).« *Werk* 36 (1949): 8–9.

McLeod, Mary C. »Urbanism and Utopia: Le Corbusier from Regional Syndicalism to Vichy.« Thesis (Ph.D) Princeton Univ., 1985.

---. »Le Corbusier and Algiers.« *Oppositions Reader: Selected Readings from a Journal for Ideas and Criticism in Architecture 1973–1984.* Hg. Michael Hays. New York: Princeton Architectural Press, 1998. 489–519.

McMillen, Louis. »The University of Baghdad, Baghdad, Iraq.« *The Walter Gropius Archive. Volume 4: 1945–1969. The Work of The Architects Collaborative.* Hg. John C. Harkness. New York et al.: Garland et al., 1991. 189–192.

Mehdi, Suad Ali. »Modernism in Baghdad.« *Ciudad del espejismo: Bagdad, de Wright a Venturi/City of Mirages: Baghdad, from Wright to Venturi.* Hg. Pedro Azara. Barcelona: Universitat Politecnica de Catalunya, 2008. 81–88.

Mejcher, Helmut. »Die Bagdadbahn als Instrument deutschen wirtschaftlichen Einflusses im Osmanischen Reich.« *Geschichte und Gesellschaft* 1.4 (1975): 447–481.

Metcalf, Thomas R. *An Imperial Vision. Indian Architecture and Britain's Raj.* Berkeley, Los Angeles: Univ. of California Press, 1989.

Mignolo, Walter D. »The Many Faces of Cosmo-polis: Border Thinking and Critical Cosmopolitanism.« *Public Culture* 12.3 (2000): 721–748.

Miller Lane, Barbara. *Architecture and Politics in Germany, 1918–1945.* Cambridge/MA: Harvard Univ. Press, 1968.

---. »Architects in Power: Politics and Ideology in the Work of Ernst May and Albert Speer.« *Journal of Interdisciplinary History* 17.1 (1986): 283–310.

Mirams, A. E. *Kampala: Report on Town Planning and Development.* Bd. I. Entebbe: Government Printer, 1930.

Misselwitz, Philipp und Eyal Weizman. »Military Operations as Urban Planning.« *Territories: Islands, Camps and Other States of Utopia.* Hg. Anselm Franke und Eyal Weizman. Köln: Walther König, 2003. 273–281.

Mohr, Christoph und Michael Müller. *Funktionalität und Moderne: Das Neue Frankfurt und seine Bauten, 1925–1933.* Köln: Fricke, 1984.

Mohr, Christoph. »Das Neue Frankfurt – Wohnungsbau und Großstadt 1925–1930.« *Ernst May 1886–1970.* Ausst.-Kat. DAM. Hg. Claudia Quiring et al. München et al.: Prestel, 2011. 51–67.

Mommsen, Katharina. *Goethe und 1001 Nacht*. Berlin: Akademie-Verlag, 1960.
Moos, Stanislaus von. »Urbanism and Transcultural Exchanges, 1910–1935: A Survey.« *Le Corbusier*. Hg. H. Allen Brooks. Princeton: Princeton Univ. Press, 1987. 219–240.
Morton, Patricia A. *Hybrid Modernities: Architecture and Representation at the 1931 Colonial Exposition, Paris*. Cambridge/MA et al.: MIT Press, 2000.
Mumford, Eric Paul. *The CIAM Discourse on Urbanism, 1928–1960*. Cambridge/MA et al.: MIT Press, 2000.
Mumford, Lewis. *The Culture of Cities*. New York: Harcourt Brace, 1938.
---. *The South in Architecture* [1941]. New York: Da Capo Press, 1967.
Munkelt, Marga, Markus Schmitz, Mark Stein und Silke Stroh, Hg. »Introduction: Directions of Translocation – Towards a Critical Spatial Thinking in Postcolonial Studies.« *Postcolonial Translocations: Cultural Representation and Critical Spatial Thinking*. Amsterdam: Rodopi, 2013. xiii–lxxix.
al-Musawi, Muhsin Jassim. *The Postcolonial Arabic Novel: Debating Ambivalence*. Leiden et al.: Brill, 2003.

Nalbantoğlu, Gülsüm Baydar und Wong Chong Thai, Hg. *Postcolonial Space(s)*. New York: Princeton Architectural Press, 1997.
Nerdinger, Winfried. *Der Architekt Walter Gropius. Zeichnungen, Pläne und Fotos aus dem Busch-Reisinger Museum der Harvard University Art Museums, Cambridge/Mass. und dem Bauhaus-Archiv Berlin. Mit einem kritischen Werkverzeichnis*. Hg. Bauhaus-Archiv und Busch-Reisinger Museum. 2. erw. Aufl. 1985; Berlin: Gebr. Mann, 1996.
Nevanlinna, Anja Kervanto. *Interpreting Nairobi. The Cultural Study of Built Forms*. Helsinki: Suomen Historiallinen Seura, 1996.
Nicolai, Bernd. »The docile body: Überlegungen zu Akkulturation und Kulturtransfer durch exilierte Architekten nach Ostafrika und in die Türkei.« *Kunst und Politik. Jahrbuch der Guernica-Gesellschaft*. Hg. Viktoria Schmidt-Linsenhoff. Osnabrück: V&R Unipress, 2002. 63–78.
Nicosia, Francis. »Arab Nationalism and National Socialist Germany, 1933–1939: Ideological and Strategic Incompatibility.« *International Journal of Middle East Studies* 12.3 (1980): 351–372.
Nochlin, Linda. »The Imaginary Orient.« *The Politics of Vision: Essays on Nineteenth-Century Art and Society*. New York: Harper & Row, 1989. 33–59.
Novick, Alicia. »Foreign Hires: French Experts and the Urbanism of Buenos Aires, 1907–32.« *Urbanism: Imported or Exported. Native Aspirations and Foreign Plans*. Hg. Joe Nasr und Mercedes Volait. London: Wiley, 2003. 265–289.

Okanya, Adante. »Nakawa, Naguru tenants snub eviction notice.« *In2EastAfrica* 4.07.2011, 19.03.2013 <http://in2eastafrica.net/nakawa-naguru-tenants-snub-eviction-notice/>.
Omolo-Okalebo, Frederick, Tigran Haas, Inga Britt Werner und Hannington Sengendo. »Planning of Kampala City 1903–1962: The Planning Ideas, Values, and their Physical Expression.« *Journal of Planning History* 9.3 (2010): 151–169.
Omolo-Okalebo, Frederick. »Evolution of Town Planning Ideas, Plans and their Implementation in Kampala City 1903–2004.« Diss. School of Built Environment, CEDAT Makerere Univ. Kampala & School of Architecture and the Built Environment Royal Institute of Technology Stockholm, 2011.

Parkyn, Neil. »›Consulting architect…‹. Architectural Landmarks of the Recent Past.« *Middle East Construction* 9.8 (1984): 37–41.
Parry, Benita. *Conrad and Imperialism: Ideological Boundaries and Visionary Frontiers*. London: Macmillan Press, 1983.
Petit, Jean. *Le Corbusier lui-même*. Genf: Rousseau, 1970.
Petras, James. »US War against Iraq: Destruction of a Civilization.« *The Palestine Chronicle*, 21.08.2009, 19.03.2014 <http://www.palestinechronicle.com/old/print_article.php?id=15370>.
Petsch, Joachim. *Baukunst und Stadtplanung im Dritten Reich: Herleitung, Bestandsaufnahme, Entwicklung, Nachfolge*. München, Wien: Hanser, 1976.
Philippart, Guy. »Hagiographes et hagiographie, hagiologes et hagiologie: des mots et des concepts.« *Hagiographica* 1 (1994): 1–16.
Pieri, Caecilia. »Modernity and its Posts in Constructing an Arab Capital: Baghdad's Urban Space and Architecture, Contexts and Questions.« *Middle East Studies Association Bulletin* 42.1–2 (2008): 32–39.

---. »Aspects of a Modern Capital in Construction 1920–1950.« *Baghdad Arts Deco: Architectural Brickwork, 1920–1950*. Kairo: American Univ. in Cairo Press, 2010. 19–53.
---. *Baghdad Arts Deco: Architectural Brickwork, 1920–1950*. Kairo: American Univ. in Cairo Press, 2010.
---. »À propos du Gymnase Le Corbusier à Bagdad : découverte des archives de la construction (1974–1980).« *Les carnets de l'Ifpo: La recherche en train de se faire à l'Institut français du Proche-Orient* 12.06.2012, 12.03.2016 <http://ifpo.hypotheses.org/3706>.
---. *Bagdad: la construction d'une capitale moderne 1914–1960*. Beirut et al.: Presses de l'ifpo, 2015.
»Planning a University: Reputation Worldwide, Three Stages Planned.« *The Christian Science Monitor* 2.04.1958: 9.
»Planning the University of Baghdad.« *Architectural Record* 129.2 (1961): 107–122.
Ponti, Gio. »Progetto per l'edificio del Development Board in Baghdad.« *Domus* 370.9 (1960): 1–6.
Porter, Venetia und Isabelle Caussé. *Word into Art: Artists of the Modern Middle East*. London: British Museum Press, 2006.
Posener, Julius. »Vorlesungen zur Geschichte der neuen Architektur: Frank Lloyd Wright II.« *Arch+* 12.48 (1979): 38–43.
---. »Vorlesungen zur Geschichte der neuen Architektur, Le Corbusier I.« *Arch+* 12.48 (1979): 44–49.
---. »Vorlesungen zur Geschichte der neuen Architektur: Le Corbusier III.« *Arch+* 12.48 (1979): 56–61.
Prakash, Vikramaditya. *Chandigarh's Le Corbusier. The Struggle for Modernity in Postcolonial India*. Seattle et al.: Univ. of Washington Press, 2002.
---. »Epilogue: Third World Modernism, or Just Modernism: Towards a Cosmopolitan Reading of Modernism.« *Third World Modernism: Architecture, Development and Identify*. Hg. Duanfang Lu. London, New York: Routledge, 2011. 255–270.
Prochaska, David. *Making Algeria French. Colonialism in Bône, 1870–1920*. Cambridge: Cambridge Univ. Press, 1990.
»Progetto per l'edificio del Development Board in Baghdad.« *Domus* 370 (1960): 1–6.
»Projects: 2, University of Baghdad,« *MunirGroup* 13.09.2013 <http://www.hishammunirarch.com/>.
Prost, Henri. »Rapport général.« *L'Urbanisme aux colonies et dans le pays tropicaux*. Vol. 1. Hg. Jean Royer. La Charité-sur-Loire: Delayance, 1932. 21–24.
Provoost, Michelle. »›New Towns‹ An den Fronten des Kalten Krieges: Moderne Stadtplanung als Instrument im Kampf um die Dritte Welt.« Übers. Fritz Schneider. *Arch+* 183 (2007): 63–67.
Pyla, Panayiota. »Rebuilding Iraq 1955–58: Modernist Housing, National Aspirations, and Global Ambitions.« *Docomomo: Modern Architecture in the Middle East* 35 (2006): 71–77.
---. »Baghdad's Urban Restructuring, 1958: Aesthetics and the Politics of Nation Building.« *Modernism and the Middle East. Architecture and Politics in the Twentieth Century*. Hg. Sandy Isenstadt und Kishwar Rizvi. Seattle et al.: Univ. of Washington Press, 2008. 97–115.
---. »Back to the Future: Doxiadis's Plans for Baghdad.« *Journal of Planning History* 7.1 (2008): 3–19.

Quiring, Claudia, Wolfgang Voigt, Peter Cachola Schmal und Eckhard Herrel, Hg. *Ernst May 1886–1970*. München et al.: Prestel, 2011.
---. Claudia Quiring et al. Vorwort, *Ernst May 1886–1970*. Ausst.-Kat. DAM. Hg. Claudia Quiring et al. München et al.: Prestel, 2011. 9–13.

Rabinow, Paul. *French Modern. Norms and Forms of the Social Environment*. Cambridge/MA et al.: MIT Press, 1989.
Rattenbury, Kester, Hg. *This Is Not Architecture: Media Constructions*. London: Routledge, 2002.
Rausch, Christoph. *Rescuing Modernity: Global Heritage Assemblages & Modern Architecture in Africa*. Maastricht: Universitaire Pers, 2013.
Reid, Richard. »Warfare and Urbanisation: The Relationship between Town and Conflict in Pre-colonial Eastern Africa.« *The Urban Experience in Eastern Africa, c. 1750–2000*. Hg. Andrew Burton. Nairobi: The British Institute in Eastern Africa, 2002. 46–62.
Rey, Matthieu. »›Fighting Colonialism‹ versus ›Non-Alignment‹: Two Arab Points of View on the Bandung Conference.« *The Non-Alignment Movement and the Cold War: Delhi-Bandung*. Hg. Nataša Mišković, Harald Fischer-Tiné und Nada Boškovska. Belgrad et al.: Routledge, 2014. 163–183.
Richards, Simon. *Le Corbusier and the Concept of Self*. New Haven et al.: Yale Univ. Press, 2003.

Ridley, Frederick F. *Revolutionary Syndicalism in France: The Direct Action of its Time*. Cambridge: Cambridge Univ. Press, 1970.
Ringle, Ken. »The Genie in an Architect's Lamp: Frank Lloyd Wright's '57 Plan for Baghdad may be Key to its Future.« *Washington Post* 29.06.2003: N01, N6–N7.
Rogers, Ernesto N. »Architecture for the Middle East.« *Casabella* 242 (1960): 1.
Romero, Juan. *The Iraqi Revolution of 1958: A Revolutionary Quest for Unity and Security*. Lanham et al.: Univ. Press of America, 2011.
Rosenberg, William G. und Lewis H. Siegelbaum, Hg. *Social Dimensions of Soviet Industrialization*. Bloomington/IN: Indiana Univ. Press, 1993.
Rotbard, Sharon. »Wall and Tower: The Mold of Israeli Adrikhalut.« *Territories: Islands, Camps and Other States of Utopia*. Hg. Anselm Franke und Eyal Weizman. Köln: Walther König, 2003. 158–169.
Roux, Hannah le. »The Networks of Tropical Architecture.« *The Journal of Architecture* 8.3 (2003): 337–354.
---. »Building on the Boundary – Modern Architecture in the Tropics.« *Social Identities* 10.4 (2004): 439–453.

Said, Edward W. *Orientalism*. 1978; London et al.: Penguin, 2003.
---. *Culture and Imperialism*. 1993; London, New York: Vintage, 1994.
---. *On Late Style: Music and Literature against the Grain*. New York: Pantheon, 2006.
Salman, Hamid Sadik. »Die Entwicklung und der Strukturwandel der Stadt Bagdad unter den Bedingungen der asiatischen Produktionsweise und des unterentwickelten Kapitalismus. Versuch einer historisch-materialistischen Analyse einer arabischen Großstadt.« Diss. Sozialwissenschaften Ruhr-Universität Bochum, 1975.
Schaal, Hans Dieter. *Learning from Hollywood: Architecture and Film = Architektur und Film*. Stuttgart et al.: Edition A. Menges, 1996.
Schimmel, Annemarie. *West-östliche Annäherungen: Europa in der Begegnung mit der islamischen Welt*. Stuttgart: Kohlhammer, 1995.
Schmidt, Thomas. *Werner March: Architekt des Olympia-Stadions 1894–1976*. Basel et al.: Birkhäuser, 1992.
Schmidt-Linsenhoff, Viktoria. *Ästhetik der Differenz. Postkoloniale Perspektiven vom 16. bis 21. Jahrhundert*, 2. Bd. Marburg: Jonas, 2010.
Schmitz, Markus. »Orientalismus, Gender und die binäre Matrix kultureller Repräsentationen.« *Der Orient, die Fremde: Positionen zeitgenössischer Kunst und Literatur*. Hg. Regina Göckede und Alexandra Karentzos. Bielefeld: Transcript, 2006. 9–66.
---. *Kulturkritik ohne Zentrum: Edward W. Said und die Kontrapunkte kritischer Dekolonisation*. Bielefeld: Transcript, 2008.
---. »Verwackelte Perspektiven: Kritische Korrelationen in der zeitgenössischen arabisch-amerikanischen Kulturproduktion.« *Kulturen in Bewegung. Beiträge zur Theorie und Praxis der Transkulturalität*. Hg. Dorothee Kimmich und Schamma Schahadat. Bielefeld: Transcript, 2012. 279–302.
Schwarzer, Mitchell. »CIAM: City at the End of History.« *Autonomy and Ideology: Positioning an Avant-Garde in America*. Hg. Robert E. Somol. New York: Monacelli Press, 1997. 232–261.
Schwenke, Wilhelm. »Brix, Joseph.« *Neue Deutsche Biographie* 2 (1955) 04.09.2012 <http://www.deutsche-biographie.de/pnd117632015.html>.
Seidel, Florian. »Ernst May: Städtebau und Architektur in den Jahren 1954–1970.« Diss. Ing. TU München, 2008.
05.03.2010 <www.http://mediatum.ub.tum.de/doc/635614/635614.pdf>.
---. »›… aus seiner Situation das Bestmögliche zu machen‹ – Ernst Mays Architektur und Städtebau nach 1954.« *Ernst May 1886–1970*. Ausst.-Kat. DAM. Hg. Claudia Quiring et al. München et al.: Prestel, 2011. 215–227.
Semidei, Manuela. *De l'Empire à la décolonisation à travers les manuels scolaires français*. Paris: Fondation nationale des sciences politiques, 1966.
Serenyi, Peter. »Timeless but of its Time: Le Corbusier's Architecture in India.« *Le Corbusier*. Hg. H. Allen Brooks. Princeton: Princeton Univ. Press, 1987. 163–196.
Shabout, Nada. »Shakir Hassan al Said: A Journey towards the One-dimension.« *Universe in Univers/Nafas Art Magazine* (Mai 2008), 20.04.2014 <http://universes-in-universe.org/eng/content/view/print/12219>.
Shaheen, Jack G. *Reel Bad Arabs: How Hollywood Vilifies a People*. New York: Olive Branch Press, 2001.

Sharp, Dennis. »The Modern Movement in East Africa.« *Habitat International* 52.5-6 (1983): 311–326.
Silverfarb, Daniel. »The Revision of Iraq's Oil Concession, 1949–52.« *Middle Eastern Studies* 32.1 (1996): 69–95.
Siry, Joseph M. *The Chicago Auditorium Building: Adler and Sullivan's Architecture and the City*. Chicago: Univ. of Chicago Press, 2002.
---. »Wright's Baghdad Opera House and Gammage Auditorium: In Search of Regional Modernity.« *Art Bulletin* 87 (2005): 265–311.
Smet, Catherine de. »Réparation poético-plastique. À propos de ›Poésie sur Alger‹.« *Le Corbusier – visions d'Alger*. Hg. Fondation Le Corbusier. Paris: Éditions de la Villette, 2012. 188–197.
Smith, C. H. Lindsey. *JM: The Story of an Architect*. Plymouth: Clarke, Doble & Brendon, [ca. 1976].
Southall, Aidan W. und Peter C.W. Gutkind. *Townsmen in the Making: Kampala and its Suburbs*. Kampala: East African Institute of Social Research, 1957.
»Specifications of the Logo of University of Baghdad.« *Webseite der University of Baghdad* [engl. Fassung], 13.08.2015, 12.02.2016 <http://www.en.uobaghdad.edu.iq/PageViewer.aspx?id=8>.
Speitkamp, Winfried. *Deutsche Kolonialgeschichte*. Stuttgart: Reclam, 2005.
Spiteri, Raymond und Donald LaCoss. *Surrealism, Politics and Culture*. Aldershot et al.: Ashgate, 2003.
»Statements of the Athens Congress, 1933.« *Het Nieuwe Bouwen Internationaal/International. CIAM: Volkshuisvesting, Stedebouw; Housing, Town Planning*. Delft: Delft Univ. Press, 1983. 163–167.
St. Clair, Jeffrey. »Frank Lloyd Wright in Hollywood.« *Counterpunch* 31.07–2.08.2009, 6.08.2011 <http://www.counterpunch.org/stclair07312009.html>.
Störtkuhl, Beate. »Ernst May und die Schlesische Heimstätte.« *Ernst May 1886-1970*. Ausst.-Kat. DAM. Hg. Claudia Quiring et al. München et al.: Prestel, 2011. 33–49.
Stoler, Ann Laura und Frederick Cooper. »Between Metropole and Colony: Rethinking a Research Agenda.« *Tensions of Empire: Colonial Cultures in a Bourgeois World*. Hg. Frederick Cooper und Ann Laura Stoler. Berkeley et al.: Univ. of California Press, 1997. 1–58.
Stonor Saunders, Frances. *The Cultural Cold War: The CIA and the World of Arts and Letters*. New York: The New Press, 2000.
Stronski, Paul. *Tashkent: Forging a Soviet City, 1930–1966*. Pittsburgh: Univ. of Pittsburgh Press, 2010.
Suliman, Hassan Sayed. *The Nationalist Movements in the Maghrib: A Comparative Approach*. Uppsala: The Scandinavian Institute of African Studies, 1987.
al-Sultani, Khaled. »Architecture in Iraq between the Two World Wars 1920–1940.« *Ur* 4.2-3 (1982): 92–105.
---. »A Half Century on F. Ll. Wright's Projects for Baghad: Designs of Imagined Architecture [abweichender Titel dem Aufsatz vorangestellt »Half a century after the creation of the ›Wright‹ projects in Baghdad: Plans for the imagined architecture; Anm. d. Verf.].« *Ciudad del espejismo: Bagdad, de Wright a Venturi/City of Mirages: Baghdad, from Wright to Venturi*. Hg. Pedro Azara. Barcelona: Universitat Politecnica de Catalunya, 2008. 131–143.
Swainson, Nicola. *The Development of Corporate Capitalism in Kenya, 1918–77*. Berkeley et al: Univ. of California Press, 1980.
Swanson, Maynard W. »The Sanitation Syndrome: Bubonic Plague and Urban Native Policy in the Cape Colony, 1900-1909.« *The Journal of African History* 18.3 (1977): 387–410.

Tafuri, Manfredo. *Architecture and Utopia: Design and Capitalist Development*. Übers. Barbara Luigia La Penta. Cambridge/MA: MIT Press, 1979.
---. »Machine et mémoire: The City in the Work of Le Corbusier.« *Le Corbusier*. Hg. H. Allen Brooks. Princeton: Princeton Univ. Press, 1987. 203–218.
Taj-Eldin, Suzanne und Stanislaus von Moos. »Nach Plänen von... Eine Gymnastikhalle von Le Corbusier in Bagdad.« *Archithese* 13.3 (1983): 39–44.
Taj-Eldin, Suzanne. »Baghdad: Box of Miracles.« *The Architectural Review* 181.1 (1987): 78–83.
Taut, Bruno. *Moskauer Briefe 1932-1933: Schönheit, Sachlichkeit und Sozialismus*. Hg. Barbara Kreis. Berlin: Gebr. Mann, 2006.
Tejel, Jordi. »The Monarchist Era Revisited.« *Writing the Modern History of Iraq: Historiographical and Political Challenges*. Hg. Jordi Tejel, Peter Sluglett, Riccardo Bocco und Hamit Bozarslan. Singapur: World Scientific Publ., 2012. 87–94.

Tesdell, Loren. »Planning for Technical Assistance: Iraq and Jordan.« *Middle East Journal* 15.4 (1961): 389–402.
Teut, Anna. »Vom Zeitgeist verraten. Zum Tode des Architekten Ernst May.« *Die Welt* 15.09.1970.
The Architects Collaborative 1945–1965. Hg. Walter, Gropius, Jean B. Fletcher, Norman C. Fletcher, John C. Harkness, Sarah P. Harkness, Louis A. McMillen, Benjamin Thompson. Teufen: Niggli, 1966.
The Official Gazette of the Colony and Protectorate of Kenya, 27.04.1937. Nairobi: Gov't. Printer, 1937. 525.
The Official Gazette of the Colony and Protectorate of Kenya, 6.12.1938. Nairobi: Gov't. Printer, 1938. 1708.
The Official Gazette of the Colony and Protectorate of Kenya, 16.12.1947. Nairobi: Gov't. Printer, 1947. 685.
The Official Gazette of the Colony and Protectorate of Kenya, 18.11.1952. Nairobi: Gov't. Printer, 1952. 1188.
The Official Gazette of the Colony and Protectorate of Kenya, 17.04.1956. Nairobi: Gov't. Printer, 1956. 325.
The Thief of Bagdad. Reg. Raoul Walsh, Drehbuch Achmed Abdulla, Lotta Woods, Prod. Douglas Fairbanks, Hauptrolle Douglas Fairbanks et al., United Artists, 1924.
»The University of Bagdhad.« *Casabella* 242 (1960): 1–31.
»The University of Baghdad – Presence and Ambition,« *YouTube*, 15.03.2012, 24.05.2013 <http://www.youtube.com/watch?v=GnV5OUCcA4U>.
The Walter Gropius Archive. Volume 4: 1945–1969. The Work of The Architects Collaborative. Hg. John C. Harkness. New York et al.: Garland et al., 1991.
Tiven, Benjamin. »On the Delight of the Yearner: Ernst May and Erica Mann in Nairobi, Kenya, 1933–1953.« *Netzwerke des Exils: Künstlerische Verflechtungen, Austausch und Patronage nach 1933.* Hg. Burcu Dogramaci und Karin Wimmer. Berlin: Gebr. Mann, 2011. 147–161.
Tlostanova, Madina. »The Janus-faced Empire Distorting Orientalist Discourses: Gender, Race and Religion in the Russian/(post)Soviet Constructions of the ›Orient‹.« *Worlds & Knowledges Otherwise: On the Decolonial (II) – Gender and Decoloniality* 2.2 (2008): 1–11, 22.06.2009
<https://globalstudies.trinity.duke.edu/wp-content/themes/cgsh/materials/WKO/v2d2_Tlostanova.pdf>.
---. »Towards a Decolonization of Thinking and Knowledge: A Few Reflections from the World of Imperial Difference.« (2009): 1–15, 20.06.2011
<http://antville.org/static/m1/files/madina_tlostanova_decolonia_thinking.pdf>.
Tripp, Charles. *A History of Iraq.* 2. Aufl. 2000; Cambridge: Cambridge Univ. Press, 2002.
Tsang, Rachel und Eric Taylor Woods, Hg. *The Cultural Politics of Nationalism and Nation-Building: Ritual and Performance in the Forging of Nations.* London et al.: Routledge, 2014.

»U of Baghdad Plan Spurred By U.S. Firm.« *The Christian Science Monitor* 23.03.1959: 2.
»Unterredung mit Prof. Werner March – Ehrenvolle Berufungen für den Erbauer des Reichssportfeldes.« *Völkischer Beobachter* 50 (7.01.1937): 8.
Uthman, Fuad A. »Exporting Architectural Education to the Arab World.« *Journal of Architectural Education* 31.3 (1978): 26–30.

Vegesack, Alexander von, Stanislaus von Moos, Arthur Rüegg, Mateo Kries, Hg. *Le Corbusier: The Art of Architecture.* Weil am Rhein: Vitra Design Museum, 2007.
Virilio, Paul. *Dialektische Lektionen. Vier Gespräche mit Marianne Brausch.* Ostfildern-Ruit: Hatje, 1996.

Wallerstein, Immanuel. »The Three Stages of African Involvement in the World-Economy.« *The Political Economy of Contemporary Africa.* Hg. Peter C. W. Gutkind und Immanuel Wallerstein. Sage Series on African Modernization and Development, Vol. I. Beverly Hills, London: Sage, 1976. 30–57.
Warburg, Aby. »Heidnisch-antike Weissagungen in Wort und Bild zu Luthers Zeiten« [1920]. *Die Erneuerung der heidnischen Antike: Kulturwissenschaftliche Beiträge zur Geschichte der europäischen Renaissance.* Gesammelte Schriften, Bd. 1.2. Berlin: Akademie-Verlag, 1998. 490–585.
Warnke, Martin, Hg. *Politische Architektur in Europa vom Mittelalter bis heute – Repräsentation und Gemeinschaft.* Köln: DuMont, 1984.
Warren, John und Ihsan Fethi. *Traditional Houses in Baghdad.* Horsham: Coach Publishing House, 1982.
Weizman, Eyal. »The Politics of Verticality: The West Bank as an Architectural Construction.« *Territories. Islands, Camps and Other States of Utopia.* Hg. Anselm Franke und Eyal Weizman. Köln: Walther König, 2003. 65–69.
---. *Hollow Land: Israel's Architecture of Occupation.* London: Verso, 2007.

Welter, Volker M. *Biopolis: Patrick Geddes and the City of Life*. Cambridge/MA: MIT Press, 2002.
Wiens, Henry. »The United States Operations Mission in Iraq.« *Annals of the American Academy of Political and Social Science*. Partnership for Progress: International Technical Co-Operation 323 (Mai 1959): 140–149.
William Dunkel – 70 Jahre. Zürich: 1963.
Williamson, Daniel C. »Opportunities: Iraq Secures Military Aid from the West, 1953–56.« *International Journal of Middle East Studies* 36.1 (2004): 89–102.
Wright, Frank Lloyd. »In the Cause of Architecture: IV. Fabrication and Imagination.« *Architectural Record* 62 (1927): 318–321.
 ---. *When Democracy Builds*. Chicago: Univ. of Chicago Press, 1945.
 ---. »Frank Lloyd Wright Designs for Baghdad.« *The Architectural Forum* 108 (Mai 1958): 89–101.
 ---. *An Organic Architecture. The Architecture of Democracy*. The Sir George Watson Lectures of the Sulgrave Manor Board for 1939. London: Lund Humphries, 1970.
Wright, Frank Lloyd und Bruce B. Pfeiffer. *Frank Lloyd Wright: His Living Voice*. Fresno/CA: Press at California State Univ., 1987.
»Wright, 88, to Design Iraqi Cultural Center.« *New York Times* 8.06.1957: 6.
Wright, Gwendolyn. *The Politics of Urban Design in French Colonial Urbanism*. Chicago: Univ. of Chicago Press, 1991.

Young, Robert J. C. »Postcolonial Remains.« *New Literary History* 43.1 (2012): 19–42.

Zubaida, Sami. »The Fragments Imagine the Nation: The Case of Iraq.« *International Journal of Middle East Studies* 34.2 (2002): 205–215.

Abkürzungen

Abb.	Abbildung
AM	Arkitekturmuseet Stockholm
Anm.	Anmerkung
Aufl.	Auflage
Bd.	Band
BHA	Bauhaus-Archiv Berlin
BU	Drehbuch
CA	California
CCTV	China Central Television
CI	Channel Islands
CIAM	Congrès Internationaux d'Architecture Moderne
CT	Conneticut
DA	Doxiadis Associates
DAM	Deutsches Architekturmuseum Frankfurt
Diss.	Dissertation
DKA	Deutsches Kunstarchiv Nürnberg
DNF	Das Neue Frankfurt
Docomomo	Commitee for Documentation and Conservation of Buildings, Sites and Neighbourhoods of the Modern Movement
DTV	Deutscher Taschenbuch-Verlag
EAHN	European Architectural History Network
Ebd.	Ebenda
ENA	Étoile nord-africaine
ESALA	The Edinburgh School of Architecture and Landscape Architecture
ETH	Eidgenössische Technische Hochschule
FL	Florida
FLC	Fondation Le Corbusier
FLN	Front de libération nationale
FLWF	Frank Lloyd Wright Foundation
GAMMA	Groupe d'architectes modernes Marocains
Gebr.	Gebrüder
Hg.	Herausgeber/in
Hinzuf.	Hinzufügung(en)
IBRD	International Bank for Reconstruction and Development
ICOMOS	International Council on Monuments and Sites
IDB	Iraqi Development Board
IIT	Illinois Institute of Technology
IN	Indiana
insb.	insbesondere
Inv.-Nr.	Inventar-Nummer
IPC	Iraqi Petroleum Company
KCA	Kikuyu Central Association
KNCU	Kilimanjaro Native Cooperative Union
MA	Massachusetts
MARS	Modern Architectural ReSearch
MIT	Massachusetts Institute of Technology
NAi	Nederlands Architectuurinstituut
NAM	Non-Alignment Movement
NC	North Carolina
OG	Obergeschoss

PAEE	Plan d'aménagement, d'embellissement et d'extension
Prod.	Produzent
PWD	Public Works Department
Reg.	Regie, Regisseur/in
Slg.	Sammlung
TAA	Taliesin Asscociated Architects
TAC	The Architects Collaborative
TH	Technische Hochschule
TU	Technische Universität
UAE	United Arab Emirates
überarb.	überarbeitete(s)
Übers.	Übersetzer/in
Univ.	University/Universität
UNO	United Nations Organization
VDG	Verlag und Datenbank für Geisteswissenschaft
Verf.	Verfasserin/Verfasser
vgl.	vergleiche
Vol.	Volume
WA	Washington
YMCA	Young Men's Christian Association

Bildnachweis

© AFP/Getty Images **141, 199, 201.**
Albert E. Mirams. *Kampala: Report on Town Planning and Development.* Bd. I. Entebbe: Government Printer, 1930 **73.**
Alvar Aalto Museum **121.**
Arabiannightstours.com **144.**
Architekturmuseum TU Berlin/Nachlass Werner March **112, 113.**
Archiv der Verf. **53** (Maria Neumeier), **96, 138, 195.**
Bibliothèque nationale de France **3, 6, 27.**
© Biennale Architettura, Venedig, 2014 **1, 2.**
© Bridgeman Images/Delhi, India **108.**
© Caecilia L. Pieri **100, 123.**
© Carl-Werner Schmidt-Luchs **194.**
Casabella 242 (1960) **193.**
© Christian Hanussek **67.**
C. H. Lindsey Smith. JM: *The Story of an Architect.* Plymouth: Clarke, Doble & Brendon, [1976] **102.**
Constantinos A. Doxiadis Archives/© Constantinos & Emma Doxiadis Foundation **118.**
Denes Holder. »Neue Bauten von Ernst May in Ostafrika.« *Architektur und Wohnform* 61.1 (1952): 1–17 **85.**
Deutsches Architekturmuseum, Frankfurt am Main **49, 51, 52, 54–59, 63, 68, 71, 72, 76–84, 86–90, 93.**
Flickr/Ed. Andrews **107, 109.**
Flickr/Tim Walton **202.**
Flickr/ohne Angabe des Fotografen **134, 192.**
Fonds Henri Prost. Académie d'architecture/Cité de l'architecture et du patrimoine/Archives d'architecture du XXe siècle **8.**
Frank Lloyd Wright © VG Bild-Kunst, Bonn 2016 **122, 124–126, 128–132, 136.**
© Gerd Ludwig/Corbis **145.**
Getty Research Institute, Los Angeles: **5.**
© Gleb Garanich/Corbis **114.**
Google Maps **173.**
Government of Iraq/The Board of Development & Ministry of Development, Hg. *Development of Iraq: Second Development Week* März (1957) **104.**
© Hedrich Blessing Photographers/Chicago History Museum **133.**
Jacob Lassner. *The Topography of Baghdad in the Early Middle Ages: Text and Studies.* Detroit: Wayne State Univ. Press, 1970 **135.**
Jean-Louis Cohen, Nabila Oulebsir und Youcef Kanoun, Hg. *Alger: Paysage urbain et architectures, 1800–2000.* Paris: Imprimeur, 2003 **4, 7, 9, 18.**
John Warren und Ihsan Fethi. *Traditional Houses in Baghdad.* Horsham: Coach Publishing House, 1982 **95, 97.**
Justus Buekschmitt. *Ernst May.* Stuttgart: Koch, 1963 **48, 60–62, 64–66, 69, 91, 92.**
Iraq Contemporary Art. Vol. I Painting. Lausanne: Sartec, 1977 **179.**
Kenneth Frampton und Hassan-Uddin Khan, Hg. *World Architecture 1900–2000: A Critical Mosaic. Volume 5 The Middle East.* Wien et al.: Springer, 2000 **101, 103, 106, 197.**
© Latif el Ani Collection. Courtesy of the Arab Image Foundation **115, 116, 127, 196.**
Le Corbusier © FLC/VG Bild-Kunst, Bonn 2016 **10–13, 15–17, 19–23, 25, 26, 28, 30–32, 34–38, 40–47, 117.**
Lebrecht Music and Arts Photo Library/Alamy **98.**
Malek Alloula. *The Colonial Harem.* Minneapolis et al.: Univ. of Minnesota Press, 1986 **39.**
Mohamed Makiya Archive, Aga Khan Documentation Center am MIT **178.**
Maxwell Fry und Jane Drew. *Tropical Architecture in the Dry and Humid Zones.* 2. erw. u. veränd. Aufl. London: Batsford, 1964 **181.**
National Archives, London **99.**

National Army Museum, London **94.**
Peter C. W. Gutkind. *The Royal Capital of Buganda: A Study of Internal Conflict and External Ambiguity.* Den Haag: Mouton & Co., 1963 **70, 74, 75.**
© Peter Langer/Associated Media Group **105.**
PSF Collection/Alamy **24.**
Samir al-Khalil. *The Monument: Art, Vulgarity, and Responsibility in Iraq.* London: André Deutsch, 1991 **180.**
Stephen Kotkin. *Magnetic Mountain: Stalinism as a Civilization.* Berkeley et al.: Univ. of California Press, 1995 **50.**
The Architects Collaborative (TAC) © Walter Gropius/TAC **146–172, 174–177, 182, 183, 185–190, 198.**
The Last Empire. Photography in British India, 1866–1911. London: Gordon Fraser, 1976 **29.**
The Walter Gropius Archive. Volume 4: 1945–1969. The Work of The Architects Collaborative. Hg. John C. Harkness. New York et al.: Garland et al., 1991 **191.**
United Archives/Hansmann/Bridgeman Imges **111.**
Univ. of Baghdad **184, 200, 203, 204.**
Univ. of Texas Libraries, Perry-Castañeda Library, Map Collection **110.**

Die Autorin hat sich entsprechend den gesetzlichen Bestimmungen des Urheberrechts bemüht, alle Rechteinhaber zu ermitteln. Sollten dennoch nicht berücksichtigte Ansprüche bestehen, bin ich für eine Benachrichtigung (regina.goeckede@b-tu.de) dankbar.

Personenregister

Aalto, Alvar 237, 281, 287, 288, 289, 290, 291, 293, 294, 295, 297, 322, 353
Abd al-Qadir 69, 76, 77, 80
Abdullah, Abdul Jabbar 415
Abu-Lughod, Janet 21, 70, 78
Achebe, Chinua 124, 177
Adler, Dankmar 308, 336
Aga Khan III. 148, 150, 155, 220
al-Asadi, Nasir 295
al-Ashab, Khalis H. 243, 275, 276
al-Azzawi, Dia 429
al-Baghdadi, Hashim Muhammad 446
Albers, Josef 395
al-Chalabi, Abdul Jabbar 298, 299, 352
al-Droubi, Hafiz 402
al-Duri, Abd al-Aziz 352
al-Jamali, Mohammed Fadhel 299
al-Kailani, Rashid Ali 271, 272
al-Madfai, Qahtan 400
Al-Mansur (Abu Dschafar al-Mansur) 242, 328, 329, 346, 347, 410, 446
Alonso, Pedro & Hugo Palmarola 14
al-Pachachi, Nadim 288, 352
al-Rahal, Khalid 347
al-Rashid, Harun 241, 302, 322, 323, 324, 328, 329, 338, 339, 344
al-Said, Shakir Hassan 402, 429
al-Sheikhly, Ismail 402
al-Sultani, Khaled 256, 320, 321
Antliff, Mark 63
Arbid, George 15
Archer, H. D. 154
Argan, Giulio Carlo 363, 429
Arif, Abdul Rahman 445
Arif, Abdul Salam 389, 445
as-Said, Nuri 272
Austen, Jane 67
Awni, Qahtan 288, 400, 405, 426, 445
Azara, Pedro 381

Baker, Herbert 153, 154
Baker, Josephine 57
Bartning, Otto 152
Bayer, Herbert 395
Behrens, Peter 322
Bell, Gertrude 268
Benjamin, Walter 77, 317
Bhabha, Homi K. 88, 108
Blackburne, S. L. 152
Blake, Peter 59

Blake, William 66
Blowers, George 155
Blum, Léon 85
Bousted, William Harold 155, 210
Brett, E. A. 142
Brix, Joseph 266, 267, 270, 271
Brua, Edmond 84
Brunel, Charles 42, 45, 48, 83, 85, 87
Buekschmitt, Justus 136, 153, 158, 160, 169, 170, 171, 183, 211, 225, 226, 232
Bugeaud, Thomas Robert 69, 76, 77
Bülow, Bernhard von 141
Burton, Richard Francis 338, 343

Camus, Albert 65, 66, 68, 69
Çelik, Zeynep 21, 71, 79, 84, 102, 105
Chadirji, Rifat 288, 397, 398, 399, 405, 426, 442
Chassériau, Charles-Frédéric 79, 82
Chatterjee, Parta 425
Cholmondeley, Hugh (Baron Delamere) 142, 159
Coan, Mary Frances 298, 310
Cobb, Robert Stanley 154, 155
Cohen-Cole, Jamie 439
Cohen, Jean-Louis 54
Colquhoun, Alan 59, 320
Conrad, Joseph 176, 177
Cooper, J. Brian 254, 256, 258, 267, 344
Cooperson, Michael 340, 343
Costa, Lúcio 434
Creswell, K. A. C. 329
Crinson, Mark 17, 21, 259, 261
Cuttoli, Marie 113

Danger, René 35, 37, 39, 42, 52, 55, 78, 119
Dawood, Abdul Ridha Bahiya 449
Delacroix, Eugène 58, 105, 333
Disney, Walt 315
Doxiadis, Constantinos A. 284, 285, 286, 401, 439
Drew, Jane 207, 214, 215, 221, 222, 226, 382, 408, 409
Duchamp, Marcel 60
Dudok, Willem Marinus 281, 287, 288, 294, 295, 297
Dunkel, William 289
Durafour, Louis 98

Eberson, John 337
Ecochard, Michel 121
Elsaesser, Martin 128

Emery, Pierre-André 117, 120
Erskine, Derek 159
Escobar, Arturo 209

Fairbanks, Douglas 342
Faisal I. 248, 346, 397, 406, 443
Faisal II. 299, 326, 350, 396, 414
Fanon, Frantz 72, 86, 107
Fattah, Ismail 347
Favre, Lucienne 103
Fischer, Theodor 125
Flaubert, Gustave 104
Fletcher, Jean B. 389
Fletcher, Norman C. 389
Forbat, Fred 130, 136, 137
Foster, Norman 120, 348
Foucault, Michel 27, 94
Fourier, Charles 313
Frampton, Kenneth 84, 319
Franklin, Sidney 340
Fry, Maxwell 207, 214, 215, 221, 222, 226, 382, 408, 409

Galland, Antoine 241, 323, 342
Geddes, Patrick 97
Géricault, Théodore 333
Gibb, Hamilton A. R. 440
Giedion, Sigfried 19, 363, 382, 384
Gilly, David 126
Goethe, Johann Wolfgang von 323, 363
Gray, Eileen 109
Grobba, Fritz 266, 271
Gropius, Ise 293, 349, 352, 354, 361, 417
Gropius, Walter 24, 137, 149, 238, 287, 288, 293, 296, 322, 351, 352, 353, 354, 361, 362, 363, 379, 380, 382, 383, 384, 385, 388, 389, 390, 391, 392, 393, 394, 396, 397, 401, 407, 410, 413, 415, 416, 417, 418, 422, 425, 426, 434, 440, 441, 445, 449, 450, 461, 463
Gulbenkian, Calouste 291
Gutkind, Erwin Anton 189
Gutkind, Peter C. W. 178, 183, 188, 189
Gutschow, Kai K. 173, 174, 176, 183

Haj, Samira 283
Harkness, John C. 383, 389
Harkness, Sarah P. 389
Hartmann, Luise 138, 139
Hassan, Faeq 402
Hassenpflug, Gustav 130, 137
Haussmann, Georges-Eugène 77
Hebebrand, Werner 130, 137, 165, 170
Heidegger, Martin 90

Herrel, Eckhard 153, 172, 181, 183, 229, 230, 232
Heuss, Theodor 165, 168
Hikmat, Mohammed Ghani 346, 347
Hillebrecht, Rudolf 163, 165
Hirst, Philip 276
Hoffmann, Josef 322
Holford, William Graham 207
Hoogterp, John Albert 153, 154
Hussein, Saddam 346, 347, 379, 446
Huxley, Elspeth 214

Ingres, Jean-Auguste-Dominique 333
Isaacs, Reginald R. 354, 382

Jabra, Jabra Ibrahim 351, 400, 401, 405, 442
Jackson, Leslie Geoffrey 153, 154, 155, 181
Jacoby, Helmut 368, 419, 421, 427
James-Chakraborty, Kathleen 18
Jawdat, Ali 287, 353, 397
Jawdat, Ellen 287, 294, 298, 310, 349, 352, 388, 389, 392, 396, 397, 400, 401, 405, 415, 440
Jawdat, Nizar 287, 294, 298, 352, 353, 388, 389, 396, 397, 400, 401, 405, 415
Joedicke, Jürgen 169
Johnson, Philip 322

Keil do Amaral, Francisco 296
Kendall, Henry 182, 183, 229
Kenyatta, Jomo 233
Khoury, Bernard 15
King, Anthony 21
Koenigsberger, Otto 214
Koolhaas, Rem 11, 12, 13, 14, 15
Korda, Alexander 342, 345
Kultermann, Udo 171, 279

Labarthète, Henry du Moulin de 63, 110
Lacheraf, Mostefa 69
Lagardelle, Hubert 86
Landsmann, Ludwig 124
Laroui, Abdallah 70, 76, 85
Lefebvre, Henri 21
Letchford, Albert 338
Levine, Neil 311, 312, 313, 314
Lippold, Richard 395
Liscombe, Rhodri Windsor 214
Lloyd, Seton H. F. 269
Loos, Adolf 14, 322
Lugard, Frederick D. 187, 191, 192, 197
Lurçat, André 117
Lutyens, Edwin 15, 119, 153, 254, 260, 261
Lyautey, Hubert 74, 75, 78, 83, 88, 93

Macfarlane, P. W. 278, 279, 280, 281, 294
MacKenzie, John M. 333, 335
Mackintosh, Charles Rennie 322
Madhloom, Medhat Ali 389, 399, 417, 426
Maisonseul, Jean de 117
Makiya, Kanan 397, 442
Makiya, Mohamed Saleh 263, 287, 288, 397, 400, 426
Mann, Thomas 363
Marçais, William Ambroise 91
March, Werner 267, 269, 270, 271, 278, 289, 324
Marefat, Mina 298, 314, 315, 316, 317, 318, 347, 353, 361, 383, 384, 385
Mason, Harold Claford 254, 255, 258, 261, 263, 264, 278, 287, 344
May, Ilse 140, 144, 147, 148, 173
May, Klaus 147, 164
May, Thomas 147
McLeod, Mary 61, 62, 63, 64, 65, 66, 68, 69, 71, 83, 85, 98, 102, 105
McMillan, Robert S. 354, 361, 379, 389, 416, 425
McMillen, Louis A. 379, 380, 389, 416
Menzies, William Cameron 341
Messali Hadj, Ahmed Ben 80
Metcalf, Thomas R. 260
Meyer, Hannes 391
Michajlow, Nikolaj N. 135
Mies van der Rohe, Ludwig 14, 298, 322, 391, 410
Miles, Ernest William 155
Miller Lane, Barbara 129, 168
Minoprio, Anthony 278, 279, 294, 295
Miquel, Louis 117
Mirams, Albert E. 182, 185, 186, 202, 207
Mitscherlich, Alexander 167
Mitterrand, François 68
Moos, Stanislaus von 60
Morton, Patricia 21
Mukhtar, Ahmad 261, 262, 263
Mumford, Eric Paul 117
Mumford, Lewis 19, 147, 148, 204, 224
Munir, Hisham A. 263, 295, 380, 389, 399, 400, 417, 426, 427, 445

Napoleon III. 34, 78, 79
Nash, John 335
Nasser, Gamal Abdel 238, 283, 425, 443
Nehru, Jawaharlal 119, 443
Nerdinger, Winfried 382, 383
Nicolai, Bernd 173
Niemeyer, Oscar 120, 288, 434, 435, 458
Nkrumah, Kwame 215

Novick, Alicia 116

Omolo-Okalebo, Frederick 175, 176

Parsons, Talcott 440
Pascha, Ismail 67
Pascha, Midhat 243, 244
Paxton, Joseph 335
Payne, H. Morse 356, 357, 360, 421
Perret, Auguste 322
Pétain, Philippe 109
Pidgeon, Monica 387
Pieri, Caecilia 245, 251
Pierrefeu, François de 86
Pinochet, Augusto 14
Ponti, Gio 287, 288, 289, 290, 291, 295
Posener, Julius 55, 56, 57, 59, 73
Prakash, Vikramaditya 22, 72, 436
Présenté, Georges-Marc 296
Prochaska, David 70, 90
Prost, Henri 35, 37, 39, 42, 46, 48, 49, 55, 74, 75, 78, 88, 119, 120

Qasim, Abd al-Karim 238, 350, 352, 354, 361, 370, 379, 380, 414, 415, 416, 417, 418, 422, 425, 432, 444, 445, 452

Rabinow, Paul 21, 70, 77, 101
Reilly, Charles Herbert 255, 262
Renaud, Pierre 50
Rimpl, Herbert 165
Rogers, Ernesto N. 362, 363
Rotival, Maurice 39, 41, 46, 49, 55
Rozis, Augustin 48

Sabri, Mahmoud 402
Said, Edward W. 22, 27, 66, 67, 68, 69, 176, 333, 343
Salim, Jawad 400, 401, 402, 405, 442, 443
Sargent, Cyril G. 437, 440
Sartre, Jean-Paul 72
Schütte-Lihotzky, Grete 130
Schwagenscheidt, Walter 137
Schwarzer, Mitchell 116
Seidel, Florian 166, 168
Serenyi, Peter 59
Sharp, Dennis 172
Simpson, William J. R. 185, 186, 202
Siry, Joseph M. 318, 319, 320
Socard, Tony 49
Southall, Aidan W. 189
Speer, Albert 165
Spencely, Hugh 278, 279, 294

Spivak, Gayatri Chakravorty 119
Stalin, Josef 137
Stam, Mart 130
Sullivan, Louis 308, 336
Swanson, Maynard W. 202

Tafuri, Manfredo 58, 59, 60
Taut, Bruno 137, 138
Teut, Anna 168
Thompson, Benjamin 389, 396
Tlostanova, Madina 134, 135
Tripp, Charles 247

Unwin, Raymond 125, 139

Verdi, Guiseppe 67

Wagner, Martin 140, 147
Wallerstein, Immanuel 189, 206
Warburg, Aby 466
Weizman, Eyal 77
Wiens, Henry 352
Wilson, George 193
Wilson, James Mollison 254, 255, 258, 261, 264, 269, 278, 344, 443
Winter, Pierre 86
Wright, Gwendolyn 21, 76

Young, Robert J. C. 18